動漫角色
電眼 繪製技法

女孩感的眼睛 P 20
illustrator お久しぶり（以下同）

顏色變化・紅 P 26

顏色變化・藍 P 28

illustrator Necojishi

眼睛圖鑑

眼睛可說是讓角色更添風采的美麗寶石，以下將介紹不同繪師形色、光輝各異的眼睛。請參考本書獨一無二的眼睛圖鑑，找出喜歡的畫法吧。

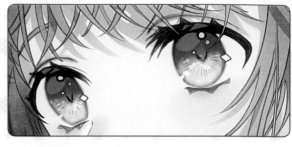

纖細的眼睛　P38
眼球的立體感與可愛感
illustrator 葉月 透

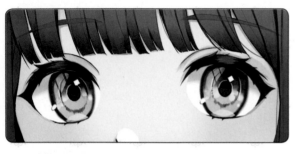

糖果般的眼睛　P46
令人聯想到閃閃發亮的糖果
illustrator うさもち。

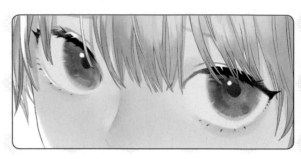

冰霜般的眼睛　P56
豔麗的光輝與透明感
illustrator りりの助

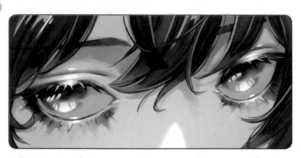

華麗的眼睛　P64
強調瞳仁與眼周的光輝
illustrator さげお

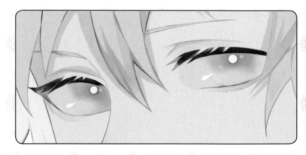

生動的眼睛　P72
彷彿要被吸入般的深邃感與鮮豔的瞳色
illustrator わも

寶石（蛋面切割）般的眼睛　P78
凸顯光澤的形狀與透明感
illustrator いんげん

溼潤的眼睛　P86
有如果凍般的光澤
illustrator こむ

澄澈的眼睛　P92
慵懶的暗影與魅力
illustrator 飴宮86＋

柔和的眼睛　P100
疊加各種光輝且無線繪的眼睛
illustrator 羽々倉ごし

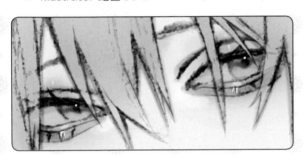

魅惑的眼睛　P106
電繪的光澤與手繪的存在感
illustrator あぱてぇと

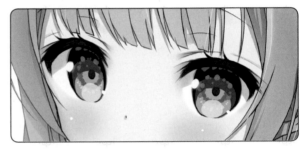

純真的眼睛　P112
又圓又大的光輝與點狀光環
illustrator 千歳坂すず

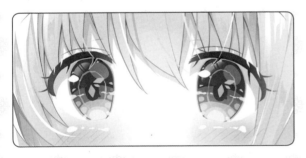

七彩生輝的眼睛　P118
多種光輝色彩與陰影的對比
illustrator 萌ノうに

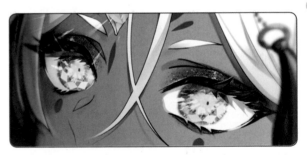

閃耀的晶礦眼睛　P124
刻面寶石的形狀與尖銳感
illustrator 珠樹みつね

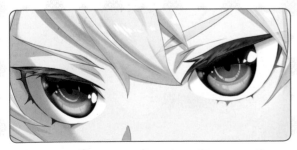

凜然的眼睛　P130
展現光的反射與通透感
illustrator 洋歩

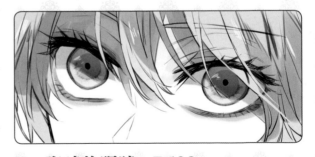

晦暗的眼睛　P136
與瀏海的對比以及眼下深色黑眼圈
illustrator eba

前言

　　「眼睛」不僅能吸引目光，也是影響角色魅力的一大要素。不同繪師會有不同的眼睛畫法。描繪眼睛時除了要畫得真實外，有時還會加入寶石、水面等元素，或根據主體來描繪。

　　近年隨著電繪成為主流，我們能透過混合模式，更輕易地畫出強烈的光澤感與透明感，且表現手法也更加多元，上色、疊加乃至完稿都出現了多種多樣的技法。

　　本書將透過繪師們繪製的插圖，仔細解說眼睛的畫法。此外，本書還使用了特殊墨水印刷，以便重現「光澤感」。

　　無論是想畫出理想中的眼睛，還是只想把瞳仁畫得更好，或想學會畫各式各樣的眼睛，希望本書能幫助您解決描繪眼睛時會遇到的種種煩惱。

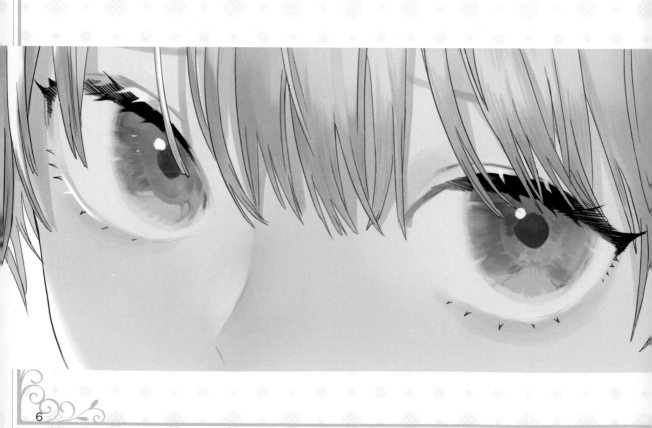

本書的用法

本書的主頁面會介紹插圖的繪製流程、繪師名字與插圖的變化、用色等。
一起來看看本書的用法吧。

負責繪師的名字　　　　插圖繪製時使用的軟體

描繪的眼睛種類

插圖完稿

變更眼睛顏色後
的變化

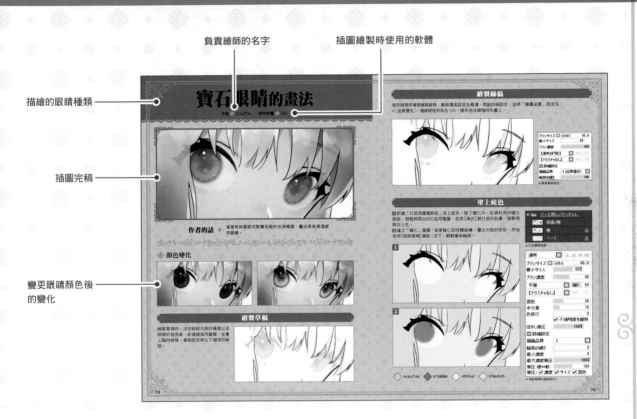

插圖的繪製流程

顯示用色色碼
的色盤

筆刷、圖層等
資訊

繪製訣竅

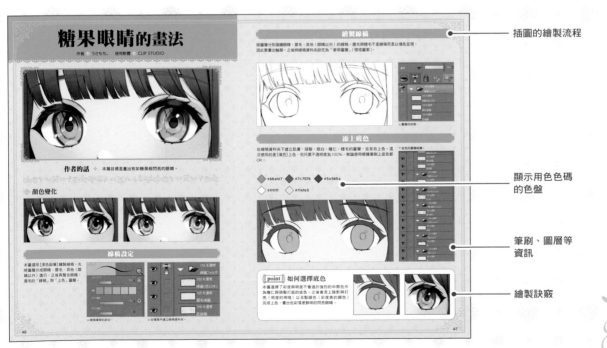

目錄

前言 ·· P6

本書的用法 ······································· P7

❧ 序章　眼睛的基礎 ·· P9

眼睛的構造 ································ P10

各種眼睛的瞳孔與虹膜 ············· P12

顏色賦予的印象 ························ P14

顏色的效果 ································ P16

小單元　眼睛輪廓 ····················· P18

❧ 閃亮眼睛的畫法 ··· P19

女孩感眼睛的
畫法

逆光眼睛的
畫法

纖細眼睛的
畫法

糖果眼睛的
畫法

冰霜眼睛的
畫法

華麗眼睛的
畫法

P20　　　　P30　　　　P38　　　　P46　　　　P56　　　　P64

生動眼睛的
畫法

寶石眼睛的
畫法

濕潤眼睛的
畫法

澄澈眼睛的
畫法

柔和眼睛的
畫法

P72　　　　P78　　　　P86　　　　P92　　　　P100

魅惑眼睛的
畫法

純真眼睛的
畫法

七彩眼睛的
畫法

晶礦眼睛的
畫法

凜然眼睛的
畫法

晦暗眼睛的
畫法

P106　　　　P112　　　　P118　　　　P124　　　　P130　　　　P136

繪師介紹 ······································ P142

序章 眼睛的基礎

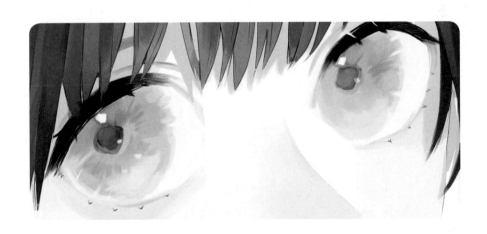

擁有各種顏色與效果的眼睛，
能令人產生許多感受。
本書將介紹如何畫出這種充滿魅力眼睛。
在那之前，
先讓我們從序章開始認識眼睛的基本構造。

眼睛的構造

先理解基本結構後再開始描繪插圖。

✤ 實際的眼睛構造

在繪製插圖前,讓我們先來確認真實眼睛的構造。眼睛整體是個球體。
其中由虹膜、瞳孔、水晶體與角膜等構成的部分稱為「瞳仁」。在繪製插圖時,塗上藍色或茶色等彩色部分是「虹膜」。中心黑色部分是「瞳孔」,一如其名是個未被虹膜覆蓋的「孔」。「瞳孔」的黑色不是其本身的顏色,而是眼睛視網膜所映照出的顏色。
而看起來帶有顏色的水晶體與角膜,其實本身並沒有顏色,會看起來有顏色是因為眼睛的球狀結構反射了下方虹膜色彩。

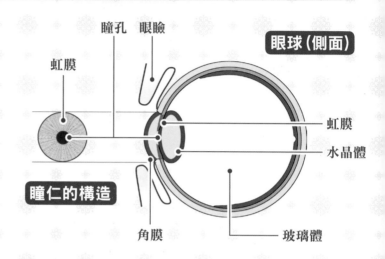

眼球(側面)

瞳孔　眼瞼

虹膜

虹膜

水晶體

瞳仁的構造

角膜

玻璃體

✤ 構成眼睛的部位

眼皮
開合眼睛的部位,基本上覆於眼睛的上下兩側。

瞳孔
瞳孔位於瞳仁的中心,瞳孔偏移時,視線焦點也跟著會偏移,導致表情看起來不自然。

虹膜
覆蓋於瞳孔周圍深色的部分,其中有從以瞳孔為中心放射出的線條,但有時很難辨識。

眼白
覆蓋眼睛的部分,又稱鞏膜。顏色為乳白色,不透光。

✦ 變形的眼睛

實際繪製眼睛的插圖時，會將各部位變形。比如在日本漫畫中，眼睛會畫得很大，其中的瞳仁也很大，並呈現縱長狀。而瞳孔也會配合眼形畫成各式各樣的形狀。虹膜的紋理有時也會變成圓形而非放射狀。各位可觀察真實的眼睛，配合圖畫省略部分構造，或做出變形。

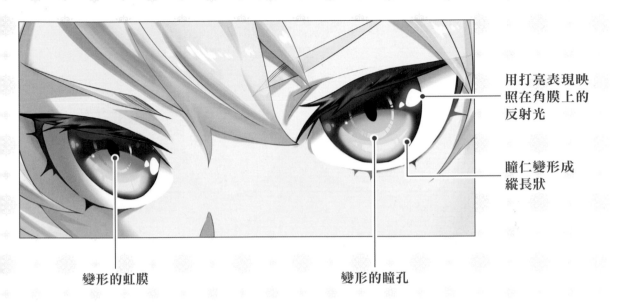

用打亮表現映照在角膜上的反射光

瞳仁變形成縱長狀

變形的虹膜

變形的瞳孔

✦ 眼睛方向

眼睛的大小基本上是左右對稱，但在繪製插圖時，眼睛左右的大小會受角度與遠近的影響產生變化。讓我們一起來看看基本的變化法則吧。

正面

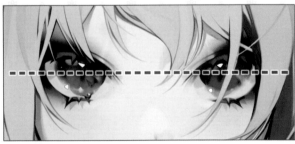

▲從正面看時，眼睛位置呈左右對稱。

斜側面

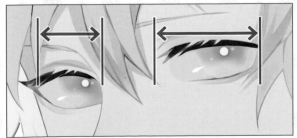

▲稍微傾斜時，前側眼睛的寬幅較寬，後方則較窄。

傾斜

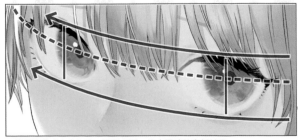

▲傾斜俯瞰（上方）時，透視向下，後方眼睛的寬幅較窄。

各種眼睛的瞳孔與虹膜

每位繪師的眼睛畫法各有不同，一起來分析個別的差異吧。

每位繪師的眼睛差異

除了從效果、輪廓能看出每位繪師眼睛畫法上的差異外，從瞳孔與虹膜也很容易發現特色。各位可以觀察各種表現手法，找出適合自己的畫法，並在描繪時加以參考。

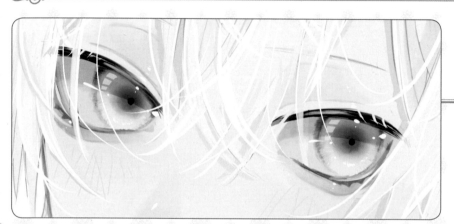

小瞳孔與暈開的虹膜

瞳孔小、虹膜寬幅較大的眼睛。瞳孔周圍的深色處理能消除瞳孔小的違和感，賦予眼睛俐落的印象與透明感。適合縱長狀的瞳仁。

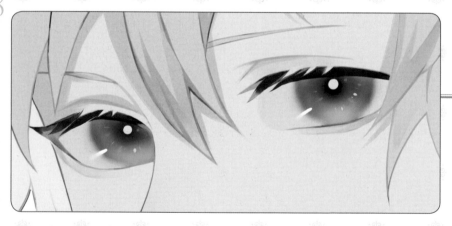

打亮的瞳孔與漸層虹膜

在漸層暈染的虹膜上，畫上打亮的眼睛。運用瞳孔與打亮結合的手法，強烈地將視點拉向中心，營造出神祕的印象。

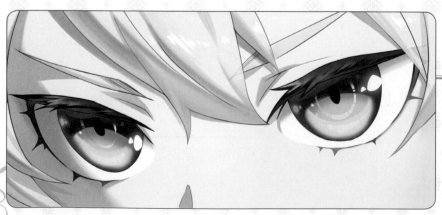

縱長狀瞳孔與輪狀虹膜

縱長瞳孔與輪狀變形虹膜的組合，搭配縱長狀的瞳仁。將實際呈放射線狀的虹膜省略成輪狀，畫出動漫風的清爽形象。

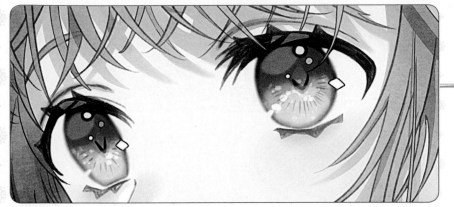

只有輪廓的瞳孔
與放射狀虹膜

描出瞳孔的輪廓邊緣，以放射線描繪虹膜。這種畫法容易讓視線往整體擴散，強調整個眼睛閃閃發亮的感覺。畫出放射線狀的虹膜還能展現細膩感。

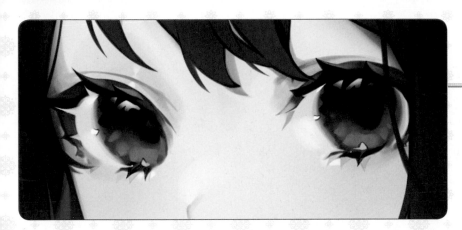

輪狀瞳孔與
網狀虹膜

在瞳孔的中央添上虹膜的顏色，並畫出網狀的虹彩。整體採用暗色系，並清楚畫出瞳孔的黑色，營造深淺分明的感覺。大面積暈染虹膜能帶出光澤感。

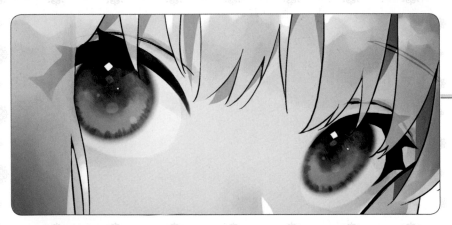

暈染的瞳孔與
漸層虹膜

暈染瞳孔，虹膜也同樣做出漸層。避開強烈的色彩，更容易讓視線集中於眼睛複雜的色調，很適合用來展現漂亮瞳色。

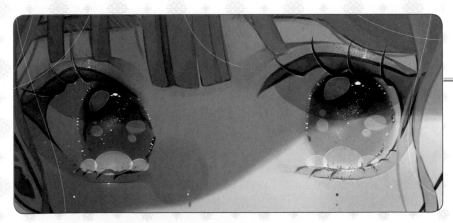

位於上方的瞳孔
與反光虹膜

結合瞳孔與瞳仁上方的陰影，虹膜的色彩則改用反光呈現。此特殊手法是為了展現童話風的柔和感與發亮感的表現方式。減少瞳孔的刻畫能帶出淡色系的輕柔感。

顏色賦予的印象

顏色能賦予角色的眼睛各式各樣的印象。

顏色具有的脈絡

眼睛的顏色跟形狀一樣，都會大幅影響角色的形象。冷色系感覺冷酷與知性，暖色系則是溫暖或強大等，一起來看看顏色個別的差異與印象吧。

藍色系眼睛　　冷色系的藍色眼睛給人安靜、無私的感覺。

知性　冷酷

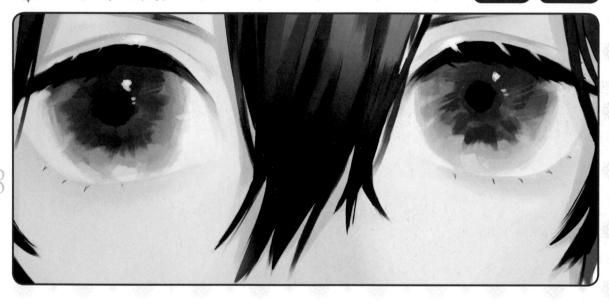

綠色系眼睛　　介於藍色與黃色間的綠色，具有溫柔的氛圍。

沉穩　溫柔

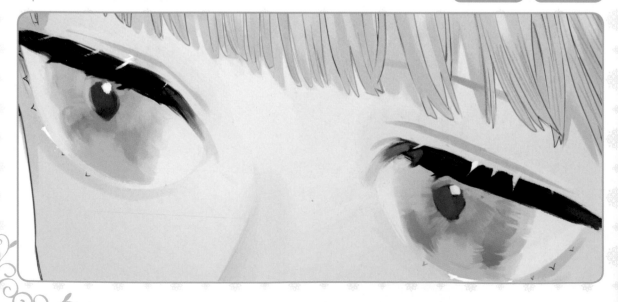

金色系眼睛

黃、金色的眼睛又稱為琥珀眼或狼眼。

華麗

野性

棕綠色眼睛

介於茶色與綠色間的眼睛。有時也會混入黃色，具有豐富細膩的顏色變化。

自然

恬靜

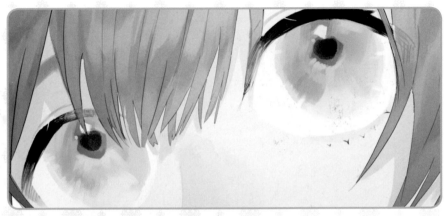

紅色眼睛

現實中白化症患者會有紅色的眼睛。此種顏色能給人強而有力的印象。

神祕

熱情

粉色眼睛

有女人味的粉色眼睛，能賦予溫柔的印象。

柔和

溫暖

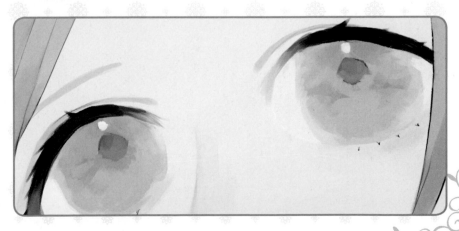

顏色的效果

一起來認識軟體的使用方法及其效果。

明度、彩度

顏色具有明度與彩度。本書中所使用的繪圖軟體有調整明度與彩度的功能。

明度顯示該插圖的亮度，調高數值，整體會趨近於白色，反之則會趨近於黑色。

彩度顯示該插圖的鮮豔度，調高數值能增強色彩，調降時則會趨近黑白。

色相

色相是在不改變插圖彩度與對比下來改變色彩。拉動色相軸，該圖層的色彩會產生各種變化。本書中多用於做出區別。

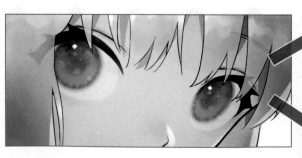

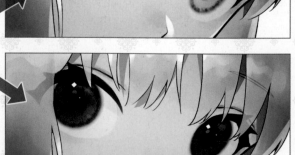

✦ 混合模式

將各圖層呈現於插圖上時會使用混合模式,這是種用來變更呈現狀態的功能。能在維持繪製內容的
色彩或一定範圍下,增亮或調暗插圖。
混合模式有許多效果,以下舉其中的兩種模式介紹。

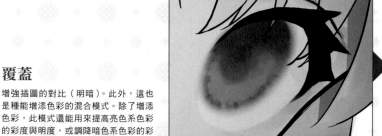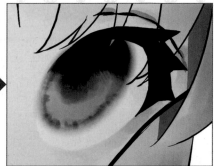

覆蓋

增強插圖的對比(明暗)。此外,這也
是種能增添色彩的混合模式。除了增添
色彩,此模式還能用來提高亮色系色彩
的彩度與明度,或調降暗色系色彩的彩
度與明度。

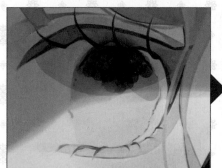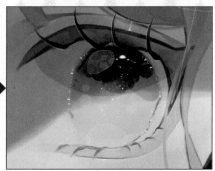

相加(發光)

此混合模式是用來增亮插圖繪製處的明
度。它能保留已繪製的地方,並增亮部
分區域,因此多用來表現發亮的感覺。

✦ 明暗對比

❖ 明暗對比

當顏色與顏色形成對比時,就算是相同的
顏色,也會根據基色的亮度而顯得更深或
更淺,這種錯視現象就稱為明暗對比。因
此,將相鄰的顏色調暗,會比加入高光更
顯得明亮並呈現出發光般的效果。

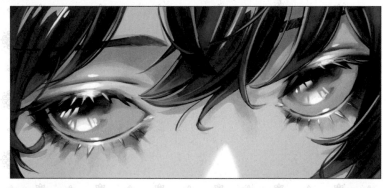

❖ 色相對比

右圖是在以藍色為基底的眼睛上,添上帶
有強烈黃色調的綠色與粉色作為點綴色。
不僅使用藍色系的顏色,還用了黃色與紅
色等色相相距較遠的配色,使色彩鮮豔又
豐富。

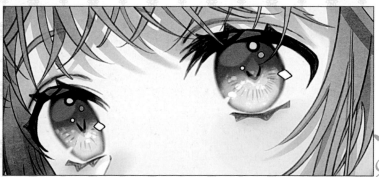

小單元 ✣ 眼睛輪廓

眼睛的畫法有許許多多的表現方式。尤其是眼睛的輪廓會隨女性、男性、大人、小孩等年齡、性別而有很大的差異。本單元列舉了一些配合角色的輪廓形狀。

✣ 變形型

強烈變形的眼睛，是整體輪廓呈縱長狀的類型。眼睛的上下輪廓完全分離，特徵是大型的瞳仁。這種眼睛的輪廓形狀容易給人年幼的印象，適合萌系或是少女漫畫的角色。

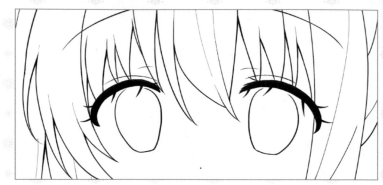

✣ 橫長狀變形型

此類眼睛的瞳仁本身是大大的圓形或縱長狀，輪廓整體則呈現橫長。雖輪廓上下分離，但在變形類型中，是較接近真實眼型的類型，不會太偏向漫畫風。全方位的形狀能展現魅力十足的大眼睛。

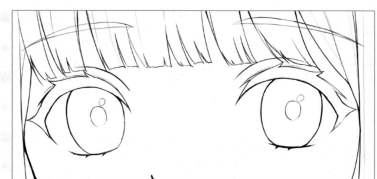

✣ 橫長型

瞳仁較小，輪廓橫長，是較接近真實眼型的類型。銳利的外型常用來描繪帥氣或中性少年等角色。上下輪廓未完全相連，在設計上也算是做了一定程度的變形。

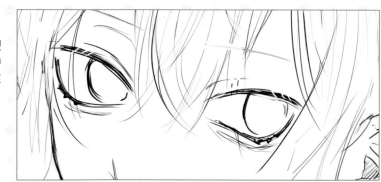

✣ 寫實型

上下輪廓連成杏仁狀，形狀近似真實眼型。瞳仁又小又圓，仔細畫出眼頭、眼尾與臥蠶等細節，能營造性感形象。較適合男性或成熟的角色。

閃亮眼睛的畫法

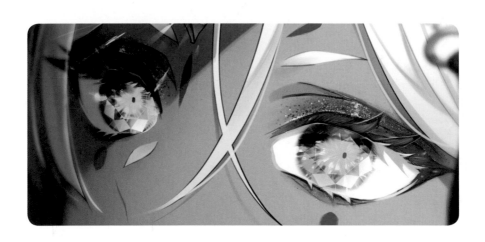

從大眼睛、小眼睛、溼潤的眼睛，
到現實中可能出現的眼睛以及
寶石般的眼睛、七彩眼睛，
本章將解說各式各樣眼睛的畫法。
各位可一邊依循繪師的繪製流程，
一邊找出適合自己的眼睛畫法！

女孩感眼睛的畫法

作者 ❧ お久しぶり 使用軟體 ❧ SAI

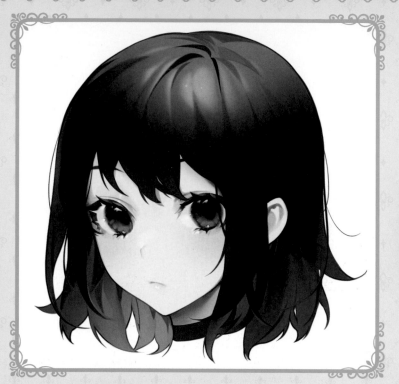

✤ 插圖重點

配合眼睛改變髮色與表情,畫出三種變化(P. 27、P. 29)。色彩會大幅影響插圖的氛圍。

✤ 顏色變化

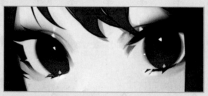

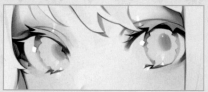

上底色

使用[鉛筆]工具,粗略地為基礎的眼睛、肌膚、頭髮底稿打底上色。建立資料夾與圖層,按部位分類之後繪製會更方便。

將底稿收進一個資料夾內。這裡我有先建頭髮的資料夾,但裡面目前只有一張圖。

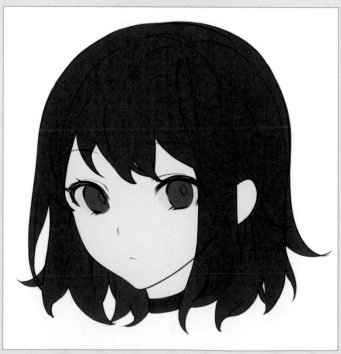

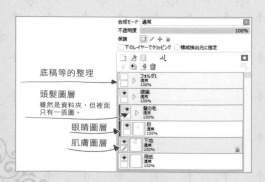

底稿等的整理

頭髮圖層
雖然是資料夾,但裡面只有一張圖。

眼睛圖層

肌膚圖層

肌膚上色

先為肌膚上色，直接在「肌膚」圖層畫上陰影。
臉頰使用橘色與粉色兩種顏色，並以[噴槍]上色。
頸部等處的深色陰影則使用[鉛筆]工具，以明亮色與稍暗
的顏色分兩層上色。

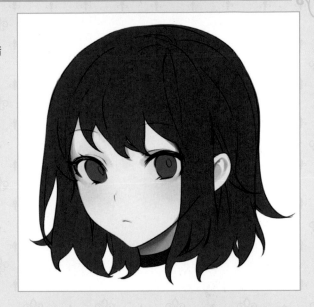

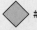 #f2bfbe　　 #f4d4ba

 #b77b7a　　 #8a5b5c

頭髮的畫法

頭髮能襯托角色的五官，應以漸層畫出淡淡的質感，
藉此與溼潤的眼睛取得平衡。

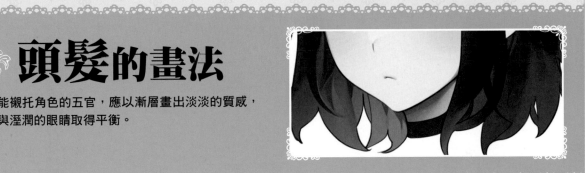

塗出頭髮的漸層

在整片上色的頭髮上，用[噴槍]工具塗出漸層。
選用的顏色為深灰色、淺灰色以及帶有藍色調的淺灰色。
中央附近的上下兩側塗上深灰，頭頂塗上淺灰，髮尾則塗
上藍色調的淺灰色，做出三種顏色的漸層。

 #5c544e　　 #333130　　 #645e74

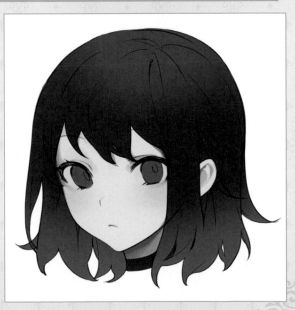

描繪髮流

漸層完成後，用比中間層（＃333130）更深一點的顏色，仔細添上髮流。

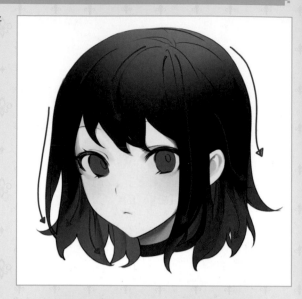

融入肌膚

在與肌膚部分有重疊的髮尾處，使用[噴槍]塗上淡膚色（#dea6a2），讓邊緣融入其中。
使用[橡皮擦]（或是能擦成透明的[筆刷]），擦除會影響上色的線稿。頭髮也要仔細上色。

 #dea6a2

肌膚上畫出頭髮的陰影

上完髮色後，接下來描繪頭髮蓋到肌膚的部分。於肌膚塗上淡淡的髮色，畫出陰影。
一邊觀察整體狀態，一邊為肌膚與頭髮增添打亮與陰影。

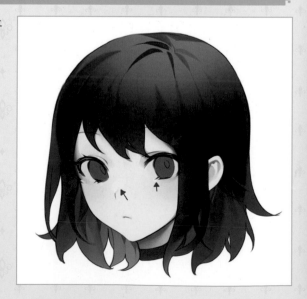

眼睛的畫法

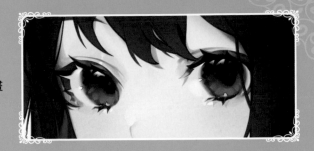

終於要來為眼睛上色。仔細刻劃眼睛中細緻的部位，畫出有如寶石般魅力十足的眼睛。

修飾眼睛、睫毛、眉毛與雙眼皮的形狀

在「眼睛」圖層直接用[鉛筆]工具仔細描繪。使用深色在眼珠的上半部做出漸層，並用黑色將瞳孔完全塗黑。

在線稿上方新建「眼睛・厚塗」圖層，調整睫毛、眉毛、雙眼皮的形狀。於眼頭與眼尾側的睫毛尖端，使用橘色系顏色做出漸層，使眼睛融入周圍的肌膚中。

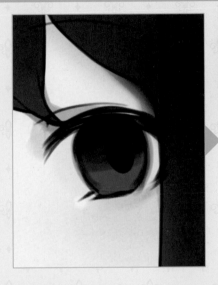

◆ #181819　◆ #d19894

◆ #6e5957

營造立體感

暈染眼珠的邊緣與瞳孔。睫毛處厚塗，營造立體感。暈染時，可吸取想要暈染處附近的顏色，然後塗在欲暈染的地方。

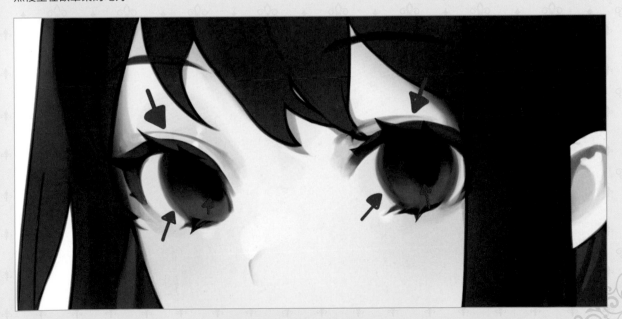

刻劃虹膜，並為瞳仁上色

1 在眼珠邊緣添上鋸齒線，代表變形後的虹膜。這種處理方式能賦予瞳仁寶石般的質感。睫毛與眼白的界線也一樣畫出鋸齒狀，加強眼睛的印象。

2 在眼珠下方添入其他顏色，可選擇喜歡的顏色上色。這裡使用的是紫色（#be9fc9）。

 #be9fc9

添上打亮

在「眼睛‧厚塗」圖層上新建「打亮」圖層，並在瞳仁的上方抹上白色。

留意睫毛陰影以及映入眼睛的周圍景色等，用[橡皮擦]在瞳仁上擦出痕跡。最後再用[噴槍]稍微淡化打亮，使其融入其中。

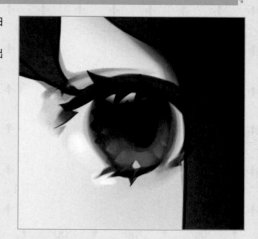

整合

最後在眼白與眼珠的界線上也添上打亮與睫毛的陰影。完成細節刻劃後，整合所有圖層，並進入完稿作業。

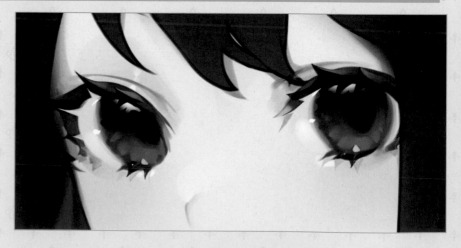

完稿

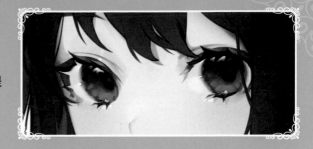

完稿時要統合整體印象。透過細節描繪與亮度調整，提升插圖的品質。

調整細節

整合圖層後，適當地調整漏上色的部分與粗略描繪的線稿等，刪除加工處。然後在這個步驟，使用[噴槍]於頭髮上添上打亮，使用顏色為灰色（#949494）。

 #949494

以覆蓋模式增亮

在已整合圖層的插圖上新建一個圖層，並套用[覆蓋]模式調整亮度後就完成了。
[覆蓋]模式的用色，以及有用[覆蓋]模式調整的部分如圖所示。

 #be9fc9　 #efaf8d　 #c6d2e9

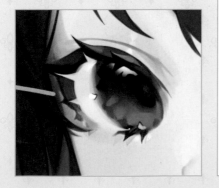

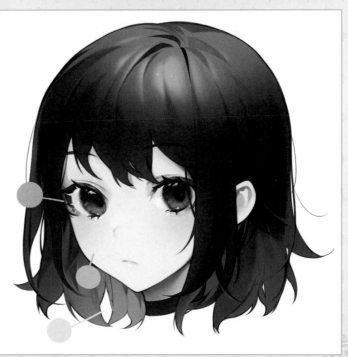

顏色變化②

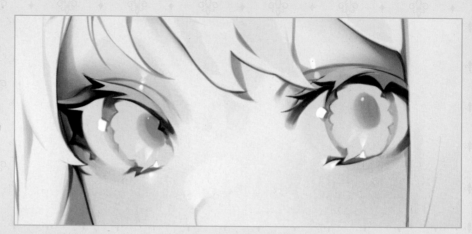

淡色的藍眼睛

有如冰霜般的淡色藍眼睛。這裡的髮色也改成了白色，整張插圖變成一個帶清透感又有點「輕柔」的角色。

塗上眼睛的底色與髮色

這次沿用的是先前黑眼插圖的「肌膚」圖層。在「肌膚」圖層上建立「眼睛（藍）」的圖層，並在該圖層塗上底色以及藍色的眼影。在「頭髮」圖層描繪陰影。髮尾的陰影色使用淡淡的藍色，線稿的顏色也調淡。

 #abccea　 #f2e7d5　 #ad949d

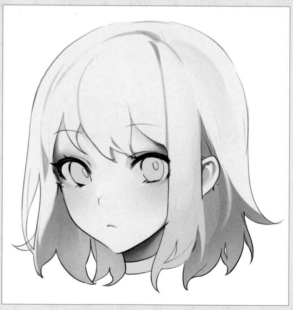

眼睛上色

於「眼睛（藍）」圖層為眼睛上色。配合淡色的眼睛，瞳孔亦選擇了較淡的顏色。在眼珠的下半部添上灰色，帶出清透感。

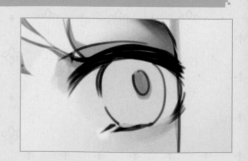

刻劃眼睛的細節

以吸管吸取睫毛、雙眼皮等處的顏色來疊色，一邊暈染一邊調整形狀。
接著，像先前一樣畫上鋸齒線條。

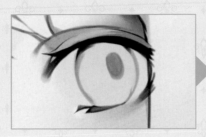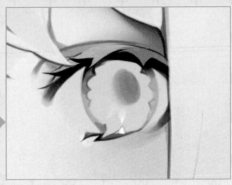

添上打亮

整合圖片，調整粗糙的部分。建立「打亮」圖層，並在頭髮、瞳仁、眼皮、臥蠶添
上打亮。頭髮的打亮是使用噴槍輕輕地畫出有如天使光環的邊緣，描繪時要配合髮
流分段，畫出一個個圓潤的打亮（左下）。

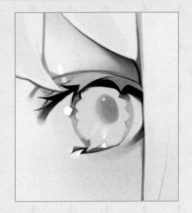

完稿

以[覆蓋]圖層調亮整張插圖後，就完成了。

 #a6abff　 #ff9d9d

 #7a9eff　 #87bfd1

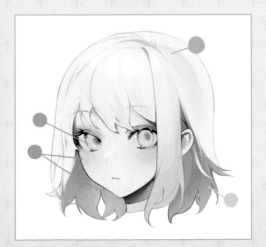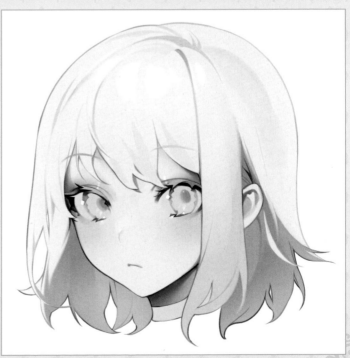

仔細描繪逆光

point
淡淡地描繪逆光

1 把上好色的圖層整理到一個資料夾內。以[色彩增值]圖層[剪裁]後，替整個畫面塗上淡紫色（陰影）。為了做出陰影色的變化，這裡用[噴槍（柔軟）]在畫面上方添上明亮的暖色系，下方則塗上偏暗的冷色系。

2 以[濾色]圖層[剪裁]，用[粉蠟筆]加上逆光的光芒。

3 於線稿上以普通圖層[剪裁]後，改變線稿顏色。把肌膚與照到光的部分稍微調紅一些。

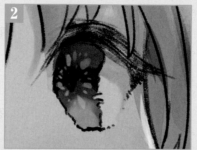
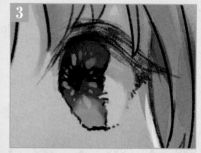

仔細刻劃瞳仁

將瞳仁的輪廓融入眼白。邊用吸管吸取瞳仁輪廓與眼白的顏色，邊以[鉛筆R]暈染。此外，這裡也用同樣的[鉛筆R]加強顏色偏淡的睫毛。

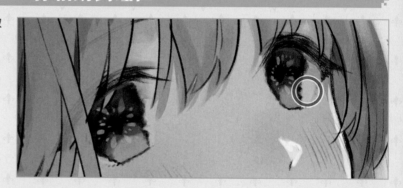

添上打亮

1 以普通圖層[剪裁]後，用[G筆]畫上光芒。接著使用[水彩橡皮擦]稍微擦掉一點顏色，讓打亮能不顯突兀地融入瞳仁之中。

2 以[濾色]模式、不透明度為77%的圖層[剪裁]後，用[○　空氣感覺球/小]的筆刷仔細添上光芒。

3 最後以混合模式為[柔光]的圖層[剪裁]後，用[水晶粉塵光筆刷]再添光輝。訣竅是不只瞳仁，連眼白也要添上打亮。

▶筆刷設定。

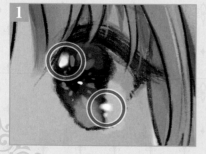
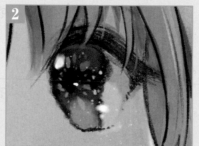
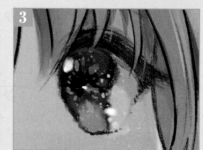

色調補償①

以下為[色調補償]的步驟。先建立[覆蓋]圖層，用[噴槍（柔軟）]在臉部薄薄地塗上橘色，並將不透明度調至30%。

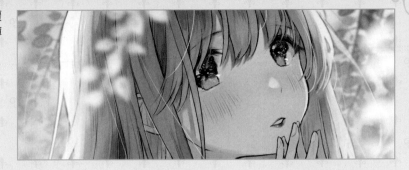

色調補償②

於一般圖層用[漸層（從描繪色到透明色）]工具在畫面下方置入水藍色，並將不透明度調降36%以營造朦朧感。接著在[濾色]圖層一樣使用[漸層（從描繪色到透明色）]工具，在畫面上方置入粉色，展現出柔和的光芒感。

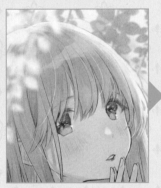 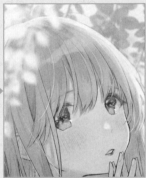

▲漸層設定。

完稿①

在普通圖層使用[○ 空氣感覺球／小]與[◎ 空氣感覺球／多]筆刷，畫出有如散景般的效果。接著建立[柔光]圖層，並使用[漸層（彩虹）]工具添上彩虹色。

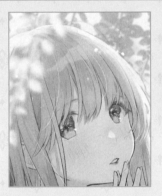

▲空氣感覺球的設定。　　▲漸層設定。

完稿②

最後再為插圖疊上一點粗糙感。於[覆蓋]圖層放上素材中的[Mortar]，並將不透明度降至19%。

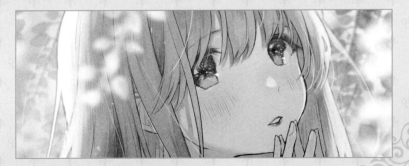

添上小光輝

新建圖層，添上顏色各異
的小光輝。接著用[圖層屬
性]的[邊界效果]描邊，讓
小光輝更顯眼。

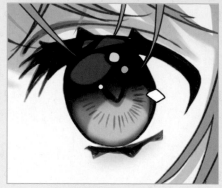

添上打亮

新建圖層，添上點綴用的打亮，這裡的打亮不用描邊。仔細描繪反光感，營造出溼潤的眼眸。

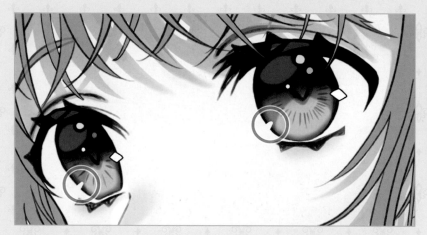

▲目前為止的圖層狀態。

追加閃亮效果

新建圖層並對「眼睛」圖層[剪裁]，接著使用效果筆刷按喜好增添閃亮效果。新
圖層的混合模式為[加亮顏色（發光）]，透明度為50%。

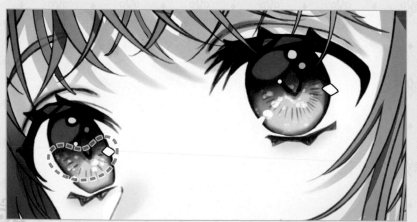

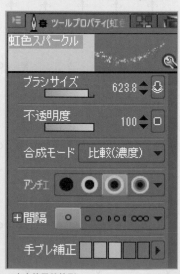

▲本次使用的筆刷。

頭髮的畫法

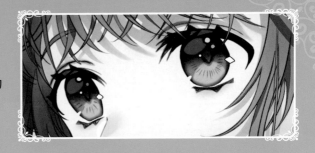

仔細添入光影,疊上變更混合模式的圖層,展現溼潤的質感。

如何添上陰影

1 新建圖層並對「頭髮」圖層[剪裁],將新圖層的混合模式設為[柔光]70%後施以[漸層]。接著疊上一個相同設定的圖層,粗略地添上陰影後,再用[畫刀]或[圓筆]調整形狀。

運用光影調整質感

2 新建對「頭髮」圖層[剪裁]的圖層,混合模式設為[濾色]20%,接著用[噴槍]在髮尾與後方的頭髮添上光澤與朦朧感。
3 整合所有「頭髮」圖層,並在[色彩增值]模式下更仔細地描繪細節。
4 調整頭髮整體的色彩。

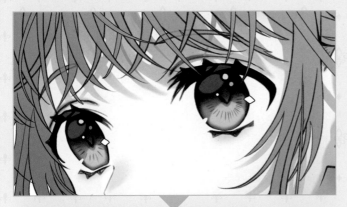

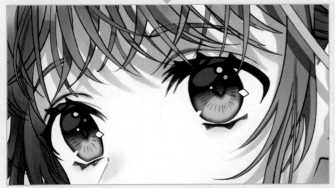

▲ 上:流程最開始 **1** 的狀態。 下:流程到 **4** 時的狀態。

1		100 %ソフトライト	
		影	
		70 %ソフトライト	
		グラデーション	
		100 %通常	
		髮	

2		20 %スクリーン	
		空気感	
		100 %ソフトライト	
		影	
		20 %オーバーレイ	
		光2	
		100 %ソフトライト	
		光1	
		70 %ソフトライト	

3		100 %乗算	
		影2	
		100 %通常	
		髮	

4		35 %オーバーレイ	
		レイヤー 1	
		100 %通常	
		髮	

▲ 各項流程的圖層狀態。

完稿

增添色調、素材與暈染並統合整體狀態。在畫面上展現粗糙感與滲透效果，營造出獨一無二的氛圍。

色調的最終調整①

❶整合「頭髮」與「衣服」圖層後，用新建圖層[剪裁]，接著貼上以[水彩顏料]自製的素材。

❷複製整合後的所有圖層，套用混合模式的[濾色]，並使用[色調曲線]將RGB或Blue調成喜歡的色調。最後調整不透明度，讓色調能融入原圖。這次是調成35%。

色調的最終調整②

疊上[濾色]30%的[漸層]→[柔光]60%的[柏林雜訊]→[柔光]60%的[漸變地圖]等圖層，統合出畫面色調的整體感。

▲進行最終調整時的圖層。

人物的最終調整

繪製過程中，臉部附近用了[噴槍]塗上暖色調以提升氣色。接著調暗、暈染人物周圍以凸顯角色，並使用[柔光]針對加工而過亮的部分調整明暗。最後再把[USM銳化]調整到喜歡的強度後就完成了。

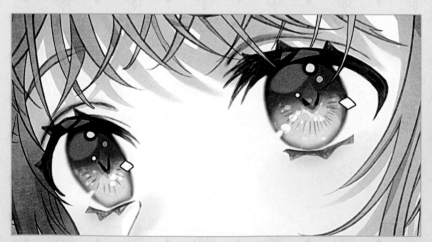

▲收尾流程時的圖層狀態。

 # 顏色變化

製作顏色變化。在已完工的整合圖像上新建圖層，透過混合模式[顏色]置入喜歡的顏色。混合模式[顏色]能在保留下方圖層明度的同時，呈現疊加圖層的色相與彩度。

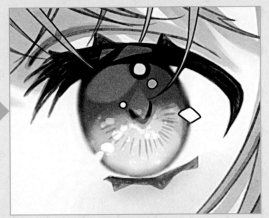

▲把想置入的色調疊加在完工的圖像上。

❀ 藍色眼睛

冷色系的眼睛看起來很清爽，是相當受歡迎的顏色。添上中間色的綠色光輝後，能賦予角色知性又沉穩的印象。

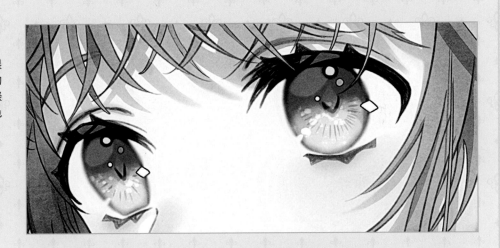

❀ 紅色眼睛

給人活潑感的紅色很吸睛。暖色系與溼潤眼眸的組合能加強年幼又可愛的感覺。

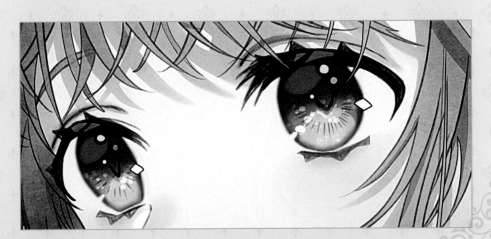

糖果眼睛的畫法

作者 ❖ うさもち。　　使用軟體 ❖ CLIP STUDIO

作者的話 ✧　本篇目標是畫出有如糖果般閃亮的眼睛。

顏色變化

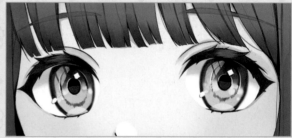

線稿設定

本圖選用 [深色鉛筆] 繪製線稿。先將圖層分成眼睛、眉毛、其他（眼睛以外）進行，之後再整合眼睛、眉毛的「線稿」與「上色」圖層。

▲ 線稿筆刷的設定。

▲ 在檔案內建立線稿資料夾。

繪製線稿

按圖層分別描繪眼睛、眉毛、其他（眼睛以外）的線稿。眉毛與睫毛不是線條而是以填色呈現，因此要畫出輪廓。之後將線稿資料夾設定為「參照圖層」（燈塔圖案）。

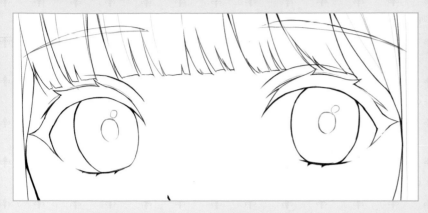

▲圖層的狀態。

添上底色

在線稿資料夾下建立肌膚、頭髮、眼白、瞳仁、睫毛的圖層，並各自上色。這次使用的是[填充]上色，但只要不透明度為100%，無論使用哪種筆刷上底色都OK。

▼底色的圖層結構。

 #68afd7　 #7c7076　#5e565a

 #ffffff　#ffefe5

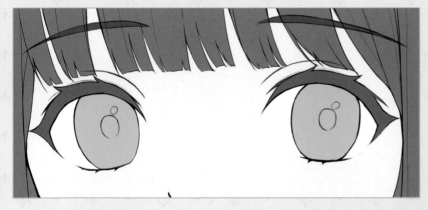

point 如何選擇底色

本圖選擇了彩度與明度不會過於強烈的中間色作為瞳仁與頭髮打底的底色。之後會添上陰影與打亮（明度的明暗）以及點綴色（彩度高的顏色）完成上色，畫出色彩落差鮮明的閃亮眼睛。

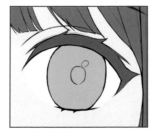

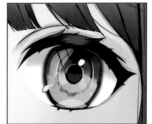

眼睛的畫法

描繪打底的明暗後，添入打亮營造立體感。

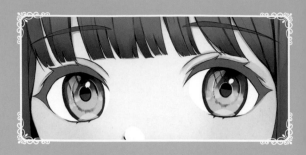

描繪瞳孔

在瞳仁底色上新增[線性加深]圖層，並對瞳仁底色[剪裁]。接著畫出瞳仁中央的瞳孔，以及包圍瞳孔的虹膜。

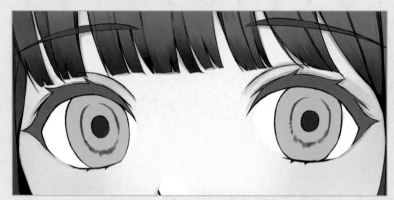

▲在瞳仁底色上建立[線性加深]圖層（倒數第二個）。

反覆疊加陰影

1 新增[線性加深]圖層，添上直到瞳仁中央以及瞳仁下緣的陰影1。這時稍微用[延展水彩]暈染邊界，能更自然地融入。

2 新建混合模式也是[線性加深]的圖層，添上瞳仁周圍及上方的陰影2。

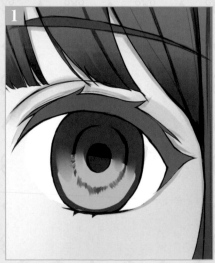

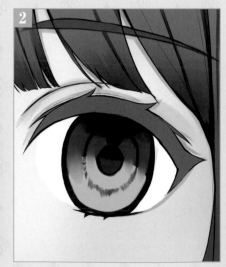

描繪打亮

新增普通圖層,使用上底色時塗於瞳仁部分的底色,在瞳孔、虹膜的邊緣畫出打亮1。
打亮不應畫得太大,而是沿著陰影處稍加描繪,如此在整個瞳仁中才會顯眼。

 #68afd7

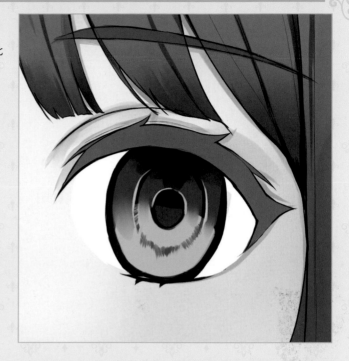

描繪瞳仁的光輝

新建[加亮顏色(發光)]圖層,替瞳仁增添閃耀感。使用[深色水彩]筆刷隨意地點上光點,這時可選擇喜歡的顏色,但使用暖色系能增加色彩資訊量,使眼睛看起來更鮮豔。

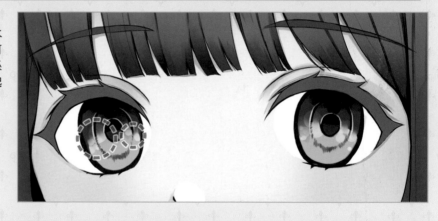

◇ #ffaf4c

增添色調

新建[覆蓋]圖層,用[噴槍(柔軟)]增添色彩。

◇ #2eff73

 100%オーバーレイ
 色足し1

加入點綴色讓眼睛更鮮明

新增「增色2」圖層，於瞳仁下方再添色彩，並依喜好降低不透明度。

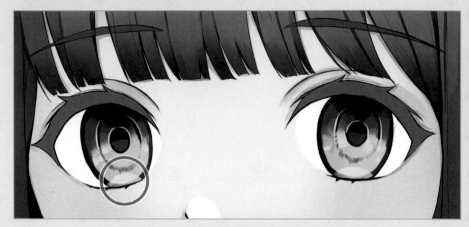

◇ #e1ee81

描繪反光

新建圖層用以描繪反光。在面向眼睛的左上方添上眉月般的形狀，並調降透明度，畫出眼睛的光澤。接著用[橡皮擦]擦出細線表現眼中的倒影。

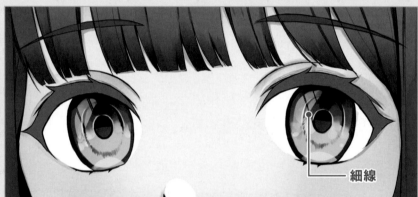

細線

描繪打亮

新增圖層，在瞳仁中添上強烈的打亮。使用效果明顯的[卡布拉筆]筆刷，畫出清晰的打亮。

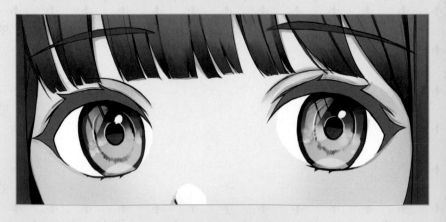

眼周的畫法

畫出柔軟的睫毛能加深眼睛的印象。

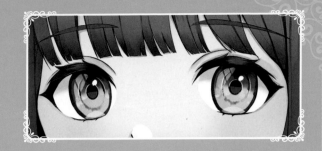

塗出睫毛漸層

為睫毛上色。在底色上以[線性加深]圖層[剪裁]。
用[深色水彩]上色後，再用[延展水彩]暈染，營造出毛流。

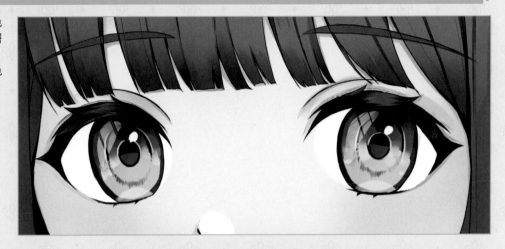

添上睫毛色調

新建圖層，用[噴槍（柔軟）]在眼頭及眼尾部分添上紅色調，為眼睛營造出溫柔的神韻。

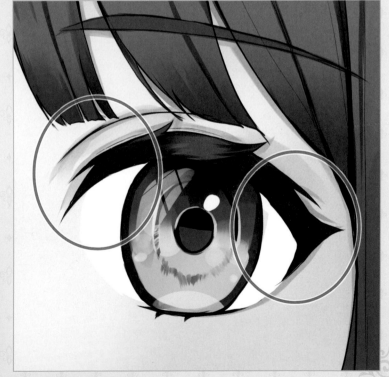

眼白上色

在底色上以［線性加深］圖層［剪裁］，塗上眼白部分的陰影。
接著以［濾鏡］→［模糊］→［高斯模糊］暈染陰影，同時調低不透明度。

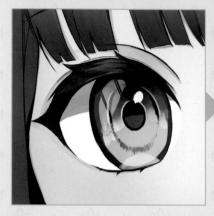 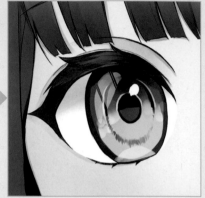

調整線稿顏色

眼睛的黑色線稿過於顯眼，因此這裡把線稿設定成［鎖定透明圖元］後，將線稿顏色變更成與上色相近的顏色以融入畫面。
整合瞳仁與睫毛的圖層和線稿，使用［色彩混合］工具的［模糊］僅模糊瞳仁的輪廓處。

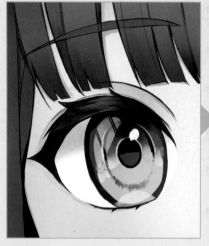 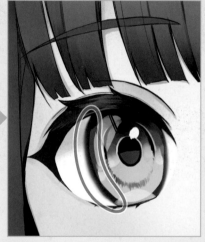

完稿

按喜好為睫毛加上打亮。
整合眉毛的上色與線稿圖層後，在圖層標籤選擇［複製圖層］。為方便辨識，這裡將兩個「眉毛」圖層上下分別命名為「眉毛Ａ」、「眉毛Ｂ」。在「眉毛Ｂ」的圖層用［橡皮擦］擦去頭髮蓋住的部分，並調低「眉毛Ａ」的不透明度，如此便能畫出眉毛有點透過髮絲的模樣。

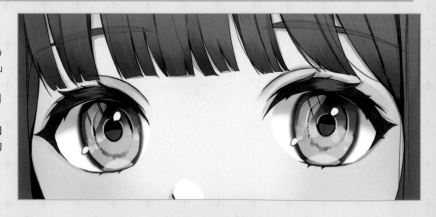

顏色變化

在整合瞳仁的圖層前，要先對底色進行色調補償。
在[線性加深]圖層中，以灰色描繪的地方受到了底色的影響，但沒有必要為此一個個圖層變更顏色。可選取底色圖層，並從「編輯」→「色調補償」→「色相・彩度・明度」的地方編輯。
調整色相，做出喜歡的色調吧。

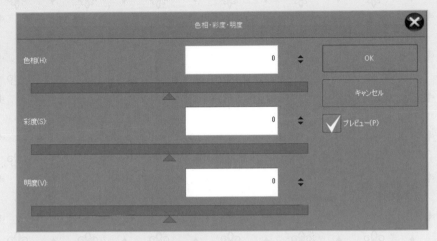

紅色眼睛

暖色系的紅色眼睛。
與基礎的藍色在形象上有很大的變化，給人溫暖的感覺。打亮的形狀也有做變化。

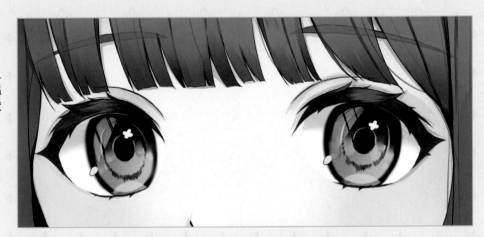

綠色眼睛

彩度的表現會依顏色而有所不同。選用沉穩的顏色時，稍微降低彩度會比較好看。
明度一樣也應該要依色調做調整。

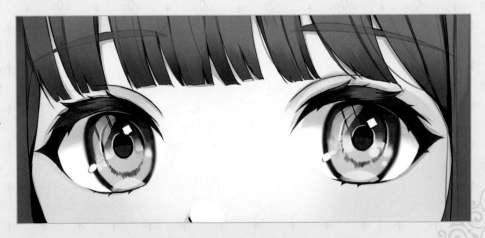

頭髮與肌膚

先上完頭髮與肌膚的底色後，再厚塗上色，畫出頭髮與
肌膚的真實質感。

頭髮底色

隱藏「草稿」圖層。在「線稿」圖層下方建立「頭髮 底色」圖層。先塗頭髮的好處是，
就算圖層建於下方的肌膚與瞳仁在上色時超出頭髮的範圍也看不出來。於「頭髮 底色」
圖層添上底色，並將[填充]的縮放區域調成3，讓[填充]暈染於線稿之下。

#bfb7b3

▶填充的設定。

厚塗頭髮

於「頭髮 底色」圖層上建立「頭髮厚塗」圖層。建立時右鍵點選「頭髮 底色」→「根
據圖層的選擇範圍」→「建立選擇範圍」，讓上色不會超出頭髮之外，這樣就算隨意上色也
只會顯示於頭髮的範圍內。在「頭髮厚塗」圖層使用[素描鉛筆]筆刷畫出深色的髮尾，與
明亮的打亮處。

#aea39d

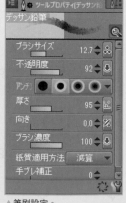

▲筆刷設定。

肌膚的上色①

在「線稿」圖層與
「頭髮」圖層的下方
建立「肌膚　底色」
圖層，並[填充]塗上
底色。
這個階段的肌色較
暗，但是之後能在光
的設定（明度）進行
變更。

◇ #e7dfd6

肌膚的上色②

在「肌膚　底色」圖
層下方建立「眼白」
的圖層，並以跟膚色
差不多的亮度畫上眼
白。

◇ #e3e0df

肌膚的上色③

在「肌膚　底色」與「眼白」圖層間，建立「肌膚陰影」、「腮紅」、「鼻子與臥蠶紅暈」
的圖層。使用[素描鉛筆]在「肌膚陰影」圖層畫出頭髮形成的陰影，接著用[噴槍（柔
軟）]在「腮紅」圖層添上紅暈，最後用[素描鉛筆]在「鼻子與臥蠶紅暈」圖層分別刻
劃出鼻子的立體感與臥蠶。

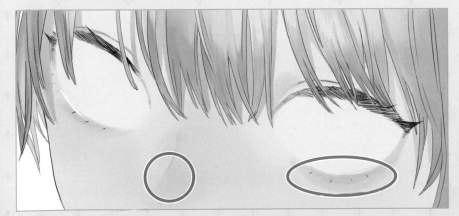

◉	8　白目
◉	11　鼻と涙袋の赤み
◉	10　顔の赤み
◉	9　肌の影
◉	7　肌 下地

▲圖層結構。

眼睛的畫法

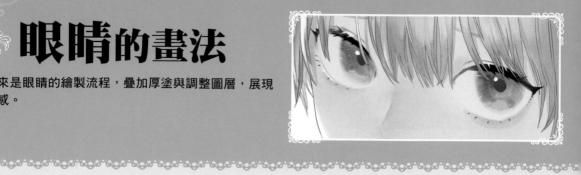

接下來是眼睛的繪製流程，疊加厚塗與調整圖層，展現清透感。

繪製打底

1 建立「眼睛　底色」，用[素描鉛筆]添上眼珠的底色。
2 接著於「眼睛　融合」圖層暈染眼白與眼珠的邊界。
3 在「眼睛　刻劃」圖層畫出虹膜的形狀。

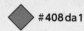
#408da1

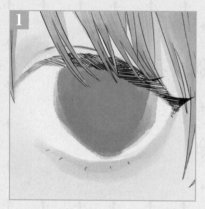

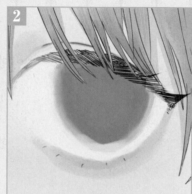

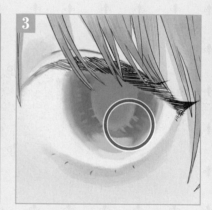

繪製瞳孔

1 在「眼睛　瞳孔」圖層以[深色鉛筆]在瞳仁中央畫出瞳孔。
2 在畫有瞳孔的圖層上方新建「眼睛　清透感」圖層，混合模式設為[濾色]後，用[噴槍]畫出反光。

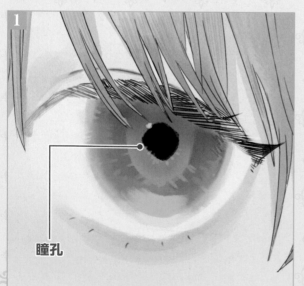

瞳孔

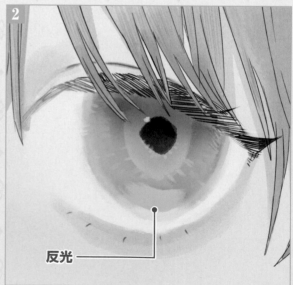

反光

眼睛調整

1 在設成[色彩增值]的「眼睛 深度」圖層上用[噴槍]仔細描繪,展現眼瞳的深邃感。圖層不透明度100%會太深,故調成30%左右。

2 在混合模式設為[加深顏色]的「眼睛 深度2」圖層再次加深眼睛的深邃感,使眼睛更具深度。

3 建立「眼睛 整形」圖層。仔細調整眼白與眼珠的邊界,同時更細緻地刻畫虹膜。最後疊上灰色,修飾過於顯眼的瞳色。

┌ point ┐
帶出清透深邃感的方法

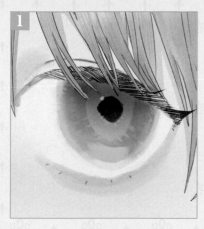

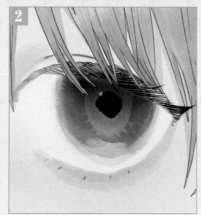

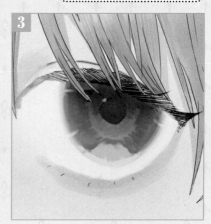

添上光芒

1 在「眼睛 光」圖層於瞳孔附近點上光芒。使用[深色鉛筆]工具俐落地添上,畫出鮮明的模樣。

2 最後建立混合模式為[濾色]的「眼睛 完稿」圖層,用[噴槍]完成深邃又有光澤的質感。

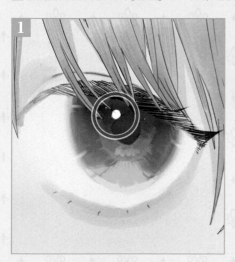

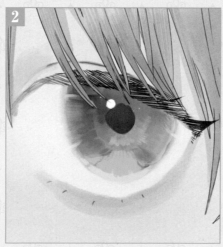

👁	☐	27 瞳 仕上げ
👁	☐	20 瞳 光
👁	☐	19 瞳 整形
👁	☐	18 瞳 奥ゆき2
👁	☐	17 瞳 奥ゆき 🔒
👁	☐	16 瞳 透明感
👁	☐	15 瞳 瞳孔
👁	☐	14 瞳 描写
👁	☐	13 瞳 なじませ
👁	☐	12 瞳 下地

▲眼睛圖層的結構。

睫毛的畫法①

替上睫毛新建「上色」圖層後，使用[深色鉛筆]添上睫毛。以吸管吸取膚色與髮色等，並用
[深色水彩]畫上光澤。想要清楚強調的地方則使用[深色鉛筆]或[G筆]繪製。

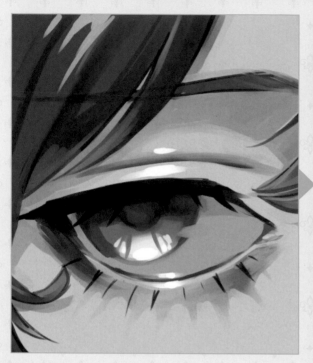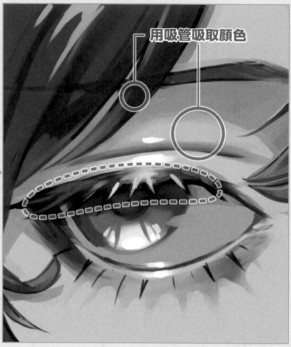

用吸管吸取顏色

睫毛的畫法②

在「下睫毛」圖層的下睫毛也添上明亮色以帶出光澤感，並加以暈染。下睫毛附近的膚色也調整成
較深的顏色，好讓睫毛不會過於顯眼。

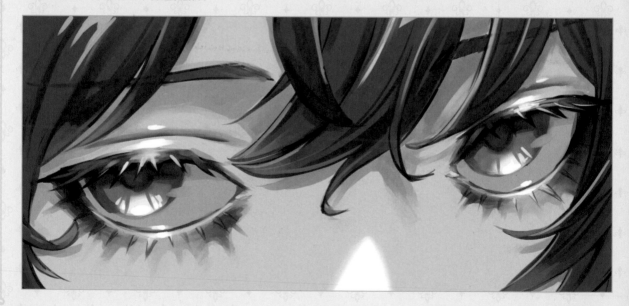

添上瞳仁打亮

描繪瞳仁的打亮。在「上色」圖層上方新建「打亮」圖層，使用[噴槍（柔軟）]在瞳仁上方塗上白色。接著用[橡皮擦]調整打亮形狀，擦出瞳仁上的睫毛陰影。

▲圖層狀態。

界線補色

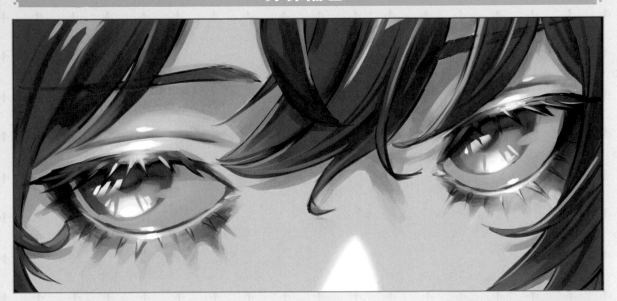

整合「下睫毛」與「上色」的圖層，將[噴槍（柔軟）]的混合模式設定為[柔光]後，在眼周、瞳仁與肌膚的打亮邊界等，畫上黃色或橘色系的顏色以增添紅色調。

> **point**
> 清晰地描繪眼周的光輝

▶筆刷設定

69

在圖層最上方建立[顏色變亮]圖層,並用深藍色系的顏色整個填充上色,不透明度為54%。雖然變化極小,但黑色的地方會變成填充的顏色,能營造出整張圖的整體感。最後再用[鉛筆]或[筆刷]調整細節後就完成了。

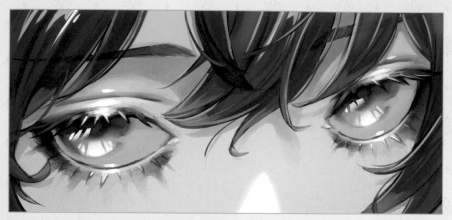

▲圖層的狀態。

顏色變化

步驟為先選擇「圖層」→「新色調補償圖層」→「漸層對應」。由於本插圖沒有分圖層,因此調整顏色時是套用蒙版,讓效果只呈現在瞳仁上。將圖層的混合模式設定成[柔光],接著複製出兩個圖層。先將複製在上方的圖層混合模式變更成[濾色],不透明度為20%;再將更上一層的圖層混合模式變更為[顏色],不透明度則降至35%。

▲圖層的設定。

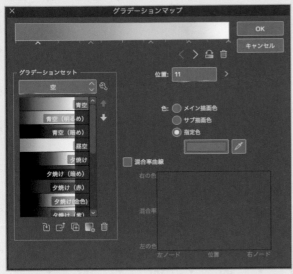

▲綠色的漸變地圖。

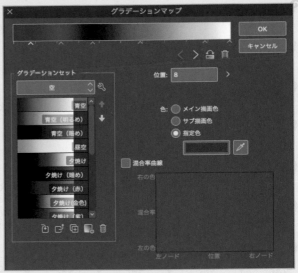

▲紅色的漸變地圖。

紅色眼睛

不要選擇過於華麗或強烈的紅色。變更顏色時要留意融入感，注意不要破壞插圖氛圍。

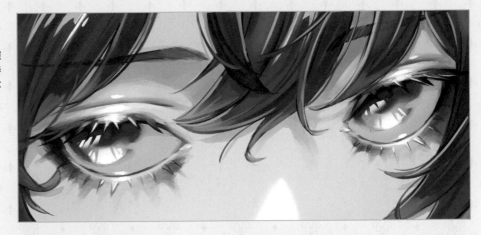

綠色眼睛

將瞳仁的打亮畫成黃色系，好讓綠色調不會過於搶眼。

生動眼睛的畫法

作者 ❀ わも　　使用軟體 ❀ SAI 2

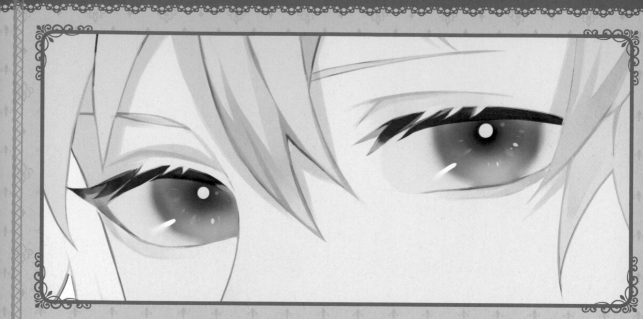

作者的話 ❖ 留意立體感與清透感，畫出色彩絢爛的眼瞳。

❀ 顏色變化

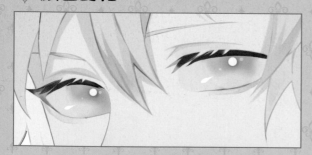

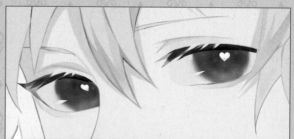

線稿設定

選擇 [噴槍] 繪製線稿，筆刷濃度設定在 100，筆尖選擇 [平筆]，筆毛則設定在 42。

▲線稿筆刷設定。

上底色

畫好大致的線稿後，建立「底色」圖層並置入顏色。由於後續會再添上陰影，這裡選擇明度、彩度較低的底色。接著將「線稿」圖層從普通改成[色彩增值]，融合線稿顏色與底色。再新建一個「線稿顏色」圖層，設定[剪裁路徑]並變更顏色。在這個步驟把肌膚、頭髮與瞳仁部分的線稿變更成與各自底色相近的顏色，最後再將建立的三個圖層整合成一個。

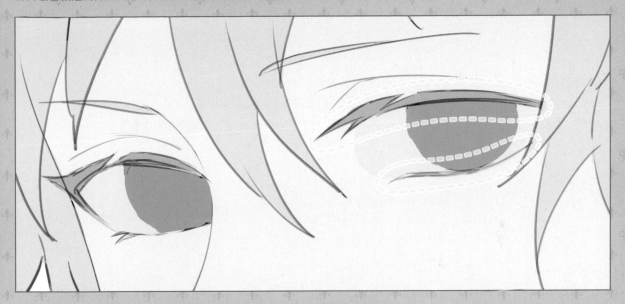

 底色

◇ #eed9c8　◈ #aba8a1　◇ #fceee3

◈ #30a1d9　◇ #eae3dd

 線稿的融合色

◈ #d06a6a　◈ #6f6463

▲底色圖層的結構。

| point |

線稿上色的彩色描線（Color Trace）技法

彩色描線是一種配合每個部位附近的顏色來增添線稿色調的技法，讓線稿不單是黑色等顏色。這個技法多用於收尾階段，能軟化圖畫的氛圍。本次的上色方式是先將圖像整合後，再慢慢以厚塗調整，所以在最開始上底色時就已經做了色彩追蹤。

描繪睫毛與瞳孔

新建圖層並設定為[陰影]模式後,在瞳仁中央畫出瞳孔。暈染瞳孔的輪廓,使其融入瞳仁中。
在同一圖層添上睫毛。描繪時無須畫出根根分明的模樣,但還是要留意毛流大致的方向。最後合併
圖層。

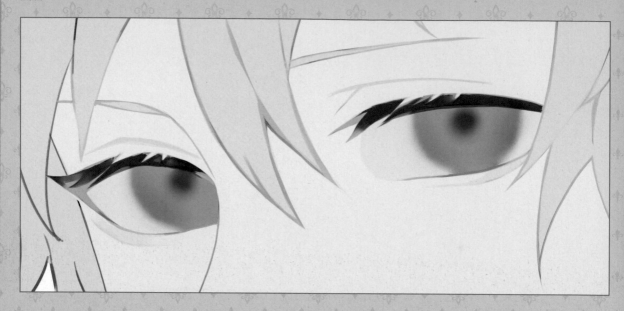

添上瞳孔的打亮

在瞳孔處添上打亮。這裡的打亮不是純白色,而是使用配合瞳色的色彩。純白色的打亮會過於醒
目,所以這次是配合藍色的眼睛,置入淡藍色的打亮。首先,新建圖層並設定為[覆蓋]模式,接著
添上顏色來調整瞳色。眼皮和睫毛會遮擋光線,所以瞳仁上方要畫得稍暗些,下方則較亮,如此便
能打造具深邃感的真實眼瞳。最後整合圖層,然後再次仔細刻劃睫毛等部分,並調整形狀。

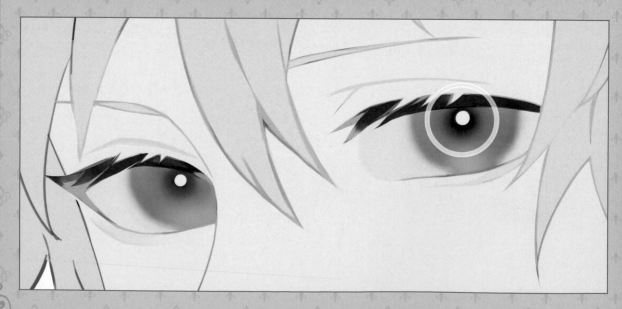

完稿

新建圖層並設定為[覆蓋]模式,仔細為整個瞳仁添上打亮。留意以瞳孔為中心,畫出放射狀的打亮,營造往瞳孔方向的深度,展現瞳仁的立體感。

接著仔細描繪頭髮重疊的髮尾處,以及頭髮和臉部之間形成的陰影後就完成了。

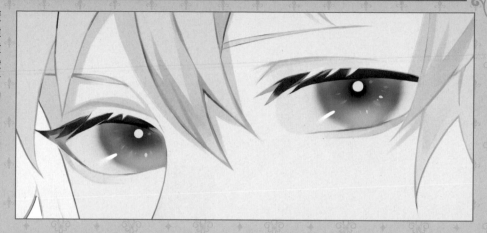

顏色變化

變更前是氛圍沉穩的藍色系眼睛,改成明亮又具清透感的顏色後,能醞釀出超凡脫俗氣質。

黃綠色眼睛

給人明亮印象的眼睛。綠色系中的黃綠色不會太過搶眼,能取得良好的畫面平衡。

粉色眼睛

粉色和上述顏色一樣,都能帶出明亮感。為了營造出妖豔又詭譎的氣質,這裡選擇了粉紅色而非紅色。

瞳孔中心的打亮也從圓形變成心型,增添了趣味性。

調整重疊處

在「打底用圖層群組」上方新增一個「重疊」的正常圖層,接著用筆替頭髮蓋住的瞳仁與眉毛部分
填色。上色時要將不透明度調降至85%,畫出穿透的模樣。

👁	⌐▢ 重なり	🔒
👁	▼📁 ベース用レイヤーセット	
👁	🖼 線画/瞳	
👁	▢ 瞳	🔒
👁	▢ ベース	🔒

完稿

使用[保護不透明度]的功能,調亮線稿顏色。在最開始建立的「瞳仁線稿」圖層調整睫毛的部分,
把眼頭和眼尾附近調成紅色後就完成了。

顏色變化

僅對瞳仁部分，在「濾鏡」的「色相／飽和度」介面變更、編輯數值。將色相調整成自己喜歡的顏色，角色的氣質也會煥然一新。

色相・彩度

色相		-95
彩度		+65
明度		+66

☑プレビュー　　　OK　　キャンセル

白色眼睛

如果覺得［覆蓋］模式下，瞳色變化不夠明顯時，建議也可以使用［明暗（線性光源）］，完成低彩度的瞳仁。

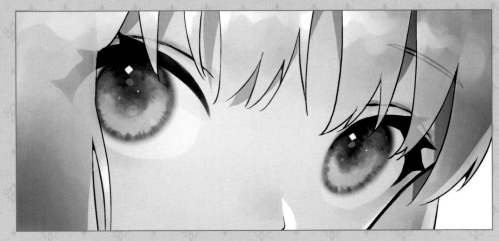

紅色眼睛

瞳仁上半部的顏色應選擇與瞳仁本身不同色相的顏色，營造立體、有如寶石般的漂亮眼眸。

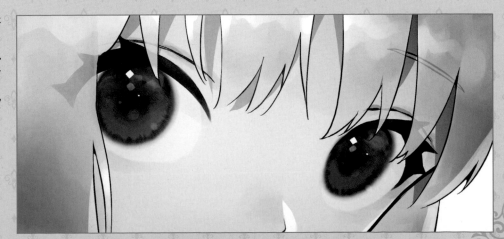

溼潤眼睛的畫法

作者 ❀ こむ　　使用軟體 ❀ ibisPaint & Photoshop

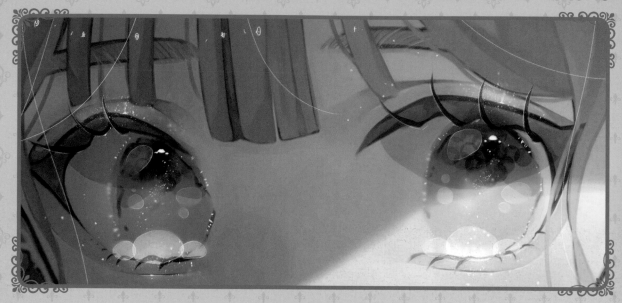

作者的話 ✦ 努力畫出果凍般的光澤感！
分別使用各種筆刷與圖層打造閃閃發亮的雙眼。

❀ 顏色變化

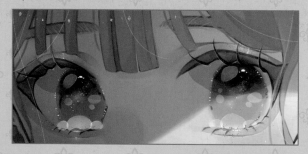

線稿的畫法

使用黑色的[淡入淡出筆式畫筆（宜必思油漆）]
繪製線稿，睫毛愈往尾端畫得愈細會更美觀。

◀ 線稿筆刷設定。

底色的上色①

在線稿圖層下方準備「肌膚」、「瞳仁」、「頭髮」的新圖層。使用[淡入淡出筆式畫筆]為
各部位塗上底色。建立「肌膚2」與「肌膚3」圖層，並從上方對「肌膚」圖層[剪裁]，
使用一樣的筆刷畫出深淺，打亮則使用淡藍色，打造具有清透感的膚質。

◇ #fffaf3

◆ #fdb79e

◇ #f7e0d8

◆ #a7c1be

👁	▨	線画
👁		瞳
👁		肌3
👁		肌2
👁		肌
👁		用紙

▲圖層狀態。

底色的上色②

準備「頭髮2」圖層，並從上方對「頭髮」圖層[剪裁]，然後使用[淡入淡出筆式畫筆]替
頭髮添上明度相同但色相不同（粉色、水藍色、膚色等）的顏色。最後，複製顯示的圖
層，在「厚塗1」圖層使用一樣的筆刷進行厚塗，並調整陰影與線稿。

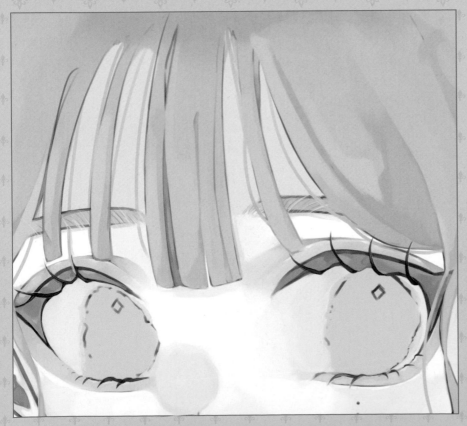

👁	▨	厚塗り1
👁		線画
👁	▨	髮2
👁		髮
👁		瞳
👁		肌3
👁		肌2
👁		肌
👁		用紙

▲圖層狀態。

光影的上色方法①

1 建立「整體陰影1」，混合模式設為[色彩增值]且不透明度調成55％後，用[噴槍（柔軟）]添上紅紫色。之後，對「厚塗1」圖層[剪裁]，加深陰影部分（反光側）的顏色，展現更漂亮的陰影。

2 建立「整體亮光2」，將混合模式設為[相加（發光）]後，用一樣的筆刷添上淡橘色。接著一樣對「厚塗1」圖層[剪裁]。

光影的上色方法②

1 建立「陰影1」，混合模式為[色彩增值]，不透明度則設定在65％。選用[淡入淡出筆式畫筆]添上深色的紅紫色。這裡要比上述塗出更清晰的陰影。

2 建立「亮光2」，混合模式設為[相加（發光）]，並改用[噴槍（柔軟）]在部分的深色陰影上塗出淡橘色。

眼睛的畫法

不要畫出清楚的瞳孔,展現眼睛溼潤又閃耀的模樣。

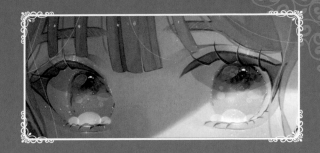

眼瞳的上色①

1 建立不透明度90%的[色彩增值]圖層,使用[圓筆]添上與底色相同但不透明度為50%的顏色。
做出上深下淺的漸層後,暈染整體。
2 再新建一個[色彩增值]圖層,使用一樣的筆刷畫出許多橘色的圓點,最後稍微暈染邊緣使其融入
其中。

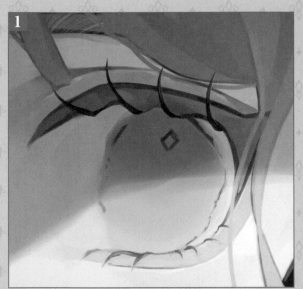
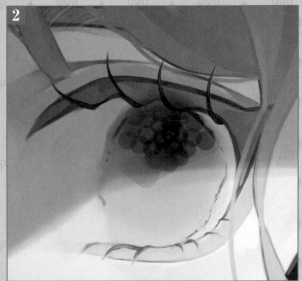

眼瞳的上色②

1 以[色彩增值]圖層把瞳仁中的鑽石形狀塗成藍色,以此作為重點點綴。
2 接著在不透明度50%的[色彩增值]圖層上追加藍色陰影。
3 最後新建不透明度33%的[色彩增值]圖層,添上眼白的陰影,營造深度。

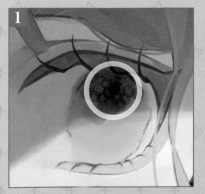
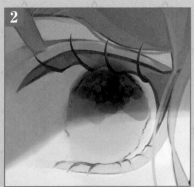

添上打亮

在[相加（發光）]圖層上用[圓筆]於瞳仁內畫出不透明度為100%清晰小光粒。
接著，將不透明度降至30%後，畫出大圓亮光。然後使用不透明度為100%的細筆，替大圓亮光的
描邊，這樣能看起來更閃亮。

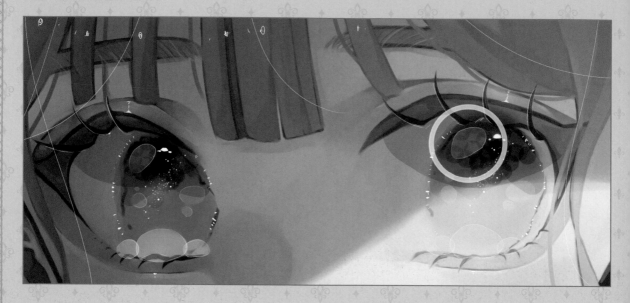

完稿①

使用自動動作的[色差]，營造華麗氛圍。然後在「打亮」圖層上，使用
[真正的棱鏡刷][dust密度項目]等筆刷添上打亮。

> **point**
> 藉由打亮畫出果凍般的質感

▶真正的棱鏡刷的設定。

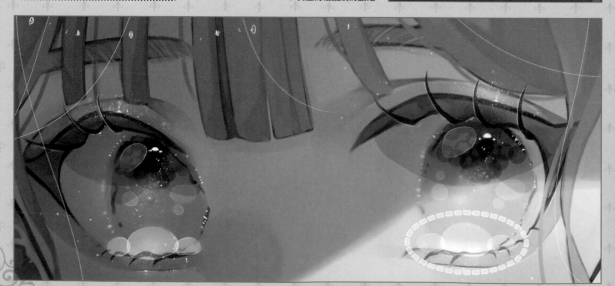

最後使用自動動作的[輕度擴散效果]，整合整體的氛圍。

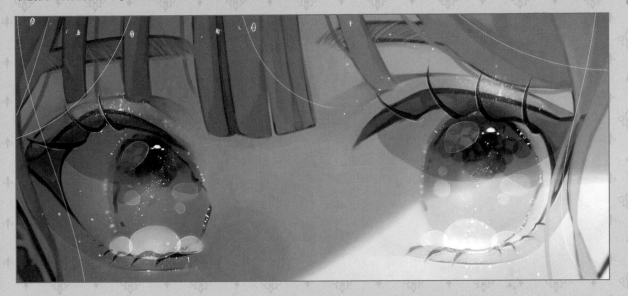

顏色變化

顏色變化前的眼睛，展現了清透感以及少女的清純氣質。改變瞳色後，氣質更進一步從少女轉變成
「漂亮又俏麗的女人味」。

紅色的眼睛

使用明亮的粉色系，更加強調出明亮感。疊加紅色系的漸層能展現某種神祕感。

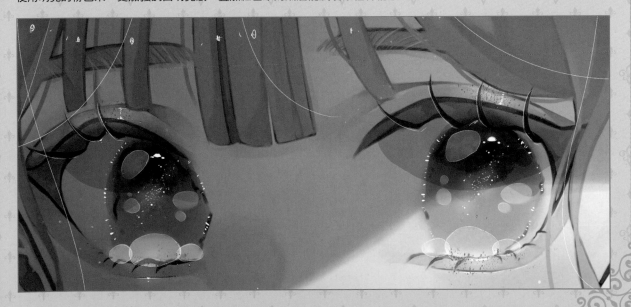

澄澈眼睛的畫法

作者 ❖ 飴宮86+　　使用軟體 ❖ SAI

作者的話 ❖　繪製令人深深著迷、彷彿就要被吸進去般的澄澈眼睛。

❖ 顏色變化

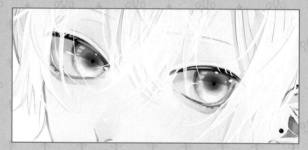
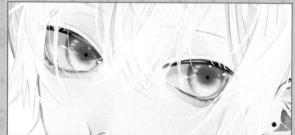

線稿的筆刷設定

準備[PAM線稿]筆刷用以繪製線稿，可以依喜好
或插圖氛圍加入「擴散和雜訊」的質感。

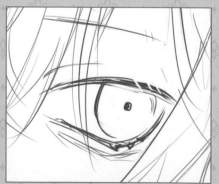

線稿筆刷的設定

線稿的畫法

這裡直接把草稿當作線稿使用。先用粉紅色描繪後，再將[保護不透明度]打勾，把顏色變更成黑色。即使現在的線條很亂也建議直接在上面進行。繪製草稿時不需要太過在意線稿本身。

◆ #000000

point
線稿會在上色流程時調整

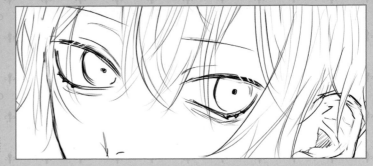

底色上色

在「線稿」圖層下方按部位建立圖層並打底。先用[鉛筆]塗上顯眼的深色以免漏塗，之後再變更顏色。這裡選用明度較高的顏色。能用的地方也會使用[填充]來上色。

◇ #f6eee1　　◇ #edede7

◇ #9de0ce

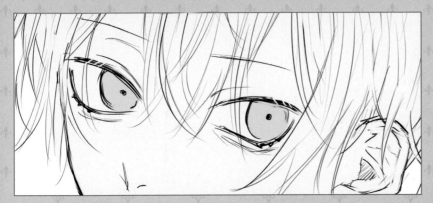

▲打底圖層的結構。

設定上色筆刷

以下為上色流程時使用的筆刷名稱與設定。**1** [盲目之刃] **2** [上色2] **3** [上色3] **4** [PAM水彩]。

1 盲目の刃	
通常	▲ ∩ ∎ ∎
ブラシサイズ ×5.0	500.0
最小サイズ	48%
ブラシ濃度	53
【通常の円形】 強さ	50
【テクスチャなし】 強さ	95
詳細設定	
描画品質	1（速度優先）
輪郭の硬さ	0
最小濃度	0
最大濃度筆圧	100%
筆圧 硬⇔軟	100
筆圧：☑濃度 ☑サイズ □混色	

2 筆	
通常	▲ ∩ ∎ ∎
ブラシサイズ ×1.0	9.0
最小サイズ	0%
ブラシ濃度	100
【通常の円形】 強さ	50
【テクスチャなし】 強さ	95
混色	9
水分量	26
色延び	3
□不透明度を維持	
詳細設定	
描画品質	2
輪郭の硬さ	100
最小濃度	0
最大濃度筆圧	100%
筆圧 硬⇔軟	100
筆圧：☑濃度 ☑サイズ □混色	

3 筆	
通常	▲ ∩ ∎ ∎
ブラシサイズ ×5.0	20.0
最小サイズ	0%
ブラシ濃度	80
にじみ＆ノイズ 強さ	84
【テクスチャなし】 強さ	95
混色	21
水分量	33
色延び	16
☑不透明度を維持	
ぼかし筆圧	27%
詳細設定	
描画品質	2
輪郭の硬さ	100
最小濃度	0
最大濃度筆圧	100%
筆圧 硬⇔軟	100
筆圧：☑濃度 ☑サイズ ☑混色	

4 筆	
通常	▲ ∩ ∎ ∎
ブラシサイズ ×5.0	65.0
最小サイズ	11%
ブラシ濃度	100
【通常の円形】 強さ	80
【テクスチャなし】 強さ	95
混色	34
水分量	100
色延び	100
□不透明度を維持	
詳細設定	
描画品質	3
輪郭の硬さ	0
最小濃度	0
最大濃度筆圧	100%
筆圧 硬⇔軟	100
筆圧：☑濃度 ☑サイズ ☑混色	

肌膚的畫法

一邊暈染一邊疊加顏色，畫出質感平滑的肌膚。

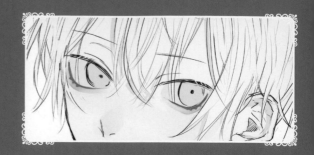

紅暈與陰影的上色方法

1 在「肌膚」圖層上新建圖層，並對下方圖層[剪裁]。使用[盲目之刃]添上臉頰的紅暈。

2 於更上方再建一個[剪裁]圖層，使用[上色2]筆刷塗出陰影。接著增添鼻子的紅暈。先用[上色2][上色3]置入顏色後，再用[PAM水彩]輕輕延展上色，暈染邊界。

◇ #f6eee1　◇ #edc99c

◇ #e4d1c6　◇ #f1e1d4

◀ 也追加「眼白」的圖層。

◇ #e1dbcf

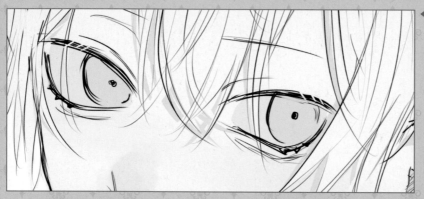

描繪眼睛下方

在「線稿」圖層上方新建「肌膚細節上色」圖層。使用[上色2]、[PAM水彩]筆刷在線稿上仔細描繪下睫毛與眼睛下方。

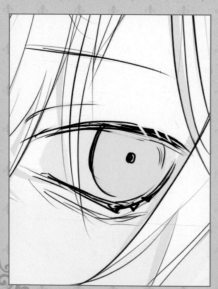
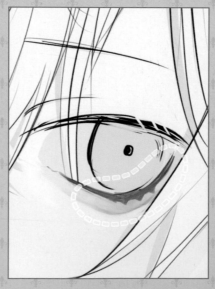

	肌塗り込み1 通常 100%
	線画 通常 100%
	髪 通常 100% 保護
	瞳 通常 100% 保護
	白目 通常 100% 保護
	影 通常 100%
	頬 通常 100%
	肌 通常 100% 保護

▲ 目前為止的圖層狀態。

 #ac8b80　 #ddbaac

眼睛的畫法

上色方式是先暈染眼珠的輪廓，並添上帶出慵懶氛圍的陰影，展現勾魂的魅力眼眸。

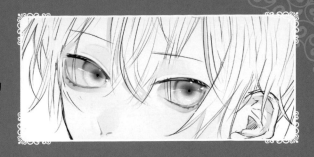

畫出漸層

以新圖層從上方對「眼睛」圖層[剪裁]，用[盲目之刃]從瞳仁下方開始塗出漸層。

眼睛若為綠色系，則從下方使用黃色；若為紅色系時，則從上方使用紫色等製造漸層。而無論什麼瞳色，使用黃色系從下方暈染絕對不會失敗。不要用和打底瞳色一樣的顏色（只變更明度），而是要使用不同的顏色。

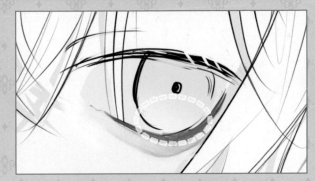

◇ #9de0ce ◇ #d8f2d3

描繪眼睛細節

在「線稿」、「肌膚細節上色」圖層上建立「眼睛細節上色」圖層。在瞳仁和眼白的界線仔細添上低彩度的藍色和藍紫色。使用[上色2]一邊調整不透明度一邊疊加上色。

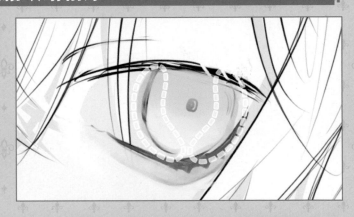

◆ #75849d ◆ #70adad

瞳孔上色

替瞳孔添上深色。上色時邊界不要畫得太清楚，應使用筆壓較軟的[上色3]輕輕地繞圈上色。接著用吸管吸取瞳仁中的顏色，向著中心添上線條。

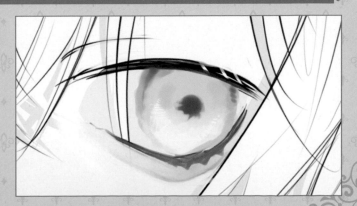

◆ #26486d

增加顏色

增加顏色以避免單調。在
「眼睛細節上色」圖層上
新建圖層，使用[上色3]
塗上淡紫色，並調成[濾
色]不透明度59%。

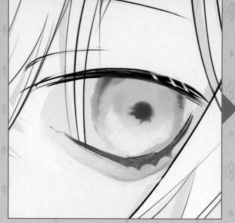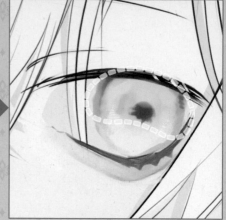

◇ #d4abde

描繪瞳孔與陰影

1 在上方建立「瞳孔」圖
層，為瞳孔再添筆。
2 疊上「眼睛陰影」圖
層，模式設定為[色彩增
值]不透明度91%，並用
[上色2]添上眼白與瞳仁
的陰影。

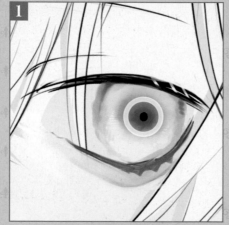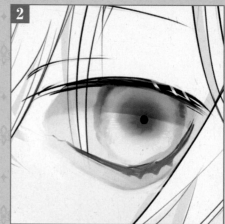

◇ #bbb4bd

添上打亮

於瞳仁添上光澤。在最上方建立圖層用以添上打亮。眼皮也在「肌膚細節上色」圖層加以
上色後就完成了。

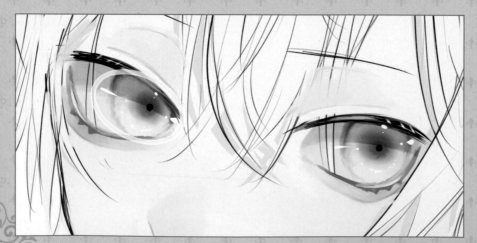

▲眼睛上色時的圖層狀態。

頭髮的畫法

添上淡色陰影與帶出動態感的打亮，帶出質感差異，畫出霧面同時又帶有潤澤感的頭髮。

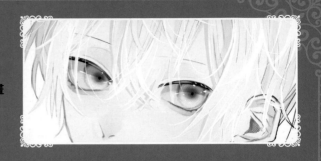

添上陰影並暈染融入

1 以新建圖層對「頭髮」的打底[剪裁]，並使用[鉛筆]、[上色2]、[PAM水彩]簡單地添上陰影。

2 在上方新建圖層並[剪裁]。在頭髮與肌膚重疊部分用[盲目之刃]添上膚色，畫出穿透感。

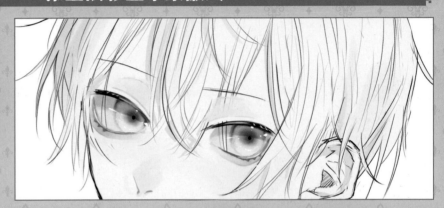

描繪頭髮細節

1 將「線稿」圖層的頭髮部分設定成[保護不透明度]，接著塗上淡色，並變更線稿顏色。

2 在「眼睛細節上色」圖層上方建立「頭髮細節上色」與「打亮」圖層。留意光源（面向圖畫右上方）的同時仔細上色。
使用筆刷為[上色2]、[上色3]、[PAM水彩]。

#ecebe6　　#d7d8d8

#d2d5d8　　#a9adb4

#ffffff

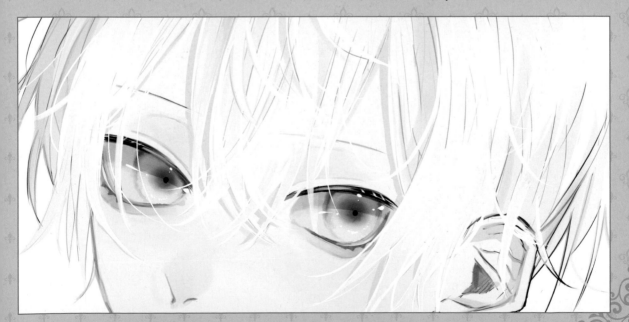

完稿

調整整體的細節與色調，賦予畫面統一性。疊上淡淡的
粉色做收尾能更添的清透感。

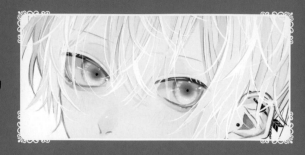

添筆與調整

在更上方新建圖層，替頭髮、瞳仁反光等在意的地方添筆。這次是後來才加上飾品，
基本上應在草稿時就先畫出來，這樣比較不會破壞畫面的平衡。

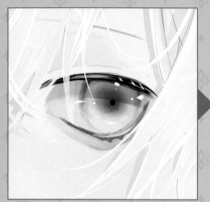 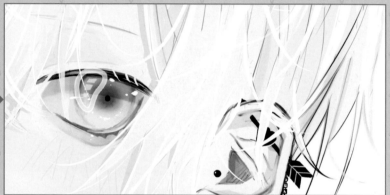

畫面收尾

在最上方新建圖層，用［覆蓋］模式為整個畫面疊上粉色後就完成了。
這裡也有從光源處加上發光。

#ff9fea

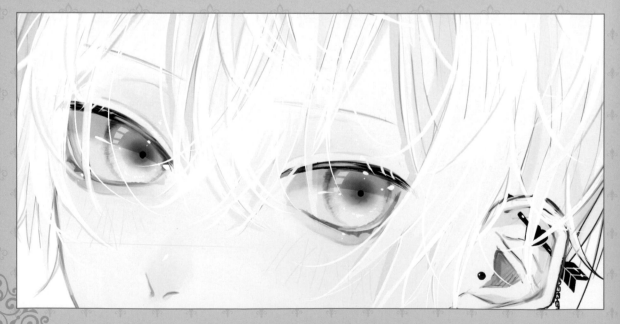

顏色變化

製作顏色變化的版本。在完成的插畫最上方新建圖層。
接下來使用混合模式的［覆蓋］，在瞳仁部分添入喜歡的顏色，並依喜好稍微調整不透明度。

▲ 在完成的插圖上，疊上想要的一種顏色。

粉色眼睛

惹人憐愛的粉色眼睛看起來既柔和又年幼，並給人安穩的感覺。
在瞳孔添上紫色則能令人留下神祕印象。

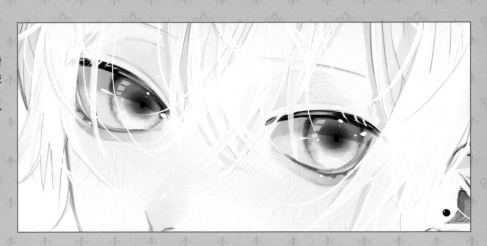

藍色眼睛

藍色眼睛具有深海等大自然的形象。雖然與原圖同為藍色系，但與清爽的淡藍色不同，深藍色眼睛更具知性，並給人意志堅毅的感覺。

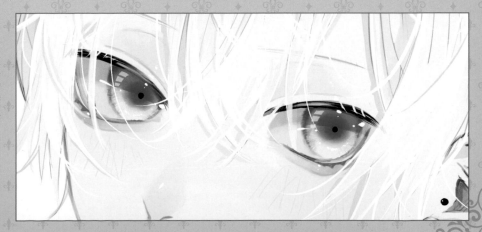

柔和眼睛的畫法

作者 ❀ 羽々倉ごし　　使用軟體 ❀ CLIP STUDIO

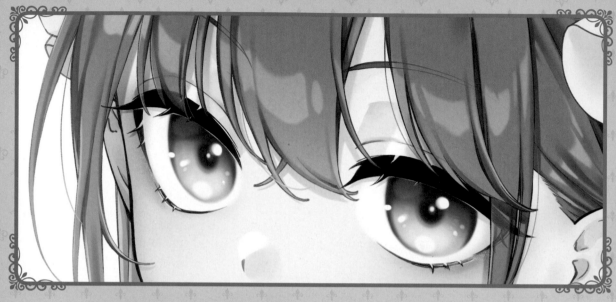

作者的話 ✦ 運用和打底顏色不同色調的光陰，畫出眼睛閃閃發亮的光輝。

繪製線搞

使用[筆刷（柔軟）]，調大筆刷尺寸以繪製草稿。在草稿階段就先刻劃出一定程度的頭髮等細節部位。

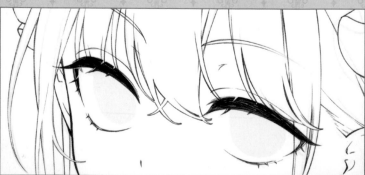

建立「向量圖層」畫出線條，使用筆刷為[紋理蘇米彭]。
分別建立「輪廓」、「眼睛」、「頭髮」、「其他裝飾」等圖層，瞳仁部分則僅用上色呈現，不描邊。

肌膚的畫法

在打底的膚色上塗出柔和的陰影，並在眼睛周圍添上對比與紅暈。

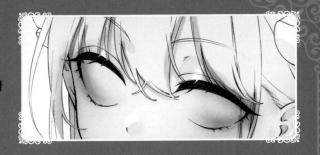

塗上底色

使用[填充]與[圓筆]塗上打底的顏色。

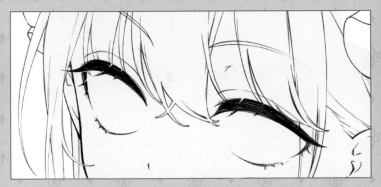

▲肌膚圖層的結構。

◇ #feede2

塗上陰影

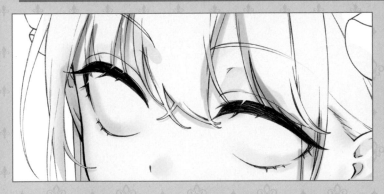

在普通圖層上塗出柔和的陰影。使用[皮膚刷]與[噴槍]，在眼皮和眼周塗出柔和的陰影。

接著一樣在普通圖層上，使用稍微深一點的顏色，以[深色水彩]添上頭髮等處的陰影。

添上打亮

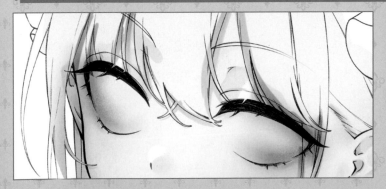

建立[色彩增值]圖層，再用[噴槍]替眼周與整個臉頰添上紅暈。

接著在普通圖層上，於眼皮和鼻子添上白色打亮。再新建一個[相加（發光）]圖層，使用[噴霧]於眼皮的亮光以及眼尾處加上顆粒狀的打亮。

最後在[覆蓋]圖層上，於臉部中央淡淡地疊上橘色。

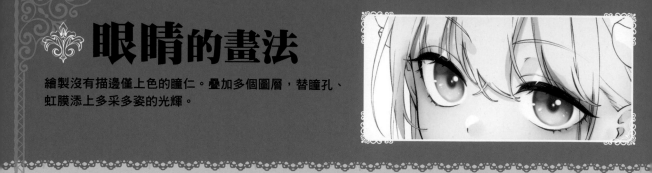

眼睛的畫法

繪製沒有描邊僅上色的瞳仁。疊加多個圖層，替瞳孔、
虹膜添上多采多姿的光輝。

塗上底色

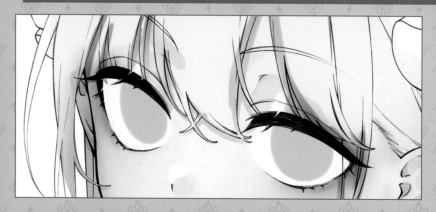

用[塗抹&溶合]塗出瞳仁與眼白
的底色。

#7dc2ec

瞳孔與虹彩的上色

1 用[噴槍]從瞳仁上
部添上深色。

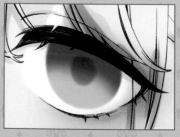

2 在[色彩增值]圖層
上淡淡地塗出瞳孔部
分。

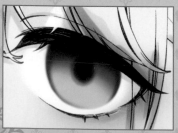

3 在瞳仁的上部、瞳
孔的深色部分以及瞳
仁輪廓塗上深色。

4 在[濾色]圖層上淡
淡地畫出虹膜。

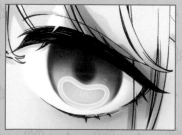

5 在瞳仁的下方，於
調降不透明度的[濾
色]圖層上添上粉色。

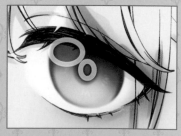

6 在調降不透明度的
普通圖層上，於瞳仁
的上部與瞳孔中央添
上粉色。

添上打亮

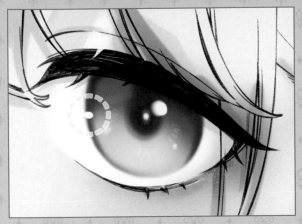

1 建立[相加（發光）]圖層，用白色畫上打亮。

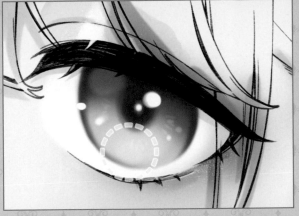

2 在步驟1的圖層下方建立[濾色]圖層，在稍微偏離打亮的位置添上粉色。

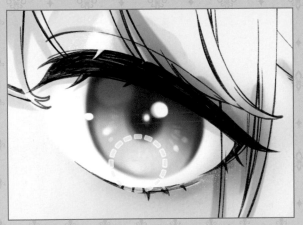

3 在普通圖層上，於瞳仁下方添上黃色的打亮。

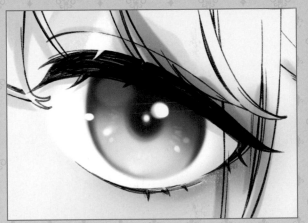

4 建立調降不透明度的[加亮顏色（發光）]圖層，用[噴槍]在瞳仁下方添上微光。

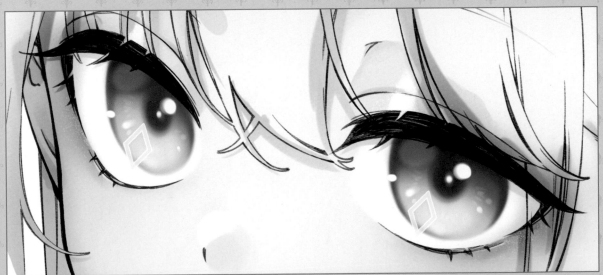

5 再建立一個調降不透明度的[加亮顏色（發光）]圖層，並添上鑽石型的打亮。

point
疊加圖層

頭髮的畫法

在頭髮的底色上添上陰影與打亮，逐步完成上色。調整遠近部分的上色，營造景深。

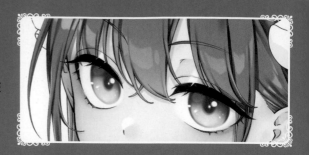

底色上色

使用[圓筆]和[填充]打底上色。

 #b67755

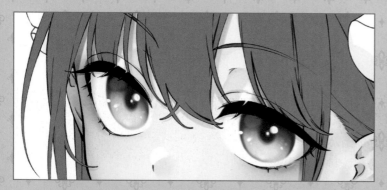

▲頭髮圖層結構。

添上陰影

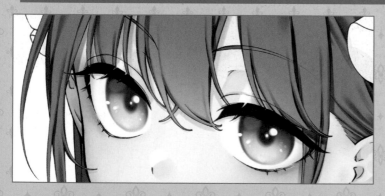

建立[色彩增值]圖層，塗出頭髮的陰影。使用[不透明水彩筆刷]粗略地塗上陰影後，再用[混色筆刷]延展調整。

接著建立[濾色]圖層，使用[噴槍]在頭髮蓋到肌膚的部分輕輕地疊上橘色。

添上打亮

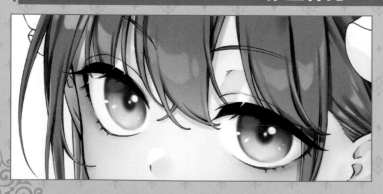

於[濾色]圖層上添上頭髮的打亮。先用[深色水彩]大致描繪後，再用[噴槍]等工具調整。接著，建立[濾色]圖層，替後方的頭髮疊上淡藍色，打造蓬鬆的空氣感。

完稿

新增多個圖層進行收尾。帶出畫面清透感就完工了。

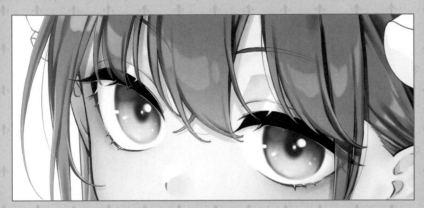

以普通圖層對線稿[剪裁]，然後做彩色描線。替頭髮、睫毛等部位分別建立普通圖層，增添細節。建立[濾色]圖層，用[噴槍]淡淡地疊上水藍色帶出空氣感後就完成了。

▶完稿的圖層結構。

顏色變化

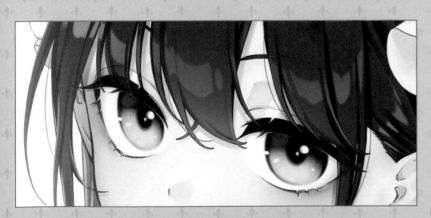

在顏色變化中使用[漸層對應]的[晚霞（金）]。將效果疊在陰影圖層上方，僅變更瞳仁與頭髮的底色以及陰影色。

眼睛的畫法

以松綠色打底，並結合陰影與打亮，營造出具立體感的眼睛。

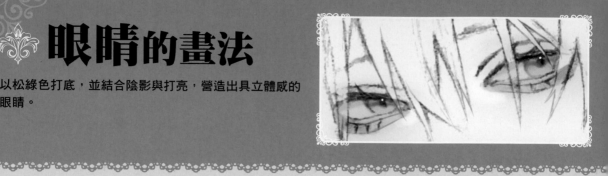

描繪眼睛的打底

1 塗上眼睛顏色，這次的瞳色選用松綠色。

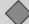 #70a2a7

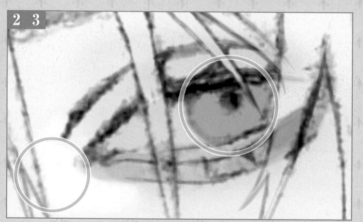

2 使用「肌膚的畫法」中也有使用的鮭魚粉，降低不透明度後沿著瞳仁的邊緣上色。

 #ff918d

3 接著在眼頭附近添上打亮，帶出肌膚的光澤，加強眼睛的印象。

 #fcfaf9

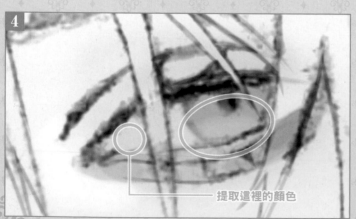

4 提取眼白顏色。調整不透明度後，於瞳仁的下半部上色，賦予瞳仁溼潤與清透感。

 #e7d0cb

提取這裡的顏色

添上眼睛的陰影

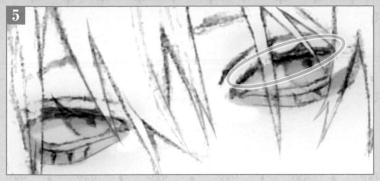

5 塗出眼睛上部形成的陰影。受到膚色的影響，這裡的陰影要塗成帶有紅色調的焦茶色，而不是黑色。上色時要調降不透明度，並留意不要塗得太深。

◆ #554148

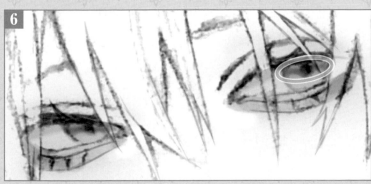

6 添上瞳仁中的陰影。調降深藍綠色（綠色較少）的不透明度後，疊加上色。這時應避開瞳仁的上部，只在眼睛的中央上色，如此便能營造出立體感。

◆ #3e5e7e

添上瞳仁打亮

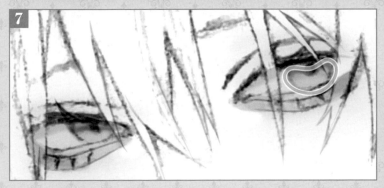

7 由於疊了各種顏色，瞳色看起來有些混濁，這裡要增添瞳仁的鮮豔度。在提取眼白顏色上色的眼瞳下半部，有如描邊般添上顏色，並稍微提高不透明度。

8 增添瞳仁的打亮。使用不透明度100％的[G筆]清楚地點上白色小點。打亮點的大小會改變眼睛整體散發的氛圍。

point
於眼睛添上陰影

◆ #49c7d0

 # 頭髮的畫法

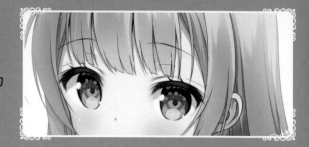

疊加多種顏色的反光，就能畫出淡色系且具有清透感的
色調。

頭髮陰影的上色方法

1 使用[懶惰筆刷]、[G筆]，以大尺寸粗略地塗出陰影。接著再用[色彩混合（指尖）]一邊留意髮
流方向一邊調整。

2 深色陰影也以一樣的方式上色。疊上圖層，並調整不透明度。

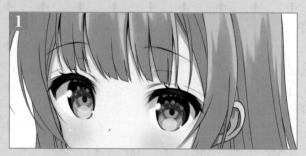 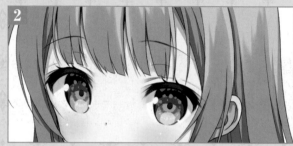

 #c8c3b6　 #939295　 #606270

頭髮收尾

使用[噴槍（柔軟）]，替蓋到肌膚的頭髮塗上膚色，畫出穿透感。接著建立[覆蓋]圖層，從頭的右
上方輕輕地疊上黃色亮光。在頭髮收尾時，也仔細添上幾根打亮的髮絲。

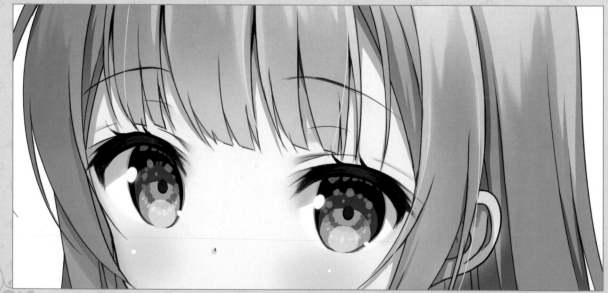

▲髮絲輕柔下垂，更能營造出純真感。

畫面收尾

在完稿作業時,加入反光帶出清透感。在[濾色]圖層上,於面向畫面左側用[噴槍(柔軟)]添上藍色調的顏色。接著再建立相同模式的圖層,於右側添上紅色調就完成了。

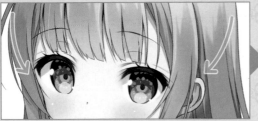 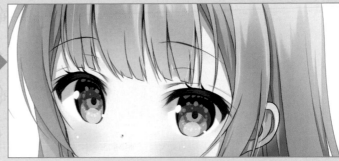

顏色變化

製作顏色變化。完成瞳仁的上色後,在「眼睛」流程的圖層上方建立[色調曲線]圖層。調整[色調曲線]的Red、Green、Blue頻率,變更顏色。

▶按下左上方的選單可選擇RBG、Red、Green、Blue。

藍色的眼睛

以藍色統一的眼睛令人聯想到水,能賦予角色清純、無雜質的印象。使用高彩度的顏色,還能帶給人現意志堅定的感覺。

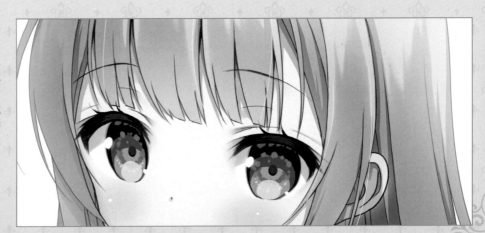

晶礦眼睛的畫法

作者 ❦ 珠樹みつね 　 使用軟體 ❦ CLIP STUDIO

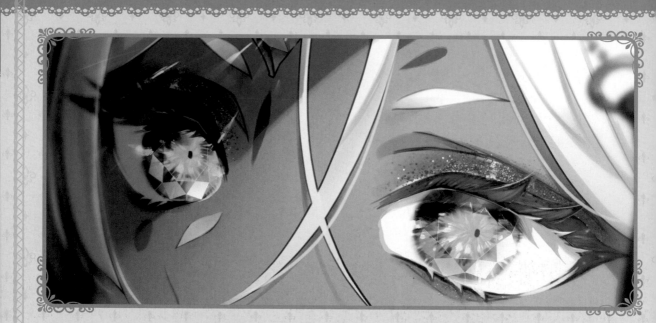

作者的話 ✦ 設計形象為「擁有祖母綠眼睛的鬼怪」。

❦ 顏色變化

線稿

將圖層分成「眼睛」與「其他」。位於角色後方的東西（這次是裝飾品，有背景時則為背景等）也另建圖層。

使用[填充]工具，按部位倒入顏色。1個顏色分1個圖層，並調整成喜歡的顏色。接著使用[噴槍（柔和）]，以大尺寸刷頭在照到光的部分輕輕塗上明亮色。

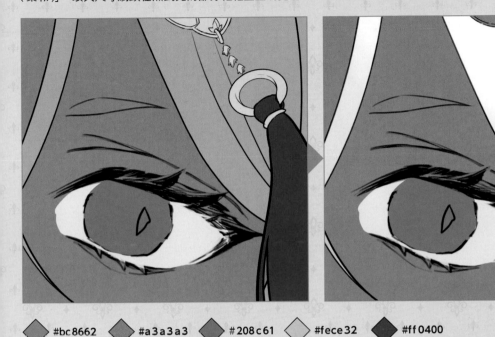

 #bc8662 #a3a3a3 #208c61 #fece32 #ff0400

添上陰影

在「顏色」圖層上方新建圖層，並將混合模式改為[色彩增值]然後[剪裁]。於底色與陰影的邊界上色，並使用[色彩混合（模糊筆刷）]暈染，在所有覺得太淡的部分都加深陰影色。

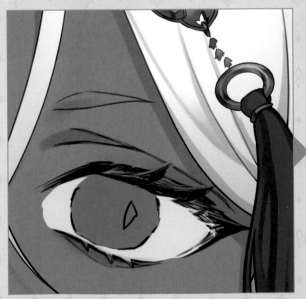
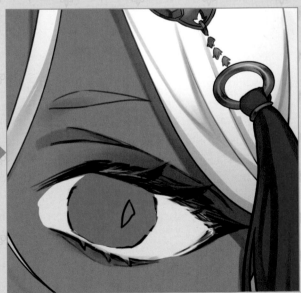

#a36f51 #afa9bc #4d3a0c #b40016

125

調整睫毛

① 睫毛的部分使用[模糊筆刷]，在保留線稿邊緣的同時加以暈染。接著用深紫色描繪暗處，亮處則吸取膚色來上色。② 新建收尾用圖層，將混合模式變更成[加亮顏色（發光）]後，綴上紅、綠、黃等鮮豔的顏色。

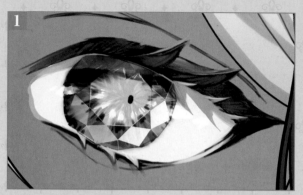

置入陰影

① 在角色圖層上新建圖層，使用比背景稍亮的顏色，塗滿畫面後方的左上側。邊界的部分則塗上紅色後[剪裁]。② 在眼睛部分使用[噴槍（柔軟）]輕輕添上綠色，展現發光的模樣。③ 最後將圖層混合模式變更為[實光]。

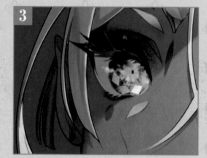

置入打亮

在最後一邊檢視整體一邊添加打亮與亮部。臉部前方照到光的畫面右側過暗，於是這裡新建圖層並增添亮部後，將模式變更成[實光]，不透明度降至30％。

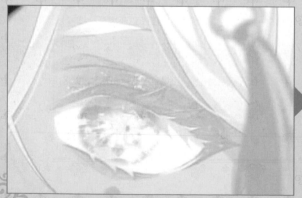
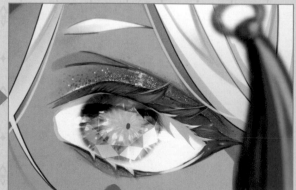

顏色變化

變更成黃水晶（黃色系）

首先將瞳仁圖層的彩度降到－100（灰色），接著新建圖層[剪裁]。將瞳仁塗滿黃色後，不透明度降至20%。複製該圖層，並將圖層模式變更成[覆蓋]，不透明度100%。最後顯示隱藏的打亮和陰影圖層後就完成了。額頭上的角也用一樣的方式變更顏色。

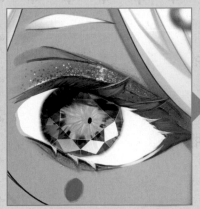

變更成石榴石（紅色系）

僅顯示最下方的底色圖層，並將色相調到－156就能變成紅色系顏色。將所有瞳仁圖層的色相都變更成－156後，色彩會看起來有些混濁。應再新建一個圖層，模式變更成[覆蓋]。疊上明亮色後，使用[模糊筆刷]暈染。最後顯示隱藏的打亮和陰影圖層後就完成了。將角的所有圖層的色相也都調成－156，變成紅色系顏色

 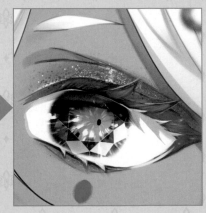

凜然眼睛的畫法

作者 ❖ 洋步　　使用軟體 ❖ CLIP STUDIO

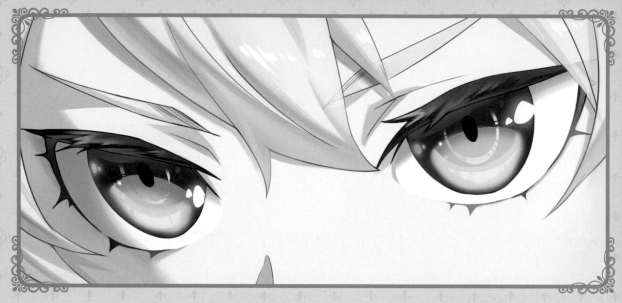

作者的話 ❖　留意帶點球面的感覺，畫出有如彈珠般的光澤與質感。

顏色變化

線稿的畫法

繪製線稿時，分別準備頭髮與眼周
的「線稿」圖層。使用［深色水彩］
描繪質感柔軟的頭髮與眼周等的部
位。另外，清晰的瞳仁輪廓則使用
去掉紙質的［圓筆］繪製。
將線稿分成瞳仁（眼周）、頭髮、
肌膚這三個資料夾。接下來的流程
也是依資料夾進行，應由上按「瞳
仁」、「頭髮」、「肌膚」的順序排列
資料夾。

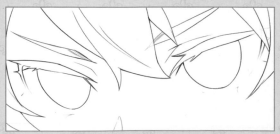

肌膚的上色方法①

塗上打底色。使用[噴槍（較強）]於受光較強的地方輕輕添上明亮色，並用[填充刷（下載素材，以下同）]暈染。

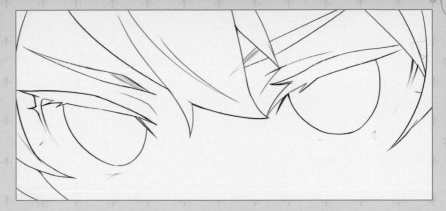

 #ffeedd

肌膚的上色方法②

建立陰影用圖層，用[深色水彩]塗出陰影。光影交界處則用[填充刷]暈染。

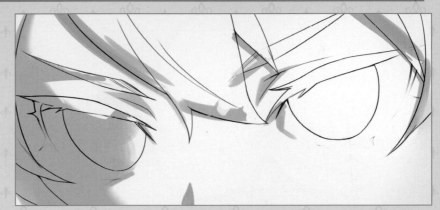

 #e2a29f

肌膚的上色方法③

再建立一個陰影用圖層，使用[深色水彩]以接近深紫色的暗色系描繪陰影。

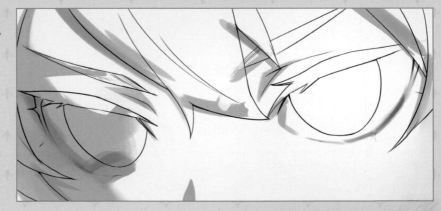

 #be7b8b

眼睛與頭髮

仔細描繪細緻的反光，畫出具通透感的瞳仁。

眼睛的上色方法①

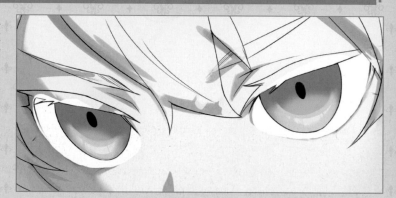

替眼白與眼瞳準備各自的底色圖層打底上色，並另建圖層用來描繪瞳孔。在「瞳孔」圖層下準備另一個圖層，使用[噴槍（較強）]在瞳仁的下方塗上明亮色。
在其上方再建一個圖層，使用[圓筆]塗出更亮的顏色。再次新建圖層，使用[深色水彩]以更亮的顏色仔細畫出虹膜。

眼睛的上色方法②

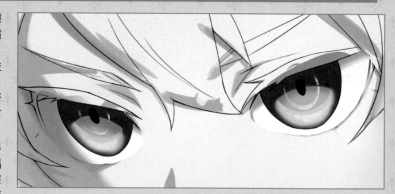

建立陰影用圖層，使用[深色水彩]在瞳仁的上半部描繪陰影。下半部則使用[噴槍（較強）]與[填充刷]描繪瞳仁邊緣。在「眼白」圖層上方準備另一個圖層，並用[填充刷]畫出眼白的陰影。
為了營造立體感，在「瞳孔」圖層上方新建圖層，使用[梅福刷（下載素材，以下同）]以比瞳仁底色更深更鮮豔的色彩，在瞳仁的最上方上色，並留意不要畫得太過顯眼。準備另一個圖層，使用[梅福刷]有如包圍瞳孔般描繪虹膜。建議選擇色調與瞳色色相相距較遠的色彩，增加顏色的豐富度。

🔶 point 虹膜

為了畫出有如彈珠般的光澤，這張插圖的虹膜一如其名，使用了有如彩虹般的繽紛色彩，展現更像玻璃的質感。

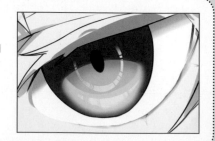

眼睛的上色方法③

在「虹膜」圖層上方新建圖層。使用[梅福刷]以近似肌膚陰影色的顏色，在瞳仁的最上方畫出反光。於眼周線稿圖層的上方另建圖層，使用[圓筆]添上打亮。除了白色外，也添上小小的肌膚陰影色打亮。在「打亮」圖層下方另建圖層，使用[噴槍（較強）]塗出透光的顏色（瞳仁是藍色，所以透光色是明亮又鮮豔的藍色系顏色）。為了使細節打亮不要太過搶眼，要將各個打亮按喜好分別調整不透明度，應使用8與9的比例繪製細節打亮。（在這張插圖中，細節「打亮」圖層的不透明度為90％，細節「打亮　下」圖層的不透明度則為81％）

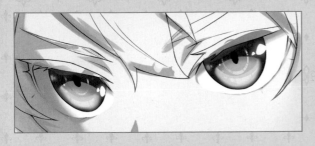

睫毛的上色方法

1 塗出睫毛的打底色。
2 另建圖層，使用[深色水彩]描繪陰影。於陰影圖層上方再另建圖層，使用[深色水彩]塗出下睫毛。接著在反光圖層的上方另建圖層，使用[深色水彩]與[填充刷]畫出睫毛的打亮後就完成了。

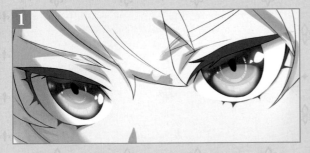

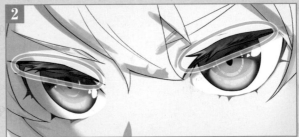

頭髮的上色方法

1 塗出頭髮的打底色。
2 在「打底」圖層上方準備圖層，使用[梅福刷]畫出陰影。在陰影圖層上建立圖層，使用[梅福刷]於陰影上塗出膚色系的反光。接著在「反光」圖層上新建圖層，使用[梅福刷]於頭髮的陰影邊緣淡淡地添上水藍色，表現照到光的模樣。最後再次新建圖層，用[梅福刷]增添打亮後就完成了。

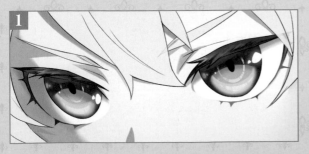

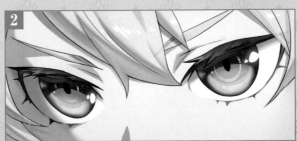

晦暗眼睛的畫法

作者 ❖ eba　　使用軟體 ❖ CLIP STUDIO

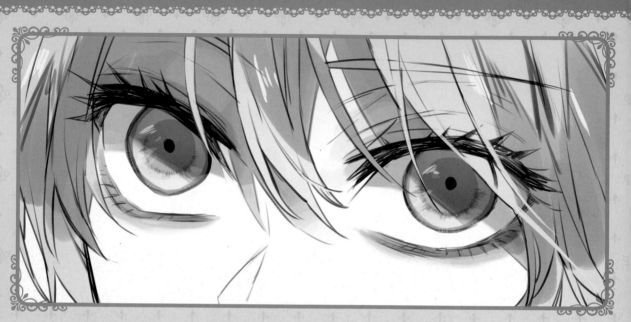

作者的話 ❖　描繪瀏海的陰影帶出畫面深度，並留意眼睛的立體與清透感。

❧ 顏色變化

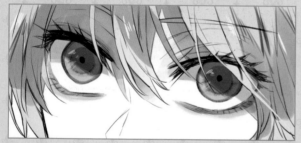
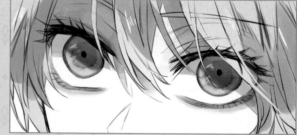

工具設定

本章插圖是使用以下
（右圖）的工具繪製。
1 [噴槍（柔軟）]
2 [水彩（水多）]
3 [深色鉛筆]
4 [深色水彩]

繪製線稿

線稿按眼睛與其他部位（頭髮與輪廓等）分別建立圖層，並使用[水彩（深色水彩）]繪製。上睫毛先畫出輪廓後，再用網點效果的技法填滿內部，運用線條縫隙營造透明感。

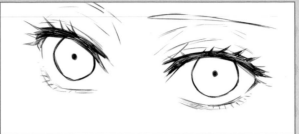

肌膚的上色方法

1 先塗上打底的底色。按部位分別建立圖層，使用[鉛筆（深色鉛筆）]在線稿上粗略地上色，超出線稿的部分則用[橡皮擦]工具修飾。

2 之後以[色彩增值]圖層在上下眼皮疊上紅暈，並調降不透明度。尤其要加深下眼皮的黑眼圈。以[色彩增值]圖層添加瀏海的陰影，應用線條沿著輪廓描繪。

3 最後在最上方建立一個不透明度47%的[色彩增值]圖層，並使用[噴槍（柔軟）]替陰影增添漸層。調降不透明度，調整深淺。

 #e5dbde　　 #a6999e

 #bba09f

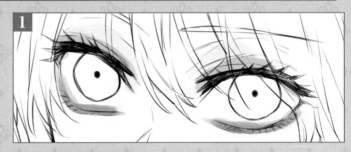

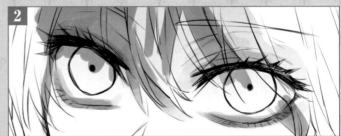

	47 % 乘算 影_グラデ
	100 % 乘算 影_前髮
	100 % 乘算 影_上下まぶた
	100 % 通常 肌

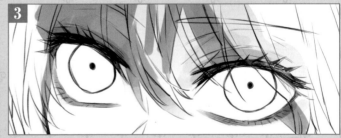

point 黑眼圈

為了畫出陰沉的表情，本插圖使用深色陰影來表現眼睛的黑眼圈。如右圖所示，要使用比上眼皮陰影更深的顏色塗出陰影。

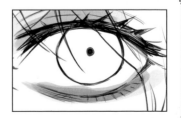

當代政治經濟學

黃春興◎著

CONTEMPORARY POLITICAL ECONOMY

國立清華大學出版社
NATIONAL TSING HUA UNIVERSITY PRESS

中華民國一〇三年八月

目　錄

前言　　　　　　　　　　　　　　　　　　　　　　　　　5

第一篇　導論

第一章　政治經濟學的發展　　　　　　　　　　　　16

第一節　古典政治經濟學之探索　　　　　　　　16
亞當史密斯、古典政治經濟學、勞動力與資本財

第二節　科學經濟學的發展　　　　　　　　　　23
新古典經濟學、窄化的經濟學

第三節　新政治經濟學　　　　　　　　　　　　28
精確科學、憲法經濟學、芝加哥政治經濟學
交易成本經濟學、奧地利經濟學派

第二章　政治經濟學的教學架構　　　　　　　　　　40

第一節　政治經濟學的三個分析範疇　　　　　　41
一人世界、二人世界、多人世界

第二節　政治經濟學的兩個分析層次　　　　　　50
兩層次的議題、經濟學原理三

第二篇　核心概念

第三章　主觀論　　　　　　　　　　　　　　　　　60

第一節　主觀論的基本概念　　　　　　　　　　61
經濟概念的主觀性、均衡分析、動態主觀論
忽略主觀論的危機

第二節　行動人　　　　　　　　　　　　　　　70
行動、理性

第三節　知識　　　　　　　　　　　　　　　　74
個人知識、知識的種類、默會致知、知識的生產

第四章　市場過程　　　　　　　　　　　　　　　　84

第一節　自由市場與競爭　　　　　　　　　　　85
市場的意義、競爭的意義、發現程序

第二節　創業家精神　　　　　　　　　　　　　93
古典的創業家精神、當代的創業家精神

第三節　利潤　　　　　　　　　　　　　　　　　　98
　　　　　利潤競爭、創業家的警覺

第五章　資本與成長　　　　　　　　　　　　　　106
第一節　資本　　　　　　　　　　　　　　　　　107
　　　　　載具、資本財
第二節　生產與消費結構　　　　　　　　　　　　112
　　　　　生產結構、消費結構
第三節　經濟成長　　　　　　　　　　　　　　　117
　　　　　資源限制、需求創新

第三篇　自由經濟體制

第六章　市場失靈論　　　　　　　　　　　　　　128
第一節　市場失靈的論述　　　　　　　　　　　　129
　　　　　市場失靈論 1.0、市場失靈論 2.0、市場失靈論 3.0
第二節　對市場失靈論的批判　　　　　　　　　　138
　　　　　寇斯的批評、米塞斯的批評
第三節　市場的創造　　　　　　　　　　　　　　143
　　　　　消費奢華困境、ZARA 品牌

第七章　政府論　　　　　　　　　　　　　　　　150
第一節　古典自由主義的政府論　　　　　　　　　151
　　　　　洛克的政府起源論、諾齊克的權利論
第二節　當代自由主義的政府論　　　　　　　　　161
　　　　　公共財、租稅、管制
第三節　傳統中國的政府論　　　　　　　　　　　167
　　　　　聖人作制、打造帝王、帝王師、另類傳統

第八章　政治市場　　　　　　　　　　　　　　　180
第一節　集體決策的迷思　　　　　　　　　　　　181
　　　　　集體理性、全體一致的共識
第二節　自由的政治市場　　　　　　　　　　　　186
　　　　　政治市場的結構、民主的發現過程、民粹政治
　　　　　創業家概念的延伸
第三節　開創政治市場　　　　　　　　　　　　　201
　　　　　民主的萌芽與發展、憲政民主的起源

第九章　社會演化 222

　第一節　論述前提 223
　　　　　私有財產權制、方法論個人主義

　第二節　制度與組織 226
　　　　　個人的結合、兩種秩序、個人主義

　第三節　延展性秩序 232
　　　　　文化演化學說、群體選擇、遵循規則

第十章　經濟理性 244

　第一節　經濟理性 245
　　　　　有限理性、經濟理性的擴充

　第二節　SARS 危機 249
　　　　　遵循規則、市場的形成

　第三節　核能的抉擇 255
　　　　　議案的提出、議案的議決

第四篇　不同的政治經濟體制

第十一章　計劃經濟 264

　第一節　計劃經濟的實驗 265
　　　　　前蘇聯的五年計劃、中國的大躍進、政治經濟學教科書

　第二節　計劃經濟理論 270
　　　　　計劃經濟 1.0、計劃經濟 2.0、計劃經濟 3.0

　第三節　計劃經濟的失敗 280
　　　　　軟預算、委託人與代理人問題、中間財的價格計算
　　　　　知識的生產與利用

　附　錄　法國的指導性經濟計劃 292

第十二章　戰爭經濟與福利國家 300

　第一節　戰爭與福利政策 301
　　　　　英國的經濟動員、福利政策的興起

　第二節　強權國家的經濟制度 307
　　　　　法西斯主義的興起、法西斯主義的體制

　第三節　福利國家 313
　　　　　政策與體制的區別、教育券、職分社會

第十三章　社會民主體制 322

第一節　社會民主　　　　　　　　　　　　　323
　　德國的社會民主、社會權
第二節　瑞典模式　　　　　　　　　　　　　330
　　維克塞爾、瑞典的成功條件
第三節　自由　　　　　　　　　　　　　　　339
　　自由與權利、自由與價值、自由經濟

第十四章　第三條路　　　　　　　　　　　　　352
第一節　新社會主義　　　　　　　　　　　　353
　　社群主義、夥伴關係、義工社會、企業社會責任
第二節　不參與權利　　　　　　　　　　　　367
　　不參與的成本、不提案的第三方
第三節　正義　　　　　　　　　　　　　　　373
　　重分配正義、交易正義、公義社會

第五篇　當代政經議題
第十五章　經濟管理　　　　　　　　　　　　　386
第一節　貨幣與景氣波動　　　　　　　　　　387
　　通貨膨脹、利率、景氣波動
第二節　經濟管理　　　　　　　　　　　　　399
　　英國重返金本位、凱因斯政策、日本的失落年代
第三節　當代經濟危機　　　　　　　　　　　410
　　美國次貸風暴、歐洲主權債務危機

第十六章　兩岸的政治經濟發展　　　　　　　　420
第一節　台灣的經濟發展歷程　　　　　　　　421
　　經濟起飛、財富分配惡化、病態消費
第二節　中國大陸的發展策略　　　　　　　　432
　　改革開放、體制轉型、中國模式、後發劣勢
　　比較優勢戰略
附　錄　一位自由經濟學家的證詞　　　　　　449

結語　　　　　　　　　　　　　　　　　　　　458
參考文獻　　　　　　　　　　　　　　　　　　464
索引　　　　　　　　　　　　　　　　　　　　482

前　言

1.

　　本書的內容來自我在（台灣）清華大學經濟學系教授政治經濟學的講稿。我教這門課十五年了，講稿內容也跟著改了十幾次。幾乎每次改稿的動機都是一樣的：這些內容適不適合稱為「當代政治經濟學」？的確，這動機說來話長。

　　在我開授這門課之前，系上沒有政治經濟學這門課，倒是通識教育中心和人文社會學院開授不少名稱上有「政治經濟學」的課，如：資訊政治經濟學、國際政治經濟學、傳播政治經濟學、勞動政治經濟學、能源政治經濟學等。這些課的另一特色是，授課老師的專業若不是政治學，就是社會學，甚至是工程科學。我們知道，產業經濟學、貨幣經濟學、勞動經濟學等都是經濟學系的專業課程，為何把這些課程名稱的「經濟學」改成「政治經濟學」之後，就從經濟學系出走了？慣例上，「社會經濟學」是經濟學系的課，「經濟社會學」才是社會學系的課。為什麼「經濟政治學」不是經濟學系的課，「政治經濟學」依然不是經濟學系的課？經濟學在十八世紀興起之時的名稱是「政治經濟學」，從亞當史密斯到約翰密爾都是這樣用的。雖然到了馬歇爾時改稱「經濟學」，但也不應該讓「政治經濟學」從經濟學系出走的。我隱約理解，經濟學在發展過程中出了差錯。

　　當我開始教授政治經濟學時，在課堂上跟學生說，我要把政治經濟學拉回經濟學系來教。當然，我必須處理如下兩個問題。第一個問題是，到底經濟學在發展過程中流失了哪些原本關懷的議題？要找回流失的內容並不難，要累積出足夠開課的內容也只需要時間，主要的難題在於這些流失的內容是否能以一個共通的架構貫穿。這難題也牽涉出第二個問題：貫穿內容的架構是否在方法

論上與經濟學理一致？許多非經濟學系所開授的各種政治經濟學，非但見不到經濟學理的術語與分析概念，更要命的，都是帶著反經濟學的情緒而來，嘲諷經濟效率、否定市場機制、大談政府管制等。

如果我的質疑沒錯，如果我能以經濟學的架構貫穿那些流失的內容，那麼，就能找回一個完整的經濟學。只要能完成這工作，就能矯正經濟學在發展過程中發生的偏誤，而矯正後的結果就是還原一個完整的經濟學體系——包括了個體經濟學、總體經濟學、政治經濟學等三部分的體系。

政治經濟學應該是「經濟學原理三」。當前的經濟學教育只包括「經濟學原理一」的個體經濟學和「經濟學原理二」的總體經濟學，以致畢業的學生和大部分的政策決策者都以偏差的角度處理經濟問題，不僅無力處理他們在不自覺中製造的經濟危機，甚至以經濟危機為例否定經濟學理和市場機制。缺欠了政治經濟學的經濟學不僅不完整而且有害於社會。這發現早已以遍存於亞當史密斯、孟格、米塞斯、海耶克、布坎南的著作中，也零星地散佈在威克塞爾、奈特、佛利德曼、寇斯和當代許多的自由經濟學家的著作裡，本書只是有系統地加以重寫，並加上作者的新詮釋。

本書在架構上將分五篇，共十六章。第一篇為前言，共兩章。第一章回顧政治經濟學的發展，而第二章介紹本書的教學架構。本書將採取主觀論的視野來論述政治經濟學。主觀論經濟學的通俗名稱是「奧地利經濟學派」，因其發源於十九世紀奧匈帝國的維也納大學。由於該學派在二次大戰後的研究重鎮先後遷移到英國和美國，再加上「奧地利經濟學」一詞常被誤以為是在研究奧地利國的經濟情勢，因此，本書以當今大多數奧地利學派學者偏愛的「主觀論經濟學」或「主觀經濟學派」改稱之。

第二篇為主觀論經濟學的核心概念，共三章。第三章討論主觀論的內容，包括主觀的行動與主觀的知識。第四章探討主觀的個人如何經由市場與他人展開交易和合作，也探討創業家精神和其角色。第五章將從知識與資本累積的角度，探討經濟社會的發展與成長的動力。

第三篇論述自由經濟體制的議題，共五章。第六章討論當前社會對市場機

制的誤解，也就是市場失靈理論的謬誤。第七章討論自由經濟體制下的政府角色，包括政府支出與稅收。第八章以自由市場的角度去論述政治市場的運作。第九章將從文化演化角度論述規則與秩序之自然長成，而第十章探討遵循規則與經濟理性的相關問題。

第四篇將討論不同的政治經濟體制，共四章。第十一章將回顧計劃經濟的發展，介紹上世紀蘇聯和中國的計劃經濟，以及其後的市場社會主義。第十二章討論二次大戰期間發展出來的強權國家與福利國家的體制，前者以德國納粹為主，而後者以英國的福利政策之發展為主。第十三章討論社會民主體制的經濟主張，包括德國的社會民主主義和瑞典的福利國家，同時也在此章討論經濟自由的相關問題。本書不完全反對民主政治所發展出來的一些福利政策。第十四章討論當代的第三條路的發展，包括社群主義與企業社會責任。同時，本章也將論述正義和個人的不參與權利。

第五篇為當代政經議題，共兩章。第十五章討論凱因斯的經濟管理政策和其後連續發生的各國的經濟危機與金融危機，同時也論述米塞斯與海耶克的景氣循環理論。第十六章探討兩岸的政治經濟發展，因為台灣和中國大陸分別從威權體制和計劃經濟下轉型到市場經濟，各有耀眼的成績，也各有尚未解決的問題。

為了教學便利，本書盡可能將各章都分成三節，以配合每週三小時的課程。不同於一般的教科書，本書並未於各章之末加入討論題等練習，因為作者相信，最好的練習是從發現問題開始，然後才是廣泛地尋找可能的和滿意的答案。這些努力時常要超越現有章節篇幅提供的知識，因此，在某些章節之後附錄了相關的議題與內容供讀者參考。當然，讀者若能相互討論，那就更好。

2.

　　十八世紀時「經濟學」學科名稱尚未出現，當時對於經濟活動與經濟事務的研究皆稱為「政治經濟學」。在當時的經濟活動中，個人關心自身的就業和消費，以及生活上的物價水平與經濟成長，因為這四項經濟變數決定了經濟福祉。當時蘇格蘭啟蒙學者亞當 · 史密斯便主張這四項經濟變數應由個人和市場來決定。他提倡自由市場的政治經濟體制，視市場為個人交換商品、生產因素與技術，以及知識的平台，讓個人在市場中自由選擇就業與消費，並透過市場的供需機制去決定商品的價格與薪資，也讓創業家經由創新而推動經濟成長。

　　在自由經濟下，個人憑其天賦、努力與機運從市場中獲取應得的報酬。經由市場的交易機制，個人天生和後天之條件差異表現成貨幣形式的所得差異；在私有財產權制度下，所得差異由於長時間與幾代相傳的累積而擴大造成財富的貧富差距。不可諱言地，自由經濟有利於先天條件優異者和後天擁有良好教育環境者的競爭優勢。貧富差距意味著經濟條件貧窮者享有的經濟福祉低於經濟條件富裕者。自由經濟視富裕者救濟貧窮者為美德，但慷慨與利他卻不是市場規則。古典政治經濟學者理解市場機制無法改善貧富差距，但堅信民間社群會提供足夠的社會救助。此為政治經濟學的第一階段。

　　到了十九世紀後期，政治經濟學開始仿效自然科學，以嚴謹邏輯去探討經濟變數間的因果關係，並精確地分析從經濟手段到經濟目的之關係。政治經濟學探索各項經濟變數的因果關係，並且自此邏輯體系去分析經濟手段的適用範圍。他們發現就業、消費、物價與經濟成長的邏輯關係，但這些新知識終究無法緩和貧富差距。在本階段，自由經濟學者區分了經濟活動與非經濟活動，防止讓政治手段介入經濟活動。此理念繼承了基督教教義「讓上帝的歸上帝、讓凱撒的歸凱撒」，並延伸至憲政發展，例如強調行政、立法與司法必須獨立與

相互制衡的三權分立和「風可進，雨可進，國王不能進」的私有財產權制度。

　　社會若無法有效地緩和貧富差距，久之將陷入動亂。自由經濟既已嚴拒以政治手段介入經濟活動，若社會的慷慨又不如預期時，那麼，貧富差距的死結該如何解開？一個總被相信的答案是：廢除私有財產權，然後以政治權力複製電腦虛擬市場機制而計算的結果去分配資源。這就是第一次世界大戰後，在蘇聯興起的計劃經濟體系。

　　計劃經濟主張收歸私有財產，以中央集權之計劃替代自由市場的運作，並設置國有生產機構，按生產計劃配置生產資源和人力，再均等分配產出給個人。負責計劃經濟的中央計劃局認為，他們理解市場的運作邏輯，有能力利用電腦去模擬市場並估算每個人和每種商品所需要的生產與消費數目。他們認為，新體制不僅尊重市場的運作邏輯，也能讓人們的經濟福祉趨於均等。在第二次世界大戰後，許多學者期盼計劃經濟能帶來「美麗新世界」。計劃經濟對私有財產權的公開否定，掀開政治經濟學對體制的爭議。這是第二階段的政治經濟學。

　　然而，模擬的市場只能將個人視為因應任務的被動者，無法期待個人主動發揮個人知識、創業家精神、魄力、信仰等潛能，其施展結果終必導致整個社會在各方面的發展遲緩。在政治上，限制私有財產權的結果發展成專制主義。歐戰後興起的法西斯主義，雖然反對共產主義的計劃經濟，卻也擁有龐大的壟斷性國有事業並限制個人的私有財產權。

　　在古中國，市場經濟曾開創了西漢文景之治，卻也衍生「富者田連阡陌，貧者無立錐之地」的貧富不均社會。當時的朝廷大臣給予皇帝之建議多為廢除土地的自由買賣。相較於西方王權不得侵犯私有財產權的限制，中國專制皇權早已崇高至「普天之下，莫非王土，率土之濱，莫非王臣」。圍繞在中國專制皇權下，逐漸發展出其獨特的民本思想和仁治理論，稱之為中國的民本政經體制。人民在民本體制下享有的自由與民主極為有限，無法追求個人主觀期待的幸福。如今中國大陸由於農地的財產權依舊公有且國營事業壟斷主要產業，不少學者以「中國模式」稱之。由於崛起的中國蓄意開創有別於西方國家的政經體制，民本體制與民主體制的差異也就成為政治經濟學的新爭議。

蘇聯計劃經濟初期的亮麗成就，吸引法國和一些西方國家相繼仿效。由於西方國家傳統不侵犯私有財產權，計劃經濟便被修正為指導性經濟計劃。在此經濟計劃下，實為權責單位之經濟設計委員會卻無權支配或控制個人的資源與行為，只能規劃選定的產業或特定部門的發展方案。他們利用政府擁有的國有資源和預算，設計相關誘因相容機制，引導個人自願選擇委員會所規劃之產業與行動。英國政府並未採用以產業發展為目標的法國式經濟計劃，而採用凱因斯理論的總合需求經濟管理，只利用政治權力操控總體經濟變數。

　　這兩種體制皆未強迫個人之選擇，而是利用它所控制的資源或權力去改變個人選擇時面對的相對價格，故稱之為政治干預體制。法國式的經濟干預改變的是不同產業或部門的相對價格，而英國式的經濟干預改變的則為整個經濟之各部門在規劃今日與明日之經濟行動的相對價格。由於這兩種干預類型相互獨立，許多新興國家的政府皆樂於同時接納。此則為第三階段的政治經濟學。

　　經濟干預和計劃經濟存在兩點差異。第一是否定市場效率的方式。蘇聯的計劃經濟，負責計畫經濟的中央計劃局仍尊重市場機制和其效率，只是更信任自己的計劃；但在英法的經濟干預，經濟設計委員會接受市場失靈的說法，賦予政府權力利用政策去干預市場機制。第二則是侵犯私有產權的方式。由於馬克思公開否定私有財產權制度，因此計劃經濟可隨意廢除或刪減個人擁有的私有財產權。相對地，英法的經濟干預受到傳統約束，不敢公然侵犯個人所擁有的私有財產權，卻利用政治手段和政治安排侵蝕私有財產權的價值。

　　英國和法國在走向經濟干預時，即推行不同程度的社會福利政策。因此，他們並未將經濟干預作為改善貧富差距之手段：法國以經濟計劃推動經濟發展，英國採經濟管理維持就業與物價的穩定。隨著計劃經濟的失敗，私有財產權逐漸成為政治經濟學的共識，但經濟干預卻依舊存在，也引起新的政治經濟學的爭議。在這爭議中，干預主義者要以政治力去促進經濟成長和穩定物價，而自由經濟學者則捍衛市場機制，避免遭受政治手段的任意干涉。

　　馬克思曾標榜共產主義是「科學的社會主義」，其意思是社會主義必須尊重市場機制的科學邏輯。科學是因果關係連結成的知識體系，其中包含許多手段與目的之間的推演邏輯。如果手段在邏輯上無法推演出目的，該手段就不科

學。反之，邏輯上能夠實現目的之手段才算科學。計劃經濟強調它是以確定的科學知識為基礎，是科學的社會主義。反對計劃經濟的社會主義，因為反科學，也就是反對共產主義。

馬克思認為十九世紀的歐洲存在不科學的社會主義，其企圖直接提供人們經濟福祉，而不以計劃經濟去實現社會主義的理想。這些反科學的社會主義包括德國和北歐國家採用的福利國家體制。嚴格來說，福利國家純粹以社會目的和政治權力直接提供個人所需要的消費，並不過問市場運作邏輯，也不採行諸如最低薪資率或限制日常消費商品的價格等經濟干預手段。他們認為，個人之需要不僅是就業、消費、物價、經濟成長等經濟福祉，也需要群體生活的道德、正義與秩序等社會福祉。

由於只關心需要而不過問福祉的生產過程，將使福利國家的人們胃口愈養愈大，直到超過社會的生產能力。德國與北歐國家都有著不侵犯私有財產權的傳統，國家對社會福利的提供能力也被個人的經濟生產力和願意接受的最高稅率受限。這並非純粹理念的福利國家，也不是電腦裡模擬的市場機制。他們保有自由和有效率的市場，以及清廉政府。從尊重市場的科學態度而言，北歐的福利國家遠勝過計劃經濟的國家。北歐福利國家的成功帶來第四階段的政治經濟學，也就是社會如何善用個人在可接受之範圍內繳納稅收，以提供人們最多的經濟福祉。

在討論了幾種政經體制和政治經濟學於四階段的發展後，最後的問題是「誰」來為一個國家決定政經體制？是理想主義者，還是經濟學家？是擁有政治權力者，還是一般百姓？當然，形式上是擁有政治權力者決定一個國家的政經體制，但實質上他仍然受制於許多的約束或潛在威脅。即使中國模式，仍需要獲得百姓的基本支持。在民主國家，政經體制的選擇更需要人們的支持。換言之，政治經濟學探討這些政經體制的競爭及人民的選擇。

一旦需要人們的支持，政治權力者就需要一些說帖。在一些地區，政治權力者還繼續以欺騙、掩飾、誘惑、威脅等方式獲取人們的支持，但隨著資訊的開放，有說服力的說帖最終是要建立在嚴謹的理論上。嚴謹的理論就是關於手段和目標的因果關係。

任何的政經體制都必須明示它想實現的目標（或政治理想）以及實施的手段。政治經濟學（者）的任務就是分析各種政經體系所提出之手段與目標的因果關係。理想主義者常吹噓目標的偉大，慫恿人們選擇他偏愛的政體。政客經常避談目標，以便利在手段上表現出他的愛民與慷慨。學者必須放下個人對目的與手段的主觀偏愛，然後展開嚴謹的邏輯推演，為一般百姓篩選因果關係成立的配對。學者沒有責任與義務去推薦特定的政經體制，因為理想主義者會吹噓那些目標，而政客也會渲染政治手段的好處。真正的學者有義務無偏私地告訴人們哪些手段和目的只是美麗的謊言。

　　手段除了能實現因果關係確認的目標外，也可能帶來許多被掩飾的後果。學者對這些後果帶來的傷害和避免它們所需投入的成本，都必須清楚地讓人們知道。學者必須提醒人們，他們的選擇不會只有瓊漿玉液，也同時存在著必須犧牲的代價。

　　一個政經體制的成功取決於它所標示的手段和目標是否滿足可接受性、具因果關係、低交易成本等三項條件。可接受性的權利和表達是個人的責任，而探索因果關係和低交易成本則是政治經濟學（者）的職責。

3.

　　1995 年，當清華大學的同事干學平和我合著的《經濟學原理》出版後，我們清楚了之後的研究方向。《經濟學原理》是從追問一個經濟學教學問題開始：如果（傳統）中國經濟思想只是西方經濟思想的部分集合，那就把這門課程廢了吧！如果不是，屬於中國經濟思想所獨具的內容是什麼？我們花了八年的時間，追到了答案。但很不幸地，那竟是源自於井田制思想的集體主義。書成之後，我們接下去要研究的方向，不是探討社會福利最大化的政策分析，也不是以模型去分析宏觀調控的結果，而是深入理解經濟學與法律和政治的關係。於是，我們選擇了研究分工，干學平專注於法與經濟學，我則專注於政治經濟學。因此，這本書的發行，第一個要感謝的便是干學平。

　　為求全盤理解政治經濟學，我藉著授課的機會來架構本書內容。我先在研究所講授「政治經濟理論」課程，後來隨著自己對主觀論經濟學的認識加深，將課程易名為「奧地利學派經濟理論」。同時，我也在大學部講授「政治經濟學」課程。對於研究生，我可以要求他們閱讀原文和期刊論文。但對大學部學生，除了指定幾篇閱讀教材外，我開始逐章寫稿給他們參考，並藉著授課經驗多次修正教材。因此，這本書的發行，我也要謝謝選修過這些課程的學生，同時也感謝朱海就將此作為指定教材。

　　政治經濟學牽涉的議題甚廣，我多次邀請同事莊慧玲共同開授「家庭經濟學」和「社會經濟學」，求能深入理解個人與國家間之中間層結合的制度問題。這本書中，我引用了自己分別曾和方壯志與莫志宏合寫過的文章，也摘錄自己指導過的研究生畢業論文之部份內容。這本書的發行，我感謝他們的合作。

　　本書不少的章節曾以獨立論文的形式，在兩岸的一些學術研討會和大學發表，也獲得不少學者與專家的批評和建議。對這些分居於台灣和中國大陸的好

友，我就難以個別列舉，一併致謝。

最後，我衷心感謝莫莉花對本書的中文書寫提供很多的建議，也感謝陳巧潔、徐佩甄的耐心校對和文字修飾以及清華大學出版社的編輯群。

黃春興

2013/11/20

第一篇

導論

CONTEMPORARY POLITICAL ECONOMY

第一章　政治經濟學的發展

第一節　古典政治經濟學之探索
　　　　亞當史密斯、古典政治經濟學、勞動力與資本財
第二節　科學經濟學的發展
　　　　新古典經濟學、窄化的經濟學
第三節　新政治經濟學
　　　　精確科學、憲法經濟學、芝加哥政治經濟學
　　　　交易成本經濟學、奧地利經濟學派

教科書的第一章都負有兩項任務：先要能簡單而系統地介紹學科的發展，然後是讓讀者清楚地理解全書的基本理念。

先說第二項任務。本書的理念就是尋找更好的政治經濟體制（簡稱「政經體制」），以提升一般百姓的生活水準。因此，我必須討論不同政經體制下之社會可能發展的生活水準、個人權利和秩序。至於第一項任務，那決定了本章的結構。前兩節將探討政治經濟學的歷史發展。第一節先討論古典政治經濟學到新古典經濟學的發展，第二節再回顧經濟學的大量數理化到新政治經濟學之復甦過程。[1] 第三節探討新政治經濟學的再出發。

第一節　古典政治經濟學之探索

「政治經濟學」（Political Economy）一詞最早出現在 1615 年法國出版的《論政治經濟學》[2]。法國重商主義（Mercantilism）經濟學家孟克瑞斯丁（Antoine de Montchrestien）在該書中探討手工業、商業、海運等方面的經濟

1　"Political Economy" 的正確翻譯是「政治經濟」或「政治經濟之研究」，因其中經濟（Economy）含有群體或社會的意義。我們遵循習慣，仍添加「學」字，譯成「政治經濟學」。

2　原文為：*Traité de l'économie politique*。

政策。[1]

西歐的民族國家興起於十六世紀，帶動了重商主義的流行。當時國王雖自稱「朕即國家」，但也只擁有絕對的政治權力、皇家財產和課稅權力，並沒有達到傳統中國所謂的「普天之下，莫非王土；率土之濱，莫非王臣」的極權。西方百姓在那時期已經擁有私有財產權，國王不能隨意侵犯私人產權，其經費只能靠皇家莊園的生產、對國內產出徵稅及海外掠奪等方式來充實。[2]那時工業革命尚未出現，人民的生活主要依靠生產力不高的農業和手工藝，還有小規模的國內貿易。一般而言，國王無法從這些產業課徵到足夠的稅收。由於皇家莊園的生產力不高，海外掠奪和建立殖民地就成了國王累積財富的最後和最有效的手段。[3]

當時是金屬貨幣時代，各國的金銀鑄幣可以相互流通，也能購買各國的商品。因此，一國若能從他國獲取金銀鑄幣，就等於增加了國家的財富。[4]海外掠奪是獲取他國金銀鑄幣的一種方式，但成本遠高過海外貿易。於是，重商主義的國家都發展海外貿易，其真正目的不在於商品的互通有無，而是藉以累積金銀鑄幣。

政府一旦以海外貿易為政策，其國內政策也會偏向貿易財的生產，而忽視非生產貿易財的農業。[5]當時的法國重農學派（Physiocrates）經濟學家魁內（Francois Quesnay）在他的《經濟表》[6]中嚴厲批評重商主義，認為它造成農業生產的落後和農村經濟的嚴重衰退。亞當史密斯在出版《國富論》[7]之前去過法國，除了訪問魁內，也拜訪了另一位重農學派學者涂果特（Anne-Robert

1 更廣泛地說，「政治經濟學」的起源可上溯到希臘時代城邦政體的王室（家政）管理。這部分內容就留給對經濟思想史有興趣的讀者自行探索。

2 西方那時對私有財產權的尊重，可由英國的一句古諺看出：「我家是破茅屋，風可進，雨可進，王權不可進」。

3 在重商主義者看來，國內貿易無助於累積國家財富，因為國內貿易只是財富在國內移轉，不能算是新財富的創造。

4 雖然重商主義是三、四百年前的經濟思想，但今日還有許多國家以之為基本國策，大力獎勵外銷產業、追求外貿盈餘、累積鉅額外匯。

5 就當時的運輸技術來說，易腐敗的農產品絕非好的貿易財。

6 原文為：*The Tableau économique*。

7 原文為：*An Inquiry into the wealth of Nations*。

Jacques Turgot）。涂果特主張嚴格限制政府的權力，不要讓它以犧牲農業為代價去發展海外貿易。[8] 重農學派學者看到重商主義以累積國家財富為名，卻無法改善人民的生活條件。他們理解重商主義的目標是累積國王的財富，而不在造福人民。

重農學派探討的不是政策層次的議題，而是更高一級的政治經濟體制。本書將稱政治經濟體制為國家政體或政經體制，而稱政策為政府政策，用以明白標示「國家政體——政府政策」是兩級層次的結構。[9] 在政府政策方面，國王有國內加稅、海外掠奪、海外貿易或海外殖民的選擇；但不論政策為何，都改變不了當時以累積金銀為方向的國家發展。在重商主義下，累積國家財富和改善人民生活是兩件獨立的目標。重農學派並不想改變累積國家財富的目標，只想重新定義國家財富的內容，以便能將人民的生活條件和國家財富連在一起。當時法國的「一般百姓」是農民，而在私有財產權下，農業產值歸屬農民或農場主。因此，重農學派就把農業產值視為真正的國家財富。[10] 這新的定義扭轉了政經體制，也勢必改變政府政策，譬如提升國內農業生產力。另外，新定義雖然無法改變君主的絕對權力，卻能規範君王權力的行使範圍。

亞當史密斯

重農主義對政經體制的變革主張是否影響了亞當史密斯？英國的工業革命早法國約五十年。當法國的一般百姓還是農民時，英國已是勞工。農民生活在農村，其生活條件決定於農業收入；勞工則是城裡的無產階層，其生活條件決定於勞動薪資。如同法國重農主義者將國家財富定義為農業產值，亞當史密斯將國家財富定義為工業產值。他從勞動市場的供需去連結勞工的薪資率和工業產值的關係。

他在《國富論》中認為：決定薪資率高低的因素不是國家擁有的財富數量，

8　涂果特認為限制政府權力的最有效方式就是「讓它處於半飢餓狀態」。

9　以現在社會來說，國家成立之初得創制憲法，一旦憲法成立，歷任的政府都必須遵循該憲法。

10　魁內說道：「非貿易的農產品才是構成國家財富的主要部分。」

而是財富累積的速度。一旦國家財富定義在工業產值，財富的累積速度就來自工業產值的增加率。工業產值的增加率反映的是商品市場的繁榮。當市場繁榮時，廠商會增加勞動需要，勞工的薪資率也就跟著上升。《國富論》雖以「國家財富」為名，其探討主題則是如何去提高勞工的勞動薪資和產業的生產力。在新的定義下，國家的發展就不再仰賴船堅炮利，而取決於工業的生產能力和市場的靈活程度。但若市場體制要能成為新的政經體制，亞當史密斯必須證明兩點：第一、市場體制有不斷提高勞動薪資的能力；第二、市場體制有能力保證各行各業分享財富。亞當史密斯分別以兩則故事來說明這兩點。

第一個故事是他在家鄉的製針工廠的觀察。根據他的敘述：一位未受訓練也無機器輔助的工人，一天生產不了幾根針；但經由分工和機械的輔助，一家雇用十個工人的小工廠，平均一天能生產四萬八千根針。[11] 這是一個很震撼人的故事，寇斯（Ronald Coase）認為這故事容易引導讀者只注意生產力的提升，而模糊掉分工的意義。亞當史密斯探討的是分工，而不是生產方式的產出效果。分工提升產出，但分工的背後是勞工間的合作。若將工廠合作推廣至全球合作，亞當史密斯之分工的意義在於「如何讓分散在世界各國的人們合作，因為即使是一般的生活水準也需要這些合作才可能實現。」[12]

第二個故事是關於自私心如何驅使商人去實現自利利人的社會。亞當史密斯說道：「我們不能藉著向肉販、啤酒商、或麵包師傅訴諸兄弟之情而獲得免費的晚餐，相反的，我們必須訴諸於他們自身的利益。…在這些常見的情況下，經過一雙看不見之手的引導，…藉由追求他個人的利益，往往也使他更為有效地促進了這個社會的利益，而超出他原先的意料。」[13] 這就是有名的「看不見之手定理」（The Theorem of Invisible Hand）。不少學者也注意到亞當史密斯關懷一般人民的生活水準，[14] 卻很少人真正理解他對政經體制之變革的呼籲。

11　亞當史密斯說道：「如果他們各自獨立工作，不專習一種特殊業務，那麼他們不論是誰，絕對不能一日製造二十枚針，說不定一天連一枚也製造不出來。他們不但不能製出今日由適當分工合作而製成的數量的二百四十分之一，就連這數量的四千八百分之一恐怕也製造不出來。」譯文引用：http://www.hudong.com/wiki/ 亞當‧斯密。2011/1/30 瀏覽。

12　Coase（1977），第 313 頁。

13　譯文引用：http://zh.wikipedia.org/zh-tw/ 亞當‧斯密，2011/1/30 瀏覽。

14　Reisman（1998）。

這點，布坎南（James M. Buchanan）有較直接的說明：「市場自生長成的協調是我們這門學問的唯一原則，雖然《國富論》廣為大家引述的是我們更好的晚餐不是來自肉商的善意而是來自他的自利。」[15]

　　亞當史密斯是蘇格蘭啟蒙時期的學者，當時學界的共同議題是：「如何在給定個人自利心的前提下，去提升社會整體的利益？」他們強調人類文明來自於社會公益的累積，但也堅信個人的自利心是人性的事實。由於他提出的看不見之手定理解答了這問題，亞當史密斯也就成為蘇格蘭啟蒙時期的代表性學者。

　　看不見之手定理可寫成這樣：「在市場制度下，個人追逐自利的結果也可以造福整個社會」。這清楚指出該定理要求政府「不能干涉個人追逐私利」的限制原則，以及「只有在市場之內才能保證私利和公益之調和」的定理適用範圍。若不在市場範圍之內，個人的自利行為常導致自利害人，甚至害人害己。許多學者忽略市場之內的適用範圍，而對看不見之手定理產生許多誤解和錯誤的批評。

古典政治經濟學

　　直到十九世紀中葉，經濟學者循著亞當史密斯開創之路繼續探討，也大都以政治經濟學為其書命名。[16] 譬如：史都華（James Steuart）於 1767 年出版的《政治經濟學原理》[17]、賽伊（Jean-Batiste Say）於 1803 年出版的《政治經濟學概論》[18]、李嘉圖（David Ricardo）於 1817 年出版的《政治經濟學及賦稅原理》[19]、馬爾薩斯（Thomas R. Malthus）於 1820 年出版的《政治經濟學原理》[20]、

15　Buchanan（1991），第 22 頁。

16　經濟學最早是以「政治經濟學」的名稱出現在人類知識的舞台上。

17　原文為：*An Inquiry into the Principle of Political Economy*。

18　原文為：*A Treatise on Political Economy*。

19　原文為：*On the Principles of Political Economy and Taxation*。

20　原文為：*Principles of Political Economy: Considered with a View to their Practical Application*。

恩格斯（Friedrich Rngels）於 1844 出版的《政治經濟學批判綱領》[21]、小穆勒（John S. Mill）於 1848 年出版的《政治經濟學原理》[22] 等。這一段時期稱為古典政治經濟學時期。

　　亞當史密斯有不少的信仰者，如受尊稱為「法國亞當史密斯」的賽伊及馬爾薩斯的父親。但也有不少學者不接受看不見之手定理，譬如馬爾薩斯。馬爾薩斯自小接受父親的經濟學教育，聽厭了亞當史密斯的論點，就下決心要尋找該定理的錯誤。當時英國的金融體系和社會安全體系還未形成，人老之後只能仰賴兒女的孝養。然而，子女不願回報父母的新聞時有所聞，父母必須多生育子女以降低老年飢餓受凍的風險。「多生育子女」是父母的自利計劃。若每個人都有這樣的想法，其結果將導致人口數不斷增加和平均每人耕作面積的降低，或耕作土地愈來愈貧瘠。馬爾薩斯在他有名的《人口論》中便婉轉地反對看不見之手定理，認為：如果每個人都追逐自利，每個人的生活水準都會不斷下降，直落到維持生活所需的水平。

　　馬爾薩斯的論述並沒有成功地否定看不見之手定理，因為人口與生育並不在市場範圍之內，故無法保證自利的結果也會造福大家。如果這保證能成立，那麼看不見之手定理所允許的範圍就可以從市場範圍延伸到人口與生育的範圍。我們繼續追問：是否看不見之手定理還可以延伸應用到其它的制度、組織、社群等？如果我們無法保證看不見之手定理能順利延伸其應用範圍，那麼，在這新範圍裡是否存在其他的政經體制也具有類似看不見之手定理的效果？計劃經濟如何？福利國家如何？根據社群主義所建構的政經體制又如何？這是古典政治經濟學者在亞當史密斯之後繼續探索的問題，但他們找到的答案並不一致。

勞動力與資本財

　　人類若單靠著雙手和其勞動，要不斷提高生產力並不是一件容易的事。馬

21　原文為：*Outlines of a Critique of Political Economy*。

22　原文為：*Principles of Political economy*。

爾薩斯和李嘉圖不約而同地指出：勞動力的不斷投入只會導致生產力遞減，卻無法提升勞動薪資。在經濟史上，工具的使用、火的發現或農耕技術的發明，都明白地說明了一件事實：人類必須依賴生產工具的創新才能提升生產力。這些生產工具就是各種的機器設備，或稱資本財。亞當史密斯沒有明確地提到過資本財。但，他指出：分工與專業化提高了薪資率，而勞動力的分工與專業化的程度跟市場規模息息相關。市場規模愈大，勞動力愈有空間分工和專業化。然而，更專精的分工需要更精密的資本設備的配合，否則一個工人是無法憑靠熟練就能增加四百倍的生產力。

馬克思（Karl Marx）把資本財這要素帶入政治經濟學領域。當資本財成為土地和勞動力之外的第三項生產要素後，總產出的分配問題也跟著出現了爭議。若提高資本財的報酬，就得減少分配給勞動力的報酬；反之亦然。根據市場法則，在資本財開始累積而勞動力尚屬充沛的時代，資本財在報酬分配上具有較勞動力更大的優勢。馬克思瞭解資本財的生產優勢，又見到資本財集中在少數的資本家手中，也就敵視亞當史密斯傳統下的市場體制。他不僅拒絕以市場體制的法則去分配報酬，更想徹底地改變以私有財產權為核心的政經政體。

馬克思的理想是「財產共有、各盡所能、各取所需」的共產政體，卻未在有生之年仔細地構思它的運作方式。也因此，當許多國家的共產黨取得政權後，因缺欠實現共產政體的指導綱領，不自覺地又陷入歷史上的專制體制。

在亞當史密斯之後，市場體制取代了專制體制。雖然那時市場體制能運作的範圍還很有限，但天空是開放的，允許各式的嘗試。工業革命帶來貧富不均，激發不少善心人士的抱負和改善計劃。英國的合作社會主義者歐文，就將自己的工廠改造成合作工廠，視工人如家人。他也推動以投入之勞動量作為衡量商品價值的單位，並作為商品之間的交換比例。他的合作市場便使用「勞動幣」作為交換媒介。

歐文推動的合作工廠和合作市場都允許市民自願參與，並和傳統的工廠與傳統的市場競爭。若工人感受到資本家的剝削，可以選擇到合作工廠去工作；若他認為傳統市場低估了他的產品，也可以將其產品拿到合作市場去販賣。這是另一種政經體制的變革。歐文企圖建立一個能和市場體制競爭的政經體制。

隨著工業革命快速而全面地發展，大部分的農村人口集中到城市的貧窮區域。那裡的工作場環境不良、生活空間擁擠，處處顯現出市場體制在反應社會變化時所做的調整過於緩慢。在法國，貧富差距的惡化引爆了民主風潮和巴黎大革命，進而威脅到海峽對岸的英國皇室和貴族。為了避免慘遭時代巨浪吞噬，由傳統貴族組成的英國國會開始推動一連串的政治改革。[23] 不斷擴大的民主制度有效地阻擋了革命浪潮，卻也改變了英國國會的生態。受多數黨控制的民主議會有能力通過一些干預個人自由的法案。法案是要強制執行的，個人連說「不」的權力都沒有。費邊社帶領英國的社會主義運動走「議會民主路線」，強調以國會立法去改造社會。民主制度下的強勢團體是人數占多數的勞工。勞工只要團結，便有能力推舉國會議員，控制國會，然後再通過新的報酬分配法則和工作環境的法案。立法取代了制度的演化，權力重新定義私有財產權。民主制度可以經由合法性程序去破壞市場體制和擴張政府權力。這是新一種政經體制的大變革。

第二節　科學經濟學的發展

1871 年前後，古典政治經濟學發生經濟思想史上有名的邊際學派革命（Marginalist's Revolution）。在發動革命的三位經濟學者中，英國的樂逢士（William S. Jevons）早在 1862 年出版的《政治經濟學的一般數學原理》[24] 就提出邊際效用的概念，並於 1871 年將這概念發展成書。他曾考慮將書取名為《經濟學原理》，但最後還是繼續採用傳統的《政治經濟學原理》[25] 為書名。居住在瑞士法語區的瓦拉（Leon Walras）並沒打算在書名方面創新，其於 1874 出版的書沿用傳統命名為《純粹政治經濟學要義》[26]。較不同的是奧地利的孟格（Carl Menger），他將著作命名為《經濟學原理》[27]。

23　譬如在擴大民主參與方面，英國在 1832 年便將人民擁有投票權的資格限制，從年所得 40 先令調降為 10 先令。

24　原文為：*General Mathematical Theory of Political Economy*。

25　原文為：*Theory of Political Economy*。

26　原文為：*Éléments d'économie politique pure*。

27　原文為：*Grundsätze der Volkswirtschaftslehre*。

新古典經濟學

經濟思想史學者稱邊際學派革命之後的經濟學為「新古典經濟學」。新古典經濟學繼承古典學派的思想，只是以效用學說取代勞動價值學說，以邊際分析替代歷史陳述作為方法論。1879 年，英國經濟學家馬歇爾（Alfred Marshall）出版了《工業經濟學》[28]，並於 1890 年將其擴充版易名為《經濟學原理》[29]。在書中，他將數理推演的結果以文字重新陳述於上冊，而將數學推演過程編排於下冊。馬歇爾之後，這尾巴帶有 ics 的經濟學（Econom-ics）逐漸取代了古典政治經濟學。為了避免混淆，本書將以經濟分析稱呼數理化的經濟學，繼續以政治經濟學稱呼古典政治經濟學傳統下的經濟學，並合稱兩者為「經濟學」。經濟分析興起後，政治經濟學也仍舊在繼續發展。[30]

當桀逢士和瓦拉以數理邏輯重述古典政治經濟學時，他們各自選擇了容易下手的領域。桀逢士建構了消費者的效用函數，並推導出個人對商品的個人需要函數。瓦拉則建構一套包括各種商品之市場需要與市場供給的聯立方程式模型。在瓦拉的聯立模型中，市場需要和市場供給都是價格的函數，聯立之後就可計算出所有商品在供需均衡下的市場價格，而這組市場價格會在桀逢士模型中成為影響個人需要的變數。從個人需要到市場需要只是簡單的算術加總。經過加總，新古典經濟學的一般均衡模型（General Equilibrium Model）就有了雛形。

只要每種商品都有市場，瓦拉的直線性聯立方程式可以計算出各商品在一般均衡下的均衡價格。但在真實市場中，這些均衡價格是如何形成的？瓦拉假設市場體制中存在一位仲裁者，當他看到某一商品的市場需要大過供給時，就提升該商品之價格以壓抑需要和鼓勵供給，反之亦然。仲裁者擁有所有商品的供需資訊，也有權力調整各商品的交易價格，而他的任務就是實現各商品的供需均衡。

28　原文為：*The Economics of Industry*。

29　原文為：*Principles of Economics*。

30　譬如不接受邊際學派革命的馬克思經濟學派和經濟社會學學者，依舊繼續視政治經濟學為他們願意接受的經濟學。

值得注意的，瓦拉模型基本上假設了商品市場可以分割成許多不同需要、彼此替代關係不大的各大類商品，而各大類商品內的供給也接近同質。在這條件下，各大類商品的市場供給或市場需要就很容易加總。一旦能加總，仲裁者就容易發現市場的超額供給或超額需要。如果各大類商品的替代關係強，或者各大類商品內的供給異質性高，則個人需要或個別供給就無法加總出市場需要與市場供給。在此情況下，不僅市場均衡是鏡花水月，仲裁者也不知如何去調整價格。

儘管存在這缺陷，一般均衡模型還是受到經濟學者的青睞。半世紀之後，英國經濟學家希克斯（John R. Hicks）於一模型中加入資本財，將之擴充成長期一般均衡模型[31]；又過不久，亞羅（Kenneth J. Arrow）和帝布羅（Gerard Debreu）推出了完全競爭假設下的一般均衡模型，並根據它建構出福利經濟學（Welfare Economics）。[32]

一般均衡模型的學者是從古典經濟學的思維去看市場機制。在數理化過程中，一般均衡模型曲解了市場機能，其中最嚴重的是以仲裁者取代創業家。不過，該模型很清楚地定義參與市場活動的各經濟單位以及他們的行動誘因，如追逐最大效用的家計單位和追逐最高利潤的廠商等。因此，它能清楚地分析出政經體制之外生因素變動對各經濟單位之決策和其福利的影響。外生因素包括各經濟單位在期初擁有的資源、生產技術、人的偏好和交易制度。

一般均衡模型清楚區分內生變數與外生變數，讓經濟學家有能力研究經濟體系中特定經濟單位或經濟變數受到外生變數干擾的影響。這些研究都是在其他條件不變（Ceteris Paribus）的分析前提下進行，也就是暫時不納入非分析對象的經濟變數和經濟單位的行為反饋。由於存在給定的外生經濟變數，這類一般均衡模型也只是考慮多個部門的較廣泛的部分均衡模型。部分均衡分析受到薩爾姆森（Paul A. Samuelson）出版的《經濟分析基礎》[33]的鼓舞，逐漸成為當代經濟學的主要方法。

31　Hicks（1939）。

32　Arrow and Debreu（1954）。

33　原文為：*Foundations of Economic Analysis*。

毫不驚訝地，經濟學的研究問題也就被切割地愈來愈細，也愈朝向經濟分析發展。當經濟分析學者習慣在其他條件不變的分析前提下探討問題後，逐漸以它為藉口，不再去考慮全面效果。如果「其他條件」是指其他經濟單位或其他經濟變數的行為反應，其對經濟學的傷害只是分析的完整性。如果「其他條件」是指經濟單位必須遵守的制度或個人行為必須遵守的規則，那麼其分析結果就會錯得很離譜。譬如，芝加哥大學的貝克曾發表過這樣的論點：一位得每天趕班車上班的上班族，「每天都趕上班車」只會是次佳的選擇，因為他每天為了趕上班車而多花在提前等待的時間，其總價值必然高過偶爾沒搭上車的損失。這分析用在搭車問題上是沒問題的，但同樣的邏輯若應用到法律經濟學，譬如「要不要暫時把汽車停在紅線上」，如果獲得的最適答案是「把車子停在紅線上」，其對社會秩序的傷害就大大不相同了。另一個例子是「要不要在夜市購買盜版 DVD」的決定。若不考慮懲罰，個人以部分均衡分析得到的最適答案會是「能省則省、不買白不買」。但如果採用一般均衡分析，長遠考慮盜版對生產與創造的傷害以及未來產出的減少，那麼，個人的最適行為就會是「拒絕盜版 DVD」。現行的法律與社會規範都告誡我們拒絕盜版 DVD，但到了夜市，只要察覺被逮捕到的機率太低，人們很容易就淪為機會主義的奴隸。

要避免這類錯誤，我們得回到政治經濟學和經濟分析的差異來談。政治經濟學探討經濟體制的秩序或結構的問題，也就是如何限制人們的隨意行為以形成一些能結合成秩序（或結構）的規則與組織。[34] 這些規則與組織是對整體經濟的普遍性的限制。我們進行個案分析時，必須在給定普遍性規則的限制下去選擇效益最高的行動策略。普遍原則不屬於分析個案的計算範圍。就大多數的個案言，遵守普遍規則往往不是最適選擇，因為普遍規則並不是針對個案設計的。普遍規則是經歷長期發展出來的限制條件，只有在思考整體秩序或結構時，我們方能理解遵守普遍規則的最適性。

窄化的經濟學

由於朝向數理化與部分均衡分析發展，經濟分析普遍走向個案分析，專

34　海耶克認為「秩序」一詞較貼切，而布坎南認為「結構」一詞較為正確。

業於有限選擇之效益計算，並脫離政治經濟學。如今，政治經濟學探討經濟體制的規則與組織，而經濟分析是在既定的規則與組織的限制下探討行動的選擇。[35] 相對於古典政治經濟學，經濟分析關懷的問題窄化了許多。探討其原因，有如下四點。

第一，經濟學數理化的發展。數理化強調論述的嚴謹，在嚴謹的要求下，經濟分析學者面臨「議題選擇」和「條件嚴謹陳述」兩種挑戰。對於前者，他們選擇放棄許多難以衡量或難用數理符號去概念化的問題，譬如資本財結構、創業家精神、意識型態等。對於後者，他們必須清楚地敘述模型中函數與參數的各種性質，譬如生產函數的形式和其參數的彈性值。於是，就越陷越深。[36]

第二，研究者看不到數理符號之外的經濟問題。每個人都會從日常生活中觀察到一些現象，但觀察者必須先擁有足夠的知識，才有能力發現諸多現象的關聯。過於專研數理化的學者，在其養成教育時期就專門於數理工具的訓練與應用，一般說來，也就缺欠數理之外的知識。過度的專業化侷限了他們發現一般問題的能力，也難以理解數學邏輯之外的經濟過程。[37]

第三，政府提供大量工作與經費補助的強烈誘惑。政府的經費補助會干擾學者的研究選擇，也影響補助對象的發展。經濟學者面臨的第一次誘惑，是各國政府仿效蘇聯推動計劃經濟或指導性經濟計劃而需要大量的計量經濟學家。第二次誘惑是兩次世界大戰的全面經濟動員，這需要大量經濟學家參與動員計劃。第三次誘惑是隨著凱因斯理論的流行，政府雇用經濟學家從事政策的經濟分析。每次，政府都提供經濟學者更多的就業機會、優渥的待遇和更高的權力發展機會。政府的禮遇的確讓經濟學者感到自負。於是，「經濟學家大軍」的人數增大數倍，把經濟分析推向顯學。

35 借用政治經濟學與經濟學在分析層次上的差異，機會主義可以定義為：蔑視普遍規則與組織而以個案之效益去計算的心境。如貪污、賄賂、買票等都是機會主義的表現。

36 數學界有句傳言：「若想拿諾貝爾獎，就去研究經濟學。」這不是因為諾貝爾獎沒有數學類，而是經濟學發展到二十世紀中期已經徹底數理化。當今大部分的知名大學會要求經濟系在入學考試中加重數學科的成績，也在研究所入學甄試時熱情歡迎數系的畢業生。只要數學好，懂不懂經濟學原理已經不那麼重要了。

37 這些學者逐漸離開十八世紀經濟學者對於人類生活與文明的關懷，專注於尋找「一千個為什麼」的「蘋果橘子經濟學」，或稱之為「怪胎經濟學」的問題。

第四，封閉型學術社群的自我複製。由於學術的專業化和獨立性，學界的發展是不容其他學界的干預。這優良的傳統卻也潛藏著近親繁殖的危機。就以經濟學的某分支學科為例，他們可以組織自己的學會，出版獨立的學術期刊，並根據會員在這些期刊的發表成果評定其學術水平，並作為升遷與獎勵的標準。他們也公開招考新人，資深學者繼續以同樣的發展路程去教導新人。在學術獨立與公平的要求下，該學門便可獲得和其他學門相同的研究資源和聘僱機會。於是，一個可能與真實世界的發展毫不相干的經濟學分支學門也就形成，並發展成生生不息的封閉型學術社群。

第三節　新政治經濟學

不同於桀逢士與瓦拉強調數理化，孟格也鼓吹經濟學必須科學化，但他的科學化不是數理化。他認為經濟學要成為精確科學，就必須在論述上滿足以下兩點：第一、經濟分析必須達到自然科學的嚴謹性；第二、「人具有行為調整能力」是經濟分析的前提。

精確科學

就第一點言，孟格認為經濟研究必須拋棄歷史經驗的論述方法，因為這種論述方法容易流為學者個人意見的自由表達，無法跟上自然科學的嚴謹性。相對地，邊際分析方法讓經濟學研究得以擺脫歷史方法。就第二點言，孟格指出了經濟研究的核心是個人。傳統方法將歷史經驗視為歷史教訓的來源，而歷史教訓的對象是整個社會。孟格認為個人才能接受歷史經驗和反省歷史教訓。個人在行動之前，會參考歷史事件，清楚地瞭解自己能選擇的範圍以及行動的預期結果，但歷史經驗與歷史教訓卻不能主宰他的選擇與行動。除了歷史，個人的選擇與行動還會顧慮到自己的成長經驗、偏好、可支配的資源、周遭條件等。選擇的實踐是行動，這需要決心、意志力、毅力等個人因素的參與。孟格希望經濟研究的嚴謹性能趕上自然科學，卻不認為經濟問題能像自然科學問題那般地簡化成邏輯符號。他擔心符號化之後，個人將喪失理解現實經濟問題的能力。

到了十九世紀末，除了少數的歷史學派、馬克思主義者和經濟社會學學者仍舊採用歷史方法外，這擁有前提假設和嚴謹推演之邏輯分析的新興經濟學取代了古典政治經濟學。進入二十世紀，經濟學者在追隨自然科學的發展過程中，更是戰戰兢兢地檢討經濟學是否已滿足自然科學的必備條件。這些條件包括推理的前提假設、模型設立、邏輯推演、推估與預測、結果檢定等步驟。經過一百多年的努力，經濟學成功地轉型為科學的一支，而其數理模型的複雜度甚至超越自然科學。觀察當前的經濟學教材，除了入門的經濟學原理仍以文字敘述為主外，中級以上的經濟學教材大都以數理分析為內容。

科學化的成就帶來榮耀，也帶來危機。自然科學在十九世紀的強勢發展，幾乎使經濟學喪失獨立。在符號化和數理化的趨勢下，新興的經濟研究忽略孟格所提的第二項基本要求——人具有行為調整能力。失落這項前提假設，轉型成功的經濟學本質上和十九世紀的理論力學已無甚大差異。經濟學順利地轉型成為科學的一支，卻也誤入自然科學的領域。

邊際學派追求邏輯嚴謹，期待提升當時的研究方法，以使經濟研究成果更具實用價值。若就邏輯嚴謹性而論，不少的學者都有能力對社會現象提出自圓其說的解釋體系，因為他們在建構過程就不斷地參照歷史數據。但就實用價值而論，良好的預測能力勝過體系的完整性。科學的最終目的在實用，邏輯嚴謹只是實現實用性的必要條件。達到邏輯嚴謹的要求之後，經濟學得繼續發展成一門具有實用價值的科學。孟格同意歷史學派具備預測能力，但質疑其預測能力的準確性。他認為：如果個人具有反省歷史經驗的能力，歷史就不會重演。另外，我們也無法得知歷史的走向，因為不知道個人反省後的行動會是什麼。那麼政治經濟學的數理模型是否也具有精確的預測能力？符號與數理邏輯具有和歷史數據一樣的客觀性，也容易吸引較多的對話者和參與者，但其預測的準確性如何？

在孟格思路的影響下，布坎南對政治經濟學數理模型的預測能力提出質疑。[38] 他將科學的實用性解釋成對研究對象的控制能力，也就是改變研究對象去實現個人目的之能力。譬如電子學的實用性，表現在我們控制電子和電子

38　Buchanan（1986）。

流，並利用它製成家電產品以提昇生活水準的能力。再如醫學的實用性，也是表現在控制細菌或身體的生長機能，並利用它發展出醫藥和醫療程序以降低生病的概率及生病時的痛苦和嚴重程度。控制能力是預測能力的延伸，因其高低取決於預測能力之準確度。

個人只要擁有相關的科學知識，就可以藉控制研究對象去實現個人目的。經濟學者一般假設個人了解自己的慾望或目的，而慾望的實現能帶給他更高的福祉。科學實用性既然在實現個人的慾望，對他的價值就等於福祉提昇的程度。於是，在一個荒島或深山，擁有更多科學知識的個人就等於擁有更高福祉的生活。將科學實用性的價值等同於個人福祉提昇的說法有其成立條件，這個條件就是個人必須生活在遺世孤立的世界，譬如湯姆漢克斯所主演的《浩劫重生》中的荒島。在荒島中，他從先前的知識知道椰子果內有乾淨水，也利用鑽木取火的科學知識取得火苗，最後還編繩綁木製作木筏出海求救。他藉著每一項科學知識來提昇福祉；只要他的知識無誤，這些科學知識也的確提昇了他的福祉。在群居社會，科學的實用性就未必等同於個人福祉的提昇，因為個人在利用科學知識以控制研究對象時，雖能提昇自己的福祉，卻也可能減損他人的福祉。自然科學所控制的對象是自然環境。當科學的實用性指向人的控制後，受控制的一方遲早會尋找出反控制的行動。雙方一旦進行控制戰，科學的利用就只有帶給人類傷害。不願成為對方所控制的對象以及尋找反控制的行為，都是人類自我解救的行為，這行為也就是孟格所提的「人都具有行為調整能力」的第二項基本要求。[39]

憲法經濟學

最先從新古典學派立場質疑經濟分析的是布坎南，他從瑞典經濟學家威克

39　布坎南說了一個有意思的寓言，內容如下。流落荒島的「魯賓遜」，某日發現島上存在另一人「星期五」。經過幾日的跟蹤和試探，他發現星期五只要看到蟒蛇或蟒蛇的圖像就立即臥地求饒。於是，他把麻草結成蟒蛇狀，只要遇到星期五就拿出編結的「蟒蛇」進行恐嚇和控制，如命令星期五爬上椰子樹摘椰果等。經過一些時日，星期五也發現了魯賓遜一聽到打雷聲就躲到角落發抖，就製作能發出打雷聲的器材。之後，星期五也是一遇到魯賓遜，就拿出製作的「打雷聲」進行恐嚇和控制，如命令他到海岸抓幾條魚等。在敘述過這個故事後，布坎南問到：當兩人都知道利用科學以控制對方後，下一次兩人相遇的場所將會是何種景況？星期五臥地不起？還是魯賓遜縮在角落抖個不停？還是兩者都發生了？布坎南利用這個故事指出：利用科學來控制人類的結果，非但無法提高個人福祉，反將兩人陷入無法自拔的困境。

塞爾（Knut Wicksell）的小冊子發現政府政策的原則在於選民的一致同意。[40] 這原則讓他開始反省經濟分析逐漸走向福利經濟學的發展和危機。他說：「經濟學家應關注制度，也就是人們在廣義之貿易與交易下參與自願組織之活動時所形成的關係。」[41]

福利經濟學是亞羅推演一般均衡模型的成果。在這新的領域裡，經濟學家把政府比擬為仁慈的君王，並為他們設想一個社會福利函數（Social Welfare Function）作為政策的決策基礎。仁慈的君主擁有配置社會資源的權力，以社會福利函數之最大化為配置目標。當然，新古典經濟學不主張君王專制，而且二十世紀的西方世界已是民主社會，於是他們只保留給政府對總體變數的控制權，其他就分權給百姓。也就是說，代表民主政府的官員透過總體變數的控制去實現社會福利函數的極大化。所有政治人物都是人，都有私欲。君王是這樣，政府官員亦然。那麼，如何保證政府會追求社會福利的極大化？在人與人不同的民主社會，是否存在一個已經調和了私欲衝突的社會福利函數？如果存在，政府的政策就能符合全體一致同意。但，這也只是結果相同，而不是符合原則。若要符合原則，就要讓百姓有表決的機會。

亞羅問的是：讓百姓表決可行嗎？他認為在人與人差異的社會，唯一令人滿意的集體決策是君主專制。[42] 這個被稱為「亞羅不可能定理」（Arrow Possibility Theorem）重重地打擊了政策民主化的思維。這定理吸引許多精於數學思考的經濟學家的關注，盡力於尋找一套理想又民主的集體決策方式。但他們還是失望了。在數理經濟學家心中，民主政體不可能有理想的集體決策方式。這就是社會選擇（Social Choice）理論。

既然市場失靈，而民主體制又失靈，君主專制的政權之所以在人類歷史上能有歷經兩百多年之穩定紀錄，其理由不就在此？但布坎南和其同事們並不如此想。他們認為集體決策只是民主體制的一小部分。民主體制也包括市場體制，和個人需要的表達和協商、尋找適切的生產者、貪污腐化的監督、權力的

40　Buchanan（1987）。

41　Buchanan（1979），第 36 頁。

42　Arrow（1951）。

制衡等。這些機制最終還需要自由媒體作為聯繫中介才能實現。這相關的理論稱為公共選擇（Public Choice）。

市場並不完善，但政府也會失靈，公共選擇學派認為：即使市場失靈，也沒理由必須求助於政府。當然，更不能信賴政府的規劃或計劃了。但是，只是畏懼是沒意義的。如果我們希望繼續進步，不是去改善市場，就是去改善政府。對布坎南而言，市場發展出來的原則固然需要遵守，但若求其及時改進，則是可遇不可求。他也不放棄以改善政府的方式去提升百姓的生活。

不同於行政管理學的監督理論，布坎南認為政府失靈的原因在於政府擁有裁奪權力，成為權力的壟斷者。對於權力的壟斷者，人們必須讓他們飢餓，並要求他們遵守明確而公開的規則，才能保護自己的權利。這就是他在發展公共選擇理論之後，進一步開創的憲政經濟學。（Constitutional Economics）

芝加哥政治經濟學

同時期，芝加哥學派也在拓展經濟學的領域，朝向較全面的人文社會領域發展。這些新的議題包括家庭、宗教、社會、文化、政治等問題，被稱為芝加哥政治經濟學（Chicago Political Economy）。踏出第一步的是貝克對生男育女的經濟分析，這議題可以上溯到馬爾薩斯的人口理論。不過，初期的理論還都是個人經濟行為的均衡分析，直到貝克討論到婚姻制度與家庭制度之後，芝加哥政治經濟學才算開拓出新領域。

芝加哥學派也有很深厚的政治經濟學傳統，其創始者奈特（Frank H. Knight）便翻譯了韋伯（Marx Weber）的鉅著《社會經濟史》。在經濟學史的社會主義者之計算大辯論中跟米塞斯（Ludwig Mises）與海耶克（Friedrich A. Hayek）筆戰的藍格（Oskar R. Lange），也曾聯手凱因斯學派的拉納（Abba P. Lerner）為社會主義之計劃經濟辯護。當然，貝克、史蒂格爾（George J. Stigler）和弗利德曼（Milton Friedman）都反計劃經濟，但他們在方法論上卻和藍格同屬新古典經濟學派。計劃經濟主張將權力集中到中央計劃局，然後由中央計劃局來計劃、生產、控制和分配。相對地，市場機制則主張分權到每個

經濟單位，然後在市場規則和價格機制下達成協調。規則和價格是與計劃經濟對立的機制。芝加哥學派如果反計劃經濟，就必須論述規則和價格優於計劃與控制。弗利德曼便是這樣，他認為美國聯準會對於利率與貨幣供給量的任意裁量和計劃經濟同出一轍，並建議聯準會以固定法則去替代任意裁量。

　　貝克和其他同事也探討管制、反托拉斯法、利益團體、政黨政治等政治議題。他們和公共選擇學派都相信「政治人」也是「經濟人」，同樣有私欲。譬如在公共財提供的爭論中，公共選擇學派主張以議會決議替代行政規劃，卻遭到「議會難以擺脫利益團體糾葛」的批評。貝克以其著名的利益團體理論支持公共選擇學派，認為利益團體只要遵守政治市場的規則，就會相互抵銷彼此帶給議會的壓力。[43]

交易成本經濟學

　　然而，新古典學派在分析上所尋找的最適點是來自於兩道相反力量的平衡，只要那一邊的利益多些，最適點就會傾向那邊。利益的反面是成本。交易成本經濟學（Transaction Cost Economics）是從成本的考量去比較不同組織或制度被個人接受的相對優勢。該學派的創始人寇斯在他的成名作《廠商的本質》中，就以此論述廠商的存在理性：當足夠多的消費者認為，從因素市場中購入原材料去自行生產的成本高過直接向某廠商購買其成品，該廠商便能夠存在。[44] 這裡的成本牽涉到個人尋找交易對象、議價、簽約、契約執行、毀約等司法成本，統稱為「交易成本」。每一筆交易都牽涉到這些交易成本。如果消費者能找到一家可信賴的廠商，其交易成本將低於其在原材料市場中的多次交易。在這裡，廠商是以能降低消費者之交易成本的組織型態出現。

　　寇斯擴大此概念去解釋政府的存在。個人接受政府的交易成本，就是他利用政府機能去取得所需（公共財）商品的交易成本，包括尋找與聘任官員、監督與考核官僚行為、避免政府濫權等。寇斯自稱對市場或政府的相對優勢並無

43　Becker（1983）。

44　Coase（1937）。

成見，完全取決於政府的組織和其運作的交易成本。早期，寇斯以列寧的觀點把政府看成是「超級廠商」，然後將廠商本質的論述應用到政府，卻忽略了政府擁有強制個人接受其產出（和服務）的權力。只有在一種情況下可以忽略政府的強制權力，那就是政府完全知道個人的需要，因此時其產出必能為個人情願接受。明顯地，寇斯抱持著和福利經濟學家相同的思維。[45] 換言之，寇斯的政府論缺少了「個人情願接受」的前提，這前提必須由真實的個人去判斷，而不是經濟學家或君王說了算。

如何避開個人情願接受的前提，另以交易成本將廠商理論連結到政府論？寇斯在民主體制中找到一個切入點，也就是法官判案發展成不成文法案的過程。這過程包括歷任法官的獨立審判和對案例的獨立引用，而其構成的每一個結點都不存在「個人情願接受的難題」。只要提供這些法官一套共同的論述，經由他們的獨立審判，交易成本就可以發展出政府論。寇斯以財產權能帶給社會的利潤作為論述起點。私有財產權是自然長成的，而自然長成起於某種創意或突破，而這剛好對稱到判案案例發展的過程。但如何提供法官一個可獨立的論述理論？他在《社會成本問題》提出這樣的觀點：如果利潤有辦法衡量的話，財產權應該界定給利潤較大的一方：因此，若現有的財產權界定無法得到最大產出，便應該考慮重新界定。[46]

重新界定財產權就等於體制變革。這鼓舞了上世紀九十年代的中國經濟學家，因為他們正想丟棄計劃經濟，卻不敢立即贊同市場體制。寇斯的論述在這時點上讓他們有了理論依據，可以重新界定財產權，並藉以比較市場機制與計劃體制。當然，還有其他混合體制可供選擇，如鄉鎮企業或具有中國特色的社會主義等。那時，「交易成本經濟學」在中國受到各國沒有過的尊崇。這現象持續到私營企業的生產力超越鄉鎮企業才緩和下來。寇斯並沒有主張將重新界定財產權的權力交給中央計劃局，而是交給了不成文法下的法官，但這種作法依舊帶有計劃經濟的思維。從海耶克的觀點看，只要是由一位有權力者在特定目的下去變更長成的規則，就是計劃經濟。寇斯帶給法官的使命，從這點而論，

45　莫志宏、黃春興（2009）。

46　Coase（1960）。

的確是計劃經濟的工作，雖然這法官的新判例還未知是否能長大成法條。

奧地利經濟學派

除了前述幾個新學派的興起外，新政治經濟學的另一支主力是繼承孟格之精確科學方法論的奧地利經濟學派（Austrian School of Economics）。在邊際學派革命之後，桀逢士與瓦拉的理論在數理化下結合成一般均衡理論。相對地，孟格謹守精確科學，堅持邊際學派背後難以數理化的主觀論（Subjectivism）。主觀論主張任何的交易都必須經由當事人的同意，因為當事人的意願不是經濟學者或君王所能理解或代為行動的。在孟格時代，他以此思維對抗以國家發展為目的之德國歷史學派（The German Historical School）。二十世紀中葉，米塞斯和海耶克也以相同的思維對抗以社會計劃為目標之法西斯主義和共產主義。

二戰期間，由於納粹進逼，奧地利學派學者紛紛逃離維也納。海耶克流亡到英國倫敦政經學院後，開始以奧地利經濟理論批判凱因斯的總體政策。米塞斯流亡美國後，專心著作和講學。他的《人的行動》一書讓奧地利學派在美國生根發芽，並傳承到羅斯巴德（Murry N. Rothbard）、科茲納（Israel M. Kirzner）等美國奧派經濟學家。[47] 對奧地利學派來說，學派的重鎮能隨米塞斯移轉到美國是意外的驚喜。那是一段奧地利學派的灰暗時期，凱因斯理論籠罩整個經濟學界，連芝加哥學派都處於半淪陷狀態。直到 1974 年代，全球經濟出現停滯性通貨膨脹，各國宣告凱因斯理論失敗，奧地利學派才出現復甦的轉機。[48]

[47] 布坎南是深受奧地利學派影響的美國經濟學家，除了主張社會契約論外，其他的論述幾乎都和奧地利學派相通。也因此，他較其他的政治經濟學家更堅守市場規則。

[48] 1974 年經濟學諾貝爾獎頒給了海耶克，是陣及時雨，不僅大大地鼓舞了奧地利學派，也加速了上述其他政治經濟學的成長。

本章譯詞

一般均衡模型	General Equilibrium Model
人的行動	*Human Action*
小穆勒	John Stuart Mill, 1806-1873
中央計劃局	CPB, Central Planning Bureau
公共選擇	Public Choice Theory
主觀論	Subjectivism
古典政治經濟學	Classical Political Economy
史都華	James Steuart（1712-1780）
史蒂格爾	George J. Stigler（1911-1991）
布坎南	James M. Buchanan
弗利德曼	Milton Friedman（1912-2006）
瓦拉	Leon Walras（1834-1910）
交易成本經濟學	Transaction Cost Economics
米塞斯	Ludwig von Mises, 1881-1973
自生長成的協調	Spontaneous Coordination
希克斯	John R. Hicks（1904-1989）
李嘉圖	David Ricardo（1772-1823）
貝克	Gary Becker
亞當史密斯	Adam Smith（1723-1790）
亞羅	Kenneth J. Arrow
亞羅不可能定理	Arrow Possibility Theorem
其他條件不變	Ceteris Paribus
奈特	Frank H. Knight（1885-1972）
孟克瑞斯丁	Antoine de Montchrestien（1575-1621）
孟格	Carl Menger, 1840-1921
怪胎經濟學	Freak economics / Freakonomics
拉納	Abba P. Lerner（1903-1982）
法國重商主義	Mercantilism
社會主義者之計算大辯論	Socialist Calculation Debate
社會成本問題	The Problem of Social Cost
社會福利函數	Social Welfare Function
社會選擇理論	Social Choice Theory
芝加哥政治經濟學	Chicago Political Economy
威克塞爾	Knut Wicksell（1851-1926）
帝布羅	Gerard Debreu
看不見之手定理	The Theorem of Invisible Hand

科茲納	Israel M. Kirzner
重農學派	Physiocrates
韋伯	Max Weber（1864-1920）
恩格斯	Friedrich Engels（1820-1895）
桀逢士	William Stanley Jevons（1835-1882）
海耶克	Friedrich A. Hayek（1899-1992）
浩劫重生	*Cast Away*
馬克思	Karl Marx（1818-1883）
馬歇爾	Alfred Marshall（1842-1924）
馬爾薩斯	Thomas R. Malthus（1766-1834）
涂果特	Anne-Robert J. Turgot（1727-1781）
國富論	*The Wealth of Nation*
寇斯	Ronald H. Coase
凱因斯	John Maynard Keynes（1883-1946）
創業家	Entrepreneur
費邊社	Fabian Society
奧地利經濟學派	Austrian School of Economics
新古典經濟學	Neoclassical Economics
新政治經濟學	New Political Economy
福利經濟學	Welfare Economics
精確科學	Exact Science
魁內	Francois Quesnay（1697-1774）
廠商的本質	The Nature of Firm
德國歷史學派	The German Historical School
歐文	Richard Owen（1804-1892）
憲政經濟學	Constitutional Economics
賽伊	Jean-Batiste Say（1767-1832）
薩爾姆森	Paul Anthony Samuelson（1915-2009）
藍格	Oskar R. Lange, 1904-1965
羅斯巴德	Murray N. Rothbard（1926-1995）
邊際學派革命	Marginalist's Revolution

詞彙

一致同意

一般均衡模型

人的行動

小穆勒

中央計劃局

公共選擇

主觀論

古典政治經濟學

史都華

史蒂格爾

布坎南

弗利德曼

瓦拉

交易成本經濟學

仲裁者

米塞斯

自生長成的協調

自然科學

君主專制

希克斯

李嘉圖

貝克

亞當史密斯

亞羅

亞羅不可能定理

其他條件不變

奈特

孟克瑞斯丁

孟格

怪胎經濟學

拉納

法國重商主義

社會主義者之計算大辯論

社會成本問題

社會經濟史

社會福利函數

社會選擇理論

芝加哥政治經濟學

威克塞爾

帝布羅

看不見之手定理

科茲納

重農學派

韋伯

個案分析

恩格斯

桀逢士

海耶克

浩劫重生

秩序

馬克思

馬歇爾

馬爾薩斯

涂果特

國富論

寇斯

凱因斯

創業家

湯姆漢克斯

結構

費邊社

奧地利經濟學派

新古典經濟學

新政治經濟學

經濟分析

經濟社會學

經濟學

經濟學家大軍

福利經濟學

精確科學

魁內

廠商的本質

德國歷史學派

歐文

憲政經濟學

歷史學派 _____

賽伊 _____

薩爾姆森 _____

藍格 _____

羅斯巴德 _____

邊際效用 _____

邊際學派革命 _____

第二章 政治經濟學的教學架構

第一節 政治經濟學的三個分析範疇
 一人世界、二人世界、多人世界
第二節 政治經濟學的兩個分析層次
 兩層次的議題、經濟學原理三

在簡單回顧政治經濟學的發展後，本章將從教學角度來簡介政治經濟學的結構。教學角度也就是作者希望讀者在讀完本書之後，能清楚地說出政治經濟學探討的議題和方法，在另一方面，也希望讀者在閱讀以後的章節時，心中能夠有個清楚的藍圖，知道章節之間的聯繫和每一章節的分析角度。除這期待外，我還希望修過經濟學原理的讀者，能經由本章內容而清楚認識到當前經濟分析所陷入的相對狹窄的研究困境。

當前一些在經濟學原理中出現的概念，如市場失靈、政府政策、社會福利、公平正義等，在政治經濟學有著截然不同的意義。譬如市場失靈，經濟學原理關心它的存在原因，而政治經濟學則質疑這個概念的虛構性。再如社會福利，經濟學原理探討提供規模之最適量，而政治經濟學則質疑社會福利的不可衡量性。讀者從經濟學原理轉進到政治經濟學時，首先遇到的就是這類觀念的調整。因此，本章將先說明政治經濟學的架構，若讀者能理解它不同於經濟學原理之架構，就較容易調整已接受的概念。

本章將從兩個角度來討論政治經濟學的結構。首先是關於政治經濟學的主體問題，也就是「誰的政治經濟學」的問題。簡單地說，政治經濟學的主體是參與政治經濟活動的個人，而不是擁有權力的政府，也不是擁有分析能力的學者。因此，本節將從真實的個人出發，看他如何在給定的制度和規則下行動，看他如何跨出家門去與他人交易和合作，也看他如何與眾人互動去影響制度和規則的變動。這一節探討的內容，也就是分析上的三個範疇，亦即一人世界、二人世界和多人世界。這三個範疇並非代表經濟社會的不同發展階段，而是經

濟社會隨人際關係之複雜化而出現的不同議題。既然這些議題存在於不同的範疇，也就各有其適合的分析方法。[1]其次是第一章提到的「政經體制──政策分析」的兩個層次問題。這一節將利用幾個例子來說明，政治經濟如何以兩個層次分析先將問題結構後，再正確地逐步解決。

第一節　政治經濟學的三個分析範疇

生活是個人的起點。為了改善生活，個人會試圖與他人往來，包括交換、協作、結合等等。個人在往來中常遭遇一些限制，也相應地採取某些行動。個人不斷擴大他的往來人群，從一人世界到二人世界，再到多人世界。在不同範疇下，他將遭遇不同的議題。

一人世界

字面上，一人世界指僅一人存在的世界，譬如獨居山林的隱士或流落荒島的魯賓遜。在這世界裡，只有「我」是唯一的行動主體──存在個人目的和能以行動去實現目的之獨立意志。在實現目的之過程，「我」會尋找周遭的資源並善加利用。因為只有「我」是行動主體，「我」之外的各種存在都是「我」可以利用的資源（或工具）。當然，經濟學的起點是假設資源有限，所以，「我」必須善加利用這些資源。在一人世界裡，「我」採用最適量分析，也就是如何利用有限資源以獲得最大效用之分析。這時的問題稱為效用最大化問題。

圖 2.1.1 為效用最大化問題的範例。圖中的 BL 線是個人持有之蘋果總量的預算限制線，I 和 II 曲線表示他在兩期消費的偏好曲線。圖中的 E 點，是他能獲取最大效用的選擇點。

1　這是多年來作者在教授經濟學原理時所採取的教學架構，從自己熟悉的切身經濟問題出發，逐漸擴及到較陌生的社會經濟議題。在該架構下，一人世界討論個人的邊際效用和行動的邊際成本以及相關的時間偏好和決策均衡點等概念；二人世界討論兩人之間的商品交換、生產合作、分工合作，以及可能發生的合作障礙、緊張關係等問題；多人世界探討制度在社會中的形成、運作與演進，包括市場、交易、貨幣、財產權、刑罰、契約、公共建設、政府、憲法，金融和保險體系等。完整的教材請參閱干學平、黃春興（2007）。

除「我」之外，本書將一人世界的定義延伸到一個有權力支配全體資源的統治群，或稱為「我群」。我群會要求群內成員擁有相同之目的和意志，又不允許群外之人為行動主體。古代集權帝國的君王、父權家庭裡的父親、法西斯主義的獨裁者、計劃經濟國家的「中央計劃局」（Center Planning Bureau，以下簡稱 CPB）等，都是我群的範例。底下，我以 CPB 作為我群的代名詞。

圖 2.1.1　效用最大化問題

BL 線是個人持有之蘋果總量的預算限制線，I 和 II 曲線是兩期消費的偏好曲線。E 點是最大效用的選擇點。

　　CPB 擁有絕對的權力，以自己的偏好安排所有人的生活方式、決定社會該生產的商品和投入的生產資源、也分配所有人的工作與工作時間。不過，CPB 常宣稱自己「以百姓之心為心」、「處處為百姓著想」。為要以百姓之心為心，他們必須理解百姓的偏好，甚至比百姓還理解他們自己；為要處處為百姓著想，他們誘使百姓的偏好趨向於 CPB 的偏好。於是，百姓的偏好就轉化成 CPB 的偏好。所以，圖 2.1.1 也可以視為 CPB 配置社會資源的問題。此時，BL 線成為社會之蘋果總量的預算限制線，而 I 和 II 曲線成為社會在兩期消費的偏好曲線，又稱「社會無差異曲線」（Social Indifference Curve，或 SIC 曲線）。圖中的 E 點，是他們相信能帶給社會最高偏好的資源配置點。

　　在生產方面，一人世界的個人或我群都要面對給定的生產因素和生產技術。CPB 可以直接徵召生產因素和生產技術，也可以去市場購買它們。圖 2.1.2 是直接徵召的圖示。假設社會擁有給定的勞動（L）與資本（K）以及生產可能鋒線（PPF 曲線）。SIC 曲線為社會偏好曲線，E 點是最

圖 2.1.2　直接徵召的生產方式

PPF 曲線為生產可能鋒線，SIC 曲線為社會偏好曲線。E 點是最適配置點。

適配置點，此時 CPB 提供人民給定之資源所能允許的最高偏好。CPB 會宣稱他們較所有人掌握更多的生產因素和生產技術的資訊。言行一致的 CPB 會努力去蒐集百姓之消費習慣和生活作息的相關資訊，探索各處可開發的自然資源，並利用已知的知識和技能。如果控制過程順暢，產出點就能落在生產可能鋒線上，如 E 點。此狀態稱為生產效率（Production Efficiency）。如果控制過程不順利，產出點會落在生產可能鋒線之內，如 B 點，是未達生產效率的狀態。

在生產效率下，生產者在給定的生產技術下，已將生產因素的使用量降至最低。換個角度說，也就是在給定生產技術下，生產者能利用給定的生產因素生產最大的產出量。生產效率的實現來自兩方面：其一是 CPB 擁有完全的決策能力，能對給定的生產因素組合找到最適當的生產技術；其二是 CPB 擁有完美的控制能力，能鼓勵現場生產者的工作誘因。CPB 若從市場購買生產因素與生產技術，借用當代廠商活動的術語，生產效率問題就是生產費用的壓低問題。由於生產因素和生產技術都給定，只要能將兩者數量化，就能以數學規劃或作業研究方法去計算。

在一人世界裡，人是同質的，擁有相同生產能力和消費偏好。此時，獨裁者自稱為百姓的代言人並不為過，他有能力從集體角度去規劃百姓的生產與消費。因此，一人世界的效用最大化問題，也就常被轉化成社會福利最大化問題——以社會福利函數替代個人效用函數，以社會總資源與生產技術限制替代個人的資源限制。在圖 2.1.2 裡，E 點為社會福利最大化下的產出點，此產出提供平均每人最大可能的消費，或稱為代表性個人的最高效用。當關注點為代表性個人時，該狀態又稱為一人世界的經濟效率（Economic Efficiency）。

CPB 也可以去市場購買生產因素和生產技術。圖 2.1.3 是從市場購買的圖示。圖中 M 點為對應到圖 2.1.2 之 E 點的生產因素組合。IP 曲線是生產 E 點之消費財的等生產曲線，而 KL 線為勞動與資本的總費用線。CPB 也會控制勞動與資本的市場價格，因此，生產費用的壓低問題也就是利潤最大化問題。

在經濟效率下，平均個人消費的確是最高了。但只要社會出現不願意「被平均化」之人，他就會設法提高自己的消費量、不配合 CPB 指定的生產技術，

甚至不服從 CPB 的控制。一人世界只允許一個決策行動主體，其分析便建立在只有一套目的之假設下。如果百姓中有人的偏好或生產技術非 CPB 所能預知或控制，整個分析就偏離了現實，其最適解也只是 CPB 幻想下的解。

圖 2.1.3　市場購買的生產方式

IP 曲線是等生產曲線，KL 線為勞動與資本的總費用線。
M 點為對應到圖 2.1.2 之 E 點的生產因素組合。

二人世界

　　當個人的行動影響到非他所能控制的第二人，就可能招致對方的阻礙或反擊，導致計劃無法實現。CPB 的行動如此，一般人也是如此。在現實世界裡，個人的行動很少不影響到其他行動主體。因此，經濟分析必須考慮兩個行動主體之間的互動和後果，分析範疇必須從一人世界進入到二人世界。

　　二人世界的「二人」不必是字面上所稱的兩個人，可以泛指每個人都清楚其行動將影響到哪些特定之人的一群人。對方也是行動主體，可能在遭受影響之後反擊，也清楚知道反擊的對象。這裡，我以「部落」和「部落成員」作為二人世界和二人的代名詞。這群人中的每個人都是獨立的主體，因此，需要共同解決的方式也就必須先獲得他們的同意。為能合作解決，他們會達成某些限制個人行動的協議，或稱協議秩序。由於這群人有某種程度的相識，他們會從人稱關係去考量協議秩序的內容。

　　賽局理論是當前分析二人世界之經濟行為的主要工具。該理論區分為合作賽局與不合作賽局。在合作賽局下，部落成員有機會聚在一起，提出個人的期待和要求，討論大家可以接受的決策。這分析的主要議題在合作成立的條件，以及合作下的產出和分配。每屆奧林匹克運動會在籌備之初，委員會都會邀請會員國討論新列入該屆競賽的項目，譬如羽毛球或武術等。但有機會共同商討未必就會有結果，如台灣與大陸之間一些涉及主權的合作案。又如 2009 年在哥本哈根市召開的「《聯合國氣候變化綱要公約》第十五次締約國大會暨《京

都議定書》第五次締約國會議」，參與各國就無法達成碳減排之原約定目標的協議。因為每個人都是行動主體，合作賽局的解決方案必須獲得部落成員的同意。若能合作，某種彼此都可接受的秩序也會形成。

　　某些較小的二人世界，如家庭、小社團、里鄰社區、家族式工廠或新設公司等，部落成員的關係較親密、彼此容易關心。此時，部落成員會願意多退讓幾步，合作相對容易些。不過，這種現象會隨著二人世界之規模的擴大而逐漸減少。當人稱關係不再存在時，部落成員相互的表現是「相識不相認」，各自行動而不照會對方。每個人以自利行動，無形地影響對方；當然，也默默地承受來自他方的影響。此即不合作賽局。不合作賽局是指行動相互影響之部落成員不存在協商的機會，而非字面上的「不合作」，也未必就是對立。譬如清華大學的學術聲譽是校內教授長期研究成果的社會評價，雖然學校與各院系都有鼓勵計畫，但在專業領域內，教授大都獨立研究。又如台灣與韓國的出口貿易賽局，也非對立，而是在無協商下「合作推動世界的經濟發展」。至於崛起的中國展開與美國的軍備擴充賽局，則是對立性的不合作賽局。

　　讓我們想像一種情境：部落成員齊聚在大禮堂，各自將偏好、技能、知識等告訴聘來的經濟學者。在獲得這些資訊後，該學者根據賽局理論，計算出成員都願意接受的資源配置方式。如果他根據每個人的偏好和生產能力，尋找到可能最好的資源配置方式，則此配置狀態即達到二人世界的經濟效率。

　　一人世界可從代表性個人的效用去衡量經濟效率，但在二人世界，由於人際之間的效用無法比較和加總，經濟效率要如何去衡量？經濟學有柏瑞圖效率（Pareto Efficiency）之概念，也就是該部落的資源配置已經達到無法不以傷害一人的方式去改善任何一人的狀態。圖 2.1.4 為柏瑞圖效率的圖示。圖中兩軸代表兩人的效用水準，UPF_1 曲線為雙方在較差的賽局環境下所面對的效用分配可能曲線，UPF2 曲線為雙方在較好的賽局環境下所面對的效用分配可能曲線。不同的賽局反映不同的制度，如沒有私有產權下的 UPF1 曲線和有私有產權下的 UPF2 曲線。不同的制度會有不同的產出，也對應到不同的效用分配可能曲線。圖中的 A 點是在 UPF_1 曲線上，如果該部落繼續維持原有的生產方式，其效用分配可能曲線就不會移動。此時，A 點已達到柏瑞圖效率。

如果該部落因發現新的生產誘因，使 UPF_1 曲線往外延伸到 UPF_2 曲線，但新的落點是 UPF_2 曲線上的 B 點。B 點是新的柏瑞圖效率點，但也是柏瑞圖增益（Pareto Improvement）點，因為它同時提升部落成員之效用。相對地，UPF_2 曲線上的 C 點，雖也是新的柏瑞圖效率，卻不是柏瑞圖增益，因為不是兩人的效用都較原來的 A 點高。圖 2.1.4 讓我們思考一項爭議。如果僅考慮 UPF_2 曲線，B 點和 C 點是無從比較優劣的兩個柏瑞

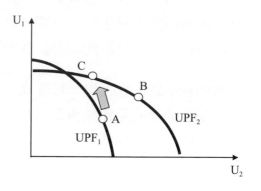

圖 2.1.4　柏瑞圖效率與柏瑞圖增益

UPF_1 和 UPF_2 都是效用分配可能曲線，A 點在 UPF_1 上已達柏瑞圖效率，B 點和 C 點在 UPF_2 上也是。A 點到 B 點是柏瑞圖增益，到 C 點則否。

圖效率點。若我們回顧原來的 UPF_1 曲線，並假設新的生產誘因只會從 A 點提到 C 點，而不是到 B 點。同時我們也知道，部落若試圖將效用分配從 C 點移到 B 點，其結果只會讓 UPF_2 曲線縮回到 UPF_1 曲線的 A 點。那麼，我們要如何思考二人世界的經濟效率問題？

經濟效率必須考慮制度的改變。但柏瑞圖效率只是靜態觀點，它關注的只是分配上的優劣。在一人世界，經濟學家不難鼓勵被視為生產因素的人們提高工作誘因，也不難藉著設計去發揮規模報酬遞增。這都可提高生產效率和一人世界下的經濟效率。二人世界的經濟學家知道，雙方的情願協議可以降低合作的交易成本，而對抗也能讓 CPB 發現自己計劃的缺失。這都是提升生產效率的來源。

在一人世界，因為每個人都可以是代表性個人，從產出到消費只是經由效用函數的轉變，經濟效率也就只是以效用表達的生產效率。二人世界就不同了，因為兩人都有獨立的效用系統，不能比較，也不能相加，因此，經濟效率也就脫離了生產效率。柏瑞圖效率是表達經濟效率的一種方式，它告訴我們兩人效用的獨立性，卻不想去觸碰增進生產方面的問題。

當然，很少有部落會真正聘請經濟學家，去為自己規劃資源的配置。部落

成員通常是透過溝通、交換、契約等機制去完成。在教科書或研究室裡中，經濟學家常利用數學模型推算配置結果，但必須注意，這時的經濟學家是在扮演 CPB 的角色，因為他們並未接受部落成員的委託，而是自以為理解成員之偏好、技能、知識，並任意地去設立模型、去分析他們。因此，他們分析得到的結論很難獲得部落成員的認同。

這並不是說經濟學家的研究與二人世界的經濟議題無關，而是說他們必須先獲得委託，然後再與人們一起去理解部落成員的偏好、技能與知識，方能提出契合部落成員實際生活的配置建議。即使如此，受委託的經濟學家仍必須銘記於心：二人世界的互動關係會激活部落成員的偏好、技能與知識，這將使得他們提出的配置建議很快就失去實際運作的意義。因此，經濟學家參與二人世界時，只能將自己的貢獻約制在邏輯層次，教導部落成員們共同處理問題的程序，譬如坦誠交換、靜心商議、信守約定等。否則，經濟學家很容易誤認自己是配置部落資源的 CPB。

多人世界

跨出了家庭、社團與公司，我們常無法確認自己的行動是如何影響到別人。當行動者難以確認其影響之對方時，就無法與對方進行交換、商議、約定等。當然，他也會想像存在某人受其影響，但畢竟沒有真實的影像，也只好採取如同在一人世界裡的態度，設想：「不必去計算對他人的影響，反正找不到他們，而他們也無法把帳算到我頭上。」這就是多人世界中普遍存在的現象。這裡，「多人」的意義是個人無法認識其行動所影響的人，甚至不知道他們的存在。

商業社會是多人世界的一種典範。廠商的產品隨著貿易商、網路商店的國際行銷飄洋到陌生的國度，再隨著中盤商、經銷商的銷售進入生產者從未想過的家庭。同樣地，消費者若檢視家中商品，能否想像是什麼人在什麼環境下生產它們？這就是多人世界。「商業社會」可作為多人世界的代名詞。

雖然個人在商業社會裡找不到受其影響者，但行動帶來的影響卻是事實。

你影響到他人，也同樣受到預期外的影響。為了降低這些不確定性，商業社會將生成某些約束個人行動的規則。只要個人遵守這些規則，就能減少帶給他人非預期的影響；同樣地，他受到的非預期影響也會降低。非預期影響減少後，個人更能掌握行動，精確估算計劃的預期報酬，從而擴大個人的計劃。

不同於二人世界普遍存在的人稱關係，多人世界普遍存在的是非人稱關係。只要社會普遍遵守這些規則，個人就能順利與他不認識或不知道其存在的對象完成合作（或交易）。當然，這裡合作並不是面對面那類，而是經由層層的仲介商。從製造商、中間商、到零售商，即使每個人都計算著自己的利潤，依舊要遵循共同約定的規則，才能將商品從製造商遞送到消費者手中。這種由一群互不相識的人，經由遵守共同約定的規則所形成的秩序，海耶克稱為延展性秩序。[2] 延展性秩序擴大了我們之前僅與熟識之人交易與合作的範圍。只有當交易與合作的範圍擴大到一定規模，分工才會出現，專業化程度才能深化。

一人世界是數學分析的世界，經濟學家專研極大化分析，相信只要詳細紀錄和儲存足夠的個人資訊，就可計算出能帶給所有人最大消費的最適解。然而，經濟學家過度熱中於數學分析，將是個社會大悲劇，因為他們忽略了每個人都擁有獨立目的與意志的事實。二人世界是賽局分析的世界，經濟學家專研賽局理論，尊重每個主體，正視人們的合縱連橫與勾心鬥角，努力尋找能讓雙方接受的最佳資源配置方式。然而，他們過於自負所建構之公設世界，則會將社會帶入大絕境，因為他們沒意識到自己未曾擁有未來的知識，也對他們不認識之人的知識無知。

經濟效率脫離不了新生產技術的應用，新知識的探索與合作人群的擴大不僅提高生產效率，也擴大經濟效率所涵蓋的人群。由於這些發展都是朝向經濟學家在探索問題時還未具備的知識，因此，經濟效率在本質上就是可選擇範圍的不斷擴大，故又稱為動態效率（Dynamic Efficiency）。圖 2.1.5 表示不斷擴大的二人世界的效用分配可能範圍。圖中，因新知識的不斷被發現和利用，效用分配可能範圍由 UPF_1 曲線逐漸往外擴充，如經 UPF_2 曲線到 UPF_3 曲線、

2　Hayek（1988）。

UPF$_4$ 曲線等。

圖 2.1.6 表示多人世界中可併入
經濟效率的人數的不斷成長。圖中最
內圈為僅四個人達到經濟效率的合
作群體，隨著合作人群的擴大，最外
圈的群體已有近三十人都達到經濟效
率。

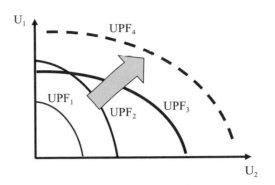

圖 2.1.5　效用分配可能範圍的擴大

因新知識的發現和利用，效用分配可能範圍由 UPF$_1$ 曲線
逐漸往外擴充。

既然市場的動態效率著重於未
知知識的發現與未知人群的合作，
因此，既有的知識與人群只是經濟學
家分析的起點。經濟學家的工作不是
去計算最適量和其分配，而是提供他
們去探索知識發現和擴大合作範圍的
過程與規則。這些規則形成了社會制
度。因此，多人世界的經濟分析並不
是個人效用或利潤的極大化分析，也
不在於談判與協商的分析，更不能是
社會福利的極大化分析。多人世界的
經濟分析是關於制度的創新以及規則
演化過程的分析。我們稱此為制度分析。

圖 2.1.6　併入經濟效率之人數的成長

最內圈僅四個人達到經濟效率，隨著合作人群的擴大，
最外圈已有近三十都達到經濟效率。

制度分析的重心在規則的演化過程、演化規則和社會提供演化的環境。
以市場活動為例，制度分析強調的不是廠商的利潤極大化或商品在市場的占有
率，而是創業家如何開創更有利基的新商品。這類分析在企業界被稱為藍海策
略（Blue Ocean Strategy）。[3] 幾乎所有成功的企業都曾經歷因藍海策略而勝
出的關鍵時刻。對整個社會而言，這些創新給一般百姓帶來前所未有的新慾望
和新滿足。因此，動態效率又可稱為制度效率。

3　Kim and Mauborgne（2005）。

在現實世界，創業家除了開發與生產新商品之外，也常得負起宣傳或教育消費者的工作，因為他們知道：百姓對創新商品常是懵懂無知，只有經過宣傳和教育才能讓他們產生需要，才能賺取利潤。創業家不僅需要承擔風險，更需要具有遠景、精於調控生產資源、具有說服消費者和改變消費習慣的能力。他們帶來了新的商品、新的制度、新的社會。因此，創業家精神之分析或創新分析也就成為制度分析的核心內容。

第二節　政治經濟學的兩個分析層次

一人世界裡，CPB 制訂計劃，個人必須遵循計畫指令。多人世界裡，社會存在長年運作的制度與規則，個人依照自己的理解行動。在介於其間的二人世界，雙方經由協議，約束對方的行動，或經由多次往來經驗去探究對方的可能反彈。這三類範疇都存在著兩層次問題，第一層次是計劃、政策、制度、規則、協議條件等限制個人行動之約束條件，第二層次是個人受限於約束條件下的選擇與行動。

不論第一層次的約束條件如何產生，經濟分析處理個人在第二層次的選擇與行動問題是相同的，也就是個人先判斷違背約束條件可能遭遇的懲罰條件，並將這些預期懲罰併入計算，以評估不同選擇的預期效益。當然，預期懲罰不一定要以金錢計算。[4] 同樣地，個人考量的預期效用也不一定只來自物質消費，也包括他想開創事業的雄心或改變世界的熱情。

至於在第一層次，三個世界之約束條件的產生程序差異甚大。在一人世界，CPB 以自己設定的社會福利函數為目標，尋找能實現最高社會福利的計劃。在二人世界，部落成員嘗試著以相互理解或直接協議的方式，尋找對方尚能接受的最有利行動。在多人世界，制度與規則並非來自權力當局的要求，也不是針對某人或特定目的而設計，而是為民眾普遍接受與耳傳的社會傳統與備受歡迎之個人創新。

4　下一章將討論到主觀成本。

兩層次的議題

接著，本節將以四個例子說明不同範疇下的兩層次問題。

一、圖書館打工

第一個例子討論學生的打工行為。假設學生張生在圖書分館打工，而分館的主要業務是借書與還書。由於學生借書還書的次數不多，張生詢問館長：能不能利用沒人借書與還書的空檔時間看點自己的書？如果館長說「不可以」，即使在空檔時間，他也只好把書架的書擺整齊、把桌面擦乾淨。如果館長說「可以」，張生除了會利用空檔時間看書外，也可能會為了增加看書時間而縮短還書與借書的手續時間。館長的回答是第一層次的決策，決定打工學生的行動規則。

館長會如何回答？如果分館經費只夠他雇用幾位工讀生，而申請工讀的學生也就是那幾位，就形成雙邊壟斷。這時，不論館長的目的與計畫為何，都必須和這些工讀生協調，才有實現的機會。如果館長不受上級的監督，而申請工讀的學生又很多，那麼，他就有較強的議價權力要求工讀生依照他的計畫工作。假設他非常重視工作態度，他的回答就會是「不可以」。假若他很體貼學生，他的回答可能就是「可以」。第三種情況是學校有很多的工讀機會，如系辦公室等長期以來都允許學生利用空檔時間看書，那麼，館長也只能遵循慣例。

二、擇偶與婚姻

第二個例子討論擇偶與婚姻。新古典經濟學強調選擇，而選擇的對象是選擇之前已給定的可能集合。以擇偶問題為例，個人在愛情與麵包為兩軸的平面座標上，標示出不同選擇對象的座標落點，然後就自己的偏好挑出最適合的伴侶。這裡，第一層次是個人決定以「選擇」作為分析原則，第二層次才是決定兩座標軸的內容（愛情與麵包）和進行最適量分析。

「行動」是另一種不同於「選擇」的分析原則。若個人在第一層次決定以

行動為分析原則，他關心的不再是擺在面前的各可能對象的現況（給定的可能集合），而是他與對方共組家庭的過程與未來的行為調適。此時，他對平面座標之兩軸的標示會是對方的「相處態度」和「對未來的企圖心」。這看來也類似於選擇，但差別有二，其一是行動原則不強調對方現有的成果，其二是行動原則允許個人調整偏好。

三、生育計畫

在自由社會，夫妻以自己對小孩的喜愛程度和負擔能力，決定想生育的子女數。在人類史上，生育問題一直都是（夫妻兩人之）核心家庭最單純的私人問題。然而，中國大陸政府在 1979 年將生育問題提升為國家基本國策，使它變成兩層次的決策。第一層次是國家的計畫，當前的計劃目標為「控制人口數量、提高人口素質」，計劃的基本內容是：城市地區的夫妻只能生育一個子女；農村地區若第一胎為女嬰，則可多生一胎；少數民族可生育兩位子女。第二層次是個人決策，譬如農村夫婦在知道第一胎為女嬰後，決定是否再懷第二胎。當然，個人的選擇還包括非法多生，甚至殺害女嬰等不人道選擇。大陸政府當然能預知這種潛在不人道行為的出現，故採取了強制婦女上環和強制墮胎等嚴厲懲罰手段。

一胎化政策推行一個世代後，大陸的人口性別嚴重失衡，也面臨人口老化問題。人們開始質疑以人口數量和人口素質作為國家人口政策之目標的正確性。試想，如果人口政策之目標也必須兼顧性別平衡和人口老化，國家的第一層次決策將會如何調整？相應於此，個人的第二層次決策又將會如何改變？。

四、憲政原則

第四個例子討論政府政策與憲政原則的區別。國人大都明白法令位階的基本概念——憲法高於法律而法律高於行政命令。然而，國人並不是從兩層次的角度去理解它們，而是以類似官階大小的角度在比較法規的位階。也就是說，任何掌權者都認為自己可以隨意制訂法令，只要不抵觸上一級的法令即可。相對地，兩層次的精神則在於，任一級政府必須在給定的上一級的法令下制訂法令。雖然這兩種差別看似太大，但其導致國人遵守法律之態度卻很大。

想像某國想藉修憲調整產業政策。關於政府介入產業的憲政原則有二：其一是公營原則，允許政府壟斷和經營重要物資及基礎設備等產業；其二是私營原則，禁止政府經營任何產業。修憲大會決定第一層次的規則。給定這規則後，政府政策才能展開。若修憲大會通過公營原則，政府就得設立「審查委員會」，決定其將經營的產業。之後，政府的工作就是籌設公營企業、經營這些公營企業、設立「督導委員會」、監督這些公營企業的營運。修憲大會的決議區分了政府與百姓的經營範圍，政府與百姓都必須接受這憲政限制，譬如民間只能朝向不屬於公營企業範圍的產業發展。若修憲大會通過私營原則，政府就不能涉足任何產業，僅保留在物價波動劇烈時去關注商品的流通的些許權力。

修憲大會決定第一層次的規則。給定這規則之後，政府和百姓才能展開他們的行動計劃。譬如修憲大會決定公營原則，政府就得開始計劃去設立和發展公營企業，而民間則朝向不屬於公營企業範圍的產業發展。修憲大會的審查委員會劃開了政府與百姓的經營範圍，政府與百姓都必須接受這限制，然後才去進行第二層次的計劃。

在布坎南的憲法經濟學裡，他分別稱這兩層次的研究為制憲前的經濟學（Pre-Constitutional Economics）和制憲後的經濟學（Post-Constitutional Economics）。[5] 他認為這種理解可以澄清政治經濟學與經濟分析之間的重疊和混淆。在他的定義下，制憲前的經濟學就是憲法經濟學，也就是政治經濟學。相對地，制憲後的經濟學就是當前的經濟分析和其在各領域的應用。

經濟學原理三

經濟學的入門課程是經濟學原理（Principle of Economics），分成經濟學原理一的個體經濟部分（Microeconomics）與經濟學原理二的總體經濟部分（Macroeconomics）。

在個體經濟部分，決策單位是追求效用極大的消費者與追求利潤極大的廠

5　Buchanan（1975）。

商。他們尋找對自己最有利的（策略與）行動，不考慮對其他經濟單位的影響。這樣，就像原子一般，彼此的聚合僅依賴價格和其傳遞的資訊。但在現實世界，經濟單位的決策總會相互影響。原子式的決策單位沒意願去處理這些外部性。於是，個體經濟部分便把外部性和類似的問題交給政府去解決，並賦予政府高於市場的位階。

當政府擁有各經濟單位的決策資訊及相互關連，勢必將所有決策單位的資源和目標納入全盤計劃，計算出能使社會福利達到最大的配置方式。個體經濟部分讓政府去負責資源配置的經濟效率，僅讓民間經濟單位在政府的約束下負責生產效率。

由於這類體制剝奪了人民在生產與消費的自由，民主國家的作法略有不同，是代之以經濟管制和凱因斯式的經濟管理政策。前者屬於個體經濟部分的政策分析，而後者就是總體經濟部分的經濟政策。不論政府是以規則管制個別經濟單位的決策，或是以控制總體經濟變數去限制個別經濟單位的選擇，政府的計劃與政策儼然成為兩層次分析的第一層次。第二層次才是個別經濟單位的選擇與行動。

第一層次的成敗，取決於個別經濟單位是否情願接受政府的計劃與政策，或說是，決定於政府如何強迫或誘導個別經濟單位接受其指令。關鍵就在政治權力。然而，以政治權力強制資源的重分配，必然傷害到某些人。經濟學家一旦遺忘了古典經濟學的使命，很容易就會將自己的任務定義為：有效率地將政治權力的配置轉換成財富的分配。經濟學不自覺就淪為一門遭受其他社會學科譏諷的「沒有公義的社會科學」，或被批評為不願探究真實社會的「偽科學」。

經濟學原理之所以出現上述缺失，主要是政府的計劃與政策被當作第一層次。個別經濟單位一旦出現困難，就把責任推向政府，指責政府的無能與不願伸援手。事實上也的確如此。當政府約束了個別經濟單位的選擇與行動後，解鈴唯有繫鈴人，自然要負擔無法實現經濟效率的責任。

政府並非萬能，即使擁有個別經濟單位的資訊，也無法有效利用它們。個別經濟單位並非原子式存在，他們透過規則與約定去處理外部性和公共事務。

只有在規則與約定無法有效運作時，他們才會成立組織，賦與它部分且有限的強制力，讓它去實現他們的目的。

這些組織和個別經濟單位都是社會分工下的經濟單位，平行地存在。擁有強制性政治權力的組織就稱為政府。經濟單位之間依規則與約定往來，經濟單位與政府之間也同樣依規則與約定往來。當經濟單位遵從政府的權力時，是希望藉著政府去實現的他們目的。這如同他們進電影院必須遵守關掉手機、不吸煙、不喧嘩等規則。

政府和經濟單位的決策都屬於第二層次，而第一層次是約束他們的規則與約定。我們稱約制經濟單位之往來的規則與約定為社會規範，並稱約制經濟單位與政府之往來的規則與約定為憲法。憲法與社會規範才是兩個層次下的第一層次。

當經濟學者長期將自己侷限在數理研究後，很容易走上偽科學的困境。古典經濟學的使命是體制變革，要求經濟學者隨時回顧社會狀態，尋找一般百姓能生活更好的政經體制。當前的主流或非主流的經濟學教科書也認識到這問題，但大都僅零星地在書中添加幾個補救的章節。究其原因，是現今的經濟學家在養成教育中甚少接觸到政治經濟學。因此，經濟學原理有必要在現行的個體經濟部分和總體經濟部分之外，加上經濟學原理之政治經濟部分，或稱之「經濟學原理三」。

經濟學原理三的內容將包括第一章討論之政治經濟學所關懷的議題。這些議題將分成兩類。第一類分析個人在給定之政經體制下的選擇與行動。這類研究又稱為政治的經濟分析，以芝加哥政治經濟學和公共選擇為代表，也包括新制度經濟學和對經濟大議題的計量研究。第二類探討不同政經體制的秩序與規則的形成，和對百姓生活福祉和自由的影響。布坎南稱這類研究為「憲法經濟學」，包括奧地利學派的政治經濟學、布坎南的憲法經濟學，也包括馬克思學派的經濟理論。

綜言之，經濟學原理三不僅包括第一層次的憲法經濟學，也包括第二層次的政治的經濟分析。不少政治經濟學者都沒超越政治的經濟分析，習慣不去反

省體制所加諸的限制。當然，如果當前的秩序是美好的，經濟分析的確可以提供我們對行動的認識。但如果當前的秩序令人不安，而經濟學者卻視而不見，則其研究成果只會加劇政經體制對個人行動的限制，並扼殺個人改變政經體制的企圖。

本章譯詞

人稱關係	Personal Relationship
生產效率	Production Efficiency
生產費用的壓低問題	Cost-Down Problem
京都議定書	Kyoto Protocol
制度效率	Institutional Efficiency
制憲前的經濟學	Pre-Constitutional Economics
制憲後的經濟學	Post-Constitutional Economics
延展性秩序	Extended Order
非人稱關係	Impersonal Relationship
政治的經濟分析	Economic Analysis of Politics
柏瑞圖效率	Pareto Efficiency
柏瑞圖增益	Pareto Improvement
個體經濟部分	Microeconomics
動態效率	Dynamic Efficiency
最適量分析	Optimum Analysis
創新分析	Innovation Analysis
創業家精神之分析	Entrepreneurship Analysis
總體經濟部分	Macroeconomics
聯合國氣候變化綱要公約	UNFCCC, United Nations Framework Convention on Climate Change
賽局理論	Game Theory
藍海策略	Blue Ocean Strategy

詞彙

一人世界

二人世界

人稱關係

生育計畫

生產效率

生產費用的壓低問題

多人世界

利潤最大化問題

京都議定書

制度效率

制憲前的經濟學

制憲後的經濟學

延展性秩序

社會制度

社會偏好曲線

社會福利最大化問題

非人稱關係

政治的經濟分析

柏瑞圖效率

柏瑞圖增益

個體經濟部分

效用最大化問題

偽科學

動態效率

最適配置點

最適量分析

創新分析

創業家精神之分析

博奕理論

經濟學原理

憲政原則

總體經濟部分

聯合國氣候變化綱要公約

賽局理論

藍海策略

第二篇

核心概念

ONTEMPORARY POLITICAL ECONOMY

第三章　主觀論

第一節　主觀論的基本概念
　　　　經濟概念的主觀性、均衡分析、動態主觀論、忽略主
　　　　觀論的危機
第二節　行動人
　　　　行動、理性
第三節　知識
　　　　個人知識、知識的種類、默會致知、知識的生產

第一章提到，蘇格蘭啟蒙學者探討個人私利與社會公益和諧的可能，這問題被亞當史密斯詮釋為「一般百姓生活水準的提升」。當我們把問題專注到一般百姓後，就會發現他們在提升生活水準之目的是相同的，但手段卻是差異極大。在不受任何外力的干預與壓制下，任由一般百姓以各種不同方式自由地去追尋生活水準，最後造成的社會將會是什麼樣子？這是探索政治經濟學的起點。

這問題並不容易回答，因為自由的內容非常廣泛，舉凡言論自由、出版自由、選擇自由、政治自由等都是。作為思考的起點，我們可以先思索它的反面，也就是「失去自由的人所構成的社會是什麼樣子？」失去一切自由，就是個人所有的行動都必須遵照中央計劃局（CPB）的佈局和指揮。換言之，失去自由的人只是 CPB 建構其理想社會的磚材。他們被擺放在一個已被設定的位置上，讓草擬的藍圖具體化。他們所成就的是一個事先詳細規劃的社會。在構造理想社會的過程中，每個人都必須放棄自己不同的想法，遵循 CPB 的命令去行動。

接著，我們讓這些被擺置的「磚材」產生自己的主張和自主的行動。首先，被壓在最底層的「磚材」想翻身，他們想站到屋頂上享受陽光。他們想走出棋盤式的枯燥城市，想走向道路蜿蜒、鳥語花香的山村。當然，他們更喜歡披上高貴又具個性的外衣。每一塊磚材都想為自己找出路；每一個人都不願被擺放

到她不願意接受的角落。於是，內容描述愈是詳盡的藍圖，愈是令人討厭和反叛。自由人不會想要一個預先設計好的「理想社會」。

於是，我們無法預先描繪出由自由人所發展出來的社會，因為任何一個自由人都不會滿足於他被安排的角落。他們想要改變，也真的會付諸實踐。因此，對上述問題的答案是，我們僅能探討那個允許每個人有權去發展自己的理想社會的政治經濟架構。論述這個開放之政治經濟架構的理論稱為主觀論（Subjectivism），而由其展開的經濟理論稱為「主觀論經濟學」（Subjective Economics）。

本章第一節將討論一些經濟概念，如效用、機會成本、利潤等的主觀性。接著，第二節和第三節將分別討論主觀論經濟學裡最重要的兩個切入視角：行動與知識。

第一節　主觀論的基本概念

主觀論這個詞，簡單地述說了經濟學的研究對象由單一目的到多元目的之轉移。多元目的是指社會中存在不同的個人目的，而非指政府關心的多重社會目標。每個人都有私自目的，這只能從行動者自己去描述。誰能潛入他人的心底去描述其行動企圖？這是不可能的。我們不能假設有人會徹底懂得他人的心。[1]

經濟概念的主觀性

經濟學的主觀論是伴隨邊際革命出現的，這發展並不難理解。當孟格想以精確科學的視野為亞當史密斯對一般百姓之生活水準的研究建立理論時，他必須將一般百姓的決策交還給他們自己。我們無法代替個人設定他自己的生活目

1　當然，同是人類，我們總能理解一點對方的意圖。憑這一點理解的確能提供對方一些他的期待和需要，就如慈善團體在街頭提供免費晚餐給街友享用。善心人士以自己的金錢來做這些善事，我們當然讚美。但如果這是政府政策，因其費用來自民間的稅賦，那麼，就不能只靠部分的理解去行事了。即使課稅權力已獲得人民的授權，但由於人們納稅時犧牲的是他們原本可以滿足的真正需要，政府就無法假設他懂人民的心卻僅有能力提供他們需要的一部分。

標，只好讓他以當下為出發點，一步一步地以行動去提升自己的幸福。孟格的效用理論就以這邊際方式展開。

效用（Utility）是主觀的經濟概念，這毫無疑問。邊際學派把（邊際）效用和價值看成同一件事，那麼，以邊際效用定義的價值（Value）也必須是主觀的經濟概念。事實上，邊際革命就是將價值解釋成邊際效用，才解決了困擾古典經濟學的「水與鑽石的矛盾問題」。

既然效用是主觀的，消費財（Consumer Goods）也就是主觀的。孟格直接定義消費財為能滿足慾望的財貨。滿足慾望就能帶來效用。既然消費財具有主觀性，需要也就成為主觀行為。至此，主觀論建立了從效用到需要的消費財需要理論。

需要（Demand）受限於環境（或稱限制條件），選擇（Choice）是根據主觀效用進行，因此，不僅選擇是主觀的，連同「被放棄」也是主觀的。機會成本（Opportunity Cost）是指被放棄的機會所能實現的（最高）效用，故也是主觀的。[2] 我們知道，經濟學的成本概念只有一個，就是機會成本。因此，成本（Cost）也是主觀的經濟概念。

不僅消費者的機會成本是主觀的，生產者的成本也是。[3] 在會計上，利潤（Profit）是廠商在年末結算時呈現的數字。但在經濟學上，它則是廠商在計劃投資之前得先預估的數字。創業家對於市場需求的預估和其經營能力決定了利潤，因此，利潤也是主觀的經濟概念。既然利潤是主觀的，創業家根據利潤決定的供給（Supply）和其生產成本（Production Cost）也就都是主觀的經濟概念。近年來，新制度經濟學興起，其交易成本一詞也跟著流行起來。根據寇斯自己的解釋，交易成本除了包括商品的運輸成本、生產的監督成本和議價成本外，更重要的是創業家尋找交易對象和交易商品的成本，而這些都是主觀意義下的經濟概念。

2　Buchanan（1969）。

3　教科書時常將以效用衡量的成本與金錢計算的費用混淆。

成本衍生自限制條件下的選擇。選擇是主觀，那麼「限制條件」如何？經濟學教科書對此描述有些混亂。看最平常的例子：一個學生每天有 200 元的預算，如果他只吃午餐和晚餐，他會如何支配這 200 元？通常，我們會畫一條負斜率的 45 度線，稱它是「預算線」。預算線和兩座標軸形成的「可選擇集合區域」是預算線這概念所要傳達的經濟意義，而這「可選擇集合區域」並不是那三角形區域，而是個人有能力在現實世界中取得以作為選擇對象的點集合。這些點可以被畫在三角形區域內，但未必就是那三角形區域，也未必遍滿整個區域。這「可選擇集合區域」因個人的見識而不同；對某些宅男而言，這集合區域可能只是兩三個點的集合而已。

由此可見，大部分個體經濟分析的概念都是主觀意義，而主觀意義就只有行為人才有能力徹底地掌握內容。當經濟學窄化後，這些概念都被視為客觀的數學符號，任憑經濟學者的假設、掌握與操控。在主觀的經濟概念遭到客觀化之後，個人就成為可被編碼的機器人，讓政府自以為有能力輕易地操控這些程式。這全是錯誤的模擬。個人畢竟是主觀的，而用以描述其行動的種種經濟概念也是主觀的。

均衡分析

一般的經濟學教科書因採用新古典經濟學的角度，大多從客觀而非主觀的角度去理解市場的運作。在市場均衡架構下，正斜率的市場供給曲線和負斜率的市場需要曲線相交於市場均衡點，並對應出市場均衡價格與市場均衡交易量。主觀論的經濟理論則不認為這樣的客觀均衡有任何經濟意義，因為供需曲線只有在事前認定才有意義，而事前也只有提供該商品的決策者才擁有相關的主觀資訊。底下，我們將以一個簡化的個案為例。

假設台灣積體電子公司（tsmc）和聯華電子公司（UMC）的晶圓代工產量分別占世界 IC 代工產量的 30%，並假設其他公司的代工產量總和占 40%。近十年來這兩家公司的大老闆對未來 IC 代工市場的預測一直是南轅北轍。圖 3.1.1 的 S（tsmc）和 D（tsmc）分別表示 tsmc 的大老闆對明年 IC 代工市場的市場供給曲線和市場需要曲線的預估，T 點為其預估之交點，也就是他預估的

市場均衡點。同一圖中，S（UMC）和 D（UMC）分別表示 UMC 大老闆對明年 IC 市場的市場供給曲線和市場需要曲線的預估，U 點為其預估之交點，也就是他預估的市場均衡點。如圖，他們兩人預估的市場均衡價格（P）和市場均衡交易量（Q）相差甚多。

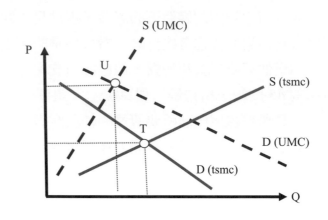

圖 3.1.1　主觀的市場均衡

S（tsmc）和 D（tsmc）為 tsmc 對市場的供給和需要，交點為 T。S（UMC）和 D（UMC）為 UMC 對市場的供給和需要曲線，交點為 U。

　　這兩家公司對於明年 IC 市場的預期誰較準確？這樣的問題沒有意義，因為預期是主觀的。就以 tsmc 為例，tsmc 的大老闆預估的市場供給曲線，包括了他對於 UMC 和其他公司之供給的推估，以及他的公司明年的產銷計劃。由於該公司所占的份額不低，可以說他的計劃決定了大部分的市場供給曲線，而不是市場供給曲線決定他的計劃。再者，他的計劃的實現不只決定於他的規劃能力和執行力，也包括該公司員工的生產能力和配合度。同樣地，他預估的市場需要線也不是一條客觀的曲線，而是深受該公司明年行銷計劃的影響。譬如他計劃用於廣告活動的預算也將影響到未來的市場需要線。很明顯地，T 點或 U 點都不是客觀的市場均衡點，更精確地說，而是這兩家公司之大老闆主觀上對明年市場的期許，也包括他們的企圖心。

　　新古典經濟學假設經濟學家若能事先知道市場供給曲線和市場需要曲線，也就知道事後的均衡點。因此，新古典經濟學不存在 T 點與 U 點的主觀均衡的問題。由於經濟分析依賴完全的預期能力，於是，所有的創新就只是事先安排好的戲碼，依照劇本在不同的時間出現。另外，新古典經濟學也假設競爭僅發生在同類的商品間，因此，競爭的商品基本上是同質的。他們允許商品間存在質量或服務的差異，但這些差異都可以折算成價格來計算。新古典不討論廣義的替代關係所帶來的競爭。於是，商品之間僅存在價格競爭。

在同質競爭下，只要具備足夠的資訊，各家的價格一定會走向相等，形成市場的均衡價格。在均衡價格下，市場供給等於市場需要。當然，每一家廠商的生產成本不同。邊際成本較低的廠商有能力以較低的商品價格搶走別廠商的客人，只要邊際生產成本不會很快就提升的話。不過，別的廠商也會馬上跟隨他降低價格。跟不下去的廠商只好退出市場。如果該廠家規模不大，也就是說他的邊際生產成本很快就會上升，他只會增加生產而不會想去降低商品價格。因為這樣，他可以享受在邊際生產成本低於均衡價格時的利潤。這利潤會隨著生產力的提升而增大。極端的例子是具有壟斷生產能力的廠商，便可能以不斷降低商品價格的方式逼退所有廠商。

廠商如果規模小，就會生產到邊際成本等於均衡價格，此時的邊際利潤為零。如果這是一個長期的均衡，所有的利潤都將消失，都只賺得正常利潤。所謂正常利潤，就是該廠商的經營者若受雇於他人也能得到的報酬（薪資）。這是極具誤導性的經濟詞彙，因為超過這報酬的部分，也就是超額報酬的存在。這導致大眾對利潤的厭惡，並發展出「合理利潤」的論述，要求政府徵收廠商的利潤。當然，他們更反對廠商將這些利潤分配給經營者。事實上，只要廠商的邊際成本不同，邊際成本較高的廠商很快就會落到利潤為零的境地後接著遭到淘汰。也就是說，邊際成本較高的廠商之所以還能生存，乃是邊際成本較低的廠商並未將利潤用於在投資，而是分配給了經營者和股東。

再者，如果經營者只能得到正常利潤，他就不會出來創業、承擔失敗風險、為社會創新求變了。商品之創新必須要有足夠讓創新者不願意繼續受雇於人的誘因，而這就是超額利潤。沒有超額利潤，市場的經營者就只出不進，馬上就會陷入消沈死寂。客觀的均衡分析導致新古典學派將市場競爭窄化了。如果競爭能回到奧派經濟理論，競爭就變得很寬廣。超額利潤都只是一時的現象，很快就會被創新的商品或產業所奪走。在這種新的競爭商品不斷出現的市場，市場均衡只變成一個想像。

新古典經濟理論將單一商品的均衡理論推廣到整個經濟，也就是一般均衡理論。在一般均衡理論裡，追逐利潤極大的廠商雇用勞力與資本等投入因素生產商品。他們以商品市場的收益償付勞力與資本的雇用費，而供給勞力與資

本的消費者用這些所得去購買需要的商品。追逐效用極大的消費者謹慎地選購他需要的商品。如果廠商規模不大，每一市場都會達成市場均衡。勞力與資本在因素市場自由移動後，也會形成市場均衡和均衡價格（包括均衡工資率與利率）。在市場均衡下，消費者買到他最想要的商品，生產者也利用最好的技術去生產其最擅長生產的商品。這時，資源在生產和消費兩方面都達到極大化，處於經濟效率的境地。如果不存在大規模的廠商，每一廠商都只能賺到經濟利潤，也不會有被迫關廠的恐懼。如果沒有天災，各種商品與因素的價格也不會有太大波動。對許多新古典經濟學者而言，一般均衡理論所描繪的均衡社會是他們的理想國。他們相信自己有能力讓它在地球上實現，且也一直都在進行著。

由於新古典經濟學者假設自己能預知新商品和新技術的出現，或將新商品和新技術的出現視為可以控制的特殊生產，因此他們自滿於「消費者已買到最想要的商品」和「生產者已利用最好的技術去生產」之理想境界。然而，消費者真的買到最想要的商品嗎？在靜態世界裡，消費者知道所有可選擇的商品都已經陳列在架上，他當然會覺得能夠買到最想要的商品。但是，如果他知道明天會有更好的舶來品進港，還會認為今天買到的是最好的商品嗎？如果明天、後天、明年都會有源源不絕的創新商品出現，他會如何看待今日陳列於架上的商品？

動態主觀論 [4]

環境限制個人的選擇。如果經濟學家認為自己有能力理解他人的目的，他的工作就只剩下去認識他人的決策環境。只要掌握住環境數據，經濟學家就能計算出他人最適的選擇。接著，他還可以提出許多改善環境的建議。環境改善後，他研究之人的最適決策結果就能改善。

這樣的經濟分析像不像在街角擺攤的算命師所做的工作？算命師會先猜出你來找他算命的目的，接著告訴你一些阻礙你最近行動的前世糾葛，然後再慫

4　靜態與動態主觀論的主要依據為 O'Driscoll and Rizzo（1985）第二章。

愚你花錢去化解這些糾纏。這些算命師能知道你的目的、你的前世糾纏、化解糾纏的法術。在定義上，行為人以外之人也能掌握的數據都稱為客觀數據。相對地，主觀數據只有行為人自己才知道，甚至他自己也僅是有限的認知。

在新古典經濟分析下，經濟學家被假設知道他人的目的和環境，故能幫助他人計算其最適選擇。不僅如此，經濟學家還知道人們之間的相互影響，並把這些相互影響納入考慮後，再重新計算每個人的最適選擇。毫無疑問地，新的選擇會比之前的選擇還好。也因這種改善，經濟學家會進一步建議政府強迫人們接受他們新計算的選擇。

主觀論則認為個人的目的和其環境只有行為人才知道，無法與他人共享。經濟學家無法知道他人的目的和其環境，所以無法幫他人選擇，更無法建議政府去指導他人要如何去改善選擇。這裡說的「改善選擇」是指政府無法指導被指導之人如何利用他的錢去改善其選擇，而不是無法用一般的稅收去改善被指導之人的選擇。主觀論不同於新古典經濟學的研究態度，其經濟學家理解他無從幫助他人做選擇，因而堅決主張個人自己去選擇。經濟學家的工作只是設法提供個人更寬廣的選擇空間，例如更多的資訊、更穩定的預期、更少的政府干預、更多的合作機會等。

雖然經濟學家無法知道個人的目的和環境，卻知道一些普遍的知識：每個人都有自己的目的、實現目的必須投入資源、可利用之資源的外在限制等。另外，個人在利用資源時也需要一些關於生產與消費方面的知識，以及對資源利用方式的預期。主觀論只以這些普遍的知識去分析人的行為模式，而不是在假設個人的目的、特定的環境限制與知識的特定內容下，去預測個人的最適行為。

個人的目標、環境、知識與預期都是主觀數據，只有從自己的認知才能做出最適選擇。如果他人有能力取得我的主觀數據，就能替代我做選擇。當然，如前所述，他人是不可能取得我的主觀數據。假設科學真的有能力讓某人獲得我的主觀數據，他是否就有能力根據這些主觀數據做出和我相同的選擇？從數據到選擇稱作決策過程。在決策過程中，決策者在利用數據時，會加以取捨、修飾、組合運用，而這些程序又涉及他所認知的決策目的，以及將決策目的微

調到自己的目的。決策過程存在著比目標、環境、知識、預期更深一層的主觀意義。

如果決策過程只是一個程序，也就是可以讓另一個人客觀地來操控目標、環境、知識、預期等主觀數據時，我們稱此主觀論為靜態主觀論（Static Subjectivism）。這「靜態」指的是：行動者承襲他所學到的決策方式做選擇。換言之，行動者只要將個人在特定情境下的主觀數據值輸入一個既定的決策程序，結果就會自動計算出來。在靜態主觀論下，主觀數據決定了行動者的選擇。行動者的主觀意義止於取得主觀數據，並不在決策過程。這時的決策過程是事先已程式化好的。

目標、環境、知識、預期仍不可能是客觀數據，個人的決策過程也不可能是靜態主觀論所描述的既定程序。這是因為在既定的決策過程中，當事者必須要能清楚而精確地描述各數據之間的關係和數值，之後才能輸入既定的程式。然而數據間的關係無窮盡，不只是這些無窮盡的關係和數值無法取得和精確衡量，甚至連其程式也無法詳盡去捕捉。誠如波普（Karl Popper）的論述，只要經濟體系是開放的，決策的相關數據和期間的關係就不存在任何的界限。他更是一針見血地說道：人們無法預知自己明天將擁有的知識，因為既然現在還不具備未來的知識，就無法預測未來的決策。[5] 因此，靜態主觀論只能視為一個比較分析上的視野，而不是一個探討真實行為的視野。

在探討經濟問題時，我們面對的是一個行動人。行動人有他的目標，但不是十分明確；他的環境雖已給定，但他想調整；他具備一些知識，但他仍然覺得不夠用。他調整、重組各種數據，更新、擴充、尋找、發現新的數據，並用之去實現其目標，甚至超越目標。在這種情境下，原來的數據（包括目標）都只是一個行動起點。站在起點上，我們無法預知其選擇，即使是他自己也無法在事前預知。這樣的主觀論稱為動態主觀論（Dynamic Subjectivism）。

5 Popper（1950）。

忽略主觀論的危機

主觀的經濟概念被客觀化後，人被模型化成機器人，就出現以下危機。

第一、經濟學的世界與真實世界越來越遠。理解研究對象是所有科學的起點。只有在充分理解後，科學家才能決定是否要參與研究對象的發展。[6] 如果研究對象的行為簡單，科學家可以直接觀察。如果研究對象的行為無法直接觀察，他們會發展儀器去觀察。但如果研究對象的行為極為複雜，譬如地震或人的社會，科學家只能借用模型、利用邏輯去推演。在第一章裡，我們提到孟格，他認為經濟學異於自然科學之處在於人具有調整能力。因此，個人會從其目的和認知去決定他的行動。以具體的例子來說，創業家會反省市場的反應，也會計算他自己的經營能力，然後再發展他人未能預期到的新商品或企業。如果經濟模型無法掌握這些主觀事物，就無法透過其模型去理解真實社會是建立在個人會調整之基礎上而展開運作。

第二、經濟學研究逐漸朝向計劃經濟發展。當個人偏好、生產能力、潛力都被轉化成客觀數值和方程式後，經濟學者的思維很快地就被電腦程式和數學規劃所控制，也會產生以模型模擬方式去操作社會行為的研究對象，並不自覺地開始漠視模型與真實個人間的行為差異。當這些差異被視為技術性的枝節問題後，個人的真實性也跟著被消滅。當一般均衡理論剛出現時，經濟學者還能理解其極限性，還擔心的部分均衡分析學者可能會誤解「其他條件不變」的意義。很弔詭地，部分均衡分析學者從專業領域的研究中逐漸理解計量模型的極限，反而是一般均衡理論學者隨著數理化的加深而遺忘了模型的極限性。他們企圖藉著更大的模型、更多的調查數據、更強的電腦運算與儲存能力去控制社會的發展。當前受政府支持的「動態可計算一般均衡模型」、「誘因相容機制設計模型」等，都是朝這些方向發展的新計劃經濟理論。

第三、集體化客觀指標扭曲了社會與人性的發展。主觀論經濟學努力於擴大人們的選擇範圍，客觀化的經濟學則朝向於發展一些可規劃的客觀指標，並

6 至於科學是否要控制或改變研究對象的發展軌跡，那是科學倫理的問題。

以之驅使人們以這些指標為標的發展。例如 GDP、人均所得、綠化指數、大學排名、SSCI 論文發表指數等都較其他指標更具有普遍性，但當這些指標被選為規劃指標後，也就開始吸引政策的關注和大量的預算投入。這不僅誘導人們的未來選擇與行動，也決定社會朝向同質方向發展。

第二節　行動人 [7]

在主觀論下，經濟學家所描述的經濟主體是行動人（Action Man），而不是一般教科書所用的經濟人（Economic Man）。行動人相較於經濟人更突出他的主動性與主體性。行動人的目標、環境、知識等都只能經由他個人的認知去理解。在靜態主觀論下，只要有人能參透他人認知的主觀數據，就能掌握和理解他人的選擇。若是在動態主觀論下，由於行動人有其主觀的決策邏輯，即使我們能參透他認知的主觀數據，也無法掌握和理解他的選擇與決策。這兩種主觀論刻畫了兩種不同的行為模式：靜態主觀論的行動決定於目標、環境、知識等主觀數據的內容，而動態主觀論僅將這些主觀數據作為行動的起點。

行動

從本節開始，我們將以行為（Behavior）統稱個人的所有活動，而以行動（Action）稱有目的之行為。因此，個人存在無意識之行為與無目的之行為，但不存在無目的之行動。行動一定有目的，但活動就未必有目的。貓追逐老鼠之目的很清楚，所以是行動。沒有目的之行為不是經濟學的研究對象。

經濟學僅關心人，其探討的對象也僅限於人的行動。但不是所有的人都是經濟學探討的對象，經濟學僅探討有意志的人。意志是以一套計劃去實現目標的企圖心。人的行動必先存在目的，但其完成需要意志。如果我們假設意志是人的屬性，那麼，人的行動就是個人在意志推動下朝向目的之活動。這時，行動人就是有意志的人，而經濟學探討的對象就只限於行動人。當然，把意志視

7　本節內容主要依據 Mises（1949）第一篇各章。

為人的屬性，等於不把缺乏意志的人當行動人看。為避免爭議，我們可以更明確地定義行動人為擁有最基本之謀生能力且其行動都出於意志之人。這樣，就可把經濟學界定為研究行動人之行動的學問。

在這界定下，嬰兒並不屬於經濟學的研究範圍。同樣地，意志力和謀生能力均未成熟的孩童也應排除。我們無法確知特定的孩子要長到多大其意志力和謀生能力才成熟，但除非是明顯的智能障礙者，任何人在「某個年齡」之後的意志力都會成熟。如果不存在公共事務或侵權行為，個人何時成熟僅是他的私事。由於公共事務或可能侵權行為的存在，每個社會都會規定成熟的「某個年齡」。在主觀論下，規定成熟的「某個年齡」會引起邏輯爭議，但只要將實際爭議交由司法判斷就可以將爭議降至最低，畢竟人類還沒有能力建立一個毫無爭議的邏輯社會。

另一項爭議是謀生能力。的確，長出肌肉就可以算具有謀生能力；但這不應該當作文明社會的標準。謀生能力不應僅是勞力貢獻的能力，也應該包括社會生活的能力。社會生活的能力需要基本教育的訓練，或稱義務教育。但由誰來提供孩童的義務教育？這是個爭議。從行動人的定義看，主觀論經濟學並未排斥政府提供義務教育的可能。但由於孩童是父母所生所養，政府不能剝奪父母願意主動提供義務教育的機會。在政府監督下的家庭自主教育是可以兼顧這兩方面的發展。

謀生能力和謀生機會的意義不同。政府沒有義務提供就業機會給任何的行動人，因為這違背了設立政府的原則。政府的職能來自人們的委託，它只能為受委託的職位聘僱最適的人選，而不能自創工作。行動人已具成熟的工作能力和意志力，就必須要對其一生負責，這包括最基本的自食其力和信守承諾。這兩項義務是個人分享社會合作利得又不失去個人自由的交換條件。

由於目的和意志力都只有個人自己才知道，我們只能根據定義認為行為人的活動都是行動——不論他的表現是無動於衷、沈睡整天或不痛不癢。既然我們無法徹底理解個人的行動，只能假設這些行動都出於他的選擇和堅持。又由於個人意志指引這些行動朝向個人目的，故可用「快樂」或「效用」來定義目的實現之預想狀態。在這定義下，快樂或效用都是目的實現的同義詞，而不是

心理狀態。行動既然在實現目的，也就是在實現快樂或效用。同樣地，「尋找一個更滿意的狀態」、「去除不安」、「追尋快樂」等也都成了行動的同義詞。

理性

快樂既為目的實現之同義詞，我們就無法從「快樂的獲得」去論斷行動是否理性。但若把理性與快樂脫勾，如定義理性為個人實現目的之能力，也會陷入無法論斷理性的困境，因我們無法知道個人意志力的強弱。

行動是為了實現目的，因此行動也就必須藉著一些手段。意志力有強弱之別，但手段談的是實現目的之有效性。邏輯是指事件發生的一連串因果關係。從手段開始，順著因果關係推演新事件，然後再推演下一個新事件，如此推演下去。如果依序出現的事件會出現期待之目的，則此手段便能實現預期目的，這便稱邏輯有效性。因此，邏輯有效性取決於兩項內容，其一是手段，其二是邏輯。

試想一位老祖母希望天上聖母媽祖能夠聽到她的祈禱，於是買了供禮到媽祖廟燒香、祈禱、擲筊。這位老祖母拜神多年，每次都虔誠地上香，然後帶著笑容回來告訴她的孫子說：媽祖聽到了她的祈禱。從其行動，我們必須承認她的行動是理性的。從這意義上，我們定義理性行動（Rational Action）為：個人依其邏輯所要求的手段去行動。這是一般對理性的用法。因此，老祖母也是覺得自己是理性的。她認為該有的儀式都齊備了，媽祖沒有理由聽不到。換言之，理性並不是從事後去檢驗手段和邏輯的邏輯有效性，而是行動人事前的判斷。因此，所有的行動都是理性的，否則行動人就不會行動。

同樣的媽祖信仰，在不同地方的拜神方式就不相同。不同地方的老祖母雖以不同的方式拜神，但都是理性的。個人目的是主觀的，但有些主觀目的也可以客觀地說出來。從客觀的手段到客觀的目的，可以鋪陳出許多的邏輯。這些邏輯可以是主觀的，也可能是客觀的。如果是客觀目的，不論其邏輯是主觀還是客觀，其邏輯有效性都能客觀地加以檢驗。如果是主觀目的，只要是客觀邏輯，行動的邏輯有效性也可以在一連串的因果關係中加以檢驗。當然，一經檢

驗，就能分辨出行動的成功與失敗（不是對或錯）。但是，對於主觀目的加上主觀邏輯，其邏輯有效性就無法檢驗。所以，並不是所有的行動都能檢驗，尤其是以效用為目的之行動。[8]

即使是主觀目的，在大多數情況下，行動者在事後也都能主觀地檢驗其行動之成功與失敗。當然，我們無法知道行動者主觀的檢驗結果。不過，即使他在事後發現行動失敗，他的行動依舊是理性的。理性是事前的判斷，不是事後的檢驗。換言之，理性的行動也可能會失敗。理性只是主觀下的認知，不等於認知的內容一定正確。只要邏輯錯誤，手段也不會正確。不論是手段錯誤或邏輯錯誤，行動都會失敗。

雖然行動人是理性的，但人也時常犯錯。這是主觀論經濟學在對人的假設上不同於新古典經濟學之處。行動人會犯錯，因此，知識和經驗是重要的。個人必須從錯誤中不斷去累積知識和經驗，才能建構出正確的因果關係，才能在正確的因果關係下調整其行動。

前面說道，「不行動」亦是行動，那是個人認為事件會自然地、一件件地朝他期待的目的發展，因而不需要有任何的行動。因此，個人的行動也可以看成是個人對外在世界的干預，企圖去改變其發展，以朝向自己的目的。從個人到獨裁者，只要追求幸福，大都會如此行動。行動是人的屬性，行動就是想實現自己的目的。

既然行動人也會犯錯，就得不時調整自己的行動，盡可能建構出正確的因果關係。在一人世界，正確的因果關係是自然界的物理法則，譬如避免把房子建在順向坡上。在兩人社會，就要理解對方的可能反應，譬如和對方協議工廠廢水的排放。至於在多人世界，正確的因果關係則是其所發展出來的社會規範與憲政規則，譬如開車得靠右行。個人行動邏輯的內容必須遵循這三個社會的先後原則：先遵守多人世界的規則，然後與兩人社會的對方協商，最後才規劃自己的最適策略。

8 譬如，若有一男想取悅女友，並送了一束花給她，此時目的是主觀而手段為客觀。若他改以甜言蜜語為手段，則目的與手段均為主觀。

邏輯不是只有一條路徑，其他的路徑可能會更有效率、利得更大。建立正確的邏輯只是必要的條件，個人還需要有更充分的知識。知識累積問題在未來章節會有進一步的討論。底下，我說明幾點個人在建立邏輯時容易疏忽之處。第一、社會環境是變動的，人際關係和社會規則也都會跟著改變。於是，既有的邏輯就必須與時俱進，不能只固守過去。第二、行動展現在流逝的時間中。未來狀態在現在還未形成，故沒有既定或預設的內容，而是由現在各個人的行動交互影響而形成。因此，我們只能預測未來，無法預知未來。第三、邏輯中的一連串因果關係都是完成一項之後才出現下一項。每完成一項步驟，都會改變社會環境。因此，我們無法在初始時就有能力規劃全部的邏輯過程，只能一步一步、按部就班地去完成每一階段。第四、每一階段都會與他人互動。全盤規劃最多只能視為未來藍圖，而不是對未來的設計，必須避免強迫他人的參與與否。

第三節　知識

　　上節提到，行動必是理性而理性又是依其邏輯要求之行動，故理性與行動是對同一意義的不同角度之陳述。因此，當主觀論預設人是行動者時，就已經預設了人是理性的。不過，要注意的是，主觀論所預設的理性並非如新古典學派的經濟人那般地全能。相對地，如上節所說，由於個人建立邏輯時所受到時間與空間的限制以及人際互動的影響，這理性似乎不是那麼地完美。這不完美的邏輯決定了個人理性的表現方式，也就是我們能觀察到的個人行動。因此，邏輯的內容又成為理性與行動之外的第三個角度的觀察。這個人所建立的邏輯內容，也就是本節要討論主題——知識。

個人知識

　　每一行動的陳述都對應到一個動詞。文句中僅含一個動詞的敘述稱為事件，如：美國推出第二次貨幣寬鬆政策、世界油價上漲。兩個事件經由「若…則…」或「因為…所以…」連接起來，就成為若則敘述（If-Then Statement，簡稱「敘述」），如「（因為）美國推出第二次貨幣寬鬆政策政策，所以世界

油價上漲」或「天若有情，（則）天亦老」。若則敘述是邏輯推演的基本文句格式。

若則敘述依其內容分成前提敘述和推演敘述。前提敘述作為邏輯推演之前提，依其來源可分成觀察敘述和公設敘述（簡稱「公設」）。觀察敘述是個人從觀察中建立起來的若則敘述，譬如：若把車停在樹下，則明早車頂就會堆滿枯葉。觀察因人而異，不同人對同一事件所記錄的觀察亦不相同。公設是知識體系先驗地作為邏輯推演之前提敘述。不同的知識體系，其選定的公設也不同。譬如，亞當史密斯的經濟學體系以「若是人，則具有交換／交易的傾向」為公設、米塞斯經濟學的公設是「若是人，則會有行動」、海耶克經濟學的公設則是「相對於社會的整體知識，則個人知識是接近於無知」。

有了前提敘述，就可以展開邏輯推演。在推演過程，我們假設遞移律成立，也就是說：假設 A、B、C 為三個事件，而「若 A 則 B」和「若 B 則 C」是兩個敘述，則可推導出新的敘述「若 A 則 C」。推導出的新若則敘述稱為推演敘述。「若 A 則 C」是邏輯結果，雖然 A 事件是可觀察的，但整個若則敘述與是否能觀察無關。我們根據這邏輯推演，可得到三種能力：（一）如果觀察到 A 事件發生，則擁有預期 C 事件會發生的預期能力；（二）如果 C 事件發生了，則擁有以 A 事件之發生作為解釋 C 事件的解釋能力（三）如果想要 C 事件發生，則擁有要求 A 事件發生的計劃能力。推演敘述將兩事件連成可預期的關係，稱之因果關係（Causality）。由於觀察因人而易，因果關係也就因人而異。譬如某甲觀察到「若 A 則 B」和「若 B 則 C」而得出「若 A 則 C」，但某乙卻因觀察到「若 C 則 D」、「若 D 則 E」、「若 E 則 A」三敘述而得出相反的「若 C 則 A」。

行動人根據因果關係而擁有對事件的預測、解釋、計劃等三能力，這三能力統稱為知識力（Knowledge Power）。個人所擁有之各項因果關係之集合稱之個人知識（Personal Knowledge，簡稱「知識」）。[9] 知識既然是一個集合體，其內容會因新增的因果關係而增多。知識增多後，個人的知識力就增強。於是，

9　Polanyi（1958）。

知識所包含的因果關係不僅在數量上會有增減，個人對於個別因果關係之信任程度也會增減。當推演敘述不斷為經驗證實後，個人對其信心會增強；相反地，如果推演敘述不斷與經驗相反，個人對其信心就會減弱。信心過低，會讓個人不再相信該因果關係。換言之，知識具有作為存量（Stock）的三項特徵：（一）知識具有生產力——知識力隨著知識量之增大而增強、（二）知識可投資——新的因果關係和更加肯定的經驗能提升知識量和其信心程度、（三）知識會折舊——否定的經驗降低個人對因果關係的信心度並縮小其知識。因此，知識亦可稱為知識存量（Knowledge Stock）。

既然因果關係是個人行動的最後根源，在邏輯上，當個人對於某因果關係的信心程度夠高時，該項因果關係就會內化成行動推力。此若則關係也就成為個人理性的表現內容，也就是行動的內容。譬如，某甲確信蘋果可充飢，又正感覺飢餓，此時身旁若正好有一個蘋果和一個橘子，他就會去吃這蘋果而不是橘子。

知識的種類

至此，我們理解了個人行動的幾點內容：（一）個人以行動去實現目的、（二）個人依據個人知識的因果關係去行動、（三）個人知識是許多因果關係的集合、（四）不同的因果關係就是不同的若則敘述。於是，個人要在不同環境下實現目的，就必須擁有適合其環境的知識。

底下，我們分別就一人世界、二人世界與多人世界的環境，來討論個人知識的分類。

（一）一人世界的知識

在一人世界，個人擁有知悉知識（Know What）和技術知識（Know How）。知悉知識是關於自然界之規則以及自然界能夠滿足個人需要之資源的知識。譬如，鯊魚每天清晨何時會游到海岸邊？山坡在何種情況下會發生土石流？何種菇類不可食用？技術知識是關於個人如何利用自然資源和自然規則，

以滿足個人需要或實現個人目的之知識。譬如,如何鑽木取火?如何搭蓋一間樹屋?如何捉到野兔?

(二)二人世界的知識

二人世界自然包括個人的一人世界,因此,二人世界的知識除了個人擁有的一人世界之知識外,還多了專屬二人世界的知識。這新增的知識是,關於一人與他人如何合作的知識。[10] 這類知識也分成知悉知識和技術知識兩種。知悉知識指的是個人對他人之專長、興趣、個性、習慣的認識,而技術知識是指個人如何與他人達成交易、合作、分攤勞力、分配產出等知識。

(三)多人世界的知識

同樣地,多人世界也包括一人世界,因此,多人世界裡除了擁有一人世界的知識外,也有專屬多人世界的知識。但是,多人世界是否也包括二人世界的知識?這答案未必是肯定的,除非多人世界內已經存在各種的二人世界。若如此,多人世界也有二人世界之外的專屬知識,也就是如何和不屬於同一個二人世界的他人合作的知識。這時的知悉知識不再是知悉特定之人,因為我要合作的人並不是我認識的人,甚至是不具名或我不認識的人。這時的知悉知識是,個人對於多人世界之特徵、規則、習慣等之知識。

由於多人世界包括許多的人和其他的二人世界,因此,知人知識(Know Whom)和知地知識(Know Where)也就成了多人世界的專屬知識。知地知識就是,知悉各個不同二人世界的特徵、規則、習慣等之知識。譬如在交易時,這類知識包括知道要在何地設廠?要將商品賣到何地?至於知人知識則是,知悉在特定的多人世界裡要與何人進行合作的知識。

默會致知

除了上述從主體人數的分類外,柏蘭尼(Michael Polanyi)從個人認知的

10　如果無法合作,兩人之間也就和人獸之間的差異不大。

角度將知識做不同的分類。第一類是能意識到的知識（Conscious Knowledge），指個人憑其意識能察覺到自己擁有的知識。雖然自己能意識擁有這類知識，卻未必都有能力將其內容記錄下來。其中能被記錄下來的知識，稱之已編碼知識（Encoded Knowledge），否則稱之未編碼知識（Un-Encoded Knowledge）。編碼是以客觀的符號將個人的主觀知識記錄到客觀載具（Carrier）的過程。文法（Grammar）是編碼時的規則。知識編碼之後，就會脫離主體，隨著載具傳遞給他人。收到載具的人只要懂得編碼人的編碼文法，就能夠獲取載具所承載的知識。這過程稱為解碼（Decoding）。因此，愈多人通用的編碼文法，愈是有利於知識的傳遞。至於個人，他對文法的理解決定了他的編碼和解碼的能力。編碼的能力決定了他正確傳遞知識的能力，而解碼的能力決定了他能從載具中獲取多少知識的數量和精確度。編碼者對文法的理解和遵守決定了編碼的正確性。如果他無法正確掌握文法，或他認為其知識無法利用現有文法編碼，就會編出他人難以解碼的「天書」。

客觀的載具讓已編碼知識很容易傳佈和散播，但也容易拷貝。知識傳播愈廣，就會有愈多人有機會獲得該知識。當已編碼知識被廣為利用後，根據該知識生產的產出品會氾濫，而使其商品市場瀕近於完全競爭。於是，以該知識為投入之商品的邊際報酬會接近於零。相對地，未編碼知識因只存在於個人身上，譬如中醫之把脈技巧或棒球投手之投球技巧，他人只能就近觀察與模仿而無法完全拷貝。雖然未編碼知識無法客觀傳遞，但其產出品只要有市場需要，就能賣出壟斷性的價格，譬如專家市場或職業籃球的選秀市場。

博蘭尼認為，個人知識中能被意識到自己所擁有的，其比例並不高，就如冰山浮出水面那一角。其餘沒在水下的部分，都是個人意識不到的知識。在這些個人意識不到的知識中，有一部分是個人憑其警覺能感覺到自己擁有的知識，稱為能警覺到的知識（Aware Knowledge）。個人雖警覺到他擁有這些知識，但依舊無法明確地表達，更無法編碼。因此，這類知識不容易出現相應的市場。譬如曾選讀奈米課程而成績不好的工程師，其擁有的奈米知識就屬於能警覺到卻無法編碼的知識。同樣地，沒讀好會計學的商學院畢業生，亦屬於此類。

個人知識中還有連警覺都警覺不到的知識，博蘭尼稱其為默會致知的知識（Tacit Knowledge）。這類知識是個人平日在無意間獲得，長期累積在身上，卻渾然不知自己擁有的知識。直到某日，在一個需要這知識力的環境和時刻，個人卻突然發現自己擁有這知識。譬如有位愛逛百貨公司的女同學，經常穿梭於各專櫃，無意識地吸收到許多專櫃的商品資訊。有一天，她和朋友在討論某款式女鞋，竟發現自己能講出許多款式來。再如 2011 年日本福島發生的核電危機，在危機現場許多料想不到的緊急狀況都得仰賴救難人員的默會致知去克服。

知識的生產

博蘭尼的知識分類有利於我們理解個人知識的獲得，或稱知識的生產。個人獲得知識的過程可以圖 3.3.1 示之。圖 3.3.1 標出個人獲致知識的四種方式：生活、觀察、學習、思考。思考能連結片段的資訊使成為若則敘述，也能推演已有的若則敘述以產生新的若則敘述。思考是不必與外在世界接觸，而其他三者則是個人從外在世界獲取資訊、觀察敘述、默會致知和已編碼之知識的方式。學習包括了練習。個人從學習中產生光譜序列的知識──從默會致知到能意識之知識。

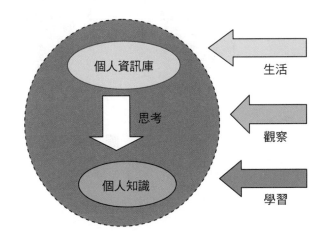

圖 3.3.1　知識的生產

個人獲致知識的方式：生活、觀察、學習、思考。思考不必與外在世界接觸，其他三者是從外在世界獲取資訊、觀察敘述、默會致知和已編碼知識的方式。

幫助個人獲取知識的整套系統方式，稱之教育。由此可知，教育的內容應該包括整個光譜序列之知識的生產，而不應僅侷限於已編碼知識之傳遞。相應於此，教育方式就不能僅侷限於與學習相關的傳授和練習，也同樣需要採取生活、觀察、思考等方式。

如前述，對個人而言，已編碼知識的價值遠低於未編碼知識，因後者具有壟斷的市場價值。但對於整個社會而言，已解碼知識能讓許多人同時使用，其生產力遠大於未編碼知識。那麼，我們如何能將未編碼知識編碼出來？圖 3.3.2 標示知識的淬取過程，共分三個階段。第一階段是提供一個開放的社會，讓個人有機會接受各種挑戰，然後在接受挑戰中發現自己擁有的默會致知。這讓「自己不知道自己擁有的知識」轉變成「自己知道自己擁有之知識」。不過，這時的知識仍停留在可警覺的層次。接著的第二階段就是經由工作和討論，讓個人將其所能警覺到的知識逐漸具體化，成為他能意識之未編碼知識。[11] 到此，知識便到了準備編碼的階段。第三階段是科學研究的任務，是從未編碼知識到編碼知識的過程，而這需要先發展出一套「編碼——解碼」的通用規則才有辦法編碼。

接受挑戰　　工作、討論　　重複、實驗

默會致知之知識　　能警覺之知識　　未編碼之知識　　已編碼之知識

圖 3.3.2　**知識的淬取**

知識淬取的第一階段是在接受挑戰中發現自己擁有的默會致知。第二階段是經由工作和討論，讓個人將其所能警覺到的知識成為他能意識之未編碼知識。第三階段是科學研究的任務，是從未編碼知識到編碼知識的過程。

11　譬如利用在公司的茶水間或研究機構的午茶時間。

本章譯詞

已編碼知識	Encoded Knowledge
主觀論	Subjectivism
主觀論經濟學	Subjective Economics
未編碼知識	Un-Encoded Knowledge
正常利潤	Normal Profit
因果關係	Causality
存量	Stock
成本	Cost
行為	Behavior
行為模式	Compulsory Education
行動人	Action Man
技術知識	Know How
波普	Karl Popper, 1902-1994
知人知識	Know Whom
知地知識	Know Where
知悉知識	Know What
知識力	Knowledge Power
知識存量	Knowledge Stock
信守承諾	Commitment
客觀載具	Carrier
客觀數據	Data
柏蘭尼	Michael Polanyi, 1891-1976
若則敘述	If-Then Statement
消費財	Consumer Goods
能意識到的知識	Conscious Knowledge
能警覺到的知識	Aware Knowledge
動態主觀論	Dynamic Subjectivism
理性行動	Rational Action
經濟人	Economic Man
經濟利潤	Economic Profit
解碼	Decoding
遞移律	Transitivity
編碼	Coding
機會成本	Opportunity Cost
靜態主觀論	Static Subjectivism
默會致知的知識	Tacit Knowledge

詞彙

GDP

SSCI

一般均衡理論

已編碼知識

不行動

公設

文法

主觀論

主觀論經濟學

市場均衡

未編碼知識

正常利潤

因果關係

存量

成本

自食其力

行為

行為模式

行動

行動人

利率

利潤

均衡工資率

快樂

技術知識

事件

供給

波普

知人知識

知地知識

知悉知識

知識

知識力

知識存量

信守承諾

孩童

客觀載具

客觀數據

柏蘭尼

若則敘述

個人知識

消費財

能意識到的知識

能警覺到的知識

動態主觀論

動態可計算一般均衡模型

教育

理性

理性行動

理想社會

意志

經濟人

經濟利潤

義務教育

解碼

誘因相容機制設計模型

遞移律

需要

編碼

機會成本

選擇

靜態主觀論

默會致知的知識

嬰兒

檢驗

邏輯有效性

第四章　市場過程

第一節　自由市場與競爭

　　　　市場的意義、競爭的意義、發現程序

第二節　創業家精神

　　　　古典的創業家精神、當代的創業家精神

第三節　利潤

　　　　利潤競爭、創業家的警覺

　　第一章指出：在市場機制下，即使個人追逐私利，社會公益依然可能實現。亞當史密斯舉的例子是市場裡的理髮師，就稱「小李」。小李幫老張理髮，不僅賺到老張付的錢，也幫老張整理了儀容。有一天，小李的隔壁開了家新髮廊。新髮廊帶來競爭，迫使小李必須提升服務。不論是改善態度、或提升技術，或降低價格，他至少要有一項目勝過新髮廊才行。為生存，小李現在得更辛苦工作。他是更辛苦了，帶給社會的利益也增大了──他提供的服務更專業、態度更親切、價格更便宜。

　　循著亞當史密斯的論述，我們看到市場美好的一面。但是，如果故事繼續說下去，市場機制帶來的影響是否依然如此美好？如果小李不幸敗給新髮廊而失業，他將何去何從？如果新髮廊的勝利是仰賴背後外來的鉅額資本，人們將如何看待這競爭？故事繼續說下去，我們就會碰觸到政治經濟學的問題核心：我們能允許市場機制無限制地發展嗎？政府的權力可以干預市場機制嗎？政府是否擁有幫助市場機制更加美好的能力？

　　經濟學入門課程都曾討論過市場機制，但僅論及市場價格的決定及價格體系下的資源配置。回想當時，授課教授在黑板上劃出交叉的供給與需要的兩條曲線，然後稱這兩條曲線的交叉點為市場均衡點，並討論影響市場均衡價格和市場均衡交易量的各種外生因素。教授很理性地分析著，卻感慨到：「要是政府早點控制那些外生變數，房屋市場的均衡價格就不會那麼高了。」學生學會了這種強調均衡分析的新古典經濟學，也學會在不滿意商品的市場價格時，就

馬上想以政治權力去控制影響價格的種種外生因素。

　　本章第一節將討論市場的自由進出和衍生的競爭現象。這是市場的基本特性，因為它決定了市場交易的商品種類和個人在供需中所選擇參與的角色。第二節將探討創業家精神，它呼應著競爭，從而使市場發生變化。若說創業精神是行動的驅動力，利潤則是行動的目標。競爭、創業精神和利潤是市場過程裡的「三位一體」：競爭是現象，創業精神是驅動力，利潤是驅動力的目標。因此，第三節將深入討論利潤在主觀經濟理論的角色及對政治經濟的影響。

第一節　自由市場與競爭

　　如果市場的供給和需要曲線能夠清楚而客觀地畫出來，我們就能夠控制兩線交叉的均衡點。然而，這只是黑板上的分析，它遺漏讓這兩條線交叉的驅動力。第三章提到，市場的供給與需要曲線並不是客觀地存在那裡，而是受到市場參與人員之自由進出和參與者之決策的影響而不斷移動。參與者懷抱著理想，適時地改變自己成為新的供給者或需要者，也不時地在改變他們計劃供給或消費的商品種類和數量。我們稱這過程為市場過程（Market Process）。

市場的意義

　　首先，市場是指市場地（Market Place）。市場地是指一個開放的空間，或稱開放的平台，允許各方人員自由進出與自由交易，只要求參與者遵守大家公認的基本規則。[1] 市場地提供空間讓供給者與需要者交易，這空間可以是傳統果菜市場或自由度更大的虛擬網路。交易指雙方情願在同意的條件下交換商品，如小莫拿 MM 巧克力以 3:1 的比例和小方交換聖女蕃茄。小莫是巧克力的供給者，也是蕃茄的需要者；小方是蕃茄的供給者，也是巧克力的需要者。每一位參與者都同時具有供給者與需要者的雙重身份，否則交易就無法進行。

1　平台的意義可以從巴士站的「月台」去理解，雖然巴士月台的意義較市場平台狹隘許多。任何樣式的巴士，只要取得進站同意，就可以開進月台去搭載客人。乘客根據自己計劃之目的地、服務要求和費用，去選擇他喜愛的巴士。

交易之一的商品可以是貨幣。這時，雙方同意的交易條件（Term of Trade），就是以貨幣表示的非貨幣之商品價格。[2] 雙方在交易中必須遵循彼此都理解和認同的交易規則，或稱市場規則（Market Rule）。他們不必知道對方的交易動機，只要接受交易條件，交易就能順利完成。交易是以有易無，但未必是為了立即或直接的消費。交易者有時為了未來的消費，或想利用取得的商品去製造新的商品。價格引導他們考慮是否要自己生產或購買他人的產出。個人對不同商品的消費與廠商對不同商品的生產計劃，都得利用價格去盤算。

　　市場地交易有幾項傳統特徵：（一）人員與商品可以自由進出、交易價格與契約可以自由商議、商業模式可以自由選擇。（二）交易以雙方情願接受的條件為前提。個人表示情願接受時，未必就達到他的最大效益，而是接近俗稱的「雖不滿意、仍可接受」的狀態。（三）交易雙方同時扮演著供給者與需要者的雙重身份，以貨幣為主要媒介，只關心對方接受的交易條件，而非對方的交易動機。

　　其次，市場是一種制度（Institution）。制度是一套規則的集合，讓參與者在互不認識下合作，並藉著遵守規則去實現個人目的。個人目的是主觀的。若要經由理解對方或認同對方之目的才合作，合作的機會將會甚少。當代市場活動有三條重要的規則。第一條是「認錢不認人」。唯有遵守這規則，交易才可以擺脫人稱關係的限制，擴大合作範圍。第二條是「以市場手段競爭」。市場手段包括調整交易價格和契約內容、改變交易和服務方式。相對地，非市場手段則包括強迫推銷、黑道恐嚇、政策補助、金融干預等。這條規則保障市場的公正性和人們進出市場的自由。第三條是「交易之後不反悔」。由於市場情勢隨時變

圖 4.1.1　手機的演變

資料來源：江柏風，〈手機的世代更替帶給 PCB 硬板更多商機〉，工業技術研究院工研院 IEK ITIS 計劃。http://www.teema.org.tw /epaper/20100804/industrial001.html

2　在交易完成之前，價格對雙方是公開的。因此，交易也就必須是雙方情願接受。至於情願接受的意義，和俗稱的「雖不滿意、仍可接受」最接近。

動，不同時點有不同的交易條件，市場參與者不能因為交易條件失去優勢而單方毀約。如果說第二條規則類似於下象棋的「觀棋不語真君子」，這條規則便是「起手無回大丈夫」。這道理簡單：沒人願意和說話不算話、反反覆覆的人繼續交易。同樣，這條規則也要求消費者必須「想清楚後再買」。

圖 4.1.2　起手無回大丈夫
圖片來源：http://mall.qoos.com/ index.php?app=goods&spec
_id=94242

最後，市場是一種政治經濟體制。政經體制決定社會成員如何參與資源之生產、分配與消費。以市場機制為主體的政經體制稱為自由經濟體制（Free-Market System），或簡稱「市場體制」，也有學者偏愛自由企業體制（Free-Enterprise System）的稱謂。體制是涵蓋全面較廣的制度，可視為制度的集合，而其中的每一項制度也都是一套規則的集合。市場體制有兩條通用於各種制度的重要規則。第一條規則是「尊重私有產權」。任何人或政府只能在對方的同意下取得對方的部分財產。對方同意的方式可以是贈與、交易、或願意接受的納稅。如果對方以偷或搶替代交易，交易就無法再進行。第二條規則是「尊重自己」。這規則的含意類似於前一段說的「交易之後不反悔」，只是個人在市場體制中進行的交易不只有一項。經由長年的交易，個人從許多交易的盈虧中累積出私人財富，當然也可能不幸破產。這條規則要求參與者必須要「輸得起」，不能在事後的不幸、失敗或破產時要求政府以權力去改變交易結果。

市場交易必須仰賴一套規則。在實證意義上，規則的出現可降低雙方的交易成本；在規範意義上，它要求雙方以實踐去維繫市場的運作。當規則的規範意義大過實證意義時，這些規則又被稱為規範。市場內存在許多通俗卻源遠流長的規範，如賣方的「童叟無欺」和買方的「貨比三家不吃虧」等。但也有些規則會隨時代改變，如過去的「貨物出門、概不退換」，現在已發展成「七天內不破壞包裝就能退貨」。另外，當代市場也發展出一些新的規則，如「買貴退價差」、「顧客至上」等。當我們從規則的角度去詮釋市場後，就可以抽象

處理交易的內容與方式，把市場的涵義從市場地擴大到政經體制。雖然交易的內容與方式可以改變，但作為市場的三項原則是不能變的。這三項原則就是：（一）尊重私有財產權、（二）自由進出、（三）自由交易。

競爭的意義

人員與商品在市場的自由進出發展出競爭現象。經濟學的競爭（Competition），其意義不同於一般日常生活的用法。日常生活所稱的「競爭」是競技場裡的競賽（Contest），如運動會中各項比賽的競賽。武俠小說中有名的「華山論劍」屬於競賽，因為競賽雙方爭奪的封號是只有一個的「天下第一」。在經濟學的競爭下，不同的商家將其商品並列於超市的貨物架上，各以不同的價格、風味、外觀去打動消費者。這樣的競爭主要在爭取消費者的興趣，行銷用語稱之「吸睛」。吸睛要贏的不必是在這一次，可以發生在更多的「下一次」。只要能打動消費者，生產者不擔心消費者明天不來購買。換言之，競賽著眼於當下的優勝獎勵，而競爭則是思考著更長遠的利潤。

我們以幾種情境來說明競爭的意義。當消費者走進便利商店時，她面對以下幾種可能。第一，她明確地想買一瓶脫脂高鈣鮮奶。此時，味全、統一、光泉等公司出品的脫脂高鈣鮮奶正處於競技場裡的競賽狀態，因為只有一種品牌會被挑選出來。第二，她想買一瓶冰飲料。她看到冷藏櫃裡至少有十五種的品牌，從藍山咖啡到曼特寧咖啡，從綠茶到新鮮柳橙汁，還有不同口味的牛奶。比較之後，她選擇一種，同時也想著：下次我要試試另一種。第三，她只是想止渴。但整個冷藏櫃都是可以止渴的東西，要如何選擇？調味奶、冰咖啡、礦泉水、冰淇淋、可口可樂，還有啤酒。她挑了一種喜歡的。但如果都喜歡呢？第四，她只是想買點東西回家。買條巧克力給自己，還是買包花生給孩子？她可能選擇買其中一項，也可能兩者都買。她也可能先買一種商品，再安排不同的時間買另一商品。

從消費者的角度看，競爭的源頭是商品的替代關係。替代關係是主觀的，因為商品的替代性決定於它們是否能實現該消費者的目的。商品的替代關係可分成三大類：（一）狹義的替代關係，也就是競爭的商品都能帶給消費者很接

近的滿足程度，如藍山咖啡對曼特寧咖啡，或礦泉水對運動飲料；（二）廣義的替代關係，也就是競爭的商品能讓消費者調整其目的，如自己的涼鞋對兒子的玩具，或留在會場參加討論對溜出會場去欣賞淡水夕照；（三）跨時的替代關係，也就是競爭的商品能讓消費者調整其目的之實現時間，如今年暑假去義大利旅遊對明年才去。

競爭也可以從生產者的角度去討論，因為生產者的行動也有目的。我們稱消費者實現的目的為效用，生產者的目的也可能是效用，譬如生產與眾不同的商品或設計，但大部分還是為了利潤。由於生產者最終還是期待消費者能購買其商品，因此，生產者的競爭都必須轉化成交易上的競爭，譬如廣告、促銷、服務方式、交易方式等。這些競爭被規劃為價格競爭、功能競爭與服務競爭。當商品接近同質時，必然出現價格競爭。交易價格基本上包括三項：以貨幣計算的標籤價格、保證的風險貼水、售後維修的折現值等。市場上較容易觀察到的價格競爭是標籤價格的競爭，不過，即使是同質商品也存在售後維修的競爭。服務競爭包括商品的現場展示和解說、運送、安裝等，這也可能出現在接近同質的商品。異質競爭主要在功能競爭，例如各品牌數位相機強調不同的特色功能，如水下攝影、類單眼鏡頭、夜攝功能或長距離攝影，也可能是附加上名牌標籤或金邊鑲鑽等。異質競爭會隨所得成長逐漸成為競爭的主要型態，因為個人的需要會隨所得增加而趨於個性化。

金與莫伯尼（Kim and Mauborgne）的《藍海策略》[3] 不同意哈佛商學院的波特（Michael Poter）所提出的「全球競爭策略」，因為那太注重組織再造與生產效率的低價競爭。該書稱那類血淋淋的割喉戰為「紅海策略」；相對地，企業應該以創新為中心去開創新的市場、商品、客戶，避開血腥的競爭，就可以悠遊於豐厚利潤的「藍海」中。

競爭自然有對手，但在經濟學中，對手未必就是敵人。再說，市場競爭不是要將對手打倒在地上，而在造就全體的利潤和繁榮。以黃昏市場為例，第一個菜攤賣著葉菜，孤伶伶地。不久，來了第二菜攤賣瓜果，也兼賣不同的葉菜。

3　Kim and Mauborgne（2005）。

等到魚販、肉販都來擺攤後，消費者就固定地來此地買菜。攤販間存在各種的競爭，但隨著市場規模的擴大，他們反而賺到更多的利潤。試想，如果市場裡頭有一家很受歡迎的牛肉麵店，門前人龍排得很長，妳想不想也在附近開一家牛肉麵店？或許吧，反正市場大，容得下兩三家。不過，如果開一家水餃店或日本拉麵店，避開直接搶生意，不是更好嗎？

假設妳已決定要開設一家日本拉麵店。第一步工作就是設定交易商品的範圍和質量，也就是決定菜單表列的拉麵種類。接著，就是尋找具有優勢的師傅或自己去學一些具有優勢的技術。最後，就是估算利潤和設定商品的價格。這樣周詳的計劃能成功嗎？有人說技術重要，但服務水準在餐飲業更是重要。於是，妳提升了服務品質，也開始吸引新顧客上門。不久，牛肉麵店的服務也跟著提升。那價格呢，也會調整接近。因此，妳的開店計劃若要能成功，就必須考慮到市場上他人的反應，包括消費者的反應和對手的反應。妳的計劃與行動必須建立在對他人的計劃與行動的預期上，或更正確地說法是：我的行動與計劃的實現，必須仰賴他人的計劃與行動的實現。

每到月底，麵店都得結算與檢討盈虧。只要長期的超額利潤不為負數，也就是賺到的錢不比去工廠上班的薪資少，店就可以繼續經營。如果發現利潤開始下降，就得重新調整店內的商品、價格、品質、服務。市場是競爭的，每月底都得重新評估。若出現長期虧損，就只好結束營業。

對手也一樣不斷在評估。市場競爭的結果是牛肉麵會好吃大碗又便宜。同時，牛肉麵店也會賺錢。這是看不見之手定理。亞當史密斯沒說的是：如果虧了，就只好歇業，改賣韓國流行服飾吧！想想，畢竟自己不是烹調好手，也不懂得服務食客之道。如果轉行成功，那就證明自己也有長才，只是不再賣日本拉麵，而改賣韓國流行服飾。起初妳還以為自己比較在行的是賣日本拉麵呢？但是，錯了。市場讓妳發現自己的錯誤。妳改行後，消費者認同妳。他們喜歡跟妳討論如何穿著。妳應該感謝那家牛肉麵店，是它讓妳知道自己的能力不在賣日本拉麵。還要感謝消費者，因為他們認同妳經營韓國流行服飾的潛能。若不是那家牛肉麵店打敗妳，妳也不會轉行經營韓國流行服飾。市場幫助我們發現自己選擇的錯誤，也幫助我們找到發揮潛能的機會。因為它是一個自由進出

的平台，我們才有辦法找到較適合自己的工作。

那家牛肉麵店現在如何呢？也收攤了，但不是因虧損而關門了。那地點現在換成了一家超商。據說「統一超商」付給牛肉麵店老闆的地租是賣牛肉麵每月盈餘的兩倍，所以他不想再賣了。這地點以前不可能有這麼高的地租，因為附近繁榮了起來。也因地租高了，這地點若再繼續賣牛肉麵就太可惜。在街的對角，也新開了「全家超商」。以前是日本拉麵和牛肉麵的競爭，但隨著競爭帶來的市場發展，景象已經變了。現在是全家超商和統一超商的競爭。故事還會繼續發展。

市場競爭會帶來改變，也會帶來繁榮。當人們累積財富後，他們的生活和消費方式也跟著改變，而這改變又帶動新的市場競爭。借用海耶克的論述做個小結，市場競爭具有如下特徵：（一）我們無法在事前預知市場競爭的結果，因為現在看到的都只是暫時的，還會繼續演變；（二）每階段的競爭結果，不僅受消費者的偏好和供給者的投資的影響，也深受雙方創新的影響；（三）任何人從市場競爭中獲致的好處都只是暫時的，因為每一階段都是重新開始的競爭；（四）市場競爭之所以有價值，因為競爭的結果不可預測，而且從競爭獲致的好處也是暫時的，社會因而得以流動。[4]

發現程序

海耶克認為市場競爭是社會裡的一種發現程序（Discovery Process）。他以錄取學生或選拔運動代表隊為例，認為：當我們無法辨識「誰最有能力」時，競賽是項相當明智的辦法，因為候選人會盡全力爭奪出線，甚至爆發潛力。競賽愈激烈，爆發力愈大。競爭比競賽更開放。在經濟事務上，競爭的爆發力表現在商品與科技的創新上。[5] 類似的科學實驗和尋找癌症疫苗，都是接近競爭的例子。因為我們不知道哪種實驗方法有效，唯一的準則就是盡可能讓社會中潛在而有用的知識發揮出來。這便是競爭的發現程序。

4　Hayek（1968）。

5　Hayek（1960）。

競爭程序幫社會發現了什麼？第一、在生產者不斷推出新的商品或樣式後，消費者才會發現到更能實現自己目的之商品。第二、只有在消費者不斷嘗試和比較後，生產者才會找利潤最大的商品去生產。第三、經由競爭和淘汰，社會才能找到以最低成本提供商品的生產者。

布坎南和溫伯格（Buchanan and Vanberg）認為競爭不只是發現程序，更是一種社會的創造程序（Creative Process），因為消費者的偏好和生產者的生產能力並不是天生的，而是隨市場的展開而被開發出來。[6] 就如我們說某學生在哪方面具有潛力一樣，他的「潛力」只會是個謎，除非我們提供它開發與成長的機會。當一位學生逼真地模仿梵谷名畫時，可以說他具有模仿的潛力，但未必具有成為大畫家的潛力，因為成為大畫家需要創造力。類似地，市場是不斷地展現的過程，現在的商品不同於過去的商品，而明天的消費型態也不同於今天。明天是沿著今天而創造出來的，就如同今天的商品都是承襲昨天的商品進一步改良的。既然今天不是在重複昨天，競爭帶來的就應該是創造，而不只是發現。

除了創造性外，布坎南和溫伯格還強調競爭帶來的三個現象：驚奇性、開放性、擾亂性。驚奇性（Novelty）是說競爭的結果，必須要親自於當天到現場才能知道。就如我們看一本精彩的小說，競爭的其結局常出乎我們預料之外。開放性（Open-Endedness）是說競爭過程不斷在進行，呈現的結果只會短暫地出現，然後又繼續改變。擾亂性（Disequilibrium），也被稱作失衡性，因為新商品或新技術的推出就是對現有市場均衡的破壞。

不論是發現或是創造，我們都可能不滿意當前市場的商品或價格，但我們必須記得：不滿意不是我們對這些結果的否定，而是期許，因為我們在事前並不知道會得出什麼樣的結果。如果我們能事先知道競爭的結果，就不須以競爭方式去實現，而會改以直接生產的方式去製造，至少可以節省競爭所耗費的龐大資源。[7] 對於競爭所產出的新產品，之前沒人知道其生產的最低成本，連當

6　Buchanan and Vanberg（1991）。

7　Hayek（1960）。

事人也不知道。但是，只要市場存在，產品能成功上市便表示當前的生產成本還可以接受。當然，生產成本仍有機會繼續壓低，新生產方式也會不斷創新。這些都是競爭催生出來的結果。

海耶克認為，競爭也會塑造我們的社會文化。[8] 凡有人存在而資源有限之處，競爭便存在。不同制度下的競爭型態亦不同。在市場體制下，歷史發展出來的競爭型態是商業理性和創業家精神；在政治權力支配的體制，歷史展現的競爭型態是巴結、貪污、鬥爭等。因此，當社會缺乏創業家精神時，我們應強化市場的競爭，讓競爭去孵育創業家精神，不是藉口去禁止市場競爭。另外，競爭會不斷地創造新的交易，而完成交易須克服許多的交易成本。在布肯南和溫伯格看來，這些交易成本都已經很清楚：今天的工作是創造，而創造在事前是無法預估成本的──去做就是了。

第二節　創業家精神

採用藍海策略的商人都可以稱為創業家（Entrepreneur），因為創業這個字具有創新、冒險、開拓未來的意義。在電影《星際爭霸戰》（*Star Trek*）裡，那艘穿梭於外太空的宇宙戰艦就稱「創業號」（*Entreprise*，又譯為「企業號」），和美國的一艘太空梭同名。該艦的願景是：「探索陌生的新世界、尋找新的生命和文明、並大膽地航向未曾有人去過的宇宙。」[9] 可知，創業的含意遠較開公司或經營廠商更廣。同樣地，創業家也不只是殺價競爭的商人。

經濟學教科書的第一章都會提到生產的四項投入因素：土地、勞動、資本、創業家精神，但其後章節就再也不提創業家精神了。然而，創業家卻是利用其它三項投入因素的主體。沒有他，其它資源只能任其荒廢。主觀論經濟理論視創業家精神為市場過程的精髓，因此，本節將探討這概念的意義和其演變。

8　Hayek（1960）。

9　以下的原文摘自 wiki 網站的 " Star Trek " 網頁：Space... the Final Frontier. These are the voyages of the starship *Enterprise*. Its continuing mission: to explore strange new worlds, to seek out new life and new civilizations, to boldly go where no one has gone before.

古典的創業家精神

　　最早有系統地討論創業家的是法國重農主義者坎蒂隆（Richard Cantillon）。在他的時代，創業家是指在平日以固定價格購入商品，等日後再以不同價格賣出，而從中賺取價差（也可能虧損）的商人。我們知道，生產是資源或物品經過物理性、化學性、生物性、空間、時間等的轉變過程，而其中專精於時間轉變的商人主要是零售業者。坎蒂隆直接把零售業者視為創業家。

　　重農主義視農業為生產重心，因此坎蒂隆便根據農業活動將國人分成三類。第一類是擁有土地的獨立主，也就是君王與地主。獨立主是被供養的一群人。第二類稱為勞動者，是直接隸屬於獨立主並領取固定薪資的家臣、僕役、園丁、農役。他們進行農作與非農作的生產。第三類則是佃農、零售商、律師、鞋匠、乞丐、強盜等，統稱為創業家。創業家和勞動者在工作性質上並沒差異，不同之處在於：勞動者以固定薪資方式分享土地收穫。創業家必須靠著他們的抱負、機靈和眼光，充分利用他們的勞力、技巧和人際關係，才能賺得他們的生活費用。[10]

　　亞當史密斯在訪問法國期間見過坎蒂隆，不過當時並沒有理解到法國重農學派的創業家概念。他在書中使用的「創業家」是英國新興的資本家，也就是提供資本、賺取利潤的人。由於亞當史密斯沒區分創業家與資本家，因此也就沒有區分利息和利潤。在這傳統下，英國的古典政治經濟學也就相對地缺欠對創業家的探索，這也導致後來以批判古典政治經濟學的馬克思也缺欠了對創業家精神的認識。

　　在坎蒂隆之後，賽伊（Jean-Baptiste Say）也是法國經濟學者。他和馬爾薩斯同個時代，是亞當史密斯在法國的粉絲，繼續坎蒂隆的路線，發展創業家的概念。他進一步將非領固定薪資的創業家區分成三種：（1）農業創業家，也就是自耕農，必須自行購買土地、種子、農具來經營農業；（2）工業創業家，

10　由於現在社會的土地產權私有化且生產工業化，大部分的人都擁有坎蒂隆所定義的三類人的身份：享有資產報酬的獨立主、領取固定薪資的勞動者與賺取非固定報酬的創業家。

也就是手工業者，必須購入原材料和自行生產；（3）商業創業家，也就是買賣商店，同樣在購入商品與賣出商品中賺取收入。

賽伊將生產的投入因素區分成土地、勞動、資本、知識等四項，其中土地來自於地主，資本來自於資本家，勞動力來自從事勞動的工人，而知識又區分成科學家發現的知識和創業家應用的知識。土地的報酬稱為租金，資本的報酬稱為利息，工人的報酬稱為薪資，而科學家與創業家的報酬分別稱為收益和利潤。他清楚明確地區別資本家與創業家，也區別了兩者的報酬。資本家對生產過程的貢獻是資本投入。創業家既然不同於資本家，其對生產有何貢獻？賽伊認為創業家的貢獻有三：（1）募集創業所需資金、（2）經營企業、（3）承擔資金與經營風險。就這三點而言，賽伊所談的創業家，其實只比當前的經理人多了募集資金的貢獻。

這裡討論的賽伊，就是凱因斯在總體經濟學中批評的「賽伊法則」（Say's Law）的賽伊。事實上，賽伊法則通常被教科書寫成「供給創造需要」，其意義常遭誤解。賽伊認為創業家在生產之前必然會估算市場的需要。投資必須籌集資金，這不允許他們隨意投資。他們不是領取固定薪資的人，估算錯了就沒飯吃。如果是新產品上市，他們還得籌畫行銷，才能投資生產。創業家若沒法掌握市場需要，就不會生產供給。當他們推出供給時，主觀上對於市場需要與創造市場需要的計劃都有了一定的把握。當然，創業家也時常估算錯誤，但那是在事後才能知道。一旦發現商品滯銷，創業家常以促銷和降價等手段，直到賣光最後一批庫存品。

當代的創業家精神

推出新商品需要冒風險，也需要行銷計劃。僅就這兩點還很難區分出經理人和創業家的角色。米塞斯認為創業家的主要特質在於能審慎盤算經營的利潤。[11] 利潤是指超額利潤，也就是足以讓受雇者改變職業成為創業家的利潤誘因。審慎盤算的意義是，創業家能在理解當前市場之後，於內心形成另一個他

11 Mises（1966 [1949]），第 254 頁。

認為可能發展或他有能力去創造的新市場，而且，只要他計算出正的利潤，就會設法讓新市場出現。在個體經濟學討論中，經理人的工作也包括利潤計算，創業家的工作多出經理人的部分在於其內心形成的新市場藍圖和實現該藍圖的企圖心。利潤誘導經理人調整商品的供給，也驅動創業家去改變市場。如果創業家能成功，他心中的藍圖就落實成新的市場。在任何時點，如果創業家實現的利潤多過虧損，經濟結構就會改變；否則，就停滯。利潤是市場機制的元神；不談利潤，就無法談論市場機制。在任何時點，如果整個社會的利潤多過虧損，經濟就成長；否則，經濟就衰退。

利潤是事前的概念，是創業家將心中的藍圖對比於現實市場之後，審慎盤算下的主觀認定。為了獲取利潤，他必須避開超額供給的市場，或開發新的市場。他對新市場也懷有開發的藍圖，否則供給多過需要就會虧損。市場隨時會出現競爭的替代品，消費者的偏好也不時在改變。利潤的實現只是暫時，我們無法預期它在下個月或下一季是否還能繼續存在。

創業家必須精確地預測市場的未來供需、理解消費者在生活上的不適感、提供消費者最好的服務。他必須擁有強過他人利用勞動、資本、土地、技術的能力。當然，他也要評估政治風險。米塞斯不認為這些能力能夠靠著書本或學校教育去培養，因為學校教育很難教會學員審慎盤算和培養企圖心。

當代另一位強調創業家精神的學者是熊彼德（Joseph A. Schumpeter）。他認為經濟社會的改變有兩種類型。[12] 第一種是調適型，指社會在遭受外力衝擊時，被動地調整自己去緩和衝擊或適應衝擊。他認為在歷史上大部分的經濟社會的改變都屬於這一種，原因是大部分的人依戀長久習慣的環境，希望在不必改變習慣下增進幸福。只有當外力衝擊太大時，他們才會不情願地調整自己的習慣和行動。第二種是發展型，指經濟社會自發地去改變長久習慣的生活方式。由於大部分人依戀習慣的環境，只有少數不願意接受現實的人會發動第二類的改變。他和米塞斯類似，也稱這些人為行動人（Men of Action）。行動人會編織夢想，也會克服困難去實現夢想，因為他們相信自己一定有能力實現夢

12　Schumpeter（1934）。

想。開始改變時，規模未必很大，但內容卻是激烈的。居於領導的行動人，會勇敢地和堅毅地對抗舊世界，也會展現過人的精力去改變他人。

熊彼德認為重新組合現有資源，就能改變現行社會經濟活動，而創業家就是主動重組現有資源的行動人。他例舉五種現有資源再組合的效果：現有的商品有了新品質、現有商品有了新用途、出現了新的生產製程、新市場被開發出來、經濟組織發生了變動。現有資源的類別已經不少，它們重新組合的方式也就數不盡。因此，創業家能帶給經濟社會的改變方式是無窮盡的。

熊彼德稱重新組合現有資源引發經濟社會的改變為創新（Innovation），而不是發明（Invention）。發明強調的是新的資源或新的生產技術，屬於自然科學的研究成果；而創新強調的是現有資源和現有生產技術的重新組合，非科學研究人員也能參與。科學研究成果必須經由和現行資源和生產技術的重新組合，才能去滿足人們的需要。因此，創新才是經濟社會改變的來源。

創業家在實現心中藍圖時，馬上就面臨真實世界變化無常的風險與不確定性。熊彼德認為這時驅動他們勇往直前力量有二：野心和利潤。他認為他們是靠著這樣的信念：「建立一個自己的王國吧！這是我的夢想和力量。」英特爾（Intel）公司前總裁葛洛夫（Andrew S. Grove）在《10倍速時代》一書中以「強烈的意志和熱情」來描繪創業家的行動自發力。他認為：「意志堅定，方能依憑一己信念展開行動；唯有熱情，才能鼓舞工作伙伴支持這些信念。」[13]創業家若要能成功，除了意志堅定，更需要能成功地和他人合作，尤其是與芸芸眾生的合作。這不是容易的事，因為他們偏向安穩和守舊。熊彼德認為克服這困難最好的方式就是去「購買他們的合作」，如此，才有辦法去要求和指揮他們朝向新的世界。利潤不只是創業家之野心的重要內容，也是實現其野心的不二法門。

13　Grove（1996），中譯本，第五章。

第三節　利潤

　　米塞斯（Ludwig Mises）和熊彼德都緊緊地把社會經濟的發展和創業家拴在一起，又把創業家和利潤也緊拴在一起，於是，社會經濟發展也就離不開利潤的推動和引導。如果說經濟學研究經濟社會的發展，那麼利潤就應該是經濟學的研究重心。科茲納給經濟學這樣的定義：經濟學解釋資源的錯誤配置和其衍生的利潤機會，以及創業家透過追尋利潤去矯正這些錯誤配置和資源浪費的過程。米塞斯更直言說道：「不敢捍衛利潤，就不是真正的經濟學家。」經濟學家對利潤絕對不能有著「猶抱琵琶半遮面」的態度。

利潤競爭

　　個別經營者的相對經營能力就表現在他的經營利潤上。利潤是收益扣除成本。在收益方面，利潤代表創業家在理解消費者之需要、提供他們期待的商品、瞭解市場現況等的相對能力。在成本方面，它代表著創業家對生產技術、生產因素市場及生產組織的掌握、對投資的精準判斷等的相對能力。如果甲創業家的經營利潤高過於乙創業家，正代表著，甲創業家在理解消費者之需要或控制生產成本的能力高過於乙創業家。這也代表著，讓甲創業家來利用資源，相較於讓乙創業家去利用這些資源，可以帶給社會更大的福祉。

　　經濟學原理教科書常提到：市場價格決定資源的配置方向。這是不完整的陳述，因為這裡隱指的對象是同質的商品。同質商品的競爭只是成本面的競爭，也就是生產成本較低者能以較低的售價勝出。但商品間複雜的替代關係，使得低價格與競爭未必能直接連結。譬如平版電腦和智慧型手機之間的競爭，就不容易從它們的相對價格去理解。生產因素的競爭也要從商品的需要面去理解。生產因素的需要是衍生於該生產因素所生產之商品的被需要性。商品沒被需要性，就沒有生產因素的需要。如果丙創業家的經營利潤為負值，就表示他使用這些生產因素未必能較他人能帶給社會更大的福利。零利潤是企業能否生存的門檻，不論其經營宗旨是賺錢或服務社會。打著「愛社會」的旗幟而經營利潤為負的企業，若還要繼續存在，所需要的成本將大過它能帶給社會的利

益。該企業對社會的淨貢獻還不如一個號稱自利卻有著高利潤的企業。

因此，對個別廠商言，正利潤不僅是企業短期生存的理性條件，也是其繼續存在的道德條件。當然，市場機制是不會直接去論斷道德條件的，但市場競爭卻會引導廠商去配合這道德條件，也就是負利潤的廠商把資源讓出來給正利潤的廠商去利用。如果甲企業和乙企業都有著正利潤，而甲企業的利潤高過乙企業，短期內這兩者都能生存。但由於甲企業利潤高，便可以利用較多的利潤進一步投資於生產和研發，並於下一期在經營成果上超過乙企業，甚至導致乙企業出現虧損。因此，利潤競爭是市場法則，這與創業家的心態或動機無關——不論他是出於愛心、慈悲心或是自利心。利潤競爭強迫負利潤的廠商讓出資源，而鼓勵正利潤的廠商擴大資源的利用，不論他們是否情願，都必須遵守善用資源的道德法則。

利潤競爭不僅決定社會資源該由哪家廠商來利用和其使用份量，也決定了不同產業的相對規模，也就是決定了經濟社會結構的發展。由於正利潤的廠商有能力擴大資源的利用，同樣地在一個產業裡，若正利潤廠商的數目多過負利潤廠商的數目，該產業也就有能力擴大資源的利用。於是，該產業在經濟結構的規模就擴大，相對地，負利潤廠商居多之產業規模會下降。利潤競爭也就決定了經濟的消費和生產結構。

再者，不僅具有消費替代性的商品存在競爭，毫無替代關係的不同產業亦經由對生產因素的需要競爭而呈現規模的消長。譬如台灣醫界的外科和皮膚科，這兩個看似毫無競爭關係的醫科，由於近年來醫學院學生傾向選擇工作輕鬆和逐漸與美容結合的皮膚科，導致外科醫生的供給規模相對於皮膚科縮小。超額利潤存在的產業，其規模將會繼續擴大。利潤的競爭不斷在調整產業的相對規模，改變著經濟社會的結構。

利潤引導商品供給的調整，也誘使經濟社會結構的改變。熊彼德稱這改變為經濟發展。經濟發展來自於創新的不斷累積，而每一項創新都像爬升一級階梯，即使爬升的高度很小。累積這些微細而不斷出現的創新，經過一段時間再回顧，赫然發現經濟社會的結構全變了。新的結構引導新的市場，如果沒有特殊事件發生，用數字衡量的 GDP 會逐漸增加。特殊出現的事件可能無法從

GDP 的數字看出變化，但經濟社會的結構卻已悄然改變。

新古典學派忽略經濟結構的變化，只以 GDP 數字衡量經濟成長。由於長期衡量到的 GDP 數列呈現波浪式，便將它析解成兩部分：有著穩定成長路徑的潛在經濟成長和圍繞著成長路徑上下跳動的經濟波動。主觀經濟理論主張，經濟發展的推動力量是創業家，而驅動創業家的誘因來自於利潤。只要正利潤存在，就代表著市場存在著超額需要。只要創業家存在，即使市場供需已達均衡，他們也會以創新方式衝擊當前市場的交易方式，使之出現超額需要和利潤機會。創業家是當前市場的破壞者，因為他們認為消費者可以生活得更好，不必侷限於現狀。

新古典經濟學認為推動經濟成長的力量，包括人口、人力素質、資本量、新技術、新市場等，唯獨沒提到創業家。那麼，他們要如何去解釋析解出來的潛在經濟成長？由於他們以數理分析方式探討市場的供需均衡，因而認為穩定成長路徑中的每一個時點也都處於供需均衡。他們以古希臘數學家芝諾（Zeno of Elea）提出的「飛矢不動論」來解析經濟成長過程，將飛矢前進析解成飛矢在每時點都處於靜止狀態，而每時點一過，它就會循著運動慣性往前推進一點。上述的人口、人力素質、資本量、新技術、新市場等提供了「飛矢」前進的驅動力。這理論的最大缺失在於以經濟計劃的視野研究經濟成長。如果成長軌跡上的每一時點都處於均衡，也就沒有超額利潤存在的可能。於是，推動成長的創業家也就不會出現。為了解決問題，該理論必須仰賴一個能完全預知未來的模型，並在期初就讓模型的操控者擁有規劃未來經濟發展路徑的完全能力。然而，真實的每一個明天都存在著不確定性，在經濟發展的路徑上，我們每天都面對著不確定性的明天。在每一個時間點上，我們都必須仰賴創業家精神，面對著不確定，以其創新手段開創新的生活軌跡。

創業家的警覺

接續在米塞斯與熊彼德之後，科茲納（Israel Kirzner）以兩種警覺進一步去闡述創業家的能力。第一種是回顧型警覺（Backward Alertness），是創業家在判斷當前經濟社會的發展方向後，提早佈局，以搶得利基的能力。譬如創業

家看到兩岸經濟活動日益密切、大陸人民所得迅速增加，警覺到橫越海峽之郵輪商機的存在，開始打造同時可以運送旅客和其自用汽車跨海的郵輪，並說服兩岸各港市政府改善入境設施。[14] 又如十多年前，台灣幾家航空公司也曾預估兩岸即將三通，便大量採購遠程民航飛機、佈局兩岸航線，但不幸因政策變更而遭鉅額虧損。創業家在行動之前都會先觀察環境和評估利潤，但政治風險依舊存在。回顧型警覺是個人主觀知識的外插式預期，其預期基礎都是技術上或制度上已經發生的初期突破，因此，不同創業家的解讀會有甚大的差異。葛洛夫便曾以微軟的視窗作業系統為例，提醒創業家要注意新創產業之先期商品的「第一版陷阱」。第一版商品未經過市場洗鍊，其設計往往無法讓人能清楚地讀出它的未來遠景，以致讓許多創業家誤失商機。[15]

　　第二種稱為前瞻型警覺（Forward Alertness）。擁有回顧型警覺的創業家雖朝向利基方向行動，但也存在不少潛在的競爭對手。相對地，擁有前瞻型警覺的創業家則是市場發展方向的開創者。他們計劃打造一個寬廣的藍海市場，因其利基並不是客觀地存在於市場裡，因為它原本就不存在，而是隨著創業家的開發才一點一滴地呈現出來。2005 年日本愛知縣舉行以機器人為主題的萬國博覽會就是一個例子，參展的日本廠商抱持著從科幻小說與科幻電影獲致的前瞻型警覺：想像一個機器人滿街走的未來人類世界。他們發展新型機器人，企圖將人類的未來社會引導到目前還是想像的世界。如果這藍圖能塑造成功，他們在過程中逐步掌握和控制的技術、聲望、市場等都會讓他們發展成該未來產業的壟斷者，自然可以獲取相應而來的超額利潤。從貨櫃輪革命、網際網路革命到未來的外太空產業，類似的前瞻性警覺都會引發熊彼德所稱的創造性破壞，帶來產業和人類生活方式的跳躍式演化。[16]

　　臺北市內湖科技園區的形成過程是前瞻型警覺的一個具體例子。臺北市

14　2009 年 9 月 6 日，「中遠之星」客貨輪載著 176 名大陸遊客，從廈門直航台中港。這艘萬噸客貨輪不僅可以搭乘七百名乘客，還可以搭載 150 輛的小轎車，遺憾地，兩岸車牌互認談判尚未展開。

15　Grove（1996），中譯本，第六章。類似地，香港《蘋果日報》的創辦人黎智英在自傳中説到：「創辦新事業的難度其實並不特別大或風險特別大，只是出現的問題怪異。…很多都不是順理成章、有脈可循的。它們往往是反直覺的。」見：黎智英（2007），175 頁。

16　最新的前瞻性警覺，如外太空產業和 3D 印表機產業，都值得讀者關注。相對地，蘋果公司帶動的平版電腦產業發的 ipad，屬於回顧型警覺。

政府於上世紀末代開始,將南港區一塊尚未變更用途的農業用地規劃為輕工業區,並打算將市區各地的違規和輕工業工廠都遷徙過來。這規劃的考量是,一方面協助輕工業工廠的生存,另一方面則可美化市容。然而,這兩點並不是從資源的利用或市民的真實需要著眼,而是帶著超現實的美學和憐憫。由於該地區土地為私人產權,市政府只能規劃道路和批准建築,並無法約束私人土地的開發。這時,一家建設公司看到這是臺北市最後一塊未開發的大型土地,其價值遠高過作為輕工業區,就抱持與市政府不同的觀點,搶先向私人購地並開發成可供企業總部和研發中心進駐的高科技園區,並興建一批可作為企業總部之辦公大樓。為了應付市政府的管制和檢查,他們先在大樓底層擺設過時的輕工業機械,而於高樓層進駐企業總部。新的「開發模式」吸引一些大型企業的模仿和設立總部,促成整個區域發展成臺灣企業總部的最主要集中區。臺北市政府只好於 2004 年變更其名為「內湖科技園區」,而當時擔任市長的馬英九也不禁感慨說:「內湖科技園區是一個美麗意外。」

本章譯詞

10 倍速時代	*Only The Paranoid Survive!,*
市場地	Marketplace
市場規則	Market Rules
市場過程	Market Process
交易條件	Term of Trade
交易規則	Exchange Rules
回顧型警覺	Backward Alertness
自由企業體制	Free-Enterprise System
自由經濟體制	Free-Market System
行動人	Men of Action
坎蒂隆	Richard Cantillon，1680–1734
制度	Institution
波特	Michael Porter
芝諾	Zeno of Elea
前瞻型警覺	Forward Alertness
科茲納	Israel Kirzner
規範	Norm
創造程序	Creative Process
創造性破壞	Creative Destruction
創新	Innovation
創業家	Entrepreneur
創業號	*Enterprise*
發明	Invention
發現程序	Discovery Process
開放性	Open-Endedness
溫伯格	Viktor J. Vanberg
經濟波動	Economic Fluctuation
經濟發展	Economic Development
葛洛夫	Andrew S. Grove
跨時的替代關係	Intertemporal Substitution
熊彼德	Joseph A. Schumpeter（1883–1950）
潛在經濟成長	Potential Economic Growth
賽伊法則	Say's Law
擾亂性	Disequilibrium
藍海策略	*Blue Ocean Strategy*
競爭	Competition

競賽　Contest

驚奇性　Novelty

詞彙

10 倍速時代

內湖科技園區

日本愛知縣萬國博覽會

失衡性

市場手段

市場地

市場規則

市場過程

市場機制

平台

交易

交易條件

交易規則

企業

同質商品的競爭

回顧型警覺

自由企業體制

自由經濟體制

行動人

坎蒂隆

制度

波特

芝諾

非市場手段

前瞻型警覺

科茲納

馬英九

異質商品的競爭

第一版陷阱

規範

創造程序

創新

創業家

創業號

替代關係

發明

發現程序

開放性

溫伯格

經濟波動

經濟發展

葛洛夫

跨時的替代關係

熊彼德

潛在經濟成長

賽伊法則

擾亂性

藍海策略

競爭

競賽

驚奇性

第五章　資本與成長

第一節　資本
　　　　載具、資本財
第二節　生產與消費結構
　　　　生產結構、消費結構
第三節　經濟成長
　　　　資源限制、需求創新

　　我們從古典政治經濟體系理解到，一套完整的經濟學體系必須具備四大領域：價值論、交換論、經濟成長論和文明論。價值論（Theory of Value）討論個人行為的動機與目的，屬於一人世界的問題。在經濟思想史上，價值論曾從勞動價值論演化到邊際效用理論。交換論（Theory of Exchange）探討個人與他人交換資源的協議，屬於二人世界與多人世界的問題。交換論將社會科學分割成三塊，政治學視政治權力為主要的交換機制，社會學則關注於人際關係下的交換，經濟學探討以貨幣為主體的間接交換行為。因此，經濟學的交換論包括了探討交換媒介的貨幣理論，和研究交換機構的金融機構理論。成長論（Theory of Growth）涉入多人世界的問題，探究人們改善經濟生活的手段和成果。在古典經濟學時期，土地與人口被視為經濟成長的主要驅動力。後來，資本和技術成為主角，然後，組織與制度跟著也成為影響經濟成長的要因素。直到上世紀末，經濟學界才正式看待企業家精神、知識與創新的角色。此外，也有一些經濟學家強調政府在經濟成長中的角色。文明論（Theory of Civilization）探索人類社會持續發展的方式，這領域是經濟學的起源，也是終極的問題。它包括了人類社會的和諧與正義，以及人類生活上的自由、自尊與優雅的提升。經濟學在數理化過程中曾忽略了這裡提到的部分理論，幸而新政治經濟學正朝向恢復這完整的四大領域發展。

　　本書的第三章以主觀論的角度討論經濟學體系的價值論，而第四章以市場過程與企業家精神的角度去論述交換論，也部分涉入經濟成長論。本章將繼續

探討經濟成長論的資本與成長的問題。至於政府論與文明論，將在本書最後幾章討論。本章將分三節。第一節將延續第三章對知識的討論，並以知識的累積去定義資本。第二節將討論奧地利學派的生產結構理論，並配合上一節的資本概念，展開一個異於新古典理論的經濟成長理論。利用這成長理論，我們將在第三節討論經濟的永續成長問題及所仰賴的需求創新問題。

第一節　資本

第三章提到，知識具有存量的特徵。通常，我們都認為大部分的知識都存放在書本裡，而這書本從早期的泥土書、竹簡、木刻、絹書到紙本書，近代又進化到電子書。知識靠著這些不同材料製造成的「書本」，由某甲傳遞給某乙、由甲城傳遞到乙城，從過去傳遞到未來。

載具

能承載某種無形事物或其編碼，並將所承載之內容從一個主體傳遞給另一主體之客體，稱之載具（Carrier）。譬如，書本便是一種客體。又如，希臘神話中「愛神的箭」便承載著可使人陷入情網的咒語、生日收到的花朵承載著送花者的情意，而社會上的規範、禮節、法律也都承載著眾人對於秩序的期待。

底下，我們以三個著名的例子來說明，客觀的載具如何將主觀的個人目的、偏好與評價等傳遞給另一個人。

（一）往來敵對雙方的子彈 [1]

經濟學家艾克瑟羅德（Robert Axerlod）曾講述一個令人動容的真實故事：二戰期間，德法兩軍戰士隔著戰壕對抗，指揮官要求他們必須對準對方射擊。經過多月的對立和多次的槍戰，雙方並沒有太多的傷亡，倒是兩方戰壕上方的樹木都被子彈打得稀爛。戰後，艾克瑟羅德訪問從當時戰場退役的戰士，發現：

1　Axerlord（1984）。

他們都不願意傷害對方，並利用子彈傳遞了這憐憫的善意，而對方也完全能理解。譬如，當他們看到對方從戰壕探出頭來時，就應指揮官的命令，很精準地開槍射擊。但是，他們精準射擊的對象是對方戰壕上方的樹木，而不是人員。開始時，對方會誤以為是敵人射擊不準，但幾次以後，他們就不這樣想了。同時，也在對方從戰壕探出頭來時，也很精準地射擊對方戰壕上方的樹木作為回報。這樣，客觀的子彈傳遞敵對雙方戰士的主觀善意，成功地抗拒來自指揮官要求射殺對方的命令。這過程，子彈是載具，精準射擊是編碼。

（二）土著的禮物[2]

人類學家牟斯（Marcel Mauss）發現：太平洋島嶼土著認為禮物都附著惡靈，因此人們在收到禮物時不能拒絕，但必須盡快送走。[3] 現在的理解是：在未有社會救濟與金融制度之前，個人的救急只能仰賴遠親近鄰，禮物制度因而產生。在此制度下，主觀的個人慎選禮物以表達心意，而收禮人也謹慎回禮。藉著禮物的傳遞，個人方能理解親朋好友的慷慨程度，以及在需要援助時可以投靠的人。禮物作為載體，承載個人的心意，並透過慎選禮物的編碼過程將它傳遞出去，收到禮物者必須進行解碼，也就是猜測送禮者之情意，並將自己的回禮以編碼形式送出。

（三）價格標籤

人類社會最重要的載具就是價格標籤，因它承載著商品供需變化的資訊。誠如許多經濟學原理教科書都會寫的：當供給商看到商品價格上漲，知道市場需要上升了，就準備擴大生產和新投資。當他們看到投入因素價格上漲，就知道原物料供應開始緊縮了，於是準備尋找新的原物料。消費者也會從價格標籤中讀出商品供需變化的資訊。消費者的需求與生產者的計劃都是主觀的，他們在解讀客觀的價格標籤和標示的價格後，理解了市場的變化，也知道自己接著應該怎麼行動。

2　Mauss（1990 [1950]）。

3　同樣地，中國古人也說：「禮尚往來。往而不來，非禮也；來而不往，亦非禮也」（《禮記》〈曲禮上〉）。

再以渡船（Ferry）為例，來說明載具承載知識的過程。渡船被拆成碎片後，只是一堆木板和金屬。一堆的木板和金屬不是渡船。渡船有著船體（結構）、維修手冊和操作手冊，並能載客渡河。從木板與金屬到船體，它為何會被建造成這樣子？它為何配置一了些古怪的設備？誰建造和配置這些設備？

我們知道，渡船一定歷經不斷的修改。過去的船員和造船師傅，將他們的知識和經驗內嵌（Embodied）在這艘船體上。所謂內嵌，就是將船體打造成他們期待的樣子。他們的知識包含了已編碼知識，也包含默會致知。他們在編碼過程也寫下一些文件，如製造手冊、維修手冊和操作手冊。有了這些手冊，接受船體的操作者就不必要完全去了解內嵌的知識。他只要知道如何操作，就能再利用它的知識力。

再利用的過程是這樣的：當他利用這艘船時，已經坐進到那些內嵌的知識裡，把自己和船體變成一個結合體。接著，他參照手冊操作，重複利用內嵌的知識，順利完成航渡。順利航渡後，他若有新的知識或經驗，就會加註到航海手冊或技術手冊的備註欄，等下一次船體修正時再內嵌到船體。

資本財

渡船是資本財。[4] 渡船內嵌了過去航海員和造船師的知識，其他的資本財也都內嵌了過去科學家、技師、機器操作員等的知識。就像渡船拆成碎片後只是一堆木板和金屬，各種的資本財拆成碎片後也只是一堆原物料。讓一堆原物料成為特定資本財的是它所內嵌的知識。這些內嵌的知識使資本財擁有知識力。[5]

4　由於資本財（Capital Goods）具有存量性質，又稱資本存量（Capital Stock）。譬如機器、廠房等可長期提供服務之實體，都稱為資本財，又稱為資本存量。為了避免和混淆，我們稱準備用以購置資本財的金錢或經費為資本（Capital），而資本財所提供之服務為資本服務。

5　在奧派理論裡，資本財內嵌的是生產力來自於內嵌知識之知識力。相對地，傳統馬克思理論的資本財內嵌的是過去的勞動力。該理論認為：勞動力在生產後並沒消失，只是從勞動者身上轉移並累積到資本財。同時，從個人身上轉移出來的勞動力，也如同知識一樣可以拷貝到每個它所生產出來的資本上。換言之，勞動力就如同未編碼的知識，經由勞動後，會自動地被編碼並以資本財為其載具。複雜的資本財——重複以資本財為投入因素所生產出來的資本財，就累積了好幾代人的勞動力，因而展現較高的生產力。由於資本財的生產力來自於內嵌勞動力，因此馬克思也就主張資本財的產出貢獻應歸屬於勞動階級。這不是本章討論的內容，留到財產權一章討論。

資本財雖內嵌著知識，但不是意志主體。意志主體是操作它的勞動者。勞動者以他的勞動力結合資本財的知識力，去生產他想實現的商品。單憑勞動力的生產力是很低的。譬如，早期深山溪川的裸體縴夫，如圖 5.1.1，只利用一條繩子去補助他們的勞動力。當代已經不容易找到單憑勞動力去生產的勞動者。

圖 5.1.1　林添福的〈裸體縴夫〉

資料來源：行政院文化建設委員會，國家文化資料庫。

當代的勞動者都結合著大量的資本財去進行生產，譬如新竹科學科技園區的員工，在 2000 年時，其配合的資本財之價值平均約為五百萬元新台幣。

當一堆木材與金屬承載著知識之後，就成為渡船，也就成為資本財。木材與金屬只是載具，承載的知識才是它們成為資本財的原因。只要承載知識──也就是內嵌知識，不論載具的材料為何都能發展成資本財。於是，資本財可依其載具之材料分類成：（一）以金屬、木材、石料、石化等自然資源為載具的實體資本財（Physical Capital，簡稱「實體資本」，下同）；（二）以身體之肌肉、大腦、感覺等為載具的人力資本（Human Capital）；（三）以文字、語言、圖像、音樂等為載具的資訊資本（Information Capital）；（四）以家庭、學校、廠商、軍隊、政府等組織型態為載具的組織資本（Organization Capital）；（五）以習俗、規範、租稅、市場、法律等制度為載具的制度資本（Institution Capital）。[6]

這些不同類別的資本財，除了都承載知識外，也都擁有和實體資本一樣的存量性質，也就是：資本財累積的數量會改變其邊際生產力、資本財能投資（累積）、資本財也會折舊。

先說邊際生產力的改變。亞當・史密斯發現勞動力在專業化後，發明了機器，並將枯燥又單調的例行工作交由機器執行。由於一人可同時看管多台機

6　社會學界也常使用社會資本（Social Capital）一詞，其用以泛指組織資本與制度資本。由於這定義和公共財一樣模糊不清又容易讓人產生錯誤聯想，本書將不使用這名詞。

器，如果將這多台機器看成是一台大型機器，史密斯其實是發現了增加內嵌知識的數量可以提升（資本與勞動力之）邊際生產力。之後，龐巴維克（Eugen Bohm-Bawerk）發現改良過的機器能有更快的動作。他認為這生產力的提升是來自於內嵌知識的質的提升，並將這提升分析為兩方面：其一是過去的勞動者不斷地將他們的工作經驗累積成機械的精巧，其二是科學家的研究與發展的成果也不斷累積成機械的精巧。這些新的知識和經驗先編碼成新的機器，然後再用這新的機器去生產更精緻的機器。龐巴維克稱此為生產的遞迴過程（Recursive Process）。

晚近，拉赫曼（Ludwig M. Lachmann）認為生產力的提升不能只就生產過程而論，應該從滿足消費者需求去討論。因此，即使沒有新的資本財出現或質的提升，只要異質的資本財可以合作生產出新的商品，那就是生產力的提升。換言之，異質資本財在生產過程中的互補效果也可以創新商品。[7]

資本的互補效果為一種網路效應，也就是 N 種資本財可以產生超過 N（N-1）/2 種的搭配方式。如果每一種搭配方式代表著一種新的商品，則當資本財的種類從 N 種增加到 N+1 種時，會增加接近 N 種新的商品。這是一個穩定的成長率，並不是遞減的成長率。譬如，當竹炭被作為日常用品的原物料時，市場上出現數不清的竹炭商品，甚至還有可食用的竹炭黑麵包。相似地，奈米（納米）技術、LED 的出現也全面地豐富了現有商品的種類。

在我們的定義下，資本財的累積不只是量的增加，也可以是其承載之知識的增加，也就是資本財的質的提升。資本內嵌的知識量愈多，資本財的質就愈高。如果資本財只出現在量的增加與質的提升上，就只會製造更多相同的消費財，其結果會降低產出品的市場價格。另外，消費者消費太多的相同財貨，其邊際效用也會降得很低，進一步壓低商品價格。因此，資本財的「累積」應該表現在資本財的互補，才有利於消費者之效用的提升。

再就資本財的折舊言。資本財的生產力來自於其內嵌知識的知識力。當資本財的材質老化或破損，但架構不變形時，其內嵌知識並不會遺失；如果架構

7　Lachmann（1978 [1956]）。

變形，內嵌知識就會減少一些，使其生產能力不如前。老化往往會伴隨著耗損，直到其喪失大部分的生產力。然而，經濟學討論的折舊，主要是產出品價值的降低。即使材質沒任何耗損，但當內嵌知識能生產之商品的市場需求開始減少時，該資本財已開始折舊。[8]

第二節　生產與消費結構

經濟成長是指產出價值的不斷提升，因此，經濟成長受供給面與需要面兩方的影響。在供給面，新古典經濟理論以生產函數來表現土地、勞動與資本等投入因素與產出的關係，而其淨產出就被視為投入因素的附加價值。利用生產函數去探討生產，存在以下兩項缺陷：（一）它僅能強調投入因素與附加價值之間的統計相關性，而無法表現其因果關係；（二）它無法呈現自然資源和中間材料（以下簡稱「原物料」）的變動可能產生的影響。

生產結構

為了矯正上述生產函數的兩缺陷，奧地利學派以生產結構替代生產函數，作為分析生產的基礎。

圖 5.2.1 是以手機為最終消費財的生產結構。最終消費財稱為第 0 級商品，表示它位於生產結構的最左端，亦即最接近直接消費的一端。圖中，第 0 級商品的手機由觸控銀幕、SIM 卡和電池三部分的半製成品組成，這三部分都稱為第 1 級商品。第 1 級商品的觸控銀幕由「1.1」和「2.1」兩部分的中間財或原物料製成，都稱為第 2 級商品。同樣的，第 1 級商品的 SIM 卡由第 2 級商品的中間財「3.1」和「3.2」合製而成，但其中的第 2 級商品「3.1」則由第 3 級（以下一般化為「第 n 級」）商品的中間財「3.1.1」製成，而第 n 級的的中間財「3.1.1」又由第 n+1 級的的中間財「3.1.1.1」和「3.1.1.2」合製而成。

8　譬如 LED 電視取代映像管的電視和數位相機取代傳統的負片相機，當消費品的市場發生改變時，生產遭淘汰之消費品的資本財也就跟著出現折舊，雖然其機件本身完好無瑕。

圖5.2.1　**手機的生產結構**

最終消費財稱為第 0 級商品，第 0 級商品的手機由稱為第 1 級商品之觸控銀幕、SIM 卡和電池組成。
第 1 級商品的觸控銀幕由「1.1」和「2.1」兩部分的第 2 級商品組成。最末端為自然資源。

　　這是一個類似家族族譜的反向延伸圖，表現的是龐巴維克所稱的遞迴生產過程。圖中的第 0 級商品為生產結構的頂端，也就是最終消費財。途中，每一項中間財都是其更高階之中間財（或原物料製成）所製成。「更高階」意指生產製程的更上游，也就是更接近於每條反向延伸線之末端。最末端為自然資源。

　　生產結構圖清楚地表現原物料的流程。當市場出現性能或價格優於中間財「1.1」的新中間財「1.2」時，整條從「1.1.1」到「1.1」的生產鍊將被以虛線表示之生產鍊，即從「1.2.1.1」和「1.2.2.1」到「1.2」的「1.2」的生產鍊取代。於是，原先生產中間財「1.1」的整條生產鍊被淘汰，而代之以生產新中間財「1.2」的整條生產鍊。這被取代的過程就是熊彼特所稱的創造性破壞中的新原物料的出現。類似的情況也可能發生在第 1 級商品的電池或 SIM 卡。

　　為簡化討論，生產結構可以單一延伸線為例，如圖 5.2.2，從「1.1.1.1」經「1.1.1」、「1.1」和「1」到手機。

　　圖下方的方塊表示投入因素的分配。不同於生產函數，在生產結構下，最終消費品的每一生產階段都必須投入原物料和生產因素。如中間財「1.1」的生產需要原物料「1.1.1.1」的投入，也需要企業家精神、勞動力、土地、資本

手機　　1　　1.1　　1.1.1　　1.1.1.1

企業家精神、勞動力、土地、資本

圖 5.2.2　生產投入的利用

在生產結構下，最終消費品的每一生產階段都必須投入原物料和生產因素。如中間財「1.1」的生產需要原物料「1.1.1.1」的投入，也需要企業家精神、勞動力、土地、資本等生產因素的投入。

等生產因素的投入。換言之，每一生產階段都有企業家在決定生產因素和原物料的投入組合。尤其注意的，不同的企業家會使用不同的生產因素及原物料的組合。由於每一個層級的生產都有企業家的投入，因此，當他發現原物料或自然資源的供給不足時，就會設法尋找可以替代的原物料或自然資源，或設法發展新的中間財。他只照顧這一層級的生產，因此找到可替代的原物料或自然資源並不會太困難。就最終消費財的整個生產鍊來說，由於原物料的短缺問題被分派到生產結構的各個層級，並交由各層級的企業家去調整，因此，短缺的嚴重性將大幅降低。

馬爾薩斯除了提出資源有限的悲觀論外，也呼應呂嘉圖的邊際生產力遞減法則。只要邊際生產力遞減，經濟成長終會達到邊際生產力等於零的境地，也就是宣告經濟成長停滯時代的來臨。毫無疑問，勞動力的邊際生產力是會遞減的，但其實質意義不大，因為勞動生產力的提升主要來自勞動力與資本財的互補效果。資本財是知識的載具，知識可以再利用，只要當前的勞動力能夠利用資本財承載的知識，就可以不斷地提升其邊際生產力。[9]

能承載知識的並不侷限是實體資本財。知識可以內嵌在個人身上而成為人

9　土地的邊際生產力是也會遞減，但也同樣地仰賴其與資本財的互補效果。

力資本，因此，個人的勞動力也就可以利用其自身擁有的人力資本，以互補效果之方式不斷地提升勞動力的邊際生產力。[10] 從亞當史密斯提倡分工與專業化以來，經濟學家就開始以累積的知識去解釋經濟的長期成長，而不是一再地受困於邊際生產力遞減法則。知識朝向不同方式累積，也就形成各種不同的資本財，如組織資本財的工廠、制度資本財的市場與財產權等。勞動力和這些資本財的互補效果帶來了遞增報酬的經濟成長。

消費結構

主觀論經濟學的個人有多樣的需求，又會以行動去實現他的需求。行動之前，個人與其行動對象的物品之間必先存在或建立以下五項關連：（一）個人先有某種需求、（二）該物品具備滿足該需求的客觀性質、（三）個人認定該物品能滿足其需求、（四）個人擁有取得與支配該物品的知識與權力、（五）個人擁有利用該物品的知識。[11] 就以個人和蒟蒻為例。首先，個人克服飢餓，又不想吃下太多熱量。剛好，蒟蒻具有滿足上述需要的客觀性質。問題是，該人是否知道有蒟蒻這種財貨存在？因為它並非台灣本土食物，僅生產在印度、中南半島和中國西南省份。假設該人從電視節目知道這財貨，但電視節目因不可置入性行銷的法令規定而不公開銷售地點，該人是否知道要去何處購買？最後，當他買到之後，是否知道如何去烹調？

這五項關連可以重新分成兩大項：個人理解其需求的消費知識（Consumption Knowledge）和個人滿足其需求的生產知識（Production Knowledge）。消費知識包括五項關連中的（一）、（二）、（三）、（五）等四項，而生產知識包括第（四）項及生產該商品之生產結構。在需求和消費知識給定下，以想吃麵包為例，從麵包的製造和交易，到將麵包塞進消費者嘴巴裡，每一動作都是生產結構中的生產層級。至於最後一個動作，也就是「嚼食麵包」才稱為消費，並稱嘴巴前的麵包為消費財。

10　貝克的人力資本理論和亞羅—盧卡斯（Arrow-Lucas）的做中學（Learning by Doing）理論並未強調勞動力之人力資本與實體資本的互補效果。

11　孟格指出前四項，龐巴維克加入最後一項。請參閱 Houmanidis and Leen（2001）。

消費知識是主觀的。同樣是想吃麵包，有些人連結的消費財是法國蒜香麵包，有些人則是日本紅豆麵包。[12] 飢餓時，我們的需求只是想吃點東西，但有時也會有更細膩的需求，如想吃媽媽料理的古早味或米其林星級名廚的料理大餐。因此，消費財可以是已拿到嘴巴前的麵包，[13] 也可以是擺在面前的一桌盛宴——這盛宴有不少道菜，其中每道菜都是由幾部分烹調好的食物組合在同一瓷盤上。從想吃點東西到想吃料理大餐之間的轉變是需求的精緻化，其意義是：需求的內容也開始結構化。我們稱之為消費結構（Consumption Structure），如圖 5.2.3。[14]

於是，以消費財為中心，向前或向後都存在著結構：朝原物料方面延伸就是生產結構，朝需求方面延伸就是消費結構。個人的需求從消費財向消費結構

圖 5.2.3　烤雞套餐之服務─生產結構

原來以烤雞為第 0 級財貨，其有四個生產層級。另一種第 0 級財貨的甜點，有三個生產階段。烤雞店推出「烤雞套餐」，將烤雞和甜點結合並視為第 0 級，將烤雞和甜點改為第 1 級。

12　再如「無聊打發時間」的需求，個人連結的消費財可能是打一場籃球、看本小說、逛百貨公司、或去色情場所。個人的需求和消費知識決定了消費財的選擇範圍，譬如有些人對打發無聊時間的需求只會連結到「看本小說」或「逛百貨公司」兩選項。如果我們將偏好選擇併入需求內，個人就會在消費財的選擇範圍中挑出（特定的）消費財。也就是說，不同的消費知識決定了不同的消費財。

13　在前述例子裡，我們以「放進嘴巴裡的食物」為第 0 級消費財，而將「放在桌上一盤食物」視為第 1 級的中間財。除了在復健中心外，這生產都是消費者自行完成的。因此，在一般情況下，我們會直接就把「放在桌上一盤食物」視為第 0 級的消費財。

14　Garrison（2001）第 48 頁已經將生產結構延長到消費結構。不過，書中討論的是耐久性消費財及其耐久性的折損，和本文討論的精緻化不同。

方向的發展，可稱為消費的精緻化。假設原來的生產結構是圖中的實線，以烤雞為第 0 級財貨，其有四個生產層級。另外，市場中還有另一種消費財，就是第 0 級財貨的甜點，而其有三個生產階段。假設烤雞店應客人要求而推出「烤雞套餐」，那只是將烤雞和甜點結合的組合商品。由於烤雞和甜點都是第 0 級，根據生產結構的邏輯，烤雞套餐就必須是第 -1 級。但烤雞套餐既是新商品，若我們視為第 0 級，依此，整個生產結構就必須調整，並將烤雞和甜點改為第 1 級。

假設米其林名廚推出的料理大餐是烤雞套餐佐紅酒的「法國烤雞全餐」，那麼，我們可把原生產結構再延伸，將烤雞套餐和甜酒都改稱為第 1 級，而稱新的法國烤雞全餐為第 0 級。當然，我們還可以將旅行社推出的「法國美食之旅」視為新商品的第 0 級，而將法國烤雞套改為第 1 級，並結合另一條以法國古堡旅遊為第 1 級的「中間財」。

第三節　經濟成長

自馬爾薩斯以來，人們就一直擔心地球的有限資源終將限制經濟成長。經濟學家常以人類科技會不斷進步來回應馬爾薩斯的悲觀論。近年來，人口眾多的金磚四國邁向經濟成長，加快了地球有限資源的開採和消耗，使得 1970 年代興起的「羅馬俱樂部」（Club of Rome）之論點再度興起。[15] 他們認為人類的經濟成長無法超越自然資源所設定之極限，更進一步結合了環保主義與反全球化運動，發展成新的反市場運動。這股風潮帶來新的不安：低所得國家擔心經濟發展機會將被扼殺，而高所得國家也擔心經濟成長停滯。然而，在主觀論經濟學，節約資源的訴求並不意味著反市場或反消費的合理性。永續成長的基礎在於知識生產與利用，而不在於自然資源的投入增加或限制使用。

資源限制

的確，對個人或就任一個時點而言，自然資源當然是有限的。但從長期

15　關於羅馬俱樂部的報告，請參閱：Meadows, Dennis, Randers and Behrens（1972）和 Pauli（2009）。

看，資源有限並不是必然的悲觀。新古典經濟經濟學提出的解答是，不僅科技會不斷進步，也不僅市場價格機制會調整技術、原物料、投入因素的替代關係，利潤也會促成新的技術、原物料、投入因素的上市。但由於從新古典經濟理論的勞力與資本的替代關係默認自然資源與總生產因素投入的固定比例關係，故對作為終極來源的原物料的有限問題保持沈默，以致成為羅馬俱樂部的攻擊焦點。另外，我們也無法太樂觀地相信科技發展來得及從月球或火星運回地球上稀少的自然資源。

如果從主觀經濟學角度去看資源的限制，我們對資源限制的理解就會不一樣。回到生產結構，其最高一級是自然資源，而其短缺的確會影響整條生產鍊。由於生產結構已分割成許多生產層級，而各生產層級的企業家都會根據個人知識與利潤計算後尋找替代的生產方式、原物料、生產因素，這可以大幅地降低消費財生產所受到的影響。創新的原物料可以替代自然資源，而生產知識的成長是創造新原物料的力量。只要生產知識能夠持續成長，就不會出現原物料危機。最後限制經濟成長是生產知識而不是自然資源，而人類過去的經濟成長也從未受自然資源短缺所限制。

除了生產知識，需求知識的成長也能擺脫自然資源和環境污染對經濟成長的限制。需求知識對經濟成長的最大貢獻是，它將消費財的生產以精緻人力作為主要投入。這類消費財在生產過程是以專業師傅的技藝為主，也就是憑靠專業師傅擁有的未編碼的知識，或說是精緻技藝下的默會致知。當然，他們的精緻技藝需要高精密機械的相輔相成。雖然編碼的知識比較容易擴散和再利用[16]，但未編碼知識和默會致知也依舊能夠擴散和再利用。[17]

在這些專業師傅手中，一塊雞胸肉可以煮成一道名菜，一塊大理石可以雕成藝術品。他們慎選原物料，卻不受限於原物料。他們不隨便耗用原物料，卻會花上幾個月的時間去完成一件作品。這些消費財使用的原物料不多，較多的是內含在專業師傅之技藝下的默會知識。

16　Langlois（1999）。

17　Langlois（2001）。

需求創新

在生產結構下，消費財的精緻化就是將原消費財變成了新消費財的原物料。精緻化是消費財的消滅和創新過程，也就是在生產結構中刪去生產原消費財的整條生產鍊，以新消費財的整條生產代之。

消費需要先有需求，因此，連結這精緻化消費財的需求必然也會經過精緻化。需求的精緻化可稱為個人需求的縱向創新。精緻化消費財（第 0 級）的實現效用，會高過直接消費其個別原物料（第 1 級）之效用的總和。雖然第 0 級消費財的價格也會高過個別第 1 級原物料之總價格，但若計算成單位預算所能購買到的邊際效用，前者還是較高的。既然邊際效用較高，精緻化消費財便是正常財，其需要量會隨著所得增加而增加。相對地，原消費財之需要量則會隨著所得增加而減少。換言之，當實質所得相當幅度地增加後，精緻化消費財的市場就會出現。

當然，需求的變化也可能來自非經濟因素。只要精緻化需求能成為普遍現象，精緻化消費財的市場也會出現。我們常有這樣的經驗：看慣了好電影，就看不下肥皂劇；聽慣了好音響，就聽不下 MP3。這類似於俗語說的「由儉入奢易、由奢入儉難」。個人的需求一旦精緻化，就不容易再連結原先的消費財。消費知識和消費都具有向下僵固性。

需求創新不一定要來自需求精緻化。不少的需求創新是隨著科技發明而創造出來的新需求，如手機或到外太空旅行等。這些創新稱為需求的橫向創新。需求的橫向創新是伴隨新商品而來，因而這些商品又被稱為殺手級創新商品。就以當前最流行的觸控式平版電腦為例，它帶來的需求的橫向創新是輕薄短小的移動式通訊站。輕薄短小的移動式通訊站的新需求是以一些科技的新發展為基礎，包括：觸控螢幕的發展、高效節能的中央處理器、高容量的記憶體、雲端計算、網路通訊等。它帶給人類另一維度的消費需要的滿足，而不是以替代現有的需要為目標，但有時也產生了消滅某些舊有傳統之需要的效果。譬如，出差開會的人士之前只帶著筆記型電腦上飛機，現在則多帶了一台平版電腦；但是出國旅行者，完全以平版電腦取代了筆記型電腦。

海耶克曾定義進步（Progress）為，個人需求的增加以及實現需求成本的降低。[18] 這定義可重新寫成以下四項進步：實現需求之成本的下降、連結需求之消費財的擴大、需求的縱向創新、需求的橫向創新。前兩項進步分別來自於生產知識和消費知識的提升，後兩項進步則是需求的兩條創新方向。與需求創新相關的知識，可稱為需求知識。在進步的四項因素中，第一項提到的成本，原本就定義在效用上，而之後的三項更是直接反映在效用的變化上。既然進步都會表現在效用上，我們可以從效用的提升來檢驗進步。

　　不同於凱因斯學派與新古典學派僅討論所得增加對消費總量的影響，主觀論經濟學進一步討論到消費結構的變化，並認為：當所得快速增加後，個人會減少原消費財的需要而增加精緻化消費財。然而，這結構性的轉變只有在個人的需求知識隨所得增加的前提下才會出現，否則更多的所得只會拿去消費原知識所連結的消費財，只會帶來邊際效用的遞減，而對個人的效用不會有突破性的提高。當需求精緻化之後，精緻化消費財就能幫助個人跳脫邊際效用遞減的困境。經由消費結構的調整，所得增加所帶來的效用提升會遠高於消費量的增加。

　　除了效用提升，需求創新也能促進經濟成長。譬如橫向需求創新會連結到新的消費財，給現有的產業結構平行增加幾條新的生產鍊。縱向需求創新的作用略有不同，因在需求精緻化下延展出去的新的生產階段都是一般定義下的服務業。服務業的併入，重新改組了以原消費財為起頭的生產鍊，並朝兩頭發展為「服務—消費財—生產」的縱深。若將精緻化消費財重新定義為第 0 級，這條縱深可明確地稱為「服務與生產的產業鍊」。

　　這兩類需求創新都必須要有足夠的有效需要（Effective Demand）來配合，經濟才可能成長。凱因斯提出的有效需要的確是這論述的核心：如果民間的需要不足，政府可以利用政策去擴大民間的需要。相對地，新古典學派則保守得多，仍堅守市場行銷去提升市場需要的信念。對企業家精神的錯誤陳述，不自

18　Hayek（1960）在〈第三章 進步通義〉中說道："The important point is not merely that we gradually learn to make cheaply on a large scale what we already know how to make expensively in small quantities but that only from an advanced position does the next range of desires and possibilities become visible, so that the selection of new goals and the effort toward their achievement will begin long before the majority can strive for them."（p.44）

覺地傷害了它的被接受度。

　　需求創新大都得歸功於企業家。然而，市場機制下的連續創新，會誘使人們主動去獲取新創的需求知識。而企業家在傳播方面的貢獻，在大多數情況下只是臨門一腳。假設市場已存在 n 種需求獨立的消費財，其中有 2 種是新創的，這兩種消費財使需求空間從 n-2 維度提升到 n 維度，同時形成新的服務與生產的產業鍊，帶來就業和利潤，增加整個社會的產出並提升了人們的所得。

　　個人的所得增加後，需求維度也會增加。新增的所得可以實現更多的需求，這的確可提升個人效用；但效用提升只表示個人更加幸福，並不表示他更加滿足。如果只有所得增加而沒有新需求的出現，效用提升也就等於更大的滿足。不幸地，他發現新需求增加的速度比所得增加還快，也發現自己將新所得分攤到每一種消費財的預算反而較之前為少。如果他對各種需求都存在一個期待滿足的數量，那就是在 n 維度座標上夢寐以求的祝福點（Bliss Point）。所得不斷增加，消費財空間之維度愈來愈多，祝福點離他的預算能力卻是愈來愈遠。不斷出現新需求和精緻化消費財誘發個人新的不滿足。新的不滿足形成個人的行動驅動力。這些驅動力提升個人對新滿足的警覺，也就降低了企業家在推銷他們的新商品或傳播新的需求知識時的交易成本。

　　需求知識的創新也是在供給與需要的交會下實現。在供給方面，它依賴於企業家為追求利潤而展開的策略。科茲納認為企業家們都會設法讓消費者知道他們的產品的相關資訊，包括銷售地點和促銷機會。[19] 余赴禮和羅伯森進一步指出：企業家們會主動以廣告等行銷策略去改變消費者對商品的知識和信任。[20] 在需要方面，人人都具有接納這些廣告的企業家精神。這是一種預期能巨幅提升效用而勇於去嘗試的行動，也就是個人願意為了嘗試新需求而拋棄舊需求。[21] 然而，我們還是不能忘記個人所得的增加是需求創新的必要條件。所得若是過低，分攤到各需求的預算會太少，就無法支付嘗試新需求的成本。新

19　Kirzner（1973）。

20　Yu and Robertson（1999）。

21　Gualerzi（1998）也指出：當市場生產了大量的同質商品後，人們會轉而去尋找一些不一樣的消費財與消費方式。

的需求知識所連結的消費財通常會伴隨一些專利權，因此其價格相對較高，這也就是它需要高所得支撐的另一理由。一般而言，需求知識的創新速度不會太快，而人類的長期經濟成長也不會太快，此時間上緩慢地配合，使得需求知識的供給和需要得以協調成長。

需求知識和消費知識引導著個人的消費，生產知識則引導自然資源與生產因素的利用，這導致生產因素與自然資源存在著替代關係。忽視這些替代關係是傳統經濟學家對經濟成長產生悲觀論調的根源。市場的價格機制不僅會調整商品的相對供需，會經由需求創新而改變人們的需求。當人類需求改變後，不僅原物料的利用範圍跟著改變，生產因素也會成為原物料的替代投入。因此，就長期而言，資源有限最多只是一個假設性的問題。

本章譯詞

人力資本	Human Capital
內嵌	Embodied
文明論	Theory of Civilization
生產知識	Production Knowledge
生產結構	Structure of Production
交換論	Theory of Exchange
成長論	Theory of Growth
有效需要	Effective Demand
呂嘉圖	*David Ricardo*（1772-1823）
制度資本	Institution Capital
拉赫曼	Ludwig M. Lachmann（1906-1990）
社會資本	Social Capital
消費知識	Consumption Knowledge
消費結構	Structure of Consumption
祝福點	Bliss Point
做中學	Learning by Doing
專業化	Specialization
異質資本財	Heterogeneous Capital Goods
組織資本	Organization Capital
最終消費財	Final Goods
創造性破壞	Creative Destruction
勞動價值論	Labor Theory of Value
進步	Progress
資本存量	Capital Stock
資本服務	Capital Service
資本財	Capital Goods
資訊資本	Information Capital
載具	Carrier
實體資本	Physical Capital
遞迴生產過程	Recursive Production
橫向創新	Horizontal Innovation
縱向創新	Vertical Innovation
需求知識	Knowledge of Desire
價值論	Theory of Value
盧卡斯	Robert Lucas
默會致知	Tacit Knowledge

龐巴維克	Eugen Bohm-Bawerk（1851-1914）
羅馬俱樂部	Club of Rome

詞彙

人力資本

內嵌

分工

文明論

生產函數

生產知識

生產結構

生產鍊

交換論

成長論

有效需要

牟斯

艾克瑟羅德

余赴禮

呂嘉圖

折舊

制度資本

拉赫曼

服務與生產的產業鍊

社會資本

科茲納

消費的精緻化

消費知識

消費結構

祝福點

做中學

專業化

異質資本財

第 0 級商品

第 n 級商品

組織資本

最終消費財

創造性破壞

勞動價值論

渡船

進步

經濟成長

資本存量

資本服務

資本財

資訊資本

載具

實體資本

精緻技藝

網路效應

遞迴生產過程

需求的橫向創新

需求的縱向創新

需求知識

價值論

盧卡斯

默會致知

禮物

龐巴維克

羅馬俱樂部

邊際生產力遞減法則

邊際效用理論

第三篇

自由經濟體制

ONTEMPORARY POLITICAL ECONOMY

第六章　市場失靈論

第一節　市場失靈的論述
　　　　市場失靈論 1.0、市場失靈論 2.0、市場失靈論 3.0
第二節　對市場失靈論的批判
　　　　寇斯的批評、米塞斯的批評
第三節　市場的創造
　　　　消費奢華困境、ZARA 品牌

　　亞當史密斯以價格機制隱喻看不見之手，而價格只存在於市場機制下，因此，第一章在不會誤導讀者下，簡單地將「看不見之手定理」敘述為：在市場機制下，即使每個人都追逐私利，依然會帶來社會公益。[1] 對於他的粉絲而言，這敘述很清楚地指出市場機制調和私利與公益的能力：只有在市場機制下，人類才能實現和諧社會。然而，對於他的批判者言，這敘述卻是語意不清而論述也不嚴謹。[2] 他們的批判聚焦於這兩點：（一）社會公益的內容和人們受益的程度，（二）社會公益的實現過程及困難。這方面的批評通稱為「市場失靈論」（Market Failure），為本章探討的內容。

　　第一節將先陳述市場失靈論之論述內容及其演變，接著，第二節將回顧幾位自由經濟學者對該理論的批判。[3] 第三節將以平價精品公司 ZARA 為例，說

1　抄錄亞當史密斯的原文如下：As every individual, therefore, endeavours as much as he can both to employ his capital in the support of domestic industry, and so to direct that industry that its produce may be of the greatest value; every individual necessarily labours to render the annual revenue of the society as great as he can. He generally, indeed, neither intends to promote the public interest, nor knows how much he is promoting it. By preferring the support of domestic to that of foreign industry, he intends only his own security; and by directing that industry in such a manner as its produce may be of the greatest value, he intends only his own gain, and he is in this, as in many other cases, led by an invisible hand to promote an end which was no part of his intention. Nor is it always the worse for the society that it was no part of it. By pursuing his own interest he frequently promotes that of the society more effectually than when he really intends to promote it. I have never known much good done by those who affected to trade for the public good. (Glasgow: 456)

2　這批評不是針對本文對看不見之手定理的簡單陳述，而是指向亞當史密斯的原文（上一註釋）。

3　自由主義、古典自由主義、當代自由主義等都是不容易定義且容易引起爭議的詞彙。由於本書不是政治思想史，因此不擬在這方面過度討論。這兩節所稱的古典自由主義或當代自由主義，僅指該節所引用到的學者的自由主義觀點。

明市場如何解決被誤讀的市場失靈現象。

第一節　市場失靈的論述

　　鑑於看不見之手定理之敘述的「語意不清與論述不嚴謹」，兩位諾貝爾獎經濟學家亞羅和德布魯便以數學詞彙和數學邏輯加以重述。他們將亞當史密斯文中的競爭（Competition）改為價格接受者（Price Taker），將公共利益（Public Interest）改為柏瑞圖效率（Pareto Efficiency），然後證明了有名的亞羅──德布魯定理（Arrow-Debreu Theorem）：在個人追逐自利、不需要公共財、不存在外部性、而個人僅是價格接受者的社會裡，當價格機制達到均衡時，資源配置能實現柏瑞圖效率。[4]這定理又稱為福利經濟學之第一基本定理（First Fundamental Theorem of Welfare Economics，簡稱「第一定理」）。

　　該定理以新古典經濟學學者對價格機制的窄化理解去標明看不見之手定理的適用條件，要求市場環境必須同時滿足以下三項：（1）不存在公共財、（2）不存在外部性、（3）個人僅是價格接受者。只要上述條件有一項不成立，價格機制就無法保證資源配置能達到柏瑞圖效率。新古典學者將這定理視為市場失靈論的基礎，因為無論如何去觀察現實市場，都會發現現實市場與這其中的任何一項條件都有段甚大的差距。

　　此外，市場失靈論者將財富的均等分配視為社會公益的一項內容，並批評市場機制無法實現這目標。若以任一時點為初始點，則社會資源在初始點都已有一組初分配，在市場機制下，個人持其初分配進行合作、生產、交易，並於消費之前的形成後分配。若初分配不均等，後分配也很難均等。

　　如果不公平的後分配是無法被接受的，市場失靈論者建議我們可以依此逆向思考：先從眾多的柏瑞圖最適境界中挑選理想之後分配，之後追問它和哪一點初分配對應？這個初分配稱為「理想的初分配」，因為經過市場運作後，它將對應到理想的後分配。因此，政府只要採取重分配政策，把開始的初分配調

4　Arrow and Debreu（1954）。

整到理想的初分配，接著放手讓市場運作，社會也會在個人消費之前形成理想的後分配。這就是福利經濟學之第二基本定理（Second Fundamental Theorem of Welfare Economics，簡稱「第二定裡」），其涵義為：政府可以設計一套重分配政策，先將給定的初分配調整到理想的初分配，然後再讓市場運作，其結果不僅會出現第一定裡所指出的最適境界，而且是政府政策設計之初所期待形成的理想的後分配。

第一定理將市場看成資源的配置機制，第二定理則將市場視為政治權力下的一項運作機制。若要追求後分配的均等，為何不直接重新分配後分配就好了，何必多此一舉？初分配是生產因素的分配，而後分配是產出的分配，其間的連結是從生產因素到產出的交易與生產過程。第二定理的支持者相信：政府干預交易與生產過程會打擊生產誘因及扭曲資源配置，但是在交易與生產之前進行初分配的重分配則不會。這種小密爾（*John S. Mill*）式的「生產與分配之二分法」的邏輯謬誤一直藏在市場失靈論的邏輯深處。

市場失靈論 1.0

傳統的市場失靈論出自於對看不見之手定理的批判，我稱為「市場失靈論 1.0」。

在市場下，只有商品能夠實現「一手交錢、一手交貨」時，價格才會是交易條件的唯一內容。否則，價格就得伴隨其他的約定條件，如交貨日期、交貨地點、維修服務等。若把價格也視為雙方交易的一項約定，則交易的完整約定，稱之契約，包括了價格和上述的各種約定。譬如到賣場購買一台新型冷氣，契約就包括了運送到家、安裝、處理舊冷氣、售後服務等。由於交易包括了其他條件，有時從形式上看來就類似許多小項交易的聚合。市場失靈論者的第一個盲點，就是把契約交易簡化成價格交易。第二盲點，是把均衡價格的決定看成市場機制的核心，並藉此進行福利分析。在創業家精神的理論下，市場雖有朝向均衡的靜態力量，但更重要的是跳脫市場均衡的創新力量。市場機制的核心在於發現與創新，而不在均衡的決定。

瞭解市場失靈論者的盲點之後，本節接著檢討其對市場機制的三項批評。

第一項是公共財（Public Goods）問題。[5] 失靈論者認為公共財是不可或缺的商品，但市場無法有效率提供。公共財在字義上具誤導性，經濟學者嘗試以中性字眼去重新定義，如「增加一人使用的邊際成本為零的商品或服務」或「不具有排他性又不具有敵對性的商品或服務」等，並嘗試以燈塔、國防、警政、司法等為例。然而，寇斯就曾以燈塔為例，說明只要政府授權廠商向進出港口的船隻課稅，燈塔依舊可以由市場有效率地提供。[6] 國防與警察的爭議也不在市場能否提供最適數量，而是在於更廣泛的司法正義問題。同樣的爭議也發生在司法。司法更適切的說法是一套規範行為的規則，而不是交易或虛擬交易下的商品或服務。除了少數無政府論者外，自由主義強調的政府職能是專職於國防、警政與司法，以維護私有產權制度為目標。在這意義下，國防、警政與司法應該視為市場體制之規則，以保障市場運作為前提的規則，而不是交易或虛擬交易下的商品或服務。相對地，經濟分析關心的國防、警政與司法的問題，則是其作為公共財的最適提供量。

第二項是外部性（Externality）問題。外部性是指獨立決策之經濟單位的產出，影響到其他獨立決策之經濟單位的生產成本或消費效用，並導致該單位無法實現其最適計劃。失靈論者認為：由於外部性的存在下，經濟單位無法將真正的成本與效益納入計算，故其決策必然有問題。因此，他們建議政府介入，以課稅方式去改變生產外部性廠商的生產決策，稱此為矯正型租稅（Corrective Tax）。然而，寇斯認為外部性問題是契約問題。[7] 如果這兩個相互影響的單位能夠統合成一個，將原來個別單位的決策置於同個總管理處，外部性問題也就消失了。若合併成本與管理成本大，受外部性影響的雙方可以經由協商去解決。如果直接談判難以進行，政府可以輔助市場的立場，將外部性轉換成排放權利，之後再交由市場進行交易。

5　「公眾財」會是較公共財好的翻譯，但人們的使用習慣難改。

6　Coase（1974）。

7　Coase（1960）認為個別的經濟單位可以透過契約，有效率地處理外部性問題。

第三項就是壟斷（Monopoly）問題。失靈論者認為，當代各產業都受控於少數大型企業。這些企業利用壟斷性經濟權力控制產量和價格，導致市場均衡數量低於完全競爭下的數量。他們為了賺取超額利潤，不惜降低社會福利。然而，這是靜態下的分析，因為這論述假設了這些壟斷性商品和其市場都已出現。壟斷性商品的問題不在於其價格與數量，而在於如何使市場能源源不絕地出現新商品和衍生的新市場。今天市場的商品之所以較昨天豐富，就是因為創業家追求超額利潤而產生的創新。廠商推出新商品時，總是居於壟斷的地位。這時推出的商品數量可能不多，但相對於本來還沒有該商品的昨日，卻是相對的極大量。

市場失靈論 2.0

史蒂格里茲（*Joseph E. Stiglitz*）認為傳統的批評力道不夠，因為市場論者只要稍加擴充政府職能就能滿足失靈論者的要求，而那些政府職能僅會些微地傷害市場機能。[8] 理論是從現實抽象的簡潔模型，本質上就不能要求其百分百地實現。若出現十分之一的修正，那算不上在否定理論。以政府支出為例（雖然不是很好的指標），在扣除警政、司法、國防等支出外，若不超過全國總產出的十分之一時，規模上還不算市場失靈。[9] 因此，他認為若要論述市場失靈，就必須強調更嚴重的失靈，才能讓市場論者走頭無路。另一方面，他也明白亞當史密斯並沒有完全競爭的概念，因此傳統市場失靈論對看不見之手定理的批評是認錯了方向，必須另闢戰場，也就是「市場失靈論 2.0」。

史蒂格里茲認為訊息在市場裡普遍是不完全也不對稱，尤其是在金融市場與風險市場。不完全的訊息導致許多該出現的市場沒出現，而存在的市場又無法接近完全競爭。只要市場訊息不完全，第一定理就不適用，即使定理要求的條件都滿足。然而，批評第一定理不適用也只是把問題還原成：靜態的價格機能未必具有效率。這並未否定動態的價格機能仍可能具有效率，也不等於政府

8　Stiglitz（1991）。

9　若考慮花錢不多而效果大的政府管制措施時，其數字估算較為困難，但仍可在考慮容忍度範圍之後，以理論估算去了解政府是否尊重市場。

的介入就具有效率。事實上，市場除了價格外，時常需要仰賴契約和廠商的信譽來運作。創業家不僅以價格進行交易，也創造各種輔佐交易的手段。[10]

史蒂格里茲提出的市場形成不完全競爭的第二原因是，個別廠商的技術研發成果會在產業間擴散，形成正的外部性。這顯示個別廠商出於自利動機的技術研發支出會低於社會福利極大化所需的最適量。[11] 這裡，他完全採用新古典理論的市場觀點，誤以為廠商只要投入技術研發就可以創造新市場，而不知道技術研發也只是廠商市場行銷的一部份。新市場的開發來自於創業家的警覺，與其在警覺下指導技術研發的方向。其次，研發技術在廠商間擴散並不像感冒病毒的散播，而是來自於創業家的選擇模仿。模仿的前提是新技術能帶來利潤，而高利潤會吸引其他廠商去模仿。這現象導致現實世界的創新廠商紛紛祭起智慧產權去防止技術的擴散。最後一點，不論是先行廠商或後來的模仿者，在投資前都會估算投入成本與預期效果。如果先行廠商預期模仿者的降價競爭，就會選擇投資額大而回收期長的技術研發，以較低的生產成本區別模仿者的商品。

史蒂格里茲的第三項批評仿效凱因斯，認為市場失靈的主要對象不在資源市場或商品市場，而在普遍而持續存在失業問題的勞動市場。[12] 新古典學派允許 3%-5% 的結構性與季節性失業，但當代歐洲的失業率普遍高達 10%。另外，他認為人的行為特徵不是不變的效用函數。人容易犯錯，且隨著年紀的增加愈清楚自己的決策可能會犯錯。人還具有社會性，會珍惜與他人的關係，進而影響他的經濟行為。當然，這都是針對福利經濟學定理之假設的批評，因為效用函數中加入對其他人的關懷就會破壞第一定理。他似乎站在主觀學派的立場，批評新古典理論的不真實假設和不真實的推演結論，批評他們幻想著自己是奧林匹斯山上的眾神。然而，即使不想擠入眾神之列，他依舊想藉著政府政策去操控社會的經濟活動。

10　MacKenzie（2002）。

11　Stiglitz（1998）。

12　Stiglitz（1993）。

另一類的市場失靈論 2.0 是羅斯（*Alvin E. Roth*）用以支持其市場設計（*Market Design*）理論的論述。他認為稠密性、擁擠性和透露個人資訊的安全性也是市場失靈的主因。[13] 這裡以一個例子來說明。

假設小羅今年可以從資訊系畢業，在畢業前一個月開始尋找工作，打算進入勞動市場。他計劃進入的是 IC 設計業的勞動市場。在經濟分析課堂上，這個市場就只是 IC 設計人員的供給線和需要線，而其交點就決定了均衡薪資和均衡就業量。小羅是供給面裡眾多求職者之一，與他們在畢業學校、修讀課程與成績、事業企圖心、IQ 和 EQ、期待薪資、工作地點等都有不少的差異。這是一個相當異質的市場。異質性也表現在需要面，大型 IC 製造公司的 IC 設計部門與獨立接案的小型 IC 設計公司都在徵才，而它們的公司文化、領導能力、發展前景、營利能力、座落地點等都不相同。若籠統地稱這是一個 IC 設計人員市場，然後施以相同的薪資，就絕不具有經濟效率。類似地，經濟分析若僅關注於平均薪資和就業量，也不會受到求職者所歡迎。求職者希望找到最能配合其能力、預期薪資、未來發展等要求之公司，而公司也希望找到最能配合其商品與發展願景的新進人員。關注平均薪資的市場，個人與公司的匹配就像役男入伍前的軍種抽籤，由隨機過程決定。明白地，隨機過程追求的是平等的分配，但其代價是無效率。

台灣在師範教育體系壟斷教育人員市場的時代，師範大學與師範專科學校的畢業生，除了少數成績優秀者外，基本上也以抽籤的隨機過程分配就業機會。但現在，資訊系的畢業同學希望學校能舉辦一個就業博覽會，邀請徵才廠商來擺攤位並和他們面談。就業博覽會是一種市場平台，而面談就是該市場交易的一環。另外，報紙上的徵才廣告和網路的人力銀行也都是平面和網路的就業博覽會。不過，經濟設計者認為這類的市場運作方式並不具效率，因為有太多的求職者雖然面試了多間公司，但事後仍不滿意他們的工作。同樣地，公司也常對新近人員有些微詞。若以新進員工在前幾年的離職率作為該勞動市場失靈程度的指標，離職率高便表示市場匹配機制的穩定性低。

13　Roth（2008）。

　　就業博覽會式的市場平台是否具效率？在一般的工廠作業員或賣場收銀台人員之就業市場，因與工作相關之特質種類簡單，故就任一種特質而言，其再分類成同質的次級市場都具有稠密性，也就是供給面與需要面的參與者數量都很多。由於在稠密的同質市場下，供需雙方的預期大都接近且容易實現，故呈現穩定的就業狀態。但在 IC 設計人員市場，與工作相關的特質種類屬於多維度，若再分類，不論是哪一種特質之次級市場都缺欠稠密性。由於市場不具稠密性，為了降低交易成本，雙方都會擴大自己的選擇範圍，同時參與許多次級市場的匹配。各次級市場雖然不稠密，但因參與者過多，以致出現徵才過程的擁擠現象。由於次級市場所強調的特質只是個人許多特質之一，參與者多視其為一項機會。他們不願意放手一搏，會小心地保護自己的資訊，擔心個人資訊的暴露會影響到其他次級市場的勝出機會。當供需雙方願意暴露的資訊愈少，其交易就愈不具效率。

　　在畢業季，各種求才和求職的登錄資料湧進人力銀行。此時，人力銀行可以在獲得登錄者同意下，利用電腦程式和登錄資料，先行為求才和求職雙方配對，然後再分配給求才者和求職者幾個面試機會，這樣可以提升市場的匹配效率。不難理解地，在電腦程式設計愈精巧、個人登錄資料愈完整和登錄人數愈多下，這時的市場匹配效率愈高。台灣的大學甄試就是一種市場設計機制，其網羅了全部的高中畢業生，但因個人和學校的登錄資料不多，以致效果不甚理想。羅斯認為，市場設計不僅可用以提升市場效率，更可用於無法以市場價格運作的場合，如器官移植等。

　　回到 IC 設計人員市場。羅斯的市場設計的確提升了市場的匹配效率，而此時的市場設計並不違反市場機制的規則。換言之，它仍是市場運作的一環，可稱之市場機制的管理工程，就如同亞瑪遜（*Amazon*）書店設計的「One Touch」一樣，或像商家委託管理公司改善其營運效率一般。遺憾地，羅斯想顛倒市場規則與管理工程的相對位階，主張把管理工程提升到市場規則之上，「要從工程的角度去替代（市場）制度」。[14] 如前面所說，個人登錄資料愈完整或登錄人數愈多都可以提升市場設計的匹配效率。當市場規則與管理工程的

14　Roth（2008）。

相對位階顛倒後，匹配效率的位階也就高於個人在市場上的進出自由。可預期地，其目標勢必走向涵蓋全部的求才與求職者並要求其登錄全面性的資料，並以中央統一管理資料作為資料安全的保證。如是，市場設計也就接續了計劃經濟的思維傳統，也勢必延續其內含的缺陷和危機。這點，我們將在計劃經濟一章中再進一步討論。

市場失靈論 3.0

康納曼（Daniel *Kahneman*）在 2011 年出版的《快思慢想》中，對「經濟人公設」感到驚訝，因為他長期對人之心理的研究，他確認「心理學家所知道的普通人…不能像經濟人一樣有一致性，也不能很有邏輯，他們有時很慷慨，願意對他們所屬的團體貢獻。他們常常不知道他們明年或甚至明天想要什麼？」他以實驗逐一檢驗經濟人公設的內容，如邏輯的一致性、利己行為、不變的偏好、效用極大化等，並發現沒有一項經濟人公設的內容通得過檢驗。其後，瑟勒也以實驗檢驗經濟人公設推導出來的預期行為，如經濟人不會關心沈沒成本，也發現普通人的表現並非不關心沈沒成本。[15] 不同前兩版的市場失靈論，行為經濟學學者批判的並不是福利經濟學第一定理的條件，而是完全否定新古典經濟學對經濟人的理性公設，因此稱之為「市場失靈論 3.0。」

康納曼將人的心理系統區分為情緒性決策的「系統一」和理智選擇的「系統二」。在他的實驗例子中，個人遵從系統一的機會成本都不是很大，因為過大的機會成本會喚醒系統二。在他的實驗裡，的確是「82% 的人接受而 15% 的人不接受」，前者接受系統一的支配，而後者接受系統二的支配。機會成本雖是主觀的，但這差異也太大了。相對於接受系統一支配的 82% 的人，這 15% 的人也太會錙銖必較、精於計算了。

主觀論經濟學相信，這 15% 的人裡的確存在不少錙銖必較的人，但同時也存在另一種不跟隨規則也不錙銖必較的第三種人，也就是富於創業家精神的人。創業家精神不只表現在生產與投資，也表現在消費與休閒。新古典學派強

15　此外，他還發現普通人重視責任，也能自我控制，而這些都不是經濟人公設預期的行為。

調經濟人的經濟理性，忽略了人具有創業家精神。類似地，行為經濟學強調普通人的非理性行為，也忽略了人具有創業家精神。創業家精神展現的理性不同於經濟人的經濟理性，更不是普通人的非理性行為。

行為經濟學與新古典經濟學的爭論會陷入泥淖，因為他們都忽略了行動人都具有創業家精神，尤其是 15% 的人中有不少人富於創業家精神。因漠視創業家精神而陷入兩難的情境，可借用桑德爾（Michael Sandel）在《正義：一場思辨之旅》書中的一則思辯故事來說明。他說，一列火車來到鐵軌分叉處，火車司機見到左線遠處有一群小孩在鐵軌嬉戲，而右線遠處見到自己的小孩獨自在鐵軌玩。不幸，此刻煞車失靈，火車司機將如何選擇？明顯地，系統一會選擇開向左線，因為右線是自己的小孩。如果火車司機深愛功用主義（或其他哲學），系統二會要求他選擇開向右線，這可以減少社會的總傷害。我們的問題是，難道沒有第三可能？這故事如果落到好萊塢的大導演手中，結局一定出乎意料之外：火車司機順利地解開火車和後面乘客車箱的掛鉤，然後讓火車頭翻覆，保住了所有的小孩和乘客，但犧牲了自己。這第三種可能性是出於那 15% 中少數富有創業精神的人的點子。

另外，實驗得到的結果，在現實上是否可用？用康納曼在書中的說法，那是出於系統一所主宰的情緒，而不是出於系統二所主宰的理智。接受實驗的普通人的選擇是出於情緒或出於理智，那是他個人的事。但是，作為公共政策的選擇，怎可以出於情緒？如果公共政策的選擇必須出於理智，也就是 15% 的人必須說服 82% 的人，希望他們能從理智的角度去判斷公共政策的效果。換言之，也就是希望這 82% 的人在選擇公共政策時也能和 15% 的人一樣的理智。若真能如此，公共政策的選擇前提是 100% 的人都能出於理智，而這「期待 100% 的人」不就是新古典學派以經濟人所代表的經濟理性？當經濟學必須涉入公共政策或社會制度的決定時，行為經濟學繞了一圈又回到新古典經濟學的理性思路。

主觀經濟學和行為經濟學一樣反對經濟人公設。畢竟，不論怎麼看，人類普遍是無知、短視、時常犯錯的。不過，個人的確都不相同。個人在理智和情緒之外，還擁有創業家精神，而創業家精神的存在使得個人的行動出現極大差異。

第二節　對市場失靈論的批判

市場失靈論者對於市場機制的批評是以福利經濟學定理為基礎，那也是新古典經濟理論的代表論述。也因此，本節在回顧市場失靈論時，有時會同意市場失靈論者的批評，有時又發現其批評本身也是錯誤。

先談海耶克（Friedrich A. Hayek）的批評。他對市場失靈論者的直接批評不多，只認為他們誤解市場機制並掉入完全競爭假設的陷阱，尤其是對壟斷問題的錯誤認識。他指出，市場的本質就是不完全的，而市場的特質就是總有創業家會預見某些未上市而具賺頭的產品並搶先推出。此刻，他的訂價可以超過邊際成本，並賺取暴利（即超額利潤）。有了他創造的這個暴利的商品，消費者才有消費這新商品的機會。暴利是雙贏一面，另一面是消費者獲得更高效用。因此，創造新產品而獲得暴利並不是剝削，因為對方也分享到更高效用。在自由市場下，當其他人看到伴隨這新商品的暴利，也會想進入該市場，分享暴利。但除非仿冒，否則必須推出不同花樣、較低成本、更佳品質等的改良商品。改良商品帶來了競爭，也增加了類似商品的供給量。於是，價格下跌，暴利也隨之減少或消失。

接著，我們討論寇斯和米塞斯對市場失靈論的批評。

寇斯的批評

寇斯（Ronald Coase）認為失靈論者把消費者看成一組偏好，故其模型雖有廠商卻沒有組織，有交易而沒有市場。他稱這樣的理論為「黑板經濟學」，因其只描繪一個完美的經濟模型，而不是真實的政治經濟社會。[16] 福利經濟學用完美的經濟模型去對比真實的經濟社會，然後建議政府採取某些政策，好讓實際經濟社會接近於完美模型。他認為這樣的分析即使具有創意，卻是漂浮在半空中，因而無從去實現其幻境。他提的飄浮與幻境，是因為新古典經濟學的

16　Coase（1988），中譯本，第 37 頁。

政策分析忽略了交易成本。主觀經濟學的解釋是，政策是多人世界的問題，但政策分析卻是採用一人世界下的極大化分析。他認為第一定理僅僅證明市場未必能達到理想狀況，但這也無法保證政府政策就能加以改善。譬如，當政策分析家設想提高全民福利時，就依據其設定的價格上限或下限、租稅的新稅率、補貼金額等去相對地移動供給和需要曲線，然後比較移動前後的均衡現象並計算福利的變化。他認為政策分析家必然認為自己正扮演現實世界中的政府應有的正當角色，但在多人世界的現實社會裡，並不存在所謂的「正當角色」。[17]

至於第二定理，市場失靈論者關心的是財富的重分配。當任何的柏瑞圖最適的政策都可以經由對初分配的重分配去實現時，這等於是假設了重分配政策可以在零交易成本下實施。寇斯認為這是嚴重錯誤的假設，因為重分配政策的交易成本遠遠大於政府的支出政策或管制政策。譬如重分配政策以消費財為對象時，一旦其內容公開且明確，潛在的受害者即會在政策實施前就毀壞或消耗盡預期將會被充公的消費財。如果政策秘而不宣，大多數人將陷入不確定的未來，其生活、工作和投資都不再安穩。若重分配政策以勞動產出為對象，個人會以重分配後的預期邊際收益替代分配前的邊際收益去決定生產行為。於是，在邊際條件相等的考量下，他願支付的邊際成本亦跟著下降，也就減少勞動力供給。若個人的收益來自資本利得，他會降低計劃投資量。這兩者都會降低社會總產出，使原來計劃重分配的數量無法實現。

利用重分配去改變柏瑞圖最適的政策，其效果不是從原來的柏瑞圖最適移到另一個更理想的柏瑞圖最適，而是移到生產可能鋒線內部區域的不效率點。如圖 6.2.1 所示，政策分析者本來預期改變後的分配點能由原先的 R 點移到均等分配的 E 點，但實際上，由於重分配政策帶來的交易成本，使改變後的分配點移到 P 點。兩相比較，改變後的分配是平均了，但是社會總產出卻大為降低。重分配政策甚至使 B 的分配量減少，而不是增加。

米塞斯的批評

米塞斯（Ludwig Mises）也認為
重分配政策會使圖 6.2.1 的生產可能
鋒線往內移，如移到經過 S 點的新的
生產可能鋒線，導致整體社會財富的
減少。[18] 當交易會耗費一些社會資源
而能增加兩人福利時，生產可能鋒線
的內移未必無法同時提升兩人福利。
效用無法跨人際比較，我們無從判定
重新分配的福利效果。既然重分配的
福利效果無法判定，政府是否有多此
一舉的必要？

圖 6.2.1　福利經濟學第二定理

重分配政策預期由 R 點移到 E 點，寇斯認為實際上移到
P 點，米塞斯認為生產可能鋒線會往內移到經過 S 點的
新線。

　　米塞斯認為重分配政策的提倡者是在宣揚以下三點謬論：資本主義製造出
貧窮、財富分配不均和社會不安定，並且藉著分配政策去否定資本主義。他明
確地反駁這些理由。

　　先說資本主義製造出貧窮。貧窮指的是沒辦法照顧自己，而貧窮的確是自
由放任主義和工業化的產物。但這並不是人類之恥，反而是人類文明的一項特
徵。米塞斯希望重分配論者能思考，這些貧窮者是否就是自然界的弱者？在自
然界下，他們是否有機會生存？的確，在動物界或在落後社會，這些弱者（除
了嬰兒）幾乎都無法生存。只有在現代文明的社會，他們還能以「貧窮者」的
身份存活。當然，生存只是美好社會的最低條件。然而，他們畢竟是在自由市
場下存活下來，若拋棄了自由市場，他們是否還能生存？他認為，要減少貧窮
不能從拋棄自由市場下手，只能在保有自由市場下去改善其運作。慈善工作是
一個答案。他相信：「如果資本主義國家的政府不干擾及妨礙市場經濟的運作，
慈善事業所需的資金很可能是足夠的。」[19]

18　Mises（1966 [1949]），中譯本，第三十五章。

19　Mises（1966 [1949]），中譯本，第 1016 頁。

第二點是社會財富分配不均現象。社會契約論者常說「人生而平等」，米塞斯認為那只是他們一相情願的主張，並不是事實，更不是真理。既然是主張，經濟學者便應該追問：他們是否還有實現其理想的計劃？如果能夠，其代價又如何？市場經濟的本質就是追逐利潤，也就是金錢競爭，自然會形成所得與財富的不均。回顧歷史，「中國曾經力圖實現所得平等原則，…經過一個很長的時期，對於農業以外的職業所加的種種限制，延緩了現代企業精神的出現。」[20] 經濟成長必須仰賴資本累積，而資本累積只有來自於富裕者的儲蓄。儲蓄就是放棄當前的消費，為的是要改善自己或家人的未來消費。重分配政策將改變他們的儲蓄。[21]

第三項理由是社會不安定。競爭總帶來浮沈。只要存在競爭，社會就不可能得到安定。任何制度都存在競爭，並非資本主義才有，其間的差別在於競爭的對象是金錢還是地位。米塞斯認為：「…不受束縛的市場，其特徵是不尊重既得利益。過去的成就，如果對將來的改善是障礙的話，那就不值得。（在資本主義社會，）使生產者不安全的，不是少數人的貪婪，而是每個人都具有的傾向——傾向於利用一切可能的機會，以增進自己的福利。…在一個未受束縛的市場經濟裡，沒有安全，對既得利益沒有保障，則是促成物質福利不斷增進的重大因素。」[22]

市場失靈論之所以荒謬，因為市場不斷以創新的方式處理其未臻完善之處，而這些創新的工作全出自於人們擁有的創業家精神。這些來自創業家精神的發揮，構成完整的市場機能。如果部分的創業家精神被禁止，市場也就喪失部分的自我調整能力，無法發揮完整的市場機能。

那麼，完整的市場機能之內容為何？第四章提到，哈耶克認為市場競爭是一種發現程序，也提到布坎南和溫伯格認為競爭不只是發現程序，更是一種創

20　Mises（1966 [1949]），中譯本，第 1019 頁。

21　米塞斯說：「福利經濟學派的人很樂觀地認為：今日儲蓄的成果將要平均分配給後代的每一個人，就會促使每個人的自私心傾向於多多儲蓄。這種想法，無意於柏拉圖的『不讓人們知道他們自己是那些孩子的父母』將會使他們對所有的年青人都有父母愛』這個幻想。亞里斯多德的看法不同，他認為這樣的結果，是所有的父母對於所有的小孩一律不關心。如果福利學派的人注意到亞里斯多德的說法，那就聰明了。」（Mises，1956，中譯本，第 1028-29 頁。）

22　Mises（1966 [1949]），中譯本，第 1032 頁。

造程序。這些機能的效果不只提出新商品與新生產方式,也會從制度面和結構面去改變市場。用個比喻,新商品與新生產方式的創新如線的延伸,制度面和結構面的改變一如面的展開。當市場可以是一個政經體制時,把它侷限於市場地的論述會推導出一些誤解市場機能的結論,如市場交易缺欠可信賴的規則或市場交易未考慮真實社會的政治或文化等。同樣地,當市場的創新可以擴大到制度面和結構面時,把它等同於新商品與新生產方式的創新,也會推導出嚴重誤解市場機能的結論。完整的市場機能不只有新商品與新生產方式的創新,也包括了制度面和結構面的創新。市場的意義若能延展到政經體制,其可發揮創造力之空間是多維度的,例如保險市場、創投市場、教育市場、大眾傳媒市場、政治市場,以及科斯提到的思想市場等都是。底下將簡單地說明市場在作為政經體制意義下的發展。

先就商品市場來說。若簡單地把商品市場定義在私有財,很少人會反對私有財的自由交易和個人的自由參與。當商品供需失調時,原因可能是市場價格過高或過低,也可能是市場資訊流通不良或雙方的搜尋成本過高。跳出市場地的侷限,市場會開創一些仲介市場,如中盤商、掮客、廣告市場、房屋仲介、勞動力仲介等。人未必都善良,食品安全也是令人憂慮。只要大眾媒體不受管制,媒體市場也會扮演起資訊傳遞和監督食品的功能。不論這些新興市場是否已經存在,都會因應現有市場的不完善而發展出新的機制。如果市場的意義無法擴展到新市場的創造,侷限在市場地意義下的商品市場鐵定會失靈的。

當市場的意義擴展到政經體制時,只要遵守私有財產權、自由進出和自由交易的市場三原則,體制內的每一項制度都會發展出相關的擴展性市場。譬如教育,其交易物是知識的傳授,需要面是孩童與家長,供給面是學校。在教育市場的意義下,相關的議題是:供給者是否能自由決定教育的內容?需要者是否能自由選擇學校?教育內容如何調整與創新?教育是普遍被視為最容易失靈的市場。但是,如果教育市場不受管制,便會出現不同版本的教材和教育方式,以滿足不同孩童的差異性需要。同時,市場也會出現補習班、家教、才藝班、補習學校、夏令營等,以補足某些孩童對特殊知識的強烈追求。另一方面,家長會、教育改革促進會、大眾傳媒等也會扮演著傳遞教育資訊和監督教育機構的功能。

另一個例子是政治市場，其目的在於滿足個人對公共財的需要。公共財的相關議題是：社會需要哪些種類的公共財？數量與質量如何決定？誰最有能力提供它們？在政治市場的意義下，不同的政黨與利益團體會提出他們對於公共財的提供計劃，然後在競爭的市場裡爭取選民的認同和選票，並根據票決規則決定公共財的提供內容和提供者。政治市場所構想的公共財大都是人們已經熟悉的商品。公共財是無中生有的財貨，尤其是一些無形或社會性的公共財，譬如食品安全、衛生環境、男女平權、和諧社會等。這些公共財，從概念的提出到廣為人知，先是經過了漫長的創新和傳播的過程，然後才進入政治市場。科斯所稱的思想市場，指的就是這些概念在進入政治市場之前的創新和傳播的過程。

在思想市場裡，人們交換個人對各種議題的見解與邏輯，或稱為知識。就像其他的市場，思想市場只有在遵守市場三原則下，才可能孕育出知識的創新與發現的過程，也才可能以制度創新方式解決「失靈」現象。在思想市場裡，每個人都是潛在的需要者，但是供給者的人數相對地少些。就如一般的商品市場，這群薄弱的思想供給者也進行分工：學術界負責知識的創新與生產，文化界負責知識的傳播。分工的結果是，學術界朝向專業細微之知識的發現與創新，而文化界在整合廣泛知識後向社會傳播。

第三節　市場的創造[23]

在第一定理出現後，不少數理經濟學家嘗試去調整定理內容，試圖放鬆三項條件的限制以擴大價格機制的適用範圍。這種出於數學思維的努力是可以理解的，卻不是探討市場機制的正確道路。這定理是以建構主義的角度去審查市場機能。建構主義總會在模型裡嚴格限制市場，如每新增一項工具，如契約或聲望，都得先獲得模型設計者的允許。模型設計者擁有的權力，就如中央計劃局在計劃經濟下完全一樣。在希臘神話裡，宙斯天帝設計好了世界架構和運作法則後，就放手讓人類行動。然而，批評該定理的失靈論者就像赫拉天后，不

23　本節摘自林沁縈（2011）的清華大學碩士畢業論文《大眾精品與奢華困境》。

時把手深入人間，隨時都想干預人類的行動。失靈論者不信任市場機能，要求政府去干預。

市場的本質是在創新下發展。從任何一個時點回顧，我們都會發現過去的市場是簡陋、混亂、又沒有效率。就如同我們坐在高速鐵路車廂裡，回憶早期的鐵路運輸多麼浪費燃煤、顛簸、龜速。兩百年前的工程師無法設計出今日的高速鐵路，就如同當時的政府無法想像今日的商業興盛一樣。我們知道，每時點都有一些不滿意市場運作的創業家，想以較理想的內容去替代。如果他成功了，市場在商品、交易方式、原物料、製程等方面就發生了變化。然而，他的成功只是將市場的某方面塑造成他滿意的方式，但此新的方式卻仍然無法讓其他創業家滿意。個人都擁有創業家精神，都想以其主觀的滿意想像去塑造市場。任何一位創業家都認為市場總是「失靈的」。但這是主觀意義下的失靈，並不是客觀意義下的失靈，因為市場並不存在一個可以讓所有人滿意的理想狀態。

市場失靈是一個假議題。這假議題是在市場機能被錯誤的理解下所形成的。如果我們還給市場一個開放的空間，就會發現市場不時地在調整和改善人們不滿意之處，而這過程又因人們在生產和消費知識的不斷累積下向前推進。當市場供需出現差距時，創業家會進出市場，並調整價格或交易方式。如果交易存在著不確定性，創業家會以契約方式去解決。價格調整不會改變個別經濟單位維持其獨立決策的立場，但契約關係則將幾個獨立的經濟單位連結在一起。廠商或組織都是契約的連結形式。市場機制改善不完美的方式不僅如此，創業家還可能創造出新的概念、文化、制度去克服。[24] 當然，這些創業家未必一定是商業創業家，也可以文化創業家、制度創業家等。當這些創業家以創造新概念、文化、制度去改進市場的不完美時，其機能已遠非市場失靈論者所能想像。本節將舉一個實際的例子說明。

24　這觀點來自於和朱海就的討論。

消費奢華困境

國民所得是影響個人生活和社會的重要因素。在市場體制下，社會隨著所得增加發展出許多的新現象：（一）不斷有人經商致富而從低所得階層進入高所得階層、（二）高所得階層與低所得階層的所得差距不斷在拉大、（三）市場出現以金字塔頂端之高所得階層為銷售對象的奢華精品（Luxury Goods）、（四）一般消費品質量的不斷提升發展出人們對於高品質的愛好、（五）奢華精品也發展成人們對奢華的消費慾望、（六）一般所得的人們寧願平日節儉也要購買幾項奢華精品。出現這些現象的社會被稱為「LV社會」，因為LV品牌的各種皮包和皮箱是奢華精品的經典代表。[25]

個人在市場經濟下的最適消費選擇是，在其預算限制下挑選效用最大的消費組合。當品質成為效用的一項元素後，個人的消費選擇會朝向寧缺勿濫的方向，也就是願意以減少數量為代價換取高品質。同樣地，當奢華發展成為效用的一項元素後，個人的最適選擇可能就是，減少多項消費為代價換取消費奢華帶來的效用。選擇高品質的商品或選擇奢華的商品，都可以是個人主觀效用下的最適選擇。但是，奢華和高品質並非只是程度上的差異，而存在著本質上的差異。高品質是個人對消費品的感受，這感受可能學自他人，但其感受並非來自於與他人的互動。相對地，奢華的感受則含有與他人互動的成分，其起源於韋伯倫（Thorstein B. Veblen）論述的炫耀性消費（Conspicuous Consumption）。

炫耀性消費的白話意義是：這是你可望不可及的消費，卻是我正常的生活方式。他們消費這些商品，就如同一般所得的個人在消費一般商品。但是，當一般所得之個人為了奢華慾望而消費奢華精品時，是要犧牲許多的日常消費的效用。雖然這是自己的情願選擇，但由於這感受起因於與他人的互動，他在選擇之際，也會無奈地抱怨：「要是社會不存在這類互動，那有多好！」但是，這些互動是事實，不是他能漠視或改變的。這種境地，就如同囚犯困境裡：一

25　周行一，〈「LV社會」的反轉力〉，《聯合報》，2011年4月22日。

方面困於他曾與其同伴共同宣示的諾言，另一方面又困於可以做出有利於自己當前處境的選擇。他抱怨檢察官將他們分離審問，就如同社會中已經形成的奢華風氣。他期待這外力最好不存在，但這是不可能的，所以才稱之為困境。對一般所得之人，選擇消費奢華就等於選擇陷入這困境。

從市場失靈論的角度，消費奢華的困境是一項新型的市場失靈，因為市場造就了一個奢華的社會環境，就像自由排放黑煙所造就的污染環境。但是，奢華雖然含有與他人互動的成分，但也含有其他類似「讓自己看了也高興」的成分。奢華是市場隨著所得增加而發展的新現象，而在這之前，人們沒有享受奢華的機會。而它之所以伴隨著困境，是因為所得增加也拉大所得差距。明顯地，市場發展出了奢華，但還留下許多有待進一步完善的地方。不過只要市場的自由平台不受干預，創業家會不斷尋找人們在市場中還不滿足或不愉悅的地方，並設法以新的交易去解決這些不完美。

ZARA 品牌

奢華消費的困境來自於它的昂貴價格。其之所以昂貴，除了品牌價值外，還有相當高的比例來自於它的外觀裝飾了貴重的金屬、科技材料、珠寶。這類內容的成本是無法降低的，但這類內容卻不是奢華精品的主要要素。奢華精品具有如下三個特徵：（一）因裝飾外觀和其獨特性而變得昂貴的價格，（二）不強調其實用價值而在於深具歷史情境的故事，（三）和「名女人」（It-Girl）聯繫在一起的「明星款」（It-Bag）情結。[26]

當然，不是每一創業家都有能力解決這困境，但社會上遲早會出現兼具後顧型警覺與前瞻型警覺的創業家。當他們警覺到這個困境時，就會開創新的市場來解決。既然奢華消費的困境出在於昂貴的價格，若要降低昂貴價格卻仍繼續保有奢華的特質，就必須稍微修正上述的三項特徵。ZARA 品牌就展現類似的作法：（一）以樸素的美感替代昂貴的裝飾外觀並保有較弱程度的獨特性、

26　LOUIS VUITTON（LV）與法國 Gallimard 出版社於 2013 年出版《The Trunk》小說集，由 11 位法國當代小說家以一個個古董行李箱的故事的短篇小說集結成書。參見：http://wowlavie.com/ agenda_in.php?article_id=AE1300255&c= 讀好書。

（二）發展自己的新品牌故事、（三）以時尚替代明星款情結。這三點的轉化帶出了一種稱為「大眾精品」（Masstige）的商品概念。[27] 它轉化了奢華的內涵，同時也降低了商品的價格。據估算，奢華的感受度降低了一半，但價格則降至五分之一。

　　ZARA 品牌部分解決了人們奢華消費下的困境。大眾精品不是一種行銷策略，而是一種全新的市場概念。許多奢華精品的品牌都會推出副牌，但那屬於公司的行銷策略，因為它不涉及奢華之三個特徵的調整，更不是朝向解決奢華消費的困境。ZARA 品牌幾乎和大眾精品的概念同時出現，而此時，社會也出現一些明星以精品上衣混搭平價牛仔褲的穿著方式。商業創業家與文化創業家合作解決了部分的奢華困境，市場依舊存在可以繼續發展的不完美。

27　Masstige 是由 Mass 和 Prestige 兩字合成。

本章譯詞

大眾精品	Masstige
史蒂格里茲	Joseph E. Stiglitz
外部性	Externality
市場失靈論	Market Failure
市場設計	Market Design
正義：一場思辨之旅	*Justice: What's the Right Thing to Do?*
生產可能鋒線	Production Possibility Frontier
名女人	It-girl
米塞斯	Ludwig Mises（1881-1973）
快思慢想	*Thinking, Fast and Slow*
沈沒成本	Sun Cost
亞羅—德布魯定理	Arrow-Debreu Theorem
明星款情結	It-bag
思想市場	Idea Market
政治市場	Political Market
柏瑞圖效率	Pareto Efficiency
炫耀性消費	Conspicuous Consumption
看不見之手定理	Theorem of Invisible Hand
韋伯倫	Thorstein B. Veblen
桑德爾	Michael Sandel
海耶克	Friedrich A. Hayek（1899-1992）
奢華困境	Dilemma of Luxury
奢華精品	Luxury Goods
寇斯	Ronald H. Coase（1910-2013）
康納曼	Daniel Kahneman
凱因斯	John M. Keynes（1883-1946）
稠密性	Thickness
經濟人	Economic Man
福利經濟學第一基本定理	First Fundamental Theorem of Welfare Economics
福利經濟學第二基本定理	Second Fundamental Theorem of Welfare Economics
價格接受者	Price Taker
矯正型租稅	Corrective Tax
羅斯	Alvin E. Roth
競爭	Competition

詞彙

LV 社會

ZARA 品牌

人生而平等

大眾精品

不完全競爭

公共利益

公共財

心理系統區

史蒂格里茲

外部性

失業問題

市場三原則

市場失靈論

市場失靈論 1.0

市場失靈論 2.0

市場失靈論 3.0

市場設計

正義：一場思辨之旅

生產可能鋒線

生產與分配之二分法

仲介市場

名女人

米塞斯

完整的市場機能

快思慢想

沈沒成本

系統一

系統二

亞羅──德布魯定理

明星款情結

社會公益

社會契約論

初分配

非理性行為

契約

建構主義

後分配

思想市場

政治市場

柏瑞圖效率

炫耀性消費

看不見之手定理

重分配政策

韋伯倫

桑德爾

海耶克

奢華困境

奢華精品

寇斯

康納曼

貧窮

透露個人資訊的安全性

凱因斯

就業博覽會

超額利潤

黑板經濟學

慈善事業

瑟勒

稠密性

經濟人公設

資本主義

福利經濟學之第一基本定理

福利經濟學之第二基本定理

價格接受者

擁擠性

矯正型租稅

壟斷

羅斯

競爭

第七章　政府論

第一節　古典自由主義的政府理論

　　　　洛克的政府起源論、諾齊克的權利論

第二節　當代自由主義的政府論

　　　　公共財、租稅、管制

第三節　傳統中國的政府論

　　　　聖人作制、打造帝王、帝王師、另類傳統

上一章討論了人人朗朗上口的市場失靈論。主觀論經濟學從創新與演進的視野看市場機制，關注市場如何協調人際合作，以及它如何創造新的個人需要和新的合作方式。個人以其創業家精神參與市場，嘗試新的規則和新的交易模式。好比一個吃膩了滑口甜蜜的傳統鳳梨酥消費者決定自己製作土鳳梨酥販賣，個人若創業成功，不僅能滿足自己更豐富的需要，也會改變其他人的需要和市場的商品結構。然而，市場失靈論者常抱怨市場機能無法滿足其預期，也常企圖以各種政治權力去強制市場。他們很少以自身投入的方式去改變它。[1]

市場是一個演進的概念，不僅影響個人需要內容的形成，也決定社會公益內容的發展。但是，當個人警覺到新的需要，也期待新的需要能發展出新的社會公益時，市場機制是否能夠迅速地實現這些期待？雖然這不算是市場失靈，卻也是值得關注。對此，市場機制的支持者相信，只要個人的需要或個人對社會公益的需求夠大，相關的市場便會出現，因為利潤會驅使創業家提供商品。但市場機制的質疑者並不領情，他們只關注創業家不易獲取利潤的一些個人需要與社會公益，如上一章討論的公共財等。他們認為，市場機制無法實現社會公益，人們不能仰賴創業家的行動去實現他們的期待。

在市場無法實現社會公益的環境下，各種規模和強制權力大小不一的組織是否有能去實現？如何實現？人們必須付出的代價有如何？從毫無強制權力的

[1]　近年來興起的社會企業是一種新的嘗試，這問題將於第十四章中討論。

市場到強制權力極大的政府，何種組織最具有實現社會公益的能力與效率？當他們以強制權力介入時，是否會傷害到市場機制？

經濟自由並不意味著對公權力的一味反對，因為捍衛市場機制的原旨在抗拒非經個人同意之的強制介入。本章將論述經濟自由主義對政府參與市場機制的方式與限制。第一節和第二節將分別陳述古典自由主義和當代自由主義的政府論。[2] 除了陳述這些願景，第三節也將回顧影響台海兩岸人民深遠的傳統中國的政府論。

第一節　古典自由主義的政府論

本節討論洛克（John Locke）對於私有產權與有限政府的論述，因他的論述被視為（西方）古典自由主義的基本理念，接著再討論當代學者諾齊克（Robert Nozick）對洛克理論的修正。

洛克的政府起源論

洛克生在蘇格蘭啟蒙時代之前，在那時空下創建的理論雖然簡單，卻也概括了古典自由主義的基本概念。[3] 1688 年，英國發生「光榮革命」（The Glorious Revolution），才繼任王位不久的詹姆斯二世逃往法國。1689 年，洛

2　自由主義、古典自由主義、當代自由主義等都是不容易定義且容易引起爭議的詞彙。由於本書不是政治思想史，因此不擬在這方面過度討論。這兩節所稱的古典自由主義或當代自由主義，僅指該節所引用到的學者的自由主義觀點。

3　1632 年，洛克出生在英國西南部的桑莫賽特郡。在他 34 歲之前，歐洲正告別中世紀，科學理論和實驗逐漸取代神學。洛克在牛津大學度過這段期間：他參加波義爾和胡克的科學研究、結識牛頓、研讀伽桑狄和笛卡兒的哲學著作。1660-1662 年間，他寫了《關於政府的兩篇論文》，試圖解決當時基督教各派系在宗教實踐上的儀式分歧。他在書中指出：宗教儀式只是一些人類自行決定的「無關緊要的事務」，它們無法否認個人的信仰。既然是無關緊要的事務，宗教儀式就可以交由政府來管理，因為政府設立目的是為了避免個人片面性的判斷所引起的社會紛亂。Dunn（2003）認為洛克這論點不能解釋成政府可以適當角色介入個人的信仰，而是政府對宗教事務可以擁有獨立的職能，且教廷不必然是個人信仰事務上的壟斷者。1667 年，他遇見謝夫茲伯里伯爵一世一直追隨他。謝夫茲伯里伯爵是英國國王查理二世的重臣，於 1672 擔任國會議長並領導輝格黨議員反對信仰天主教的約克公爵繼承王位（後為詹姆斯二世）。輝格黨是一個成員信念接近但組織鬆散的政治團體，主張有限政府和國會權力的優越性，並對宗教信仰抱持著寬容的態度。1667 年，洛克寫了《論寬容》，認為信仰自由可以緩和基督教各派之間的緊張關係。洛克此時已接受了輝格黨理念。1675 年，謝夫茲伯里伯爵失去權力，洛克避往法國；1679 年，伯爵重獲權力，洛克再回英國。在跟隨伯爵期間，洛克在實際的政治運作中理解到政府管理能力的有限性，也認知了政府作為未必能符合百姓的期待。1683 年，伯爵去世，洛克避往荷蘭。

克發表《政府論二講》，給光榮革命加上理論性的註解。他在書中所傳達的有限政府和憲法思想，皆可上溯到 1215 年《大憲章》（Magna Carta）的英國政治傳統。長期以來，輝格黨便持此政治傳統以對抗王權的不斷擴張。在輝格黨的論述裡，國家和憲法都屬於隨歷史演變的普通法範疇，故常以歷史發展論述其理論；但洛克看到科學時代的來臨，改以科學式的邏輯推演去詮釋國家和憲法的理論。在他之前，霍布斯（Thomas Hobbes）就曾以個人理性去建構政治理論，並以契約論推演出政府集權的必要性。洛克小心區分原初約定與契約。他認為：原初約定是雙方在相互信任的默契下交換彼此的期待，雙方只有義務而無權利；契約則必須明載統治者和被統治者在簽署時所承諾的交換條件，雙方都有明確的權利和義務。[4] 在原初約定的論述下，若一方無法再信任對方，約定便隨風而逝。他視原初約定與原初社會是同時形成的，這是輝格黨對普通法的傳統觀點。

不同於近代的實證主義，洛克並不想把理論前提建立在待檢證的假設上。他尋找一組可以為每個人都接受的基本假設為前提，也就是公設，然後再根據公設推演整個體系。[5] 在他的年代，《聖經》所敘述的上帝創造世界的過程就是人人都可接受的公設。

底下是根據《政府論第二講》整理出來的四條公設：

公設一（產權來源公設）上帝創造了人類、世界和自然法，並擁有他們。

公設二（產權移轉公設）上帝將世界交給了人類，並要求人類遵循自然法去管理，以實現生養眾多的目標。

公設三（人性公設）上帝賦予人類感情與理性，好讓他們生活富裕與美好。

公設四（認知公設）上帝將自然法清楚地寫在所有人的心坎。

根據這些公設，因上帝創造了人類、世界和自然法，所以才有權擁有他們。

4 Miller（1983）第 25 頁。

5 石元康（1995）便曾以公設方式陳述洛克的理論。本章承其方法，但改變其公設內容。

所有權來自於創造者，人類不是自己創造的，故無權擁有自己。世界也不是人類創造的，人類也無權擁有。

當上帝將世界交與人類時，是否轉移了祂的所有權？我們可以假設祂並沒有轉移，也可假設祂有，但為了簡化分析，我們假設祂轉移了所有權給人類。這假設如果要合理，則人類在接收移轉時，就得承諾去實現上帝的創世目標——「生養眾多、富裕美好」，因為上帝是為了這目標而創造人類。上帝將世界的所有權移轉給人類，同時要求人類依照自然法去管理。洛克認為這是人類與上帝的契約，而不是原初約定。

公設四雖然承認自然法存在於人類的內心，並沒說明個人懷有的是完全的拷貝版，或僅是自然法的片段。再者，上帝移轉的對象是人類，而人類只是一個通稱。如洛克的論述，只要是人來管理這世界，不論是由一個人、一群人或全體人類來管理，都不算違背上帝的旨意。上帝並沒有預設管理世界的產權制度，也沒有設定評斷產權制度的比較準則。

除了世界，上帝也將人類的所有權交給了人類，同樣地，這也衍生出個人是否擁有自己所有權的問題。上帝一個一個地創造人類，我們自然沒有理由不從個人角度接受所有權的移轉。既然上帝可以移轉祂對人類的所有權，即使上帝是把人類的所有權轉移給人類，人類仍可以轉移個人的所有權給個人自己。於是，我們就可以假設上帝是將個人的所有權交給了個人自己，而個人也可以再將自己的所有權轉移給他人。但是，這轉移是帶有限制條件的：新的所有權者必須要有能力去實現生養眾多、富裕美好的創世目標。因此，所有權者對於個人的傷害、奴隸、禁錮等都是不允許的，因為這些行為明顯地違背上帝與人類的契約。據此，我們獲得以下之推論：

推論一（人身自由原則）人類擁有處理自身的權利，但沒有毀滅自身的權利；個人擁有處理自身的權利，但也沒有毀滅自身的權利。[6]

在自然法下，管理的意義就是遵循自然法去操作。在《聖經》的系統裡，

6　葉啟芳、瞿菊農（1986），第四章。

人因沒遵守上帝的規則而墮落，這無異是宣示人類未必會服從自然法。上帝對不服從者的懲罰是驅逐出伊甸園。相同地，在管理時，人類對於不服從自然法的人也是要執行懲罰手段。個人在管理自己時，除需自我保護外，也得懲罰侵害他的人，而這就是報復。報復屬於懲罰的執行，是個人在管理世界和自己時的權利。底下是根據上述公設推演出關於報復與懲罰的幾條推論：

推論二（不得過度報復原則）人類在感情衝動下進行的報復不容易適可而止，以致違背自然法。

推論三（執法權的普遍性原則）在自然狀態下，每個人都得遵循自然法管理世界，有權懲罰違背自然法的人，也有權懲罰侵犯他的人。

感情容易衝動，出於感情的報復更容易過度。遭受過度報復的人，會再報復，而再報復同樣容易衝動和過度。冤冤相報只會讓人類社會遠離上帝的創世目標。

除了情感，上帝也賦予人類理性。久之，人們將發現某個人處理報復的方式令人十分滿意。當再度遇到類似問題發生時，人們會先諮詢他的意見，甚至邀請他來處理爭執。我們不知道公正裁判者或仲裁人是如何出現的，但他出現後，過度報復的現象就減輕了。在他的判決下，懲罰不會遠高於受害者的損失，否則加害者就沒必要接受仲裁人的判決。[7] 於是：

推論四（不過量懲罰原則）當仲裁人存在時，最高判決的懲罰將接近受害者的實際損失。

如同語言與貨幣，仲裁人也必須具有普遍之可接受性。普遍之可接受性是為了有效地解決下一次類似的事件。事實上，凡具有普遍之可接受性的事務、規則、組織等均可稱為制度。仲裁人的出現是人們走向初期社會的發展，我們稱此社會為公民社會。

公民社會的公正仲裁人未必只存在一位，可能是多位並存。如圖 7.1.1 所

7　同上書，第二章。

圖 7.1.1　公民社會的結構

四個虛線圈圈表示四個並存的公民社會，圈內黑點表示該社會的仲裁人。個人選擇所信任的仲裁人，參與其社會，也可以同時參與幾個社會。

示，四個虛線圓圈表示四個並存的公民社會，每個社會以圈內黑點表示該社會的仲裁人。個人可以選擇他所信任的仲裁人，參與以其為中心的社會，也可以同時參與幾個不同的社會，如圖中的重疊區。由於還沒有出現強權政府，個人的選擇自然包含退出的權利。因此，

推論五（脫離社會的權利）人們加入社會必須是自願的，但只要不脫離便得順從；加入社會後，就必須放棄個人報復的權利。[8]

隸屬不同的社會的個人也會發生爭執，此時，他們可以尋找一位雙方都接受的仲裁人，或者委託自己所屬社會的仲裁人和對方的仲裁人協議，而雙方的仲裁人也可能會去尋找他們都可接受的第三方仲裁人。只要第三方仲裁人具有足夠的聲望與公信力，仲裁人之間也就逐漸形成階層，各層級之仲裁人各有轄區。洛克視這種由仲裁人形成的階層組織為公民政府。

洛克的原初政府不是以行政或立法為職責，而是以司法仲裁為職責。公民政府和公民社會都是經人們情願的選擇，因此，公民政府可能幾個同時並存，而人們遊走於其間。一位有能力處理大規模衝突的仲裁者會不斷吸引其他的仲

8　同上書，第九章。

裁者來參與其政府；相反地，失去聲望的仲裁者會逐漸失去他的支持者。所以，

推論六（選擇政府權利）公民政府不能是專制政府；當人們不願繼續服從該政府時，可選擇別的政府。[9]

至此，我們僅關注到人們對於政府的自由選擇，並未觸及洛克提出的推翻政府的問題。事實上，如果個人繼續支持他選擇的政府，就不會推翻這個政府。如果個人還有其他政府可選擇，也不必推翻這個政府。推翻政府是個人的權利問題，而不是能力問題。

權利來自於上帝，而能力來自於人類的奮鬥。當上帝賦予人類管理世界的權利時，並未清楚地賦予人類管理世界的能力。於是，人類的工作就是去發展一套有效率管理世界的制度。

洛克在提出政府起源論之後，接著就討論產權制度。根據前述三項公設，我們可推導出：

推論七（資源不可損壞原則）人類不能任意損壞、糟蹋自然財物。

為增進人類福利，就得避免自然財物被糟蹋。但要如何管理資源，才不至於糟蹋？公有產權制較好，還是私有產權制較好？洛克的說法是：如果要得到全人類的同意才能享用自然財物，那麼，儘管上帝給予人很豐富的東西，人類早餓死了。[10] 上帝要人類幸福，只要是不浪費資源的制度，就不算牴觸上帝的意旨。如果私有產權制能較公有產權制帶來更大的幸福，就更接近上帝的旨意。因此，即使人類以私有方式瓜分了世界，仍不算牴觸上帝的意旨。因此：

推論八（私有產權制基本原則）界定私有產權不是竊盜行為。

私有產權制度確立後，接著的是資源的劃分問題，也就是產權的初始界定問題。洛克仿效上帝創造天地而擁有天地的公設，提出如下的建議：

9　同上書，第八章。

10　同上書，第五章。

公設五（產權初始界定原則）個人只要使任何東西脫離自然提供的狀態，他就摻入他的勞動，從而排除他人的共同權利。但在界定私有產權過程中，個人至少得留有足夠的、同樣好的東西給其他人。[11]

公設的前半段稱為洛克的產權之勞動理論（Labor Theory of Property Right），後半段稱為「洛克前提」（Locke's Proviso）。在原初時代，土地的價值在其地面上之物質，而這些東西都是會腐敗的。人們積蓄任何會腐敗之物品都有其自然界的上限。根據不可損壞原則，人們不能累積果實、鹿肉並任其腐敗。「如果他圈起之範圍內的草於地上腐爛，或者其樹上的果實因未被摘採和儲存而敗壞，這塊土地儘管經過圈劃，還是會被看作是荒廢的。任何人皆可佔用。」[12] 人們不是只把勞力加諸於地上之物質就能宣稱擁有它們。[13] 最好的例子是新開墾的土地。這些土地不但摻入個人的勞動，也不影響他人現在擁有的土地。[14] 洛克說到：「一個人基於他的勞動，把土地劃歸私用，並非減少而是增加人類的共同累積（的勞力）。」[15] 除了土地的開墾，個人經由技術改善和發明也都可以獲得新的產權：

推論九（產權據有原則）新開墾的土地可以據為己有；同樣地，發明者或改善者可以據有發明及技術改善部份。

但對於已經存在的共有資源，洛克則提出產權的同意原則作為資源分割的原則：

11　這是洛克提出的建議，只是他個人提出的產權界定原則，並不是根據聖經得出的公設。但是，只要所有人都同意這樣的原則，邏輯推演上也可視為公設，見上書，第五章，第21頁。

12　同上書，第五章，第24-25頁。

13　在洛克前提下，個人是否能任意破壞或折損自然資源？這可分從兩情況來討論。第一，就同一代人而言，只要符合洛克前提，則個人破壞或折損他所擁有的財物是與他人無關的，因為他已經留下足夠好的財物給他人。第二，若對跨代的人而言，上帝的旨意雖是「生生不息、滋養眾多」，但也不否定個人能破壞或折損自然資源的權利。當然，破壞自然資源會影響下一代的使用權利，但上帝並未親自照顧下一代，而是讓這一代人去生養他們。如果這一代人選擇不要生育，也就不存在下一代的問題。破壞自然資源和生養下一代一樣，都只是這一代的選擇問題。上一代將他一生的經驗和技術以知識方式保留給下一代，又將他的投資和積蓄以資本方式遺贈下一代，這些遺贈的價值決不低於他所破壞的自然資源。

14　同上書，第五章，第23頁。

15　同上書，第五章，第23-24頁。

公設六（同意原則）當同一地方不夠供他們一起放牧、飼養羊群時，他們就基於同意，想像亞伯拉罕和羅德那樣，分開他們的牧地。[16]

同意可以作為產權的界定原則，也可以作為產權的移轉原則：基於同意，財產可以移轉。於是，經由交易而取得財產和商品也就符合上帝的旨意。當社會發現金、銀、寶石之後，因為這些寶石必須來自開發，以他們作為貨幣進行交易依然是上帝的祝福。[17] 因此，洛克發現：

洛克的市場經濟定理：市場經濟與貨幣交易乃是上帝祝福的實現。

再回到公民政府。公民政府既然不能是專制政府，百姓若不願繼續服從，就可選擇別的政府。依此邏輯，百姓對政府的稅賦要求也就擁有商議與拒絕的權利。政府的運作是需要經費，因此，百姓納稅是為了交換政府的服務。如果政府稅賦超出此原則，百姓可以拒絕。換言之，

推論十（抗稅權利）百姓沒有納稅的義務，除非政府提供相當的服務。

個人是以他所擁有的財貨與政府的服務交換。若政府的交換對象是個人的身體，根據課稅權利和人身自由的原則，洛克推導出政府權力加諸於個人身體的終極限制：

推論十一（生命不可剝奪權利）政府不能以任何藉口剝奪個人生命或身體的部分。

諾齊克的權利論

由於洛克將公設建立在宗教信仰上，到了二十世紀，古典自由主義的說服力也就隨著宗教式微而出現信仰危機。因此，自由主義者在二十世紀的任務，便是以非宗教公設去重建論述，尤其是重述洛克的政治經濟理念。其實，前幾

16 同上書，第五章，第 25 頁。

17 當人們發現貨幣可以長期持有後，就開始累積成財富。如果家庭制度已經出現，財富就會轉移到下一代，造成下一代間的財富分配不均。財富分配不均並不是起因於市場交易或私有產權制度，而是起因於貨幣的長存性和代代繼承的家庭制度。家庭是演化出來的制度，是扶育下一代的最有效率的制度。由於上帝並未直接幫人們生養下一代，財富分配不均的問題與上帝無關。

章討論過的孟格、米塞斯和海耶克都曾提出各自的非宗教性公設，並發展出各自的政治經濟體系。

另外，古典自由主義在二十世紀所面對項挑戰，除了計劃經濟和凱因斯政策外，就是福利國家的興起和其所得重分配的政策主張。洛克雖然主張私有產權制，也抗拒非百姓同意下的稅收，但其理論是否有足夠的能力反駁建基於正義訴求的所得重分配政策？底下，我們簡介諾齊克對洛克理論的修正。

洛克的理論是從司法仲裁者作為政府起源開始的，因此，修正的理論同樣從論述政府起源開始。從政府尚未出現的安那琪（Anarchy）開始，仲裁者是可能出現的，小型的公民社會也可能出現。這些公民社會的內部秩序井然，市場也提供各種日常公共財。市場裡的廠商，不僅提供實體公共財，也包括處理契約和外部性的司法紛爭。同時，個人也參與各種市場交易。

當代經濟學家對於公民社會在公共財方面的自治已有清楚的論述，如泰堡模型（Tiebout Model）和布坎南（James M. Buchanan）的俱樂部理論（Club Theory）。前者假設公民社會是由許多自治社區所組成，各社區自行徵稅並提供所有公共財，百姓自由選擇其偏愛的社區居住。後者假設公民社會是由許多提供不同之公共財的專業廠商組成，百姓就不同的公共財自由選擇不同的專業廠商。這兩理論都假設自治社區或廠商已處於充分競爭。一旦廠商間出現生存競爭，提供不同公共財的專業廠商是否會合併成泰堡模型下的自治社區？或者自治社區是否會合併成更大的公民社會？譬如當前台灣各住宅社區為了保護社區居民的財產與人身安全，雇用專業保全公司提供保護服務。這些市場競爭的保全公司是否會逐漸合併，出現自然壟斷現象，並形成壟斷武力的保全集團？在政府還未形成之前，這保全集團是否會成為百姓財產與人身安全的新威脅？是否會發展成專制政權？

從歷史上看，獨立的公民社會中並不乏懷有對外擴張土地、吞併其他社會的野心者。他們會組織有效率的武裝部隊，以武力合併鄰近的社會。各國百姓為了保護其財產與人身安全，也會組織武裝部隊政府去抵抗。[18] 諾齊克修正的

18　譬如古代中國，在周初還有一千八百多個小國，兼併到春秋之初，僅剩 140 國。到了戰國時期，就只有楚國、齊國、晉國、吳國、越國、秦國等大國和一些在夾縫下生存的小國。但不久，秦滅六國，置郡縣，也就建立了中央集權的君主統治制度。

理論以人類的歷史發展取代洛克的假設性推演，並沒否定市場提供公共財的機能，但認定政府起源於抵抗外侮。更重要地，它否定政府起源過程與（所得）重分配的關連。租稅是需要的，但稅收並不是用於所得重分配。由於武力發展傾向於自然壟斷，各小國遲早會遭吞併。因此，帶槍投靠、請求保護等「以腳投票」過程都會發展出君主與百姓之間的權利與義務關係。這關係要求百姓納稅和服役以交換君王對其財產與人身安全之保護。[19]

其次，便是關於財產權的論述。私有產權是洛克理論的核心，但在脫離宗教後，要以什麼公設去代替上帝因創造而擁有的前提？諾齊克提出的前提公設是自我擁有的權利（Right of Self-Ownership），也就是：人自身就是獨立的個體，因此也就擁有一些免於外人干涉的基本權利。這些基本權利一旦受到干涉，個人就不再是獨立的個體。他認為除了人身自由外，就是財產權，因為那是人身的延伸。最簡單的範例是，人一旦無權自由選擇食物，就不存在人身自由。

初始產權的界定是產權理論的起點。諾齊克在這裡完全接受洛克的說法，並稱之佔有的公義原則（The principle of Justice in Acquisition）：對於尚未界定的財產，個人只要不會讓他人的處境變壞，就可以佔有。他接受洛克前提，只不過將洛克的說法改以柏瑞圖增益的說法。在這新說法下，沒主人之財產就可轉變成私人佔有之財產，此佔有本身已是一種使社會增益的行動。其次，諾齊克不提佔有的合法方式。在洛克之理論中，佔有的方式是摻入個人的勞動力。換言之，他排除了勞動的產權理論，不再討論財貨是否內嵌現代的或古代的勞動力。

接著，他提出財產權轉讓的公義原則（The Principle of Justice in Transfer）：只要最初的佔有符合公義原則，而且轉讓過程又為雙方同意，個人便有權利將其私人持有的財產轉讓給對方。當然，這也是來自洛克的產權移轉原則，而這原則的背後是視個人對財產之轉讓或接受的同意權利為個人的基本權利。在這原則下，私人財產只能在個人同意下轉讓。這禁止了政府以社會

19　《異義・第五田稅》：今《春秋》公羊說，十一而稅，過於十一，大桀小桀；減於十一，大貉小貉。十一稅，天子之正。

公義或社會最大福利等任何藉口要求個人轉讓私有產權的權利。

　　這原則的前提是轉讓的財產必須是在符合公義原則下佔有的無主財產。問題是，個人如何知道從轉讓中獲得的財產是否符合佔有與轉讓的公義原則？譬如，中國國民黨在專制統治時期，其黨營事業以不公義方式從社會賺取暴利，並不符合佔有或轉讓的公義原則。若不符合，那會如何？對此，諾齊克提出對不公義之佔有與轉讓的修正原則（The Principle of Rectification of Justice）。由於不公義的發生隨個案而異，可以理解地，這原則僅是賦予政府的司法部門對現行財產權的修正權力。值得注意的是，除了司法部門，行政和立法是無權去認定個案的公義性。另外，他也排除了洛克的資源不可損壞原則，這不僅開放了個人對資源的利用方式，也排除了政府以審查之名干預私有產權之利用。

第二節　當代自由主義的政府論

　　諾齊克要求自由社會只能是最小政府（Minimum State），僅提供國防與法律服務。海耶克的觀點則不同，除了同意政府的強制權力必須加以限制外，他認為即使市場最有效率，但某些服務也有無法提供或不足的時候。這時，人們尋找其他提供方式也是合理的，包括政府。[20] 他說，當國家的財政能力低，政府要做好最小政府的基本職能已十分不易；但如果國家的財政能力高些，政府為何不能提供多點服務？

公共財

　　海耶克強調，政府是否能擁有超過最小政府以上的職能取決於政府在憲政約制下的財政能力，而此能力主要受制於百姓的納稅意願。若百姓願意多繳稅，政府的財政能力就會高些；如果百姓不願多繳稅，政府的財政能力就較低些。百姓的繳稅意願決定於三項條件：百姓的財富或經濟繁榮的情況、人們對於公共財的相對需求、政府提供公共財的效率。這裡，公共財的定義是百姓期

20　Hayek（1982），第三卷，第四章〈政府政策與市場〉。

待政府提供的財貨與服務，而不是從其他屬性去定義。

　　財政能力是政府實現百姓期待的能力。[21] 百姓富裕時，對租稅的抗拒感會相對輕微。因此，經濟繁榮與社會富裕應是政府的主要目標，也是百姓對政府職能的期待。隨著民主發展，百姓期待政府的職能會較古典時期更為多。隨著科技應用的廣泛、人際密切的往來、都市的擴大等也衍生許多百姓對於公共財有更多期待。在我們對公共財的定義下，政府若無法有效率地提供，百姓自然不願將財貨交由政府去提供，即使是治安與司法亦然。

　　海耶克區分政府職能為統治性職能和服務性職能。前者指政府配合其權威（特權）而提供的服務，如法律與國防；後者指政府在不具有特權下提供的服務，如交通、電信、金融、油電、鋼鐵等。[22] 民主體制明文確立政府的統治權威，因此政府不能任意轉移這兩方面的職能，尤其是不能將服務性職能轉變成統治性職能。服務性職能並不是政府專屬之職能，也非只有政府才能實現，而是因人們在沒有接收更好的提供方式之下才要求政府提供。

　　在當代民主體制下，百姓是否能經由同意，而將服務性職能內的財貨轉移至統治性職能？教育與全民健保是兩項爭議較大的財貨。自由主義陣營中的強硬派，如米塞斯及其跟隨者，反對以任何理由將這兩項財貨轉變成公共財；相對地，自由主義陣營中的溫和派，如海耶克及其跟隨者，則只強調「接受強制」需要百姓的同意。他們所爭議的並不是公共財白搭便車的問題。他們都明白理性的人會拒絕出資參與公共財的提供，但是，他們也相信：若個人知道所有人都願意接受某種政府強制時，他也會理性地同意接受此這政府強制。

　　在多元民主社會裡，全體一致同意的現象唯有在緊急危難之情境下才會存在，而那時刻又往往是暫時停止民主運作的動員時期。在一般情況下，百姓的同意只是多數決而非全體一致同意。強硬派認為，只要公共財不是所有人的需要，強制的公共財就違背私有產權。溫和派則借用洛克的論述道，若要求所有

21　2012 年，台灣以租稅公平和社會正義為口號，再度推動證券交易所得稅。當時，歐債危機正傷及台灣的出口，而油價和電價劇烈上升也帶動物價上漲，迫使證券交易所得稅草案一改再改，稅改目的喪失大半。

22　Hayek（1982），同上。

人都同意，就無任何一項市場尚未提供之財貨有機會可成為公共財。洛克當時是說，如果想吃一顆蘋果都要徵得所有人的同意，蘋果未吃前就腐爛了。他以此論述私有產權的主張。同樣地，是否也可以借用洛克的論述將少數私有財重新定義為公共財？

此爭議起源於政府的不可信任。許多今日的服務性公共部門，如學校（教育）、醫院（醫療）、公園（休憩），甚至貨幣（交易媒介），本來都是個人或民間團體的創新提供。後來，政府以強制權力壟斷了這些服務。這是自由主義者的憂慮，海耶克並非不擔憂。因此，他在允許政府擴充最小政府的職能時，同時提出兩點擴充的「海耶克前提」。第一，提防政府對公共財的惡性擴大。政府會誘導百姓陷入財政幻覺，誤以為自己享受之公共財的財源是由其他人所分攤，引導百姓陷入「不吃白不吃」的機會主義。第二、保留公共財的其他競爭管道，其一是允許地方政府的競爭提供，其二是維持潛在的民間競爭機會。為了確保這兩種競爭不受壓制，在體制上必須嚴禁政府享有其他特權，除了明確規定的籌資原則外。

租稅

自由社會的公正原則是「每個人都必須面對相同的規則」，譬如在司法上的法律之前平等。因此，在稅制上也只有等比例稅制是唯一合乎公正原則的稅制。就直接稅而言，譬如以所得為稅基，其等比例稅制的意義是：每人賺取每一塊錢所支付的稅率應相等。但就間接稅而言，其稅基為交易而所得，其等比例稅制的意義是每人花用每一塊錢所支付的稅率相等。如此，在折算成所得稅後，等比例的交易稅就成了累退之稅制。因此，在單一所得稅制的國家，課稅實務上採納等比例稅制並不困難。但在同時採用直接稅和間接稅的國家，存在計算上之複雜。然而，不論稅制的複雜性，上面的公正原則要求的是：每人的總稅賦應該和所得成等比例。[23] 假設某國同時採取所得稅與等比例稅率之交易稅。因為等比例稅率之交易稅為累退稅，為了符合公正原則，所得稅之稅率就

23　此通則的另一種陳述是：相等能力的人應負擔相等的稅賦，而不同能力的人應該負擔不同的稅賦。

必須帶有累進性質，但每人的總稅賦仍須與所得成相等的比例。

在總稅賦必須是等比例稅率之原則下，海耶克提出「最高所得稅率原則」，要求個人的最高所得稅率不得高過政府稅收總額占國內生產毛額（GDP）的比例。譬如社會是由貧富兩人組成，富者所得 1000 萬元而交易支出 600 萬元，貧者所得 500 萬元而交易支出 400 萬元。現假設交易稅率為 10%，交易稅總額為 100 萬元，而 GDP 為 1500 萬。若政府預設的稅收總額為 500 萬，則所得稅總額為 400 萬元。400 萬元可以累進稅率來徵收，但是富者的最高稅率不得超過 0.33（即 500 萬／1500 萬）。假設所得稅率為貧者 20% 而富者為 30%，所得稅總額為 400 萬元。此時，貧者的總稅賦為 200 萬，占其所得比例為 13%；而富者的總稅賦為 300 萬，占其所得為 20%。若所得稅率為貧者 15% 而富者為 35%，所得稅總額為 400 萬元。此時，貧者總稅賦占其所得比例為 11% 而富者為 23%。雖然這仍維持等比例稅，但他反對貧富稅率差距過大。

海耶克認為，微幅的累進稅率可以避免貧者利用租稅去掠奪富者。當稅率累進過大時，貧者會要求降低私有產權的適用範圍，盡可能將所有的私有財貨公共財化，因為只要公共財化，則負擔大都會流到富者身上。如果這種情況發生，高度累進稅率不僅是在榨取富者而已，而是將整個社會推向社會主義。如果稅率累進不大，貧者若想推動公共財化，從比例言，其負擔並不比富人輕，也就會放棄。因此，避免過大的累進稅率，可以有效地遏止自由社會走向社會主義。

相對地，累進稅制指的是總稅賦占所得之比例成累進，不是對單一的稅而言。累進稅制無法滿足的公正原則。因此，累進稅制的提倡者就虛構了一個「均等犧牲原則」，要求個人之總稅賦之負擔應該達到均等之犧牲。該原則假設每個人的效用都相同，而且所得的邊際效用遞減，故而主張富人和窮人所犧牲的效用要相等的話，富人的邊際稅率必須要遠大於窮人。[24] 邊際效用學派早已說明主觀的效用是無法作人際比較。再者，所得的效用也只是推衍的間接效

24　Hayek（1960）在第二十章〈租稅和重分配〉中簡述累進稅率的歷史，指出累進稅制在法國大革命時被鼓吹為再分配的手段，而遭 Turgot 反對。1848 年，馬克思也建議無產階級革命初期可用累進稅，逐漸自資本階級手中奪取生產工具。小密爾稱這種稅制是溫和的劫掠手段。

用，而間接效用並不會遞減。[25] 既然不會遞減，個人不論所得多少，其每一元的邊際犧牲都是相等的，而累進原則完全無關。明顯地，這均等犧牲原則不是根據經濟理論的論述。人文社會科學領域只有經濟理論會論及效用，因此，這是個錯誤利用經濟理論去討論政策的範例。累進稅制除了潛藏社會主義化的危機外，海耶克也指出：累進稅的稅率無法從任何經濟理論去推演出來，只能依賴政治上的多數決。不幸地，多數決經常不會考慮長期的經濟發展。[26]

管制

米塞斯定義管制為政府對市場結構的干預，其將導致市場結構不同於自由市場所決定的狀態。[27] 依此定義，價格管制便是政府將貨品、勞務、資金的價格規定在一個不同於自由市場決定的水準。管制者企圖提供百姓其預設的市場結構。他們類似一群工程師，企圖引導電流、洪水、化學反應等朝預設的方向前進。管制者和計畫者出於相同的心態，差別在於：計畫者強制百姓沿著規定的道路行走，管制者限制百姓不能進入他們禁止的道路。[28]

管制不會沒有效果的，只是政府預設的目標未必會成功，又會讓百姓付出更大的成本。這不只因為管制者從不知道執行管制的成本，也因他們極少會對消費者負任何責任。在歐戰時期，英國政府就曾有管制房屋租金的失敗經驗。當時，由於軍事動員，工業區全天生產，大量的勞動力擁擠到工業區附近尋找住所，房屋租金節節上升。政府為了壓制房屋租金，便採取價格管制。結果就如同經濟學教科書所描述：出租的房屋減少、設備老舊、裝潢簡化了，也出現房客願意承接租房之清潔和維護的現象。這就是經濟學家常提出的疑問：政府強加管制，創業家難道不會尋找出管制政策無法施力的措施？同樣地，當房價

25　間接效用的意義是，所得增加時，人們不再繼續消費原類商品，而是尋找更精緻的新商品消費。

26　總體經濟學家愛說累進稅率具有經濟自動調節機能：景氣好時，所得高，累進稅的降溫效果大。但這效果在等比例稅制有存在，只是效果沒那麼大。

27　Mises（1949/1960），第六篇。

28　當前賽局理論正紅，在計畫者與管制者之間出現強調誘因相容機制的賽局論者，他們雖然開放所有道路供百姓選擇，卻在計劃的道路旁提供各種飲料和點心，而在其他道路放養惡犬和毒蛇。

太高時，政府常以各種手段去限制房價。限制房價等於強制取消房屋作為投資工具的功能。於是，該投資資金轉到其他的金融工具。在金融發達的社會，投資房屋的預期利潤率僅較利率多出風險貼水，因此，政府真能讓房價下跌的比例並不大。

　　管制者也常因商品價格狂飆而祭出價格管制。價格管制的結果，商品供給量相對地減少，人們必須排隊或等待才能買到商品。雖然獲取商品的貨幣價格降低了，但時間成本卻增加。若不排隊，人們從黑市購得的價格會高過管制前的價格。政府對於勞動薪資的管制則是限制最低薪資率。米塞斯舉例說，如果碼頭工人要求最低工資，經營碼頭的企業主將以資本替代勞動，以維持固定營運量和降低營運成本。由於資本必須來自其他產業部門，勢必延緩該部門的投資和成長，社會的總產出也跟著減少。[29]

　　相對於促進其他可以促進經濟活動的政策，價格管制是最便宜的政策。也因此，政府常以各種不同的藉口去推行價格管制。近日，台北故宮博物院因觀光人潮過於擁擠，擬飆漲門票 40%，後因反彈聲浪過大而動議。這波效應衝擊到交通業運輸費用的調整計畫，交通部長公開保證交通票價將凍漲到九月。[30]同個時間，文化部長為了拯救在市場競爭中衰敗的獨立書店與社區書店，要求公平交易委員會修法統一書籍的售價。[31]文化部的說法是：這些小規模的書店不僅是在賣書，也在社區推廣書香文化和閱讀風氣。不論為了什麼目的，不同的政府部門卻都有一個共同說法，那就是「政府政策不只是考量市場機制。」[32]

　　管制常是當代發展中國家從市場體制走到計劃經濟的第一步。委內瑞拉在本世紀初還是南美洲經濟狀況較佳的國家，也是世界第五大原油輸出國。憑著石油資源，該國前總統查韋斯（Hugo R. Chavez Frias）推動各項社會計劃。他一方面大量向外舉債，另一方面發行大量鈔票，結果令物價高漲。2009 年的

29　Mises（1949/1960），第六篇。

30　《聯合報》，2013-03-22，〈台、高鐵…凍漲到 9 月〉。

31　《聯合報》，2013-03-22，〈救獨立書店文化部倡統一售價〉。

32　《聯合報》，2013-03-22，〈台高鐵凍漲到 9 月〉。

通脹率達 30%，2011 年也接近 28%。³³ 他卻指責物價上升是貪得無厭的資本主義所造成，便下令管制價格。結果適得其反，許多商品出現短缺，如奶粉、咖啡、衛生紙。三年之前，委內瑞拉還是個咖啡出口國。由於政府將咖啡價格控制過低，使得種植咖啡的農民和烘焙工人停止生產，也不願繼續投資。根據泰晤士報的報導，「出現短缺的一些行業，如奶類和咖啡，政府已經控制其相關的私營企業，接管運營，並聲稱這是國家利益的需要。」³⁴

第三節　傳統中國的政府論

當我們將人類初期的創新界定為模仿自然後，模仿能力便成為人類將自然界秩序轉變為制度的必要條件。不論在中國或是在西方，「人類生來便具有模仿能力」是一項公認不必驗證的前提假說。

任何的人群都非同質。不論以何種特徵為排序標準，人群都會分出強人與弱者來。如以模仿的能力來排序，人群中總存在模仿能力超強的少數人，是中國傳統思想所稱的聖人。聖人以下的眾人，亦可依其自行模仿能力再排序。而絲毫不具模仿能力的智能障礙者，則是必須在他人逐步教導下學習的弱者。智障者與弱者都非人群的普遍現象，較普遍的是具有相當程度之自行模仿能力的常人。常人雖然還不具有從自然界秩序中開創新制度的能力，但在聖人們創新制度之後，他們具有模仿聖人作為的能力。概括地說，就模仿能力可將人群分成四種：能模仿自然界的聖人、能模仿聖人的常人、必須逐步教導的弱者、無法教會的智障者。

聖人作制

聖人居於分類的頂層，扮演著將自然界秩序轉變成人群秩序的角色。在歷史起源時期，這些具有能力自上帝或自然界中獲取新法則（亦即新知識）的聖

33　http://www.globserver.com/ 委內瑞拉。

34　Douglas French，〈委內瑞拉何以資源如此豐富，供給卻如此緊缺？〉，《基督教科學箴言報》（The Christian Science Monitor），2012-04-24。

人，多少與巫師或先知的角色有關。聖的初義就是聽覺之官能特別敏銳，而聖人的主要特徵便在擁有觀天地的法象能力。[35]

讓我們先看《易經·繫辭下傳》對聖人的定義：「古者包羲氏之王天下也，仰則觀象於天，俯則觀法於地，觀鳥獸之文，與地之宜，近取諸身，遠取諸物，於是始作八卦，以通神明之德，以類萬物之情。作結繩而為網罟，以佃以漁。⋯神農氏作，斲木為耜，揉木為耒，耒耨之利，以教天下⋯。日中為市，致天下之貨，交易而退，各得其所。⋯黃帝、堯、舜氏作，通其變，使民不倦，神而化之，使民宜之。⋯刳木為舟，剡木為楫，舟楫之利，以濟不通，致遠以利天下。⋯上古穴居而野處，後世聖人易之以宮室，上棟下宇，以待風雨。⋯上古結繩而治，後世聖人易之以書契，百官以治，萬民以察。⋯是故，法象莫大乎天地；。⋯備物致用，立成器以為天下利，莫大乎聖人。」在這段敘述中，聖人是以事功起家的。上古聖人的事功多屬技術創新，而後世聖人的事功多是制度創新。

在西方和聖人接近的概念是強人（The Strongest）。盧梭（Jean-Jacques Rousseau）在《論人類不平等的起源和基礎》一書中也討論到人類從模仿自然到形成制度的過程。他稱制度的創造者為強人。強人和聖人的相似性，可以從興作宮室為例來比較。《韓非子》說：「上古之世，人民少而禽獸眾，人民不勝禽獸蟲蛇。有聖人作，構木為巢以避群害，而民悅之，使王天下，號曰有巢氏。」[36] 很有意思地，盧梭對於宮室起源的論述，也是假設了一位具有創作能力的「有巢氏」。盧梭說到：「不久，人們就不再睡在隨便一棵樹下，或躲在洞穴裡。他們發明幾種堅硬而鋒利的石斧，用來截斷樹木，挖掘土地，用樹枝架成小棚；隨後又想把這小棚敷上一層泥土。⋯可是，首先建造住所的，似乎都是一些最強悍的人，因為只有他們才覺得自己有能力保護它。我們可以斷定，弱者必然會認知到與其企圖把強人從那些小屋裡趕走，不如模仿他們來建造住所更為省事和可靠。⋯這種新的情況把丈夫、妻子、父母、子女結合在一

35 關於聖與聖人之意義及其發展，請參見方介（1993）、王文亮（1993）、楊如賓（1993）、蕭璠（1993）、夏常樸（1994）。

36 語出《韓非子·五蠹》。聖人作宮室的說法遍及儒家與法家，如《易經·繫辭下傳》亦曰「上古穴居而野處，後世聖人易之以宮室，上棟下宇，以待風雨」。

個共同住所裡。」[37] 同是築巢架屋,盧梭將制度發展歸給弱者的「不如模仿」,而非韓非所說的「以教天下」。盧梭並沒否定強人也有教導弱者的意願,但他更強調弱者主動的自行模仿,這能力讓弱者可以不求於強人。如果不談強人的教導,弱者想擁有樹上巢屋的方式只有兩種:搶奪或自行模仿。但身為弱者,自然只剩下自行模仿一途。

兩者同樣強調聖人或強人才有能力發現新制度,但中國傳統聖人思想強調以教天下的擴散過程,而盧梭強調常人自行模仿的擴散過程。常人自行模仿的結果,不僅能替自己搭蓋一間樹屋,也避開了與強人連結的人稱關係。相對地,聖人思想強調聖人的以教天下,順理成章地建立了他與常人之間的人稱關係。[38]

打造帝王

當以教天下成為聖人的特質後,弱者的福祉也就具有外部效果,因為弱者的不幸能影響到聖人的效用。以教天下的情懷就是,聖人擁有極為強烈的博施濟眾的利他心,使得他不得不奉獻畢生去服務常人和拯救弱者。加上聖人擁有的睿智與先見,其對常人(以下包括弱者)的貢獻可簡單地稱之為「教導」。在上述的假設下,聖人對提供教導甚為強烈。

有了供給,是否也存在需要?常人是否會選擇接受聖人的教導?是否願意長期接受?這裡,我們加上另三條假設。其一是,常人在接受聖人的教導時會產生兩相反方向的感受:直接獲得的(預期)消費效用和因而產生的(感激與)虧欠之情。消費效用是指人們在享用一般物品所獲得的滿足,帶來正值效用。虧欠之情則是一種期待去補償的感受,帶來負值效用。其二是,常人接受一般物品的饋贈(以下稱為禮物)時,其邊際消費效用隨著禮物之價值與贈禮之次數而遞減,但其邊際虧欠之情則遞增。常人除了接受教導外,還具有自行模仿的能力,因此,在決定接受教導與否時,會計算接受教導與自行模仿之間的效

37　李常山(1986),第 102-103 頁。

38　《韓非子》對於有巢氏之得王位是採被動的「民悅之,使王天下」。反之,《易經》對於包羲氏之得王位,則採主動的「以王天下」、「以教天下」。

用差異。當自行模仿的成功率愈低、從築巢架屋獲得的消費效用愈大、或接受教導之後的虧欠之情愈低，常人愈會接受聖人的教導。第三條假設是：消費效用是流量，按次計算，並在消費之後隨即消失。虧欠之情屬於存量，與時累積，累積愈多愈高。如果在聖人提出教導築巢架屋之前，常人已經累積的虧欠之情超過能從築巢架屋獲得的消費效用，便會拒絕來自聖人的教導。他的拒絕不僅造成自己的福祉停滯不進，也帶給聖人失意與難過（因為博施濟眾乃其德性）。更重要地，他的拒絕也不利於社會的進步，因為只有聖人才具有法象天地、創新制度的能力。如果聖人的創新成果無法順利地傳遞給常人，社會進步的腳步多少會緩慢下來、甚至停滯不前。

依邏輯，要誘使常人接受聖人教導的辦法是有的。第一種辦法是，讓聖人補償常人因接受教導而受到虧欠之情傷害。聖人可以從社會整體利益考量，將社會因他的教導而增益的福利分享給常人。這種方式可以讓聖人與常人都獲益，但在執行上，需要某種社會主義式之協議，或讓聖人去分配社會的增益。前者並不是中國傳統陳述的選擇，而後者的結果會和以下的第二種辦法相似。第二種辦法是，常人在接受聖人教導時，藉送禮回報以降低虧欠之情。只要常人認為送禮足以補償虧欠之情，便願意接受教導。這樣，雙方的效用水準便得以提升。邏輯上，這辦法也可說成：將聖人的教導商品化，讓常人購買，以減少虧欠之情的累積。

如果購買價格可以為常人接受，那麼，常人便不會因接受教導而產生虧欠之情。至於聖人是否能接受此項買賣交易？也許接受來自常人之價格會令他心有不安，但只要他關心常人的程度高於自己的不安，便無拒絕接受的理由。由於常人數多而聖人數少，這辦法並無實施上的困難。

問題是：常人將以何物作為支付價格？起初，這可能是幾隻剛捕獲的野兔或是剛撈上岸的溪魚。但如果聖人創新的功績大到足以讓人群脫離野蠻生活、避開猛獸蛇蟲的侵襲、克服寒凍飢餓，那麼，常人的虧欠之情又豈是這些價格能回報？[39] 除了野兔和溪魚外，還有哪些資源可作為支付？傳統思想提出的

39　《尚書‧皋陶謨》稱禹的功績是這樣：「洪水滔天，懷山襄陵；下民昏墊。予乘四載，隨山刊木。暨益奏庶鮮食。予決九川，距四海；濬畎澮，距川。暨稷播奏庶艱食、鮮食，懋遷有無化居。烝民乃粒，萬邦作乂。」至於禹之前的堯，也因長期造福族人而被擁戴為領袖。《尚書‧堯典》稱：「曰若稽古帝堯，曰放勳，欽明文思安安，允恭克讓，光被四表，格於上下。克明俊德，以親九族；九族既睦，平章百姓；百姓昭昭，協和萬邦。黎民於變時雍。」

假設是：常人以服從為價格，推舉聖人為王。因此，常人推舉聖人為王的選擇，並非讓聖人把天下納入私囊，因為這與聖人擁有博施濟眾德行的假設互相矛盾。[40] 舉聖為王是一種保證聖人不斷創新，並順利地將創新結果轉移給常人的制度創新。

如果常人因不願舉聖為王而拒絕聖人的教導，聖人的創新便只能透過常人的自行模仿去推廣。這時，聖人若要博施濟眾，便得埋頭創造，而不去關切（也無從關切）常人是否具有自行模仿的能力。如果常人看到聖人的創新，如蓋在樹幹上的巢屋、鑽木生出的火苗、播種長出的五穀等便能自行模仿，聖人仍可寬心。因此，只要常人自行模仿的能力甚強，則聖人專責於創新的成果將更勝於費時教導常人；反之，如果常人沒有能力自行模仿，聖人的創新能力也無法造福常人。這也就是說，自行模仿是常人在舉聖為王之外的另一種選擇。如果我們假設常人的自行模仿能力夠大，則自行模仿是對社會整體較有利的選擇；反之，若假設常人缺乏自行模仿能力，舉聖為王便是對社會整體較有利的選擇。

嚴格來說，我們無法評估常人對鑽木生火、在樹幹上建巢屋、播種五穀等技術，以及語言、家庭、社會、法律等制度的模仿能力。然而，當傳統思想在假設聖人的博施濟眾之德和常人的虧欠之情外，又假設常人缺乏自行模仿能力，舉聖為王則成了唯一的選擇，也成為社會讓聖人的創新能力轉化成社會福祉的唯一制度。將舉聖為王合理化的關鍵，在於對常人自行模仿的能力缺乏信心，而不在於假設聖人擁有創新與博施濟眾的雙重德性。[41]

從上述分析，我們有了一個描述中國傳統政治經濟體系的基本模型。在這模型下，天以穩定的秩序運行。聖人從天道中悟出一些智慧，發明新的技術和制度，教導人群脫離野蠻生活。常人接受並學習聖人的教化，並擁戴他的領導。

40　除了這種看法不符聖人視天下為公的假設外，常人在舉聖為王之際便面臨聖人有翻臉成為暴君的風險。然而，對於擁有博施濟眾德性的聖王，這風險是不存在的。博施濟眾的假設排除了聖人會成為暴君的可能，更排除對聖王加上制約性限制的需要。

41　不同於聖人具有強烈利他心的假設，盧梭只假設人擁有的博惻心有限度。他說：「我相信這裡可以看出兩個先於理性而存在的原理：一是使我們熱烈地關切自身的幸福和保存；另一個是使我們在看到任何有感覺的生物（主要是我們的同類）遭受滅亡或痛苦時，會有種天然的憎惡感。我們的活動能使這兩個原理相互協調與配合。在我看來，自然法的一切規則正是從這兩個原理的協調及配合中產生出來的。」（李常山（1986），第 47 頁。）

聖人為了繼續推行教化，也就順應民情為聖王。

即使我們不懷疑聖人法天作制、施教百姓的能力，但要這基本模型保證常人能舉聖為王及學習新制，不能說沒有實際運作的困難。常人最大的問題在於「如何尋找出一位聖人來」。現實政治所出現的帝王多不符合聖王的標準，這更迫使歷代儒家學者不得不修正基本模型。

歷史的發展使政治事務趨向繁雜，知識從貴族向百姓擴散，導致聖人從自然界取得新法則的獨佔地位逐漸喪失。如果常人在獲得知識後也能表現出令人尊重的創新能力，則法天作制所指的創新能力便無法再作為聖人取得王位的理由。也就是說，知識擴散的結果，將使聖人依賴法天作制以其取得王位的合法性開始動搖。歷史上，當皇室無法在知識上繼續領先時，便轉而接受以「齊桓公正而不譎」[42] 的政治仲裁能力取代聖人作制的創新能力。

要排除常人自封為聖王的機會，聖人出現的頻率就必須大幅降低，不能再有如「文王—武王—周公」這樣連續地高頻率的出現。當百姓接受聖人不易出現的觀點後，即使知識已擴散開，也能減少其他的聖人挑戰現有王權的機會。因此，最好的宣傳，應強調聖人數百年才會出現一次。那麼，何時才能允許聖人出現？歷史上，每在改朝換代之際，新朝代的新王往往披著一層神秘色彩，從怪異的身世到異常的身體特徵，以顯示他無可取代的神聖身份。神格化具有兩層效果：其一是符合聖人難得一出的新假設，其二是以出身取代知識作為認定新聖王的標準。新王既是聖人，那麼在舉聖為王的傳統下，他取得王位的方式便不能靠鬥爭得來。因此，新王除了必須以受天命或奉天承運作為解釋他爭奪王位的理由，也在登基之際舉行禪讓儀式。

42 除此句外，《論語·憲問》又曰：「桓公九合諸侯，不以兵車」。孟子雖然廣泛地指責「五霸者，三王之罪人也」（《孟子·告子下》），但對於齊桓公的霸業亦相當稱許。他說到：「五霸桓公為盛。葵丘之會諸侯，束牲載書而不歃血。初命曰：『誅不孝、無易樹子、無以妾為妻』。再命曰：『尊賢育才，以彰有德』。三命曰：『敬老慈幼、無忘賓旅』。四命曰：『士無世官、官事無攝、取士必得、無專殺大夫』。五命曰：『無曲防、無遏糴、無有封而不告』。曰：『凡我同盟之人，既盟之後，言歸於好』。今之諸侯，接犯此五禁。」《孟子·告子下》

帝王師

當新王改以身世去壟斷人與天的溝通關係後，血統也就成為其子孫繼承王位之合法條件的說詞。新王畢竟是經鬥爭而贏得王位，其膽識自然超出常人，但其繼承者卻未必具有此能力。為了提升繼承地位的穩定性，制度必須再修正，讓權力再度分工。其作法是，讓繼承者放棄聖人的頭銜，允許民間大儒取得聖人的頭銜。[43] 於是，儒士出現了，不僅可以佩印封相，甚至可以成為素王。[44] 這是王權在知識繼續擴散之後，發展出來的權力分工，也是繼續神權與王權分離之後的第二度分工。

權力分工後，王室不必再擔心來自知識擴散與增長的威脅，而知識界也不必繼續遭受王權的打壓。為了取信於百姓，王位的繼任者一方面提出血統證明以作為繼承的資格，另一方面則展示他具有維持天命的能力。在欠缺第一代開國祖先的過人膽識下，教育與用人也就成了能力證明的憑據。於是，整個政治制度便由舉聖為王調整到打造帝王：一方面強調對皇太子的教育工作，另一方面尊奉大儒為帝王師來輔佐與規諫新王。[45]

當儒士進入朝廷與皇室結合成宮中府中一體的統治階級後，制度出現第三度轉變，也就是推行聖王合一的教化工作。這裡所稱的聖王合一是指新王與受尊為聖人的大儒共同推行統治與教化工作，而不是新王也被尊奉為聖人。當統

43　無可否認地，皇室都喜歡在與百姓往來時自稱為聖，如聖上、聖旨、聖朝、聖誕等，但這只是表現出其擁有絕對權力而已。另外，也有不少學者承襲著韓愈所說的「帝之與王，其號殊，其所以為聖人同也」，以及《呂氏春秋》中的「聖人南面而立」等，在現實的權力下肯定王者為聖的必然關係。但這些稱號乃是個人在威權下的選擇，而故意將理想中舉聖為王的充分條件改為必要條件。就政治思想史而言，「王者必聖」的觀點並未發展成政治思想的法則，否則「帝王師」與皇太子教育都是多餘。由於王者未必為聖，也就逐漸走向內聖外王的分離路線。到了宋明兩代，甚至滿街的路人都有機會被尊為聖人。

44　簡單地說，本節的論述以周公為歷史上的轉捩點，向前承接有巢氏、伏羲氏、神農氏、黃帝、堯、舜、禹的上古傳說及文王與武王兩位周朝的開國君主，往後則繼接孔子和一些爭議未定的歷代大儒。孔子之後，歷代曾受時人或其學生尊稱為聖人的儒者，至少有：子思、孟子、董仲舒、楊雄、王莽、二程、朱熹等諸子。由於周公以前的聖人皆是身兼政治上的領袖，因而流傳著「百姓擇聖為王」的政治觀；但在周公以後，由於實際政治的領袖無法完全符合作為聖人的嚴格要求，而被尊為聖人的孔子也不再具有政治領導權。

45　如果說上古的帝王必須與輔佐的大臣分攤政治權力，那麼，我們便可視非聖人的帝王在繼承王位時所舉行禪讓繼承儀式，乃是帝王與輔佐大臣所達成的一項政治契約：大臣允許帝王舉行禪讓繼承儀式以取得新王位的合法性，並放棄以新的或真的聖人身分挑戰帝王權力的可能；而帝王答應大臣取得帝王師的輔佐地位。但在缺乏更高層級的監督下，帝王與大臣之間的契約只能靠雙方的自我約束去履行，因此，篡位與戮殺大臣的毀約情況也就屢見不鮮。

治階級推行教化而常人仍擁有虧欠之情時，常人依然願意尊新王為王。當新王的王位來自血統繼承又是既定事實，常人無法再以推舉為王方式回報。常人在失去回報方式後，統治階級若要使教化工作順利推行，則只有改採上一節提到的另一種辦法，也就是由統治階級送禮物給常人。於是，王者必須要擁有全國的財富，才可能在進行教化之際送禮物給全國的常人。

從歷代儒家的著作中可發現，不論他們認為可行或不可行，這項禮物即是國家應在每個男子成年時給於百畝農田。換言之，在聖王合一制度下，統治階級必須同時推行強調教化的德治制度以及養育的井田制度。[46] 這兩種必須相輔相成的制度，也就成了中國傳統的民本制度，而其背後的基本假設建立在統治階級對百姓創造能力與模仿能力的不信任。

這一節建構出一個簡單的傳統儒家政治經濟學模型。這個模型包括了天、聖人、儒士、常人（百姓）四個行動主體，而他們的行動假設分別是：（一）天與天道有常──天穩定地提供一套能長能久的生存與發展模式，提供人類參考；（二）聖人與法天作制──聖人有能力將天道轉換成社會運作的新技術與新制度，也懷有教導一般百姓如何運作的情懷；（三）儒士與為帝王師──儒士的行為動機出於自利，但能瞭解聖人之創作並將它教給百姓；（四）常人與風行草偃──常人也是自利的人，同時缺乏創新和自行模仿的能力，但願意跟隨聖人或儒士的教導。社會在聖王的帶領下，邁向公正、和諧、與富裕的有道社會。

將此模型比較於盧梭的「強人作制」的制度起源論後，我們可以理解傳統政治思想之所以未開出民主制度，不是假設了聖人作制，而是對於常人模仿能力的否定。由於否定常人的能力，故在聖人作制之外，還需假設聖人具有博施濟眾之德。[47] 這看似無害的假設，卻演變出不同於西方的政治制度，發展出視民如子的民本制度。相對地，強調常人模仿權力的強人思想，則發展出民主制度。

46　關於中國傳統的民本思想、德治制度、井田制度的相輔相成關係，請參考黃春興、干學平（1995）。

47　《論語‧雍也》載：「子貢曰：『如有博施於民而能濟眾，何如？可為仁乎？』子曰：『何事於仁，必也聖乎！堯舜其猶病諸！夫仁者，己欲立而立人，己欲達而達仁。能近取譬，可為仁之方也已。』」

另類傳統

　　在中國傳統思想裡，貨幣也如同樹上的巢屋，被視為是聖人作制的結果。最具代表性的是《管子‧國蓄》中的敘述：「玉起於禺氏，金起於汝漢，珠起於赤野，東西南北距周七千八百里，水絕壤斷，舟車不能通。先王為其途之遠，其至之難，故拖用於其重，以珠玉為上幣，以黃金為中幣，以刀布為下幣。三幣，握之則非有補於暖也，食之則非有補於飽也，先王以守財物，以禦民事，而平天下也。」歷代對先王制幣學說是有不相同的觀點，如西漢的司馬遷便認為：「農工商交易之路通，而龜貝金錢刀布之幣興焉。所從來久遠，自高辛氏之前尚矣，靡得而記雲」。[48] 然而，就如柳宗元的自然起源論，主張自然發生的理論不多時被改寫成聖人作制理論。譬如明代丘濬則是很好的例子，他說：「泉，即錢也。錢，以權百物，而所以流通之者，商賈也。商賈阜盛，貨賄而後泉布得行。⋯於是時，市無征稅，所以來商賈；來商賈，所以阜食貨。然又慮其無貿易之具也，故為之鑄金作錢焉。⋯周官此法，其亦湯禹因水旱鑄金幣之遺意歟。」[49] 於是，與商賈交易同時出現的貨幣，又再度得以先王（湯禹）鑄幣為前提。[50]

　　如果早期的自然起源理論能獨立於聖人作制理論，中國傳統思想是否有機會開出民主思想？這是思想史的問題，就留給思想史學家費心。於此，我們關心的只是制度起源的相關理論。

48　《史記‧平準書》。

49　《大學衍義補‧銅楮之幣》第 352 頁。

50　柳宗元在〈真符〉一文中認為：「惟人之初，總總而生，林林而群。雪霜風雨雹暴其外，於是乃知架巢空穴，挽草木，取皮革。」但韓愈的〈原道〉將制度的起源由自然起源論轉回道聖人作制理論：「古之時，人之害多矣！有聖人者立，然後教之以相生養之道。為之君，為之師。驅其蟲蛇禽獸，而處之中土。寒則為之衣，飢則為之食。木處而顛，土處而病，然後為之宮室。」

本章譯詞

大憲章	*Magna Carta*
公民社會	Civic Society
公民政府	Civic Government
公設	Axioms
牛頓	Isaac Newton
光榮革命	The Glorious Revolution
全體一致同意	Unanimity
同意原則	Principle of Consent
安那琪	Anarchy
自由社會的公正原則	Principle of Fairness
自我擁有的權利	Right of Self Ownership
伽桑狄	*Pierre Gassendi*
佔有的公義原則	The Principle of Justice in Acquisition
利他心	Altruism
波義爾	Robert Boyle
社會契約論	*The Social Contract , or Principles of Political Right*
契約	Contract
政府論二講	*Two Treatises on Government*
查韋斯	Hugo Rafael Chávez Frías
洛克	John Locke（1632-1704）
洛克前提	Locke's Proviso
胡克	Robert Hooke
俱樂部理論	Club Theory
原初約定	Original Compact
泰堡模型	Tiebout Model
財產權轉讓的公義原則	The Principle of Justice in Transfer
強制權力	Coesive Power
產權之勞動理論	Labor Theory of Property Right
產權初始界定	Initial Right
笛卡兒	René Descartes
最小政府	Minimum State
對不公義之佔有與轉讓的修正原則	The Principle of Rectification of Injustice
論人類不平等的起源和基礎	*Discourse on the Origin and Basis of Inequality Among Men*
論寬容	*Essay Concerning Toleration*
輝格黨	Whigs
盧梭	Jean-Jacques Rousseau（1712-1778）

諾齊克	Robert Nozick（1938-2002）
霍布斯	Thomas Hobbes（1588-1679）
謝夫茲伯里伯爵一世	The first Earl of Shaftsbury

詞彙

人身自由原則

大憲章

公民社會

公民政府

公設

天道有常

牛頓

以腳投票

司馬遷

打造帝王

生命不可剝奪權利

仲裁人

光榮革命

全體一致同意

同意原則

安那琪

有巢氏

自由社會的公正原則

自行模仿能力

自我擁有的權利

自然法

伽桑狄

佔有的公義原則

利他心

抗稅權利

奉天承運

委內瑞拉

尚書

所得重分配政策

易經

服務性職能

波義爾

法天作制

契約

契約論

帝王師

政府論二講

查韋斯

柳宗元

洛克

洛克的市場經濟定理

洛克前提

胡克

俱樂部理論

原初約定

泰堡模型

租稅

素王

財產權轉讓的公義原則

執法權的普遍性原則

強人

聖經

論人類不平等的起源和基礎

論寬容

韓非子

強制權力

產權之勞動理論

產權初始界定原則

笛卡兒

統治性職能

脫離社會的權利

最小政府

最高所得稅率原則

普遍之可接受性

等比例稅率原則

聖人

聖人作制

對不公義之佔有與轉讓的修正原則

管制

齊桓公正而不譎

模仿能力

輝格黨

儒士

盧梭

諾齊克

霍布斯
禪讓儀式
舉聖為王
虧欠之情
謝夫茲伯里伯爵一世
權利論

第八章　政治市場

第一節　集體決策的迷思
　　　　集體理性、全體一致的共識
第二節　自由的政治市場
　　　　政治市場的結構、民主的發現過程、民粹政治、創業
　　　　家精神的延伸
第三節　開創政治市場
　　　　民主的萌芽與發展、憲政民主的起源

上一章指出：當市場未能提供百姓期待的商品與服務時，人們要求政府提供是另一選擇。當人們要求政府提供時，卻常忘了彼此對公共財的需要並不相同，而且，對於大型公共財也常僅使用其一小部分。因此，要如何匯聚他們的不同需要？換言之，如果提供公共財成了政府的部分職能，政府要如何去發現百姓的需要？再者，我們要如何尋找能切實瞭解百姓需要，並能有效率提供其期待之商品與服務的人來組成政府？如此思考，我們便能發現政府提供公共財的過程，也和一般商品市場提供私有財的過程類似，皆需仰賴市場平台式的發現與創造過程。本章將稱此一市場平台為「政治市場」（Political Market）。

在自由社會的政治市場裡，個人兜售政見，宣揚理念，組織支持的政治團體。政治團體猶如廠商，在市場中競爭與發展。商品市場是以鈔票決定資源的配置，政治市場則以選票決定最終資源的配置。

本章將分三節。第一節探討個人需要如何利用選票匯總成集體決策，第二節討論政治市場的特徵及其運作，包括企業家精神在政治市場的延伸。第三節以台灣從威權體制走到民主的過程為例，討論一個自由之政治市場的發展過程，以及憲政民主在英國的起源歷程。

第一節　集體決策的迷思

民主的最基本功能在於能有經濟效率地提供公共財和處理公共事務（以下統稱「公共事務」）。上一章定義公共財為政府提供之財貨，公共事務也是指人民委託政府處理的事務。前者如興建一條聯外道路或一座污水處理廠，而後者如提高財產稅稅率或改變選舉辦法等。公共事務可改變個人之福祉，但由於個人的偏好與知識存在差異，因此，若無一套共同接受的規則去約束彼此，公共事務將難以展開。

集體理性

既然公共事務需要集體決策，就表示個人已經形成組織。集體決策就是該組織的決策。若每個人都遵守集體決策的規則，這個組織便可以擬人化地稱為集體人（Collective Man）。集體決策在定義上就是該集體人所做的決策。在這擬人化的思考下，人們常陷入集體決策的第一項迷思：集體人也和個人一樣具有經濟理性。[1] 若稱集體人的經濟理性為集體理性（Collective Rationality），本節的問題是：集體理性是否能具備類似個人理性的性質？

就以中央計畫局（CPB）這個集體人為例。它是由多位個人（中央委員）組成。這集體人若要擁有等同於個人理性的集體理性，就必須滿足以下三項條件。（一）完整性：集體人在面對幾個議案時，不會陷入無法決策的困境。[2]（二）遞移性：集體人在面對幾個議案時，不會出現票決循環。[3]（三）行動性：

1　經濟分析假設選民對議案具有判斷能力，並假設他們的選擇具有以下兩性質。第一是評價理性，也就是個人偏好結構的完整性和遞移性。完整性是指個人對於任何兩項議案都有能力區分出何者較佳或毫無差異。遞移性是指，若個人在比較議案A與議案B之後認為議案A較佳，而在比較議案B與議案C後認為議案B較佳，則他在比較議案A與議案C時就會認為議案A較佳。第二是行動理性。行動理性有兩層意義，其一是個人願意將依據評價理性之排序所挑選的議案付諸行動；其二是個人若在實踐議案過程中遭遇困難，會尋找克服的辦法。換言之，個人如果知道某個議案能帶給他最高的效用，便會選擇它、實現它。如果他知道這最高效用是必須克服困難之後才能實現，也會付諸行動。個人具備這兩項條件，就具備了經濟理性。

2　即使個人都具有經濟理性，但經過人際關係及投票成本的計算後，仍可能不願對議案表態。除棄權外，他也可能裝病缺席。當出席人數不足時，集體理性也就無法比較這兩議案。

3　當集體理性不具有遞移性時，就稱為票決循環或票決矛盾。

集體人會以行動去實現理性選擇的結果。[4] 以上三項都不是容易滿足的條件，主要原因在於：集體理性是個人意見與行動的匯聚，而個人之間存在著策略性行為、換票動機及難以預期的個人特殊性格。個人理性是經濟分析上的行為假設，而集體理性則是個人理性經過票決規則和人際互動的結果。在不改變個人理性下，若集體理性的表現不夠理想，我們就只有兩條路可走：改變票決規則或約束人際互動方式。

先說票決規則，這是亞羅所開創的社會選擇理論（Social Choice）的核心內容。下圖 8.1.1 為個人理性與集體理性間之關係。圖中，每個人都擁有經濟理性，也擁有人際關係，決定個人票決，然後經由票決規則匯聚出集體議決。票決規則是將個人票決匯總成集體議決的計算規則。社會選擇理論學者問道：

圖 8.1.1　個人理性與集體理性

每個人擁有經濟理性和人際關係，先決定個人票決，再經由票決規則匯聚出集體議決。

4　集體理性不容易滿足用效極大化的條件。譬如新竹市的東區、西區、香山區的代表都想利用市民的稅捐為當地蓋一座大型公園。由於稅賦來自一般租稅，而公園直接對各區有直接利益，議員們不僅會努力爭取，更可能交換選票好讓三案都通過。結果使整個社會的淨效益為負數。

這些規則必須具備那些良好的特質？半世紀前，梅伊分析最常採用的簡單多數決規則，發現它具備以下四種特性：（一）個人自主票決、（二）票票等值、（三）若每一個人改變其原來的票決，則集體議決結果亦會改變、（四）當兩議案獲得支持的票數相同時，若有人由「反對」改為「棄權」，或由「棄權」改為「贊同」，則集體議決結果將會是「贊同」。[5] 的確，這四項特性都很不錯。梅伊證明這四項特質是簡單多數決的充分且必要條件，也就是：如果我們要求一種票決規則必須具備上述四項良好性質，那麼它就是簡單多數決。

這四項特性雖然不錯，但由於簡單多數缺欠遞移性，使得這個看似良好的票決規則有著票決循環的先天缺陷。如果遞移性是重要的，我們是否可以找到其他良好的票決規則？亞羅給了否定的答案。[6] 類似於梅伊的論述邏輯，他也提出理想票決規則的五項特性，分別以公設稱之。（一）集體理性公設：票決規則必須具備完整性與遞移性。（二）投票人無限制公設：任何偏好的人都可以參與票決。（三）弱式柏瑞圖增益公設：如果大家都認為議案甲優於議案乙，集體議決結果也應該如此。（四）議案獨立公設：兩個議案的比較應該只決定於其成員對該兩議案的直接偏好。（五）非獨裁公設：任何兩個議案的集體議決結果不能永遠都與某固定成員的個人票決結果相同。根據這五項公設，亞羅證明出：當委員會的人數在二人（含）以上而議案在三項（含）以上時，獨裁式的票決規則會是唯一能滿足前面四項公設的票決規則。換句話說，任何的票決規則都無法同時滿足上述五項公設。我們稱之亞羅的不可能定理（Arrow's Impossibility Theorem）。

亞羅定理來自於他認定遞移性的重要性，否則集體決策便接近於隨機變數。但是，塔拉克（Gordon Tullock）從政治經濟的角度反駁，認為在真實世界，票決矛盾並不會帶來困擾。譬如在票決循環可能發生時，大家都知道可以利用策略性投票去獲勝。社會為了避免策略性投票，早就出現「先提名、先表決」與「後提名、先表決」等對事與對人的不同規則。[7] 另外，在討論修正案時，

5　May（1952）。

6　Arrow（1951）。

7　Tullock（1967）認為在羅馬共和時期，重大決策取決於神的旨意，也就是從牛肝去斷定吉凶。從科學角度言，這些決策接近於隨機。他更指出，即使隨機，卻未給羅馬帶來長期的大災難。

通常也視「不修正」為最後議案。這些例子表示人們願意接受的是規則，而不是結果。

全體一致的共識

集體決策的第二迷思，就是認為 CPB 的委員們對主要問題都會有共識。一旦有了共識，集體人就如同個人，其集體理性自然等同個人理性。當共識決作為票決規則，就是要求議案必須以全體一致（Unanimity，或稱「無異議」）的方式通過表決。無異議賦予各個委員無限的權力，因為每一位委員都可以他的不同意去否決其他人的共同決議。當每位委員都擁有否決權時，除非是利害相同或經協商，否則議案很難進行下去。[8] 因此，無異議通過反映出來的是人際間的協商。1991 年美國計畫入侵伊拉克，要求以聯合國名義出兵。由於俄羅斯與中共在軍事上支持伊拉克，法國也在外交上杯葛美國，最後，這些國家放棄在聯合國安理會的否決權，才出現〈安理會第 678 號決議〉，讓代號為「沙漠風暴」的波斯灣戰爭以聯合國名義執行。

往往議案通過會影響到個人生活的各層面，因此表決者很少會就事論事。雖然個人有時會不滿集體議決的結果，但只要不是強行表決，不滿的人也會接受其結果。即使議決規則不是採用無異議規則，但民主的運作依然要以不強制表決為前提。換言之，任何議案在表決之前必須先以無異議通過「是否付之表決」的前提議案。布肯南和塔拉克認為前提議案是憲政民主的必要條件。[9] 古典自由主義並不否定政府的設立和授與權力，但要求這些議決都必須通過兩段式決策：先是成立議案的表決，然後是通過議案的表決。在兩段式決策原則下，民主制度的運作才可能嫁接到古典自由主義。

8 在理論上，無異議作為票決規則很容易使議決難以進行。然而，人們會想出一些制度性方式去避免這類困境，其中最廣為人們熟知的就是梵蒂岡新教皇的選舉。一百多位的紅衣主教必須在最後對選出的新教皇無異議，不論中間過程為何。這時，梵蒂岡西斯廷教堂頂端的煙囪會冒出白煙。另，Durant（1975）指出，英國的陪審團制度承襲自法蘭克人，是隨著「諾曼征服者」威廉一世傳至英格蘭。在 1367 年之前，陪審團的人數在 48 人到 72 人間，制度上要求全體一致的判決。根據杜蘭夫婦的說法：「在審判中，陪審團人員聆聽供詞、反方的辯護、推事的意見；之後，他們退入議事堂。在那裡，為了避免無緣無故的拖延，他們不食、不飲、不供給火或蠟燭，直到他們一致同意為止。」

9 Buchanan and Tullock（1961）。

兩段式票決的核心是，前提議案必須無異議票決通過。至於第二階段的議案表決，則只要求其議決規則詳列於前提議案，並未要求無異議通過。許多不同的票決規則都可採用，如簡單多數決或加權式多數決。[10]

雖然第二段的票決規則沒有無異議票決通過的要求，但布坎南和杜拉克仍提出不確定之幕原則（Principle of Veil of Uncertainty），認為在制訂規則時，必須要讓參與表決者無法計算規則對自己的未來利害。[11] 譬如在重劃立法委員的選區時，時間上至少得在兩屆之前進行議決。若是這樣，潛在的候選人就無法明確計算對他最有利的選區範圍。當然，實際要做到事前算計是很難的，但至少可以讓個人的算計到面臨很大的不確定性。

在不確定之幕原則下，個人只能對不同的票決規則做普遍性的評估。由於對象是普遍性的票決規則，而且特定票決規則將被應用的個案也不確定，布肯南和塔拉克認為我們能用以評估的標準便只有如下兩項主觀成本。第一項是參與者會考慮通過一項不利己之議案對個人所造成的損失。他不知道議案的內容，故無法評估損失，但他知道：這預期損失隨著票決規則所要求之通過門檻的提高而降低。門檻愈高，不利於他的議案獲得通過之概率愈低。他們稱此主觀成本為票決規則的外部成本（External Cost）。外部成本如圖 8.1.2 的 EC 曲線，是一條遞減函數，而圖之橫軸表示所要求通過的比例，其縱軸為個人的主觀成本。第二項是參與者想通過一項對自己有利之議案所需的協商成本（Negotiation Cost）。若要求通過的比例愈高，他需要去協商的參與者和所耗費的精力就愈高，同時他需要準備的備案也就愈多。因此，協商成本如圖 8.1.2

10　加權式多數決是根據選民的特徵給予不同的權數。以下是幾種常見的加權規則。（一）以知識加權：英國早期曾一度加重劍橋大學和牛津大學兩校畢業生的選票權數，如一票等於兩票。（二）以股權加權：在股東大會上，參與者不是以人頭計算其投票效力，而是以其所持的股份數目計算。（三）以身份加權：英國工黨在票選黨魁時，將工黨分成三部份，然後以不同權數加總，譬如：國會工黨占 30%、地方工黨占 30%、工會占 40%。另，台灣的民進黨在選擇總統候選人時也曾採類似的加權法，如中央委員會占 50%、地方意見占 50%。（四）以偏好加權：聯合報的小說獎評審中曾採納過。例如有五名候選人，則選民需將他們排出先後次序，依順位給 5、4、3、2、1 的分數。然後，再加總所有選民對各候選人的得分數以選出最高分者。市場機制也可以看成是多數票決：消費者以一元一票方式對市場的商品進行淘汰票決。如果以人頭計，市場機制等於是消費者以他們持有的財富為權數的加權式多數決。

11　Buchanan and Tullock（1961）。

的 NC 曲線，是遞增的曲線。[12]

加總這兩曲線成 TC 曲線，是個人在考慮票決規則時所面對的總成本曲線。在最低成本的假設下，他會選擇曲線的 R 點，也就是對應於通過比例為 k% 的票決規則（如 67% 的多數決）。他們稱這比例的票決規則為最適多數決（Optimal Majority Rules）。「最適」是對參與者

圖 8.1.2　最適多數決

EC 曲線是參與者的外部成本。TC 曲線是參與者的協商成本。兩線交點決定最適多數決比例。

言的，不是針對全體。就全體而言，每個人都有其主觀的最適多數決，而其數值未必相同。經濟學分析只能言盡於此，無法幫這群參與者確立集體的最適多數決的數值。不過，如果兩議案的協商成本不同，則協商成本較高的議案所需的最適多數決應較低。相對地，外部成本較高的議案所需的最適多數決應較高。

第二節　自由的政治市場

由於完美的票決規則並不存在，社會選擇理論專注於尋找接近理想的票決規則，卻忽略了真實世界的運作。在真實世界中，票決規則只是用以計算集體議決的機制，此外還有需要公共財的選民、提供它們的議員與政務官、雙方交易的選票和承諾等、作為中介的政黨與利益團體、規範運作的規則等共同呈現出幾乎和商品市場一樣的結構。以商品市場為比擬，政治市場的核心意義在於滿足個人對公共財的需要，其靈魂為企業家精神，而其運作原則為自由進出。

政治市場也有兩點不同於商品市場之處。第一、商品市場的交易單位可切

12　利用協商成本的概念，共識可以定義為，觀念不同的個人經過相互的協商與調整之後，找到了大家都可接受的新議案。相對於此，Irving Janis（1982）於《群體迷思的受害者》（*Victims of Groupthink*）一書指出：一個小群體的成員，可能因維護內群體凝聚力、或失去自信、或為了追隨領袖，而以追求群體共識為考量，不能務實地評估其他可行辦法的思考模式。他稱因此造成的全體一致為全體一致的錯覺，因為這群體意見的一致是個人壓抑不同的意見而造成的統一的錯覺，已完全失去共識的本意。

割到最基本的貨幣單位，而且其交易利得大都直接歸屬到交易雙方。於是，交易雙方在利得與代價的計算，以及在商品交割上，都相對地明確。政治市場的交易是將個人需要綁在一起的公共財，其原因可能是利得的分享者難以清楚分辨，也可能是鉅額的成本需要大家分擔，還可能是太大的交易成本必須以借用代議制度。於是，在集體決策下，個人表達出來的需要，未必就會是集體議決的結果。第二、政治市場的情願交易建立在兩階段決策之原則上，本質上就存在著遠不如商品市場的靈敏和細緻。譬如，個人的主觀效用和預算是隨時在改變，而這改變若發生在兩階段的第一階段之後，將會意外地提高個人對第一階段之承諾的負擔。又如在代議制下，當經濟與政治情勢發生改變，議員可能無法顧及需要差異的選民，導致個別選民對失落的容忍超過其期待。不同於社會選擇理論從研究者的理想去設計票決規則，公共選擇理論（Public Choice）從政治市場的運作去探討集體決策，並試圖以商品市場的運作方式去改善政治市場的效率。[13]

表 8.2.1 是這兩市場在要項上的對比，本節將逐一討論。

表 8.2.1　商品市場與政治市場的比較

市場要項	商品市場	政治市場
需要面	消費者	選民
交易物	商品	政策、議案
供給面	廠商	議員、政務官
市場地	市場	議會、行政機關
中介人	中間商	政黨、利益團體
交易媒介	貨幣	選票、承諾
清算系統	銀行	資深議員、非政府組織
規範系統	大眾傳媒	黨鞭、大眾傳媒、知識份子

13　公共選擇理論屬於古典自由主義的發展，以政府失靈回應批判市場機制的市場失靈論。市場失靈論者提出以污染稅去矯正負的外部性、以政府管制去矯正市場買賣雙方的資訊不對稱、以政府提供公共財去解決公共財的不足。公共選擇理論剛好相反，認為政府過渡介入公共財的提供將出現計劃經濟的種種弊病，也提出競租理論強調政府管制只會帶來更糟糕的貪污和腐敗。對外部性問題，他們的回應不多，或許可補以寇斯的回應：庇古式的矯正稅並沒有考慮到資源利用的機會成本。

政治市場的結構

　　經濟學原理的教本都會有一張經濟流程圖，其上有代表廠商、家計部門、商品市場與生產因素市場的四個方塊，並以代表貨幣、商品、生產因素之流動的箭頭線將它們連成環狀圖。該流程圖用以說明商品從生產因素到成品的生產與交易流程，以及貨幣扮演的媒介角色。有時，環狀圖中間還會加畫一個政府方塊，以解說政府介入市場的作用。政治市場之各要項的關係也可以類似地畫成圖 8.2.1，但這不是環狀圖。這裡，較特殊的是對人（議員與政務官）的決定，以及集體決策所需要的票決規則。底下將逐一討論。

圖 8.2.1　政治市場的結構與運作

（一）需要面與交易物

政治市場的需要面就是選民，這是相對於商品市場的消費者。如前所述，選民在政治市場的需要是公共財，而公共財在定義上就是選民期待政府提供的商品與服務。在大多數民主國家，政府提供公共財之方式並不是設置國營企業去生產，而是以預算向民間購買，譬如軍事武器。某些政府提供的服務也可以將生產與提供分開，如航站管理；但有些則因爭議太大而直接由政府生產與提供，如立法與司法審判等。在政府僅提供而不生產下，選民對公共財之需要可視為對政府通過公共財之提供的「政策與議案」的需要。選民在公民投票（或稱公民票決）下直接選擇政府提供的政策與議案；但在間接選舉下，則是先選擇議員與政務官，然後再委託其行使政策與議案的議決與提供。

消費者對兩種商品的選擇是比較其預期效用，而選民對於兩候選人的選擇也同樣是比較他們當選後能帶來的預期效用，只不過候選人能帶來的預期效用遠較商品不明確。選民會先比較預期效用並挑選較大者，然後再以兩者預期效用的差距去和投票成本比較，以決定是否值得去投票。當投票成本大過兩預期效用之差時，選民就選擇棄權。[14]

為了降低選民的投票成本，有些社會在選舉當天放選舉假。[15] 某些居民所得和知識程度都偏高的社區，由於影響他們所得的因素主要是國家大政而非地方建設，因此他們在地方選舉的投票率就遠低於中央性選舉。[16] 相對地，在所得和知識程度都偏低的社區，社區與鄉土情結往往能左右選情。由於這裡的候選人之供給有限，出來競選者總是那幾位不甚理想的政治熱衷人士。這使得選民偏向於不去投票；但他們若前去，也是會投同意票。在此情況下，台灣的政治發展就出現了「走路工」（即投票的報酬工資），利誘他們出門去投給特定的候選人。

14　棄權也是一種政治自由，但有些民主國家對棄權者卻科以罰款，如澳大利亞。

15　放選舉假也有干預選舉的嫌疑，因為有工作者之時間成本較沒工作者高，放選舉假會提高有工作者的投票率而不利於老人福利政策。

16　當兩位候選人的政見和施政能力接近時，選民主觀認定的當選機率決定了他的選擇和是否要去投票。如果他對兩位候選人的預期效用很接近時，他會棄權。如果選民對候選人提出的政見都不感興趣時，他也會棄權。

選民在票決場所就像是商品市場的價格接受者，只能圈選票上的少數候選者。但就整個政治市場而言，選民並不只是價格接受者而已，他們可以經由中介團體提出他們的理想，包括政策與議案以及理想的議員與政務官。自由市場的價值在於參選自由：當選民長期不滿意供給面的選項時，可以自由地自己提供新的交易物或讓自己成為候選人。參選自由就是自由市場的自由進出，是對一個社會之政治自由的基本評定標準。中國大陸目前允許人民有自由的投票權，卻還沒有自由的參政權。為了彌補這缺口，他們在選票的候選人欄處保留空白，允許人民填寫非候選人名單上的任何人物。當然，這自由度是遠不如參選自由。

（二）供給面與市場地

供給面是指政策與議案的直接與間接的供給者，也就是政務官和議員，前者提供政策而後者提供議案。

間接民主的運作過程是先讓選民選出代理人（議員與政務官），再讓他們去提供政策。[17] 間接民主的問題在於代理人問題：如何讓代理人在握有權力和資源之後，還願意有效率地去實現委託人（選民）偏愛的政策與議案？英國歷史學家阿克頓爵士（Lord Acton）就警告過：「權力使人腐化，絕對的權力使人絕對地腐化」。這裡，腐化指的是對權力和資源的濫用。在這傳統下，民主政治的原則就是要始終對權力者抱持著警戒與不信任。根據此原則，西方的民主制度發展出分權與制衡的兩機制。以美國為例，在分權方面，先是分割政府機能與市場機能，以限制政府職能的範圍。然後，再將政府職能分割為各自獨立自主的聯邦政府與州政府。最後，不論在聯邦政府或在州政府，政府職能又再度分割成行政、立法和司法的獨立三權。這樣的機制設計可以避免政府權力的集中。但即使在分權之後，人民仍不放心官員的濫權，除了繼續讓國會的參議院和眾議院再度分權外，還讓行政、立法和司法之間相互制衡。

政治市場提供的議案有兩大類，其一是能為社會創造淨利得的生產性議案，其二是把某甲財富強制轉移給某乙的重分配議案。當某甲面對重分配議

17　本章不區分選舉出來的政務官和聘任的常務官，統稱為行政官員。

案，勢必要為保護自己的財富而戰，結果常造成社會財富的淨損失。所以，當議案或政策無法為社會創造淨利得時，便會帶來淨損失。政治場域並不存在零和賽局。[18] 如果沒有高於立法權力的限制，一旦甲方是政治上的少數者，他們的財富永遠面對著被重分配的威脅。在無知之幕的原則和邏輯下，人們不會同意他們設置的政府提供負和賽局（Negative-Sum Game）的重分配政策與議案。

（三）交易媒介與中介人

政治市場的交易物是政策與議案，而交易媒介在選民是選票，在議員與政務官則是其承諾，因為這不是可以「銀貨兩訖」的交易。當然，也有議員與政務官以貨幣去交易選票，但這是違法的。由於這不是「銀貨兩訖」的交易，新制度經濟學就發展出來關於質押、監督、可信賴承諾等理論，以及降低雙方交易成本的中介人理論。在政治市場上，這些中介人（團體）主要有政黨與利益團體，也有學者把政黨視為利益團體的一支。[19]

政黨是一群對政經體制之態度大致相同的選民所組成的團體，他們不僅向其他選民宣傳自己的理念，也推薦議員和政務官的候選人。由於選擇候選人的風險遠高於購買商品，選民也希望政黨能以仲介人的角色推薦候選人。一般而言，候選人除了得表明他的政治立場外，還需要贏取選民的信任。因此，除了個人與家族的信譽外，他也需要政黨的支持。為了連續贏得勝利，政黨必須對其候選人提出連帶保證。政黨保證的可信賴程度會高過獨立候選人，因為政黨提名的候選人都得依賴年輕黨員的抬轎，而這群抬轎者正等著參與下一回選舉。抬轎者會就近監督候選人是否能履行諾言。

政黨在市場平台下自由進出，也就出現政策與議案的競爭。公共選擇理論的中位數選民定理（Median Voter Theorem）指出：當選民的偏好呈現對稱性的單峰分佈時，在簡單多數決下，接近選民偏好之中位數的政策與議案會獲得通過。[20] 最明顯的例子就是美國的兩黨政治。經過兩百多年的發展，共和黨和

18　只有在不引發抗爭和對立下，重分配政策才可以算是零和賽局。然而，這是不可能的。

19　有學者偏愛使用壓力團體（Pressure Group），而非利益團體（Interest Group）。

20　這定理假設每候選人都可以就其政見簡單地在「左派一右派」的直線軸中找到一個落點。若以選民所就接受的政見來代表該選民，就可在左派一右派的直線軸繪出選民之人數分配圖。

民主黨在許多議題上的政見已經調至選民偏好之中位數附近，各自擁有近半數選民的支持。然而，近年來隨著聯準會一連串地推出寬鬆貨幣政策和白宮推行的福利改革，選民偏好的單峰分配正開始發生變化，有朝向雙峰分配發展的趨勢。一旦中位數定理失效，兩黨的政策主張的差距將拉開，競爭走向激化，社會和諧也將面臨挑戰。[21]

台灣也是移民社會，但 1949 年的政治移民潮改變了台灣選民政治偏好結構，在面對兩岸的統獨議題時常呈現雙峰分佈。[22] 由於雙峰分佈下的極端偏好者，其心中存在有一條「失望線」，當其支持之政黨的政策離其偏好太遠時，就會棄權。因此，失望線的存在會把政黨政策拉離中位數選民定理。不過，政黨還是要考慮中間選民的選票。中間選民的走向會決定政策的走向，但中間選民的大量流失則會使兩黨政策跟著走偏鋒。麻煩的是，統獨問題易受政客的挑弄。

除了政黨，利益團體也是政治市場的中介人，一方面把其成員對政策和議案的期待委託給他們可信賴議員和政務官，另一方面把議員和政務官對政策和議案的內容及其執行能力介紹給選民。既是利益團體，他們追求的就是該團體成員的共通利益。在多元社會下，利益也是多元的，那些自詡站在正義或道德制高點的利益團體也只不過把個人的偏好凌駕於他人而已。於是，自由參與的政治市場充滿著形形色色的利益團體，譬如追求性工作合法化的「日日春關懷互助協會」。當然，社會也存在一些反對性工作的宗教團體。因此，芝加哥政治經濟學者便認為：只要政治市場規模夠大，利益團體的競爭會相互抵銷其對政策與議案的影響，因此，利益團體的宣傳並不會控制社會的輿論，反而能提供議員與政務官多元資訊。譬如台灣是否宜對大陸進一步開放市場的議題，高科技產業的公會就扮演支持開放的利益團體，而農產品和傳統產業公會可能扮演反對開放的利益團體。

21　Krugman（2007）認為美國兩黨競爭激化是因為共和黨日益極右化，而民主黨是跟著朝溫和右派方向調整。但這說法只能解釋中位數向右移動，無法解釋差距的拉開。另外，美國選民偏好的中位數是否右移，也值得懷疑，因為在歐巴馬任內的政策是偏左移動的。

22　當兩黨在競爭中太接近中位數時，基本教義派會獨立組成新政黨，形成多黨並立。

不僅利益團體在政治市場中競爭，政黨也是。市場競爭的結果不只形成多元資訊，也讓資訊呈現動態發展。政黨與利益團體中不乏具有企業家精神的成員，他們會不斷創造出新的政策與議案草案，譬如彩虹團體要求同志婚姻的合法化、反核團體要求停建核四廠等。

（四）清算系統與規範執行

在古典經濟理論，商品市場經由價格調整讓供需達到均衡。在日常中，我們偶爾會經過即將歇業的商店，見門口貼著「歇業大拍賣三折起」的海報，預想它很快地就能將存貨變現。在短期間，商品市場可能供需失調，但連續兩三季之後，存貨總會被清理完。若市場在一段稍長期間內無法清理掉超額供給或超額需要，其失衡就會繼續累積而成為一項困擾。清算系統是一種市場機制，規律地在一段期間出來清理這些累積的失衡。歇業大拍賣是商品市場的一種清算機制。大拍賣固然可以將存貨清理掉，但拍賣的企業主可能無法償清欠債。商業社會都有破產法，允許個人與企業申請破產，清理債務，然後歸零重來。

政黨政治也類似。當執政黨長期失信後，選民會以票決更替政黨，就是清算機制。由於議會運作採多數決，往往出現贏者通吃現象，讓少數派議員和其代表的族群永遠成為民主制度下的犧牲者。為了彌補這缺陷，各黨派的資深議員會組成一個協商委員會，協調多數派政黨必需在某些對少數派有利的議案上退讓，以讓公共財的提供能顧及各族群的需要。

另外，在圖 8.2.1 沒標示的非政府組織（Non-Government Organization，簡稱 NGO）也扮演著清算機制，提供某些選民長期需要卻無法經由政府去提供的公共財。譬如，台灣與中國大陸因政治立場阻礙兩方政府的直接聯繫，兩岸的經濟、文化、社會等往來都經由一些半官方或純民間的 NGO 在運作。類似地，紅十字會就扮演全球性之敵對國家之間的人道救援工作。

清算之外，市場若無規則也必然瓦解。政治市場的成員也需要遵守市場規則。各政黨的黨鞭負責監督黨內成員對規則的遵循。黨鞭可以保證黨員遵守黨內規則，卻無法監督整個政黨的脫序行動。更可能地，黨鞭常利用內部團結的力量，帶領整個政黨違背規則。雖然民主政體存在層層的分權和制衡設計，但

官官相護的習性和政黨的內部協調仍可能掩蔽所有的弊端。因此，獨立於政黨的監督者也就成為政治市場的最後保證，而這些市場要項就是大眾傳媒與獨立知識份子。

大眾傳媒是政治市場的參與者，同時也扮演仲介人和監督者的角色。在仲介人方面，大眾傳媒可以表達廣大市民的聲音，也將政黨和利益團體發起的政策和議案向市井小民宣傳。當然，政黨和利益團體也藉大眾傳媒宣傳他們的理念和候選人。在監督方面，大眾傳媒監督各黨派之議員和政務官的作為，也分析和批評各種政策和議案的效果。大眾傳媒未必會完全獨立於政黨或某些利益團體，但只要媒體市場足夠多元和競爭，就不擔心整個媒體市場會失去監督政治市場的功能。[23]

獨立知識份子就是獨立行動的知識份子，不參加任何的政治聚會，否則就成了利益團體的一員。同時，他也不參加任何的政治評議委員會，否則會因為手中的實質政治審查權力而失去客觀的立場。當獨立的知識份子完全拒絕於利益與權力的誘惑後，很自然地就會形成一股選民可以信賴的不結盟團體。他們的政治評論、社會批判、政策建議等都會成為選民持以和其他政黨協商與議價的知識和籌碼。

民主的發現過程

人們普遍相信選舉制度的優點在於能夠找到具有善意、有能力、可信賴的候選人，然後將公共事務委託他們。《美國的民主》的作者托克維爾（Alexis de Tocqueville）認為這種想法過於天真。[24] 當他在美國旅行時，美國給他的印象是選舉出來的政務官與議員都不是這一類的人。他發現賢能之士很少當選。[25]

23　為了避免獨立傳媒受到政治勒索，最好的獨立方式就是以純粹商業的立場來經營。如果無法如此，可以將大眾傳媒嚴格區分為「獨立傳媒」與「政黨傳媒」，前者不能有特定的政治立場，而後者必須明示是政黨的傳媒機構。

24　Tocqueville（1840）。

25　托克維爾的觀察是「當選者中騙子多」。

　　民主制度不容易找到賢能，其原因可從人才的需要和供給兩方面來看。在需要面，普選制度無法保證大眾的選擇是明智的。選民缺乏足夠的時間與機會去認識候選人，以致膚淺並受操縱的民意調查很容易影響選民的選擇。又由於選民普遍存在財政幻覺（Fiscal Illusion），總期待選出的議員能多爭取到地方建設和福利政策的經費，卻感覺不到自己其實也分攤了其他地區的地方建設和福利政策的經費。在這幻覺下，間接民主養成選民追求超越自己經濟能力之外的慾望。這種慾望的貪婪化，使人們期待與事業成功者享受同等的物質成果，也逐漸喪失讚美他人成功的德行。選民顯示的需要既然偏向喜歡開選舉支票和有能力爭取經費的候選人，卓越之士也只好退出政治競技場。

　　在供給方面，托克維爾擔憂多數決的民主程序對候選人的影響。他用美國開國元勳傑佛遜總統的話說：「立法權的壓制權力才是真正最值得害怕的危險。」立法權是民主社會裡最容易行使「多數暴政」的場所。當立法、司法和行政都受到多數控制時，人們無法不依照多數人所規定的方式行動。如果絕對君權是危險的，「絕對的多數」更是危險，因人們受到行動與意志的雙重壓制。當多數人作成決議之後，人們即使不滿也無從抗議，只能轉為緘默。當人們喪失意志之自由，社會也就無法產生傑出的議員。

　　當然，托克維爾也理解民主的優點。民主體制就類似市場機制，其政府也容易犯錯，但其承認錯誤並改回正途的機會遠較專制政府為大。專制政府偶爾也會出現英明的領導者，只是我們無法期待、也無從辨識。他說：「民主並不給人最善於統治的政府，但它卻產生了一些最能幹的政府常創造不出來的東西，那就是：一種遍及各地的永不停息的活動、一種多過頭的力量、一種與之不可分離而且不論環境如何不利都能創造奇蹟的精力。」民主體制能帶來社區的繁榮以及不停息的創新力。[26] 改用海耶克的說法，民主體制是一種最佳的發現程序，不僅提供選民發現商品、生產者和消費者的平台，更在於它讓我們知道社會需要什麼、誰願意出來提供這些需要和誰有能力能以最低的成本提供這些需要。

26　托克維爾還認為：雖然民主體制的稅負較高，但是人們所生產的商品卻多過所納之稅；同時，專制政府也卻常使個人突然破產。

發現程度是市場競爭機制的特徵，這也存在於政治市場。選民以選票為媒介去發現和實現他對公共財的需要。對公共財的發現需要時間、意見交流、爭辯、嘗試與錯誤等，而這些只能在政治市場的平台下進行。這平台就是政治市場下的議會，但這平台卻無法容納過多的選民參與。

民粹政治

間接民主是指選民選舉議員與政務官並委託在未來一段期間內代行政策與議案的議決，這雖然可以節省選民參與多次議決的交易成本，但也增加了他們對未來政策與議案之品質的憂慮。因此，在普遍採用間接民主的國家，選民對於重大政策或攸關個人基本權利的議案仍要求對個案直接議決的公民投票（Referendum）。公民投票的另一項要求是為了矯正議會制度下的缺點。其一是，它可以牽制議會權力的獨大發展。譬如，當議會通過議員加薪案時，不滿意議會作為的選民便可要求重新審議議會決議的公民投票。其二是，它可處理議會長期無法議決的議案。譬如，台灣核四電廠案因不少議員因多所顧慮而不願提案，這時民間可以發起核四電廠去留的公民投票。

公民票決也存在一些缺點，譬如其提案過程相對僵化、雙方不容易尋找到可接受的議提內容、無法有效率地利用支持與反對雙方的知識等。這些困境容易讓一戰決勝負的公民投票陷入兩極對決，使雙方為了勝選而刻意強化其主張的不可妥協性，各持神主牌進行意識型態的纏鬥。此時，媒體也會發現他們所提供的資訊不再具有邊際價值，於是減少邊際資訊的生產，轉而挑選較為激烈與對立的新聞，結果將雙方的對決擴大成社會的兩極對立。這時的體制雖在形式上遵循著民主的程序和規則，卻毫無政治市場所強調的交換與協商的空間。此狀態稱為民粹式民主政治，或簡稱民粹政治。

民粹政治不會是單一方的狀態，而是雙方陷於意識型態纏鬥，同時在政治場合中也都各有勝場的狀態。競選依舊進行，候選人以煽動性語言爭取選民的認同，利益團體和大眾傳媒不再提供邊際價值的資訊，政黨之間不再進行議案的協商和交換，多數黨在議會上以多數暴政的方式封殺對方的所有提案。雙方都藉機將他們的失敗訴諸選民、走入群眾和進行街頭抗爭。

　　圖 8.2.2 是民主政體和民粹政治的比較圖，其中的差異在於：前者從民主程序、票決規則、到民主政府受到政治市場的約制，而後者是意識型態直接影響民主程序、票決規則和民主政府的運作。完整的民主政體可以分成四個層次，最外一層是政治市場，它在利益團體、政黨、媒體和選民的互動下會產生普遍性的運作規則，並決定民主運作的程序和票決規則。民主程序定義了選舉、罷免、創制和複決的範圍和方式，也決定人情、利益和權力交換的慣例、規範與法律。最後，選民在民主程序和票決規則之下產生民主政府，包括政務官和議員。[27]

　　相對地，民粹主義則是全民在意識形態的籠罩下同步界定了民主程序、票決規則、民主政府的運作規則，然後再以這些規則去限制與壓縮政治市場的運作範圍與自由。當代的民粹政治來自盧梭的政治思想。他主張社會不僅是個實體，同時也存在一股可以代表該實體的客觀的普遍意志（General Will）。普遍意志必須透過人民對政治的普遍參與才能表現出來。因此，只要是選民直接參與的議案與政策都是普遍意志的表現，其內容不可推翻或也不能違背。相對地，代議政治的間接民主則與普遍意志無關，只能反映出操控民意之利益團體的主張。因此，直接選舉和公民投票才是實現民主的最正當方式。

圖 8.2.2　民主政體與民粹政治

民主政體從民主程序、票決規則、到民主政府受到政治市場的約制；民粹政治是意識型態直接影響民主程序、票決規則和民主政府。

27　報章上常見「民主精神」一詞，但這概念難以分析，本文不視為民主政體的內容。

在政治成熟的國家，民粹政治帶來的問題是將國會的權力轉移成公民投票權或直選總統的權力。在政治不成熟的國家，民粹政治帶來的問題是會發展出民粹強人（Populist Dictatorship）。民粹強人一方面承諾要帶給百姓幸福和快樂，另一方面則又獨攬大權。[28] 這些強人喜歡走入民間表現出親民愛民的形象，時常強調人民意志（也就是普遍意志）就是其政權的基礎，也不忘提醒人民他所領導的政黨才能真正代表人民意志。然而，為了強調人民意志的絕對性，民粹強人和他的政黨喜愛指責媒體對政治秩序的破壞，然後借用各種機會去控制媒體。

創業家概念的延伸

傳統經濟理論假設經濟人的偏好結構具有完整性和遞移性，而其行為模式是在限制條件內求效用或利潤極大化。其優點是可以簡化經濟分析，但其缺點是分析者事先給定了經濟人的行為範圍。相較之下，主觀經濟理論的行動人具有以下兩特質：（一）當個人不滿意限制條件時，會以行動去改變限制條件；（二）當個人不滿意其行動結果時，會在下一次行動時調整策略。如果行動人是個商人，這兩特質讓他成為創業家。有些創業家成功而有些失敗，但他們都具有創業家精神。同樣地，創業家的經營規模有大有小，但也都具有創業家精神。

創業家與創業家精神的定義是否能夠延伸到非商業活動（與非經濟活動）？如果我們稱之前以利潤計算為目標的創業家為商業創業家，那麼，延伸創業家概念所需克服的首要問題就是要以何者來替代利潤？利潤是商業創業家的驅動力，因此，我們必須為從事非商業活動的創業家找到行動的驅動力。

作為驅動力必須具有兩項條件，其一是兼利，其二是能行。先說兼利。創業家精神在定義上不會帶給社會負面的負擔。利潤來自情願交易，而情願交易產生各方能分享的交易利得。因此，我們可以非商業活動的情願合作去替代利

28　張佑宗（2009）引用 Canovan（1999）的論述指出，民粹式民主常違法民主，因其政治領袖不理會既有法律規範、破壞制衡設計與法治體系。

潤，因為情願合作可以產生各方分享的合作利得。再說能行。能行是說行動者敢於實踐心中的藍圖，也就是米塞斯強調的意志和熊彼特強調的大膽。實踐的反面不是理論，是空想。理論的建構也是實踐的部份，雖不是全部。但空想也只是空想而已。

（一）政治創業家

就以政治創業家（Political Entrepreneur）為例，其追求實現之政治理想必須限制在能擴大社會情願合作的前提下。譬如自由化，就是可以擴大社會情願合作之理想。但民主化則未必，因其可能制定出許多的經濟管制法案，反而限制社會的情願交易。就全面言，政治民主化和自由化未必能相容，但在專制社會或威權社會下，這兩理念朝向走出專制與威權的壓制，故在過程初期都有助於擴大社會的情願合作。又如「勞動價值之薪資理論」的政治理想也不符合條件，因它會限制甚至傷害社會的情願合作。同樣地，「居住正義」也不能滿足這條件，因為它強調的不是情願合作，而是對某些人採取暴力和傷害的強制執行。

如同創業家是現行經濟秩序的破壞者，政治創業家也是現行政治秩序的破壞者。政府維護既得權利的維穩權力與民間保守慣性下的趨穩力量都會打壓市場的創新。因此，政治創業家的開拓很難獨力完成，需要許多政治創業家的相互呼應和前後呼應，分別在不同的地點和不同的時期提出相近的政治遠景去說服民間。在新政治思想的萌芽期，民間的趨穩力量往往是改革的最大障礙，這使得政府在消滅改革思想上輕而易舉。這時期的政治創業家必須要有能力在固有的堤防上鑽出幾個小孔，那就算是不小的成就。不過，政府的維穩力量會適時介入，避免因擴大滲漏而崩潰。隨著其他政治創業家的接踵出現，人們對新政治思想的接受程度提高，政府防阻改革思想的成本將會上升。這時，最忌諱的就是政治創業家相互之間的批評和詆毀，因為這會提升潛在跟隨者的參與成本和風險。只要改革能繼續吸引新的追隨者，隨時間演進，社會將趨向政治不穩定而進入發展期。

（二）立法創業家

關於立法創業家（Law-making Entrepreneur），讓我們先借由一個故事來說明。1989 年，柯蔡玉瓊就讀大學的兒子不幸被連結卡車追撞身亡。當時的〈汽車第三人責任保險法〉採過失主義。肇事率高的營利大卡車行熟悉相關法律，會在車禍發生後迅速湮滅證據，讓受害家屬求償無門。她結合其他約五百人的受難者家屬，成立「車禍受難者救援協會」的 NGO，推動〈強制汽車責任保險法〉立法。然而，當行政院制訂了草案送立法院後，立法院卻因利益衝突而遲遲不審議。他們天天到立法院和國民黨中央黨部前靜坐、絕食、到各電台呼喚。歷經八年奮鬥，新法案終於在 1996 年底三讀通過，讓車禍事故的受難者能立即獲得保險公司的理賠。民主國家的法案需要立法權的通過，而立法委員常和利益團體掛勾，以致行政部門也常陷於心有餘而力不足的困境。[29] 柯蔡玉瓊不是立法委員，但她催生了一個法案去矯正民主制度的運作死結：有意願想解決問題的人沒權力，而有權力的人沒意願。

於立法常不是反映民意的中國大陸，人民只能利用政府的漠視和貪腐，在無人預料到的地方採取人們預料不到的行為，從不同方向推動制度變化。姚中秋認為人民對於不合理的法律和制度，不能只停留在暗地作為的階段，應奮力爭取個人應有的權利。[30] 立法創業家的特質是意志和大膽，而其目標是改變現在的制度。因此，他認為：「對我們中國社會變革來說，最重要的是立法企業家這個群體的成長。一個一個沉默或者冷漠的人，變成真正具有公民精神，變成一個個立法企業家，由此，就可以形成新秩序。新的市場、法治、憲政秩序將在舊的制度框架內成長。」

29　對於利益團體，柯女士重述當時車行老闆的傲慢：「我們經營二、三十年的車行，常常在撞死人，好像在吃飯一樣…那一天我們才壓死兩個，也是大學生，一個二十萬，妳兒子是研究生，三十萬要不要拿？不然就去告：妳去告也是拿雞蛋碰石頭而已…。」（http://www.cali.org.tw/consumer4.aspx。2011/4/10。）對於立法委員，她說道：「提起政治人物還會令人咬牙切齒，講的是一套，做的又是一套…媒體鏡頭上場，馬上裝著很受民的模樣，鏡頭外就變出原形，非常虛偽。…有的說看不懂法案，也有的說沒時間也沒興趣，又有的說他是用錢買出來…。」（http://www.cali.org.tw/consumer4.aspx。2011/4/10。）

30　姚中秋（2009）說：「每個人都是一個私人／公民，當你遭受到比如說拆遷，縣委書記拆到你們家了，這個時候你奮起反抗，採取很多策略跟他博弈。如果不僅僅是爭取賠償點錢，而是試圖去改變拆遷過程中某個特別細微的規則，我把這樣的人稱之為立法企業家。」

（三）公共創業家

2009 年的諾貝爾經濟學獎頒給公共選擇之伯明頓學派（Bloomington School）的經濟學家歐斯卓姆（Elinor Ostrom），理由是她在市場和政府之外，發現有些民間組織更有效率地解決當地共有財（Common-Pool）的囚犯困境。傳統理論認為追逐私利的個人，在無法合作或無法相互信任下，將以短視而近利的方式過度開發共有財。如果社區中有人有能力出面協調所有的參與者，讓大家能在互信下依照彼此同意的規則去開發利用該共有財，便能發揮它的最大產出效益並公平地分配產生的效益。這個人便可稱為公共創業家（Public Entrepreneur）。中國歷史傳說中的堯、舜，就是在國家形成之前的部落首領，都具有這類的能力。

公共領域泛指市場和國家之外的所有事務，不僅包括共有財，也包括宗教信仰、社會規範、衣著方式等。譬如馬丁路德金恩（Martin Luther King, Jr.）帶領美國南方非洲裔族人爭取平權運動。又如證嚴上人成立慈濟功德會，發揚人間佛教教義。另外，香奈兒（Gabrelle B. Chanel）勇敢地拋棄束腹、馬甲，以女性立場設計舒適優雅的服裝，塑造二十世紀後的女性穿著。雖然她是一位商業創業家，但在從改變穿著文化上，也是公共創業家的楷模。

第三節　開創政治市場

本節將討論兩則政治市場的開創過程，其一是台灣從威權政權走向民主，其二是英國憲政民主與國會的發展。

民主的萌芽與發展[31]

接著，我們利用台灣的民主化經驗探討政治創業家的活動。這裡切入的問題的是：一個威權政體是否可能自動地走向民主政體？有些學者認為經濟成長

31　本節內容摘自徐佩甄、黃春興（2007）。

會自動帶來政治民主化，因為人們在所得增加之後，會進一步要求政治民主。[32]但需要不一定就能實現，畢竟爭取民主的成本並不低。因此，就有學者認為經濟成長有可能推動民主化，但更有可能成為民主化的障礙。[33]臺灣確實是在經濟成長之後成功地完成民主轉型，那麼，我們要如何來看自己的經驗？美國政治學家杭廷頓認為這必須歸功於當時的總統蔣經國，因為威權體制下的民主化只能仰賴領導人（或執政菁英）的帶頭。[34]這邏輯若為真，那麼，中國大陸不論經濟發展如何成功，只要領導人沒有邁進民主的願意，政治民主化就將遙遙無期。

將臺灣成功的政治轉型歸功於蔣經國只是片面的觀察。臺灣的民主化經驗雖是近代史上少有的例子，卻不是靠偶然因素而成的奇蹟。本節將引用政治創業家的奮鬥來論述這段經歷完整而成功的政治民主化運動，並回顧當時他們採納暴力邊緣論的成效。

台灣的民主化運動經歷兩段時期，以 1979 年底的「高雄事件」（美麗島事件）為分界點。1947-1979 的三十二年間為民主萌芽期，台灣逐漸從一個噤若寒蟬的政治環境，發展出反對黨雛型的黨外團體。從高雄事件到 2000 年民進黨贏得總統大選的十八年間為民主發展期，黨外團體逐漸成熟並組成政黨，終而在總統直選中完成政黨輪替。

中國國民黨（簡稱國民黨）政府遷台後，以「反共復國」為由凍結憲法，走向威權政體，並展開了長達三十八年的戒嚴統治。1947 年發生了「二二八事件」。國民黨政府同意民眾組織「二二八事件處理委員會」。該會代表除了討論動亂平息與治安問題外，也提出政治改革建言。然而，國民黨政府以其踰越地方政治範圍而下令解散，接著就展開大規模鎮壓。許多台灣知識份子與政治領導人物接連遇害或失蹤。台灣社會對政治活動陷於沉寂無聲。[35]「二二八

32 O'Donnell and Schmitter（1986）、Monshipouri（1995）。Tien（1995）以臺灣為例說明經濟成長是推動民主化的力量。

33 Huntington（1991）、Przeworski（1991）。Mainwaring（1992）與 Linz and Stepan（1996）都指出：威權政權會為了舒緩政治壓力接納局部的經濟自由化，卻又極保守地壓制民主化。

34 Huntington（1991）。

35 李筱峰（1988）認為，除了二二八事件，國際政經結構的改變，如韓戰的發生，也強化了國民黨於台灣威權體制的鞏固。

事件處理委員會」的代表雖提出政治改革建言，但其作法與君權時代的臣子上書君王並沒兩樣，並未推出新的政治商品，也沒試圖去開創新的政治市場。他們不能視為政治創業家，只能算是傳統政治下忠黨愛國的臣子。

1949 年，胡適、雷震等人發行《自由中國》半月刊，宣揚自由與民主的價值，並督促政府切實進行政治改革。[36] 隨著國民黨逐漸強化威權統治，《自由中國》的批判焦點逐漸由中共與蘇俄轉向台灣內部，與政府的關係逐漸走向對立。由於台灣本地知識份子與政治領導人物在二二八事件中受創甚深，《自由中國》的宣傳對象以跟隨國民黨來台的知識份子和黨政官員為主。但白色恐怖氣氛罩整個社會，自由與民主理念難以順利開展。胡適和雷震看到二二八政策建言無效，不再期待威權統治者的憐憫和慈悲，轉而去開拓一個新的政治市場。他們定位的顧客群是傳統政權下的外省官員和知識份子。較遺憾地，他們仍未推出新的政治商品去挑戰統治者的市場，只是要求「清君側」。在沒有新的商品下，這個新的市場就很難成長。在另一方面，就如同消費者必須先具有購買力以及消費知識才能支撐市場供給，在此市場力量薄弱的時期，《自由中國》扮演著培育市場的角色。[37] 雖然創業家也會推動教育消費者的工作，但總的說來，這時期的雷震本質上還只能算是教育家或傳道士，而不是政治創業家。

1960 年，雷震積極籌組反對黨，以期監督政府，落實政治民主。國民黨政府對這新黨多有疑慮。胡適未答應作新黨領導人，許多人表示支持卻不敢加入。不久，國民黨政府指責雷震散佈「反攻無望論」，拘捕他入獄並令《自由中國》停刊。組黨事宜也隨之落幕。此時期的雷震是一位不折不扣的政治創業家，推出了「籌設新黨」這新商品。遺憾地，他依舊選擇傳統的顧客群（外省官員和外省知識份子）為推銷對象。如同商業創業家不一定會成功，政治創業家也是一樣不必以成敗論英雄。

36　《自由中國》於 1949 年在臺北創刊，1960 年停刊。胡適擔任發行人，主要編輯為雷震和殷海光。由於兩人與國民黨高層關係良好，期刊發行之初還獲得政府贊助。

37　除胡適和雷震外，殷海光與夏道平也是《自由中國》的靈魂人物。殷海光於 1951 年從周德偉之介紹接觸到奧地利學派的自由思想，著手翻譯海耶克的《到奴役之路》，並刊登於《自由中國》。夏道平同樣深受海耶克自由思想的影響，堅持經濟自由，反對當時政府逐步緊縮的經濟管制。參見：張忠棟（1998）。

1961 年，李敖將《文星》雜誌的重心由文學及藝術轉為思想論戰，承襲《自由中國》和殷海光的思想，提倡現代化、科學、民主。1965 年底，《文星》被停刊。之後的六十年代，政治改革運動只剩零星的個別活動。1968 年創刊的《大學》雜誌，其初期也是以文化、思想、藝術為主。[38] 1971 年，《大學》發行「保釣專號」，報導大學校園的保釣運動。自此，《大學》與校園有更緊密的結合，在校園中的影響力超過在社會的影響，其政治主張也普遍獲得大學青年的共鳴。1972 年，台大哲學系教授陳鼓應發表〈開放學生運動〉一文，大學校園掀起許多政治性活動。1972 年底，台大舉辦「民族主義座談會」，十四位哲學系教授在被約談後陸續被解聘。在此「台大哲學系事件」之後，校園內的政治活動暫告一段落。在《自由中國》之後的這段期間，李敖的《文星》並未開創新的政治市場，也沒有推出新的商品。《大學》雜誌的前期並未推出新的政治商品，但卻將行銷對象由原來設定的外省官員和外省知識份子轉到大學生，開拓出全新的政治市場。陳鼓應提出的「學生運動」是新的政治商品，很適合於這新的政治市場。算來，他是這時期政治創業家的代表人物。

　　除了發行政論性雜誌外，黃信介與康寧祥試圖從競選公職人員尋找突破點。1961 年，黃信介以最高票當選台北市市議員。康寧祥於 1969 年當選台北市議員，並於 1972 年當選立法委員。康寧祥的政見會場常吸引大批民眾聚集與支持，並與黃信介和張俊宏連線競選。他們掀起民眾聆聽政見的熱潮，也隨著往後的定期選舉而繼續擴大。1975 年，看到一般市民對於政治的熱衷，康寧祥、黃信介、張俊宏與姚嘉文發行《台灣政論》，把讀者群擴大到一般市民，討論政治民主與國會改選等議題。《台灣政論》銷售量很好，但到第五期時也遭停刊。[39] 1975 年康寧祥再度當選立委，但郭雨新卻高票落選。由於郭雨新的政見展現了台灣社會從《自由中國》、《大學》到《台灣政論》之政治訴求的延續性，他的落選激起知識份子的參選情緒。1977 年的五項公職人員選舉，在黃信介與康寧祥的協調與助選下，郭雨新的選舉訴訟律師林義雄與姚嘉文和當時還是大學青年的助選員，如蕭裕珍、田秋堇和吳乃仁等紛紛參選，並串

38　1971 年，「台灣退出聯合國」與「蔣經國即將接任總統」等事件影響《大學》雜誌改組。新組織以政治革新為主，多以集體論政的方式發表長篇文章。1973 年因分裂而式微。

39　《台灣政論》於 1975 年八月創刊，同年十二月被勒令停刊。

聯成全省性的黨外運動。這是台灣有史以來參與民眾最多、情緒高昂的一次選舉，其中林義雄當選宜蘭縣省議員、張俊宏當選南投縣省議員、許信良當選桃園縣長。經由這次選舉的整合與串聯，黨外政團已具雛形。1978 年原訂舉辦中央民意代表選舉，黨外政團參選踴躍，陸續舉辦選舉募款餐會。黃信介宣佈組成「台灣黨外人士助選團」，巡迴全省各地助選。此時，到處可見台灣黨外人士聯合競選的大型海報。

雖然雷震組黨沒成功，但已經在台灣社會打開新的觀念：自己出來進行政治改造而不再期待統治者。《大學》提出國會全面改選的議題，把宣傳對象擴散到校園的青年學子。黃信介與康寧祥在地方性選舉的成功，提供這群關心時政的青年學子投身於民主化運動。從校園畢業的年輕學子剛好接上這新的政治市場，也承接起新的政治商品的提供者的機會與任務。對於這群缺乏經驗和資產卻又具有民主化視野的提供者，黃、康二人義不容辭地提供他們資金和經驗，甚至參與其運作，其作風完全就是當代創投公司的天使模式（Angels）。

政治市場打開後，台灣政治轉型的第二階段就是直接挑戰威權體制。1978 年十二月中美斷交，政府延期選舉並停止競選活動。黨外人士召開會議，要求迅速恢復選舉，堅持全面改選中央民意代表。他們原計劃於 1979 年二月初為高雄地方政治領袖余登發舉辦慶生晚會並公開集會演講，但警備總部提前以涉嫌參與匪諜叛亂為由帶走余登發父子。他們聚集於高雄橋頭鄉，公開指責政府違法亂憲並以誣陷罪名逮捕余登發父子，遊街抗議。此為戒嚴以來第一次的政治性示威遊行。當時任桃園縣長的許信良因參與遊行而遭停職。黨外人士再度集會，現場聚集兩萬多名群眾，佔據警察局，軍警動員鎮暴部隊待命，稱「中壢事件」。

面對鎮暴部隊，黨外人士出現兩種不同的路線：其一是擔心激進行動會招致嚴厲鎮壓，從而打擊萌芽中的政治民主化運動，故主張議會路線，經由參與競選公職以取得政治權力；其二則認為政府鎮壓反可創造有利於黨外的普遍情勢，從而有利於民眾力量的匯聚，也容易迫使政府走向政治民主化，故主張街頭抗爭路線。橋頭事件之後，康寧祥等人發行了《八十年代》雜誌[40]，堅守體

40　《八十年代》於 1979 年 6 月創刊，同年 12 月被停刊。

制內改革路線；黃信介等人除了發行《美麗島》雜誌外 [41]，開始於各大都市設立分社及服務處，各地巡迴舉辦大規模的群眾性演講。[42]

1979 年十二月，美麗島派在高雄舉行國際人權日大遊行時與軍警發生流血衝突，此稱「高雄事件」或「美麗島事件」，為戒嚴來最大規模的遊行衝突。國民黨政府追緝逮捕美麗島派領袖，並公開審判。康寧祥頓時成為黨外各派的領袖，奔走為美麗島派領袖尋找訴訟律師。黨外人士在中壢事件中已經領會到群眾力量的可畏，而高雄事件更讓他們醒悟到：政治民主化運動既然已深入民間，策略上便可以採取更為激烈的街頭抗爭，只要避免武裝暴動或流血衝突的發生。

在 1947-1979 年的萌芽期，這群政治創業家先是以發行政論性雜誌來宣揚理念，遇到政府查禁甚至逮捕入獄時，便將民主香火交由後起之秀繼續推出新的政論性雜誌；直到黃、康兩人在公職人員的選舉中崛起，他們才開始走向議會路線。然而，不同於議會路線，街頭抗爭路線可以讓他們在策略上化被動為主動：想造勢時不必被動地等到選舉期間，想面對群眾時也不必局限於願意親臨會場的人們。街頭抗爭讓他們能夠把群眾的支持度直接呈現給觀望中的人們，誘導他們在重估參與成本後提高參與意願。不過，街頭抗爭也是充滿著各種不可預測的可能性，任何不經意的現場衝突都可能在激情下擴大成難以控制的流血暴動，甚至發展成突發性的革命。基本上，這不是理性的策略，因為當時的群眾並不具有武裝力量，而社會大眾也不會願意傷害到每年接近 10% 的高度經濟成長率。即使就政治意識而言，國民黨政府雖是外來政權，卻也不等於殖民政權；更何況它一直都很用心地在經營地方政治事務，其政治觸角早已深入全省各地的寺廟、農會等地方性組織。

為了避免街頭抗爭不幸陷入暴動或革命，黨外菁英除了必須隨時在現場觀察遊行的規模與參與群眾的情緒，還得在抗爭中試探政府當局的容忍底限，尋

41　《美麗島》於 1979 年 8 月創刊，同年 12 月被撤銷執照。

42　由於政府對這兩派的態度不太一樣，相對於「八十年代派」的平安無事，「美麗島派」始終受到政府的牽制與來自不明人士的破壞。

找出暴力衝突的臨界點。[43] 作為政治創業家，他們在抗爭之前得募集資源、擬定戰略、動員參與群眾，在抗爭中評估暴力衝突的臨界點、激起和操控群眾情緒。當時，黨外人士稱此能將群眾情緒控制在暴動發生之邊緣地帶的抗爭路線為暴力邊緣路線。[44] 姚嘉文與施明德坦承暴力邊緣路線是一種抗爭策略，目的在於找出政府的容忍範圍，以便在此範圍內爭取到最多的自由。[45] 經過中壢事件和高雄事件，黨外陣營擁有的群眾支持和抗爭知識已比過去增加許多。

　　這個理論需要的現場操作知識遠多於理論知識，而現場知識只能親身從街頭遊行抗爭中學習。除了學習，他們還必須清楚地劃出一條參與群眾和一般百姓都可以容易辨識的紅線，也就是群眾在抗爭時行使暴力所不能超越的界線；這樣，他們才能辯護其抗爭方式屬於對抗鎮暴鎮壓時必須的力量威嚇，而不是暴力的放縱。這條紅線的落點不可能在抗爭之前就藉由理論推演劃定，因為它的位置和內容，決定於參與群眾在現場的自我節制、現場旁觀群眾的接受度、遊行帶頭者對現場群眾的操控能力等因素。姚、施二人曾說出他們對於有效路線的理解和期待，並未提及一條容易辨識的紅線。當然，我們也無法從任何理論去預知紅線的內容；但從事後看來，劃定這條紅線內容的規則卻相當清楚：第一、抗爭的會場或隊伍的後頭跟隨著一群「民主香腸」的販賣攤販，他們純粹出於商業動機自願跟隨；第二、即使出現暴動，參與群眾的攻擊對象也僅限於政府機關和公物，不會侵犯私人財產。

43　Schelling（1960/1980）於《衝突的策略》（*The Strategy of Conflict*）書中提出，衝突之間存在著可協商的地帶，能從其中得到相對優勢或帶領和解的一方是衝突中的贏家。他以此概念解釋軍備競賽，並看出軍備競賽是逼迫對方停戰與協商的策略。

44　美國前國務卿杜勒斯（J. F. Dulles）於 1953-1959 年提出的「戰爭邊緣論」和「暴力邊緣論」相近。他主張以「冷戰」及「戰爭邊緣」逼和社會主義國家。

45　根據姚嘉文的口述：「『暴力邊緣論』是我介紹出來的，但不是我發明或主張的。國民黨一直說我們是暴力份子、醜化我們。我們當然是避免暴力，也不想用暴力。……一旦我們運用了暴力就失敗了，所以那時就談用『暴力邊緣論』，把我們的活動推向接近暴力，但是不可以真的實行暴力。……街頭運動有三種層次：宣導、抗議、最後才是壓迫性的。我不太贊成抗爭性的層次升高成決戰性的，抗爭提升到跟鎮暴部隊衝突起來，一定是我們輸、一定是我們被打。……超過暴力就不好，很接近暴力就很有效。暴力邊緣一線之差很難控制，常會失控。」（臺灣研究文教基金會美麗島事件口述歷史編輯小組總策劃，1999，329-330 頁。）另，施明德的口述提到：「從十一月底開始，雙方對峙愈來愈升高，我認為統治者因為缺乏安全感，才會限制你這個、限制你那個，但在他可以容忍的範圍內，他也希望給你更多一點自由。我們在室內舉行政治演講，說完了、人散了，不會有什麼問題，他不用這麼緊張。接下來他會讓我們在騎樓下，再來就可以在校園，或靜態的就可以，之後就是移動性的。……先前橋頭遊行是回應國民黨抓人的行為，接下來就是從室內到室外，從靜態到動態。開始時國民黨完全不准我們集會，室內、室外都不行，不准遊行，後來變成可以讓我們事先討論；從完全不准到允許可以申請，這已經向前邁向一大步了。有幾次我們不得不跟他槓上，我們就是非要不可，看他怎麼禁。進入到可以申請的階段，活動範圍和執行方式都會有空間。這一步是我們偷到的。我們的運動要怎麼進行，事先都不跟工作人員講，講了警總方面和情治單位可能就有意見了。」（新臺灣文教基金會，1999。）

高雄事件後，主張街頭抗爭路線的美麗島派大都入監服刑，黨外勢力在溫和派領導下發展議會路線。1980 年底，政府恢復中央民意代表選舉，許多高雄事件的受刑人家屬與辯護律師紛紛投入選戰：如律師張德銘、姚嘉文之妻周清玉、張俊宏之妻許榮淑等。他們將高雄事件作為競選議題，到處鼓吹民主政治，最後也讓自己高票當選。他們的高票當選開出一條人們預期之外的效果。若就「妻代夫職」的原本參與動機言，議會路線對於這群家庭主婦應該是優於街頭路線的選擇。但經由對高雄事件的控訴，整個競選過程成了反思街頭抗爭的集體對話，大幅地提升了全國民眾對街頭抗爭的理解和認同。於是，黨外人士已不再畏懼軍警的鎮壓逮捕，因為他們已經從這次的高票當選結局中看到民眾的支持，知道他的家屬可以循此路線投入新的選戰。當選之後，美麗島派重新以家屬們新取得的政治權力和溫和派抗衡。黨外陣營再度出現街頭抗爭路線與議會路線的爭論。1983 年，溫和派在立委選舉中慘敗，美麗島派則戰果輝煌。自此之後，街頭抗爭路線和暴力邊緣論就成了臺灣政治民主化運動的主要策略。

從威權政體到民主政體的轉變無法在一夕間完成，更何況臺灣經驗展現的並非革命過程。這過程依賴的是接踵而至的政治創業家的市場開拓和貢獻：他們在不同時期面對不同的環境和成本，提出另類遠景（政治民主化）供人們選擇。政治創業家必須有實現理念的能力，因此除了提出遠景之外，也能降低跟隨者所面臨的成本和風險。政治創業家都有目標，有時能實現，有時未必。其成功固然能打通筋脈，其失敗也會踏出一條小徑。這是一種文化演化過程，其成果來自於一代又一代之政治創業家的創新和行動，而其最終結果也未必會與第一代政治創業家的目標吻合。穩定的社會環境往往是另類思想的最大障礙，這也使得政府在消滅另類思想上顯得輕而易舉。政治創業家只要有能力在堤防上鑽出個小孔，就已算是不小的成就。隨著異類思想的接踵出現，人們接受程度提高，政府消滅另類思想的成本將上升。這時，社會將處於不穩定期，也就是另類思想有機會發展成主流思想的轉型時期。

憲政民主的起源

　　民主不等於票決，也不等於選舉；民主的發展不會依照理論，而是在政治市場中逐漸成形。市場不是一個內容給定的制度，而是從無到有不斷在長成。開闢市場、創新產品、提高效率、改變結構等流行詞彙都說明了市場是人為的開拓過程。在過程中，有開創新局的創業家、有擁戴其產品的顧客群、有競爭的模仿者、更有塑造典範與規則的英雄人物。政治市場也同樣地仰賴各類人的參與：有選民、有政治創業家、有政黨、也有歷史留名的英雄人物。[46] 這附錄將探討英國憲政民主的發展，因為它清晰地記錄了民主發展完整過程。

　　英國的憲政民主傳統表現在《大憲章》（Magna Carta）和議會的形成過程。這傳統上推至早期的薩克遜王朝（Saxon Dynasty），那時國王不定時召集智者、長老和重要的貴族組成威庭（The Witen）以輔佐他們。這些未能完全證實的貴族參政傳統，被歷史學者視為英國政治發展史的基本原則：對於重要事務，國王不應獨自處理，至少得徵詢智者。

　　另外一項政治傳統是，封地貴族與國王各自擁有獨立的軍隊和財政。在典型的西方封建關係下，封地貴族在經濟上獨立自主。皇室的公私經費來自皇家轄地的產出和海關關稅，貴族平時依照傳統約定提供皇室固定的人力支援，在戰爭或動亂發生時出兵抵抗敵人。不難想像，皇室有時也會要求他們將支援的人力改成財物。由於各封地貴族擁有一些常備武力，平時保護佃農與封地居民的安全，在外力威脅時共同抵禦。由於皇室的常備軍隊並未特別強大，國王必須以他的威望去統合各地貴族，否則王國便可能分崩離析。

　　1066 年法國諾曼第的征服者威廉一世（William I the Conqueror）渡過海峽，征服了英格蘭，建立諾曼第王朝。威廉一世只要求原來的貴族絕對效忠，其他方面則保留薩克遜王朝時期貴族的獨立自主。諾曼第王朝便在這種結合政治與土地關係的封建制度下，建立了一個強大的專制政體。在國會組織方面，

46 民主運作需要典範，譬如英國司法史上的柯克爵士，他回拒國王無理的干涉，堅持以普通法約束王權。又如美國前大法官霍姆斯，他堅守司法獨立，否定老羅斯福總統的新政政策。

他以一個由主教、皇家官員、高層佃戶組成的大會議（Magnum Concilium）取代傳統的威庭。大會議一年集會三次，幫助國王決定國家政策、制定法律、修改法律、審查法律案件和考核行政工作。由於大會議召開間隔長而會期短，便在大會議之下設置了一個由核心會議成員組成的常設機構國王法庭（Curia Regis），隨時輔佐國王處理事務。這些核心會議成員也包括了國王的宮庭大臣（Chamberlain）與財務大臣（Chancellor）。由於業務量成長，國王法庭到了亨利二世（Henry II）時期就脫離大會議，並分割成專門處理法律事務與專門處理一般行政管理的兩部門，日後更發展成民法法庭（Common Law Corts）與內閣前身的樞密院（Privy Council）。大會議、民法法庭和樞密院逐漸分職發展，即是西方政治學中所稱三權分立理論的源頭。當然，在諾曼第王朝時，此三機構還都隸屬於強大的皇權之下，各自對皇帝負責，其間並無相互監督或制衡的設計。

在薩克遜王國時代，英格蘭劃分為許多小單位的郡（Shires），由各地方自行選出的行政郡長負責行政事務，而由國王派任的司法郡長負責司法與警察工作。亨利二世進一步擴張王權，廢除各郡自行選舉的行政郡長，並將其職責併入中央派任的司法郡長。亨利二世為了參與十字軍東征，向貴族與民間的財產徵收什一稅（Saltine Tithe），引發人們普遍的不滿。其子里查一世（Richard I）則改以賣官方式籌足軍費：徵召各郡派騎士加入大會議，而騎士參加的價格是繳納新的租款。

里查一世的作法成了後來國王們籌足財務的常規：當國王們發現正常的契約收入與貴族捐助不足以應付特別支出時，便販賣大會議的參與名額。販賣的對象起初限於貴族，逐步擴大到各郡的騎士及各市鎮的地方商人。由於薩克遜王朝時已有威庭傳統，故可以假設諾曼第王朝的國王們在賣官籌錢之際並未預料它會對王權有不利的發展。然而，這些新加入大會議的代表們大多是以交際的態度與會，彼此間時常因意見不合而需要國王來調解。但這些人民的力量被穩定地匯聚起來後，國王便難以獨立應付。[47]

47　賣官籌錢有兩點值得討論。第一，國王可以選擇分年出售參政權或一次出售終身參政權。前者讓買到參政權者只享有一年（或固定期間的參政權利），後者讓買到者終身享有參政權利。由於參政權的釋出屬於國王的獨賣事業，不論以何種方式出售，他都可以任意標定售價，只要貴族或人民願意接受。兩者的差別是：個人對終身參政權只有買一次的機會，而對分年參政權

1213 年，約翰國王（King John）出於財務理由要求各郡派四名騎士參與大會議。到了亨利三世（Henry III），他要求各郡長選派兩名騎士參與大會議，商議緊急狀況下各郡支援皇室的經費負擔。這兩名騎士並未限定是武士，也可以是地方仕紳。他們以郡代表身分商議未來的金錢補助方式。約翰是想將籌款的稅基由參與者擴大到參與者所代表的郡，然而，這不經意的作法卻也讓大會議的參與權從賣官性質轉為代表性質。

約翰國王的作風不同於乃父，他親自執政但未完全架空首相的權力。在過去，國王造成的錯誤可以推卸給輔佐的首相，或更換首相以重新取得人民的信心。一旦國王專權又犯錯，人民與國王便只有攤牌。[48] 約翰就時常判斷錯誤。1205 年，坎特伯利總主教去世，約翰強派他的傀儡繼任，教皇殷諾森三世（Innocent III）加以否決並派他的樞機主教藍頓去擔任。約翰不接受，教皇於 1211 年公開解除英國臣民對約翰的效忠的誓言。約翰以沒收教會執事的財產來對抗。

自從佔領英國之後，（在英國的）諾曼第貴族早已不再擁有諾曼第地區的領地。這些屬地正逐漸脫離英國，也正遭受其他法國公爵的兼併。為了準備保護英國在諾曼第的領土，約翰於 1212 年對貴族開徵兵役免除稅。這項政策全面地激起貴族不滿，進而叛變。在多面受敵下，約翰於 1213 年向羅馬屈服，承認教皇的太上皇地位，並退回他所沒收的教會財產。教皇撤回解除令。約翰與羅馬和解後，打算出兵法國，便要求貴族派軍隊支援。由於貴族對法國領土

則有多次買入的機會。由於諾曼第王朝採用分年買賣方式，當貴族與人民透過大會議結合後，此後各期的買賣便進入雙邊獨占，價格得經由議價才能產生。換言之，大會議之所以會成為後來貴族與國王商議參政權交易條件之場所，原因在於國王們將參政權分年出售。如果當時採用一次購買終身參政的方式，貴族與地方代表們便無法產生與國王議價的機會。第二，諾曼第王朝以多人共享的方式將參政權賣給許多人。這種賣官方式創造了非敵對性質的參政權。亞當史密斯提過，法國政府或古代中國在賣軍職時是一職一賣，那是將官職視為具敵對性質的商品。對獨賣的賣方而言，只要民間對參政權的需求不變，當然是一職多賣利潤較高。對買方而言，一職多賣會發生擁擠現象，從而降低買入商品的效用，買方的叫價也就會較低。假設君主也具備經濟理性，則造成不同賣法的差異便有兩種可能。第一種差異是所得條件的不同。當社會財富集中累積在較少數人手中時，國王一職一賣的方式利潤較高；若社會財富分散累積在較多數人手中時，一職多賣可以獲得較高的利潤。第二種差異則發生於偏好上。如果假設社會財富分配情況相同，則只有在人們將交際機會的正效用看得較擁擠的負效用為高時，才會購買多人一職的官職。這隱含著：當人們看到獨占官職的壟斷利潤時，便傾向一人一職的官職。毫無疑問地，這選擇的差異存在於官職性質的不同以及社會生產條件的不同。在正要走向商業化社會時的中國，人們購買官職作為生產投入，其預期報酬會高過在西方封建制度下的預期報酬。類似地，與商業政策接近的官職，其買入的預期報酬愈高。由於民主只與多人共享的參政權有關，而與一人獨享官職無關，於是在討論古代中國未能萌芽民主時，就不必把原因推到西方才有的宗教與政治的鬥爭條件。

48　McKechnie（1917）相信這是導致北方貴族發生叛變的主因。

已不感興趣，其中北方的男爵更宣稱他們沒有義務幫助國王參與海外戰役。約翰大怒，率領傭兵軍團北征。總主教藍頓趁機在倫敦市召集南部貴族，要求他們保持中立。約翰的強大北征軍順利打到約克郡以北。1214 年春，約翰帶著勝利餘威跨海出征法國，結果慘敗。約翰被迫將英國在歐洲的全部領地割讓給法國。

在對法戰爭期間，約翰數度要求英國貴族增加支援，而北方貴族依舊拒絕。當約翰戰敗的消息傳回，他們開始集結並和約翰展開談判。約翰要求北方男爵繳納稅款，北方男爵則呈遞一份不滿的聲明給他，雙方談判破裂。約翰知道此時若要與北方貴族攤牌，必須先贏得教會、倫敦市與南方貴族的支持。於是，他承認教會自由選舉主教與總主教的權利，也同意倫敦市民每年自由選舉市長的權利。然而，教會依舊擺出中立的態度，倫敦市更開城迎接北方貴族的聯軍。南方各地貴族也相續反對約翰。約翰見大勢已去，只得於 1215 年 6 月 15 日在倫敦市的藍尼米德（Runnymede）草原與貴族們會面。貴族要求恢復他們在薩克遜王朝以及在亨利二世時所享有的封建權利。在藍頓與都柏林總主教亨利的居中協調下，約翰國王最後簽署了後世所稱的《大憲章》，承認封建貴族與人民擁有一些國王不能侵犯的自由權利。

約翰並未有實踐契約的誠意，故不久衝突又起，雙方也準備再度兵戎相見。約翰請託總主教藍頓趕赴羅馬，教皇於是稱《大憲章》為叛亂行為。十一月，約翰開始攻擊貴族聯軍，攻陷幾座城堡。貴族們於是持英國王位向法國王子路易士（Louis VIII of France）交換軍事支援。路易士率法軍登陸英國，穩住貴族聯軍。在約翰的請求下，教皇要求法國不得介入英國內戰，並強迫路易士王子撤兵。路易士否定約翰當年登基的合法性，並駁斥教皇的干涉。1216 年五月，倫敦市長向路易士宣誓效忠。十月，約翰國王病逝。未成年的新王亨利三世（Henry III）登基，由威廉伯爵（William Marshall）攝政。

在路易士的主導下，威廉以亨利的名義同意在改變一些條文後接受《大憲章》。這些變更，包括對國王暴虐行為與課徵重稅的一些限制，以及幾條導致教皇反對的條文；至於承認封建貴族與人民擁有一些國王不能侵犯之自由權利的主要內容則仍保留。然而，戰事並未終止，仍有貴族繼續支持路易士為英國

國王。連續幾次失利後，路易士與亨利達成停戰條約，接受戰費補償後撤兵回法國。停戰條約中言明：《大憲章》並非戰時的權宜條款，而應是英國政府在平時便應遵守的約定。

1225 年，亨利開始執政，與貴族重新簽訂《大憲章》，內容變更不多。亨利國王的長期執政等於是承認了《大憲章》的超高地位；而當他於登基時的再認定，也建立新王登基得重簽《大憲章》的新傳統。1297 年，《大憲章》正式列入《法案全書》（Status Book），成為貴族與人民可持以對抗王權的法寶。但也因為列入《法案全書》，以後的新王登基就不必再重新認定。久之，人們逐漸淡忘它的存在。直到十七世紀，當國會與國王發生強烈對抗時，才再度被發現與重視。

十六世紀的都鐸王朝（Tudor House）在打敗西班牙後，王權再度抬頭。經過多年的爭戰，王室財政已不如前。[49] 於是，王室不得不尋找新的財源，包括對倫敦市的商人徵收關稅附加稅、向商人強制貸錢、販賣商品專賣的特許權、販賣官位爵位和販賣可免刑罰的特赦權。這些措施都引起民怨，尤其是倫敦商人。譬如其中的強制貸錢，還期往往長達十多年。即使如此，當年王室總收入為 45 萬英鎊，還低於當年 49 萬英鎊的財政支出。

亨利八世擴充王權的一個手段是擴大星法庭（Star Chamber）的權力。星法庭原本是國王處理百姓請願的機構。由於請願往往涉及財產權爭議，國王就從民法法庭調派法官和從樞密院調派官員來負責，並賦予他們督導和直接處理民法法庭的權力。由於星法庭都是國王人馬，讓國王得以控制司法，成為國王從事違法行為的後門，譬如販賣赦免令等。星法庭的存在讓貴族和人民對自己的財產失去安全感。1628 年，議會提出《權利請願書》（Petition of Right），抗議查理一世（Charles I）國王的強制貸款和非法拘禁。查理一世先是接受，但旋即解散議會，開始獨裁。

1937 年蘇格蘭貴族成立國家約盟（National Covenant），進軍英格蘭。議

49　North and Weingast（1989）指出，英國國王的財政收入來源主要是管轄的土地，但他們在亨利八世時賣了一半去籌備戰費，而伊莉莎白女王再賣掉剩下的一半。到了 1617 年，王室土地剩下不到祖產的五分之一。

會也在倫敦市商人的支助下任命克倫威爾（Oliver Cromwell）招募軍隊，形成三方對抗的內戰情勢。

查理一世想說服倫敦市商人的支持，於 1641 年廢除星法庭，讓財產權相關爭議全交由民法法庭定奪。由於民法法庭完全獨立於議會和國王，從此確立了財產權不受政治干預的制度。

1647 年，議會進一步要求國王改革，國王準備開戰。克倫威爾在打敗國王後便解散議會，成立清教徒議會（Parliament of saints）。1660 年，查理二世於克倫威爾死後復辟。

1672 年，查理二世頒布《信教自由令》（Declaration of Indulgence），要求善待天主教徒和非國教徒，卻遭議會反對。國王收回成命，但解散議會。此時議會已出現政黨：一方是支持國王及天主教徒的托利黨（Tories），由丹比伯爵（The Earl of Danby）領導；另一方是反對國王及教皇制度的輝格黨，由沙夫茲伯里伯爵一世（The First Earl of Shaftsbury）領導。1679 年，議會在沙夫茲伯里伯爵任議長時通過《人身保護法》（Habeas Corpus Act），要求：國王非依法院簽發逮捕證不得逮捕羈押人民、依法逮捕者應於一定期間內移送法院審理、被逮捕人可向法院申請人身保護狀、強制逮捕機關說明逮捕理由。國王以解散議會反制，選民支持輝格黨員進入新的議會。1688 年，詹姆士二世（Charles II）再度解散國會，人民起而驅逐國王，另立新王並簽下新的協議，要求國王承認議會有權否決王室支出，而新稅制和新法官的任命都需經議會的同意。這歷史所稱的光榮革命（Glorious Revolution）確立了國會的至高地位。

回顧《大憲章》的簽訂過程，我們看到約翰國王即使簽了約，依舊等待反撲的時機；同樣地，當議會要求國王認同《權利請願書》和《人身保護令》時，國王雖簽了約，但旋即解散國會。在國王和議會的權利爭奪中，所有的協議都只是一時之計。既然沒有仲裁的第三者，契約就不會是可信賴的。

議會的形成是貴族與商人向國王爭取權力過程中出現的制度。在對抗王權時，議會只要能做到一方面讓國王翻身困難，另一方面又讓他情願接受，那麼國王的契約就會是可信賴之承諾（Credible Commitment）。當議會的存在使國

王繼續實踐可信賴之承諾，而人民也獲得權利的保證和福利的提升時，就是一個可信賴的制度。

　　由於英國國王在武力和財政方面的相對弱勢，其星法庭企圖先遭議會瓦解，繼之又在光榮革命下完全失去財政自主權。自此，國王權力已無翻身餘地。然而，光榮革命之後，王室財政開始轉好，政府支出增加了，社會也富裕起來，王室反而受到百姓的信任。[50] 光榮革命之後，英國議會制度已經發展成一個可信賴的制度承諾。

50　North and Weingast（1989）指出，王室公債的發行量由 1688 年的 1.0 百萬英鎊增加到 1700 年的 14.0 百萬英鎊。政府支出由 1688 年的 1.8 百萬英鎊，增加到 1700 年的 3.2 萬英鎊。股市總值由 1688 年的 1 百萬盎司，增加到 1705 年的 6 百萬盎司。利率由 14% 下降至 8%。

本章譯詞

人身保護法	*Habeas Corpus Act*
大會議	Magnum Concilium
大憲章	*Magna Carta*
不確定之幕原則	Principle of Veil of Uncertainty
中位數選民定理	Median Voter Theorem
丹比伯爵	The Earl of Danby
什一稅	Saltine Tithe
公民投票	Referendum
公共創業家	Public Entrepreneur
公共選擇理論	Theory of Public Choice
天使模式	Angels
代理人問題	Agency Problem
可信賴之承諾	Credible Commitment
可信賴的制度	Credible Institution
古典自由主義	Classical Liberalism
外部成本	External Cost
民法法庭	Common Law Courts
民粹政治	Populism
民粹強人	Populist Dictator
立法創業家	Legislative Entrepreneur
光榮革命	Glorious Revolution
全體一致	Unanimity
共有財	Common-Pool
多數暴政	Tyranny of Majority
托克維爾	Alexis de Tocqueville
托利黨	Tories
行動理性	Action Rationality
亨利二世	Henry II
亨利三世	Henry III
伯明頓學派	Bloomington School
克倫威爾	Oliver Cromwell
兵役免除稅	*Scutage*
利益團體	Interest Group
投票人無限制公設	Unrestricted Domain
沙夫茲伯里伯爵	the first Earl of Shaftsbury
里查一世	Richard I

亞羅的不可能定理	Arrow's Impossibility Theorem
制衡	Check and balance
協商成本	Negotiation Cost
征服者威廉一世	William I the Conqueror
法案全書	*Status Book*
社會選擇理論	Theory of Social Choice
阿克頓爵士	Lord Acton（1834-1902）
非政府組織	NGO
信教自由令	*Declaration of Indulgence*
威庭	the Witen
威廉伯爵	William Marshall
政府失靈	Government Failure
政治市場	Political Market
政治創業家	Political Entrepreneur
星法庭	Star Chamber
柯克爵士	Sir Edward Coke（1552-1634）
查理一世	Charles I
約翰國王	King John
美國的民主	*Democracy of America*
負和賽局	Negative-Sum Game
香奈兒	Gabrielle Bonheur Chanel
宮庭大臣	Chamberlain
弱式柏瑞圖增益公設	Weak Pareto Criterion
財政幻覺	Fiscal Illusion
財務大臣	Chancellor
郡	Shires
馬丁路德金恩	Martin Luther King, Jr.（1929-1968）
國王子路易士	Louis VIII of France
國王法庭	Curia Regis
國家約盟	National Covenant
教皇殿諾森三世	Innocent III
清教徒議會	Parliament of Saints
票決矛盾	Voting Paradox
票決循環	Voting Cycling
都鐸王朝	Tudor House
最適多數決	Optimal Majority Rule
普遍意志	The General Will
評價理性	Evaluation Rationality
集體人	Collective Man

集體理性	Collective Rationality
集體理性公設	Collective Rationality
塔拉克	Gordon Tullock
經濟理性	Economic Rationality
詹姆士二世	Charles II
樞密院	Privy Council
樞機主教藍頓	Stephen Langton
歐斯卓姆	Elinor Ostrom（1933-2012）
輝格黨	Whigs
霍姆斯	Oliver Wendell Holmes, Jr.（1841-1935）
壓力團體	Pressure Group
簡單多數決	Simple Majority Voting
權利請願書	*Petition of Right*
薩克遜王朝	Saxon Dynasty
藍尼米德草原	Runnymede
議案獨立公設	Independence of Irrelevant Alternatives

詞彙

二二八事件

二二八事件處理委員會

人身保護法

八十年代雜誌

大眾傳媒

大會議

大學雜誌

大憲章

不強制表決

不確定之幕原則

中位數選民定理

丹比伯爵

什一稅

公民投票

公共事務

公共財

公共創業家

公共選擇理論

分權與制衡

反攻無望論

天使模式

文星雜誌

日日春關懷互助協會

代理人問題

可信賴之承諾

可信賴的制度

古典自由主義

台大哲學系事件

台灣政論雜誌

台灣核四電廠案

外部成本

民主香腸

民法法庭

民粹政治

民粹強人

生產性議案

白色恐怖

立法創業家

光榮革命

全體一致

共有財

多數暴政

托克維爾

托利黨

自由中國雜誌

行動性

行動理性

亨利二世

亨利三世

伯明頓學派

克倫威爾

兵役免除稅

利益團體

完整性

投票人無限制公設

李敖

沙夫茲伯里伯爵

沙漠風暴

里查一世

亞羅的不可能定理

兩段式決策

協商成本

居住正義

征服者威廉一世

杭廷頓

波斯灣戰爭

法案全書

社會選擇理論

阿克頓爵士

非政府組織

非獨裁公設

信教自由令

前提議案

姚中秋

姚嘉文

威庭

威廉伯爵

政府失靈

政治市場

政治創業家

政黨

施明德

星法庭

柯克爵士

柯蔡玉瓊

查理一世

約翰國王

美國的民主

美麗島雜誌

胡適

負和賽局

重分配議案

香奈兒

宮庭大臣

弱式柏瑞圖增益公設

破產法

財政幻覺

財務大臣

郡

馬丁路德金恩

參選自由

商業創業家

國王子路易士

國王法庭

國家約盟

國會全面改選

康寧祥

強制汽車責任保險法

教皇殷諾森三世

棄權

梅伊

清教徒議會

清算系統

票決矛盾

票決規則

票決循環

移民社會

統獨問題

郭雨新

都鐸王朝

陳鼓應

傑佛遜總統

最適多數決

普遍意志

街頭抗爭路線

評價理性

集體人

集體理性

集體理性公設

黃信介

塔拉克

經濟理性

詹姆士二世

過失主義

雷震

遞移性

慾望的貪婪化

暴力邊緣路線

樞密院

樞機主教藍頓

歐斯卓姆

蔣經國

輝格黨

橋頭事件

獨立知識份子

盧梭

霍姆斯

壓力團體

簡單多數決

薩克遜王朝

藍尼米德草原

雙峰分佈

證嚴上人

競租理論

議案獨立公設

議會路線

黨鞭

權利請願書

第九章　社會演化

第一節　論述前提

　　　　私有財產權制、方法論個人主義

第二節　制度與組織

　　　　個人的結合、兩種秩序、個人主義

第三節　延展性秩序

　　　　文化演化學說、群體選擇、遵循規則

　　討論過主觀經濟學的價值論、交易論與成長論後，底下兩章將繼續討論作為完整經濟學之最後一部分，也就是文明論。簡單地說，文明論就是回歸到亞當史密斯試圖解答的蘇格蘭啟蒙時代中的基本問題：一個以自由人組成的社會，將能成就怎樣的文明？他的答案是「看不見之手定理」，也留給後繼經濟學者延伸該定理之有效範圍。其延伸的有效範圍稱之為延展性市場，譬如上一章討論的政治市場。在經濟思想史上，馬爾薩斯的人口理論和馬克斯的資本理論分別將人口與資本累積併入延展性市場，雖然他們以負面表述去討論看不見之手定理。另外，貝克的自為兒定理（Rotterb Kid Thoerem，或譯「不肖子定理」）和寇斯的交易成本理論，則是正面地將延展性市場指向家庭和一般的組織與制度。由於他們受到福利經濟學第一定理的影響，以市場失靈論列舉限制條件之方式討論延展性市場的適用範圍，誤導讀者以為新市場也失靈。

　　市場失靈論者從管制角度引進政府的強制權力，將政府置於市場之上。相對地，主觀經濟學則視政府為市場體制下的一個組織，賦予（也是限制）它在人民同意範圍內行使強制權力。當政府為市場的一部份時，市場本身已是一個延展性市場，看不見之手定理的範圍更是延伸了許多。

　　在檢討市場失靈論的謬誤時，我們強調的並非市場在均衡與配置的機能，而是其發現與創造機能，因為只有發現與創造才能更廣泛樂觀地回答蘇格蘭啟蒙時代的基本問題。但要完整地回答基本問題，只論述市場在商品與服務市場的適用性顯然不夠，即便添加了家庭與政治市場仍嫌薄弱。本章試圖從發現與

創造機能的角度，將一般的組織與制度併入延伸性市場。

在此理解下，本章第　節將討論作為延伸性市場之論述基礎的方法論個人主義，以及讓該論述吻合私有財產權制度。接著，第二節以方法論個人主義為基礎，分析個人的社會性結合與社會的演化，同時討論兩種不同的秩序觀。第三節將把討論延伸到延展性秩序，探討制度的演化過程，以及常被誤解的群體選擇與遵循規則。

第一節　論述前提

自由主義繼承洛克的政治傳統，普遍接受諾齊克的新詮釋，強調個人對自己生命的自我擁有權，再以此為基本公設（或信仰）推論出私有財產權是與生命自我擁有權不可分離的權利。於是，私有財產權也就成為自由主義之政治經濟學的基礎。本節將繼續陳述上一章已略討論的私有財產權，接著再以此作為文明論基礎的方法論個人主義。

私有財產權制

早期的孟格與龐巴維克並未討論私有財產權，可能的原因是他們並不認為這是一個值得關注的議題，因為那已是長期存在且習以為常的政經體制。直到社會主義者以行動去挑戰私有財產權，米塞斯才捍衛起這體制。不過，他是抱著質疑去看待那些挑戰者。他認為，個人若無法擁有食物的私有財產權，怎能有權把它吃進肚子裡？不論制度如何設計，對於食物這類第零級財貨，沒有私有財產權是無法想像的。因此，第零級財貨的私有財產權度是無可置疑的。[1]

較高階的財貨如何？譬如生產麵包的烤箱是否一定要劃歸為私人所有？既然不是人們直接消費的對象，又可以共用或分時使用，上述「無可置疑」的理由就不存在。米塞斯認為，較高階的財貨的財產權制度必須從政治經濟學的角度去探討，也就是探討哪種財產權制度較能實現個人的生活理想。在第十二

1　Mises（1966 [1949]）。

章，我們將討論他對計劃經濟的嚴厲批判，而計劃經濟是以較高階財貨的公有制為前提。由此可得知，他對較高階財貨也是主張私有財產制。

自由主義者主張私有財產制度的理由主要有二，其一是該制度讓個人能更靈活地利用資源，其二是該制度為所有自由的基礎。波茲（David Boaz）認為，不僅契約自由必須以私有財產權為基礎，即使言論自由與思想自由也必須建立在私有財產權之上。譬如，個人一旦喪失私有財產制度，不僅找不到公開演講的場地與刊載的媒體，連躲家裡隨意說話也都會遭到監聽。[2] 同樣地，布坎南也視私有財產制為個人自由的保障。他說：「更一般地說，個人重視私有財產制是因為它給個人的活動定義出一個『私人領域』。」[3] 在一般可接受的自由定義下，個人要的是自己決定的選擇，而不是選擇對象被限制或選擇目標被指定的選擇。

在一人世界裡，個人因為擁有私有財產權，故能自由地利用自己擁有的資源，選擇自己偏愛的生產方式去實現個人目標；在二人世界，因為私有財產權的存在，個人可以自由選擇交易與合作的對象，並和對方協議生產或交易方式。而在多人世界，個人的遷徙、投資生產、開創事業、分工與專業化的選擇等，都必須以私有財產權為基礎。

方法論個人主義

私有財產權制度將資源配置到個人的層次，讓個人成為所有決策的起點。在此制度下，決策者選定個人的目標，採取主觀上認為能成功的手段。若不幸失敗，他必需承擔其損失。成功或失敗的報償主要是個人財產之增加或減少。

個人決策的範圍，包括了他在一人世界、二人世界及多人世界下的各種參與。在一般的商品市場裡，個人的供給與需要匯聚成市場供給與市場需要，決定了商品市場的消長。在政治市場，個人的票決匯聚成集體票決結果，決

2　Boaz（1997）。

3　Buchanan（1993），第 57 頁。

定了勝出的議員與政務官。同樣地，個人對政黨的參與熱誠決定了政黨的政治勢力和民眾支持度，而個人對利益團體的支持也塑造出政策與議案的走向。在個人擁有獨立自主的決策權利下，集體現象的形成與變化終究要歸因到個人行動的差異和變化。於是，從個人的行動的差異和變化去觀察與分析集體現象的形成與變化，是很自然的分析視野，被稱為方法論個人主義（Methodological Individualism）。

方法論個人主義是從個人行動的創新、選擇、模仿、說服等，去詮釋制度、組織、規範的形成與演進。相對地，方法論整體主義（Methodological Holism）認為個人不具有獨立自主的決策權利，不僅社會現象無法化約到個人行動，即使是個人行動的特徵和模式也都必須從集體的存在意義去理解。譬如對文字作為一種制度的理解，方法論個人主義認為這是人們經由結繩記事的創新與相互模仿而演化生成，而方法論整體主義者認為這是聖人為了啟發民智而創設。

孟格是方法論個人主義的先驅。他認為我們觀察到的國民經濟現象乃是國內無數個人之經濟活動所呈現的統計結果，並不是「國家之人民生活」或「國家之經濟運作」等集體概念的客觀描述。他以貨幣為例說明，貨幣乃為一種先由某人作為未來再交易而收藏的商品，繼之又受到人們的普遍模仿。[4] 於是，當未來的幣值開始呈現不確定時，人們會尋找幣值相對穩定的新貨幣。

當我們從個人的行動去觀看集體現象的變化時，由於個人在選擇與模仿上的主觀性，除了感受到一個朦朧的總體的平均印象外，感受更深的是集體現象之成分所呈現的結構。譬如當人們開始擔心台幣可能貶值時，人們開始購買外匯。購買外匯只是一個朦朧的集體現象，更精確的描述應該是人們對於不同外匯的購買結構。又如物價上漲也是一個朦朧的集體現象，更精確的描述應該是不同商品價格的上漲結構。由於方法論個人主義的分析起點是個人，因此，它在陳述集體現象時不僅強調集體現象之不同成分的結構，也會注意到這結構的在地性質，也就是不同的地方有著不同的結構。譬如，當媒體感受到房價上

4　Menger（1892）。

漲時，主要是媒體所在地的都市房價正在大幅上漲，而非各鄉鎮的房價都在上漲。房仲業者都會清楚地告訴投資客：炒房的三原則就是「地點、地點，還是地點」。房價上漲是極為模糊的集體概念，即使新北市房價正大幅上漲，但板橋、淡水、三峽、鶯歌、萬里等地區的上漲差距卻很大。

方法論個人主義關注資訊從個人到社會的擴散過程。當人們散居各地又具有獨立決策權時，他的行動是透過載體，從一個地方傳遞到另一個地方，或從一個市場傳遞到另一個市場。價格是最普遍的載體，承載著個人在商品供給與需求上的變化。透過網路商店的搶購價格，不出門的宅男也能接收到商品供給的變化資訊，而其按鈕搶購又將其需求傳遞了出去。當貨幣供給量增加時，最先漲價的市場可能是勞動市場，因為廠商取得新貨幣就是為了擴大經營。招募員工促使薪資上漲，這又促使旅遊業開始漲價。

不過，個人並非孤獨地生活。他藉著參與各種不同的團體與組織與其他人結合在一起。在結合中，個人很容易地和其他成員交換意見、相互模仿。個人的意見與行動很快就能散佈到整個團體。如果將不同的團體視為獨立的團體，只要存在同時參與不同團體的成員，他就可能將一個團體的新意見和新行動帶到另一個團體。當然，透過網路交流，擴散速度會更快。

創業家是新意見和新行動之擴散的發動者。只要市場自由，新意見和新行動就會出現，不論是出現在團體裡或只是在網路上。這是表現在生產面的創業家精神。積極的創業家會設法行銷他的新意見和新行動，而較消極的創業家只會展現他的新意見和新行動而靜待他人的跟隨。總有人會獲得這新意見和新行動。個人對於新意見和新行動的消費需要知識和勇氣，這稱為消費面的創業家精神。較積極的消費者會將這新意見和新行動傳播出去，而較消極的消費者只會表現在自己的行動上。但即是只表現在自己的行動上，不論是走在街上或寫在網誌上，也無形中提高了新意見和新行動的曝光度和傳播速度。

第二節　制度與組織

在理解方法論個人主義之後，本節將從個人出發，探討社會各種集體現象

的形成與發展。

當成員都認同結合內某些價值時，該結合就可稱為社群。這裡，我們假

個人在生活中追求財富與自由兩項目標。財富是最容易理解的目標，包括有形財富和無形財富。有形財富就是能夠直接帶來效用的第零級商品（消費財），以及經由間接貿易可以換取消費財的金融資產。無形財富有些也是第零級商品，如健康、喜悅、美等。貝克（Gary Becker）以家計生產（Household Production）之概念討論個人對這些無形財富的生產。[5] 另外，無形財富並非第零級商品，如知識、智慧等，則是生產第零級商品的重要因素。自由是個人在選擇、消費與生產時免受他人壓制的狀態。他人的壓制會讓個人無法選擇最適宜的消費財和生產方式，影響到他能從財富獲致的效用。失去自由或減少自由度不僅影響到個人從財富獲致的效用，也直接減損了他在選擇、消費與生產過程中享受的效用。

個人的結合

個人如何實現他的生活目標？具有思辯能力的個人能獨立行動，同時也生活在社會裡。因此，個人在追求目標時有兩種選擇：自給自足（Autarky）或與他人合作。[6] 若每個人都採自給自足，人群就似散佈在紙上的許多黑點，沒任何的關連。若有一些人採行合作，紙上的黑點就被線條連接起來。黑點經由線條連接起來的網絡，稱為個人的結合（Associate）。布坎南將個人之結合區分為非社會性結合與社會性結合兩類。[7] 他稱非社會性結合為道德性安那琪（Moral Anarchy，簡稱「安那琪」），而將社會性結合再分成道德性秩序（Moral Order，簡稱「秩序」）與道德性社群（Moral Community，簡稱「社群」）兩類。

當成員都認同結合內某些價值時，該結合就可稱為社群。這裡，我們假設成員認同社群與認同這些價值是同意義的。在這情境下，個人理解自己具有獨立思辯能力，也理解他和社群內其他人都接受某些相同的價值。這些共享價

5　Becker（1965）。.

6　Autarky 是經濟上的自給自足，Autonomy 才是政治上的獨立自主。

7　Buchanan（1987）。本節這一部分主要取材自該文。

值（Shared Values）也就成為該社群的定義。在這範圍內，個人的思想與社群的其他成員一致，這也形成他對社群的效忠。同一社群裡的兩人，其認同與效忠的程度未必會相同。我們在討論公民社會時提過，個人可能同時參加不同的公民社會。當個人同時參加不同社群時，他對不同社群的認同與效忠的程度也未必會相同。社群的特徵是成員的認同和效忠，其本質是成員擁有一些共享價值。既擁有共享價值，個人就能理解其他成員的行動，也就能採取相互配合的行動。在相互配合下，個人也能實現其目標。

秩序裡的個人則未必擁有某些共享價值，也就無法產生認同或效忠。他們之所以還能結合，布坎南認為是參與者能以同理心（Moral Reciprocals）相待。同理心就是能站在他人的立場，去體會他人對我的行動（或反應）的期待，再以行動去滿足他人的期待。我的同理心實現了他人的期待，而他人的行動也實現了我的期待。秩序裡雖沒有認同和效忠，但個人的預期仍然能在相互尊重中實現。

共享價值容易以客觀文句陳述和傳遞，但同理心則遠為困難。經過長時日的重複經驗，秩序裡會形成一些容易以客觀文句陳述的規則（Rules）。這些規則敘述個人在各種交往情境下的可預期之行動。只要遵循規則，個人便可以預期對方的行動，然後回報以規則所陳述的行動。換言之，秩序的特徵是參與者都遵循規則，其本質是參與者擁有同理心。

最後，布坎南將安那琪定義為：既不擁有某些分享價值，又不擁有同理心之結合。既然安那琪的個人既不認同其結合，又不遵守結合以下最起碼的一些規則，可以理解地，這是霍布斯叢林（Hobbes Jungle）──每個人都視他人為實現自己目標的工具，而自己也成為他人眼中的工具。

個人利用結合去實現他的目標，可能發展出安那琪、秩序或社群的不同結合。在安那琪裡，個人只顧利用他人去實現自己的目標，不會顧慮他人的目標，更不會尊重他人的目標。在秩序裡，個人只要遵循規則去行動、去實現他的目標，也不必顧慮他人的目標。但在社群裡，由於存在共享價值，也就出現承載該價值的共享目標。譬如在一家廠商裡，利潤是員工的共享目標。又如在年度的籃球錦標賽中，「爭取勝利」是球隊球員的共享目標。當社群出現共享

目標，成員為了實現目標可能情願接受階層式的結合，也就是由上而下的命令（Cammands）形成的結合。這種結合稱為組織（Organization）。組織是社群的特殊結合，遵守命令取代了認同與效忠。球隊與廠商都是組織，軍隊也是組織。當金氏家族以命令結合北韓人民後，國家也成為組織。若歐元區要求成員國必須樽節預算，否則強迫其退出時，也就是不折不扣的組織。組織的內部利用命令運作，不是依賴成員對規則的遵守。

遵循規則是秩序的特徵。秩序裡存在許多的規則，因為個人差異目標的相互協調需要許多的規則。個人同時參與不同的結合，也面對不同的規則。這些規則可能相互獨立，也可能相互重疊，甚至不一致。譬如以市場作為秩序言，就存在生產、交易、借貸、消費等方面的次級結合，而每項結合都有一套要求參與者遵守的規則。交易的規則和生產的規則會有些重疊，但還是可以看出獨立的區塊。每一個區塊，就是一套獨立的規則。這一套規則就是制度（Institutions）。既然秩序得依賴規則來運作，秩序裡的規則集合便構成該秩序。和組織一樣，秩序除了指參與者外，也指參與者所遵循的規則。市場是道德性秩序的例子。另外，台灣離島的蘭嶼、澎湖的小漁村、山地的司馬庫斯部落等，也都是地理區位結合下的秩序，同時也指維繫該結合穩定運作的規則。宗教結合下的各神明的信仰圈，也是秩序的範例，也同時指信仰圈的成員和成員參與建醮、捐獻、吃齋、宴客等活動所遵循的規則。

秩序與社群都屬社會型結合。屬於社群的組織是社會的一種結合，而屬於秩序的制度也是社會的一種結合。社會包括了各種的制度與組織，也包括了制度與組織的各種混合體。

兩種秩序

海耶克對秩序的定義並沒侷限在人的結合，因為秩序一詞彙早已通用於自然科學界。[8] 他超越人的範圍，把秩序定義為：無數且不同屬性之要素所存在的極為密切的相互關係，在一定範圍內呈現一致性，也在時間上具有持久性。

8　Hayek（1973），第 35-54 頁。此文為這段內文的主要根據。

既然這些要素之間的相互關係具有一致性與持久性，我們就可以根據部分空間或時間裡獲得的數據，去推演要素的普遍行為模式，並藉以預期要素在整體空間與未來的行為。依據這些關係的一致性與持久性發展出來的預測，雖說是預測，其實更接近於因果邏輯的推演。預測既然都能實現，人們也就不得不遵循秩序內的規則，這使得秩序成為具有權威的詞彙。

系統（System）也是帶有權威的詞彙。但這詞彙的意義來自於人類的設計概念，同時也含有設計者擁有強制成員去遵守設計規則的政治權力。一旦缺欠這些強制權力，成員就無法結合一個系統。系統下的權威是來自強制性的政治權力，不同於道德性秩序的權威是來自於無法否定其因果邏輯的規則。

不論是道德性秩序或系統展現的權威，權威一旦建立起來，成員的行動便被連結起來，並表現出相互配合與可靠預測的結果。成員的行動能相互配合與可靠預測，這就是日常用語裡的秩序。道德性秩序下呈現的自然秩序是日常用語裡的「秩序」，系統下呈現的也是日常用語裡的「秩序」。海耶克認為兩種秩序在當代日常用語中是被混淆的，但在古希臘則壁壘分明。系統下的秩序，古希臘人稱之 Taxis，可以翻譯成造成秩序（Artificial Order）或外部秩序（External Order），因為這秩序源自於個人自由意志之外的外部安排，譬如政府在戰爭狀態下以〈戒嚴法〉所維持的秩序，或政府為了推動計劃經濟而建立的秩序。在這種秩序下，個人行動之前得先申請、被審核、被監視、被要求檢討。個人若不符合秩序的安排，立即會遭到外力的矯正。因此，個人容易意識到這類秩序的存在。相對地，古希臘人稱道德性秩序下的秩序為 Cosmos，可以翻譯成長成秩序（Spontaneous order）或內部秩序（Internal Order），如市場內的交易秩序或使用語言的秩序，都是自發於群體內部而逐漸長成的。由於長成秩序出自於個人對規則的情願遵循，久之，也就習而不察。即使個人不完全遵循這些規則，也不存在外力的監視或懲罰。因此，個人並不容易意識到這類秩序的存在。

這兩類秩序也可以從個人的行動常規去區別。個人的行動常規就是個人行動的可測性，這建立在個人對規則的遵循。個人的行動常規當然受制於秩序的規則，但也受到個人在秩序中的初始位置、情勢及其反應的影響。在造成秩序

下，系統性的安排決定個人的初始位置，也規範了個人的行動，於是就發展出個人的行動常規。因受限於秩序的設計能力，這些行動常規的範圍相當有限，人們僅能在有限範圍內預期對方的行動，也不可能完全預期對方的各種行動。不過，在這範圍內，彼此的行動預期基本上是可靠的。

在長成秩序下，個人對不斷重複的環境與情勢的反應，逐漸發展出個人的行動常規。面對重複出現的環境與情勢，並不是每個人的反應都是相同。因此，個人無法從自己的行動常規去預期他人的行動，而是在經過重複的互動後發展出相互遵守的規則。屬於私人性的行動常規，不會引起對方的興趣，故無法發展出規則。相對地，只有那些足以引導人們走向社會生活的行動和個人的行動常規，才會演化成規則。海耶克舉例說，遇到人就逃跑的個人行動常規無法發展成規則和秩序，但遇到人就要殺死對方的個人行動常規，卻可能會發展出「不主動攻擊」或「相互放下武器」的規則。由於長成秩序允許個人間發展出無限的相互關係，也因此彼此對行動的預期只能有限度地把握，不如造成秩序那般完全。

秩序因人的履行而存續，也會因人的改變而轉型。長成秩序可能轉型成造成秩序，而造成秩序也可能轉型成長成秩序。當情勢變動，長成秩序也需要修正。發起修正秩序的政治家若能明確指出修正的方向，又能成功適應新情勢，就可能陷入自以為理解整個秩序之錯誤，將長成秩序轉型成造成的新秩序。類似地，情勢的變動也會迫使造成秩序修正。如果計劃者此時無力指出修正的方向，又無力修正秩序以適應新的情勢，人們就會自發地發展新規則。當這種趨勢延續而擴大，造成秩序也就會轉型到長成秩序。

個人主義

方法論個人主義從個人乃是構成社會之基礎的角度，去探討決定個人之社會生活的力量。在這視野下，個人主義就是探討秩序長成過程的社會理論，並試圖推演出有利於合作的政治規範。海耶克稱由此視角探討社會的理論為真的個人主義（True Individualism），因為它並非把個人視為單一而孤立的

原子。[9] 相對地，他稱假的個人主義（False Individualism）是受到理性主義（Rationalism）和倫理實用主義（Ethical Pragmatism）的支配，從命令的角度去探討社會運作的理論。假的個人主義不僅支持菁英主義和經濟人公設，也支持從宿命的角度和無關道德的角度去約制個人的行動。[10]

底下是海耶克對真的個人主義的幾項論點。（一）個人的理知（Reason）有限、容易犯錯、心靈也有缺陷。然而，個人在參與社會的過程中獲得糾正個人這些缺點的機會，因為他必須面對別人的競爭和檢視。（二）個人的才智與技能差異甚巨，也無從事先知曉。為了探索個人的才智與技能，社會應該允許每一個人試試看他能作什麼。若要讓每個人都能試試看他能作什麼，就必須讓每個人都有能發揮天賦與才能的範圍，而此範圍並非事先決定，而是決定於他的自由行動。（三）在個人與國家之間存在許多層級的結合，譬如社團或地方政府。這些結合內的規則，也就是其傳統和習俗所界定的規則，清楚地劃定個人行動的範圍，提高他人對其行動的可測性。相互而高度的可測性，協調了個人的行動，也產生了秩序。（四）當個人的行動超出該範圍，其後果將超出他人的預測能力。因此，順從規則是必要的，即使是個人無從理解規則的意義。個人若不願意順從這些規則，其不可預料的行動後果將令善意的人們對社會的失序感到失望，轉而期待系統的秩序。（五）個人在順從原則下所界定的行動範圍，因不會受到他人的侵犯，確保其發揮天賦才能的自由。

由於「主義」常被用以指稱特定的意識型態，使得個人主義也常被誤解是「一套特定意識型態下的政治規範」。但在海耶克定義，個人主義指的是「一套探討社會的理論」，而這套理論可以用以探討各種意識型態。

第三節　延展性秩序

在長成秩序下，個人以遵循規則去確保他在一定範圍內的行動自由：相對

9　　Hayek（1948）。本文為這段內文的主要根據。

10　布坎南在 Anarchy、Order、Community 等之前都冠加 Moral，而成為 Moral Anarchy、Moral Order、Moral Community。這呼應了海耶克認為假的個人主義無關道德的論述。

地，造成秩序則以預先決定的結構和個人在秩序中的指定位置去安排個人的行動內容和責任。長成秩序讓個人在範圍內自由行動並與他人互動，任其以重複的行動和互動去發展個人的行動常規；相對地，造成秩序以指定的行動和責任去產生個人的行動常規。這比較清楚地展現：長成秩序是從個人主義出發，以個人的選擇與互動去發展規則、制度與秩序。

文化演化學說

這種以自然長成過程（Spontaneous Process）去論述規則、制度與秩序的發展，稱之文化演化理論（Culture Evolution）。宜注意的是，「自然」一詞出於自然法的「自然」，指稱非出於人類刻意的設計，但並不排除人在過程中的參與。自然長成並不像竹筍從土中冒出那樣的自然，而是強調參與者的創業家精神。簡要地說，文化演化理論具備下列五要項。（一）主觀的個人——個人目標的選擇、評價、行動、決心等都出於個人的主觀，（二）情願的結合——個人的行動不受任何強制權力的脅迫，（三）遵循規則——個人根據規則去預測他人行動的預期和決定自己的參與行動的方式，（四）創業家精神的發揮——個人勇於開拓不同於現狀之生活，（五）堅守正直——個人不背叛自己的承諾。

底下，我們借用「樹林小徑的形成過程」來解釋自然長成過程。故事是這樣的：「某日，有人警覺到在村落邊界的森林裡有一清泉。第二天，他橫過樹林，到清泉提了一桶水回村落。他折斷了些樹枝，踩扁一片草。第三天，鄰人跟隨他去提水。鄰人認為走這條路較自己另行找條新路省力，故跟隨他的足跡。鄰人依然折斷了些樹枝，踩扁一片草。於是，選擇此小徑與另找新路的利益差距，逐漸因走過的人數而擴大。經過一段時日，樹林終於被走出一條小徑。」這裡，尋找山泉是個人的行動，也是創業家精神的表現。鄰人跟隨他的足跡，雖是模仿，也是個人在較低成本下的選擇。當然，鄰人也可能探索更新奇或更好走的新路。這故事裡沒提到鄰人會撿拾小石頭與維護，因那是村子里的傳統規則。同樣，也沒提個人對小徑的可能破壞，因那是正直的表現。

若這故事繼續說下去，可能的發展是：「村民逐漸發現，這裡的清泉甜美可口，沿途景致亦清新異常。不久，這清泉便聲名遠播，帶來各地遊客。又不久，它成了知名的休憩景區。」這結果並不是當初尋找清泉者的初衷，另，村民也可能小曾恨這樣的發展。非出於設計的發展，總會出現非預期的結果（Unexpected Result）。非預期結果強調演化過程並非置於設計者的意志之下，而是取決於所有參與者的選擇與行動的互動。第一位鄰人的追隨，引來第二位鄰人的跟隨；前一個人的折枝踩草之效果，降低了後一個人跟隨的邊際成本。參與者的個人選擇與行動改變了後來者對外在環境的評價和主觀的參與意願。

　　文化演化理論以方法論個人主義為基礎，很自然地，也就遇到方法論集體主義者的一些誤解。第一類的誤解以假的個人主義去批評。譬如，亞羅曾說「經濟理論依然需要社會要素」。[11] 他認為需要、供給、價格、市場等只能從社會整體的觀點去理解，譬如影響個人決選擇的價格便決定於市場需要和市場供給。又如，個人的嗜好、預期、知識等也都受到他人甚至整個社會的影響。價格的確受到市場需要和市場供給等集體變數的影響，而個人的嗜好與預期也受社會的影響。但是，這些集體變數的客觀性只是一種分析上的想像，因為在真實世界裡並不存在這些客觀的市場變數。真實世界只存在個人主觀去理解與詮釋的集體變數，而這些主觀理解的集體變數會隨人而異。同樣地，個人利用其嗜好、預期、知識是為了實現個人的主觀計劃。個人主觀地省思他面對的「社會」，包括決定是否要順從或以創業家精神去否定。在真的個人主義下，個人生活在社會裡，但每個人所認識的「社會」並不相同。

　　第二類的誤解來自於錯誤地詮釋寇斯的廠商理論，以工廠的命令式運作駁斥了自由選擇的效率。[12] 的確，寇斯提過：「汽車工廠裡有上千位工人，任何工人的知識都不足以獨立製造一輛車。…個人可能不贊成人類就像原子，因為人類會發展人際關係，而工廠就是這類相互依賴的群體。但是，這種相互依賴的關係不會發生在個人層次上，也不是自發長成的。明顯地，工廠是中央集權式組織。」在相關業務範圍內，工廠運作主要以命令為主；不僅工廠，任何任

11　Arrow（1994）。

12　Coase（1937）。

務明確的組織都以命令為主要運作方式。但這只是說明：在特定任務（如追求利潤）下，命令式的組織也能擁有較高的生產力與競爭力，而個人為了實現其全面的主觀理想，會選擇在特定任務的相關業務上接受命令式的安排。就如汽車工廠的工人會在假日走向海邊或山林，痛快地消費辛苦掙來的報酬，享受該特殊任務之外的其他主觀理想。在工廠的長成過程中，我們看到的依然是創業家的辛苦籌資與設廠，也看到工人們對工作規則的遵守和對契約的承諾。

群體選擇

文化演化理論還遭到兩點質疑。其一是，既然是以個人動機為出發點，它如何解釋一些有利於群體存續的利他行為（Altruistic Behavior），如戰士犧牲自己生命或球員把投球機會讓給勝算更高的隊友等？其二是，如何證明長成秩序優於造成秩序，尤其在中國崛起之際？這些議題，前者稱之利他行為而後者稱之中國模式（China Model），又合稱為群體選擇（Group Selection）。

在短兵交接之際，利他行為的確有利於群體的存續。但論及群體存續的關鍵因素，則需論證它較其他可能的制度更能發揮全面的相對優勢，如較強大的生產能力與創新能力。私有財產制是利他主義之外的另一種制度，而毫無疑義地，在廣泛和全面的意義下，私有財產制對群體之生產能力與創新能力的貢獻遠大過利他主義。

紀唯基（Todd J. Zywicki）認為群體之存續決定於群體之間長期存在的一些競爭機制，如戰爭、移民、市場競爭等，而這些競爭機制嚴酷地決定群體的生存或滅亡。[13] 群體若無法在積極方面發展出提升生產與創新能力的制度，且在消極方面發展出降低搭便車者的機制，群體的競爭能力將逐漸衰退。利他行為無法在積極方面與私有財產制抗衡，但在消極方面的確有時會有較好的表現。

然而，直接訴求於利他心的消極效果也只在原初社會較為有效，因為制度

13　Zywicki（2004）。

朝向兩方面發展，其一是逐漸從強調行為動機轉向行為效果，其二是強化對搭便車行為的約束與懲罰。前者可以市場機制為例，如看不見之手定理所傳遞的信息，允許個人在市場機制下追求自利，其效果是創造群體的更大利潤。後者則是隨著社會發展而出現一些避免反合作行為的社會規範、避免偷竊與傷害的立法與司法制度、避免政治活動與政府行為陷入尋租或非生產性活動的憲政約制等。當然，這類制度在運作上的交易成本也不低，才使得利他行為還能以輔佐制度之名存在。

歐爾森（Mancur Olson）曾指出：群體的規模愈大，搭便車行為愈嚴重。在小團體裡，搭便車行為常不構成合作的困難，因為存在無時不在的相互監視和強烈的認同感。[14] 但在較大團體，搭便車行為嚴重，即使強調相互監視和認同感也是無濟於事，只能依賴良好的制度去減少搭便車行為的發生。方法論個人主義並不是將個人以原子方式直接連結到最大範圍的社會，而是經過一級又一級的制度和組織的結構，由規模最小的社群逐漸連結到較大的社群。個人動機推動著個人參與最小的社群，也連結小的社群到較大的社群。的確，利他行為能幫忙社群的穩定，唯其影響力隨著社群規模的擴大而減弱。

海耶克不在意利他行為的存在問題，僅關心「個人在長成秩序下遵守他沒有經過理性計算的規則算不算是自由選擇」之問題。[15] 如果遵循規則也算是對個人自由的約制，那麼，這種約制和造成秩序裡的命令又有什麼不同？他給的答案是：規則是在文化演化過程中被決定的，這不同於政治過程所決定的命令。譬如，市場裡的商品價格是非人稱過程所決定的，所以我們不會說某些特殊身份之人壓制我們接受商品售價的決定權。同樣地，當我們的自由受到自發長成之規則壓制時，也不會說自由受到限制，因為那樣說很無趣。他認為普通法下的規則，若不是自發長成，就是長自法官在案件上的耕耘，都屬於法治的內容。在法治下，人可以受規則的壓制，但不能受某些特殊身份之人的壓制。

14　Olson（1956）

15　Hayek（1978）。本文為這段內文的主要根據。

遵循規則 [16]

原初秩序的規則不完全都是個人選擇和行動的常規,其中有個人在不完全理解對方下互動產生的規則。個人在小範圍秩序內,多少能理解規則和遵循規則。當小的秩序發展成更大或其他秩序出現後,個人逐漸無法理解新增規則的意義。為了理解秩序與規則的發展及個人應有的遵循態度,海耶克從個人參與動機角度將結合分成三類:出於本能的結合、經由理智計算的結合、遵循規則的結合。

在原初社會,人們以狩獵為生,以小隊伍方式結合。由於個人體力不如野獸,不結合就無法生存。在技術與制度未有突破之前,領導者出於體能的力道,即發號司令和目視監督的能力,完全決定了結合的強度與穩定性。參與者也同樣地出於本能去服從。在本能時代,覓食與生存是明確的共同目標。憑靠本能結合的群體規模不會太大,不會超過目視與聲音能傳遞的距離,因此成員之間極度熟悉。可以理解地,這些特徵發展出來的秩序都帶有平等主義和利他主義兩項原則。

平等主義(Egalitarianism)的起源是原初社會的人們必須聯合作戰,不論是獵殺大型獵物或抵禦凶猛野獸。如盧梭的描述,這群戰士都擁有同樣強壯的體魄和打殺技藝,因此,平等原則便成為維持穩定結合的基本原則。聯合作戰有助於衍生利他主義,但另一項更重要的起因是食物來源的不穩定。當一個人很幸運地捕獲一頭野兔時,同時也面臨兩項難題,一是他無法在食物腐敗之前吃完,二是他必須飢餓到不知道何時才有下一次幸運的機會。因此,強調成員之間的合作與公享的利他主義,也就成為當時解決不確定性的規則。

人類到了啟蒙時代之後,進入一個完全不同於原初社會的時代,理智計算替代本能成為參與結合的動機。在理性主義主宰的時代,人類開始對各種現象與觀察追問「為什麼」,只有在理由足夠說服自己之後才願意接納。人們也同樣質疑傳統的規則,只接受自己能理解的部分,也只信任那些重複實現的規

16　本節這段內容主要在陳述 Hayek(1988)的觀點。

則。

在本能時代，人類憑本能去接受規則；到了理性主義時代，人類對規則功能（或效用）的評估更加工具化。傳承下來的規則既非出於人們的設計，其功能本就非不證自明，而有些陌生的規則更是在與其他社群往來後才形成，人們接受與否，自然取決於個人對其性能與成本的計算，即是對個案進行評估。這發展改變了原初社會對規則的遵循，雖然那時的遵循多出於本能的理解與接受。當個案評估取代遵循規則成為理性主義時代的基本態度後，個人對於自己尚未理解的規則便從尊重轉為懷疑，只接受個人理性推理能達到的範圍。這態度不僅用於篩選傳統的規則，也成為他們捍衛計劃經濟與指導命令的說詞，因為計劃與命令都在設計者自認可以控制的範圍內。在理性範圍內，計劃與命令的效能是能預期和實現的。

然而，個人的主觀和獨立讓他以自己的角度與利益去評估這些計劃與命令，而個人的創業家精神誘發他迴避或挑戰現有的計劃與命令。不斷出現的創新與新形成的規則，不斷地擴大個人行動的範圍，以致於超出設計者的理性範圍。人們再度面對難以評估效能的新規則。

長成秩序與造成秩序在人類歷史上交織發展。在任何時期，我們都面對著難以評估功能的規則，也猶豫在順從命令或遵循規則之間的抉擇。遵循規則一直都是人們在聽從本能與順從命令之外的第三種選擇，而人們對第三種選擇的行動也會影響到當時社群的穩定與發展。

在原初時代，人們從順從本能到順從規則的發展，未使規則添增新的內容，只視規則為免於去理解本能的捷徑。原初時代的規則還有一種意義，就是以它去限制本能的衝動。這些規則就是禁忌，而禁忌也同樣是免於去理解本能的捷徑。到了理性時代，規則也因為被視為免於去理解理性推演的捷徑。在這情況下，遵循規則只是套著外衣，骨子裡仍是在進行理性的個案評估。類似以禁忌作為免於去理解理性的捷徑，在理性時代也依然會表現在遵循規則上。

規則可能只是捷徑，也可能只是個禁忌，當然也可能承載著超越個人經驗和知識的傳統智慧。這種混雜成為當前人們在思索遵循規則時的障礙。規則隨

情勢改變,更隨時代調整。但調整未必完全,而個人也有懷古情懷,因而有捨不得調整的態度。海耶克指出,在當代社會所承襲的規則裡,有一些從本能時代遠遠流傳下來,早已不適合於現在社會的傳統,如集體生活的悠閒、利他主義的溫馨、節儉的一致性等。相對地,當代社會朝向更大交易範圍與創新發展,也面對未知的事物和交易伙伴,其新發展的規則更值得遵循。這些規則主要有如下三類:自由之下行為規則、民主制度的運作規則、私有財產權的相關規則。

本章譯詞

中國模式	China Model
內部秩序	Internal Order
文化演化理論	Culture Evolution
方法論個人主義	Methodological Individualism
方法論整體主義	Methodological Holism
外部秩序	External Order
市場失靈	Market Failure
平等主義	Egalitarianism
交易成本	Transaction Cost
共享價值	Shared Values
同理心	Reciprocal
安那琪	Moral Anarchy
自為兒定理	Rottern Kids Theorem
自然長成過程	Spontaneous Process
自給自足	Autarky
行動常規	Regularity
利他行為	Altruistic Behavior
私有財產權	Private Property Rights
系統	System
貝克	Gary S. Becker
延展性市場	Extended Market
社群	Moral Community
長成秩序	Spontaneous Order
非預期的結果	Unexpected Result
倫理實用主義	Ethical Pragmatism
原初社會	Primitive Society
家計生產	Household Production
效忠	loyalty
真的個人主義	True Individualism
秩序	Moral Order
假的個人主義	False Individualism
理性主義	Rationalism
理知	Reason
組織	Organization
規則	Rules
尋租	Rent Seeking

普通法	Common Law
結合	Associate
搭便車者	Free Riders
群體選擇	Group Selection
認同	Identity
歐爾森	Mancur Olson
霍布斯叢林	Hobbesian Jungle
龐巴維克	Eugen Bohm-Bawerk（1851-1914）

詞彙

一致性

中國模式

內部秩序

文化演化理論

方法論個人主義

方法論整體主義

司法制度

司馬庫斯

外部秩序

市場失靈論

布坎南

平等主義

交易成本理論

共享價值

同理心

地方政府

在地性質

安那琪

自由

自為兒定理

自然長成過程

自給自足

行為效果

行為動機

行動常規

利他行為

汽車工廠

私人領域

私有財產權

系統

貝克

制度

命令

孟格

延展性市場

波茲

法官

社群

社團

長成秩序

非預期的結果

持久性

政治權力

相互遵守

紀唯基

倫理實用主義

原初社會

家計生產

效忠

消費面的創業家精神

真的個人主義

秩序

財富

假的個人主義

國民經濟現象

強制權力

理性主義

理知

組織

規則

造成秩序

尋租

普通法

結合

結構

菁英主義

集體現象

搭便車者

禁忌

經濟人公設

群體選擇

認同

歐爾森

澎湖

憲政約制

樹林小徑
遵守命令
遵循規則
霍布斯叢林
擴散過程
龐巴維克
蘭嶼

第十章　經濟理性

第一節　經濟理性
　　　　有限理性、經濟理性的擴充
第二節　SARS 危機
　　　　遵循規則、市場的形成
第三節　核能的抉擇
　　　　議案的提出、議案的議決

　　規則是對個人行動的約制，避免個人產生超越理性計算之外的不良影響。個人在延展秩序下是以遵循規則為行動準則，因為他無能力完全理解他的行動對多人社會的可能影響。上一章指出，個人也經常無法理解遵循規則的意義，因為在需要決策時，他就個案所計算之最適行動的效果往往勝於遵循規則的效果。在此情境下，若堅持說遵循規則是為了更長遠的未知效益，這樣的論述會令入門者困惑，甚至被譏為一種接近神學的信仰。

　　的確，真理往往就是一種信仰，因為我們無法憑理智推論未來的可能發展。譬如市場過程的論述雖然能夠肯定地指出缺欠創業家精神的社會只是一池死水，也能清楚地描繪創業家精神豐沛之社會的生機活潑，但卻無法具體地描繪創業家精神所能開創之未來景象。在一個富於創業家精神的社會，個人配合著他人的行動，不斷展現出行動之前無法預見的新景象。個人遵守規則之目的，就只是為了維持一個能不斷展現新現象的未來。

　　不斷展現新景象的未來卻是充滿著不確定性（Uncertainty）——不知道未來事件的內容，更不知道未來各事件可能出現之概率。上一章從社會發展的不確定性討論群體選擇和遵循規則；這一章將探討個人在不確定性下遵循規則的效率問題。第一節將延伸新古典經濟學對經濟效率之定義，從確定情境與風險情境到不確定性情境。第二節將以這延伸的經濟效率去分析人們克服 SARS 危機的過程。[1]第三節利用這延伸的定義去探討核電廠的何去何從。

1　SARS 為嚴重急性呼吸道症候群，或非典型肺炎之縮寫。

第一節　經濟理性

貝克對經濟理性（Economic Rationality）的說明是：「個人在一組穩定的偏好下，經由市場交易去取累積最適量的資訊和計算投入因素的最適量，以獲取極大化的效用。」[2] 在計劃經濟盛行的年代，芝加哥學派是捍衛自由經濟的一支主幹，而經濟理性為其論述的前提。然而，也任教於芝加哥大學的西蒙（Herbert A. Simon）卻對這假說抱持不同的看法。他認為個人偏好的穩定性與累積的資訊，甚至是追求效用極大化的意志，都存在著能力上或知識上的不足問題。[3] 他就其觀點提出有限理性（Bounded Rationality）假說。長期以來，社會科學界有半數以上的學者並不欣賞經濟學的分析方法，尤其是經濟理性公設與實證主義。有限理性剛好提供他們另一類的經濟分析。主觀論經濟學也認同人類理性的有限性，然後把有限理性導致之缺失交由市場機制去矯正。遺憾地，更多的經濟學家接受了有限理性發展出來的市場失靈論，並用以批判芝加哥學派所論述的自由經濟。[4] 我們討論過這類市場失靈論 3.0 的謬誤，這節將探討行動人在有限理性下的經濟活動。

有限理性

一旦理性有限，經由理性計算的結果就未必有效率。於是，接受有限理性的學者便視遵循規則為另外的一種決策選擇。譬如，歐門（Robert Aumann）便說到：「有限理性最簡單的觀點，就是強調遵循規則並不需要任何的（經濟）理性基礎」。[5] 在賽局理論分析裡，即使假設個人的行為不吻合任何的經濟理性，但眾人行為的納許均衡（Nash Equilibrium）依然會展現一套如下的遊戲規則：只要人們認為遵循某種隨意設定之規則的結果令人滿意，該規則就會逐

2　Becker（1976）。Becker（1962）和 Stigler and Becker（1977）是經濟學界早期捍衛性經濟理性的文章。

3　Simon（1955，1978）

4　Jolls, Sunstein and Thaler（2000）認為：有限理性雖無法強而有力地捍衛父權主義，卻撼動了反父權主義的基礎。

5　Aumann（1997），第 4 頁。「經濟」兩字為本書作者所加。

漸成為經驗規則；否則人們便會放棄它。換言之，即使個人的行動並非出於經濟理性，逐漸形成的經驗規則仍舊具有經濟效率。如果社會追求的目標是經濟效率，個人是否擁有經濟理性便不重要，只要他遵循經驗規則即可。

歐門的論述呼應著我們在上一章討論的群體選擇和遵循規則，但是其論述卻也從根部剷除行動人必出於經濟理性的前提。當然，主觀論經濟學視經濟理性為行動的同義詞，其對經濟理性的定義不同於貝克的定義。二十世紀末興起的行為經濟學（Behavior economics）繼承並發揚西蒙的有限理性，對經濟理性的批判更加嚴厲。[6] 行為經濟學強悍挑戰之標的是芝加哥學派的經濟理性公設，因該公設假設個人面對的是確定或風險性的未來。因此，如何將經濟理性的定義擴充到不確定性情境，也就成為經濟學重要研究課題。

芝加哥學派的奈特將個人行動可能的未知後果區分為不確定和風險兩種情境。前者指個人無法預知可能的後果或雖知可能後果卻不知其機率分佈，而後者指他雖知可能後果與其機率分佈但無法預知出現之特定後果。[7] 在風險情境下，個人能先估算預期效用，再選擇行動。但在不確定情境下，個人無法預估不同行動的預期效用。一旦無從估算預期效用，個人就失去選擇最適行動的依據，傳統經濟理性也就無法運作。[8] 經濟學定義經濟理性的目的，在於探討人的普遍性行動及社會現象的經濟效率；因此，當風險情境下的經濟理性定義無法適用到不確定情境時，我們得重新定義經濟效率，然後再擴充經濟理性。這時，個人遵循規則是否符合經濟理性的問題已無意義，新的問題是：個人所遵循的規則是否符合經濟效率？經濟效率一詞在社會陷入不確定情境下要如何定義？

為此，本節將依次完成三件論述工作。第一、先擴充經濟理性的定義，以容納遵循經驗規則的行動；第二、擴充經濟效率之定義，使遵循經驗規則的行動也具有經濟效率；第三、論述這些具經濟效率的經驗規則都是自然長成的。

6　請參考 Tversky and Thaler（1990）、McFadden（1999）、Shefrin and Statman（2000）、Abdellaoui（2002）、Shiller（2003）等的討論。

7　Knight（1921）。

8　堅持實證主義的芝加哥學派是以風險情境替代真實的不確定情境。

經濟理性的擴充

羅威（Nicholas Rowe）率先將貝克在經濟理性定義中隱含的逐案決策（Case-by-Case）延伸到遵循規則（Rule-following），並主張：只要行動者能獲得最大預期效用，即使是遵循規則的行動也算合乎經濟理性。[9] 溫伯格（Viktor Vanberg）進一步以優勢策略（Advantageous Strategy）取代貝克和羅威在定義經濟理性時採用的效用評估標準，主張：只要行動者採取的行動較其他策略更具優勢，該行動即合乎經濟理性。[10] 他認為行動者可以選擇逐案決策或遵循規則，但如果他預期遵循規則在一切個案上都會較逐案決策更具優勢，自然就不能說遵循規則是非理性。開斯拉（Jukka Kaisla）是以實現目標的最佳工具去替代最大效用或更具優勢的標準，主張：行動者若有足夠的理由相信所採取的行動是實現目標的最佳工具，該行動就算是合乎經濟理性。[11] 這些新的理性定義皆呼應著主觀論經濟學對理性的定義，認為行動都是理性的。在這樣的擴充定義下，符合經濟理性的「非理性行動」是否具有經濟效率？

在上述三個擴充定義裡，雖然溫伯格強調的優勢是就一切個案整體而言，有別於其他兩者只就決策中的個案而論，但他們探討的未來情境依舊是確定或風險性的。因此，為了探討難以預測的未來情境，我們得再尋找新的定義。

海耶克也注意到這問題。[12] 他把個人決策時的理性狀態分成理性不足、理性的無知、理性的非理性等三種。這三種理性狀態都是和經濟人的經濟理性公設不同。他認為這是因為個人獲取與他人合作所需之知識的成本太高。換言之，他把經濟理性視為個人在約制條件下對決策模式的選擇。選擇若要在意志下進行，就必須先行將選擇的可能範圍限制在意志「能顧及的範圍」之內，而

9　Rowe（1989）。

10　Vanberg（1994）。

11　Kaisla（2003）。

12　Hayek（1952）。

此時，默會地理解這限制範圍則為其前提。[13] 他認為，這限制範圍是由個人的認知所決定，而其認知是：只要個人的行動可以促進彼此的協調，讓個人在互動中利用到他人的知識，則雙方的目標就能更容易實現。於是，不論個人對決策模式的選擇結果是理性不足、理性的無知、或理性的非理性，其行動範圍都是在能顧及的範圍之內。既然雙方目標在這範圍之內較其他範圍更容易實現，其行動也就具經濟效率。

另外，布坎南和雍恩則用「共有地的悲劇」的角度去詮釋上述的海耶克的定義，認為：理性既然有限，也就是個人必須善加利用的資源，因此，只有遵循規則才可以限制個人過度濫用其有限之理性。於是，他們直接將經濟理性定義為規則學習（Rule-Learning），讓遵循規則等同於符合經濟理性的行動。[14]不過，他們在文中並未討論規則的形成，讓人們容易誤解以為個人必須學習的規則是先於經濟理性存在，而這誤解也會嚴重地傷害經濟自由主義對個人經濟理性的堅持。[15]

相對地，海耶克在將個人行動提升為經濟理性時，也明白地討論它和制度的同步演化過程。[16] 他是以具經濟理性的個人行動去詮釋制度演化，然後再以市場機制下的發現程序去論述制度演化的優越性。他認為，人類變得聰明是因為有介於理智和本能中間的傳統可以學習，而這傳統是來自於人類回應客觀事實所累積的經驗。他沒否認制度的存在先於個人理性，但就作為整個人類心靈的經濟理性而言，它是和文明同步演化。

為了避免政府在個人與人類集體的空隙中找到干預或管制的空間，海耶克除了強調方法論個人主義討論的個人乃和普通人有相同的行動模式外，更不斷強調演化過程是一種沒有預知能力的調整過程，故人類永遠不能憑藉理性去預

13　Hayek（1962），第 56-57 頁。

14　Buchanan and Yoon（1999），第 213-215 頁。

15　Buchanan and Yoon（1999），第 217 頁。

16　Hayek（1988），第 22 頁。

測和控制未來。[17] 由於制度就是一套規則，因此，文化演化理論允許我們從經濟理性去解釋遵循規則的「非理性行動」，並指明這些行動具經濟效率。個人雖然不能完全知道遵循這些長久流傳之規則的長遠效果，但能從日常生活和不斷重複中了解短期效果。

我們採用海耶克—布坎南的作法去延伸經濟效率的定義。海耶克提出的概念是「雙方行動目的之實現」，因為一項制度若有助於雙方行動目的之實現，就能同時提升雙方的效用。他強調雙方效用的提升，也強調雙方在利用對方知識所帶來的知識擴散效果及所產生的文明。這定義在一般均衡下是和經濟效率等值的，但也可用於更寬廣的非均衡的演化過程。

布坎南是在討論憲制選擇時提出「擴大情願交易之機會」的概念。[18] 這點在前幾章已曾指出。不同的憲法架構決定不同的交易結構和價格體系，因此無法在選擇憲法之前就以一套價格結構去評估不同憲法的優劣。他同意在後憲政時代可以用成本效益分析法去比較不同政策；但在前憲政時代，採用任何預設價格（或影子價格）的作法都是錯誤。既然無從計算，要如何界定資源配置的經濟效率？布坎南認為可用「情願交易之潛在機會」去評估不同憲法之優劣。任何的情願交易都會帶來交易利得，而交易利得對於交易雙方和社會整體都是好的。於是，能發展出較多情願交易機會的憲法，就能累積較多的交易利得，自然是較佳的憲法。如果某種規則能夠擴大交易機會，便可定義為具經濟效率的規則。於是，個人行動是否符合經濟理性的判斷，在風險情境下視其是否獲得最大的預期效用，而在不確定情境下視其是否遵循某種能擴大交易機會的規則。

第二節　SARS 危機

個人遵循規則時未必知道長遠的效果，一般多少都能預見到一些短期的利益，但有時則看不見任何的利益。譬如 2002 年底出現 SARS 危機時，人們失

17　Hayek（1988），第 25 頁。

18　Buchanan（1975）。

去了決策能力，只能遵循似乎是非理性的行動。那時整個人類社會對 SARS 無知，不是只有個人而已。[19] 那時的遵循規則不是為了節省重複決策的成本，也與搜尋資訊的成本無關。SARS 導致整個人類社會陷入無法計算預期效用的不確定情境，正是一種典型的前憲政領域的情境。

遵循規則

在 SARS 危機下，人們以遵循規則替代逐案決策。從各媒體報導中，我們整理出三條當時的行動規則：寧過勿不及、敬業精神、戰士楷模。現就每條規則討論它如何擴大社會的交易機會。

第一條行動規則：寧過勿不及。當個人無法計算行動的預期效用時，自然無法採取最適行動，而邏輯上也無所謂的「過」或「不及」。因此，所謂的「過」並不是相對於最適行動，而是指以下的意義。首先，個人以順從以往的經驗替代「最適行動」。經驗是一種歸類後的知識，也就是從病徵上假設能治療相同病徵的現有藥物都具有治療效果，譬如中藥的板籃根、肺炎草等能治療 SARS 患者也出現的高燒症候。[20] 如果關於 SARS 的知識充分，順從經驗絕非最適選擇。但因處於無知，順從經驗多少還有成功的運氣。由於 SARS 引發的病徵非單一而個人的經驗也相當繁雜，依經驗規則推薦的治療藥物必會多樣化，這使得個人得在遵循規則之前得先挑選經驗規則。[21] 其次，個人在選擇經驗規則之後會固執地去執行。他既然對所有並列的經驗規則都無法預見效果，與其蜻蜓點水，還不如專一於遵循選擇的規則。在不清楚 SARS 的傳染媒介和途徑下，自我隔離和逃避是兩種斷絕與其他人往來的寧過勿不及的規則。如果 SARS 存在於風險情境，個人理性的最適選擇就不會是自我隔離或撤離。

個人選擇自我隔離，就等於是從市場的交易活動中退出。部分人退出市場會造成交易萎縮，但那只是短期，因他們會在危機解除後復出。由於不知道是

19　SARS 為新種冠狀病毒，繼續不斷地在變種。當時，人類尚無法掌握它的可能發展方向。

20　海耶克（Hayek，1952）認為分類行動是認知和感覺的初步。

21　當時鳳梨、地瓜、綠豆等都已上場，它們的功能介於治療和預防之間。

否潛藏著全面毀滅的可能性，部分人以保本方式自我隔離是恢復未來交易的唯一辦法。如果每個人在自我隔離的環境下還可能繼續生存，每個人都可能選擇自我隔離。但由於個人間的生存條件不同，尤其低所得者更不可能選擇完全退出市場，市場交易依舊會維持部份的運作。由於

圖 10.2.1　SARS 危機

個人以順從以往的經驗（戴口罩）替代理性計算。

人們偏好平安的程度也不相同，要求較強烈者會選擇自我隔離，其他人也會選擇繼續交易。另一方面，在一個高度分工的社會裡，全面性的自我隔離也會帶來全面性的滅亡。因此，在面對這兩種全面性毀滅的可能性下，最適安排應是部分人選擇自我隔離，而部分人依舊進行著日常交易。當然，繼續交易的人也會遵循經驗規則，以有備無患的行動盡量保護自己暴露在危機下的性命。自我隔離在社會是一項過去留下來的經驗規則，但對個人則是一種行動選擇。個人在無從計算預期效用下，如果他曾學過這條規則，就可能想到遵循它。只要他極愛平安又有能力，就會自我隔離，否則還是會繼續交易。不論遵循與否，他都是在自由下選擇。選擇繼續交易的人會遵循有備無患的規則，那也是在自由下的選擇，也是他感覺最好的選擇。寧過勿不及可以看成是一項提升經濟效率的行動規則，這規則降低短期的交易，卻避免兩種全面性毀滅，保障了未來的交易。[22]

　　第二條行動規則：戰士楷模。寧過勿不及只是保障未來交易的制度，無法降低 SARS 所帶來的威脅。只要 SARS 的威脅不減，選擇自我隔離的人就不會走出來，交易機會也不會成長。社會對於 SARS 的知識若能增加，便能從不確定情境降低到風險情境，個人就可以在預期效用的計算下選擇最適的行動，而不會是自我隔離。增加對 SARS 的了解等於是提升交易的機會，戰士楷模便是這樣一個鼓勵人們勇於接近 SARS 和進一步去了解它的誘因機制。參與抗疫的

22　在黑死病盛行時代，英格蘭約克郡有些村子，在發現有人罹患之後，便自行決定和外界隔絕。

戰士不只獲得讚譽，也可能獲得巨額的貨幣性報酬。[23] 榮譽加上獎金誘使個人改變選擇，轉為參與抗疫。抗疫在不確定情境下進行，所有的行動都是試誤，愈多的試誤才能愈快累積愈多知識。不論成功與否，戰士都會帶回關於 SARS 的新知識。戰士楷模做為一種制度，吸引更多的人走向試誤行列，提早將危機降至風險情境，提升市場交易。

第三條行動規則：敬業精神。當具冒險精神者參與抗疫時，也同樣會遵循經驗規則，譬如採取潛水艇式分區隔離的作業方式，以避免整個「特遣隊」因一次失誤而滅亡。每梯隊或分隊都獨立進行，無法相互支援；能相互支援都是同隊成員。為了降低協調成本和監督成本，他們會在過程中發展出一些規則，其中最重要的就是敬業精神。敬業精神是在孤立無援下對自己的專業判斷和實踐任務的絕不妥協。在抗疫過程中，每位成員都依賴其他成員的協同合作與成果，而獨立的環境也無法進行監督。敬業精神能讓成員在信任對方能完成任務下，專心去完成自己的任務。

上述三條經驗規則形成一套互補規則：寧過勿不及保存市場的交易機會，戰士楷模發現知識以擴大交易機會，而敬業精神降低合作的交易成本。另外，我們也觀察到這三條經驗規則對個人而言是行動的選擇，但對於整個社會卻是一項具經濟效率的制度。

市場的形成

人們從試誤中一點一滴地累積經驗和知識，並憑著這點知識展開不成熟甚至錯誤的防疫工作和治療方式。這些初期的知識降低了不確定情境，讓行動後果和預期效用的估算開始有點準頭。雖然誤差甚大，不過人們總算可以利用這些知識思考更好的行動規則以替代前述的三項規則。試誤過程依賴統計上的大數規則，是以更多的投入次數去發現更多的知識。試誤工作不會消失，因為知識永遠不足而 SARS 病毒也不斷在演化。繼續投入試誤工作的新戰士依舊需要冒險精神，也依舊需要榮譽與獎勵，而特遣隊也繼續遵循著上一節討論的規

23　譬如臺灣以提高抗疫護士四倍月薪為激勵，以吸引更多的護士參與抗疫工作。

則，但整個秩序已經有了改變。

在新的秩序下，投入試誤的戰士必須擁有相關知識，這樣不僅可以減少重覆試誤，也能降低發現新知識的成本。新戰士是專業人士，他們以知識替代大數規則，以專業形象取代戰士形象，而戰士精神也退位給敬業精神。當知識把不確定情境降低為風險情境後，人們回到可以估算的經濟理性，自我隔離的人走回市場，逃避的醫師也重回抗疫崗位。人們依然會加強自己的防禦措施，但不同以往的是，他們更會遵循從新知識發展出來的標準作業程序（SOP）。每個人只要遵循標準程序，就能利用到內嵌在作業程序裏的知識，降低不必要的風險和損失。遵循作業程序的人不必追問標準作業程序的意義，因為其內嵌的知識大都屬於專業領域方能理解的範圍。就像在不確定情境下遵循經驗規則一樣，他在風險情境下選擇遵循標準程序也是跳過理性的決策，不同的是他現在選擇遵循標準程序是在成本計算下的理性選擇，因為有了標準程序就不必自己再花費蒐集相關資訊的費用。這時的選擇是出於獲致專業知識的成本太高，而不是社會缺欠相關知識。

從不確定情境到風險情境的轉換不會一次完成。隨著知識的專業化和編碼化，人們只要遵循標準作業程序就不必將危機放在心上，而讓少數的專業人士去負責新知識的探索。標準作業程序會不斷隨著知識的增加調整，讓作業程序更有效、讓參與市場交易的成本降低、也讓更多的人願意選擇參與市場。[24] 自我隔離的人數減少了，社會不再仰賴戰士楷模，而其他的經驗規則也逐一失去價值。

個人無法在不確定情境下發揮知識的作用，但這並不表示他的選擇是隨意的。他雖無法知道參與抗疫的罹難率，但可以假設為 100% 來比較該行動的相對報酬。就像一般的死亡保險，投保者的預期效用是考慮了他的未亡人（包括子女）所能獲得的補償；相同地，在 100% 罹難率下仍選擇參與抗疫的戰士大部分也出於這類的計算。[25] 當然，補償金不是參與的唯一報酬，也不是吸引人

24 在 SARS 初期，為了不讓交易活動停頓，政府依據經驗規則要求人們必須戴口罩方能進入密閉的活動空間。等到世界衛生組織（WHO）公開稱感染者在發燒前不具傳染力之後，新的標準程序就改為：強迫量體溫，溫度高過 37.5 度者才被要求戴口罩。

25 100% 的假設是以確定情境去替代不確定情境，如果不計算榮譽的貨幣值，政府鼓勵人們參與抗疫所保證的罹難補償金通常會超過參與者終生所得的折現值。補償金的數量決定了戰士的來源，也吸引了終生所得折現值低於補償金的人們參與。

們參與的唯一因素，因為對於財產較多的人，來自榮譽的吸引遠大過補償金。[26]
榮譽的貨幣折現值是會隨著個人財富的增加而提高。即使補償金金額劃定了戰士的來源，投資知識的差異仍會帶給人們不同的選擇機會。知識愈多者可以選擇的機會愈多，而其中報酬高過補償金的機會也愈多，選擇參與抗疫的可能性就愈小。換言之，我們對於喜愛平安和具冒險精神的「假設」，可以進一步視為個人在財產和一般投資知識下所做出的「偏好選擇」。也就是說，當戰士精神退位給敬業精神後，非專業人員不再參與抗疫，而個人的避險投資也會和其他投資機會一起比較，完全併入市場機制下運作。市場提供給個人避險的方式，不是指令也不是標準作業程序，而是包括保險和基金的交易機會。

同樣地，在世界衛生組織公佈發燒前不具傳染力之後，就有航空公司推出 SARS 保險，保證高額賠償意外感染的乘客。提供這類似保險的公司利用避險基金或基金的基金將風險情境分攤出去。當然，這並不是說這些金融或保險工具能實質地降低 SARS 的威脅，而是這些公司會在利潤的考量下進行降低威脅或其發生機率的投資。譬如推出 SARS 保險的航空公司，就比其他航空公司更嚴格地監視乘客的健康狀態和放行制度。在掌握 SARS 相關知識後，人們可以藉著相關的投資來提高勝算。如果航空公司還沒有能力降低感染機率或所需的投資成本太高，就不會推出 SARS 保險。一旦投資可以改變後果，我們就不需要從風險偏愛的角度去分析行為，而是從投資角度去分析。不同的投資把同一風險情境變成並列的選擇；同樣地，不同的風險情境也可以在投資的考量下成為並列的選擇。

投資的影響可以從尤里西斯（Ulysses）和女妖塞壬（Sirens）的傳說來說明。事實上，尤里西斯面對的並不是完全的不確定情境，因為已經知道塞壬甜美歌聲具有致命的吸引力，而他也善用這知識去實現目的。他吩咐船員先綁好自己，然後強迫船員以蠟塞緊耳朵。這作法的確符合開斯拉定義的理性行為。這作法也符合以經濟效率定義的經濟理性，因為至少創造了一趟航行的交易。不過，如果他的資金只能租到一艘必須自己划槳的獨木舟，就無法聽到塞壬歌聲。但如果當時的旅遊市場夠大，在當時的技術下，一個可想像的旅遊市場是：

26　譬如中國大陸則給參與抗疫工作人員之子女進入大學的優先權。

遊艇公司僱用耳聾或以蠟塞耳的船員，而觀光客必須被綁在安全無虞的座位上聆聽塞壬甜美的歌聲。再說，此時的「尤里西斯」實現願望所需的費用只是往返塞壬海岸的一張遊覽船票，而不需要僱用整艘的船。當然，當遊艇裝設全自動導航系統之後，連隨行和船員都不需要以蠟塞耳朵了。這些臆想情節告訴我們：人們可以利用發現的知識去創造市場。遵循市場規則帶來的經濟效率遠勝過經驗規則。此時，就像飛機起飛前後不可以使用手機一樣，觀光客「必須被綁」就不再是自制或服從規範的問題，而是像搭雲霄飛車必須被綁好一樣屬於純粹的市場交易規則。

第三節　核能的抉擇

　　自前蘇聯在 1954 年建成第一座核電廠開始，核電廠的安全性就一直備受質疑。1979 年 3 月，美國賓州三哩島核電廠發生爐芯熔毀事件，但因處理得宜，僅少數輻射外漏。美國政府事後對居民、農牧產品、水源等的檢測並未發現任何輻射污染。核能安全的形象也隨之確立。不幸地，1986 年 4 月前蘇聯（今烏克蘭）的車諾比核電廠爆炸，當場奪走了 28 條人命，多達 200 萬人陸續因輻射感染而受到傷害。核電廠的安全性開始遭受質疑。但這次事故因當年蘇聯共黨的刻意隱瞞，沒有立刻疏散核電廠附近居民，所以才釀成巨大輻射傷害。人們相信這種罔顧人命的態度不會出現在自由民主的西方國家。此時期，反核與擁核各有論述。

　　2007 年美國的次貸危機引發全球經濟危機，各國紛紛推出寬鬆貨幣政策，同時也搶購石油和重要礦產。原油價格由 2000 年的每桶三十多美元，狂飆到 2008 年的一百多美元。原油價格的狂飆使通貨膨脹蠢蠢欲動，威脅到各國的經濟成長。瞬時，「相對便宜」的核能又成為各國的能源新寵。不幸地，2011 年 3 月 11 日，日本東北發生九級地震並引發十四公尺高之海嘯，令福島各核子反應爐冷卻系統失靈。電力公司為防止燃料棒熔融反應，抽海水進行冷卻，讓輻射雲散佈關東各地，而電廠周邊也遭受輻射嚴重污染。災變時，電廠緊急撤離 750 名事故處理人員，僅留下 50 名技術人員留守。同時，日本政府也將附近 47 萬人撤離家園。兩年後，仍約有 31 萬人在臨時安置所棲身，而許多安

置所都是破敗的國宅。[27]

福島核災之後，人們再度不信任核能的安全性。德國宣布在 2022 年全面廢核，不走回頭路。法國宣布將於 2025 年之前，將核電依賴比率從 75％下降至 50％。那麼，台灣要如何抉擇？圖 10.3.1 是台灣重要城市於 2013 年 3 月 9 日同時舉行的反核遊行，訴求是「終結核

圖 10.3.1　反核遊行
台灣各城市同時舉行反核遊行，訴求「終結核四計劃，拒絕危險核電」。

四計劃，拒絕危險核電」，估計有三萬人參加。台灣是否應該停止興建核四廠，然後逐步停止當前運作中的三座核電廠，最終走向非核家園？還是繼續使用核能，以避免興建更多的燃煤電廠或燃氣電廠，以實現低碳家園？[28] 當前的泛政治化現象是國人未能善用政治經濟學的結果，其實核電廠爭議還有一段可以理性分析的空間。

議案的提出

當油價狂飆時，各國都從核能安全性與經濟成長的取捨去決定興建核電廠的決策。支持興建核電廠的主要的想法有二。第一、「短而優質的生命」與「長而拮据的生命」是個人對生命的選擇。個人的生命長度畢竟有限，生命何時結束早就不確定，增建幾座核電廠也不過對生命威脅增加了些微的概率。想想，個人為了賺取較高所得，不也是天天冒著爆肝的風險在辛苦工作？「要不要興建核電廠」也是同樣的選擇。第二、能源短缺是當代生活無法想像的災難。若沒核電場，這災難明確且立即發生。相對地，核災是一種發生概率極微的可能性。經由議會對核電廠的嚴厲監督及加強核電廠的硬體防護與安全戒備，核災

27　http://udn.com/NEWS/WORLD/WOR1/7750100.shtml。

28　〈藍營秘密武器「低碳家園」vs. 非核家園〉，《聯合報》，2013.03.25。

發生的概率還可以再降低。即使以福島核災來說，居民的生命和健康也未受到影響。

反對興建核電廠的主要論述有三點。第一，一旦發生核災，即使人員未受傷害，但周遭環境卻已是萬劫不復。第二，核廢料的半衰期比人類文明還長，其存放區域亦無異於核災地區，都是不斷在減縮後代子孫的生存空間。第三、經過長久年代的滲透與飄散，核災地區與核廢料存放區域遭輻射污染的生物、雨水、空氣、粉塵都會逐漸地擴散到全球。反對者的主要訴求是環境正義和跨代正義。

訴求權利和訴求正義都是個人的選擇，兩者並沒有位階差異的問題。在面對不同訴求時，尊重個人選擇的方式就是回到布坎南和杜拉克所提出的兩層次議決：議案提出的議決和議案（內容）的議決。核電廠發生核災的比例雖然非常微小，但風險依舊存在，如美國 911 事件或日本 311 事件都是出人預料之外的。議案一旦提出，就等於將核電廠附近居民推向不確定性的情境。以福島核災為例，由於核電廠有一定程度的安全措施，僅有少數的電廠人員在救災時失去生命。對非工作人員的居民而言，核災帶來的預期損失主要是財產、工作機會及被迫遷徙。這些損失雖不是對生命的危害，但仍舊是個人的基本權利。因此，這類議案的提出必須獲得無異議通過。

涉及基本權利的議案，若對潛在受害者沒有適當的補助計劃，很難期待在議案提出階段獲得無異議通過。既然核災不再危害生命，就可能找到適當的補助計劃，以補償其失去的財產、工作機會和被迫遷徙的不便。核電廠的興建不同於火力發電廠，其計劃書上必須包含這三項救濟計劃。遺憾地，目前多數的核電廠興建案並未認真地考慮這些內容。當前各國的核電廠安全計劃的主要內容，大都在討論如何提高防震、防海嘯、防破壞的硬體與監控建設。這三項救濟計劃都需要預算，但在議案提出層次並不是要討論預算數目，而是在討論計劃的完整性。只有具備完整性的議案，才有可能無異議通過。

除了計劃的完整性外，在議案提出層次的議案，還必須包括議案議決層次的最適多數決比例和議決方式。就最適多數決比例而言，該比例應該多高？二分之一，還是四分之三？如果興建核電廠就像蓋捷運站，二分之一的多數比例

就足夠了。但它牽涉到個人的基本生存權與自由權，最適比例就得較高些，如四分之三或政治折衷的三分之二。其次是議決方式：個人是否願意把興建核電廠的議決權利委託給議員或政務官？核災既然牽涉到個人的基本生存權與自由權，個人會要求親自投票。因此，這議題必須以公民投票方式議決。這些都是在議案提出時一併要討論的內容。

議案的議決

議案通過提出的議決後，才是議案的議決。這層次的議決主要是針對核電廠的設施安全性和成本效益分析。設施安全性主要是工程問題，經濟學在這方面只要求工程標準能以「寧過勿不及」為原則，因為面對的核災屬於不確定性，而非風險性。

興建核電廠是一項公共財建設的議案。公共財的提供本質上受限於政府預算規模，因此該議案必須就報酬率與其他公共財一起評比。當然，這項評比工作可交由立法部門執行，也可委託行政部門執行。一般而言，行政部門之施政預算書所羅列的建設項目，都是經過評比的項目。

上一節提到，在無法掌握可能的事件內容或無法預知發生機率下，數量計算的成本效益分析就無法進行。另外，目前政府或電力公司所提出的估算都大幅低估核電的成本。以台灣電力公司為例，它根據電廠的固定成本、燃料成本、運轉維護成本、除役成本去估算的核能、燃煤、燃氣等三種發電方式每度電的成本，分別是 0.69 元、1.68 元和 3.20 元（新台幣）。[29] 也就是說，核能發電每度電的成本遠低於燃煤和燃氣。但這是未包括上述提到的三項補償成本。譬如日本東京電力公司對核電廠災變提列的補償金是兩兆日圓，遠不及福島核災後保守估算的十兆日圓。福島災民的居家安置任務是由日本政府扛起，那可是全民買單。即使如此，核災過後兩年竟還有 80％ 居民未獲得妥適的住家。如果把這些補償項目所需的費用都算入核電廠的營運經費，勢必大幅增加其成本。別忽略了，就業安置的問題可還沒計算進去。

29　台灣的電力由國營的壟斷性公司提供，因而價格被要求以成本去設定，而非由市場決定。

核電廠若要估算這三項補償的成本，在不確定性下將如何進行？底下是本節提出的一種可能的處理方式，其運作步驟說明如下。

1. 核電廠先估算 30 公里撤離半徑內的擬撤人口數，並與核害範圍外之各地方政府簽訂「核災安置契約」。該契約之本質為保險契約，主要在確保核災發生時，擬撤人口能獲得契約明載的安置方式與補償金額。

2. 各地方政府在契約中明列其能接受之人口數、提供之安居條件、就業輔助計劃等，以及對每人收取的年度保險費。

3. 擬撤人口以家庭為單位，挑選其所偏好之地方政府所提供的核災安置契約。

4. 若擬撤家庭選擇意願不高，核電廠宜建議各地方政府提高安置規格以及年度保險費，直到所有擬撤家庭都做了選擇為止。

5. 核電廠加總個別擬撤家庭之年度保險費，做為該核電廠的年度保險費支出，併入其年度營運經費。

6. 各地方政府收取選擇其契約之擬撤家庭之年度保險費，作為其販賣保險的年度收入。

7. 中央政府可要求各地方政府向擬撤家庭收取同額的年度保險費。

根據上述簡單的陳述，中央政府不難設計出更詳細的作業細則。理論上還有幾點值得再說明的。第一、這機制可將不確定性轉化成契約，讓市場運作取代政治爭議。第二、雖然在不確定性下不存在事件發生的客觀機率，但各地方政府依舊有其主觀機率，故能提出年度保險費。第三、加上年度保險費後，核能的生產成本才不會被過度低估，也才能和其他能源的生產成本比較。第四、各地方政府之間的競爭以及個別家庭的自由選擇，能提升核災安置契約容的效益。第五、核電廠僅需替擬撤家庭支付年度保險費，而不需支付其他的公關金。

本章譯詞

女妖塞壬	Sirens
不確定	Uncertain
分類行動	Act of Classification
尤里西斯	Ulysses
父權主義	Paternalism
世界衛生組織	WHO
布坎南	James M. Buchanan
共有地的悲劇	Tragedy of Commons
有限理性	Bounded Rationality
次貸危機	Subprime Crisis
行為經濟學	Behavioral Economics
西蒙	Herbert A. Simon（1916-2001）
車諾比核電廠	Chernobyl Nuclear Power
奈特	Frank H. Knight（1885-1972）
前憲政時代	Pre-constitutional
後憲政時代	Post-constitutional
風險	Risk
納許均衡	Nash equilibrium
理性的非理性	Rational Irrationality
理性的無知	Rational Ignorance
規則學習	Rule-Learning
逐案決策	Case-by-Case
敬業精神	Professional Dedication Spirit
群體選擇	Group Selection
跨代正義	Intergenerational Justice
影子價格	Shadow prices
標準作業程序	SOP
歐門	Robert Aumann
遵循規則	Rule Following
優勢策略	Advantageous Strategy

詞彙

SARS 危機

三哩島核電廠

女妖塞壬

不確定

不確定性

中藥

公民投票

分類行動

反對興建核電廠

尤里西斯

日本 311 事件

父權主義

世界衛生組織

布坎南

共有地的悲劇

地方政府

年度保險費

有限理性

次貸危機

行為經濟學

西蒙

低碳家園

抗疫

貝克

車諾比核電廠

奈特

非核家園

信仰

前憲政時代

後憲政時代

約克郡

風險

原油價格

核災安置契約

泰堡模型

海耶克

納許均衡

航空公司

專業形象

理性不足

理性的非理性

理性的無知

規則學習

逐案決策

最佳工具

最適多數決

開斯拉

雲霄飛車

黑死病

敬業精神

溫伯格

經濟理性公設

群體選擇

跨代正義

寧過勿不及

榮譽

演化過程

影子價格

標準作業程序

歐門

潛水艇式分區隔離

獎金

戰士楷模

罹難率

遵循規則

優勢策略

擬撤家庭

環境正義

羅威

議案提出層次

議案議決層次

不同的政治經濟體制

ONTEMPORARY POLITICAL ECONOMY

第十一章 計劃經濟

第一節 計劃經濟的實驗
前蘇聯的五年計劃、中國的大躍進、政治經濟學教科書

第二節 計劃經濟理論
計劃經濟 1.0、計劃經濟 2.0、計劃經濟 3.0

第三節 計劃經濟的失敗
軟預算、委託人與代理人問題、中間財的價格計算、知識的生產與利用

附　錄 法國的指導性經濟計劃

市場失靈論者除了利用第一定理指出市場機制很難實現經濟效率外，也同時認定市場機制無法緩和社會財富分配不均的現象。他們利用第二定理指出，只要重新分配個人的秉賦與資產，仍可利用市場機制去實現公平與效率。第二定理並沒要廢除私有財產權制度，否則就無法利用市場機制。然而，市場失靈論是從新古典經濟學發展出來的理論，其缺點之一就是誤解市場競爭的本質。[1]

相對於市場失靈論者，社會主義者主張完全廢棄私有財產權，以及伴隨的市場機制和價格機能。一旦廢棄私有財產權，就等於不讓私人決定經濟活動，改由中央計劃局（CPB）支配。他們相信，CPB 握有全國的生產知識及資源，只要能根據人民的需要去生產，按人民的秉賦和能力去分配工作，就能建設公平與效率兼顧的新共產社會。若市場機制不再存在，個人的薪資與財富從此不受邊際貢獻與創新的影響，就無須擔心財富不均的社會又會再度出現。這是一個計劃經濟的新藍圖。

1928 年，前蘇聯展開人類最早也最全面實施的計劃經濟。計劃經濟以五年為一期，前後歷時四十多年，其目標在農業集體化和加速工業化。計劃經濟

1　在市場競爭下，個人的邊際貢獻與創新決定了其薪資與財富，不久後，新的財富不均社會又會再現。

的前三期成果亮麗，工業產出提高十倍。在蘇聯協助下，剛取得政權的中國共產黨也從 1953 年展開五年一期的計劃經濟。蘇聯的經濟成就吸引西方國家競相仿效，如法國於 1946 年展開五年計劃和台灣於 1953 年展開四年國家建設計劃。直到第二次世界大戰後，蘇聯五年計劃因成果不佳才宣告失敗。上個世紀末的蘇聯解體和中國大陸的改革開放，證明了計劃經濟的愚昧和荒謬。但在當時，它卻迷惑太多的知識份子，包括幾位諾貝爾獎得主的經濟學家和偉大的物理學家愛因斯坦。

　　這一章將討論上個世紀的計劃經濟大實驗，共分三節。第一節將先回顧計劃經濟在當時蘇聯和中國的實際運作。第二節將討論計劃經濟所依據的經濟理論，先回顧完全控制的「計劃經濟 1.0」，接著討論主張將消費財釋放給市場運作的「計劃經濟 2.0」，最後再討論企圖併入誘因相容設計機制的新計劃，或稱為「計劃經濟 3.0」。第三節則從四個經濟學的理論角度分析計劃經濟終歸失敗的理由。本章最後附錄法國的指導性經濟計劃。

第一節　計劃經濟的實驗

　　相對於西歐國家，十九世紀末的俄國算是個農業國家。農民占其人口80%，長久以來替貴族和教會的莊園工作，不能擅離耕地。克里米亞戰爭失敗後，沙皇應知識分子的改革要求，於 1861 年解放農奴，但仍以鄉村公社（Mir，簡稱「公社」）替代莊園，繼續控制著農地和農民。知識份子雖然不滿意公社對農民的種種禁錮，卻熱愛農民在公社生活中展現的互助友愛和擁有近乎平等的經濟條件。這群由知識份子和革命份子形成的俄國民粹主義者（Russian Populists），堅信社會革命也可以是農民革命，未必要發動無產階級革命。

　　當時有一批受沙皇迫害逃往西歐的民粹主義者，他們接受了馬克思主義，並於 1883 年成立俄國社會民主黨（簡稱「社民黨」）。由於俄國在 1880 年代開始的工業化引發勞工問題，而農民又長期對勞工問題保持沉默，民粹主義者在失望之餘紛紛投入社民黨，包括列寧（Vladimir Lenin）、托洛斯基（Leon Trotsky）、史達林（Joseph Stalin）。1903 年，社民黨分裂成兩派，列寧領導較激進的布爾什維克派（Bolsheviks），另一派是較溫和的孟什維克派

（Mensheviks），其成員大都是資深的社民黨黨員。

1905 年，聖彼得堡市發生血腥事件，數千名示威者被殺，罷工和暴動擴大到許多城市。聖彼得堡市和莫斯科市先後成立工人代表會議，也就是「蘇維埃」（Soviet）。沙皇召開立憲大會，設立國會，解散蘇維埃，情勢暫時穩定下來。

1914 年，歐戰爆發，德奧聯軍侵入俄境，造成俄軍約 200 萬人的傷亡，也帶來經濟動亂和糧食缺乏。嚴重的糧食恐慌和官員的貪瀆成風，終於在 1917 年三月爆發不可收拾的糧食暴動，社會秩序全面瓦解。聖彼得堡市再度成立蘇維埃，並獲得駐軍的支持。同時，列寧也成功地呼籲俄國軍人離開前線返鄉，因為他稱歐戰是貴族間的戰爭而非無產階級的戰爭。他於同年十一月推翻沙皇，成立人民代表會議是為俄國的「十月革命」。次年，布爾什維克派更名為共產黨，割地與德國談和。不久，內戰爆發。列寧於內戰期間發動「紅色恐怖」，大力撲殺反對新政權的中產階級和孟什維克派成員，導致歐洲馬克思主義者和俄國共產黨的決裂。1922 年，內戰結束，蘇維埃社會主義共和國聯邦（USSR）成立。

前蘇聯的五年計劃

蘇聯成立後，由於歐戰和內戰傷害農業甚深，而蘇聯又以小農為主體，此與馬克思所預期的無產階級革命之環境全然不同，列寧便公開宣稱新成立的蘇聯無法立即實行共產制度，而施行「新經濟政策」（New Economic Policy），將基礎的重工業納入國家控制，但仍允許私人企業從事生產與交易和累積個人財富。1924 年，列寧去世。次年，托洛斯基痛斥新經濟政策只照顧富商與富農，背離了馬克思思想。他呼籲持續地革命，一方面要在世界各地全面點燃無產階級的革命烈焰，另一方面要在蘇聯全境展開由黨中央控制的計劃經濟。兩年後，托洛斯基被控以「左派分離主義」罪名，遭史達林驅逐出境。1928-1932 年，史達林展開加速工業化和農業集體化的第一次「五年計劃」，推動工業、信貸系統、土地的國有化。諷刺地是，他採行的計劃經濟多數皆為是托洛斯基的構想。

五年計劃要全面廢除私有產權。由於私有產權是西方經濟社會之基礎,再加上紅色恐怖時期和西歐馬克思主義者結下樑子,蘇聯當時很難獲得國外資金的援助,只能從農業和農村開始進行原始資本累積:壓低農產價格以榨取農業的剩餘資金去投資工業。同時,農地進行集體化、大農場化、機械化,把節省下的農民遷至新興的工業部門。

由於第一次五年計劃成效不差,史達林繼續推行三次,第三次因第二次世界大戰發生而中斷。根據柏格森的估計,蘇聯在這三次五年計劃期間的工業產出平均年增加率是:19.2%,17.8%,13.2%。[2] 到了 1940 年,蘇聯工業產出增加了十倍,超過了英國和法國,僅次於美國和德國。值得注意的,這期間西方國家正逢 1930 年代的大蕭條,各國產出大都下降 20%-30%。蘇聯的亮麗成績讓許多國家競相仿效。

然而,到了第二次世界大戰戰後,五年計劃的效果已大不如前。黑維特採用美國中情局(CIA)的估計,蘇聯在 1951-1970 年間三次五年計劃的年平均經濟成長率是 5.6%,4.9%,5.1%,而在 1971-1985 年間三次五年計劃的平均成長率是 3.0%,2.3%,0.6%。[3] 若以十五年為一個世代,蘇聯在計劃經濟時代的三個世代的平均經濟成長率大約是:17%,5%,2%。初期表現光彩之五年計劃逐漸黯淡下來。

中國的大躍進

1957 年,中國大陸仿效蘇俄完成第一個五年計劃,進入社會主義計劃經濟體制,並展開大躍進運動,打算要在十五年內超英趕美。[4] 當大躍進運動蔓延至交通、郵電、教育、文化、衛生等事業後,造成重大損失,國民經濟也嚴重失調。1960 年,中共中央開始遏止大躍進運動。巧合地,蘇俄的五年計劃這時也表現平平。這兩現實逼迫中國去思考蘇聯計劃經濟以外的實踐路線。

2　Bergson(1961)。

3　Hewett(1988)。

4　中國大陸同時期也在農村普遍建立人民公社。

蘇聯以顧問角色進入中國大陸，不同於對東歐的實際操控。又由於中蘇兩國的關係在 1960 年後嚴重惡化，中國大陸在尋找新的實踐方式時並未遭受外來勢力的壓迫與干擾。[5] 因此，只要國內政治壓力不過於緊繃，中國大陸展開新制度的試誤範圍可以較東歐的共產國家更為寬廣。

學習蘇聯先進經驗建設我們的祖國

圖 11.1.1　學習蘇聯

1957 年中國仿效蘇俄完成第一個五年計劃，蘇聯以顧問角色進入中國。

然而，當時中國國內的政治壓力也不小，主要來自於毛澤東和文化大革命展開的批鬥整風。1966 年到 1976 年的文革令學者噤若寒蟬，即使到了文革落幕，他們依然不敢獨立發言。[6] 毛澤東逝世後，中共中央於 1981 年在鄧小平的領導下檢討大躍進和文革，公開承認：「由於對社會主義建設經驗不足，對經濟發展規律和中國經濟基本情況認識不足，更由於毛澤東同志、中央和地方不少領導同志…未經認真的調查研究和試點，就在總路線提出後輕率地發動了『大躍進』運動和農村人民公社化運動…」。直到此時，政治壓力才暫得舒緩。

1978 年，中共十一屆三中全會宣佈改革開放政策，中國大陸轉型到全然不同的市場經濟體制。政策可以在一夜之間改變，但人們觀念的改變卻需要較長的時間。當人們稱呼鄧小平為「改革開放的總設計師」時，我們不必感到驚訝，畢竟長期生活在計劃經濟下的人們無法想像沒有詳細計劃和中央領導的變革。

5　蘇俄政府撤回在中國大陸工作的數百位蘇聯專家，中止數百個科學技術合作專案，中蘇關係全面破裂。毛澤東對蘇聯的態度也是兩國關係惡化的原因，請參閱 Rozman（1987），第六章。

6　譬如董輔礽（1997）便說到：「剛剛粉碎四人幫的時候，連按勞分配都不能講，連獎金都不能講，那時的禁區太多了。…當時連競爭都不敢提，市場經濟更不敢提了」。即使經濟學界地位崇高的于光遠（1996）都必須這樣說：「在揭批『四人幫』的鬥爭中我又常重新回到這個問題上，因為『四人幫』的某些謬論之所以曾經俘虜了一些人，同這些人不能正確地理解經濟規律的客觀性質是有關係的」。

政治經濟學教科書

由於馬克思和恩格斯都未曾提出社會主義的實踐策略，而人類史上也未曾有過全面計劃的經驗，因此，史達林的五年計劃真可謂在摸著石頭過河。計劃推動的二十五年後，史達林發表《蘇聯社會主義經濟問題》，討論蘇聯在實踐過程中遭遇的問題和處理經驗。蘇聯學者在此基礎上集體編寫了《政治經濟學》（簡稱「蘇聯教科書」）。蘇聯教科書分成三部分，前兩部分是對古典經濟學的批判理論，第三部分完全是蘇聯實踐經驗整理出來的實踐理論。中國學者樊綱（1995）認為批判理論和實踐理論之間存在巨大的鴻溝，因為前者以利益矛盾為基石，而後者卻否定利益矛盾的普遍存在和決定性力量。他認為實踐理論是從公有制條件下的「人人都是所有者」這一前提出發，推論出人們具有共同的利益，故能夠同志式地協作。然而，馬恩思想批判繼承古典政治經濟學，自然承襲了亞當史密斯在《國富論》一書中要解決的私利和公益的衝突問題。蘇聯教科書強調人們在公有制下將擁有協作精神，卻無法保證這種精神的長成或出現。社會主義思想本來就期盼對人性的重塑，相信人類若能從私有制走向公有制，其人性就會從自利轉變成利他。

當蘇聯教科書的實踐理論改用利他心公設之後，古典政治經濟學處理利益衝突的教材便消失了。從自利到利他的轉變是人性轉軌。如果人性內生於制度，那麼蘇聯教科書的作法並沒有背離馬恩的思路，只是過早進行人性轉軌。他們可以相信人性是可以轉軌的，但至少要在國有化落實到日常生活而百姓也能切身感受到國有化的福祉之後。然而，蘇聯教科書卻在推動國有化策略之初就迫不及待地改變人性的公設。這個過早的人性轉軌的假設，使得它的批判理論和實證理論格格不入。

在自利心公設下，經濟單位間的利益衝突可經由情願交易和貨幣轉移而獲得解決。市場是情願交易發生的場所，也是一個允許自由進出、自由議價、轉移貨幣的空間。市場、貨幣、交換這三詞彙，是從不同角度描述同一制度的同義詞。在進入社會主義之初，人性依舊自私，利益衝突必須繼續仰賴市場機制來解決。這條客觀規律無法光靠蘇聯教科書所宣示的人性轉換就能否定。史達

林晚年在《蘇聯社會主義問題》中便提到，社會主義同時存在全民所有制和集體所有制，而這兩種公有制之間必須以貨幣為媒介來聯繫。孫冶方（1998）認為，恩格斯講的生產關係包括生產、交換、分配三方面，而蘇聯教科書提到的生產關係只有生產和分配，沒有交換。由於不講交換關係，蘇聯的計劃經濟也就傾向於國有化和全民所有制，而不重視中國大陸所傾向的集體所有制。

蘇聯五年計劃於 1970 年代宣告失敗，這等於宣告蘇聯教科書無法作為社會主義的實踐理論，而這失敗也就開啟了東歐諸國和中國大陸接踵出現的各種改革嘗試。

第二節　計劃經濟理論

第一次世界大戰是人類歷史上的第一次的總體戰爭。國家動員全國可用物資和人員於戰爭，嚴格計劃和控制生產與分配，帶領百姓實現唯一的共同目標——打贏戰爭。戰爭時的高生產效率深印在人們腦海。戰後，隨著通貨膨脹和失業提升，人們開始懷念起戰爭時的經濟體系，萌動以計劃經濟取代市場經濟。譬如 1920 年代維也納學圈的邏輯實證論學者諾伊拉特就是早期的計劃論者，主張將戰時的控制體制延伸到和平時期。他提出兩個理由。第一、資本家的追逐私利導致社會混亂。如果能將全國廠商合併成一家大型企業，由 CPB整體規劃並控制，個人就無法再追逐私利，社會混亂也就不會出現。第二、生產技術是客觀知識，應由政府統一使用，不能讓私人擁有，才能產生較大的社會福利。當人們還懷念著戰時經濟體制的高生產效率時，很容易相信計劃經濟優於市場機制。

由於歐洲在戰前盛行自由經濟，計劃論者要徹底改變這體制不容易，除非他們在戰時經驗外，還拿得出來一套嚴格的實踐理論。當時，許多學者在看到蘇聯前三期五年計劃的漂亮成績時，興奮與感動之餘，紛紛投入計劃經濟的陣營。回顧那時代，許多與控制和計算相關的科技研究有大幅進展，更助燃舉世的烈焰。

計劃經濟 1.0

　　里昂鐵夫（Wassily Leontief）是最早提出「投入產出模型」（Input-Output Model）的計劃經濟學者。他出生於俄國，1973 年獲諾貝爾經濟學獎時是美國哈佛大學教授。他的投入產出模型在 1941 年出版的《美國經濟結構：1919-1929》一書中就已提出。在他的模型裡，每一產業部門的產出都分配給其他部門使用和民間消費。CPB 只要擁有各產業部門的生產技術情報和對消費需要的估計量，就能利用他的投入產出模型，推算各產業部門必須生產的數量。

　　里昂鐵夫的投入產出模型可簡述如下。假設經濟體存在兩個分別生產商品 Y_1 和 Y_2 的產業部門，和一個消費這兩產出的家計部門，則部門間的投入產出關係可以寫成如下的聯立方程式：

$$Y_1 = a_{11} \cdot Y_1 + a_{12} \cdot Y_2 + C_1$$

$$Y_2 = a_{21} \cdot Y_1 + a_{22} \cdot Y_2 + C_2$$

或

$$\begin{bmatrix} Y_1 \\ Y_2 \end{bmatrix} = \begin{bmatrix} a_{11} & a_{12} \\ a_{21} & a_{22} \end{bmatrix} \cdot \begin{bmatrix} Y_1 \\ Y_2 \end{bmatrix} + \begin{bmatrix} C_1 \\ C_2 \end{bmatrix}$$

　　式中的 C_1 和 C_2 分別為 Y_1 和 Y_2 被當作最終財貨而被消費掉的部分，而 $a_{12} \cdot Y_2$ 表示 Y_1 用去生產 Y_2 的總投入，$a_{11} \cdot Y_1$ 表示 Y_1 用去生產 Y_1 的總投入，$a_{21} \cdot Y_1$ 與 $a_{22} \cdot Y_2$ 的意義類似，式中的 a_{ij} 便是表示生產每單位 Y_j 所必須使用到 Y_i 的單位數，也就是 Y_i 對 Y_j 的投入產出係數。以向量和矩陣表示，上式可改寫成：

$$\begin{bmatrix} 1-a_{11} & -a_{12} \\ -a_{21} & 1-a_{22} \end{bmatrix} \cdot \begin{bmatrix} Y_1 \\ Y_2 \end{bmatrix} = \begin{bmatrix} C_1 \\ C_2 \end{bmatrix}$$

或寫成 X_1 和 X_2 的解值式：

$$\begin{bmatrix} Y_1 \\ Y_2 \end{bmatrix} = \begin{bmatrix} 1-a_{11} & -a_{12} \\ -a_{21} & 1-a_{22} \end{bmatrix}^{-1} \cdot \begin{bmatrix} C_1 \\ C_2 \end{bmatrix} 。$$

在這式中，CPB 只要擁有各種生產技術的情報，也就是 a_{11}、a_{12}、a_{21}、a_{22} 等投入產出係數的數值，就可以計算出右式的逆矩陣。接著，CPB 只要再取得消費者對於 C_1 和 C_2 的需要量或估計量，就能利用上式公式計算出整個社會需要生產 Y_1 和 Y_2 的數量。

就以行政院主計處所編列的《中華民國八十八年台灣地區產業關聯表編制報告》為例，其最簡單的投入產出表為大分類的五部門：農業、工業、運輸倉儲通信業、商品買賣業和其他服務業，其當年投入值（十億新台幣）分別為 485、10097、1076、1913、5702，而用於最終需要（扣除輸入等）分別是 157、3587、569、1231、3663。[7] 該表是以貨幣值表示，因此，該方程式組就被寫成

$$\begin{bmatrix} 485 \\ 10097 \\ 1076 \\ 1913 \\ 5702 \end{bmatrix} = \begin{bmatrix} 86+241+0+0+1 \\ 1084+5541+164+101+596 \\ 7+194+119+87+100 \\ 17+561+15+13+76 \\ 33+686+130+394+796 \end{bmatrix} + \begin{bmatrix} 157 \\ 3587 \\ 569 \\ 1231 \\ 3663 \end{bmatrix} 。$$

假設各種商品的單價都是一元，則上式又可以寫成

$$\begin{bmatrix} 485 \\ 10097 \\ 1076 \\ 1913 \\ 5702 \end{bmatrix} = \begin{bmatrix} 86/485 & 241/10097 & 0/1076 & 0/1913 & 1/5702 \\ 1084/485 & 5541/10097 & 164/1076 & 101/1913 & 596/5702 \\ 7/485 & 119/10097 & 119/1076 & 87/1913 & 100/5702 \\ 17/485 & 15/10097 & 15/1076 & 13/1913 & 76/5702 \\ 33/485 & 686/10097 & 130/1076 & 394/1913 & 796/5702 \end{bmatrix} \cdot \begin{bmatrix} 485 \\ 10097 \\ 1076 \\ 1913 \\ 5702 \end{bmatrix} + \begin{bmatrix} 157 \\ 3587 \\ 569 \\ 1231 \\ 3663 \end{bmatrix}$$

或簡寫 $Y = A \cdot Y+C$。有了 A，就可以根據政策所設定的 C，去計算出計劃生產的 Y。

實際世界的商品種類數以百萬計，經適度歸類之後，投入產出模型包羅的產業類別仍有數百種之多。龐大的計算工作需要簡化線性規劃的計算技術。再者，人與人之間存在著差異，即使將人的需要加以分類，仍然要克服對各類別

7　五部門的數據引用楊浩彥的〈簡介投入產出分析〉，http://cc.shu.edu.tw/~haoyen/io1.pdf。

需要的統計估計技術。在投入產出模型出現時，人類對這兩技術都已有了一些突破。

　　線性規劃在 1940 年代開始發展，為了解決戰爭時期要動員全國資源的複雜問題，其中最基礎的單形法（Simplex Method）為美國史丹佛大學數學家丹茲格（George B. Dantzig）於 1947 年發明。第二次世界大戰戰後，線性規劃的研究更在西方學界興起熱潮，這也促成美國經濟學家庫布曼斯（Tjalling C. Koopmans）和康特羅夫基（Leonid V. Kantorovich）一起獲得 1975 年的諾貝爾經濟學獎。

　　經濟學家採用計量分析以估計個人的需要，也就是先設定商品需要之迴歸方程式，再利用資料估算其係數。早在 1926 年，美國耶魯大學經濟學家費雪（Irving Fisher）便給此分析命名為「計量經濟學」（Econometrics）。1930 年，他和挪威的經濟學家弗里希（Ragnar Frisch）創立了計量經濟學會，並於 1933 年開始發行研究期刊。弗里希和荷蘭的計量經濟學家丁伯根（Jan Tinbergen）一起獲得 1969 年的諾貝爾經濟學獎。

　　這時期，電子計算技術也快速發展。1937 年，美國愛俄華州立大學教授約安達索夫（John V. Atanasoft）設計了第一台電子式的計算器，用以計算一組偏微分方程組的解值。經過幾次的改良，他和學生在 1941 年成功地處理 29 條聯立方程式的求解問題。1946 年，第一代能執行程式的電子計算機 ENIAC 出現，如圖 11.2.1，是美國賓州大學在軍方資助下完成。該計劃本是為了計算彈道，但後來作為氫彈設計的模擬器。當時，它在 20 秒內計算出利用機械式計算器需要 40 小時才能完成的工作，速度快了 7000 倍。康特羅夫基在自傳中說到：「1950 年代中葉，蘇聯對於改進經濟計劃之控制技術極感興趣，因為此時利用數學方法和電子計算的研究環境已相當進步。」

圖 11.2.1　第一台電子計算機

ENIAC，the Electronic Numerical Integrator and Computer。

資料來源：http://mathsci.ucd.ie/~plynch/eniac/

計劃經濟在運作上包括兩部分，其一是個人消費量和商品投入產出係數的蒐集，其二是大型矩陣的計算。當商品數量高達數百萬種時，計算工作的巨大負擔可想而知。為了降低計算上的負擔和蒐集個人消費的成本，CPB 簡化了商品的種類和式樣，譬如在服裝方面只會提供工作服、禮服和居家服的三種不同功能的服裝，而不會提供剪裁或樣式不

圖 11.2.2 　一群藍螞蟻

當時西方把 1960 年代穿著不分男女老少的中國人形容為藍螞蟻。

取材自：http://luxury.qq.com/a/20081208/000012.htm

同的服裝，如圖 11.2.2。他們也不會提供道德上不適宜或管理上成本較高的商品，如化妝品或賭具等。一旦道德規範被作為降低計劃成本的工具，CPB 會更直接地設限每人對於香煙、酒等商品的每月消費量。

計劃經濟工程包括了調查、統計、估算、計算、執行等，每項工作都得耗費資源，但計劃論者仍辯稱：CPB 所耗費的資源較市場活動中用於廣告和議價的少，且其耗費會隨著科學的進步而不斷下降。然而，即使消費商品的種類大幅減少，只要回報的供給量不同於需要量，就會出現供應的排序問題。由於人與人之間存在效用上的差異，CPB 不可能找到讓大家都滿意的優先次序。這些都必須以政治角力去解決。為了避免內部政治角力造成資源的無謂耗費，最有效的政治解決方式就是走向集權。

公共財與私有財的分野也得取決於 CPB 的政治決定。因處理公共財的成本較處理私有財為低，CPB 傾向於擴大公共財的提供範圍而縮小私有財，進一步限制個人的選擇自由。

數理工具的發展帶給計劃論者很大的信心，鼓勵他們採取計劃經濟最原始形式的「控制與配給制度」，也就是將生產資源全歸於國家所有，由政府安排所有的生產活動，再將產出分配給個人去消費。但實際運作上則存在一些難題，很大部分的難題都與計劃的龐大規模有關。除了上述對產品類別的簡化外，他們更一步修正計劃，欲將個人需要的估算工作都省略。

計劃經濟 2.0

軟預算問題的確是計劃經濟在執行上難以克服的問題。追溯根源，主要在於節節相扣的計劃，讓許多不能關廠的關鍵產業成為貪官污吏下手的目標。另外，龐大的計劃也很容易在不注意的關節處出現問題，而鉅細靡遺的野心也導致計劃的複雜性和高成本。這些缺失都讓 CPB 開始思索如何在不影響目標下縮小計劃規模。

1920 年代，蘭格（Oscar Lange）和勒納（Abba P. Lerner）修正了全面控制與分配的計劃經濟，提出輔以市場機制的市場社會主義（Market Socialism）——也就是中國大陸所稱的社會主義市場經濟。市場社會主義的運作類似於中國大陸的「抓大放小」策略，主張讓消費財交由市場運作，政府只計劃重要的原物料、中間財及公共財。

如前述，修正的計劃經濟採取抓大放小策略，僅控制重要的原物料和中間財。重要的原物料主要是指石油、天然氣、電力等能源和重要的金屬與稀有金屬礦產。重要的中間財則包括鋼材、水泥、發動機、晶圓或記憶體等。控制這些原物料與中間財的主要理由是，它們左右消費財的生產。只要能控制消費財的產量和價格，就能控制該商品的市場。

在計劃經濟 1.0 下，計劃經濟的支持者就是社會主義下的共產主義。他們對於生產因素的控制勝過於產出品，因為生產因素若集中於少數人手中，社會財富的分配將呈現不均。在生產因素中，資本財的集中化較勞動力和土地更容易。資本財公有化的另一理論是，在勞動價值學說下，資本財的生產力來自於內嵌之過去勞動力，故其生產貢獻不應分配給擁有他的私人。資本的擁有人既然不應分享其報酬，資本就不可能成私有財，故只能由公家擁有。至於公共財，那是社會主義者固守的最後陣地。他們從不認為公共財的配置必須考慮資源使用的效率。譬如，他們主張政府應該廣設公園的理由是，讓窮苦勞工有免費的野餐地點可以休息，或讓潦倒的作家有免費的美景可以產生創作靈感。

較值得注意的事，計劃經濟 2.0 的支持者未必支持共產主義，因此，他們

對於控制生產因素的主張並不相同。譬如，中國大陸繼續控制土地，但不控制勞力和資本，而台灣的計劃經濟支持者主要只想控制城市的土地和相關連的房屋。

圖 11.2.3 是直觀的計劃經濟流程的簡化說明圖。圖中，CPB 除了直接配置原物料與中間財外，更普遍的作法是設立國營企業去經營它們以及公共財和其他的重要商品。圖中的實心箭頭是計劃的流動方向，虛心箭頭的流動方向是 CPB 所允許的市場活動。由於計劃經濟的修正方向在減輕負擔和弊端，因此實心箭頭未必都是嚴格的計劃與控制，也會採取其他的價格管制。在另一方面，虛心箭頭雖然表示市場活動，但 CPB 為了保住計劃宗旨，也會干擾這些市場活動。

既然簡化是目標之一，CPB 的計劃會把餅乾、內衣、音樂、玩具、鉛筆等商品排除，畢竟這些商品市場即使不穩定，也不會影響到國計民生。影響稍大的廚房用油、牛奶，衛生紙等，CPB 只需關注市場的供需與價格，不出現長期的短缺即可。這些消費財皆可交由市場運作。

哪些消費財必須由政府計劃和控制？最容易提到的是糧食，其次是醫療，再次是住房與運輸，最後為教育。對市場失靈論者言，醫療和教育都是極具外部性的商品（服務），運輸則是公共財。這三者是市場失靈的主要來源。然而，他們也僅主張賦予政府管制與課稅的行政權力，並未要求政府去控制與計劃，

圖 11.2.3　市場社會主義下的經濟流程

除非政府已無法有效地依法統治。糧食和住房則不在市場失靈的來源名單中，而是被社會主義者視為個人的生存條件。他們不相信市場有意願去滿足每個人所需的生存條件，於是，為了一舉實現資源配置的公平與效率，同時也為了強化政府的統治權力，就將這些商品全納入計劃的名單內。[8]

在討論生產結構時提到，每一個生產節點都有創業家在經營。當該節點的上游原物料或中間財出現短缺時，創業家會尋找可替代原物料或中間財，甚至自己去生產新的中間財。在市場經濟下，任何的原物料或中間財都可能被取代。如果這種高度的替代可能性也存在於計劃經濟下，那麼，CPB 控制原物料與中間財的想法就毫無意義了。CPB 必須限制創業家尋找原物料與中間財之替代性行動，而將提供（包括尋找與創造）中間財之替代性的任務交與國營企業。於是，國營企業控制了原物料與中間財，也就控制了該節點的生產。國營企業不僅是原物料與中間財的生產者，也是 CPB 之計劃與控制的執行單位。

為簡化說明，我們假設國營企業生產中間財，而民營企業生產消費財。CPB 提供國營企業一組商品的價格結構，但未設定民營企業的商品價格結構，當然，民營企業購買的中間財之價格是已給定的。底下利用圖 11.2.4 來說明這兩價格結構的決定。圖中，Y_1 和 Y_2 代表兩種商品，F_1 為某廠商對此兩商品的生產可能鋒線。對國營企業言，由於原物料已被控制，其生產可能鋒線就被固定了。對民營企業言，由於中間財已被控制，其生產可能鋒線也就被固定了。對民營企業言，Y_1 和 Y_2 為消費財，其相對價格決定於無異曲線與生產可能鋒線相切的 E_1 點。對國營企業言，Y_1 和 Y_2

圖 11.2.4　CPB 指定的生產

F_1 為生產可能鋒線，U_1 為無異曲線。如果 Y_1 和 Y_2 為兩種消費財，U_1 將決定 E_1 點。如果 Y_1 和 Y_2 為兩種中間財，廠商必須接受 CPB 指定的 E_2 點。

8　社會主義者考慮效率是為了修正其公平原則對產出的傷害，相對地，市場失靈論者考慮公平是為了修正柏瑞圖效益對極端分配不公的容納。

為中間財，必須接受 CPB 指定的相對價格線，也就是經過 E_2 點的切線去生產。國營企業提供生產出來的中間財，以 CPB 指定的相對價格線賣給民營企業去生產。循著生產結構逐層下去，直到消費財的生產。

譬如，假設消費財是茶飲料，中間財是製冰機和封口薄膜機。當 CPB 允許茶飲料的價格決定於消費者的偏好時，消費者想喝較多梅子綠茶還是珍珠奶茶的選擇就決定了茶飲料的價格結構。但 CPB 不允許飲料店自行開發製冰機和封口薄膜機，必須購買它所提供的機器。飲料店無機種可選擇，只能選擇需要數量。因此，他們傳遞給 CPB 的資訊只是對單一機種的需要量，而不是對技術的選擇。在利潤計算下，廠商對技術的選擇會隨著消費者的偏好而改變。如果廠商能選擇技術並把這資訊傳給 CPB，CPB 就可以決定機種的相對價格。但在只有單一機種之數量多寡的資訊下，CPB 只能決定原物料的備料數量。這時，CPB 提供的中間財價格主要是從技術層面所決定的生產成本，與消費者偏好的關係不大。

F_1 為生產可能鋒線，U_1 為無異曲線。如果 Y_1 和 Y_2 為兩種消費財，U_1 將決定 E_1 點。如果 Y_1 和 Y_2 為兩種中間財，廠商必須接受 CPB 指定的 E_2 點。

在計劃經濟 1.0 下，CPB 在計算投入產出係數之矩陣數值和估算最終消費財之數值後，就直接生產與分配，其間不利用任何的價格，完全以指定去替代。在計劃經濟 2.0 下，CPB 也可以這方式去計劃中間財提供。也就是將最終消費財之原物料（第一級商品）視為計劃經濟 1.0 下的最終消費財，然後以同樣的計劃施於國營企業即可。由於國營企業的原物料和生產技術完全受控於 CPB，因此，CPB 以設定價格去控制和以指令去控制是一樣的。這是因為此時的價格結構僅含有生產技術的客觀成本，並無任何與選擇有關的主觀內容。

最後值得一提的是，在轉入計劃經濟 2.0 之後，CPB 因為僅集中於原物料與中間財的控制，卻忽略了社會主義對生產因素的控制要求。當然，為了堅持社會主義的精神，他們依然不會放棄對生產因素的控制。為了配合消費財的市場化，就必須讓生產因素轉入私有財產權體制下運作。於是，譬如在中國大陸，生產因素就被劃分成可以自由移動與控制的部分，也從而衍生出黑市金融、民農工、權貴創業家，以及更為混亂的土地與農地問題。

計劃經濟 3.0

　　計劃經濟 2.0 把焦點集中到公共財。只要不採取使用者付費的方式提供，白搭便車問題（Free-Riding Problem）就是公共財提供的最大問題。在白搭便車心態下，個人傾向於隱藏自己的真實偏好。譬如，政府計劃興建公園並對附近房屋課漲價歸公稅以作為興建經費時，居民一定會說公園帶給他們好處遠不如房價的上漲幅度。相對地，政府計劃興建殯葬特區並擬補償附近居民，居民一定會說殯葬特區帶給他們的傷害遠甚於政府的補償。

　　這類「讓消費者說實話」或「讓消費者的行動出於真誠」的研究在上世紀末出現，隨著賽局論的研究已發展成誘因相容機制設計（Incentive Compatible Mechanism Design）的新學科，並有多位學者榮獲諾貝爾經濟學獎。他們包括 1994 年得獎的海薩尼（John C. Harsanyi），2007 得獎的赫維克茲（Leonid Hurwicz），馬斯金（Eric S. Maskin）和梅爾森（Roger B. Myerson）三人。

　　孫中山早在他的土地政策中就提出過誘因相容機制設計。他主張平均地權，也主張以土地稅作為單一稅。為了避免人民逃稅，他提出了「自報地價，照價徵稅，照價收買」的設計。地主自報地價後就必須照價繳稅，自然不願意以少報多。政府如果覺得地主自報的地價過低，可以依地主自報的價格跟地主收買，這樣，地主就不敢以多報少。因此，地主最穩當的做法就是根據時價誠實地申報。當然，地主怎知道自己的土地價格便是一個問題。另外，如果地主知道自己的土地價格，政府當然也會知道。因此，他的設計與其說是誘因相容機制設計，勿寧說是為了提升百姓對土地稅的可接受度。然而，由於這設計在本質上就是誘因相容機制設計，也就存在其本質上的問題：違背憲政民主。在照價收買的權力下，政府把政策執行的位階置於私人財產權的位階之上。

　　類似地，許多的誘因相容機制設計也存在著侵犯私有財的違憲問題，只是現在都還處於學術階段。另外一個可能違憲的問題是，政府是否有權力誘使善良百姓說實話？如果這些設計真的能夠讓百姓說實話，那麼，這設計將不僅用於公共財。既然百姓都能說實話，而且電腦和網路也已十分發達，那麼計劃經濟 2.0 的顧慮不也解決了嗎？也就是說，政府會將誘因相容機制設計的內容由

公共財擴大至私有財。於是，整個社會又回到計劃經濟 1.0 的時代，所有的資源都處於政府計劃之下。

第三節　計劃經濟的失敗

雖然蘇聯的計劃經濟在 1970 年代宣告失敗，但初期的亮麗表現卻讓人誤信這失敗只是人謀不臧的結果。因此，即使到了二十一世紀，仍有不少學者相信計劃經濟是可行的，並以經濟改革表現亮麗且未完全放棄計劃經濟的中國大陸為例，又辯稱當年亞洲四小龍的經濟發展成果也建立在與計劃經濟孿生的經濟計劃上。這一節將檢討計劃經濟失敗的原因。

軟預算

在市場經濟下，廠商追尋利潤，自行決定商品的產量、價格、生產方式，並自負經營盈虧。如能累積足夠的利潤，股東們可能考慮擴廠生產或進軍其他產業；如果不幸連年虧損，股東們會考慮解散公司或退出市場。在計劃經濟下，每一個廠商都被賦予一定的生產任務，不論生產的是最終消費財或中間財。廠商被規劃成生產鍊的一個生產點，就像生產線上的每一個工作點，生產效率再差，也必須跟著整條生產線同步運轉，否則整條生產線就得停擺。

CPB 賦予廠商一定的任務後，就不能讓它閉廠。不能閉廠是計劃經濟的特徵。[9] 當廠商出現嚴重虧損時，CPB 可以撤換高階主管和負責人，卻不能閉廠，除非他們決定要關閉該消費財的整條生產鍊。也就是說，盈虧的最終負責人是 CPB，而不是廠商的負責人。廠商的負責人往往連商品種類、產量、價格、生產方式、使用的生產因素都必須接受指令。除了不閉廠，經濟計劃也不會遣散員工。無失業威脅的員工勢必鬆散懈怠。CPB 會要求有盈餘的廠商上繳一定的比率。盈餘上繳必定傷害到員工福利，他們也就不願意維持原來的勤奮。於是，盈餘廠商的利潤下降、處於利潤邊緣的廠商財務開始呈現赤字、虧損的

9　中國大陸直到 1986 年才頒佈〈企業破產法〉的試行草案，並僅適用於全民所有制企業法人。2007 年，試行草案修訂成正式版，並適用於所有形式之企業法人。

廠商卻愈虧愈大。當然，CPB 可以提高盈餘的上繳比率，但只會使情況惡化。惡性循環後，計劃經濟終於宣告破產。

讓我們以圖 11.3.1 清楚地來說明這過程。

假設某單位負責向廠商購買 X 和 Y 兩商品以供應社會需要，而 CPB 通過的該單位之預算限制線為 BD 線，

圖 11.3.1　預算軟約束
CPB 要求 X 數量不得低於 X_0，但在預算軟約束下，實際預算為 B_1D_1 線，而非 BD 線。

並要求其購買的 X 商品數量不得低於 X_0。為了比較，讓我們先考慮市場經濟下的決策。在市場經濟下，該單位負責人選擇的組合是圖中的切點 M 點，因為這是效用極大化的組合。[10] 但在 CPB 的指令和預算限制下，他購買的最高效用點是 P 點，明顯地低於 M 點的效用。但這種比較是假設該負責人不論是在市場經濟或計劃經濟，他的預算限制都是 BD 線，不會改變它，也沒能力去改變它。我們稱此預算制度為硬預算（Hard Budget）制度。在硬預算制度下，負責人無權使用超過授權額度的預算。

在計劃經濟下，該負責人要享有和 M 點相同的效用，就必須生產 P_1 點，但此時的預算會超出 BD 線。如果他有本事在預算之外另獲得上級（如 CPB）的額外補助，在新的預算 B_1D_1 線下購買 P_1 點，他的效用就可以提升到與 M 點相同。對有本事的負責人言，BD 線雖是法定預算，但不是結算時呈現的預算線，因為結算時他的預算線是 B_1D_1 線。他的本事愈大，他能取得的額外補助就愈多。事實上，負責人都清楚自身優勢，他會在事前就將預期的補助加計到預算線。匈牙利經濟學家科爾奈（Kornai Janos, 1986）稱此非僵硬的預算制度為軟預算（Soft Budget）制度。

當軟預算存在時，CPB 必須支出較多的經費，才能達成預定的計劃目標，也就是生產 X_0 數量的預算不是 BD 而是 B_1D_1。這多出來的經費被用以生產更

10　這裡，我們以效用最大替代最大利潤以簡化分析。

多的 Y 商品，也就是較 Y_0 數量為多的 Y_0 數量；這多出來的部分代表著官員用公款去滿足私慾的部分。此說明了：軟預算制度不僅導致政府效率的低落，也導致官員的貪污腐敗。[11]

除了上述預算外補助外，科爾奈還指出軟預算的另外三種常見的變形。

第一種是軟信用（Soft Credit）——當上級單位控制金融機構後，便有能力把較多的金錢貸給特定的下屬單位。同樣以圖 11.3.1 為例，若把貸款也加計到預算，該機構能支用的預算就不再是編列的 BD 線，而是 B_1D_1 線。這種情況經常出現在東南亞的裙帶資本主義（Crony Capitalism）：廠商負責人只要和政府官員存在特殊的人際關係，就能獲得別的廠商借不到的超額貸款，甚至還不一定要償還。

第二種則是廠商對其產品標訂的軟價格（Soft Price）——當產品價格亦由 CPB 決定時，CPB 就可以特意提高某特定產品的售價，以提高該廠商的預期收益和年度預算。軟價格問題不僅存有計劃經濟體制，也普遍存在非計劃經濟的國營企業。除了最終消費財，更多軟價格的問題發生在生產因素。具有特殊關係的廠商有能力讓 CPB 調降其生產因素的計劃價格，效果如同增加預算。

第三種是降低該廠商年終盈餘時上繳的軟稅賦（Soft Tax）。軟稅賦等同於生產因素的軟價格，同樣能提升特殊關係之廠商的預算線。

在分權徹底的社會，預算制度一般採用硬預算制度，保留較少的控存款（或預備金）。當層級職掌劃分不明確時，上級單位便會保留較多的控存款，有些作為配合款或獎懲金，有些則是最終時刻的救急準備。[12] 保有過多控存款，運作上似同軟預算制度。一般而言，下級單位爭取軟預算的能力與該單位在整體計劃中的重要性有關。處於關鍵生產點之單位自然有較強的爭取力。任務較重之單位的硬預算金額可能較多，但未必在爭取軟預算經費時擁有較強的

11 計劃經濟的軟預算問題類似於公共經濟學上的管制問題，因此也存在普遍的尋租和貪污問題。這些主題請參閱公共選擇的相關文獻與書籍。

12 上級單位保有較多控存款的說詞，都是要保有在最後時刻的救急準備。然而，就是因為軟預算制度導致各單位的預算不足，故才需要救急。這是把病因說成藥單之說詞。

能力。由於軟預算經費取決於人際關係，負責人的行事風格常扮演著決定性的角色。上層單位往往會以「全盤考量較有效率」為說詞，要求預算支用的裁量權，然而，也就是這類不公開和不透明的預算制度，讓裙帶關係成為各方爭取軟預算經費的主要關鍵。這現象不是社會主義獨有的特殊現象，只是較普遍和正式化而已。

譬如某一年清華大學理學院的預算的分配是，理學院分配到總額的 27%，系所總額分配到 73%，而在系所總額裡，化學系占 40%，物理系占 31%，數學系占 17%，統計所占 6%，天文所占 3%，學士班占 3%。在理學院分配到的 27% 中，便包括了院長可以支配的「控存款」。相對地，現行大陸大學普遍採取更模糊的軟預算制度：校內一般教師不知系的預算有多少、系主任不知院的預算有多少，院長不知學校的預算有多少。可以預期地，各單位為爭取預算，校內行政必然是巴結盛行、嚴重貪污。

又如，台灣電力公司是提供台灣電力的獨占性國營企業。台灣缺欠能源，政策朝向開發多元能源及鼓勵民間生產能源。然而，為了配合台電供電的壟斷性，政府立法要求台電收購多元開發和民間生產的電能。由於來源不同的發電成本不同，台電的收購價格也就不同。表 11.3.1 是 2011 年第三季台電從不同公司收購電力的每度價格。

表 11.3.1　台電電力收購價格（元 / 每度電）

廠商	台電	長生	新桃	嘉惠	國光	星能	森霸	星元
價格	2.77	2.74	1.75	2.31	3.12	3.12	3.12	2.82

資料來源：台電網站 http://www.taipower.com.tw、國會通訊 http://www.citylove.org.tw/parliament/35-ea/302-2012-03-29-15-15-49.html、以及 http://www.echinanews.com.tw/shownews.asp?news_id=160158

表中，台電自己生產的電力成本是每度電 2.77 元，從三家民營電廠（長生、新桃、嘉惠）購入的價格是每度電在 1.75-2.74 之間，但從四家台電轉投資電廠（國光、星能、森霸、星元）購入的價格是每度電在 2.82-3.12 元之間。雖然台電的收購價格有一套標準，但差異甚大的收購價格，難免引起立法委員質

疑其中是否存在軟價格問題。[13]

科爾奈認為，軟預算的普遍存在會造成短缺經濟（Shortage Economy）。圖 11.3.2 為一個軟價格的例子。假設某單位得提供 X 和 Y 兩商品，硬預算為 DB 線，M 點是硬預算下的購買組合。假設上級給予該單位在購買在 Y 商品上的軟價格特權，也就是較低的購買單價，則其預算線會上移到 D_1B 線，並購買 S 點的商品

圖 11.3.2　軟預算與商品短缺

硬預算 DB 線下的選擇為 M 點。若上級給於購買 Y 商品上的軟價格，預算線上移到 D_1B 線，選擇為 S 點。

組合。如果 CPB 沒有規定 X 商品的最低購買數額下，該單位現在購買的 X 商品數量（X_1）會少於上級的預期（X_0），雖然它購買了較多的 Y 商品。於是，它提供給社會的 X 商品數量就低於計劃所提供之數量，社會就出現 X 商品供給不足的缺口。

在圖 11.3.2 的例子，軟預算表現在 X 商品的短缺現象，因為 CPB 允許 Y 商品存在軟價格特權而未堅持 X 商品的提供數量。如果 CPB 在給於 Y 商品之軟預算特權時，也同時要求 X 商品的提供數量，X 商品就不會出現短缺。但該單位畢竟獲得了額外的預算，而這預算必須來自刪減其他商品之預算，總會反應在某種商品的供給短缺。由於軟預算在本質上就是默許預算單位生產某些非計劃下的商品，從而排擠某些商品的生產預算，因此，短缺非監督問題，而是制度性問題。這類由於軟預算的存在而使得原計劃的最適配置量無法被提供，這的現象稱為計劃失靈（Planning Failure）。

除了軟預算，社會主義國家的趕超策略也會造成短缺現象。為了早日達成目標，CPB 必須抓緊各種物資，讓各生產單位環環緊扣，故其指令必須嚴格。只要一個生產點落後進度，整條生產線就會受到影響。由於 CPB 在草擬計劃

13　另一個例子是台灣的全民健保制度。由於健保局在制度上不能接受中央政府的補助款，一旦發生虧損，便得靠調高健保費率來彌補。健保費率是健保局提供醫療服務的價格，但訂價權力在中央政府掌控的單位。因此，即使健保局年年虧損，其員工的年終獎金依然優厚。

時不容易擁有詳盡資訊，難免出現幾處生產點的進度落後，但這些生產點卻是生產進度的瓶頸。瓶頸的上游堆滿待消化的中間產品，而其下游卻是停機等待原物料。於是，最終產品的供給也就出現短缺。

軟預算會導致計劃失靈，但是否嚴重到讓它無法運作？計劃經濟的支持者卻不擔心。努帝認為，因短缺而出現黑市，也會調整黑市價格去解決短缺問題，同樣可以輔助計劃經濟的運作。[14] 當供給出現短缺時，短缺的商品勢必得進行配給。短期中，配給到短缺商品但需求不強的人會將商品售給黑市，黑市再轉售給願意出高價購買的人。波蒂斯認為，只要短缺現象持續，CPB 就應該調整短缺商品的價格。[15]

林毅夫和譚國富（1999）認為，軟預算不是計劃經濟的特有現象，也存在於資本主義社會。他們指出，低度發展國家的製造業在國際間都不具比較優勢。不具比較優勢的產業很難在國際競爭下生存，必需仰賴政府的補助或貸款。如果補助與貸款能讓這些產業先存活再求獨立，整體經濟才有可能轉型到具有比較優勢的產業。因此，他們認為補助與貸款下的軟預算制度是低所得國家可以採用的發展策略。不過，經濟史裡很少有受政府扶持而最終能獨立的產業，因為慣性的補助會扭曲該產業的用人、投資、競爭等策略。如果軟預算制度只用來輔助特定廠商，該廠商的確有可能在政府的強力監督下生存，但其代價將會是國內整個產業只剩這家被扶持的壟斷廠商。

台灣的經濟發展史中，我們不難找到政府補助與扶持的失敗例子，其中最令人詬病的就是失敗的汽車產業。台灣第一家汽車廠（裕隆公司）於 1953 年成立，長期受政府保護，也被譏為「扶不起的阿斗」。1967 年，政府決定開放新汽車廠成立，陸續有五家汽車廠成立，皆僅專注台灣市場，無力進軍國際。又十年，中研院財經五院士倡議建立年產能 20 萬輛的國營大汽車廠，以拓展外銷市場，由經濟部主導，並準備與豐田汽車合作。六家民營汽車廠聯合反對，大汽車廠功敗垂成。1985 年，政府在「自由化、國際化、制度化」的原則下，

14　Nuti（1986）。

15　Portes（1981）。

大幅調低進口汽車關稅及國產車的自製率，開放汽車市場。又十年，裕隆在 2009 年成功推出自創品牌，首款車開始外銷。

壟斷的國營企業也在臺灣經濟史上留下不好的紀錄。在許多制度不完備的低所得國家，政府由於收稅成本高，常利用壟斷的國營企業向百姓收取壟斷稅。臺灣的菸酒專賣制度也是這樣設立，並維持了百年。這期間，台灣出產的菸酒品質遠遠落後國際水準，甚至比不上中國大陸各地的傳統白酒。

為了加入 WTO，政府終於在 2002 年廢除菸酒專賣制度，讓菸酒回歸稅制。經過十年的市場競爭，圖 11.3.3 的金車噶瑪蘭酒廠於 2011 年以 Kavalan 威士忌贏得 2011 年 IWSC 國際釀造酒暨烈酒競賽的特金獎，並於 2012 年獲選世界百大酒廠。2011 年，大湖酒莊的草莓淡酒也於布魯塞爾世界酒類評鑑中獲得一座金牌。經過百年的黑暗期，台灣總算有了些佳釀。

委託人與代理人問題

早在計劃經濟興起的 1930 年代，奧地利學派就提出計劃經濟必然失敗的論述。米塞斯最早對計劃經濟質疑：「國有企業的負責人是否也追逐私利，就像民營企業的老闆那樣？」當負責人的報酬與經營成果無法相稱時，他無法想像他們還肯同樣地賣命工作。我們無法期待缺乏利潤動機的企業負責人能和民營企業的老闆有一樣地表現。不驚訝地，當時計劃經濟者的回答是：在社會主義群策群力的感人氣氛下，每個人的行動都是以追逐公眾利益為優先，自私的概念將自人間消失。當然，這令主觀經濟學者無從繼續對話。

圖 11.3.3　Kavalan 酒廠

百年的專賣制度使台灣菸酒品質遠落後國際水準。2002 年廢除專賣制度，Kavalan 威士忌贏得 2011 年國際釀造酒暨烈酒競賽的特金獎。

除了利潤動機外，米塞斯也

提出典型的委託人與代理人問題（Principle-Agent Problem）。國有企業的負責人是代理人，必須遵照 CPB（委託人）的指令，也會考慮自己的偏好或利益。他們會調整計劃指令。軟預算只是其中一種可能發生的弊端，其他可能的弊端如安插親信、建立裙帶關係、興建高級辦公大樓等。當然，到貪污腐敗時就已違法了。

委託人與代理人的問題可以朝兩方面來解決：其一是，委託人設法蒐集代理人在工作時的情報，並嚴格監督與管理；其二是，委託人設計一套誘因相容機制，使代理人不得不接受指示去行動。不論是嚴格監管或設計誘因相容機制，這些辦法的背後都存在一位負責設計與執行且其工作誘因不容懷疑的「大老闆」。但是，為何這位大老闆的工作誘因就不容懷疑？難道一個國家的最高領導人就不會貪污或背叛國家？在上個世紀，初行民主制度的韓國與菲律賓都有幾位國家最高領導人因貪污腐敗而入獄。當然，中國傳統的專制是另一回事，因為專制君主（大老闆）擁有國家的全部財產，是委託人。委託人只會是淫亂無能，扮演代理人角色的大臣才會貪污腐敗。

CPB 的成員是代理人，不是委託人，卻權充皇帝。皇帝可以隨意想出一些管理策略，包括執行成本重大之策略。但代理人不同，他們的報酬是有限的。若強迫他們去執行一些成本重大之策略，他們寧願退出管理階層。譬如 SOGO 百貨公司的總經理有權決定各樓層的商品配置，但不能賣掉 SOGO 去建晶圓廠。賣掉 SOGO 去建晶圓廠的決策屬於委託人，也就是財產權所有者。

近代的社會主義者羅伊默認為，市場社會主義可以仿效日本財團以財團銀行為核心的管理機制，讓國家擁有一些核心銀行，並以其為該財團的決策中心。[16] 核心銀行派員進駐財團下之各企業的董事會，以掌握各企業的內部情報，降低委託人與代理人之間的資訊不對稱問題。在這構想裡，財團銀行較 CPB 擁有更多的監控資訊，因為它同時扮演著計劃者、管理者與監督者三個角色。羅伊默想解決委託人與代理人問題，遺憾地，仍未能面對計劃經濟廢除（或部分廢除）價格機制而喪失的發掘與創新的機能。

16　Roemer（1994）。

中間財的價格計算

軟預算問題和資訊不對稱問題是組織內部的監督與管理的問題，也是新古典學者能發現的計劃經濟的弊端。他們接受列寧把整個國家看成一家大公司的觀點，國家計劃的執行和公司計劃的執行也就沒什麼不同：董事會設定方向、總經理擬定並督導計劃、各部門擬定並執行細則。只要是公司，就存在委託人與代理人問題和誘因問題，並非計劃經濟才有的。因此，他們建議 CPB 從公司的治理與管理的經驗和研究中學習改善策略。

米塞斯在提出計劃經濟的誘因問題和監督與管理問題後，接著指出計劃經濟及市場社會主義的病根所在：在市場社會主義裡，不經過市場交易的中間財並無市場價格。於是，當生產方式不是唯一時，CPB 就無從選擇適當的生產方式。不同的生產方式需要利用不同的中間財，生產方式的選擇和中間財的選擇是相同的意義。資本財是中間財的主要內容，資本財的選擇就是對現在消費和未來消費的選擇。

在市場經濟下，社會對於現在消費和未來消費的選擇方式有二。其一是經由資本財的選擇。這是利用不同資本財的價格結構去選擇不同的資本財。資本財一旦確定，未來一段期間內的商品產出種類也大抵確定。在這意義下，資本財的選擇僅意味著在未來一段期間內消費配置的選擇，而這選擇以假設商品結構不會有太大的變化為前提。其二是經由資本配置的選擇。資本是指資金，而不是實體的資本財。為因應未來的市場變動，廠商必須保有可流動的資本，以便有能力投資到新的生產方式或新的產業。資本選擇就是現在獲利能力和未來獲利能力的選擇，而市場上決定資本選擇的經濟變數主要是利率結構。

中間財的需要是衍生性需要。因為消費者對於最終消費財有需要，才衍生出廠商對中間財的需要。如果未來是可預測的，這些需要會反映到資本財的價格結構；如果未來帶有不確定性，這些需要會反應到資本的利率結構。價格結構與利率結構的資訊裡，帶有消費者對現在消費與未來消費的偏好，以及他們對於風險與不確定性的態度。廠商如果要能生存或賺取利潤，就必須將這些資訊列入其投資決策，而其做法便是利用這些價格結構去評估不同投資的利潤。

　　然而，資本財的價格結構與資本的利率結構在市場社會主義下都不存在，CPB要如何決定現在消費與未來消費的配置？如何決定資本財與資本的配置？CPB必須要有一套評斷標準，如果這套標準不是利潤計算，就只剩下兩種可能：政治計算或政治決策。前者是接受一套不可異議的命令，而後者通常呈現出隨機現象。

　　統計與預測的技術在計劃經濟 1.0 當時已有突破性發展，電子計算機也發展迅速。今日更有遍佈各地的網際網絡，技術上已不難估算全民對各種最終消費財的需要。在一定的統計誤差範圍內，最終消費財的估算是可行的。藉由最終消費財的需要函數和供給函數，CPB 可以估算中間財的需要。然而，這只有當最終消費財的生產技術只有一種的情況才能成立。假設一種生產技術對應一種中間財，那麼，當生產消費財的生產技術不是只有一種時，中間財也就存在多樣化。如果這些中間財都是為了生產相同的消費財，那麼我們可以從中間財的生產成本去比較不同生產技術的優劣，因為這只是生產效率問題。但如果不同的中間財所生產出來的不是同質的消費財，而是替代程度不同的多樣化消費財，CPB 就無法從各自的生產成本去去比較這些生產技術，因為這已是經濟效率問題。

　　另一種可能是，CPB 利用計劃推動之初的價格結構與利率結構去推估未來的結構。若假設中間財市場在短期間變化不大，它們的未來價格是可以沿用過去的數據或外推去估算。但在競爭市場裡，未來是一個利用更多資本財、生產成本被不斷壓低、產品品質不斷提升、產品功能不斷推陳出新、商品類別常令人驚奇的社會。朝向未來的發展模式將是以分散的、隨時的、嘗試性的方式在進行，價格結構與利率結構也不斷在調整。創業家針對其熟悉的產業，估算其市場與商品的發展可能，預期價格結構與利率結構的變化，然後提出計劃案和預期利潤，再以其專業知識去行動。相對之下，CPB 要如何配置現在與未來的消費，如何評定不同的投資案，如何去設計未來等都陷於迷霧中。

　　米塞斯認為蘇聯早幾期五年計劃的成功，因為可以自國外市場取得不同生產技術所需之中間財的價格結構。雖然計劃經濟不以利潤為目標，但計劃初期採用的價格結構和人們的需要量都是沿襲利潤動機下的數據，這些數據是實現

經濟效率的保證。經過十多年之後，蘇聯在封閉之下自己所發展的生產技術和消費財，完全脫離了西方社會的經濟與生產結構，而個人的需要已不再是來自傳統生活的習慣。於是，中間財價格結構的設算就陷入隨機性的選擇，或隨著政治起舞。其結果是整個生產和資源配置的隨意錯置，終而導致社會全面停滯和五年計劃的失敗。

除了上述發生在計劃經濟下的論述外，美國社會學家薩克瑟尼安也舉了一個在矽谷中發生的真實故事。[17] 她說，生產工作站電腦的昇陽公司原本是一家垂直整合型的贏利公司，1980 年代因市場競爭激烈，經營受到威脅，首先採取開放軟體策略，希望「把市場帶進公司」。1990 年，昇陽公司進一步將公司業務依分工分成五家獨立自主的公司，讓它們全權負責各自的損益與銷售。這五家公司分別是：（一）SunSoft，發展與行銷 UNIX 作業系統；（二）Sun Tech Enterprises，開發作業系統下的工作站應用軟體；（三）SMCC，負責硬體的設計與製造；（四）Sun Express，負責郵購與運送業務；（五）Sun laboratory，發展未來產品。其中最具意義的是，SunSoft 將自家工作站自豪的Solaris 作業系統也賣給工作站市場的競爭對手惠普公司。昇陽公司的解釋是，只有市場中的對手公司才知道 Solaris 作業系統的真正價格，這樣，自己才知道使用 Solaris 作業系統之工作站的價格，也才知道要繼續投資多少於 Solaris作業系統之研究。分家之後，昇陽公司終於度過了一次經營危機。

知識的生產與利用

不同於米塞斯強調中間財價格計算問題的重要性，海耶克認為個人知識的發現、累積與利用的問題是社會主義失敗的另一根本原因。

人類的生產方式早已脫離純粹的勞動力，取而代之的是廣泛的機器、技術和組織的利用。我們曾定義知識的承載體為資本財，並以知識的利用去說明人類的經濟成長。相對於市場經濟能讓散佈在個人身上的知識有機會被利用，社會主義過度強調 CPB 少數人員的知識而漠視大部分個人的知識。海耶克認為，

17　Saxenian（1994）。

既然無法好好利用散佈在個人身上的知識，便無法發揮資源的經濟效率，更無法期待經濟的成長。計劃經濟會走向停滯，也就不奇怪了。

海耶克主張：知識的發現、累積與利用是經濟學的核心問題。亞當史密斯在討論勞動分工時曾提到，分工後的工人在厭煩單調工作下發明了機械以替代勞力。但這些發明是如何出現的？分工後的專業化讓工人熟練工作的技巧和細節，於是，他們製造機械去模仿自己的工作程序。也就是說，個人將自己熟練的技巧和知識轉化成動作程式碼，內嵌到金屬或木塊上成為機械。這個編碼過程類似於生產者將價格標示在商品上，將主觀知識轉化成客觀編碼，再以主觀意念將客觀編碼內嵌到客觀載體。當然，編碼必須使用大家都能接受的文法，否則不僅他人無法辨識，連自己過些時日後也會看不懂。由於解碼使用的是個人的知識，不同人的解碼結果會出現差異。不過，只要編碼是利用一般的文法，經過文法解碼出來的知識仍具有可以普遍被理解之內容。當機械被啟動，只要知道如何去操作它，就等於是重複利用這些被編碼的知識和技巧。這些知識不僅可再度被利用，更可以複製給許多第三人利用。知識經過複製，可以提供無數的他人同時利用，產生巨大的外部效果。

知識的解碼或資本財的再利用，其價值不只是在於它可以傳遞給無數的第三人利用和巨大的外部效果，更在於這編碼解碼過程讓分散在各地和個人身上的知識能夠累積起來並且跨時傳遞。今天，我們使用一台筆電時，其實是在利用它所承載的各國各人的知識。我們利用資本之所以能產生較大的效率，是因為我們不只是在利用自己擁有的知識，而是也同時在利用他人所擁有的知識。我們同時能利用到的他人的知識愈多，生產效率就愈高。

市場利用知識和 CPB 利用知識的不同效果，可以從硬碟和光碟的競爭來說明。大約在 1990 年代，光碟和硬碟是電腦的兩種可以大量儲存資料的記憶工具，而之前的磁帶因為無法隨機存取而僅作為拷貝儲存的副本。當時，日本產業界主張發展光碟，因為他們相信硬碟的讀寫頭畢竟是機械式的，其速度總有一定的限制，會限制資料存取的速度。相對地，美國產業界主張發展硬碟，因為他們相信光碟在讀寫之前必先加熱，故其資料存取的速度也是有一定的限制。日本和美國是當時的兩大電腦產業國家，也是製產品規則的兩大國家。台

灣當時也想發展大量儲存資料的記憶工具,問題是,應該跟隨日本或是美國?如果當時台灣受 CPB 的控制,他會選擇何者?台灣先是跟隨美國,但沒成功,後來改跟隨日本才成功。因此,台灣的電腦產業在這世紀並無生產硬碟機的工廠,確有好幾家生產光碟的大廠。CPB 必須擇其一,但他們無更進一步的知識可供其判定。那麼,市場會選擇何者?市場的選擇是經由競爭去篩選,其結果取決於雙方在研發與行銷的努力。當時,日本押注在光碟而美國押注在硬碟。經過十年的肉搏戰,我們很清楚,兩者皆生存下來,還出現了第三種可以大量儲存的快閃記憶體。如今,光碟和硬碟都較十年前快好幾倍,而儲存容量也增加快一千倍。它們都是勝利者,因為都在市場競爭中各自找到自己的專長。

CPB 選擇特定的知識,也就是排斥了其他知識的利用。當個人必須去學習或接受 CPB 所選定的知識後,他將失去生產與累積個人知識的誘因。當個人沒有機會將他由操作資本財所獲得之個人知識內嵌到載體,知識無法跨時累積,勢必減緩資本財所承載之知識量的成長。同樣地,若個人不能任意使用承載不同知識的異質資本財,也不能隨意以個人知識去解碼,社會將無法發揮異質性資本財的互補效果。

附錄:法國的指導性經濟計劃

蘇聯經濟計劃的初期成功影響西方民主國家的戰後重建。由於西方國家尊重私有財產權,無法操控國家整體資源,最多僅支配國家擁有的行政資源,利用政策去改變經濟資源的配置。

法國稱其三十多年的經濟計劃為指導式經濟計劃,說明了法國政府的計劃權力只限於產業目標和政策的制訂。雖然法國曾在 1936 年將法蘭西銀行和其他銀行收歸國有化,也試圖經由銀行對借貸資金的分配權力去控制產業,但因第二次世界大戰爆發而沒進展。戰後,馬歇爾計劃帶來龐大的美元,才使法國又重新啟動經濟計劃。不過,這時的計劃目的主要在有效地利用援助經費。由於法國在戰前是以小規模的工業和農業為主體,產業發展就成了計劃的主要目標。

　　1946 年法國成立計劃總署（Commissariat General du Plan），直屬於總理。第一期計劃為 1946 年到 1952 年，以鋼鐵、煤礦、運輸、水泥、電力和農機六大關鍵產業為發展焦點。1950 年又增加燃料和肥料兩產業。除了農機外，這些關鍵產業都是原物料和基礎建設。1953 年到 1957 年的第二期計劃繼續推動上述關鍵產業的建設，優先分配資源、進口配額、與建築許可。第二期的目標設定在四年內提升 25% 的 GDP。當原物料的供給充裕後，1957 年到 1961 年的第三期計劃以平衡國際收支為目標，推動進口替代，期待 GDP 能再增加20%。

　　1958 年戴高樂（Charles A. J. M. de Gaulle）掌權，開創法國第五共和。第五共和削減議會權力而增加總統權力，也創立了雙首長制。當總統所屬政黨在國會的席次超過半數時，總統可就所屬政黨委任總理，變成實質的總統制。戴高樂長期主政，熱愛經濟計劃，便將計劃權力從國會移到行政機構。1962 年到 1965 年擴大第四期計劃規模，除了推動家電和化學製品產業外，也加入興建學校和醫院等公共工程，並設定提高 24% 之 GDP 為目標。1965 年到 1970 年的第五期計劃以價格管制與收入政策為主，並以合併公司和打造民族旗艦公司為產業政策。由於成效不彰，1970 年到 1975 年的第六期計劃又重新回到重工業，設定 7.5% 的年成長率。由於多年的經濟計劃擴大了貧富差距，而勞工工時過長問題也沒解決，法國經濟計劃的成果被譏笑為「沒有繁榮的成長」。由於每期的經濟成長率均能達到預期，也就成了亞洲新興國家實施經濟計劃的典範。

　　隨著計劃規模越來越大，問題也越來越多。霍爾認為法國經濟計劃有如下的缺點。[18] 第一、計劃的責任隨計劃規模的擴大而越來越不明確；第二、各地區爭奪公共建設的經費，卻又迴避解決負外部性方面的公共建設；第三、大部分的旗艦公司最後都成為政府的財政負擔；第四，工會在三十年期間完全無法參與計劃，因而罷工頻傳。[19]

18　Hall（1986）。

19　例外主義：計劃必然導致公司面對太多的管制，政府為了以善意對特定公司，便給以選擇性豁免。

第六期計劃預定 GDP 能提高 5.9%，而實際上僅達 3.6%。預估的物價上漲率是 3.2%，實際上確高達 8.7%。蒼涼的經濟成果，再加上 1973 年的石油危機帶來失業率之大幅提升，季斯卡（Valery Giscard d'Estaing）總統於 1974 年宣布終止經濟計劃，回歸自由經濟。[20]

20　第七期（1975-1981）大幅縮編編制（如委員人數由第六期的約 3000 人減少為第七期的約 700 人），其方針也轉向安定政策，如降低通膨、改善國際收支和追求充分就業。

本章譯詞

丁伯根	Jan Tinbergen（1903-1994）
史達林	Joseph Stalin
市場社會主義	Market Socialism
布爾什維克派	Bolsheviks
弗里希	Ragnar Frisch（1895-1973）
白搭便車	Free-Riding
共產黨	Community Party
列寧	Vladimir Lenin
托洛斯基	Leon Trotsky
投入產出模型	Input-Output Model
里昂鐵夫	Wassily Leontief
例外主義	Exceptionalism
孟什維克派	Mensheviks
季斯卡總統	Valery Giscard d'Estaing
昇陽公司	SUN Corp
俄國民粹主義者	Russian Populists
俄國社會民主黨	Russian Social Democratic
指導式經濟計劃	Directive Planning
科爾奈	Kornai János
約安達索夫	John V. Atanasoff
計量經濟學	Econometrics
計劃失靈	Planning Failure
計劃總署	Commissariat General du Plan
庫布曼斯	Tjalling C. Koopmans（1910-1985）
核心銀行	Core Bank
海薩尼	John C. Harsanyi
馬斯金	Eric S. Maskin
勒納	Abba P. Lerner
康特羅夫基	Leonid V. Kantorovich
梅爾森	Roger B. Myerson
軟信用	Soft Credit
軟稅賦	Soft Tax
軟預算	Soft Budget
軟價格	Soft Price
單形法	Simplex Method
短缺經濟	Shortage Economy

硬預算	Hard Budget
費雪	Irving Fisher
鄉村公社	Mir
愛因斯坦	Albert Einstein（1879-1955）
新經濟政策	New Economic Policy
裙帶資本主義	Crony Capitalism
誘因相容機制設計	Incentive Compatible Mechanism Design
赫維克茲	Leonid Hurwicz（1917- 2008）
線性規劃	Linear Programming
諾伊拉特	Otto Neurath
戴高樂	Charles A. J. M. de Gaulle
蘇維埃	Soviet
蘇維埃社會主義共和國聯邦	USSR
蘭格	Oskar Lange

詞彙

UNIX 作業系統

丁伯根

人性轉軌

十月革命

于光遠

土地的國有化

土地稅

大躍進運動

中央計劃局

中間財

丹茲格

五年計劃

文化大革命

毛澤東

古典政治經濟學

史達林

台灣電力公司

四人幫

左派分離主義

市場社會主義

布爾什維克派

平均地權

弗里希

白搭便車

光碟

全民所有制

共產黨

列寧

托洛斯基

米塞斯

快閃記憶體

投入產出係數

投入產出模型

抓大放小

里昂鐵夫

亞洲四小龍

例外主義

委託人與代理人問題

孟什維克派

季斯卡總統

昇陽公司

金車噶瑪蘭酒廠

俄國民粹主義者

俄國社會民主黨

指導式經濟計劃

科爾奈

約安達索夫

美國經濟結構：1919-1929

計量經濟學

計劃失靈

計劃經濟 2.0

計劃經濟 3.0

計劃經濟大實驗

計劃總署

原始資本累積

孫中山

庫布曼斯

恩格斯

核心銀行

海薩尼

馬克思

馬克思主義

馬斯金

勒納

國營企業

康特羅夫基

梅爾森

軟信用

軟稅賦

軟預算問題

軟價格

創業家

勞動價值學說

單形法

短缺經濟

硬預算

硬碟

菸酒專賣制度

費雪

超英趕美

鄉村公社

集體所有制

愛因斯坦

新經濟政策

經濟發展

聖彼得堡

董輔礽

裙帶資本主義

裕隆公司

資本財公有化

電力收購價格

電子計算機 ENIAC

預算限制線

磁帶

誘因相容機制設計

赫維克茲

樊綱

線性規劃

鄧小平

諾伊拉特

戴高樂

總體戰爭

賽局論

薩克瑟尼安

羅伊默

關鍵產業

蘇維埃

蘇維埃社會主義共和國聯邦

蘇聯社會主義經濟問題

蘇聯教科書

蘭格

第十二章　戰爭經濟與福利國家

第一節　戰爭與福利政策
　　　　英國的經濟動員、福利政策的興起
第二節　強權國家的經濟制度
　　　　法西斯主義的興起、法西斯主義的體制
第三節　福利國家
　　　　政策與體制的區別、教育券、職分社會

　　十九世紀歐洲的穩定秩序來自經濟自由主義與政治保守主義的相互牽制，然而，這平衡卻在二十世紀初歐戰和共產主義的興起時被打破。上一章討論了歐戰之後在共產主義國家興起的計劃經濟，本章將繼續探討歐戰帶來的其他政治經濟體制。

　　第一節首先回顧英國在歐戰期間的經濟動員情況，及其參與戰爭而開辦的福利政策。這些福利政策逐漸發展成（英國的）福利國家內容。相對於英國的福利國家，德國納粹政府打造的是強權國家。福利國家的提出是為了對抗強權國家帶給人民的願景，而強權國家的提出則是納粹政府為了對抗計劃經濟的美景。納粹政府是社會主義和國家主義的混合體，其發展面臨著戰前自由主義者的競爭，同時也面臨著社會主義者的挑戰。第二節將討論德國在納粹時期的政治經濟體制。

　　就歷史發展而言，第一個走上福利國家的是英國，而不是北歐諸國。[1] 由於英國傳統上堅守自由經濟與民主政治，在這個意義上，福利國家也可以看成是自由經濟體制試圖去接納民主政治的一種發展願景，因而堅守著一些自由經濟的基本原則，如私有財產權、經濟自由等。第三節將從自由經濟之視野來討論福利國家的發展。

1　下一章將討論北歐的社會民主主義傳統和其政治經濟體制。

第一節　戰爭與福利政策

在總體戰爭時期，勝利是全國人民的共同目標。既有共同目標，強而有力的政府領導就可以發揮最高的生產效率。英國政府從動員中學會了如何操控全國經濟資源，包括管制商品價格、控制生產與運輸工具、設立公營工廠、分配生活物資、補助工業、提供免費醫療等。當個人被要求放棄自我目標，改而追求共同目標時，也會藉著團結起來的壟斷力量去與政府談判資源的重新分配。戰爭時代和戰後的經濟戲碼將政治權力凌駕於市場機能之上。

1914 年的歐戰對英國具有多重意義。首先，它是大英帝國盛衰的分水嶺。其次，羅伊德－喬治（David Lloyd-George）政府承諾戰後的社會改革，把政府推上了社會政策的主導地位。第三，戰後廢除了投票權的財產限制，讓貧民擁有與富人相同的政治權力；第四，隨著金本位制度的瓦解，政治力量開始侵蝕金融體制。

英國的經濟動員

當歐戰發生時，英國人普遍不認為此次大戰與過去的對法戰爭有何差異，只不過主角由法國的拿破崙換成德國皇帝威廉二世。因此，英國仍採取傳統的應戰措施，如將戰爭從民間經濟活動中獨立分離，規劃不超過 13 萬人的部隊及軍事裝備，實施對歐洲大陸的封鎖戰略。但他們很快便發現，沿用過去的應戰方式無法贏得這一次嶄新的總體戰爭。慌忙間，英國軍隊的人數擴增至 100 萬人，大批年輕婦女投入軍需品的生產，政府動員全國經濟資源投入戰爭。

歐戰初期英國社會何以如此自信？原因在於自維多莉亞女王時代以來，英國長期處於穩定成長階段。根據歐戰前（1899-1913）的調查數據顯示，英國是個極為穩定的社會。其生活成本的年平均增加率（接近於消費者物價指數）為 0.97%，失業率為 1.96%。歐肯（Arthur M. Okun）稱這兩指標相加後的數字為痛苦指數。2.93 的痛苦指數甚至低於美國歷史上最低紀錄 2.97，實非當前

歐洲普遍超過 10.00 所能想像。[2] 當時的年平均實質經濟成長率為 0.31%，雖然不高，但持續成長已足以讓人們對未來抱持樂觀與期待。最後，0.29% 的年平均實質工資率顯示出工人階級亦能同步分享經濟成長的果實。[3]

　　然而，就國力而論，這時期的英國已不及美國，甚至落後於新崛起的德國。如下表 12.1.1 所示，德國的每位工人實質產出雖低於英國，但乘上全國人口數之後的總產出則與英國不分軒輊。在鋼鐵產量方面，德國已超過英國一倍多。若再考慮德國新崛起背後所擁有的較新生產設備，便可明白英國當時要獨自打完那場戰爭肯定相當辛苦。

表 12.1.1　1910-1913 年間國際經濟情勢比較

經濟變數	英國	德國	美國
人口數 1910 年，（百萬）	45.3	64.9	91.7
每工人實質產出指數 1910 年，（英國 =100）	100.0	65.0	135.0
鋼產量占世界比例， 1910-13 年，（%）	10.3	22.7	42.3

資料說明：人口數取自 May（1987），第 284 頁；鋼產量的世界占有率數字取自 Aldcroft（1968）。每人實質 GDP 指數取自 Feinstein（1988），第 4 頁

　　無論是錯估敵我情勢亦或對總體戰爭缺乏認識，緊急下的調整步驟難保不出紕漏。1914 年底，當軍事人員增加到百萬人時，彈藥與軍需品的生產與供給出現嚴重短缺。於是，國會通過《王國防衛法案》，允許政府協助民間的軍需品工廠聘雇年輕婦女。傳統上，民間生產軍需品，再賣給政府。這新法案違背了現行的交易制度，也衝擊到傳統的學徒制度，終於爆發罷工潮。戰爭處與民間進行協議，同意直接採購民間工廠的軍需品，並制定一套根據生產成本估算的採購價格。於是，軍需品市場從傳統的交易方式轉變成契約生產方式。隨著戰事擴大，政府也開始協助其他的輕工業工廠改裝成軍需品工廠，並輔助現

2　根據 http://www.miseryindex.us/ 的紀錄，美國的痛苦指數在 2013 年五月為 9.07%，而歷史最低紀錄為 1953 年七月的 2.97%，最高為 1980 年六月的 21.98%。美國於 1980 年的通膨率為 13.5%，失業率 7.1%，導致雷根贏得總統選舉。

3　除了失業率數字來自 May（1987）外，上述其餘數字均取自 Feinstein（1990），表 4。

有軍需品工廠擴大生產規模。不久，戰爭處進一步設立國家彈藥工廠，直接雇員生產彈藥。

為了運送大批的軍隊與裝備，英國政府開始控制交通工具。鐵路雖仍由民間經營，但價格與路線則受控於政府。對於海上運輸，政府僅提供廉價的保險並且限制非必需品的運輸，但在 1916 年德國實施潛艇封鎖戰略之後，英國開始全面控制船舶運輸。

在戰前，歐洲因長期實行市場經濟與自由貿易政策，國際分工已經成形。英國輸出煤與機械，自美國進口農產品，由德國進口光學與化學工業產品。戰爭爆發後，為了緊急生產光學與化學工業品，其政府於 1916 年成立科學與工業研究部，提供廠商技術協助和低利率貸款。在食物方面，英國政府先以價制量，但迫於食品價格節節升高，1916 年開始管制奶類、油類、肉類，1917 年規劃農地與農作物的生產。由於食物短缺仍然很嚴重，1918 年不得不委任貝弗里奇（William Beverage）成立一個委員會，進行糖、油、肉、奶油的配給。直到戰爭結束時，接近 85% 的食物皆實施配給制度。

隨著戰事持續擴張，戰爭費用急速增高。政府籌措戰費的方式，其一是發行政府公債，其二為提高現行稅率或設立新稅，其三則是印發新鈔票。若政府發行公債，利率必需高過一般市場利率，才能從貨幣市場搶到借款。對政府來說，最簡單的籌款方式是印鈔票，但增加貨幣供給量會提高物價。比較這些方式，利率提升的受害者是貸款投資的創業家和貸款購屋的百姓；稅率提升的負擔者是稅基較高的高所得者，而物價上升的受害者則是固定薪資的所得階層。既然戰爭無法避免，政府除設法將傷害降至最低外，還必須將負擔分攤給不同的所得階層。

最初，英國政府依照過去經驗，對民間軍需品工業的利潤開徵軍需品稅，也對利潤高過戰前水準的企業開徵超額利潤稅，此外並未設立新稅，也未提高所得稅或商品稅的稅率。但是，這兩項新增的政府收入卻遠不及政府支出的增加，繼續攀升的赤字便只能以借款來應付。政治人物在權衡利害時，往往選擇避免立即的傷害，而將傷害往後遞延。由於當時市場可貸基金不足，不久，英國政府便開始大量印製鈔票，以補足所需款項。表 12.1.2 的貨幣增加量由

1914 年的 41 百萬英鎊竄升至 1918 年 356 百萬英鎊。快速提高的貨幣增加量最終於戰後的 1918 年引發高達 28.8% 的通貨膨脹率。

表 12.1.2　歐戰期間英國中央政府經常帳與貨幣經濟

年	政府收入	政府支出	貨幣增加量	物價增加率
1913	167	167	41	2.0
1914	170	296	103	1.0
1916	428	1399	155	9.3
1918	790	2154	356	28.8
1919	962	1401	377	20.1

資料說明：政府收入與政府支出的單位為百萬英鎊，數據取自 Feinstein（1972），表 4 和表 12。貨幣增加量為貨幣存量增加量，單位為百萬英鎊，資料取自 Friedman and Schwartz（1982），表 4.9。物價增加率為零售物價指數增加率，單位為 %，取自 Feinstein（1972），表 65。

福利政策的興起

英國政府在擴大軍需品生產和聘雇年輕婦女引爆了罷工運動。技術工人要求政府不得雇用非技術工人。當時擔任財長的羅伊德－喬治與工會領袖達成如下協議：政府在戰時可以暫時性地雇用非技術工人及婦女，但必須保障軍需品生產契約的利潤率。1915 年，國會追認《戰爭軍需品法案》，允許雇主只要取得政府的許可證明便可以禁止工人變換工作。這法案開啟工會干預政府與廠商之契約內容的先例。從此，工人清楚地認識到經濟利益也可以經由政治談判獲得。不過，工人也擔心政府會借擴大戰爭去進一步限制工人的權利，便積極參與工會。在表 12.1.3 中，英國工會會員人數在 1916 年增加了三分之一，以後逐年成長。到戰爭結束時，工會人數達到了戰爭開始時的兩倍。

表 12.1.3　1911-1930 年間英國的工會人數（萬人）

年	1914	1916	1918	1919
工會會員數	152.7	217.1	296.0	346.4
參與罷工人數	44.7	27.6	111.6	259.1

資料說明：參與人數欄指參與各次罷工參與人數的總計，總活動日為各地各次活動日數的總和，數據來自 Cole（1948），第 192 頁。工會人數欄取自 Pelling（1993），附表 A。

羅伊德－喬治希望和平，處處向工會妥協。他於 1916 年接任首相後，隨即設立國家勞工顧問委員會，之後又設立勞工部接管工業關係，並任命一名工會領袖擔任部長。他又委任了一位工會領袖，成立委員會調查罷工問題。該調查報告指出：工人與工會都願意協力政府打贏戰爭，但不希望戰後工人的政治及社會地位依舊低落。羅伊德－喬治承諾在戰爭期間和戰後做一些重大的政治改革：1917 年設立重建部、1918 年擴大選舉權、1919 年設立健康部。這些動作雖使 1996 年的罷工參與人數較戰前的 44.7 萬人次少了三分之一，但到了 1918 年又增高至 111.6 萬人次，而 1919 年更提高至 259.1 萬人次。

戰爭使居住問題變得複雜。許多工人及家庭被要求集中到軍需品工廠附近居住，也迫使房租大幅上漲。1915 年英國便發生抗議房租過高的罷工。為了平息工潮，英國政府先是聽取工人代表的意見，開始管制房租，結果卻造成出租房屋數量的大幅減少。這個經驗促使英國政府放棄房租價格與標準的管制，改為增加住屋的供給。1914 年以前，貧民住宅的提供屬於《貧窮法》及地方政府的職權範圍。重建部成立後，政府便開始調查工人對住宅的需要：1917 年的數字是 30 萬戶。重建部不只要復原戰前的社會結構，還要建設一個更好的經濟社會，包括健康、住宅、教育、失業保險等計劃。英國國會於 1919 年先後通過兩個法案，要求中央政府分別補助地方政府及民間公司興建住宅，並改善不符衛生標準的民間住宅環境。根據這些法案，重建部宣稱在三年內增建 50 萬戶住宅。雖然這承諾到 1923 年才實現四分之一。自此之後，中央政府已擺不開住宅興建與維護的負擔。

健康問題本來也屬於《貧窮法》與地方政府的職權，但戰爭把中央政府也拉進來。政府在擴大徵召入伍的新兵中，發現只有三分之一青年的健康符合從軍標準，於是要求重建部進行提升人民健康的改革規劃。由於這類工作必然導致中央政府與地方政府的職權衝突，因而只能完成少數的計劃，如性病免費治療、母親與嬰兒的生產檢查。

1918 年通過的《改革法案》是戰爭內閣最大的政治改革。該法案廢除選民必須具備最低財產與納稅的條件，使選民人數躍增至 2000 萬人以上。由於新選民大都是低所得者及工人，工會與工黨的政治力量也跟著水漲船高。當年

大選，工黨取代自由黨成為國會（最大）反對黨。此後，各黨候選人的政見便開始轉向，如羅伊德－喬治首相及其聯盟在 1922 年大選中打出「幫英雄安家」的口號。在這次選舉中，工黨出現許多不是靠著總工會的支持當選的新科議員。1923 年，保守黨政府解散國會。重新選舉的結果，保守黨雖贏得多數席位，仍然遠低於半數。1924 年，工黨獲得自由黨的合作組閣，首次由在野黨變成執政黨。

之後的二戰期間，英國根據《貝弗里奇報告》建立了社會保障體系和國家公共醫療衛生體系，並發放家庭扶養津貼。其實，英法兩國人民同樣都禁不起社會主義的誘惑，只是接納的方式不同。英國兩黨都曾著手推動計畫經濟，但皆未曾大規模進行。保守黨的麥克米蘭（Harold MacMillian）對市場經濟不具信心，曾出版《重建》說明他構思的經濟計劃體系。五年後，他又寫了《中間路線》，主張在經濟計劃的前期先成立由產業與貿易業代表組成的委員會，依照全國的有效需要規劃各產業的生產數額。1957 年，他當上首相，先後成立物價、生產暨所得委員會與國家經濟發展委員會，推動合作式國家計劃。[4] 另外，工黨於 1958 年的政策宣言提出「為進步而計劃」，指責保守黨政府拒絕經濟計劃而造成蕭條。他們重新定義經濟計劃，將社會主義國家所採用的命令式計劃改為民主式計劃，並指出：「每日的例行性決策可以交給工業界與消費者去操心，…政府計劃的目的在提供一個更寬廣的空間，使得新的財富能順利而快速地累積，又能避免工業界與國家目標間發生衝突。…國家與企業勞資雙方的夥伴關係，是民主式計劃的精髓。」[5] 夥伴關係是工黨修正命令式經濟計劃的新方向，也成為四十年後工黨放棄財產共有主張的替代口號。

除了短暫的計劃經濟幻想外，保守黨基本上仍舊堅持私有財產權和市場經濟，和工黨偏愛公有產權的意識型態南轅北轍。也因此，每當工黨上台便將鐵路、航空、電信等產業國有化；當保守黨重新執政，又將這些產業再度民營化。英國政府政策隨政黨輪替而時常反覆。[6]

4　Planyi（1967），第 18-20 頁。

5　Balogh（1963），第 5-9 頁。

6　有學者認為歐戰後的政黨輪替是英國國勢日益衰敗的主因。這論點雖有爭議，但反覆的政策的確帶給社會運作和百姓生活龐大的調整成本。

第二節　強權國家的經濟制度

　　歐戰留給人類的另一項餘毒是法西斯主義。當時的法西斯國家主要是義大利、德國、日本，也包括哥倫比亞的蓋坦（Jorge Gaitan）和阿根廷的貝隆（Juan D. Peron）。法西斯主義的鼻祖雖是義大利的墨索里尼（Benito Mussolini），但德國希特勒（Adolf Hitler）領導的納粹黨的影響更大，手段更駭人聽聞。[7]

法西斯主義的興起

　　歐戰後的義大利國債高抬、經濟衰退、工廠關閉、失業率高攀、通貨膨脹嚴重，百姓生活極度困難。當百姓期待政府有所作為時，多黨組成的聯合政府卻陷入政治紛爭，擱置重大法案，終於使人民喪失對議會政治的信任。在義大利北部的工業地帶，工人多次罷工並佔領工廠，一度還成立蘇維埃政府。創業家和商人備感共產主義的威脅，期盼著強人政府的出現。

　　墨索里尼在歐戰前是一位極左的社會主義者，卻在歐戰後轉向國家主義，因反對社會黨的溫和路線而遭開除。他於 1919 年創立國家法西斯黨（PNF），推崇強權、專制、仇外，反對自由、民主，組織戰鬥團並以恐怖手段打擊反對者。1922 年義大利瀕臨內戰，他趁機控制北部幾個城市，並號召群眾進軍羅馬。義大利國王為了避免內戰，便邀請墨索里尼出任首相並組織內閣。他很快地就以暴力消滅所有的反對派，成立一黨專政的極權政體，任命自己為獨裁者，指派國會議員，成立祕密警察，設置集中營，嚴格審查教科書、報章、雜誌和書籍，並要求教育要以宣揚法西斯政權和墨索里尼的偉大為目標。

　　根據英國已故歷史學家霍布斯邦（Eric Hobsbawm）的說法，民主在歐戰後的世界更為躍進。新成立的國家基本上都行議會政治，包括土耳其在內。但自從墨索里尼進軍羅馬開始，民主政治的盛況就快速消退。他說：「兩戰之間的年代裡，唯一不曾間斷並有效行使民主政治的歐洲國家，只有英國、芬蘭（勉

[7]　本章僅討論與政治經濟相關議題。

強而已）、愛爾蘭自由邦、瑞典及瑞士而已。」[8] 他又引述他文說道，東歐的獨裁君主、官吏、軍人，還有西班牙的佛朗哥，均紛紛走上法西斯主義。相對於社會主義對市場經濟的直接挑戰，法西斯主義直接挑戰自由與民主制度。然而，政經體制是一體的，就如計劃經濟無法接受政治自由，極權主義也同樣無法接受市場經濟。

德國法西斯的興起過程和義大利略有不同。德意志帝國戰敗後，於 1918 年底崩潰，接替的是威瑪共和國。戰後的經濟產能已非常惡劣，加上魯爾工業區又為法國強佔，還得支付《凡爾賽條約》的鉅額戰賠款，德國政府開始大量發行貨幣，導致馬克的巨幅貶值。1923 年 11 月，一美元能兌換 40 億馬克超過，出現天文數字的通貨膨脹。表 12.2.1 是當時購買一盎司黃金所需要的德國馬克金額。

表 12.2.1　德國威瑪時期的超級通貨膨脹

1919 年 1 月	170
1920 年 1 月	1340
1921 年 1 月	1349
1922 年 1 月	3976
1923 年 1 月	372,477
1923 年 9 月	269,439,000
1923 年 10 月 2 日	6,631,749,000
1923 年 10 月 16 日	84,969,072,000
1923 年 10 月 30 日	1,347,070,000,000
1923 年 11 月 30 日	87,000,000,000,000

左表的左欄是日期，右欄是購買一盎司（ounce）黃金所需要的德國馬克金額。
資造來源：http://www.dailypaul.com/152768/gold-silver-prices-under-the-weimar-republics-inflation

當個人不再自給自足後，就必須仰賴交易去獲取生活所需。交易本質是間接交易，以穩定的幣值為前提。一旦出現超級通貨膨脹，人們不願手中持有

8　Hobsbawm（1994）。中譯本：鄭明萱，《極端的年代——1914-1991》，第四章，第 162 頁。

貨幣，會儘快地把手中的貨幣去交換任何的商品。然而，一日多變的價格讓個人無法確定商品的當下價格，但又不得不交易，於是，每次的交易都帶疑惑，也包括一再地被欺詐。這是每個人每天一再發生的事件。人非聖賢，受騙的次數多了，吃虧的次數多了，是否也會想「取回」自己被騙走的損失？茲威格（Stefan Zweig）在自傳裡說道，「大家都在互相欺騙…一切價值都變了，不僅在物質方面如此。國家法令規定遭到嘲笑，沒有一種道德規範受到尊重，柏林成了世界的罪惡淵藪。…整個民族都在憎恨這個共和國。」[9]

綜合霍布斯邦的論述，戰敗後的德國在面對超級通貨膨脹之際，也面臨普世的經濟大蕭條。他說，「連中產階級之中高層公務人員的政治立場也走上極端。…多數與政治沒有關係的德國百姓，都相當懷念德皇威廉統治的帝國時代。…法西斯思想在興起的年代是以中產及中下階層為其主要支持者。」[10] 傳統的保守份子就更不用說了，他們厭惡威瑪政府和民主政治的無能，如同義大利創業家一樣地期待強人政府能越過民主階段成為強權國家的旗手。

1920 年，希特勒將德意志工人黨更名為國家社會主義德意志工人黨，而「納粹」（Nazi）就是國家社會主義者（Nationalsozialist）的簡稱。同時，他公布〈二十五條黨綱〉，主張包括：取締不勞而獲和靠戰爭發財的非法所得、推行企業國有化、廢除地租、制訂可為公益而沒收私有土地的法令、建立擁有絕對權威的中央政府和中央政治國會等。不久，最後一條就發展成以領袖獨裁為核心的「領袖原則」。在該原則下，德國企業的管理階層只聽命於領袖，企業內部沒有工會，也沒有股東會。政府完全控制企業，而企業管理者獲得完全管理的授權。這種極權體制有利於推動經濟刺激政策，使德國順利地度過經濟大蕭條時期。納粹黨迅速發展成德國第一大黨，並於 1933 年成為執政黨。

對於法西斯主義在義德兩國的興起過程，歐爾森（Mancur Olson）提出一個「暴力創業家」（Violent Entrepreneur）的經濟理性解釋。[11] 他指出，公共

9　Stefan Zweig（1942），*Die Welt von Gestern*。中譯本：舒昌善等，《昨日的世界：一個歐洲人的回憶》。本節引自：雷頤，〈警惕法西斯〉網頁。

10　Hobsbawm（1994），中譯本，第四章，第 179-180 頁。

11　Olson（1993）。

安全是需要集體提供才能發揮效率的財貨，但也存在搭便車問題。當個人覺得邊際收益只是其邊際貢獻的一小部分時，勢必導致公共安全的提供不足。在小型的狩獵採集隊伍裡，嚴格的相互監督使此問題上不存在。當人口成長到部落時期，由於集體提供的財貨不只有公共安全一項，個人若逃避公共安全（如獵殺猛虎）的提供將遭受族人以不與他合作生產其他財貨的制裁，故搭便車問題也不至於太嚴重。[12] 換言之，在初民社會下，社會秩序是可能自然形成的，還不需要政府來提供。但是，當人口成長到社會性制裁無法有效運作時，搭便車問題便會導致公共安全的提供嚴重不足，讓整個社會陷入「人人與人人為敵人」的霍布斯式叢林。這時，個人的勞力將用於三個方面：生產、防禦、侵略。由於防禦與侵略是社會中相互抵銷的行動，整個社會的個人勞動就只有的三分之一用於生產。這時，如果出現一位暴力創業家，以其武力征服各部落並提供公共安全，便可以讓人們安心地去生產，並願意支付政府高達 50% 的稅率。

從霍布斯式叢林興起的統治者是以武力征服群雄，並不跟百姓訂立契約。50% 的稅率只是舉例，為了極大化稅收，他希望百姓能全力生產，因此會保護他們，補助他們生產，甚至鼓勵百姓投資於生產事業上。在沒有其他更好選擇下，經濟理性計算的百姓會順從他，期待其統治能長久，而他也希望自己能長生不死。他好大喜功，因為有花不完的稅收。這是一個獨裁統治者，而統治者不會信任百姓，更不會讓權於百姓。

法西斯主義的體制

美國專欄作家弗里恩（John T. Flynn）整理出法西斯體制的八大特徵：（一）權力不受任何約束的極權政府、（二）領袖原則不容置疑的獨裁統治、（三）龐大的行政官僚在管理資本主義體系的運作、（四）生產者被組織成企業集團、（五）追求自給自足的經濟計劃、（六）政府利用借款和支出去維持經濟運作、（七）政府支出以軍事支出為主體、（八）朝向帝國主義的軍事擴充。

對法西斯主義最好的理解，就是將其主張與自由社會和社會主義對比。其

12　干學平、黃春興，2007年，《經濟學原理》，〈第十五章 初民社會〉。

比較如下：

第一，法西斯主義強調國家利益高於個人利益。自由社會尊重個人的自由與自利，法西斯主義則將國家利益置於個人利益之上，要求個人應該為國家利益而犧牲。社會主義強調的不是國家利益，更不是個人利益，而是社會利益。國家主義和社會主義都屬於集體主義，因此，法西斯主義和社會主義都認為應該從集體利益設計出集體秩序，並以此限制個人的行動。相對地，自由社會僅要求個人的行動不得超越法律的規範，然後期待彼此的行動能協調出秩序。

第二，法西斯主義主張民族主義。當國家與民族兩概念結合之後，諸如民族主義、軍國主義、英雄崇拜等信念就發展成不能撼動的國魂。在這方面，社會主義明顯地異於法西斯主義。共產主義以建設世界性的共產社會為終極目標，呼籲「世界的工人團結起來」共同消滅國家。自由社會也強調國家與民族的區分，如美國雷根總統時期的白宮顧問勒丁（Michael Ledeen）所說的，「美國不是基於一個民族，而是基於一個理念。所有來美國的人只要認同這個理念以及憲法，接受一個自由社會以及以法治國，就可成為一個受歡迎的美國人。」[13] 話雖如此，自由社會的人民對於國家的認同並不強烈，因為市場經濟盛行「商人無祖國」的信念。

第三，法西斯主義反對共產主義，而共產主義則為社會主義的一支。在許多學者的分類中，共產主義被視為極左派，而法西斯主義屬於極右派。然而，就如納粹黨的正名是國家社會主義，也是社會主義的一支。因此，米塞斯將它們全歸納在社會主義的大框架下。社會主義把極右派和極左派連接起來，使不同的意識型態從一條直線變成一個頭尾相接的圓。共產主義本質上反對私有財產權，自由社會視私有財產權為個人不可剝奪的權利。法西斯主義則將私有財產權視為國家利益下的一項政策或手段，政府可以隨時沒收、侵入或管制。

第四，法西斯主義堅持一黨專政，是極端的父權主義，也是英雄主義的高度發展。英雄的意義在於對抗專制和救助羸弱，但英雄主義卻帶有藐視庸俗的情結。凱因斯曾批評民主政體下的「保守黨員太迂腐、自由黨員太隨便、工黨

13　Ledeen（2008）。勒丁於 2008 年在《遠東經濟評論》發表〈北京擁抱經典走向法西斯主義〉。

黨員又太無知」。他認為管理國家是菁英份子的天職，不是庸俗無知的百姓有能力承擔。法西斯主義者持有知識份子的狂傲，崇拜英雄，反對政黨政治。若與庸俗的民主政治比較，他們寧願選擇明君或開明專制的獨裁者。法西斯主義者認為計劃經濟是對技術的偏愛，是十分膚淺的體制。就自由主義的海耶克看來，來自菁英的知識和來自計劃者的知識都過度重視少數人的知識，其錯誤不僅是漠視自己知識的不完整與可能的錯誤，更拋棄了市場糾正錯誤和發展知識的演化機制。

勒丁質疑中國的經濟改革並沒有走向自由和民主，而是朝向法西斯政權發展。他的幾點觀察是：厲行一黨專制、鼓吹民族主義、只允許個人經濟自由而限制政治自由、經常在重要經濟建設上侵犯個人財產、並隨時準備鎮壓民間的不滿。[14] 不過，這些質疑點並非改革之後才出現，原本就是共產主義的特徵。因此，與其說中國走向法西斯，寧願說正緩慢地走向自由化。

在質疑中國的走向外，勒丁提出一個較有意義的學術問題：法西斯體制是否穩定？他的答案不是否定，因為德、義兩國的法西斯政權並非瓦解於內亂，而是滅亡於外來的強大軍事力量。由於法西斯的歷史很短，其命運的確很難預料。然而，從它崛起於對外國的仇恨和對國內秩序的憂慮，其人民對政府專制的容忍度勢必高於西方民主國家。若允許個人保有部分的私有財產權和經濟自由，人民的反抗更不會太過強烈。即使將中國大陸歸類為法西斯，因為當前推動的民本與善治的傳統理念都要求政府必須體恤民情，除非官員們普遍背離了應該遵循的法律與道德，否則該政體的穩定性還是很高的。

1932 年，美國經濟學家敏士（Gardiner Means）和法律學家波爾（Adoph Berle）出版了《現代公司和私有財產》，指出：現代公司的經營者不再是持有股票的股東，而是持有股份微不足道的經理人員。經理人員不再直接以股東的利益或利潤為經營動機，而是以在順從股東的授權與指令為前提，以自己的偏好和利益為經營動機。換言之，即使在私有財產權的社會，私人公司的所有權和經營權已經分離。既然經營者不再是所有權者，那麼，對公司的營運而言，所有權歸屬於私人和歸屬於國家的差別也就不再存在。他們更以 1930 年

14　Ledeen（2002）。勒丁於 2002 年在《華爾街日報》發表〈從共產主義走向法西斯主義？〉。

美國電話電報公司（AT&T）為例，指出該公司 20 位股東也僅持有公司 4% 的股權，就像由政府各部門集資成立的國營公司。因此，資本主義發展到大公司的階段，其經營與效率已經與財產權結構無關。1942 年，熊彼德的《資本主義、社會主義與民主》也有類似的論述：即使在私有財產權社會，大公司裡發展出來的行政官僚制度和國營企業並無兩樣。[15] 所有權和經營權的分離理論不僅支持社會主義的計劃經濟，也支持法西斯主義的經濟體制。

德、義、日等國是在工業化之後才邁向法西斯主義，他們相信本國的工業能力，也認識金融在工業生產的居中地位。由於他們主張排外，其經濟體系傾向於自給自足。這個自給自足的經濟體系並不是矩陣式的計劃經濟，而是由數個稱為康采恩（Konzern / Concern）之超級企業集團的聚合體，每個超級企業集團都控制一群成員企業，包括一家該集團的核心銀行。它的成員企業包括各式的工廠、貿易公司、運輸公司、保險公司等，各自在法律上獨立。核心銀行為康采恩的管制核心，持有成員企業之股份，並透過收買股票參加董事會和控制各成員企業的財務和經營方向。

康采恩不同於托拉斯與卡特爾，因為該組織之目的不在支配市場而在控制社會。另外，托拉斯與卡特爾也不是以核心銀行為控制中心。在結構上，日本的財閥（Zaibatsu）和康采恩類似，雖然財閥與社會控制無關連。日本比較有名的三井財閥、三菱財閥、住友財閥、安田財閥等，都是以核心銀行為控制中心，如住友集團的核心銀行為住友銀行、三菱集團為東京三菱銀行、安田集團為日本興業銀行、三井集團為櫻花銀行（後合併住友銀行成三井住友銀行）。在這些財閥銀行的控制下，企業集團內各成員企業交叉持股情形非常嚴重，以致財務難以透明，非法借貸時有所聞。因此，每當集團內有成員企業經營不善時，經常會牽連到其他成員企業。

第三節　福利國家

在戰爭時期和戰後初期，福利國家並未在英國國內形成太大的政治歧見。

15　*Schumpeter*（1975[1942]）。

也因此，海耶克便認為「福利國家並無精確的意義，常用以描述一種政治狀態，其國家關切的問題遠超過維持法律及秩序以外。」[16] 他將救助制度和維持法律及秩序同列為政府應該關切的問題，只是認為福利國家和自由社會對這些問題的關切次序和程度有所不同。古典自由主義堅持最小範圍的政府活動，只要不管制到個人自由，並不反對政府救濟貧窮與殘障和提供衛生與醫療。

政策與體制的區別

工業革命後，英國的土地從農田變為工廠和城鎮，農民變賣家產成為勞工。失去農村的海綿式保護後，勞工變得極其脆弱。一旦工廠倒閉裁員或個人遭逢災難，勞工生活立即陷入絕境。在工業革命開始，英國已就傳統的《救貧法》進行調整，只是趕不上農民走入城鎮的速度。隨著民主發展，政府不斷被要求參與和擴充社會的救濟制度。初期，這些政策被稱為社會安全政策；之後，由於政府被要求提供服務的涵蓋面越來越廣，被統稱為福利國家。當前的福利國家已泛指英國和其他以社會民主思想為主要傳統的德國及北歐等國家。[17]

當前福利國家提供了「從搖籃到墳墓」的廣泛政策，其內容包括：（一）生育福利──產前檢查、生育住院、醫療服務、產假、育嬰假等，（二）兒童福利──兒童津貼、兒童教育、學生食物津貼等，（三）老年福利──老年年金、老年扶助計畫、死亡救濟金等，（四）醫衛福利──傷殘補助、疾病及醫療支出等（五）社會福利──公共住宅、房屋津貼、失業救濟金、貧窮生活補助等。

福利國家的經營費用將支用甚高比例的國內產出、動用不少的國內勞動力，故其人民所需繳納的稅率就很高。高額費用是福利國家的本質，因此，福利國家的爭議就圍繞在政府如何籌措這些費用和其代價上。在一個絕對保護私有財產權的社會，政府只能經由稅收去籌措上述財源。然而，由於稅收的社會成本是與稅率平方成正比例，導致許多國家以改變產權結構去替代稅收，藉由

16　Hayek（1960），中譯本，第413頁。

17　下一章將討論社會民主的政治經濟體制。

民主程序將福利項目相關的產業化為公有產權或限制私人經營。譬如將醫療體系或教育體系全納入國營，僅讓私人企業參與一些零組件或委託製造的市場。由此可知，福利國家逐漸由政府支出型態轉化為一種政治經濟體制。政治經濟體制的一端是私有財產權受到保護而市場完全自由的自由經濟，另一極端是將所有與福利事項相關的產業都納入國營的計劃經濟，介於其間的是將部分產業納入國營的中間路線。中間路線有不少型態，由政府控制重要的生產因素和中間財市場的社會主義也是其中之一。

福利國家既是體制選擇，就是憲政選擇。憲法規定政府的權力和預算來源，也限制其權力和預算使用。憲政體制一旦決定，政府就只能根據憲法條文運作。在憲政下，政府有預算也有權力；只要不超越憲法的約制，政府可以大方地把部分預算支用於福利項目上。這時政府在福利方面的作為才稱為福利政策。福利國家和福利政策的區別在於憲法約制這一條線。如果是福利國家，政府有權利也有義務以經營壟斷產業的方式去提供福利事項。這不算侵犯到私有財產權，但政府不能以重分配為理由徵稅。如果不是福利國家，政府只要在憲法約制範圍之內，可以福利政策為由提供福利事項，但不能經營壟斷產業。此時，政府可以徵稅，但必須經國會通過。憲制約束不僅是約束政府權力，同時也是保障政府的權力。只要能說服國會通過較高稅率，執政者也就獲得開展福利政策的權力。經過繳稅，人們才感受得到自己享受福利政策的成本。換言之，我們僅能以憲法約制去探討政府的福利政策，而不是藉著其他的正義論述去討論福利政策。

教育券

龐雜的福利項目不僅耗費巨大的行政資源，也限制了人民在相關項目的選擇自由。近年來，福利國家論者正試圖簡化這些項目以改善這兩缺失。這發展可以從「教育券」（Education Voucher）說起。

教育券的提倡者是美國經濟學家佛利德曼。在美國，私立中小學校提供優

良的教學，但也要求高學費。[18] 父母這一輩的財富不均，經由不平等的教育投資而傳到下一代。要降低這種先天的不公平，就要提高公立學校的教育品質。佛利德曼認為，教育券可以把公立學校帶入市場式的競爭，並在競爭下提升教育品質。在作法上，政府將每年的教育預算按學齡兒童的人數分配給每一位學生，譬如每位小學生分配到 10 萬元的教育券，國中生分配到 15 萬元，而高中生分配到 20 萬元。同時，政府廢除公立學校制度，不再補助學校，也不管制學校。學校若要在公開市場招收足夠的學生，就必須自我定位。有了教育券，低所得家庭也可以送子女到高學費的私立學校，因為可以用教育券扣抵部分的學費。若沒有教育券，他們一旦放棄公立學校，就必須負擔私立學校全額的高學費。

若能擴大教育券的使用範圍，低所得家庭就可以讓子女在小學階段進入費用較低的學校，等到高中時再進入費用較高的學校。當然，他們還可以其他選擇，就是在義務教育階段進入公立學校，而將累積的教育券補助作為扣抵進入大學的學費。假設政府將上述分年齡給付的教育券合併成一筆「義務教育券」，於嬰兒出生時就設定好，譬如六年小學加上六年中學合計的 165 萬元，那麼，這筆錢也就相當於目前大學四年的學費。於是，義務教育券能讓低收入家庭有機會讓子女進入大學就讀，而選擇在子女就讀中小學時自行支付其學費。

教育券在美國的試行並不理想，也招致左右兩派的攻擊。由於試行範圍相當有限，成敗尚難定論。不過，這政策把市場和競爭帶進公共財領域，打破了市場機制在提供公共財會失靈的論述。它讓人們有機會認識市場競爭所呈現出來的秩序，更正以往認為管制才能建立秩序的錯誤認識。從這政策的實踐中，人們能善用自己所獲得的政府補助款數目，也明白它對政府其他預算的排擠。

18　高效率和高學費的現象也出現在私立大學。高學費使得低所得家庭必須省吃儉用才能讓孩子唸好的私立大學，減緩了社會的流動性。由於大學教育的對象是成年人，選擇高學費的私立大學就如同選擇昂貴的餐廳一樣，雖呈現社會所得不均，但仍在個人自由選擇所定義的範圍之內。但是，如果教育對象是未成年人，問題就不一樣了。畢竟市場機制和個人自由選擇所定義的範圍都是成年人，而不是未成年人。除非我們堅持父母對未成年人擁有完全的責任和義務，否則政府便可以找到介入的理由。

職分社會

　　教育券的補助對象是未成年人，這制度但很容易就推廣到以未成年、傷殘者和老弱婦孺為主要目標的「全民保險」。

　　全民保險是福利政策的核心，但難以控制的醫療浪費衍生出林林總總的管制，從病人的看診、住院、給付等限制，到醫院和醫生的看診人數和用藥管制。管制導致造假與貪污等腐敗，也提高醫療成本。以台灣為例，當全民健保局開始對醫院進行全年給付的總額管制以後，醫院面臨醫療品質降低和看診減少的抉擇。地區性的小醫院會降低醫療品質、以較次級的用藥替代、減少慢性病者的給藥天數；較具規模的大醫院則減少健保看診的門診數、推出醫療品質較高的完全自費門診。

　　全民健保也可以採納教育券制度，在規定每次看診的固定給付下，允許人們自由選擇公立或私立醫院。由於醫療產業有半數的醫療機構是私人醫院，這制度可以迫使公立醫院在市場競爭下改進醫療品質。全民健保沒有限制病患每年的看診次數，以致慢性病者時常超額領藥，醫生也暗地鼓勵病患無必要性的回診，導致龐大的醫療浪費。若改用教育券制度，可先估算個人終生有權動支的「終身醫療個人帳戶」，譬如 64 萬元；如此一來，個人為了保留未來面臨不測之重病的所需費用，就不會隨意看診或多拿藥，甚至在小病或慢性病看診時也會選擇自費看診。

　　一旦醫療方面有了個人帳戶，那麼傳統福利政策中的生育補助和幼兒與兒童營養補助等金額，便能一起併入而擴大為「終身健康個人帳戶」。譬如加入 6 萬元的生育補助和 30 萬元的幼兒與兒童營養補助，該帳戶的總數可接近 100 萬元。順著終身健康個人帳戶的發展，各種福利政策都可以一一轉變成教育券的形式，然後再併入這個人帳戶，最終成為完整的「終身福利個人帳戶」。譬如在合併義務教育券和個人健康帳戶之後，帳戶總額就有 265 萬元。失業救濟金也可以併入，若以六個月的平均國民所得計，則再加上 25 萬元而成為 290 萬元。這個數字和阿克曼與鄂斯圖特（Ackerman and Alstott）建議給予美國嬰

兒一生的 8 萬美元之個人福利帳戶相當接近。[19] 他們說到:「根基於資本主義尊重私有財產權的崇高價值,我們提出的這項計畫可以讓正義實現。順著它,我們可以走向更民主,更具生產力,和更自由的社會。⋯在這個職分社會下,美國人民將贏得新的意義,那就是他們真正生活在一個機會均等的土地上,機會是公正的。」[20]

「職分」(Stake Holding)是阿克曼與鄂斯圖特仿效資本主義的股份(Stock Holding)而提出的概念。在私有財產權的股份社會裡,股份的持有者依其股份擁有對資產的相對權利,包括經營決策的權利和盈餘分配的權利。在職分社會裡,個人被視為國家的構成份子,擁有參與國家決策的權利和稅收分配的權利。職份社會不再依賴無效的道德勸說去說服個人努力賺取利潤,而是採取類似於資本主義的利潤分配為誘因。目前新加坡政府每年將政府預算盈餘分配給人民,就是職分概念下的作法。

個人帳戶概念未必會違背傳統自由主義的精神。在傳統社會,父母往往會在子女成家或外出奮鬥時給於一筆不小的資金,以作為其成家立業的初始資本。這筆錢雖出自於父母對子女的關愛,或許父母也只不過順從傳統,但除了叮嚀外,父母並不干涉子女的發展。換言之,初始資本的傳統並不帶有父權主義的內容。在這意義下,職分社會下的個人帳戶可以脫離福利國家之父權主義的詮釋。

個人終身帳戶是社會給予個人的最低生活保障,但同時也限制了任何人利用民主運作去侵犯私有財產權。傳統自由主義僅視家庭為代代相傳的連續體,去延續個人的有限生命,卻把國家視為各年度不相連存在。因此,傳統自由主義要求政府預算必須保持年度預算平衡,而不同於期待家庭的長遠規劃。其實,社會上存在許多長期累積而無人所有的各種財產權,也是跨期移交給繼任的政府。這些財產權和它們的報酬若改以基金的方式去經營,就可以籌備出新生嬰兒之個人帳戶所需之基金。初始基金不如想像中龐大,因為在實際運作

19　Ackerman and Alstott(1999),第二章。

20　Ackerman and Alstott(1999),第三章。

中，政府每年在教育、健保、幼兒健康、老人福利等的預算都必須併入這基金的。這些都是政府預算，而且是只能從稅收中去支用的預算。

本章譯詞

凡爾賽條約	*Treaty of Versailles*
中間路線	The Middle Way
王國防衛法案	*Defense of the Realm Act*
弗里恩	John T. Flynn
民主式計劃	Democratic Planning
合作式國家計劃	Cooperative National Planning
希特勒	Adolf Hitler
改革法案	*Reform Act of 1918*
貝弗里奇	William Beverage
貝隆	Juan D. Peron
命令式計劃	Command-Type Planning
波爾	Adoph Berle
法西斯主義	Fascism
物價、生產暨所得委員會	CPPI, The Council on Prices, Productivity and Income
社會民主	Social Democratic
社會安全	Social Security
股份	Stock Holding
威瑪共和國	Weimar Republic
為進步而計劃	*Plan for Progress*
盎司	Ounce
納粹	Nazi
茲威格	Stefan Zweig
財閥	Zaibatsu
勒丁	Michael Ledeen
國家法西斯黨	Partito Nazionale Fascista，PNF
國家社會主義者	Nationalsozialist
國家經濟發展委員會	The National Economic Development Council
康采恩	Konzern / Concern
強權國家	Power State
教育券	Education Voucher
敏士	Gardiner Means
現代公司和私有財產	*The Modern Corporation and Private Property*

貧窮法	*The Poor Law*
麥克米蘭	Harold MacMillian
痛苦指數	Misery Index
極權政體	Totalitarianism
福利國家	Welfare State
蓋坦	Jorge Gaitan
暴力創業家	Violent Entrepreneur
歐肯	Arthur M. Okun（1928-1980）
歐爾森	Mancur Olson
墨索里尼	Benito Mussolini
戰爭軍需品法案	*The Munitions of Was Act*
霍布斯邦	Eric Hobsbawm
資本主義、社會主義與民主	*Capitalism, Socialism And Democracy*（1947）
幫英雄安家	Homes Fit for Heroes
總體戰爭	Total War
職分	Stake Holding
羅伊德－喬治	David Lloyd-George

詞彙

軍需品稅

超額利潤稅

國家勞工顧問委員會

管制房租

重建部

貝弗里奇報告

夥伴關係

威瑪共和國

凡爾賽條約

國家社會主義德意志工人黨

領袖原則

霍布斯式叢林

英雄主義

父權主義

熊彼德

資本主義、社會主義與民主

救助制度

從搖籃到墳墓

全民保險

終身醫療個人帳戶

終身健康個人帳戶

終身福利個人帳戶

股份

希特勒

波爾

歐肯

墨索里尼

命令式計劃

合作式國家計劃

物價、生產暨所得委員會

羅伊德－喬治

王國防衛法案

民主式計劃

教育券

霍布斯邦

法西斯主義

敏士

麥克米蘭

幫英雄安家

弗里恩

蓋坦

貝隆

康采恩

歐爾森

勒丁

痛苦指數

國家社會主義者

納粹

益司

國家法西斯黨

為進步而計劃

強權國家

改革法案

社會民主

社會安全

職分

茲威格

中間路線

現代公司和私有財產

戰爭軍需品法案

國家經濟發展委員會

貧窮法

總體戰爭

極權政體

暴力創業家

福利國家

貝弗里奇

財閥

第十三章　社會民主體制

第一節　社會民主
　　　　德國的社會民主、社會權
第二節　瑞典模式
　　　　維克塞爾、瑞典的成功條件
第三節　自由
　　　　自由與權利、自由與價值、自由經濟

　　在傳統政治經濟光譜直線的左端是財產權完全公有的計劃經濟，右端是財產權完全私有的自由經濟，其間散佈著公私財產權以不同程度混合的各種中間路線，如法西斯的強權國家或英國逐步邁向的福利國家。如果以一國總產出中政府能支配的比例為指標，則當前北歐國家政府支出占 GDP 的比重剛好約為50%，也就是說，剛好是公有財產權與私有財產權各半的經濟體制。

　　政府支出占 GDP 的比重不是很好的指標，因為政府除了直接支配資源，還有其他干預私有財產的手段，如操控總體經濟變數、規劃產業發展方向、限制生產過程等。這一章將討論北歐超越福利國家的社會民主體制，因為它強調政府提供公共財的機能外，還擴及自由、平等與互助等歐洲價值的維護。

　　價值反映的是個人的邊際效用。不論是歐洲價值或亞洲傳統價值，其所指涉的各項內容必然是個人效用的內容。這點，貝克在探討家庭經濟分析時，就曾以組合財貨替代消費財作為效用函數的內容。譬如早餐，作為消費財的項目包括土司、煎蛋、乳酪、橘子汁，但作為組合財貨則是在消費財之外加上起床後的心情、享用的時間、餐桌的氣氛等。主觀論視行動為效用的同義詞，定義效用的內容為行動目標實現後的消費與行動過程的感受。前者只要指消費財與休閒時間，而後者包括氣氛與心情外，也包括自由、公正（平等）、友愛（互助）等情境對個人的影響。

　　換言之，社會民主追求的價值包括了行動目標帶來的效用和行動過程帶

來的效用。在這意義下，社會民主超越福利國家專注於公共財提供的範圍，把對個人消費公共財的關懷，從最適量的消費數量提升到決定消費數量的行動過程或權利。由於社會民主本質上還是社會主義，關懷的是對於效用內容物的分配和享有，而不在效用內容物的生產，也就對其體制的長期運作埋下不穩的因素。

第一節將先回顧社會民主在德國的運作情況，並檢討當前社會民主者所提出的社會權的問題。第二節接著討論擁有社會民主傳統的瑞典模式，以及它相對於其他政治經濟體制表現優越的成功條件。自由是社會民主的三項基本理念，第三節將檢討自由的內容，包括自由與權利和自由與價值的關係，並從規則的角度回應經濟全球化所受到的批評。

第一節　社會民主

社會民主和古典自由主義一樣地追求自由，但他們認為古典自由主義已經完成使命，實現了個人不受出身限制的自由權利，而對私有財產權和市場機制的堅持，反使得個人自由依舊受限於其擁有的私人財產。擁有較多財產的個人，其自由自然不受約束；擁有較少財產的個人，其自由就處處受約束。沒有足夠的收入，自由和社會保障始終是一個空洞的諾言。德國的倍倍爾（August Bebel）就說：「如果存在經濟上的不平等，那麼政治自由就不可能平等。…社會民主黨的目的是實現經濟平等。」[1]

德國的社會民主

1848 年，德國有兩個社會主義黨團。德國工人聯盟主張民族國家路線，強調體制內改革，尋求以和平方式實現社會平等；社會民主工人黨主張國際社會主義路線，強調階級鬥爭，以馬克思主義意識型態為基礎。[2] 1871 年，德意

1　1918 年以前，普魯士公民繳納的稅愈多，他的選票的權數就愈大。參見 Meyer（1991），中譯本，第 19 頁。

2　德國工人聯盟（ADAV）於 1863 年成立。社會民主工人黨（SDAP）於 1869 年成立。

志帝國成立，這兩黨團為反對德國發動戰爭而聯合，並於 1875 年同組社會主義工人黨（SAP），制定《哥達綱領》（Gothaer Programme），宣布放棄社會革命和階級鬥爭。[3] 1878 年，俾斯麥（Otto Bismarck）宰相禁止該黨活動。為了緩和社會主義工人黨的政治威脅，他連續推動了醫療保險（1883 年）、意外保險（1884 年）、老年保險（1889 年）等制度。[4] 表 13.1.1 是歐洲幾個國家開始實施社會安全政策的年度，除失業保險和家庭津貼外，德國都是創始國。

1890 年，社會主義工人黨重組，並更名為德國社會民主黨（SPD），在國會佔有五分之一的席位。1891 年，該黨在伯恩斯坦（Eduard Bernstein）的影響下通過《愛爾佛特綱領》（Erfurt Programme），主張議會路線，但理論上仍承襲馬克思主義。議會路線是漸進改革主義，其訴求對象從無產階級轉向中產階級。可預期地，該黨很快就陷入分裂。1919 年，堅持社會革命的黨員另組德國共產黨，但這反而讓分裂的派系重新整合。

表 13.1.1　是歐洲幾個國家開始實施社會安全政策的年度

社會安全政策項目	德國	英國	瑞典	法國	義大利
工傷賠償	1884	1906	1901	1946	1898
疾病保險	1883	1911	1910	1930	1943
老人年金	1889	1908	1913	1910	1919
失業救濟	1927	1911	1934	1967	1919
家庭津貼	1954	1945	1947	1932	1936
健康保險	1880	1948	1962	1945	1945
一般個人所得稅	1920	1918	1903	1960	1923

資料來源：Gough（1987）。

歐戰後，納粹黨興起。1933 年，希特勒先取締德國共產黨，接著取締德國社會民主黨。德國社會民主黨轉入地下活動。二戰結束後，該黨主席舒

3　同年，馬克思與恩格斯對《哥達綱領》大加批評，指其放棄階級鬥爭的革命路線。

4　1927 年德國開辦失業保險。

馬赫（Kurt Schumacher）指明納粹時期留下的歷史教訓，強調社會主義與古典自由主義和民主政治的不可分割性，拒絕和德國共產黨合作，並堅持議會路線。1959 年，德國社會民主黨通過《哥德斯堡綱領》（Bad Godesberg programme），總結德國近百年的政治經濟發展經驗。這些發展經驗可整理成六項：（一）社會主義必須依靠多數人能為自己的目標奮鬥，並捍衛自己的成果；（二）社會主義的目標只能有個大綱，其方向決定於社會的經濟條件而非政治權力；（三）社會主義的目標可以不同方式去論證，所有論證的動機都享有平等權利；（四）沒有民主制度就沒有自由，也就沒有社會主義；法治與自由是社會主義的前提；（五）民主決策必須全面，自由、平等、互助才能有效地相互結合；（六）社會主義僅以工人階級為對象是不會成功的，必須說服各階層信服綱領。簡單地說，社會民主堅持自由、平等、互助的三個基本價值，認定社會改造是一項持久的改良任務，無法畢其功於一役。[5] 這條修正路線不僅影響到歐洲其他國家的社會民主路線，也發展成歐洲價值。[6]

圖 13.1.1 為社會民主主義追求的理想圖示。[7]

圖中可見自由、平等、互助的三項基本價值，結合成對所有人、在所有生活領域、在平等的自由情境下，以民主化為手段，逐步在國家、社會、經濟等領域內實現。

以自由為基本價值的意義是：改善自由可以直接提高個人的效用。自由指向個人的行動（與選擇），不自由是指個人的行動受外力的阻擾。當這些外力限制了個人的行動，影響到個人的機會，也會影響個人行動時的直接感受。因此自由不只是手段，亦是目的。

平等在公正的意義下是個人對社會規則的共同接受，而規則是對個人行動的約束。由於平等和自由被同時提出，約束就具有兩層意義：第一、個人不願

5　Meyer（1996）第四章。

6　唯有 1883 年成立的俄國社會民主黨不同。俄國社會民主黨在 1903 年分裂，堅持革命主張的列寧取得勝利，並於 1918 年發動紅色恐怖，肅清改革主義的社會民主黨員。

7　Meyer（1996）第 110 頁。

圖 13.1.1　社會民主主義的基本價值與信念

意接受不利於個人效用的約束；第二、若規則對不同的人有不同的約束，會讓個人感到不悅。當平等被視為基本價值時，改善平等可以直接提高個人效用。但這是否為其目的？這問題不容易回答。托克維爾（Alexis de Tocqueville）是古典自由主義的一位代表，他曾說：「民主和社會主義只有這麼一個字相同：平等。不過，民主追求自由下的平等，但社會主義追求奴役下的平等。」他說的「自由下的平等」是何意義？在自由下，個人能盡情發揮所長，其成就經由市場機制反映到個人報酬，人際的收入必將不同。那麼，自由下的平等就不會是結果平等，而是機會平等，也就是面對可接受的共同規則。但這不保證會造就出結果的平等。若視結果的平等為目的，政府就必須介入，將重新分配個人的產出，並控制個人能力的發揮。因此，以結果的平等為目的和古典自由主義會格格不入。

　　不同於托克維爾強調自由的平等，社會民主強調平等的自由。他們堅持的是結果，而不是社會主義的分配過程，因為那無法獲致真正的自由。以消費為

例，古典自由主義者強調消費的自由，社會民主者強調在市場消費之平等的自由。由於不容易正面論述，社會民主者改從反面去論述：「對於沒有足夠所得的人，消費自由只是一句空話」。他們認為要實現消費的平等之自由，即可保障所有人皆有一定水準以上的所得，否則消費自由就是空話。但如果不行重分配政策，又如何能保障所有人都有一定水準以上的所得？這是社會民主無法避開的基本難題。

不同於自由經濟，社會民主把互助獨立成一項價值。在市場機制下，個人透過看不見之手的安排，在獲得他人的協助下，實現個人目的。在多人社會裡，個人看不見他交易的人或幫助的人，也看不見幫助他或與他交易人。因此，自由經濟把互利看成市場機制的結果或機能，而海耶克從社會知識的利用觀點把互利看成市場機制的價值。不同於互利，互助強調二人世界下的面對面協商。社會民主接受市場機制對經濟事務的互利安排，但堅持社會事務與政治事務必須經過互助的安排。當然，這是它和自由經濟的爭執。另一項爭執在於經濟事務與社會事務或政治事務的歸屬劃分，如住宅、醫療服務等。

互助具有發展性，讓社會民主可以不斷跟進時代議題的演變，譬如女權問題、環保問題、核電問題等。就以核電問題為例，社會民主的堅持僅在於反對以市場機制或價格機制去解決，要求展開對話和談判，而不在於它有特定的堅持。同樣地，社會民主對環保問題也不是反開發的環保基本教義派，而是要求以對話和談判替代市場機制。

社會權

若從英國的發展來看，福利支出是因應戰爭而從救濟性質的《救貧法》發展成政府政策。德國在卑斯麥為首相時期，也同樣以政府政策看待政府的社會安全支出。到了 1919 年，德國才把社會安全支出的項目以人民的社會基本權利（簡稱為「社會權」）寫入《威瑪憲法》，明確規定聯邦應贊助勞動階級獲得最低之社會權利。簡言之，社會安全制度先經過救濟性質和政府政策兩階段，才發展成人民的社會基本權利。至此，也就為體制的一部份。

我國在憲法總綱中也明確寫著，「第十五條：人民之生存權，工作權及財產權，應予保障。」接著，在第 152 條到 157 條關於基本國策之社會安全一節，詳盡寫下上述權利的內容：國家應提供適當之工作機會給具有工作能力之人民；國家應制定法律以改良勞工及農民的生產技能和生活；國家應實施社會保險制度，對老弱殘廢，無力生活，及受非常災害之人民給予適當之扶助與救濟；國家應實施婦女兒童福利政策，並特別保護婦女與兒童從事勞動者。國家應本協調合作原則去調解與仲裁勞資糾紛；國家應普遍推行衛生保健事業及公醫制度。當今，各國憲法大都明確載有社會權的相關條文。[8]

誠如海耶克所說，福利國家並非定義清楚的概念，若國家有能力，何嘗不是一件美事？若我們理解自由需要民主的捍衛，就無法拒絕社會權的存在，即使古典自由主義者在理論上可以完全排拒它。既然如此，探討社會權的價值或其內容的意義，就遠不如探討政府預算能力對它的約束。

布坎南提出憲政約制的概念，也就是在憲法條文中以數字明確標示出政府執行之內容的程度限度或時間限度，並要求執行方式必須遵循憲法明載的程序。譬如國家對於人民身體之自由的保障，我國憲法第 8 條就明載：「人民因犯罪嫌疑被逮捕拘禁時，其逮捕拘禁機關應將逮捕拘禁原因，以書面告知本人及其本人指定之親友，並至遲於 24 小時內移送該管法院審問。本人或他人亦得聲請該管法院，於 24 小時內向逮捕之機關提審。」[9] 又如政府在教育，科學與文化之年度支出經費，我國憲法第 164 條也明載：「在中央不得少於其預算總額之 15%，在省不得少於其預算總額之 25%，在市縣不得少於其預算總額之 35%。」

憲政約制是以憲法條文將立法權的無限權力限制在給定的範圍內。在民主政治下，行政權常受到立法權的牽制而陷入無能，但立法權卻是除憲法之外不受任何的牽制，以致常成為失去控制的脫韁之馬。譬如立法委員會為了連任而

8　譬如，《希臘共和國憲法》（1975）將社會權解釋為「作為社會成員的人的權利」，其內容包括勞動權、環境權和居住權等。《葡萄牙共和國憲法》（1982）則更詳盡地規定了社會保障權、健康保護權、住宅權、生活環境權，以及父母、未成年人、殘疾人、老年人的權利。詳見：http://big5.china.com.cn/chinese/zhuanti/xxsb/591185.htm。

9　作者以阿拉伯數字表示條文內之數字，以便於閱讀。以下均同。

集體討好選民，以極高的多數票決通過各種的重分配政策，留給政府高額的財政負擔和長期的債務。在一定的稅收能力下，政府若提高重分配政策的預算，勢必要排擠提供公共財的預算，導致正常行政運作的癱瘓和經濟建設的停頓。如果政府可以發行公債，行政部門就會發行公債以補回遭到排擠的公共財預算。即使發行公債需要經過立法部門的認可，立法部門也會主動護航。於是，重分配政策就轉變成政府的公債負擔。由於重分配政策常是一啟動就無法喊停，公債於是開始累積，成為可怕的政府債務。

我國在 2013 年的中央政府總預算金額為歲入 17332 億元新台幣，歲出 19075 億元，財政赤字為 1743 億元，約占歲入預算的 10.1%。在歲出預算中，社會福利支出占 23%，退休撫卹支出占 7%，兩項合計約 30%。換言之，中央政府總預算中有近三分之一的經費用於重分配政策，這數字遠高於占 18.9% 的教育科學文化支出、16.0% 的國防支出和 13.7% 的經濟發展支出，這其中教育科學文化支出受到憲法要求不得低於 15% 的約束。

依據我國現行《公共債務法》的規定，各級政府所舉借之一年以上公共債務未償餘額會受到 GNP 的約束：中央不超過前三年名目 GNP 平均數的 40%，直轄市合計不得超過 5.4%，縣市與鄉鎮各不得超過 GNP 的 2% 與 0.6%。另外，該法又規定縣市與鄉鎮之未償餘額不得超過其當年度總預算及特別預算歲出總額的 45% 與 25%。這些都是對政府發行公債的法律約束，可惜《公共債務法》還不到憲法層次的約制，以致無法確保其約束權力。現行《公共債務法》是在 2012 年底行政院修訂而立法院通過的，在這之前採用的約束標準是 GDP，修訂後改為 GNP。台灣在 2012 年的 GDP 為 132939 億元新台幣，而 GNP 為 137236 億元，差額為 4297 億元新台幣。換言之，在修訂後，中央政府可以增加的債務為 1719 億元，也就是上述差額的 40%。如果這是憲法約束，修憲就不會這樣容易。

當中央政府的財政赤字每年以 1700 億元增加時，不出幾年就會累積驚人的負債。截至 2012 年底止，中央政府一年以上債務之未償餘額（包括公債及中長期借款）為 49495 億元，短期債務之未償餘額（國庫券及短期借款）為 2750 億元，合計約占 GDP 的 36.5%，而這比例在 1996 年僅是 16.1%。雖然

目前中央政府的舉債上限還不到憲法約束的 40%，但以每年多增加一個 1% 的速度估計，不到三年就將面臨憲政危機。[10]

前面提到，政府若有財政能力，為何不能提供人民多一點的福利？我們對福利政策的觀點的確可以放得比古典自由主義者寬廣些，必竟人類的生產力在過去兩百年間提升很多，相對地，政府的財政能力也提升很多。但在同一時期，各國的民主化也普遍進步，而民主化在實務上和技術上都大幅降低立法委員支持重分配政策的成本。如果重分配只是政策，立法委員和行政官員想修改《公共債務法》，必須要有十足保握的論述去說明重分配政策的重要性高過國防、教育文化、經濟建設、科學研究等政策。然而，當社會民主將社會權列入憲法之後，這些論述就不再需要了。社會權的發展有效地降低了重分配法案的立法成本。這些成本是否被過度降低？我們無法直接估算。但是，當各國重分配項目之經費的比重不斷提高，同時各國累積債務也不斷攀升時，就間接證實了立法成本被過度地降低，以致使許多國家都出現如當南歐國家所遭遇的錯誤立法。錯誤立法將在長期帶給國家嚴重的經濟與政治危機。

第二節　瑞典模式

瑞典於 1870 年開始工業化，歐戰之後的發展逐漸穩定。經濟大蕭條之前，其經濟成長率略高於西歐國家的平均值。社會民主黨在經濟大蕭條時期的 1932 年執政，以擴大公共部門支出和創造公共就業機會為手段推動全民就業計劃。在往後的五年間，瑞典以 2.6% 的經濟成長率，約為西歐國家的兩倍，安然度過最嚴重的大蕭條時期。從第二次世界大戰後到 1970 年，瑞典的經濟成長率維持在 3.4% － 4.7%，失業率在 1.5% － 2.5%，通貨膨脹率長期低於 3%，國際收支平衡。就實質成長率與失業率而言，瑞典在這段時間的表現和英國在維多利亞女王的自由經濟時期的表現約略相同。在 1970 － 1990 年間，瑞典的實質平均經濟成長率為 1.45%，略低於歐洲 OECD 各國平均的 1.73%，但其失

10　監察院曾在 2010 年對行政院的糾正報告中指出，若合計軍公教退休人員退休金為 86000 億元、社會保險提存不足部分為 48000 億元、積欠社會保險之保費補助款為 1200 億元、道路徵收補償費為 20000 億元等項目，中央政府潛在的債務高達 15 兆 7000 億元，已達當年 GDP 的 115%。若再加上前述的中央政府一年以上非自償性債務，則總負債高達 20 兆元，占 GDP 的 150%。

業率維持在 2.0% － 4.0%，而歐洲 OECD 各國平均的失業率卻從 2.0% 扶搖直上到 10.0%。[11] 此時，蘇聯計劃經濟開始失色，瑞典模式也就取而代之，成為自由經濟體系之外的另一種選擇。

維克塞爾

相對於美國而言，瑞典具有相對完整的社會安全體系。但是，社會安全體系在西歐是普遍的，瑞典也是在二戰前就已完成。瑞典在那段期間的經濟成長和社會穩定的表現並不如快速成長時的日本和台灣。林德伯克認為瑞典模式的真正特色是表現以公共就業為主體的公共支出計劃。[12] 在 1970 － 1990 年間，瑞典的公共支出占 GDP 的比例由 45% 逐步增加到 60% － 70% 間，而歐洲 OECD 各國則維持在平均在 45% － 50% 間。他還指出，瑞典由政府稅收支助的就業人數，相對於由市場支助的就業人數，其比例由 1960 年的 38% 提高到 1990 年的 151%。這比例到 1995 年高達 183%。[13] 二戰後是凱因斯政策的時代，各國政府以財政政策刺激景氣或以貨幣政策活絡私人投資，其目標都在於活絡市場以擴大其能容納的就業人數。直到 1980 年代，各國出現的停滯性通貨膨脹結束了這時代。在相同的時期且同樣仰賴政府公共支出，瑞典模式是以提供公共部門的就業為主，不同於以刺激私人部門就業為核心的凱因斯政策。

瑞典模式深受三個思想源頭的影響。第一個思想源頭是瑞典的傳統理念。早在 1847 年的瑞典《救貧法》便稱：讓每個貧民吃飽飯是每個城市義不容辭的責任。1889 年（瑞典）社會民主黨於成立，但在其執政之前，瑞典已經通過了一些政治與社會改革，如 1901 年的《工傷賠償法》、1910 年的《疾病保險法》、1913 年的《老人年金法》和 1921 年開始的民主普選。1929 年，社會民主黨黨魁漢森（Per Albin Hansson）提出「人民之家」計劃，強調國家即是人民之家，應當平等地提供每一家庭成員溫暖的生活。第二個思想源頭是社會

11　數字來自 Lindbeck（1997）。

12　Lindbeck（1997）。

13　同上註。

民主黨的選舉經驗。社會民主黨在成立初期深受到德國《愛爾佛特綱領》的影響，放棄社會革命和階級鬥爭的手段。他們在參與 1920 年與 1928 年的選舉後，發現選民並不歡迎國家化政見。[14] 於是，「人民之家」計劃改為以妥協與合作的態度去進行國民收入的再分配。這讓社會民主黨贏得 1932 年的選戰，有機會推動全民就業的計劃。第三個思想源頭是瑞典經濟學派。凱因斯曾說過，當代的政治家都受到前輩經濟學家的影響。在瑞典，經濟學知識的主要傳佈者是瑞典經濟學派的創始者維克塞爾（Johan G. Knut Wicksell）。烏爾就曾如此描述維克塞爾對瑞典模式的影響：「很令人驚訝地，在社會民主黨接近五十年的執政後，他的社會願景大部分都在瑞典（甚至整個北歐）實現了。」[15]

1905 年，維克塞爾將他一生探討社會主義的成果整理出一本小冊子《論社會主義國家與當代社會》，明白地提出：當人們無法繼續接受所得和財富分配的長期不均時，勢必支持某種有限度和不完整的社會主義。他同時也指出，國有化並不可行，除非在資本累積方面已找到較私人累積更有效率的公共累積方式。資本累積是社會主義必須嚴厲面對的問題，因為這是進行當前財富重分配的社會成本，也是社會主義激進份子無知的一面。

理想的經濟社會體制必須是成長的。成長是長期的概念，所以是永續的，但永續未必意味著成長。一個沒有資本累積的社會可以是一日復一日的永續社會，但不是成長的社會。於是，如何將當前的生產力和當前對未來消費的期待遞移到未來，或者是如何將前期的生產力和前期對未來消費的期待遞移到當期，也就成為政治經濟體系的核心問題。資本財是前期的個人與社會的生產力，以知識方式，儲存並保留到當期生產的載體，而貨幣是將前期個人對消費的期待，以購買力方式，儲存並保留到當期生產的載體。資本財累積愈多，只要資本財能充分就業，當期財貨的供給就會增加。這時，只要社會有足夠的需要配合，這些資本財就不會被閒置，前期的投資也就不浪費。當前期資本財提高當期財貨生產時，只要前期保留下來的貨幣購買力沒受到傷害，這些貨幣能提高當期財貨的需要。這時，這些貨幣就不被浪費。

14　Milner（1989）. 中譯本：陳美伶，1996 年，《社會民主的實踐》，第 68-74 頁。

15　Uhr（1987），第 904 頁。

在市場經濟下，個人可以將貨幣存放在地窖，這是購買力的儲存。貨幣不只是交易媒介，也是購買力的儲存媒介，這是孟格（Carl Menger）對貨幣的獨特定義。當時學界流行貨幣數量學說，視貨幣為交易媒介，表現在 MV=PT 的交易方程式裡，其中 M 是貨幣量、V 是貨幣流通速度、P 是單位商品的價格、而 T 是單位商品的交易量。在這交易方程式下，消費者最終若不是手上無貨幣，就是因為想購買的商品還未運到市場而暫時保有貨幣。這情境下，消費者並不會為了把目前的需要保留到未來而保有貨幣。貨幣數量學說背後的假設是貨幣中立（Neutrality of Money）——貨幣數量的改變不會影響實物的生產與交易活動，也就是 T 的數量和 V 的數值不受影響。於是，價格 P 就跟著下降。但是，當消費者想保留部分的貨幣到未來時，這不只是使方程式中的 M 的數量減少，同時也減少了他在這期的交易 T，其結果可能使 P 不受影響。維克塞爾在 1888 年曾赴維也納聽孟格講課，很可能也將貨幣不只是交易媒介的理論帶回瑞典，以致於他相信貨幣的變動會對經濟活動產生實質的影響。

若人們把上期的貨幣帶到當期的過程是透過銀行，這些貨幣將貸放給資本財的投資者。這過程中，投資者從借來的貨幣量得知當期財貨的需要量，因而會去選擇能提供相當數量之財貨的資本財，並以部分利潤以利率方式回報貸放者。在市場機制下，貨幣的貸放者和需求者以及他們未來交易的期待和在未來的生產能力，共同決定了貨幣的借貸利率，稱為自然利率（Nature Rate of Interest）。

在自然利率下，人們將上期的需要保留到當期之購買力之總量，將等於人們將上期的生產力以資本財方式保留到當期，並在充分就業下生產財貨的交易價值之總量。此時，人們保留到當期之購買力都能購買到期待的財貨，而保留生產力的資本財也都能以其產出賣到預期的收益。換言之，社會上每個人對於未來的期待都能在未來實現，而資本財也能充分就業。

維克塞爾認為他所稱的不完整與有限的社會主義是市場社會主義，但並不是蘭格所主張的僅控制中間財和要生產原材料的市場社會主義，因為他深知資本財一旦脫離市場機制，或決定其投資的利率受到控制，則受控制下的市場利率將不等於自然利率，失業也就隨之出現。在這經濟思想下，瑞典模式必須在

不干預市場機制的前提下去實現社會主義的理想，這是下一段接著討論的。

瑞典的成功條件

　　瑞典在 2005 年的政經特徵可簡述於下。（一）瑞典人口為 9 百萬，占世界的比例略高於 0.1%，不到台灣的一半，更不到中國的百分之一。[16]（二）若以勞動力來衡量產業規模，瑞典的非農業產業占總產業的 98%，不僅高於台灣的 92%，也高於歐盟的 95%。中國這幾年雖然工業成長快速，但其非農業產業僅達總產業規模的半數。[17]（三）瑞典的 GDP（PPP 調整後）占世界的比例約為 0.5%，低於台灣（1%），更遠低於中國（13%）。不過，瑞典平均每人每年產出的 GDP 為 28400 美元，高於台灣的 25300 美元和歐洲平均的 26900 美元。[18]（四）瑞典的出口值占世界總出口值的 1.4%，低於台灣（1.9%）和中國（6.6%）。不過，以進口與出口總值占國內 GDP 的比例而言，瑞典高達 86%，高於台灣（58%），更遠遠超過中國（20%）和歐洲平均值（19%）。（五）在政治自由度方面，瑞典在政治權利或公民自由兩種七分位指標均位居最自由的等級；其自由程度高於台灣，更遠高於中國。[19] 這些數據呈現出來的瑞典是一個人均 GDP 居世界之首的國家，不過，卻是一個 GDP 和人口占世界比例都很小的國家。她的政治自由度、進口與出口總值占 GDP 之比例、非農業產業占總產業規模比例等也都居世界之首。以下說明這些特徵是瑞典社會民主制度能成功的原因。

　　從產權制度上看，瑞典是私有財產權制國家，算是自由主義國家；若從資源的支用來看，其公共部門支配七成 GDP 的事實，讓許多自由主義者將她歸為社會主義國家。也因此，早在二十世紀五十年代，瑞典的經濟學者便提出「中間路線」和「第三條路」的觀點，並逐漸發展成福利國家。不論這體制的

16　人口：瑞典、世界、中國大陸三者的資料來源為 *OECD Factbook 2007*；歐盟、台灣兩者的資料來源為 CIA（2005）。

17　非農業就業勞動力 / 總勞動力、GDP、人均 GDP、出口等資料來源為 *CIA World Factbook*, 2001-2007。

18　由於我們關心的是人民的實際生活，因此在衡量總產出時，我們採用經過購買力平價指標（PPP）調整過的 GDP。過去五年平均 GDP 成長率的資料來源為 CIA（2001- 2005），本文計算；其中歐盟資料僅以 2004 與 2005 兩年資料來計算。

19　政治自由度（政治權利與公民自由）的資料來源為 Freedom House（2007）。

稱謂為何，今天的瑞典人民是在私有財產權受充分保護下參與國際市場的自由競爭，但也繳納很高的稅賦以支應政府提供各種福利措施。

瑞典具私有財產權又大幅推動社會福利，因此自由主義（以下以此替代資本主義）者和社會主義者在認定其體制時都有所保留。不過，當他們看到瑞典經濟的表現優越時，卻又爭奪功勞。自由主義者將瑞典的成就歸因於私有財產權制度下存在的生產誘因，社會主義者則歸功於和諧社會下的較低社會成本。的確，這些貢獻都是正面的，也都能提升生產和經濟效率。在自由主義社會，若不考慮貪污腐敗的現象，個人所持有之天資、機運等自然稟賦的差異會直接反映到個人累積的財富差異上。這反映過程是一種擴大過程，其擴大效果隨著科技的進步而增大。因此，在自由主義社會，人們的平均財富隨科技進步而提高時，貧富差距也在擴大。相對地，在社會主義的社會，政府強制將財富從相對富裕者移轉到相對貧窮者，的確能緩和社會的貧富差距，卻嚴重傷害財富的創造。

讓我們想像自由主義社會下的一種可能，也就是相對富裕者發現社會貧富差距其實是一種會影響其私有財之消費效用的「公共環境財」。於是，他願意減少私有財之消費，將省下來的錢移轉給相對貧窮者，創造雙方效用都得以提升的社會新境。如果這社會新境不是虛擬，則在實現社會和諧的均富過程中，自由主義的運作成本顯然較社會主義低了許多：這除了免除財富重分配的行政成本與執行成本外，也避免強制帶給個人的負效用以及個人伴隨出現的逃避性調整行為。

人類歷史上並不乏這類相對富裕者情願移轉財富給相對貧窮者的故事，但一般人情願移轉的財富規模都很小。當然，每個時代都有較大規模的移轉個案，但畢竟也都只是個案。如果我們接受個人關愛自己勝過他人的經濟人假設，則隨著經濟成長和個人財富的增加，這類新個案會逐漸增加。當個人切身的需要滿足後，也就比較情願利用部分財富去改善貧富不均的現象。社會的所得愈高，個人情願改善社會貧富不均的支出比例也愈高。[20]

20　今日的瑞典是否就處在這境地？瑞典的人均 GDP 接近三萬美元，但這是在高度社會主義化下的當今社會。若在自由主義下，以同樣的生產力，人均 GDP 至少可提升三分之一或達四萬美元。這是調整過 PPP 的數字，也就是真實生活水準。試想，如果我們現在的實質生活水準大為提升，是否情願減少私有財之消費以換取更多更好的公共環境財？

當所得逐漸提升後，個人消費私有財的邊際效用可能相對於消費公共財而遞減。此時，政府因提供公共財而強制人民減少私有財之消費所引起的負效用，不論是私有財消費量的降低或是強制帶來的不悅，其程度都會將隨所得之增加而下降。當前瑞典人民對上述問題的答案是肯定的，他們的高所得帶給他們情願去接受一個貧富較平均的社會。就整個社會情境而言，由政府強制課稅以提供公共環境財的效果和由私人情願移轉的效果已無顯著性差異。

如果人們也期待貧富接近的公共環境，私人的慈善事業就會出現。傳統的自由主義也鼓勵私人從事慈善事業。但是，政府在擁有資訊上相較於民間具有優勢，那麼，為何傳統的自由主義者偏愛私人經營？有些學者認為這也算是政府的強制權力，但，只要不是無政府主義者，就無法否認政府可以在人民的同意下徵稅的。瑞典的經驗已說明：人民不認為由政府強制課稅以提供公共環境財的效果和由私人情願移轉的效果有顯著性差異。因此，問題出在於人民對政府的信任度，也就是人民擔心自己的稅收被政府不當使用，更擔心遭政府官員貪污巧奪。只要對政府的支出和官員行為的監督效果能提升，人民對政府的信任度就會增加。就目前的知識，民主制度和憲政約制是實踐人民監督政府的支出和官員行為的最佳制度。這可從瑞典在民主指標也是位居世界之首來理解。如果政府能清廉，人們會願意讓它去提供公共環境財。所以，落實民主制度和憲政約制是一個社會走向福利國家或一個國家施行福利政策的必要前提。

相對於私有財，公共財算是奢侈財，不僅其所得彈性大於一，而且單位生產成本亦高，尤其以被視為公共環境財的「貧富差距之改善」的單位生產成本更高。[21] 因此，經濟成長也就成了支撐福利國家的必要條件。低所得社會之經濟成長可以直接從外國引進大量資本、商品、技術、制度去實現，但是高所得社會的經濟成長只能仰賴國內在商品、技術、制度等點點滴滴的創新和累積。我們若想追求瑞典式的福利政策，就必須接受這樣的自我約束：凡用於福利政策之經費必須來自國內在商品、技術、制度之創新部份產生的附加價值。否則，學習瑞典的福利政策將會傷害到國內所得的成長。政府若欲行瑞典的福利政策，就必須提高國內創新產生的附加價值，讓國內創業家們展現創新的能力。

21　當政府強制地從相對富裕者取得 1 元時，加計個人行為調整之後的社會成本可能高達 1.2 元，但實際移轉到相對低所得者的金額可能只剩下 0.8 元。換言之，每單位所得移轉的成本高達 50%。

創業家創新出來的商品、技術、制度都是未曾存在的，他們的活動已經走到了人類生活的前緣，超過這前緣線就是深邃而無窮盡的未知宇宙。創業家的活動就是跨過這條前緣線，繼續航向未知而危險的宇宙。他們沒星際地圖，只能憑其過去累積的經驗、知識、直覺等去開創未來世界。創業家勇往的空間本來就無疆界，並沒有「開放」或「自由」這些概念。自由與開放，是針對於被束縛的現況而言的。若政府要求他們在這無疆界的世界中，必須依照哪些已知的知識展開活動，就是犯了嚴重的錯誤，因為既有的知識在此不確定情境下只能供參考而無指導能力，也因為這些知識可能用處不大、甚至有害。政府和官員只能被動地回應他們的要求去協助他們，而不能有主動的計劃或限制，否則，也是同樣犯了嚴重的錯誤。創業家的活動空間是不確定的世界，學校也就沒有一套可以循序漸進的教材可以將一位大學新鮮人教成創業家。如果一個社會加在人民身上有過多的限制，就很難培養出來創業家。瑞典在政治民主與經濟自由的兩個指標都領先各國。

瑞典是先有好的創業家活動的環境，福利政策才得以健全發展。創業家從經營環境和市場中獲取資訊、判斷利基、決定行動。市場資訊雖然零亂，但創業家能去除隨機性的雜訊，過濾並匯聚出需要的資訊。如果市場資訊摻雜了來自政府干預、扭曲、變造等資訊，創業家基本上無能力過濾這些系統性雜訊，這勢必影響到他的判斷與行動。當政府干擾了市場的價格結構，即使有再多的創業家，也依然無助於經濟的穩健發展。

社會主義者不滿資源依照市場的價格機制來配置，因此，社會主義政府也就把價格管制和干預視為職責，企圖控制經濟活動。我們發現這些計劃經濟的致命點並沒有在瑞典出現，原因是瑞典採取了完全對外開放的經濟政策，任由市場自行決定價格結構。瑞典的進口與出口總值占國內 GDP 的比例高達 86%，而依賴對外經濟往來而生存的台灣也只有 58%。這可能跟瑞典的高度工業化有關。瑞典的非農業產業規模僅占總產業規模的 98%，高於台灣的92%。這表示瑞典的農業比例甚低，而農業通常都具有在地性，其價格較容易受到政府的干預。另一方面，這也表示瑞典的中間財產業比例較台灣高，而中間財產業基本上是與國際市場同步在運作。

為了不干擾生產結構，瑞典的社會主義避開了對中間財價格的控制。又由於市場完全開放而且國家規模小，消費財的價格結構基本上也是跟著國際社會的腳步。這些因素使得瑞典的重分配政策只能以租稅和政府支出方式來進行，也就是以福利國家的模式進行。在福利國家下，瑞典政府基本上只提供福利給百姓，並不生產所提供福利之相關商品。這樣，政府可以減少生產過程的監督成本，更可以降低官員的貪腐機會。既然不生產，政府提供福利的預算就只能來自租稅。租稅和國家參與生產同樣都會扭曲資源，但租稅引發的人民的避稅與逃稅的社會影響，並不等同於國家參與生產引發的官員貪腐的社會影響，因為人民的避稅與逃稅之背後依舊是創造財富的（地下）生產活動。

　　西方國家的工業革命和強鄰蘇聯之計劃經濟是瑞典必須面對的挑戰。他們的最後選擇是巧妙地周旋在東西兩陣營之間。就以社會民主為例，他們解釋為「以民主手段去實現社會主義」，完全拋棄階級鬥爭、計劃經濟等手段。米塞斯曾說，社會主義或資本主義都只是口號，經濟學者要探討的是他們提出來的手段能否實現他們想追尋的目標。人類的目標幾乎都相同，差異只在有些主義誤將目標當作手段，或強調目標實現之前必先忍受必要的殘暴。就實際運作言，瑞典的自由與經濟自由也超越英美，也可以說是「以自由手段去實現社會主義」。那麼，若忽略口號，瑞典是行自由與民主的政治經濟體，也難怪他們堅稱社會民主不同於民主社會主義。

　　自由是生活方式的保障和對權力的限制，而民主卻容易在限制王權之後發展成無節制的立法權或專制的人民政府。從平等的自由和社會民主兩理念，就可知民主在瑞典的位階仍高於自由，這讓瑞典的政經體制藏了不穩定的因素。1980 年代，瑞典的福利支出一度超過經濟的負擔能力，而人民卻仍沈醉在福利中。1990 年代蘇聯和東歐的解體和動盪，讓瑞典執政的社民黨在冒著下台危機下大事改革。社民黨解除政府對金融外匯與各種主要產業的控制、把個人所得稅的邊際稅率從 70% 下調到 55%、降低失業和醫療的補助與津貼，瑞典才逐漸恢復經濟活力。

　　民主和福利政策都潛藏著政府預算危機，1980 年代的危機依舊有再現的可能，而 1990 年代改革成功的契機未必會再現。幸運地，瑞典最終加入歐盟

的選擇是正確的，這把國內可能無限上綱的民主權力交由歐盟的憲章去限制。只要歐盟能有效地堅持會員國不得有過高的通貨膨脹率和政府財政赤字比例，瑞典就可以避免重蹈 1980 年代的危機。

第三節　自由

讓我們從釐清兩種對自由常見的錯誤認識開始。

第一種錯誤發生在思想自由這類語詞，因它將自由與個人意志混為一談。較常被誤用的例子是對市場廣告的批判。這些批判指出，消費者其實沒有選擇的自由，因為消費者長期受廣告洗腦，早已成為廣告的奴隸。這種錯誤論述還進一步宣稱，個人不可能保有思想自由，因為每個人都是過去思想家的心智奴隸。這種說法不僅無法解釋新思想與新消費型態的出現，更存如下的矛盾：個人接觸到的資訊愈多，自由就愈少。根據這類論述，捍衛自由的最有效方式就是全面拒絕外來資訊，或將自己關在一間外界知識無法滲入的無菌室裡。許多集權國家就採取這類「無菌室政策」，全面封鎖外國資訊進入，避免人民受到外界資訊的影響而喪失思想自由。這種錯誤的自由觀點，幫助了集權國家進行思想箝制。[22]

第二種較難分辨的錯誤是「窮人沒有消費自由」之類的論述。這也是社會民主的基本論述。設想落難在荒島上的湯姆漢克，在他發現椰子卻無法敲開椰子時，是否會認為自己沒有喝椰子水的自由？不是的。他是沒有敲開椰子殼的生產技術，這與自由扯不上關係。另一種情況是，湯姆漢克咬著刀子，正要爬上椰子樹，卻被土著強迫爬樹下來。這時，是否可以說他沒有喝椰子水的自由？是的。他被強迫爬樹下來，明確地遭受壓制。那麼，個人沒錢消費，是缺欠生產力，還是受到壓制？若是缺欠生產力，是何原因造成？若是受到壓制，哪來的壓制力？這都是自由的基本問題。

22　曾有一位學生問我說：「愛因斯坦認為一個人在學習某種思想時，也同時受該種思想的影響。為了想擁有思想的自由，我決定不想學習任何思想。」他就犯了這種錯誤的自由觀。

自由與權利

自由必須連結到行動。譬如思想自由，所連結之行動為思想。思想是個人腦內的活動。當大腦遭受強力電流或化學藥劑侵入時，個人會失去思想能力，自然喪失思想自由。傳統稱靈魂或精神受到控制的活體為行屍走肉，就是不認為其動作還算是行動。行動只能出於自己的意志。行動是為了實現個人目的，其過程必須使用工具，如手腳、語言、知識、刀槍、機械、金錢、軍隊等。個人愈能有效率地利用工具，愈容易實現其目的。

經濟學探討的對象是行動人，不討論不具意志或喪失意志的個人。我們討論的個人都有其意志，因此，個人失去自由不是指喪失意志，而是指個人無法以行動去實現其意志。更具體地說，失去自由就是個人對行動目的之選擇和對實現目的之工具的擁有與使用之權利遭受剝奪（或侵犯）。[23] 個人若保有這些權利，會評估自己的資本，設計最有效率的使用方式。個人在實現其意志時並不存在能力問題，只擔心權利遭受侵犯。

權利是依法而擁有，也會依法而喪失。當個人不具備依法擁有的上述權利時，其能力會大受影響，但並不算失去自由，而是尚未擁有自由。自由的定義必須連結到權利。因此，失去自由只有兩種情況。其一是政府不以人們普遍的習慣去界定權利，以致個人習慣擁有的權利變成不合法。譬如政府課徵「肥胖稅」或規定「開私人汽車也必須綁上安全帶」等，都是以不恰當的法律將個人習慣的行為變成不合法。其二是政府侵犯個人合法擁有的權利。這其實就是政府違法。在法律運作健全的國家，政府不會明目張膽地違法，但仍可能侵犯法律定義模糊而個人又冷漠關注之權利。

海耶克指出，個人保有確切受到保障之私領域是個人自由的起點。[24] 在私領域內，任何人或任何組織都不能干涉會影響個人行動之環境與情勢。以此而

23　個人選擇其生活目的之權利，稱為選擇權。個人合法地擁有和合法地以自己的方式去利用工具以實現目的之權利，分別稱為擁有權和使用權。

24　Hayek（1976）第一章。

論，私領域自然屬於私有財產權範圍之內。個人在私領域的行動屬於一人世界，因為個人行動並不涉及到第二人。一人世界是個人權利的起點，任何想干預與侵犯的說辭都站不住腳。任何的干預與侵犯，都帶者侵犯者想將他人當作其實現目的之工具的企圖。[25] 被侵犯者絕不會情意接受。

當行動涉及第二人時，對方會判斷並採取最適宜的反應方式。譬如鄰居長時間播放音量尚未超過法定範圍的誦經法樂時，受干擾者可以忍受，也可以找鄰居商議，或以同樣音量和時間播放送葬音樂以反擊。只要在二人世界，就讓雙方去交涉與協議；只要雙方達成協議，就沒有失去自由的問題。協議也是個人實現目的之行動。兩人之間的協議並不涉及第三人，只要兩人同意進行協商，雙方就擁有協商權利。雙方達成的協議，就是彼此互相承認個人的權利範圍。因此，在二人世界內，任何想干預與侵犯兩人相互承認之協議的說辭也都站不住腳。這協議下的權利包括了交易自由、合作自由、契約自由等。若雙方無法達成協議而出現紛爭時，政府能在回應雙方要求下被動地扮演仲裁者。

較大爭議發生在多人世界，因為個人常自認無法處理而情願讓政府接手。當這些人為民主下的多數時，爭議的問題會循法定程序轉變成法案。譬如，2007 年台中市長夫婦的休旅車發生車禍，市長夫人摔出車外傷勢嚴重，社會出現強迫汽車後座乘客繫安全帶的立法聲音。2011 年初，國父孫女也發生車禍，卻因在後座未繫安全帶而喪命。該年八月，立法院三讀通過《道路交通管理處罰條例》之增訂條款，強制後座乘客繫安全帶。當時，政府與電視名嘴都以這兩位名人的事故挾持民意，快速通過修法，很少人有能力去質疑該法案是否侵犯到個人自由。政府擁有強制權力，不論其行動是經過立法的法案或行政部門發佈的命令，都是強制地干預個人行動。

民主國家的政府較少干預上述與他人行動無關的行動，主要原因是左派與右派的自由主義者在這方面有重疊的觀點。他們的歧見主要在於柏林（Isaiah Berlin）所區分的積極自由和消極自由。積極自由（Positive Liberty）主張政府必須以積極行動去提升個人的行動能力，消極自由（Negative Liberty）主張個

25　海耶克（Hayek，1976）認為，強制所以為惡，因為它把人視為無力思想和不能評估之人，也就是把人淪為實現他人目的之工具。Hayek（1976）第一章。

人私有財產權之不容政府權力的任意侵犯。人類任何的行動都與財產有關，一旦私有財產權遭受侵犯，任何的行動自由都會遭受侵犯。

在多人世界下，政府干預個人行動的說辭有三類，就是市場失靈論、父權主義、積極自由。這些說辭以不同的角度宣稱社會目標的存在，並論述社會目標的位階高於個人目的。因此，在個人無法確認其行動影響之對象的多人世界裡，政府常被賦予維護社會目標的職責與權力，也常被允許以此權力侵犯個人自由。在這論述下，政府可以對電費和水費課徵累進費率，強迫百貨公司與賣場的室內溫度不得低於攝氏 28 度，去實現「節能減碳愛地球」的社會目標。同樣地，政府也會在所得稅之外，對富人課徵「富人稅」以實現社會正義。太多的社會目標都被作為侵犯個人自由的說辭。

私有財產權必須界定清楚，才能作為個人行動的起點與基礎。在二人世界裡，初民部落的確存在某些模糊界定的共有財產權，因為他們存在其他的習俗可以解決這些財產在使用上的爭議。在多人世界，界定模糊的財產權必然成為相互欺詐與爭奪的紛亂之源。由於政府擁有強制權力，只要允許法律或政府法令可以侵犯到私有財產權，立法權力與政治權力就會成為利益團體競租的焦點。2012 年初台北市發生的文林苑都更案，就起因於《都市更新條例》允許多數住戶可以有條件地強迫少數住戶放棄私有財產權的處分權利。只要聞到香味，嗅覺靈敏的競租者就會蜂擁而至，更何況其中還可能摻雜不法的企圖。

自由與價值

誠如海耶克所說，個人是否自由並不取決他可選擇的範圍大小，而是取決於個人是否能按其意志去實現計劃。[26] 在論述自由與權利的相關問題後，本節接著討論布坎南（James M. Buchanan）提出的自由與價值的問題。[27]

就以交易為例。交易無法單方進行，因為交易雙方同時是販賣者（供給者）

26　Hayek（1976）第一章。

27　本部分主要內容引用 Buchanan（1987）的論述。

和購買者（需要者）。因此，交易自由包含著自由購買和自由販賣兩內容。要實現自由購買，就必須存在販賣的對方；要實現自由販賣，就必須存在購買的對方。若不存在販賣的對方，個人就無法自由購買。同樣，若沒有購買的對方，個人也無法自由販賣。

將二人世界的討論推到多人世界，交易自由的價值就可進一步以自由度去定義。布坎南把個人在該市場的購買自由度定義為販賣者的人數。於是，販賣人數愈多，個人的購買自由度就愈高。同樣地，個人在市場的販賣自由度也定義為該市場的購買者的人數。購買者人數愈多，販賣自由度就愈高。在這定義下，市場的交易自由就具有幾項特徵：（一）雖然販賣與購買相互依賴，但這兩種行動的自由度未必相同；（二）每位購買者都面對相同人數的販賣者，故他們的購買自由度相同；（三）每位販賣者都面對相同人數的購買者，故他們的販賣自由度也相同。

價值為個人主觀的邊際效用，因此，自由的價值就是個人從行動自由中獲得的邊際效用。以購買自由為例，其價值就是能自由購買和不能自由購買之間的效用差。假設在不能自由購買前，某人擁有蘋果 20 個，每個蘋果的邊際效用為 10 單位。為簡化說明，假設蘋果的邊際效用固定。若出現一個交易機會讓他可以 5 個蘋果換得一隻雞，雞的邊際效用為 80 單位，則他在交換中提升的效用為 30 單位，此 30 單位的效用即是（在交易一隻雞下）購買自由之價值。如果市場還出現另一個交易機會讓他可以買到第二隻雞，雞的邊際效用降為 60 單位，他的購買自由之價值降為 10 單位。可見自由的價值具有邊際遞減的特徵：邊際效用隨著享用自由的增加而遞減。只要邊際效用仍為正值，個人就會繼續追求自由，直到自由的價值為零為止。既然價值為邊際效用，個人在自由的價值為零時，其享有自由的總效用達到最高。[28] 在自由度夠大的市場裡，不論參與者的身分為何，其享有之自由都能帶給自己最高的效用。

當市場被禁止自由進出後，販賣者或購買者的自由便受到限制，個人的自由度也就受到限制。自由度不足時，個人享有自由無法達到價值為零之境地。既然享有自由的價值為正值，個人就盼望能享有更多的自由，甚至願意付出其

28　人與人之間的效用無法比較，享有自由的價值只能從個人的自我滿足來討論。

他代價去享有自由。相對地，在自由度高的市場，由於享有自由的價值已接近於零，人們往往無法察覺享有自由對自己的意義。

上述討論是以一項商品的交易為例。社會上的商品不僅一項，不同商品間存在的互補關係或替代關係都會反映到自由度上。譬如兩商品間存在著替代性，只要其中一項商品的自由度夠大，就能夠緩和個人在另一項商品自由度的不足。在多種具高替代性商品中，只要其中一項商品的自由度高，人們便不會覺得享有自由之不足的不悅。相對地，如果兩種商品之間具互補性，只要其中一種商品的自由度不足，則不論另一種商品的自由度多高，人們還是會覺得享有自由的不足。

商品可以分成幾大類別，如食、衣、住、行、娛樂、教育、信仰和捐贈。在這幾大類商品間，跨類商品的替代性和互補性都不強，人們享有各類商品的自由接近於獨立，亦即：人們享有任一大類商品的自由不足感，無法從另一類商品的充分自由度獲得紓解。一般而言，低所得者對食、衣和住三大類的支出比重較大，人們在這方面的自由感較強烈。高所得者對教育、信仰和捐贈三類的自由感較深刻。於是，我們可以預期一個低所得的集權國家，政府只要滿足大多數人在食、衣和住的自由度，就不太可能發生社會動亂。由於這三大類之細項商品具有較強的替代性，專制政府會集中力量讓少數幾項商品達到充分的享有自由，而不必去強調商品的多樣化。

隨著所得增加和消費前述商品之邊際效用的遞減，人們對教育、信仰、捐贈等的自由感會愈來愈強。由於這三大類商品的互補性較強，人們從其中一項感覺到的自由不足會傳遞到另一大類。可以預見地，專制政府若要在這幾方面限制自由，其成本會隨個人所得的提升而增加。這裡的含意是：隨著所得提升，個人對自由的需要也增加。不過，即使需要增加，太高的購買價格也會嚇阻消費者。因此，專制政府便以不斷提高人們享有自由的代價去嚇阻人們想實現自由的追求。

自由經濟

　　本節最後討論多人世界的自由經濟運作及衍生的公平貿易問題。古中國通往中亞的絲路、西藏的茶馬古道，地中海的海上航線和一些我們不熟悉的歷史古道，處處說明國際貿易早在西方帝國主義興起之前就已經盛行。司馬遷說，「人各任其能，竭其力，以得所欲。故物賤之徵貴，貴之徵賤，各勸其業，樂其事，若水之趨下，日夜無休時，不召而自來，不求而民出之。」[29] 國際貿易雖自然發展，但在歷史過程中也處處遇到障礙。最早的貿易障礙是在人煙罕至之處占地為王的山賊，他們打劫過路商旅或徵收過路費。後來，地方官府開徵各種關卡稅和釐金。到了現代，政府課徵關稅外，還設有種種限額與進出口管制，甚至來個全面性的貿易封鎖。

　　「人盡其才、地盡其利、物盡其用、貨暢其流」是清末孫中山先生上書李鴻章的名言。貿易帶來兩利，也只有互利才能永續。如果一國行重商主義，在它賺光貿易對手國的金銀後，雙方的貿易必然中斷。中斷的原因未必是金銀沒了，而是貿易規則被破壞。貿易規則構成了全球化的經濟秩序，遵守這些規則，便是履行國際社會的公義（簡稱「國際公義」）；相反地，若不遵守規則，便違背了國際公義。

　　遵循國際公義的國家面對違背國際公義的國家時，是否要容忍對方的背義？支持自由貿易的國家面對貿易管制的國家時，是否要堅持自由貿易？這問題可如此分析：（一）如果是以物易物而非以金銀易物，雙方貿易遲早會趨向貿易平衡；（二）如果以紙鈔易物，入超國可以發行鈔票去換取出超國的實物；（三）如果入超國是經濟規模的大國，就不擔心出超國累積鉅額的入超國紙鈔；（四）如果兩國經濟規模相當，入超國可以財政政策去對付出超國利用入超國紙鈔的金融干擾；（五）入超國必須考慮國內失業引發的政治紛亂；（六）出超國可利用鉅額熱錢干擾入超國的政治穩定，但也可能適得其反，激起入超國團結抗外。這些政策層面的賽局分析並非我們樂意見的思考方式。

29　《史記‧貨殖列傳》。

當前國際經濟往來還未達理想狀態：商品貿易存在著關稅與非關稅障礙、政治因素嚴重地阻礙勞動力與技術的移動、許多國家還嚴格管制利率與匯率的變動、大部分國家的中央政府並不歡迎熱錢的流進流出。在這樣不完善的現狀下，自由貿易只是一個信念和理想。國際的雙邊和多邊貿易談判，必須詳載如何強制履行規則和相互監督與懲罰的細節。在理想的自由貿易環境尚未建立前，不會有單邊遵守規則。譬如，當中國不願意全面開放歐洲商品進口時，就不能指責歐洲對中國商品的進口管制；當中國累積鉅額的貿易盈餘而繼續管制匯率時，美國就有權利限制中國商品的大量進口。同樣的條件也存在於生產因素的往來，譬如，當美國不開放台灣勞動力的自由移動時，就沒有權利指責台灣沒有完全開放美國資金的自由移動。

兩國的貿易不同於國內兩區域的貿易，差異有二：（一）國內人民對貿易規則的認同接近一致，而兩國則存在明顯的差異；（二）生產因素在國內移動是完全自由，而在兩國存在嚴重的障礙。就以台灣的東部與西部為例說明。這兩地區的經濟發展爭議並非在貿易規則，而在地區間經濟發展的均衡。主張均衡發展者批評東部的經濟發展嚴重落後於西部，而反對均衡發展者堅持東部不應該步上西部過度開發的後塵。這對立的爭議都是出於錯誤的計劃理念——都是要求政府控制東部的經濟開發。前者要求政府鼓勵生產因素流入東部，而後者要求政府限制生產因素流入東部。然而，除土地外，生產因素在東部與西部之間的移動是完全自由的。只要創業家認為東部有商機，就可以將資金和技術移到東部；而人民或勞工認為西部的就業機會與居住環境較佳，就可以遷徙到西部。相反地，政府的鼓勵或限制都是以政治設定的目的去干預生產因素在兩地的移動。

有需要，就有交易；需要足夠大時，市場就會出現。只要預期正的淨利潤，創業家就會從他國輸入商品。同樣地預期正的淨利潤，創業家也會從本國輸出商品。他們推動商品的全球貿易。在情願交易下，貿易是兩利的。但是，反全球化者卻有他們的顧慮：（一）創業家獨享利潤，並將利潤帶去高生活水準的國家消費；（二）商品輸入降低消費者的購買價格，也減少工人的就業機會和薪資所得；（三）商品輸出雖增加工人的就業機會和薪資所得，卻提高消費者

的購買價格，尤其是提高低所得者的生活成本。[30]

在私有財產權下，創業家雇用生產因素，支付薪資、利息、地租和權利金等報酬，剩下來的才是他們獨享的利潤。利潤是經營的剩餘。生產因素的價格決定於市場，是各產業競相雇用的比價結果，不是個別創業家決定的。創業家必須先支付生產因素的報酬，才能結算他能獨享的利潤。若投資不對或經營不善，利潤是負的；即使如此，他依舊要根據市場價格支付生產因素應得的報酬。

反全球化者若是反對創業家對利潤的獨享，那麼，他們實際反對的是一些市場規則，譬如：（一）創業家在結算利潤之前必須先支付生產因素之報酬；（二）生產因素的報酬必須獨立於個別企業（家）之經營風險；（三）生產因素在各產業間的價格近乎相等。這三項市場規則指導創業者去雇用生產因素，也指導不想創業的生產因素擁有者和創業者合作。如果反全球化者反對的不是上述市場規則，而是反對創業家把在窮國賺到的利潤搬到外國去消費，那就不是經濟問題，而是現實的政治問題。利潤僅是貿易利得的部份，另一部份則分配到生產因素的報酬上。把利潤搬去國外，並不是把全部貿易利得都搬去國外。1960年代，蔣碩傑主導台灣匯率改革時，也曾擔心（美元）外匯資產的流出問題。那時台海隨時會爆發戰爭，蔣碩傑擔心政府高官和巨富只把台灣作為踏腳石，會想盡辦法變賣資產去美國當海外寓公。他發行外匯券去區別不同的外匯需要，允許貿易目的需要的外匯自由流通，但嚴格管制非貿易目的之外匯需要。直到台灣不再短缺外匯時，政府才廢棄外匯券制度，完全鬆綁外匯管制。

商品輸入可以降低物價，卻可能提高失業率；輸出則相反。個人提供勞動力，也消費商品，因此價格和就業的利益衝突並不涉社會對立。先考慮同質的某類商品。商品的輸出或輸入決定於國內外的相對生產成本。如果本國生產成本高於外國，反對輸入的問題就不在物價，而在該產業工人的失業率。然而，本國生產力既然不如他國，為什麼不讓本國勞動力轉移到其他具有生產優勢的產業？如果本國每一產業的生產力都不如他國，難道就要全面鎖國，等著國家

[30]　我們不考慮經濟之外的爭議，如：全球化使工人的生產和消費與其生活失去緊密的聯繫。

慢慢被世界淘汰？不論要政府勵精圖治或創業家想殺出重圍，方向只有朝向全球競爭。

　　全球競爭即是讓本國創業家進入國際競爭市場，面對國際價格。若設立貿易障礙，等於給了本國廠商壟斷的特許權，讓他們以獨占價格供給國內。創業家精神的本質是競爭，故只會隨著市場競爭展現；創業家若擁有壟斷特權，就會淪為其他國家之創新商品的模仿者，讓本國陷入永遠的落後。

　　再說異質性商品。由於商品之間不完全替代，廠商的興亡便不完全取決於相對生產成本，而是創業家對市場的理解能力和創新能力。如果本國創業家對本國市場的理解能力還不如外國創業家，這令人痛心的現象必然是本國創業家長期受到過度保護或長期受到政府壓制，改變之道唯有讓他們面對國外的競爭。

　　最後，商品輸出會提高低所得者的生活成本，尤其是農產品。除非享受國家的補助，否則創業家不會以低於國內的價格輸出商品。當國際市場價格高於國內時，創業家可能輸出商品，直到國內價格接近於國際價格。在世界經濟正常時期，要求本國人民享有較外國為低之價格，並不是好的干預理由。若是在世界經濟危機，譬如長期乾旱造成糧荒時，可能較具說服力。但這時期更應該尋求國際合作，而非各自保命。

本章譯詞

人民之家	The People's Home（Folkhemmet）
布坎南	James M. Buchanan
托克維爾	Alexis de Tocqueville（1805-1859）
自然利率	Nature Rate of Interest
伯恩斯坦	Eduard Bernstein
孟格	Carl Menger
林德伯克	Assar Lindbeck
社會主義工人黨	SAP
社會民主工人黨	SDAP
社會權	Socila Rights
柏林	Isaiah *Berlin*
倍倍爾	August Bebel
俾斯麥	Otto von Bismarck
哥達綱領	Gothaer Programme
哥德斯堡綱領	*Bad Godesberg Programme*
消極自由	Negative Liberty
烏爾	Uhr
馬赫	Kurt Schumacher
貨幣中立	Neutrality of Money
愛爾佛特綱領	*Erfurt programme*
漢森	Per Albin Hansson（1885—1946）
維克塞爾	Johan Gustav Knut Wicksell（1831-1926）
德國工人聯盟	ADAV
德國社會民主黨	SPD
歐洲價值	European Value
積極自由	Positive Liberty

詞彙

工傷賠償法

公共債務法

史記‧貨殖列傳

希臘共和國憲法

威瑪憲法

哥達綱領

哥德斯堡綱領

救貧法

都市更新條例

愛爾佛特綱領

葡萄牙共和國憲法

道路交通管理處罰條例

人民之家

中間路線

互助

公共支出計劃

公共就業

文林苑都更案

古典自由主義

司馬遷

失業保險

布坎南

平等

平等的自由

交易自由

全球化

托克維爾

老年保險

自由

自由的平等

自然利率

伯恩斯坦

孟格

林德伯克

社會主義工人黨

社會民主

社會民主工人黨

社會安全政策

社會革命

社會基本權利

社會權

政治自由度

柏林

倍倍爾

俾斯麥

孫中山

家庭津貼

消極自由

烏爾

馬赫

國際公義

販賣自由度

貨幣中立

富人稅

階級鬥爭

意外保險

瑞典模式

節能減碳愛地球

漢森

漸進改革主義

維克塞爾

德國工人聯盟

德國社會民主黨

歐洲價值

憲政約制

積極自由

購買自由度

醫療保險

議會路線

第十四章　第三條路

第一節　新社會主義
　　　　社群主義、夥伴關係、義工社會、企業社會責任
第二節　不參與權利
　　　　不參與的成本、不提案的第三方
第三節　正義
　　　　重分配正義、交易正義、公義社會

英國在二戰時期走上福利國家，試圖將民主運作納入自由體制，以對抗計劃經濟和強權國家允諾給人民的社會安全保障。德國和瑞典各有不同的社會民主傳統，長久以來以實現社會平等和建設互助社會為由，提供人民社會安全保障。這兩類相異的理念，在實務上卻行駛於相同的道路，皆要求國家負擔甚多的重分配職能。可預知地，一旦經濟不景氣，國家的公共債務便如滾雪球般地膨脹。同一時期，計劃經濟的失敗及蘇聯的解體，提醒社會主義者必須在市場機制與國家權力之外，尋找第三種能實現其政治經濟理想的力量，如紀登斯（Anthony Giddens）所說，「超越老式的社會民主主義和新自由主義。」[1] 這些新的社會重建概念和其理想的政治經濟體系，統稱為市場機制和國家權力之外的「第三條路」（The Third Way），或直接稱之「新社會主義」。

簡單地說，新社會主義就是社會動員力量的結合設計。第一節將介紹一些不同的結合設計，先是社會主義者對計劃經濟的修正策略，如夥伴關係與義工社會，然後再討論新興的社群主義與社會責任的論述。第二節將探討個人的不參與權利。不同於社會民主者以人民的社會需要為訴求去合理化政府的重分配政策，社群主義以論述社會正義為手段，要求政府承擔遠較重分配政策為多的職能。因此，第三節將檢討正義的意涵。

1　Giddens（1998），中譯本，第 29 頁。

第一節　新社會主義

　　最早的第三條路是南斯拉夫在共產主義時期就試行的勞工管理制企業（Labor Management Firm），類似現今的工業民主。[2] 在該制度下，企業董事會由一群代表不同工作的員工組成，有權決定企業的經營方向、利潤分配、人員聘任等。他們的權力一如私有財產權制度下的股東董事會。由於缺欠私有財產權的利潤分配誘因，各董事只關心權力的範圍和任期長短，鮮少會關心企業之長遠發展。

　　台灣也曾出現過幾次工業民主的個案。1986 年，新竹玻璃公司負責人捲款逃跑，公司員工組成自救會，以工業民主方式接手經營公司。1998 年，公營的台灣汽車公司因長期虧損而瀕臨破產，公司員工群起抗爭，要求其轉為民營。最後，公司員工與行政院達成協議，以工業民主方式接管公司並改名為「國光客運」重新營運。這兩案例都是企業已接近破產，員工以股東身份和成立新公司方式接手董事會，故僅為企業內部之董事會的設計問題，與目前社會主義者推動的工業民主之內涵並不相同。

　　當前的工業民主要求沒有股東身份的受雇員工也有權利參加董事會，其理由是受雇員工為企業的利害關係人（Stack Holder）。如果股東董事會認為增設員工董事得以強化員工的生產誘因，那是企業內部的事，並不違背私有財產權的運作原則。在私有財產權體制下，董事會有權支配企業財產，故只能由股東組成。不擁有股東身份者參與企業財產的支配決策，就侵犯了企業股東的私有財產權。台灣積體電子公司早期為了強化內部監察和引進新的治理知識而增設外部董事，其為企業內部之事。但不幸地，政府將外部董事法治化，強迫上市公司必須增設外部董事，違背了保護私有財產權運作的憲政原則。

　　工業民主以利害關係人為由，將員工納入股東會；全民入股也同樣以利害關係人為由，將全體人民納入「國家股東會」。因人民已委託代議士和行政官

2　台灣習慣上將 Firm 一詞翻譯為廠商，corporate 翻譯為公司，又由於企業社會責任也成為習慣用法，因此，本章將混用公司、企業、廠商這三詞彙，只求語句通順。

員管理國家的財產，故只剩下國家每年淨利的分享權利。2008 年，新加坡政府的決算出現盈餘，宣布分紅方案，先撥發給低收入者及年長者每位 200 星幣（約台幣 4490 元），再配給國民每位 300 星幣（約台幣 6730 元）的國家紅利。同年，香港政府的決算盈餘高達 1,156 億港幣，作法為先撥發給低收入者及年長者每位 3000 港幣，再配給居民每位 6000 港元的紅利。

社群主義

近年興起的社群主義（Communitarian-ism）是社會民主的新寵。社群主義者不滿左派自由主義對市場的偏袒和以社會需要去詮釋平等與互助，要求回歸至社會主義的核心精神，以社會正義去詮釋平等與互助，再重新修正出發。

社群主義聚焦於居住在相同地理空間或幅員較小的社區，以及成員同質性較高的社群。他們相信傳統的計劃經濟能成功地施展於社區與社群。這信念來自於對「社會主義之不可能大辯論」的反省，認為小規模社群可直接從全國性市場中買回中間財，解決中間財的訂價問題，就如成功的瑞典模式。小空間或同質性的競爭市場也有利於個人知識的利用。

社群主義認為，社區成員日常往來產生的情誼可以大幅降低溝通與協商的成本。於是，最佳的體制未必要依賴嚴謹的法律制度與公正不阿的執法精神，也不是非人稱關係的市場，而是強調人稱關係的禮尚往來之社區。由於社區幅員小，自給自足是極為愚蠢的選擇。許多的生活物資必須依賴其他地區的供給和市場機制。簡言之，他們強調對內的經濟活動以人稱關係為主，對外的經濟活動才以非人稱關係為主。

社群主義認為個人只有在社群內方得以自由和自由行動，而個人對社群的認同則是社群生存的前提。他們和古典自由主義者一樣，認為活著的個人並不單獨地活著，而是生活在交錯複雜之人際網絡中。維持社群的生存與獨立地位，也就成了個人享有自由的前提與義務。於是，社群在追求生存與獨立方面的集體行動，個人沒有逃避的權利。在社群的獨立方面，他們要求成員必須明確區別本社群與其他社群的分界，包括對社群歷史和文化的認同，也包括實現

認同所需的教育。他們認為成員的選擇與行動都應該出於「我們」（WE）的考量，而不是「我」（I）的考量。

社群主義者的口袋裡總放著一張他們認為確保社群生存與獨立不可或缺的行動清單，要求成員不能推卸這些政治義務。如果無法要求成員出自內心的忠誠，至少不能允許他們在形式上的背叛行動。於是，他們會公開譴責對公共事務漠不關心的成員。

認同是相當主觀而私密的行動，不同於持有貨幣那般顯而易見，也不像政治權力那般可以掌握。在市場機制下，個人藉著貨幣交易去實現計劃；在政治權力下，個人利用政府的支配力量去實現目標。在市場機制與政府權力外，社群主義只能依賴社會認同與互助產生之力量。過去東歐試行的計劃經濟混淆了社會和國家，現在的社群主義者已能清楚區分兩者差異。他們既不願借助政府與市場的力量，就只能仰賴個人對社群發自內心的認同，及認同後自然流露的情願奉獻。認同不容易觀察和衡量，故其力量也就無法確定。這使得社群主義的運作成本、不穩定性、不可預測性等都遠高於政府權力和市場機制。

社群主義強調社區生存先於個人自由之論述的缺點在於未能區分自然長成的自然社群和依契約同意而出現的建構社群。人們在追求更美好的生活時，情願犧牲一部分的自給自足去接受相互往來的生活方式，絕不會否認社群主義的主張。也就是說，社群的第一代居民會認為社群主義所強調的義務是多餘的，因為他們是以追尋這些目標而選擇群居生活。這些義務若要具有實質意義，其對象是第二代以後的成員。只要社會存在數目夠多的多樣化社區，而且遷居成本不會太高，不願繼續接受上一代之契約的第二代可以（在變賣資產後）遷往其他社區。對於情願留下者，社群主義主張的義務也才具意義。但如果一個社會不存在夠多的多樣化社區，或者遷居成本太高，那麼社群主義的主張將是對第二代居民的政治迫害。如果社群主義不希望成為迫害的來源，其論述就必須以個人能自由設立新社群為前提，尤其是自原社群中獨立出來的人們。如果人們無法擁有脫離或獨立的自由，社群主義對個人的迫害會與社群規模成正比。

即使在同一社群或同一村落裡，居民在職業、偏好、所得的差異性也很大。他們或許認同自己的社群，但願意把認同表現在行動上的意願和表現出來

的程度則因人而異。有別於政府權力的運作，社群主義不能強制他人的行動。因此，社群無法對不認同或認同不足者施加懲罰。抵制是唯一的懲罰手段，但其執行者是個人，而個人對執行懲罰的熱衷程度也因人而異。總之，社群中存在著不認同與認同不足的人，也存在不願懲罰或執行懲罰之意願不高的人。他們被稱之為「不願表態之人」與「不管閒事之人」。這些人也可能是認同度極高的人。於是，當人人宣稱自己對社群有高度認同，行為上卻又不願表態也不管閒事。社群中不管閒事之人愈多，強調對社群認同的主張也就愈不具意義。不願表態與不管閒事之現象，會隨商業化而加劇，因為商業化一方面強化個人的差異性，另一方面強化個人表態或管閒事之後的潛在經濟損失。當這些人的數目隨著商業活動增加之後，社區認同的表現最多只會出現在一條重建的古街上。

　　社群主義者在落實理想上，常採取和台灣的社區總體營造類似的策略。台灣的社區運動原是民間社會的自發過程，在八十年代的政治社會抗議運動時期已萌芽。1994 年起，行政院文化建設委員會（現今為文化部）將之列為國家文化政策，但因為了回應政治社會抗議運動，將社區營造運動轉向成由上而下的政策，編列鉅額補助經費和編制運動操作手冊。[3] 運動初期的成果不甚理想，畢竟要在古老鄉土中注入新觀念並不容易。1999 年，台灣發生 921 震災，中部不少鄉里社區必須全部重建。這是計劃者難得的最佳時機。行政院提供高達 3000 億元的災區重建經費，社區總體營造者得以大展身手。政府大量經費的注入，讓真誠的社運人士尷尬，感受到被政府收編之不安。建設需要大量經費，即使是文化建設也擺脫不了金錢。脫離政府與市場並不容易募得足夠的經費，於是，社區營造運動人士逐漸放棄自籌經費的努力，轉而監督政府各部門多元補助經費的利用，主張必須避免重複、充分協調、平均分配等原則。

　　當社區營造運動人士提出經費補助計劃書時，自然理解只有迎合政府計劃目標的計劃案才可能獲得經費補助。社區總體營造逐漸成為國家文化政策的外包產業。這是相當遺憾的發展，而其不良後果也呈現在許多政府補助經費之文化小鎮。譬如，小鎮的生機原本表現在各自具有特色的凌亂招牌上，但不知

3　羅中峰（2004），《關於社區總體營造運動的若干省思——兼論文化產業政策的經濟思維》。http://mail.twu.edu.tw/~jack/jackwebsite/file/PIP.pdf。

是出自社區營造運動者的高尚理念還是政府之計劃要求，他們以政府經費免費為店家製作新招牌的機會，打造出一條使用同種款式之商業招牌的老街；也為了讓社區孩童擁有共同的歷史教育和文化視野，成立鄉土文化工作室，爭取政府補助經費。社區總體營造一詞的確很傳神，強調其目標不僅在社區的有形營造，而也在於對社區生活的總體規劃。

夥伴關係

1994 年，英國工黨領導人布萊爾（Tony Blair）全面改革工黨，廢除主張國有財產權的黨章第四條款，重新把社會主義（Socialism）詮釋為「社會的主義」（Social-ism）[4]，降低政府的主宰地位，成為和市場平等地位的夥伴。譬如，許多國家都有類似的民間融資方案（Private Finance Initiative）想積極引進市場力量參與各項公共建設，但市場仍僅能居於協助的角色。1997 年，工黨政府推行政府與民間夥伴關係（Public and Private Partnership，簡稱 PPP）的合作模式，讓市場和政府立於平等的地位。[5]

早在 1887 年，台灣巡撫劉銘傳就曾奏請清朝朝廷允許以招募商股方式興建台灣縱貫鐵路，同時期大陸也出現官督商辦、官辦民營等運動。東歐國家在計劃經濟解體前，也先後推行類似的公共建設，只是參與的投資企業多來自海外。經濟轉型後，他們困於經費缺乏，便借助民間資金。東歐國家在不喪失公有財產權下，讓民間去承擔從經費籌備、興建、到經營的任務，僅讓政府保有計劃和推動的主控權。這就是當前流行的 BOT 模式（Build--Operate--Transfer）。

近年來，民主國家因政府負債不斷累積，也開始熱衷政府與民間的夥伴關係，譬如英法兩國橫跨英吉利海峽的海底隧道工程和台灣高速鐵路都是 BOT 模式。美國加州的發電廠也多採用類似的 BOT 模式－－政府先委外興建，然後再另行委外經營。這幾年，台灣許多的公共建設都採納這類模式，如「武陵

4　Blair（1994）。

5　PPP 的全名是 Public-Private Partnership。

第二國民賓館委外經營」、「統一高雄大型購物中心」等。其他衍生的運作模式還有 OT、BOO、ROT 等。[6] 若從清末和東歐的例子看，這類專案計劃都是政府為了完成大型經濟建設，但因資金龐大，為避免干擾例行年度預算才如此因應。在正常程序下，政府的任何建設都必須編列年度預算，因為這些建設的急迫性和重要性必須和其他支出（如教育支出、內政支出等）一併考慮。採用 PPP 模式就等於跳過正常的預算程序。預算程序不僅是人民為了控制政府的預算總額和計劃的優先次序，也審查政府計劃是否符合人民需要或是否逾越預算單位的法定職權。然而，PPP 模式讓政府得以低調地擴大職能與對經濟建設的影響力，卻也同時添增新的競租機會與貪腐行為。

布坎南與華格納（Buchanan and Wagner）認為民主制度和預算赤字幾乎是同義詞。政治人物為了讓選民感受到其恩惠與慷慨，會在競選時承諾特別的建設支出和移轉性支出，其規模常超過例行預算。在 PPP 模式流行之前，政治人物以公債發行避開在任期內提高稅率的政治成本。現在，他們可以 PPP 模式避過預算審查的約制。

由於 PPP 模式委交民間興建與經營，因此，政治人物喜歡說是政府、廠商與人民的三贏策略。的確，政府自行興建之公共工程常發生偷工減料或逾期完工等弊端。政府也會派人監工或謹慎驗收，只是監督單位和驗收單位也同樣存在著怠惰與貪污等問題。相對地，市場的生產效率與經營效率都高過政府，PPP 模式的確可以提高計劃的整體效率，也可省下驗收成本。[7]

然而，政府依舊是 PPP 模式的計劃者，依舊存在計劃經濟下的軟預算問題。以台灣高鐵為例，原初雙方簽訂的契約是政府不必承擔任何融資風險。但當台灣高鐵公司出現融資困難後，政府卻從零財務負擔中退守，出面代向銀行團保證政府願意承擔最後的貸款責任。一旦台灣高鐵公司無法繼續興建，政府會接手興建，不讓銀行團蒙受損失。政府的保證接手等於宣佈高鐵興建是必須

6　OT 的全名是 Operation-Transfer。BOO 的全名 Build-Operate-Own。ROT 的全名是 Rebuild-Operate-Transfer。

7　發電廠的 BTO 專案不同於道路工程的 BOT 專案，這是因為發電廠工程坐落在一固定地點，不似道路工程的廣大面積，監督工作容易得多。此外，生產發電機的廠商也會參與政府的監督施工，以避免偷工減料導致的工程事故連累到自己機器的聲譽。由於相對上存在較小的監督與考核成本，發電廠也就未必要採行從興建到經營一貫的 BOT 方式。

完成的任務，也等於宣佈台灣高鐵公司不必擔心經費問題。即使該公司隨意支用經費，也不必太過顧慮，畢竟政府接手的承諾就是預算經費的軟補助。由於政府的承諾，原本猶豫不決的銀行團也就願意貸出龐大資金，無異地又給台灣高鐵公司龐大的軟信用。另一種軟預算的形式是延長經營期限。英法海底隧道的經營企業，也曾因經營困難而要求兩國政府將經營期限由原來簽訂的 55 年延長到 99 年。這等於是，政府把未來 45 年的經營利潤送給經營企業。

任何的建設計劃都必須先經評估，委外的經濟建設計劃更不可忽略利潤的評估。若利潤評估為負，就表示那不是值得投資的計劃。如果計劃的成本和效益都很明確，也預期為正利潤率，民間企業沒有不能自行興建與經營的理由，除非存在著各種的政府管制。藉著擴大 PPP 模式，政府就不必鬆綁管制。PPP 模式讓政府可以在保有管制法令下擴大行政權力。譬如，金門縣政府在 2013 年的法定總預算大約新台幣 120 億元，其中經濟及建設支出約為 42 億元。但根據浯江守護聯盟公布的資料：金門縣政府自 2009 年開始推動以國際觀光休閒、養生醫療、免稅購物中心等為願景的長期計畫，如下圖 14.1.1，共有 15 件開發案和 11 件 BOT 外包案在運作，投資總金額高達 400 億。[8]

圖 14.1.1　金門縣 BOT 爭議

金門縣在 2013 年的總預算約新台幣 120 億元，但自 2009 年起的 BOT 開發案總金額近 400 億。資料來源：http://kinmenriver.blogspot.tw/。

8　參閱：http://kinmenriver.blogspot.tw/。

的確，許多計劃的成本和效益都無法經過市場交易去估算，這時候就有經濟學者會主張以影子價格（Shadow Prices）去進行成本效益分析。但是，公共建設的未來效益常受到現在和未來的配套計劃所影響。譬如早期興建的台灣南部第二高速公路，其投資效益會因政府在沿線開發新工業區的配套計劃而提高。這說明了計劃案的預期效益包括了計劃者的企圖心。如果計劃者想實現南二高，就會計劃在沿線增加一些配套計劃去提高投資效益的估算值。[9] 既然配套計劃能影響投資效益的估算值，政商關係良好之承包商就會壓低競標價格，因為他自信贏得標案後，能要求政府於下期預算增加新的配套計劃。只要出自政府的計劃，就很難躲得過軟預算的腐蝕。

　　即使政府有能力克服軟預算的弊端，但 PPP 模式是三贏的說法也只限於政府在規劃範圍不變下的生產效率，而不是經濟效率。經濟效率是指向資源配置的機會成本，因此不能假設政府規劃的投資案都值得投資，即使預期存在正利潤率。政府計劃的範圍愈大，個人能自由計劃和選擇的範圍就愈小，資源利用的機會成本也就愈高。政治人物喜愛 PPP 模式，因為它是在公債之後被發現的第二種廉價的政治工具。此廉價的政治工具並不會顧慮資源配置的機會成本。更危險的是，當某一計劃失敗時，政治人物不會把失敗責任歸咎到政府的計劃，而是引導人們去檢討參與興建與經營的民營企業，指責市場機制的貪婪與缺欠社會責任。

義工社會

　　瑞典經濟學家林德伯克（Assar Lindbeck）指出，國家提供的福利愈多，發生道德危機和詐欺的可能性愈大；而長期之下，這些行為會從偶發行為變成計劃行為。[10] 第三條路試圖以社會投資的視野去矯正傳統福利國家此類弊端。紀登斯認為，社會投資是福利國家的積極制度，以積極概念取代貝弗里奇

9　政府的配套措施有時不是其他的建設計劃，而是一連串的新增管制。就如台灣高鐵的興建合約，就明言政府不會在高鐵的經營期間開闢平行的新高鐵。同樣地，英法兩國政府也承諾不在契約期滿之前開闢第二條英法海底隧道。事實上，為了保障承包廠商能有合理利潤，政府除了保障其獨占外，也會限制其他替代商品的競爭，譬如限制南北飛機票的票價競爭或加強高速公路客運公司的管制等。

10　Lindbeck（1995）。

（William Beverage）於 1942 年所提出來的每一個消極概念。[11] 它要「以自主替代匱乏，以主動替代懶惰，以持續教育替代無知，並以幸福替代悲慘」。[12] 傳統的福利國家強調政府支出的重分配政策，社會投資則要求政府不該過度提供經濟援助給低所得者，而是要在基礎教育建設、人力資本、人類潛能開發等方面扮演更大的角色，利用既有的福利預算去提高人們參與社會的時間和熱忱。紀登斯也贊成從教育券到終身福利個人帳戶的計劃，因為「人們應可自行選擇使用這筆資金的時間──這不僅使他們可以在任何年齡停止工作，而且可為他們提供教育經費、或者在需要撫育幼兒時所減少之工作時間。」[13]

紀登斯批評傳統福利國家將退休老人從社會活動中隔離，以致喪失社會主義應有的互助和包容的精神。老人問題是社會投資的一個焦點。他認為現在退休制度下退休的老人大都還是「年輕的老人」，並不是年老的老人。既然還算年輕，積極的福利體制就應該誘導他們繼續參與社會的活動。

第三條路鼓勵年輕的老人能積極參與非營利組織（NPO）和非政府組織（NGO）。[14] 這兩種組織在台灣皆以財團法人身份登記，被通稱為「公益團體」。NGO 是以非官方身份和非關政府預算的經費去分攤原歸屬於政府的職能。譬如台南縣觀光文化導覽協會、台北胡琴樂團、社團法人新竹市智障福利協進會等，就分別以推廣地方文化、推廣國樂、提供智障人士福利為其活動宗旨。紅十字會屬於准官方組織，不能算是純粹的 NGO。性質相同的（花蓮）慈濟功德會則是台灣名聞遐邇的 NGO，其救濟工作和救助工作所獲得之信任度遠高於紅十字會。

當代社會的生活方式和人際關係的複雜化提升了人們對公共事務的需要。保守自由主義主張小規模的政府，一方面期待廣義的市場能提供更多的公共事務，另一方面期待 NGO 的成長。NGO 以獨立於政府權力的社會力量去分攤

11　Giddens（1999）。

12　Giddens（1999），中譯本，第 143 頁。

13　Giddens（1999），中譯本，第 134 頁。

14　NPO 的全名是 Non-Profit Organization。NGO 全名是 Non-Government Organization。

政府的公共服務，可以和市場機制相輔相成。但有些公共財因具敵對性或排他性，本質上可以向消費者收取使用費而由市場去投資，譬如對台灣科技發展貢獻不小的工業技術研究院。一些沒有政府補助的公益事業，如弘道老人福利基金會或伊甸基金會都是不錯的 NGO。最特別的是自稱為 NPO 的嘉邑行善團，長年為地方修建兩百多座品質優良的橋樑。他們修建的橋樑都是鄉村公共道路上的小橋樑，屬於無法私有財化的公共建設，故應歸屬於 NGO。[15]

NPO 提供一般私有財的商品與服務，強調其不以營利為目的。譬如台灣專辦全民英檢的語言訓練測驗中心。這個於 1986 年成立的文教財團法人，除了壟斷之外，沒有不能市場化的理由。社會主義者常以敵視的態度看待市場化：若交易價格超過生產成本，就指責其剝削消費者；若交易價格低於生產成本，也指責其剝削勞工。於是，任何市場能提供的商品與服務，都可以 NPO 之名成立組織，並宣稱其既不剝削勞工也不剝削消費者。然而，私有財必須在市場上競爭，不分是 NPO 或一般的營利廠商。追求最大利潤是市場競爭下的長期生存法則，不分是 NPO 或一般的營利廠商。如果我們相信營利廠商擁有較強的競爭力，NPO 就不可能在市場競爭下存活。那麼，為什麼社會還存在那麼多的 NPO？唯一的解釋就是它獲得市場之外的經費補助。補助經費來自於 NPO 背後的宗教團體，我們擔心的只是它會造成反效率的競爭；如果補助經費來自於政府的補助經費或租稅優待，那就更擔心政府對資源配置的嚴重扭曲。

第三條路希望能將年輕的老人推向 NPO 和 NGO，更希望把年輕人推向「義工社會」。[16] 義工就是不計報酬的服務，時常和 NGO 或 NPO 混為一談，都同樣希望以非市場方式去替代市場對商品與服務的提供。目前台灣有不少退休公教人員會到地方政府各機關擔任義務性行政助理。另外，慈濟功德會也招募不少義工，對遭逢不幸的家庭提供精神上與宗教儀式上的慰藉，甚至提供緊急應變的生活物資。

15　嘉邑行善團的另一宗旨是施棺，屬於市場一般商品的提供。這時，它屬於 NPO。

16　前總統陳水扁在 2000 年大選前，特地飛到倫敦政經學院，拜訪紀登斯，親自接受實踐第三條路的指導。回台後，他打出「新中間路線」的口號，特別強調「義工台灣」和「入股台灣」。

由於公教人員的退休制度設計不良，台灣社會擁有不少優秀的年輕老人。如果能善用他們的能力，確實可以提升社會福祉。但這僅適用於退休的年輕老人。如果年輕人把義工視為個人志業，那是其個人選擇。但社會不能鼓勵年輕人朝義工發展，否則會斷送整個社會生機。義工社會拒絕了市場機制，等於返回到以物易物時代，拋掉資源最適配置和財富累積的誘因，斷送了社會的創新未來。資源的最適配置、財富的累積以及未來的創新是社會實現財富重分配的依據。

更令人擔憂的是，當前有些大學的商管學院竟然教導學生（原屬於公共管理學院的）社會企業與社會創業家等課程。創業家精神的核心意義在創造利潤和追求利潤。如果一個組織無法在長期運作中賺到正利潤，其生存必然得仰賴其他的財源，終究只是社會的負擔，掩蓋不了對社會吸血的本質。如果商管學院傳授的社會創業家或社會企業能獲取正利潤，那與一般的商業創業家又有何差異？

企業社會責任

二戰後，西方各國的經濟開始復甦，企業開拓海外市場，逐一發展成多國企業。由於母國在就業條件、環境安全、勞工福利等方面的法令完備，多國企業在國內的生產成本也就必須包括這些法律要求的支出。相對地，海外低所得國家的法令相對寬鬆而司法體系也弊端叢生。當他們到低所得國家投資時（以下簡稱「全球化」），不僅雇用勞動的成本降低，法律要求的生產成本也減少許多。一旦海外生產的商品能夠回銷，就能在母國市場勝出。這情勢讓在母國生產的小規模本土企業處於極不利的競爭地位。在全球化之前，競爭對手可各憑本事，因為西方各國國內市場提供給競爭者的生產環境是相同的。現在情況變了，多國企業可以在海外以較低成本生產。

在討論全球化議題時，我們必須留心，因不同所得國家的社會、政治、經濟等條件差異很大。更具體地說，低所得國家在人民生活習慣、行為規範、制度運作、法令規章、行政效率、司法清廉上都和西方國家差異甚大。西方國家的旅人（甚至是學者），時常忘了本國在社會、政治、經濟等環境的發展歷程，

急躁地要求低所得國家於一夜間在各方面達到一定標準。當低所得國家的幼童因嚴重缺乏生活物資而淪為雛妓時，多國企業提供的童工職缺是一種可以改善其生活現狀的機會。低所得國家的法令不會禁止童工，即使通過這些法令也不會認真地執行，因其困窘的行政資源必須先用於解救雛妓。過高道德要求往往只會逼迫他們走上絕路。

對西方社會而言，多國企業的問題不在於海外生產環境的低道德標準，而在於其產品回銷母國引起的「不公平」競爭。[17] 新興的全球化環境需要新的競爭規範。於是，1976 年 OECD 國家制訂了《多國企業指導綱領》，要求多國企業必須在「資訊揭露、就業與勞資關係、環境保護、打擊賄賂、消費者權益、研發成果、競爭法則和納稅義務」等十條原則，遵守綱領描繪的準則。[18] 全世界並不存在一套高於國家主權的跨國法律，因此，在市場機制邁向全球化之際，此綱領提供多國企業一套新的競爭規則。

這套規則的規範對象是西方國家的多國企業。之後，東亞國家隨著經濟發展，也出現多國企業。1995 年聯合國秘書長提出「全球盟約」（Global Compact）的構想，呼籲實施一套全球適用的競爭規則，以建立一個更加廣泛和平的世界市場。根據主要規劃者之一盧吉（John Ruggie）的說法，「透過對話、透明化、遊說及競爭的力量，好的實務將會取代壞的做法。」[19] 這構想立即獲得西方工業化國家和國際勞工組織的支持。2000 年，世界 50 家大企業表

17 之後的發展是，高所得國家也開始要求發展中國家的出口商品，必須在生產過程中遵守高所得國家的法令標準（包括人權標準），如日規、歐規、美規等。

18 這十條原則入下。（1）觀念與原則──指導綱領係各國政府對多國企業營運行為的共同建議，企業除應遵守國內法律外，亦鼓勵自願地，採用該綱領良好的實務原則與標準，運用於全球之營運，同時也考量每一地主國的特殊情況。（2）一般政策──企業應促成經濟、社會及環境進步以達到永續發展的目標，鼓勵企業夥伴，包括供應商，符合指導綱領的企業行為原則。（3）揭露──企業應定期公開具可信度的資訊，揭露二種範圍的資訊；第一，為充分揭露企業重要事項，如業務活動、企業結構、財務狀況及企業治理情形；第二，將非財務績效資訊作完整適當的揭露，如社會、環境及利害關係人之資料。（4）就業及勞資關係──企業應遵守勞動基本原則與權利，即結社自由及集體協商權、消除童工、消除各種形式的強迫勞動或強制勞動及無償備與就業歧視。（5）環境──適當保護環境，致力永續發展目標，企業應重視營運活動對環境可能造成的影響，強化環境管理系統。（6）打擊賄賂──企業應致力消弭為保障商業利益而造成之行賄或受賄行為，遵守「OECD 打擊賄賂外國公務人員公約」。（7）消費者權益──企業應尊重消費者權益，確保提供安全與品質優先之商品及服務。（8）科技──在不損及智慧財產權、經濟可行性、競爭等前提下，企業在其營運所在國家散播其研發成果。對地主國的經濟發展與科技創新能力有所貢獻。（9）競爭──企業應遵守競爭法則，避免違反競爭的行為與態度。（10）稅捐──企業應適時履行納稅義務，為地主國財政盡一份心力。資料來源：http://csr.moea.gov.tw/standards/ oecd_guidelines.aspx。

19 http://proj.ftis.org.tw/isdn/CSR/dutyinfo-more.asp?nplSi1。

示支持。2002 年，聯合國就《世界人權宣言》和其他的國際勞動與環境宣言中整理出九條原則：（一）在企業影響所及的範圍內，支持並尊重國際人權；（二）企業應確保企業內不違反人權；（三）保障勞工集會結社之自由，有效承認集體談判的權力；（四）消弭所有行事強迫性之勞動；（五）有效廢除童工；（六）消弭雇用及職業上的歧視；（七）企業應支持採用預防性方法來應付環境挑戰；（八）採取善盡更多企業環境責任之做法；（九）鼓勵研發及擴散不損害環境之技術。2004 年的高峰會再增加（十）企業界應努力反對一切形式的腐敗包括敲詐和賄賂。[20] 這十條原則的對象並不限於多國企業，而是各國的全體企業。換言之，低所得國家的本土企業也被要求符合這些原則。

這十條原則的內容可分成四類：前三項的人權條款、次三項的勞工保護條款、最後的反腐敗條款，以及其前四項的環境保護條款。勞工保護條款與反腐敗條款應該是包括低所得國家的法律都會明確陳述的內容，為何聯合國還要在司法之外要求企業自我規範？很清楚地，新興國家的法律與行政環境還不如西方國家有效率，西方企業無法期待這些國家的公權力有能力執行。在全球化環境裡，出口不只是多國企業重要的貿易政策，也是新興國家大多數本土企業的發展政策。若這些條款皆能落實，西方國家的多國企業及其勞工就可減輕來自新興國家之企業與勞工的競爭。人權條款與環境條款更進一步壓縮新興國家其本土企業的競爭能力和發展空間，因這些條款甚至是新興國家的政府不願意簽署的內容。總言之，這是一套十分詭異和充滿策略的原則，制訂過程不可能沒有爭議，因此，聯合國特別強調這只是一項「志願性參與」。[21] 即使有此聲明，聯合國在鼓吹這十條原則時，還是遺忘了企業的本質和其競爭責任，也遺忘國家的司法與行政責任，竟然要求新興國家的企業承擔起該國政府無力承擔的責任。

新社會主義的理想相當崇高，但時常忽略各國實踐該理想所需要的經濟能力。這些綱領與原則逐步被他們論述成「企業社會責任」（Corporate Social Responsibility, 簡稱 CSR），甚至指出這是有利於企業永續發展的規則。永續

20　顧忠華（2011）。

21　同上註。

發展是企業股東的決策權力，不需外在的指導。當一個企業失去市場競爭力時，股東會選擇解散企業或另行重組，並不會追求永續發展。新社會主義者想在市場機制與國家權力之外尋找能重建社會理想的力量，但社會力的確太不可靠了，只好尋找各種組織並利用它們的權威和權力，將其社會理想形塑成道德規範。這是出於他們本質上的困境，以為這樣就可以跳過市場和國家，直接以社會力牽制企業的行動。[22]

　　私有財產權下的企業只是生產組織，其意義完全異於公有財產權或計劃經濟下作為生活單位的人民公社。個人參與企業只為了能（和他人合作生產以）賺取更高的薪資或紅利，此外個人目的與企業的本質毫不牽扯。在生產過程中，企業若發生侵權行為，自然要接受法律的約束；如果國家司法不全，就得設法健全化。企業與股東、雇用的勞工以及交易往來的對象都存在契約關係，明白界定其間的權利與義務關係和司法關係。此外，企業在社會中不再有其他的利害關係人。當勞工收到薪資或股東收到紅利，可以依其意願選擇消費，包括用這些收入去改善社會或救濟貧困者。個人不論生產與消費，只存在個人責任。企業之外的家庭是個人參與生產外的生活環境，也是他享用剩餘休閒時間的場所。但是人民公社就不同了，那是一個集合生產、分配、消費的單一組織，並由此組織分派出專責生產、教育、行政、扶養等單位。由於產出必須統一支配，個人沒有自由選擇的權利，因此，所有人與所有單位之間便構成利害相關的網絡。譬如，生產大隊負有必須豐收的社會責任，公社廚房負有供應衛生佳餚的社會責任。新社會主義企圖以利害關係去取代私有財產權下的契約關係。契約關係一旦遭到窄化，個人責任也就隨之失去。這時，社會責任就可登堂入室。在早期的工業民主下，社會主義者要求企業負起「內部利害關係人」的責任：在企業社會責任的論述下，新社會主義者要求企業負起「外部利害關係人」的責任。總之，企業社會責任的論述只不過是想把公有財產權失敗的理想，轉交給私有財產權下的企業去負擔。

22　顧忠華（2011）明確地說：「當企業社會責任由一種學說理論逐步發展成法規命令中的應然規範，意味著其正當性與合法性已經確立，聯合國與歐盟等機構其功不可沒。」（第9頁）

第二節　不參與權利

除非能有效地凝聚成員的認同，否則社會力無法成為建構新社群的力量。新社會主義者逐漸傾向將個人的規範認知轉化成個人的責任，也同樣地要求企業的社會責任。責任含有不能逃避的意義。然而，「公民有不服從的權利」（Civil Disobedience）卻是自由主義的一項長遠傳統，即使是左派的自由主義也只反對它在特殊情境的適用性。因此，在建構社會或社會秩序的討論，社群主義與自由主義的區別就表現在不服從權利的論述上。由於我們僅關注政治經濟方面的議題，因此這節僅將從主觀論和方法論個人主義去探討個人對參與的選擇權利，包括不參與選擇，而這正對應到政治思想的不服從權利。

不參與的成本

個人自由的威脅主要來自政府的強取豪奪，也可能來自市場短暫而劇烈的波動。布坎南在盛年時跑到山村購買農地，從耕田種菜到採桑織布，樣樣自己來，並在自傳中寫下「平安寧靜」（Tranquility of Mind）。[23] 自耕就像一道消波堤，可以擋去凶惡波浪，讓個人得享平安寧靜。他從自耕經驗中體認到不參與權利（The Right of Not-Joining）是自由的前提，可避免個人在社會失序中慘遭滅頂。

從社會中退出，可以不參與市場交易，也可以是不參與組織的合作。不參與一個組織，還能參與另一個組織，未必要退出社會。只有當個人不參與全部的組織時，他才算退出社會。張五常認為：「這項（不參與的）選擇是對一個組織的限制，但它有效地避免該組織陷入過高交易成本的運作。」[24] 人們以「不參與」方式淘汰交易成本過高的組織，就像人們在商品市場中以「不購買」去淘汰某些商品。然而，在現實世界中，如家庭或國家等都是先於個人存在，個

23　Buchanan（1992）。

24　Cheung（1987）第 57 頁。他在同頁中也說到：「私有財產權提供給人們一項不可替代的優勢，就是允許所有權者可以選擇不參與任何組織。」

人到了成年之後即使有退出的選擇，但退出的成本已不容忽視。類似地，個人在選擇一個居住社區時多出自情願，但往後的發展常非事前所能預測，也就存在退出成本。

因此，個人參與一個組織時，要思考的就不僅是退出的自由，還包括對於組織內個別事務的不參與權利。但在現實生活中，我們是否有能力捍衛自己的不參與權利？我們是否可能成為某些人所設計之賽局中沒機會表達不參與權利的角色之一？在政治場景中，想要堅持不參與權利並不是件容易的事。當美國發生911事件之後，布希總統立即要求世界各國選邊站。當時有多少國家有能力宣稱可以不參與由美國領導的反恐戰爭？國際政治如此，國內政治亦然。民進黨就有黨員提議，要求黨籍立委公開表明是否支持特赦陳水扁的立場。中國國民黨知道自己的支持者在大選中的缺席率遠高於民進黨的支持者，便有該黨立委構思強制選民必須出席投票的立法草案，草擬對大選中的缺席者處以重罰。如果這法案通過，台灣人民便喪失對政治事務的不參與權利。再如強制保險的全民健保制度，個人是否還擁有不參與權利？

其實，個人不僅在政治事務中逐漸喪失不參與權利，在社區生活中也常被逼入賽局。個人一旦陷入賽局，他的選擇參與的機會成本就改變了。這機會成本不僅包括往後他必須在他人異樣眼光下的消費效用，也包括往後可能喪失與他人合作的機會及利得的分享。在消費效用方面，只要選擇者不在意他人的異樣眼光，就不需調整自己的消費行為。雖然他人之異樣眼光依然投射在其身上，可是只要他不予理會，外部效果便無從發生。但在合作機會方面，不論選擇者如何豁達，只要他人減少與他的合作機會，其利得的分享便會減少。我們稱他從合作機會中分享到之利得為「道德利得」，或稱他因選擇不參與而喪失的道德利得為其「道德成本」。

泰堡（Charles M. Tiebout）要求社群必須在成員加入前，明確地公開表明它計劃提供之公共財的類型、數量、與分攤費用，以取得成員的認同。[25] 這些明確而公開的資訊不僅是個人選擇的考量，也是成員間未來合作之基礎。然而，社群之關係是長期的。為了顧及未來變動的彈性，社群往往僅羅列最基本

25　Tiebout（1956）。

的公共財和未來變動的決策程序。同樣地，個人也會顧及未來的不確定性而接受這些程序規則，而非未來公共財的明確內容。於是，當新增公共財被提出時，便會出現布坎南所稱的倫理義務的問題。[26] 他認為，既然個人為了實現無法獨自生產的公共財而參加社群，而這些公共財及其決策程序又明確公開，就不應該違背自己早先的承諾。也就是，個人早先的選擇應是其對未來的承諾。如果一個人連自己的承諾都會違背，其選擇便毫無意義。無法履行其承諾的選擇，就不能算是出於情願的選擇；而非出於情願的結合，就不是道德社群。因此布坎南認為眾人在結合成道德社群時，不僅持有個人對未來的期盼和義務，也持有要求其他成員履行承諾的權利。履行承諾是個別成員表明自己仍願意繼續結合的行為限制，他稱為「倫理義務」（Ethical Obligation）。[27]

因此，當個人決定參與社群，他不僅同意了該社群所羅列的資訊和決策程序，也同時同意他的倫理義務。在加入後，當成員考慮新增公共財時，他不只要考慮自己的效用與費用分攤，也必須參與該項公共財的評估。當個人認定新增公共財的分攤屬於倫理義務時，常會視不參與者為倫理義務的違背者。然而，倫理義務是行為的通則，不是針對特殊公共財。一旦濫用了倫理義務，他往後再遇見這位倫理義務的違背者時，出現在他腦海的不是一位對某項公共財的不參與者，而是一位對該社群之倫理義務的違背者。對這位倫理義務的違背者而言，他往後在社群中的所有行動都將面對這一項新的道德成本。

賽局學者特別喜愛利用倫理義務以增加個人選擇之道德成本，在設計策略性賽局時，都會允許成員自由選擇是否參與，卻無視於無興趣者受到的傷害。愛心募捐就是一個例子。愛心募捐也可視為一項公共財。愛心募款可以採取信函或電視廣告等中性的募捐方式。不幸地，發起者常不滿意以中性方式募得的數目，而採行一些策略性賽局之設計，譬如先編列名冊再公開地讓成員填上他自願捐獻的金錢數目。馬路的募款人士比較喜歡盯上帶著孩童的大人，或帶著女伴的男士。雖然我相信這些做法只不過是他們得自前輩的經驗，但也確實製造出一些道德成本。

26　Buchanan（1991）。

27　這是規範性的敘述，但布坎南並不是從更高的判準提出，而是根據選擇理性的一致性推演得出的。

這些倒楣的無興趣者支出多高的道德成本？其數額絕不僅是他被迫參與共同分攤的金額而已。當他付出這筆費用的同時，也傳遞出其為主動參與者的錯誤訊息給其他的住戶。該項資訊將成為往後其他住戶用以判斷其是否繼續履行倫理義務的判准。倫理義務的判定本存有模糊地帶，而個人加諸於他人的道德成本也帶有寬容空間；但隨著錯誤訊息的累積，這些模糊地帶與寬容的空間都將逐漸窄化，而個人的不參與權利也隨之喪失。

每個人都盼望消費多樣的公共財，但多樣的公共財並非得由同一個社群全部提供。個人同時會參加數個社群，並在不同的社群中消費不同的公共財，也可能在同一社群消費不同的公共財。當一個社群提供多種公共財時，他可能只為了其中的幾項公共財而加入，而不是對該社群所提供的公共財都感興趣。因此，當一個社群有人發起興建某項新公共財時，他可能認為這不屬於倫理義務而不參與。但在他人評斷中，這項新公共財卻屬於倫理義務。於是，他的選擇就被指責是違背倫理義務。當這種情況發生時，實在無法依據任何的客觀證據去指責他是否違背倫理義務。我們可以這樣說：策略性賽局之設計的另一項潛在危機，在於誘導社群成員以社群規範取代倫理義務。個人參與不同社群，可能會發生與其他成員在倫理義務的評斷差距。當社群規範取代倫理義務後，個人為了避免上述評斷差距，就會減少同時參與兩個社群。由於這兩個社群總會有一些重疊的公共財，這導致個人未能做出最有利社會資源配置的選擇。

策略性賽局暗地裡將人民納入賽局。在當前許多政治事務中，人們是明確地被告知沒有不參與權利。剝奪人民不參與權力的方式可分成兩類：第一類是要求有資格的選民皆必須在票決時刻出席參與，如強制投票案；第二類並未要求個人在票決時刻必須出席參與，但任何人都擺脫不了票決結果的影響，如設立核電廠案或領土要求獨立的公民投票案。[28]

一項議案是否要採行第一類的強制投票，其差別僅在於資訊和效率的不同。強制投票要求選民必須親自走到票櫃旁投下其選票，雖然那可能是一張廢

28 由於產權制度決定個人的生產與交易行為以及個人稟賦的發揮，故分析產權制度的時期屬於布坎南所稱的前憲政時期。此時期的客觀價格結構和所得分配尚未形成。因此，主觀的交易成本也就成為寇斯認為可以分析產權制度的工具。相對地，當產權制度決定之後，也就是進入後憲政時期後，客觀的價格結構和所得分配隨之形成，新古典經濟的成本效益分析便可大展長才。

票。不少支持者則認為強制投票可以凝聚社會的信心力、提升當選人者的代表性、避免激烈分子操縱選局等；反對者則認為：由於不願參與者被迫出席去投廢票，以致無法區分社群是對該項選舉的不滿或對候選人的不滿。

在第二類的剝奪中，議案一旦票決出來，它的效力都將及於社群的每一個人。任何人都無法置之度外，也就是毫無不參與權利。政治本身就具有強制力，任何政治議案不必採取上述的策略性賽局，其票決之後都會對個人造成第二類的剝奪。譬如兩岸的統一或獨立的公民投票案，不論票決結果為何，都將在台灣造成一段為期不短的恐慌與混亂。在此期間內，不僅經濟活動難以進行，人們甚至坐立難安。除了熱衷人士外，多數人持以漠不關心的態度，因主觀上不認為自己的生活會於統一或獨立後有巨大轉變。然而，隨著議案的提出，一段恐慌期或混亂期勢必來臨，也必定帶給他們苦難。表決是隨著提案而來的程序，對他們而言，問題不在於表決的結果，而在於議案的提出。只要這個議案不被提出，他們就不必面對苦難。他們希望擁有該提案權的壟斷權利，並在握有該壟斷權利後就永遠不行提案。

的確，我們不容易分析兩岸人民在統一或獨立後的相對福利，但是，若存有一群必然遭受苦難的人們時，為何必須將其強加納入賽局？為何必須剝奪他們不參與這類政治爭議的權利？為何不能進一步將這類政治爭議的提案權界定給他們？如果我們將政治爭議的提案權界定給對此政治爭議莫不關心的一群人，其結果是否只是不負責任地任由他們無限推延？為能圓滿地回答此問題，讓我們先回顧一下布坎南對於囚犯困境賽局的詮釋和分析。[29]

不提案的第三方

在一般的囚犯困境賽局裡，由於雙方無法信守諾言又無法直接溝通，於是，在檢察官的誘導下，雙方得到一個兩敗俱傷的最差結果。但是，這畢竟只是個數學建構下的純粹推理，並不是個能夠描述人的行動或個人在社會中行為的理論。首先，在此賽局中，雙方被迫無法溝通。在人類社會中能符合這個限

29 Buchanan（1991）。

制的情境不多，不過這卻像極了當前兩岸一度交流中斷的情境。賽局中的兩囚犯是被檢察官強迫隔離，而兩岸中斷交流卻是雙方的錯誤選擇。在兩岸統／獨的例子裡，除了統一派和獨立派之外，還存在一批不參與的第三方。那麼，我們如何看待這群不願參與的第三方所扮演的角色和功能？

簡單地說，這群第三方不會同意統／獨雙方所設賽局的報酬值，因此，他們的行動也就不同於統／獨雙方。這些超出預期之外的行動，包括偷渡走私、跨海投資、勾結官員、旅遊探親、兩岸婚姻等。對他們而言，兩岸關係不應只有統一或獨立的取捨，應還有無數種的合作方式等待被發掘。因此，這類的超出預期的行動都是這群第三方所試誤出來的發展。每一項行為在初期都是一種對現況之突破及一種破解囚犯困境賽局的試誤過程。其個別成就或許很小，但只要能邊際地改變賽局的報酬值或是其支持人數，在積沙成塔的效應下，當賽局報酬值的變動超過質變點，終能讓兩岸關係跳脫困境。至於破解賽局之速度，則取決於第三方對新行為的試誤勇氣；試誤次數愈多，破解速度愈快。

破解過程仰賴的力量是那一群對兩岸政治漠不關心的第三方，而不是對兩岸政治積極參與的統／獨雙方。確實，要求頑石點頭是困難極了。目前兩岸的僵局之所以繼續存在，不是這一群漠不關心的第三方未成氣候，而是他們的試誤行為遭到雙方政府與統／獨強硬派的阻擾。當統／獨雙方僵持自己的頑固立場，同時又不允許這一群漠不關心之第三方的試誤行為，兩岸難題自然無解。

那麼，誰會是這群第三方？誰真正地對兩岸政治漠不關心卻又往來兩岸？這裡的確存在著辨識上之困難。然而，根據以上討論，這群第三方在取得提案權後的行為是不提案。將提案權界定給他們，就等於不允許統／獨雙方擁有提案權。由於第三方的行動是不提案，將提案權界定給他們也就等於將統／獨議案無限期擱置。所以，我們不必真的去辨識這群人，只要將議案擱置即可。

如果有人會認為我過度簡化兩岸關係的錯綜複雜，那麼，我們就改以類似的離婚案來討論。如果一對尚未有孩子之夫妻相處不好，不論離婚案由哪一方提出，其所造成的後果都只會加諸在雙方身上。若他們育有小孩，不論離婚案由哪一方提出，所造成的後果並不完全加諸在夫妻雙方，孩子分擔的苦難遠較夫妻還多。對孩子而言，他們希望的是能擁有父母離婚案之提案權的壟斷權

利，並在握有該壟斷權利之後永遠不會提案。當提案權界定給孩子們後，他們除了不願提案而快速瓦解自己的家庭外，也會尋找一些解決的方式。只要議案不提出，孩子們就獲有緩衝時間；只有在緩衝時間足夠充裕下，才可能進行各種試誤辦法。由於他們擁有壟斷的提案權，便儘可能地延長緩衝時間。我們無法保證孩子們提出的試誤辦法一定奏效，但其成功的概率是隨著緩衝時間的延長而提高。

就如同一般的財產權，提案權也存在準租。將提案權界定給孩子們，等於將租金送給他們。孩子們因擁有該租金而避免父母離異的苦難，但夫妻則因未擁有該租金而繼續僵持。在試誤辦法未奏效之前，夫妻的痛苦被延長了。財產權的不同界定，本就會造成不同的所得重分配。在離婚案的例了裡，將提案權界定給孩們子可以創造更長的緩衝期間與較多的試誤辦法。

孩子們能想到的試誤辦法可能很有限，這限制會讓我們的建議效果失色。不過，當孩子數增加之後，試誤辦法之次數和品質皆會提升，其奏效概率也會提高。如果孩子數目多如攢動在市場中的人頭，結果不就更為樂觀？因此，當我們再回頭看兩岸關係，那群漠不關心政治而往來兩岸的第三方，其人數哪是一個超大市場所能容納？只要兩岸政府鬆綁對這群第三方之試誤行為的種種管制，則不論是統派或獨派，其報價值支撐不過多久後都會超過質變點。

第三節　正義

除了不參與權利外，社群主義不同於自由主義的另一特徵就是，它特別關注正義的論述。這主要原因在於社群主義既要避開市場與政府的力量，就必須把社群成員對社群的認同和對規範的服從連結到正義的論述，方能凝聚成強大的力量。由於正義的論述甚多，本節僅探討主觀論的正義論述。底下，我們將先分別討論重分配正義與交易正義的意義，然後再討論公義社會的內容。

重分配正義

　　歐戰前社會主義的興起和戰後計劃經濟的狂潮，導致古典自由主義逐漸分裂成偏左和偏右的兩派。兩派都尊重私有財產權、反對計劃經濟，其差異主要在重分配政策。偏左的自由主義稱為「自由解放主義」（Liberal-ism），主張政府負有管理經濟運作和提升社會福利的義務；[30] 偏右的自由主義稱為「自由人主義」（Libertarian-ism），主張政府最多僅能輔佐市場和社會的發展。自由解放主義認為自己繼承了古典自由主義對抗神權與王權的解放精神，並具有接納不同觀念的自由解放視野，故將英文 Liberalism 的 ism 去掉，自稱為「自由解放者」（Liberal）；相對地，自由人主義者認為自己才是捍衛私有財產權和市場機制的古典自由主義的繼承者，從 Liberty 變化出「自由人」（Libertarian），以區別被自由解放者。[31]

　　導致古典自由主義分裂的是雙方對社會公義的論述。自由解放者將社會公義分為交易正義（Exchange Justice）和重分配正義（Redistribution Justice）[32]，並認為古典自由主義只強調前者而忽略後者。自由人認為重分配正義是虛構的正義，其目的在於否定交易正義。

　　社會公義就是個人行動普遍遵循社會規則的狀態。個人行動若能遵循規則，就能提供他人明確的行為預期，以便使他人計劃其行動去實現目的。以交通規則為例，如果我遵循交通規則，他人便知道我會靠右行駛，會先打左轉燈再左轉，也會紅燈停綠燈行，於是，他開車行駛於道路上便可避免跟我發生車禍。當然，他人不會知道我行駛之目的地，因為這是我的私人計劃。由於我遵守交通規則，因此不會影響他人的用路安全。道路不因我的使用而影響到他人，這是洛克對於個人使用公有資源所提出的前提（Pro Viso）。我與他人之間的關係止於此前提。除此之外，如個人運用道路的目的，則必須相互尊重。

30　由於這些混淆，美國的自由解放者克魯曼（Paul Krugman）喜歡用進步主義（Progressivism）替代自由解放主義。

31　自由人的另一來源是美國中西部的墾荒者，他們在無政府支助下冒險深入印地安人地區墾荒、定居和發展。他們稱自己是「自由之人」（Freeman）。

32　Justice 有人翻譯成公義，也有用正義。本書同時使用。

個人必須尊重他人遵循照規則去實現私人目的和成果。其他的市場規則亦然，都是為了能讓他人也能利用市場平台，共同利用市場機能去實現個人目的和成果。

當然，個人目的是否能夠順利實現，也受到個人事前規劃和突發狀況的限度。即使人人都遵守規則，還是有許多人在事後失敗。失敗者的處境的確令人同情。極端的利他主義者不忍見其失敗，便主張以計劃經濟替代市場的競爭機制，因為計劃經濟不會帶來成與敗之差異。較不極端的利他主義者，則主張政府應該從成功者身上轉移一些財產給失敗者。他們認為這只是拔幾根毛髮而已，這論點也深受自由解放者的支持。

利他心態是出於個人的關懷和情願的捐獻，完全不同於以制度去強迫他人捐獻的利他主義。捐贈是一種消費，可以利用市場機能去實現，也可以形成一項產業。當個人不擔心捐贈會遭到竊用，捐贈產業就能發展。宗教、哲學等利他心態思想的傳佈也有助於捐贈產業的成長。[33] 問題是：私人捐贈總額是否能滿足社會的需要？此爭議存在已久。其實也不必爭議，因為免費午餐皆為供不應求。除非私人捐贈遠低於需求，但又如何去認定嚴重不足之現象的存在？

如果私人捐贈嚴重地低於社會需要，政府的重分配政策是否仍是不可容忍？很多人誤認為自由人主義是「拔一毛以利天下而不為」的楊朱信徒。事實上，自由人主義追求的是對私有財產權的保障和對政府壓制權力限制。它明確地區分社會的重分配需要為社會救濟和社會福利。社會救濟的對象是身體缺陷而無能力自謀生活的人與被遺棄的小孩，社會福利則是政府大慷他人之慨的政策，如年節敬老金或生育補助等。

安排自己一生的幸福是自我負責的表現，《伊索寓言》裡那隻在春天唱歌嬉戲的蚱蜢就沒有好好規劃自己的未來。寒冬的來臨是可預期的。寒冬下的受凍不是他們的命運，而是他們不負責任的代價。的確，他們曾經犯錯，而現在也嚐到苦果。但，我們真得忍心看他們餓死嗎？自由人主義是否真的如此冷漠殘酷？如果連一個已懺悔的生命都不願意去拯救（不是救濟），還要政府存在

33　如在中國，人民沒有結社自由，慈善團體與公益團體無法立案登記，導致捐贈產業無法形成。

嗎?來自洛克傳統的自由人主義源於《聖經》,接受生命來自於上帝,自然難以見死不救。再說,「最後的寬恕」是《聖經》的另一要義,這也讓自由人無法不以憐憫心對待最後走投無路的失敗者。

他們堅持的是政府不可干涉市場的相對價格,更不能侵犯私有財產權,此外並沒有對政府動支預算有過多的限制。自由人主義傾向於小政府主義而非無政府主義。不論規模大小,政府都需要編制預算,而租稅是政府預算收入的唯一來源。人民一旦決定了租稅負擔,政府就可以在這些租稅收入下分配預算,包括教育預算、福利預算等。稅收之外,自由人主義堅持政府不能發行公債、不能借錢、不能印鈔票,因為這些作為都會侵蝕私有財產權,同時也使得人民難以控制政府。[34]

交易正義

接著討論交易正義。讓我們想像一個小島上住有 W 和 M 兩人,其中 W 擁有 100 粒蘋果而 M 擁有 10 隻雞。貿易前,他們早吃膩自己擁有的食物;貿易後,兩人的福利(或效用)都提升了。

貿易不是掠奪,是雙方出於情願的交換,沒有一方遭受現實或潛在的壓制權力的威嚇。[35] 只要遭受威嚇,個人就無法擁有議價權利(Bargaining Right),當然也不具備議價權力(Bargaining Power)。個人只有在擁有議價權利時,才有機會提出他的交易條件。若個人沒機會提出他的交易條件,交易便無公平性可言。同樣地,對方提出交易條件後,個人也必須擁有拒絕與退出貿易的「說不權利」(Right of Say-No),否則交易也無公平性可言。議價權利與說不權利是雙方必須相互尊重和各自遵循的共同規則。在二人世界,個人

34　保險市場(健康保險、失業保險、老年保險、工安保險、旅遊保險)的發展可以降低上述的困境,也可以讓更多的人對其一生有較完整的規劃、較大的風險承擔能力、參與較激烈的市場競爭和較高的事後自我負責能力。但保險市場的完備深受人口及所得的影響。當市場規模太小時,保險市場難以運作順暢,創業家精神也不容易發揮。海耶克便認為政府可以扮演起市場孵育者的角色,鋪設便利市場運作的環境、改善制度等,甚至可以落日條款的方式去補助萌芽的企業。

35　壓制權力指強制執行的力量,包括軍警武力、政府管制權力和政府授權的壟斷力,但不包括經由擁有獨占原料與技術以及經由市場競爭勝出之自然形成的壟斷權力。以下是幾個壓制權力的例子:(1)小商家受到黑道的威脅而不敢推出黑道所壟斷的商品,(2)政府以公告價格強行徵收農地,(3)國營企業推出之電力或汽油的壟斷價格。

遵循共同的規則就是履行社會正義。

說不權利是個人對其生命與財產的最低保障。在這保障下，W 擁有消費 100 粒蘋果的最低效用。如果他吃得太膩，可以拿 40 粒蘋果餵林中猴子。若這樣，W 可以提升效用。個人在未交易前所享有的效用稱為他的原始效用。擁有 10 隻雞的 M 也存在他的原始效用，譬如消費 5 隻雞並讓 5 隻雞嬉戲於樹林下的效用。

在擁有說不權利下，W 和 M 願意拿出來貿易的商品數量，是否就是他們不願再消費的 40 粒蘋果和 5 隻雞？未必。如果 W 非常喜歡雞肉，他會願意拿出更多的蘋果來交易雞；而 M 也是。兩人的效用影響到他們的貿易條件（交換比率），也同樣影響他們情願交易的數量。

貿易數量和貿易條件會隨著參與的人不同而改變。由於人們多是交易自己缺乏的商品，故對該商品的效用是隨著交易和消費逐漸發展定型。既然個人效用隨著貿易過程調整，其邊際效用就隨著消費數量改變，貿易條件也會隨著效用的改變而調整。雙方對商品的效用、貿易條件和貿易數量都是在貿易過程中形成，而不是在貿易前就能計算出來。脫離貿易過程而預設的貿易條件和貿易數量都是任意的設計，那是對雙方的壓制權力。壓制權力否定了個人的說不權利和議價權利，直接違反了社會正義。

理解貿易條件並不是固定比例後，要評估其是否公平就更困難。[36] 公營事業常根據生產成本和設算利潤去計算售價。這邏輯來自於古典經濟學的勞動價值理論，包括馬克思理論在內。這類價格是否可以稱為公平價格？根據上面的討論，這類價格無法因人因時而異，故不會是公平價格。如果生產事業屬於民營，規定這類價格等於是限制了企業主投資在這類產業的利潤率。如果這限制導致其利潤率低於其他投資，那對他們就不公平；反之，如果高於其他投資，那則是對一般消費者不公平。如果生產事業屬於公營，這也同樣是不公平，因

36 當兩種商品之一是貨幣，譬如 M 以貨幣交換 W 持有的蘋果，此時的貿易條件即是蘋果的價格。蘋果價格不僅會因人而異，也因時而異。以近日波動的石油和糧食的價格來說，當其狂飆時，報章上常見到一些似是而非的論調，如要求政府把價格管制在合理範圍內。既然價格會因人而異、因時而異，就不存在任何的合理價格。任意決定的價格，由於無法因人因時而異，對不同的人在不同的時間就產生不同的限制和傷害，結果反造成不公平。

為它扭曲了上游商品與下游商品的投資利潤，同樣會導致對投資者或消費者的不公平。[37]

貿易之後雙方都得利，至於利得的分配則取決於雙方的貿易條件。以上例說明，W 可以交易的蘋果是 100 粒而 M 是雞 10 隻。1 隻雞可能交換到 1 粒蘋果，也可能交換到 20 粒。不同的交換條件產生不同的利得，而兩人都會爭取對自己最有利的交換條件，如 W 希望 1 隻雞交換 1 粒蘋果，但 M 則希望 1 隻雞交換 20 粒蘋果。假設雙方可以接受的範圍是在 3 粒蘋果到 12 粒蘋果間，那麼，1 隻雞交換幾粒蘋果才算公平呢？ W 如何定義公平？ M 又如何定義？雖然這節討論的是貿易條件的公平性，但只要討論到公平，都會觸及到公平的普遍性論述。

公義社會

公平的兩項原則，就是公共經濟學在論述租稅負擔時提出的水平公平原則和垂直公平原則。水平公平原則（Horizontal Principal of Equality）要求相同能力的人繳納同等賦稅，垂直公平原則（Vertical Principal of Equality）要求能力不相同的人繳納相異的賦稅。有學者認為能力不容易衡量，建議改以所得（或財富）為基準。另外，有學者認為租稅必須與公共支出一起考慮，所以租稅負擔得以個人享受來自公共支出之福利為基準。這時兩原則也同樣是：享受相同福利的人繳納相同的稅，享受不相同福利的人繳納不同的稅。當基準由客觀的所得轉為主觀的福利之後，公平的概念也變得更為複雜。

最簡單的公平概念就是受分配者獲得的數量相同。如果這些數量可以共同單位來衡量，如商品數量或所得，則稱此分配結果為「平等」（Equal /Equality）；如果這些數量無法以共同單位來衡量，如效用或地位，則稱此分配結果為「公平」（Equitable / Equity）。假設 M 與 W 各願意拿出 40 粒蘋果和 6 隻雞來交換，則貿易比例在平等原則下的分配是，M 與 W 各分配到 20

37 大部分的商品都存在一個波動不大的價格範圍，這是否意味著合理價格的存在？價格的合理性很難定義，畢竟每個人不僅主觀地看待價格，更會從自我利益去檢視它。我可以接受的「合理性」的定義極限是：個人的消費行為已因應價格變動而習慣一段時日。這定義著眼於價格變動下的調整成本。在這定義下，任何穩定一段時日的價格都是合理的。譬如石油價格狂飆時，人們就認為高油價不合理，而不願探究石油市場的供需變化。

粒蘋果和 3 隻雞；在公平原則下的分配，M 可能分配到 25 粒蘋果和 2 隻雞而 W 分配到 15 粒蘋果和 4 隻雞。

當兩人各獲得 20 粒蘋果和 3 隻雞，就是 6.7:1.0 的交換比例。但若兩人所保有未交換的商品，W 是 60 粒蘋果而 M 是 4 隻雞。以該交換比例換算成蘋果，則 W 是 60 粒而 M 是 26.8 粒。如果我們將交換後與未交換的商品一起計算，則 M 的總消費數是小於 W。雖然我們在貿易過程中以最嚴格的平等原則為要求，但是在加總計算兩人所保有未交換的商品後，該平等原則並未實現。但如果我們要求將交換後與未交換的商品一起計算，這可在 10:1 的交換比例下讓 M 與 W 各分配到 50 粒蘋果和 5 隻雞。這分配實現了平等，卻消滅了貿易活動，因為這時的分配機制是計劃經濟。

如果我們要在公平要求上保障貿易活動，交換比例最多只能施用在各方願意拿出來交換的商品數量，而不能牽涉到個人未交換的商品數量。但個人願意保有未交換的商品數量，和他願意拿出來交換的商品數量，都是和交換比例一起同時決定的。也就是說，平等原則若要施用到他願意拿出來交換的商品數量，也就等於施用到他未交換的商品數量，或施用到他全部的持有量。這樣，平等原則的施用也就消滅了貿易活動。

這邏輯不僅對公平原則同樣適用，更廣泛地說，只要交換比例的基準建立在分配後的結果上，不論採取什麼樣的原則，施用結果都會消滅貿易活動。這是因為一旦把貿易條件的公平性建立在分配後的結果，就會出現人們在拿出來交換的商品和未交換的商品之間存在不一致的公平性。為了一致或全面的公平性，貿易條件就必須施用於所有的資源，也就等於以計劃替代貿易。把貿易條件的公平性建立在分配後的結果，也就是讓貿易條件先於貿易存在。

許多人直覺地認為要先有貿易條件才能進行貿易，那是極大的錯誤。不會傷害貿易活動的貿易條件只能是在貿易過程中形成，無法先於貿易活動或離開貿易活動。許多哲學體系和政治理想主義者，常提出某類先於貿易活動或離開貿易活動的貿易條件，包括以勞動力衡量的相對價格、根據前期投入產出表計算出來的價格結構、對環境商品的設算價格、根據哲學或宗教所規定的價格結構等，時常深深傷害市場活動和人類的文明發展。

為了跳脫此困境，貿易公平的條件就不能以分配結果為基準，而必須以引導交易進行的交易規則為基準，然後讓交換比例（也就是商品價格）在人們遵循規則下自然決定出來。這些規則只限制一般的行為，譬如童叟無欺、不盜版、成份詳細標示、可七日之內退貨等。當然，個人對不同的規則會有所偏好，但畢竟是市場決定交換比例，個人相對上較難事先盤算，因此人們大都不會反對。

　　當個人情願接受一項規則時，此規則對其可稱「公正」（Fair / Fairness）。對一個可講理的人來說，情願接受一項規則就是願意接受市場所決定的交換比例。接受是主觀的辭彙。個人面對一項規則時，出於資訊成本與交易成本的考慮或是想不出更好的規則時，他的決定可能就是「雖不滿意但可接受」。只要可接受，就是情願接受。雖然我們說個人對規則展現的結果較難正確盤算，但只要擁有有限的估算能力，他對於規則下的預期結果就能評估。因此，他也有可能不願意接受某項規則，因為預期利益是負的。反過來說，任何一項規則的預期利益總會對某些人是正數，而對另些人是負數。那麼，能讓所有人都願意接受的規則（稱之規範）可能很少，這也使得市場在運作時因缺乏足夠的規範而難以令人完全滿意。

　　當單一規則運作在單一商品市場時，個人容易計算遵守規則的預期利益。若單一商品市場之交易規則不止一項，不同的規則帶來不同的影響，有的會增加預期利益，有的則降低預期利益；但總要來說，經過加減之後，個人對於該商品貿易的失望程度會下降。當施用在一項商品交易的一套規則能讓個人覺得可以接受時，我們稱這一套規則合乎「公義」（Just / Justice）。

　　即使公義規則存在，個人在進行單一商品交易時仍可能失望。所幸貿易規則非針對單一商品，而是一般通用。當施用在所有商品交易的一套規則讓個人覺得可以接受時，我們稱這套規則合乎市場公義（Market Justice）。個人生活在社會中，與他人的往來不只有貿易關係。海耶克稱此擴大之社會往來為延展性市場（Extended Market）。當施用在延展性市場的一套規則能讓個人覺得可以接受時，我們稱這一套規則是合乎社會公義（Social Justice）。[38]

38　許多的自由人主義者不會接受社會公義這類的詞彙。由於這詞彙已經廣為社會使用，我認為與其堅持其不應使用，還不如給予較正確的定義和用法。類似地，我對於公平價格也抱持這觀點。

本章譯詞

BOT 模式	Build--Operate-- Transfer
不參與權利	The Right of Not-Joining
公平	Equitable / Equity
公正	Fair / Fairness
公民有不服從的權利	Civil Disobedience
公義	Just / Justice
水平公平原則	Horizontal Principal of Equality
市場公義	Market Justice
布萊爾	Tony Blair
平安寧靜	Tranquility of Mind
平等	Equal / Equality
民間融資方案	Private Finance Initiative
交易正義	Exchange Justice
全球盟約	Global Compact
自由人	Libertarian
自由人主義	Libertarian-ism
自由之人	Freeman
自由解放主義	Liberal-ism
自由解放者	Liberal
利害關係人	Stack Holder
我們	WE
貝弗里奇	William Beverage
延展性市場	Extended Market
林德伯克	Assar Lindbeck
社會公義	Social Justice
社會的主義	Social-ism
社群主義	Communitarianism
非政府組織	NGO
非營利組織	NPO
垂直公平原則	Vertical Principal of Equality
政府與民間夥伴關係	Public and Private Partnership
紀登斯	Anthony Giddens
重分配正義	Redistribution Justice
倫理義務	Ethical Obligation
泰堡	Charles M. Tiebout
第三條路	The Third Way

勞工管理制企業	Labor Management Firm
進步主義	Progressivism
説不權利	Right of Say-No
影子價格	Shadow Prices
議價權力	Bargaining Power
議價權利	Bargaining Right

詞彙

BOT 模式

入股台灣

工業民主

不參與權利

不提案的第三方

不管閒事之人

不願表態之人

公平

公平價格

公正

公民有不服從的權利

公益團體

公義

文化政策

水平公平原則

世界人權宣言

外部董事

市場公義

布萊爾

平安寧靜

平等

民間融資方案

交易正義

企業社會責任

全民入股

全球盟約

多國企業指導綱領

自由人

自由人主義

自由之人

自由解放主義

自由解放者

利他心態

利他主義

利害關係人

我們

貝弗里奇

延展性市場

林德伯克

社區總體營造

社會公義

社會的主義

社群主義

非政府組織

非營利組織

垂直公平原則

政府與民間夥伴關係

紀登斯

重分配正義

倫理義務

泰堡

第三條路

軟預算問題

勞工管理制企業

策略性賽局

進步主義

慈濟功德會

新中間路線

新社會主義

義工社會

道德成本

道德利得

嘉邑行善團

說不權利

劉銘傳

影子價格

議價權力

議價權利

第五篇
當代政經議題

ONTEMPORARY POLITICAL ECONOMY

第十五章　經濟管理

第一節　貨幣與景氣波動
　　　　通貨膨脹、利率、景氣波動
第二節　經濟管理
　　　　英國重返金本位、凱因斯政策、日本的失落年代
第三節　當代經濟危機
　　　　美國次貸風暴、歐洲主權債務危機

　　不同於前幾章討論之各種不同於自由經濟的經濟體制，經濟管理在原則上依舊遵守著私有財產權體制，只是巧妙地利用民主機制的不完善處，讓政府在景氣不好的時機得以跨越其預算與行政能力去操控經濟，而這些超越行動經常逾越憲法約制。[1] 從另一個角度而言，不論任何政體都必須在景氣不好時回應失業者的救助要求。當傳統的自由經濟缺欠有效處理短期失業問題時，民粹主義隨即侵入民主運作，要求政府擴增行政權力，甚至修改法令。然而，為短期特定目的而推行的政策，往往會嚴重地傷害經濟社會的未來發展。因此，分析這些經濟管理政策可能產生的長期後患，以及如何以憲法約制民粹民主的一時決策，也就成為本章的焦點。

　　在不直接侵犯私有財產權的原則下，經濟管理政策要求政府直接控制影響經濟各層面的一些共用的經濟變數，如利率、貨幣供給量、匯率、稅率、公共支出等。為了讓其理念具有操作性，它創造了一些總合經濟變數，如 GDP，物價水準，失業、總合投資、總合消費等，然後再建立總合經濟變數與共用經濟變數的相關性，作為政府施政的憑據。[2] 因此，本章將以第一節為理論基礎，先討論通貨膨脹與利率，然後再討論貨幣政策與利率政策對景氣波動的影響。

1　譬如美國在 1930 年代經濟大蕭條期間，小羅斯福推行新政以期復甦經濟，其中便有全國產業復興法案（NIRA，National Industrial Recovery Act），要求特定產業對所有公司建立產業規則，包括最低價格、無競爭協議、生產限制等，並得獲得 NIRA 官員的批准。1935 年 5 月，美國最高法院一致判決該法案違憲。

2　總合變數只是以加權方式加總出來的統計變量，脫離與個人的行動意願的關係，從而失去任何可以建立因果關係的資訊。

然後於第二節回顧歷史上重要的經濟管理政策，包括英國在歐戰後的重返金本位運動，以及在二次大戰後實行凱因斯經濟管理政策的過程。同時，我們也將討論給近代一再帶來經濟危機的廣場協議，並以日本的失落年代為例。第三節將探討美國次貸風暴和歐洲主權公債危機及其根源。

第一節　貨幣與景氣波動

第十三章提到，孟格認為貨幣不只是交易媒介，也是購買力的儲存媒介。他從人們對商品的需要去審視貨幣的本質，認為商品固然要流通，但在商品製成之後，也會暫時地停留在製造商、中間商或零售商。針對市場中流通或暫停的現象而言，貨幣與一般商品並無二致。如果某甲認為某乙持有的商品較他手中持有的商品在未來更容易被第三人接受，他會和某乙交換其持有的商品並保存，以縮短他未來實現慾望的成本。不同的社會存在著既有的風俗、消費習慣、甚至特殊的生產方式，同時也存在著某些較其他商品更容易被大多數人所接受的商品。這現象未必人人皆知曉，但總會有「一小撮的人看得出來」[3]。這一小撮的人開始保存這些商品，其他的人也相繼模仿。模仿的人增加了，這些商品就成了社會普遍認同的貨幣。

貨幣出現的功勞不能僅歸功於首先使用它的人，模仿者也有著同樣的貢獻。孟格認為這些商品之所以被作為貨幣，並不是有人早已知道它最容易為他人所接受，也不是經過一群人的集體決議；相反地，它只是在偶然間被人採用並被鄰人所接受。當然，這也可能是某人經過多次試誤而累積出來的經驗，或根本就是「無心插柳柳成蔭」。由此角度言，貨幣類似於市場、語言、風俗、家庭等，都是必須依賴多數人的接納才得以發展。所以，貨幣也是一種制度，也存在一些規則，而大多數人的遵循與否將決定該貨幣（制度）的好壞（Soundness）。貨幣的好壞並非決定於作為貨幣之商品的材質，而是人們對貨幣制度的遵循與否。譬如在金幣時代，一旦政府壟斷發行權，金幣的黃金成色就開始日益減少。

3　Menger（1976），第 261 頁。

貨幣是個人為了下次交易而換取之商品。他在交易時並未有立即消費它的計畫，而是希望在未來（或下次）以它交換可以消費的商品。孟格認為個人之所以會視某商品為貨幣，是主觀上認為它在未來具有可銷售性（Saleableness）。交易必然存在交易條件。假設某甲今天以三條河魚換得一粒榴槤，並計畫明天拿這粒榴槤去換一些櫻桃。他便是把榴槤看成貨幣，因為他相信明天拿榴槤換取櫻桃遠比拿魚換取櫻桃較容易。他的個人經驗教他視榴槤為貨幣，卻同時也提醒他可能遭遇的風險，包括明天遇到願意接受榴槤之交易對象的概率，以及對方願意拿多少櫻桃來交換榴槤的交易條件。可銷售性是以程度表示的概念，允許個人比較不同貨幣之可銷售性的高低，並選擇和保有可銷售性較高的貨幣。也就是說，他會不斷地改變手中保有的貨幣種類，譬如，先保有榴槤，後換成玉米，再交換成珠玉或碎銀，最後換成美元。

　　易於攜帶或存放不易變質都會影響可銷售性，但這些因素都取決於個人的主觀。於是，個人對於不同貨幣之可銷售性的排序則會不相同。但在同一地區，由於人際間相互模仿的網絡效應，會使這些影響因素的評價漸趨一致，而可銷售性的排序也隨之穩定。新的貨幣會跟著科技突破或新交易機會而出現，挑戰既有貨幣的可銷售性。新貨幣帶來新的競爭。競爭是演化的驅動力，人們的評價和相互的模仿決定貨幣的新排序。

　　以台幣為例。雖然台幣是法定貨幣，但個人對於未來的消費是否會以持有台幣去實現？當前個人取得其他貨幣的成本不高，譬如美元、日圓和人民幣都是可能持有的貨幣。個人持有之美元、日圓或人民幣之幣值，就是在未來換回台幣去交換商品的購買力。

通貨膨脹

　　通貨膨脹（Inflation）是較常發生的物價波動。通貨膨脹在經濟學中存在兩種不完全一致之定義，其一指物價水準的持續上漲，其二指貨幣供給量的持續增加。貨幣供給量與物價水準都可設定衡量的指標，但其準確性一直是爭議不斷。由於物價水準統計數據的發佈時間遠落後於消費者物價指數，因此，後者常成為政策制訂的參考指標。如表 15.1.1 所示，台灣的消費者物價指數在

2002 年、2003 年和 2009 年的增加率是 -0.20%、-0.28% 和 -0.86%，而這三年的貨幣供給量（M1B）的增加率卻是 9.27%、19.32% 和 28.92%。換言之，以 2009 年為例，若以貨幣供給增加率為定義，台灣正面臨通貨膨脹的威脅；若以物價指數增加率為定義，台灣卻是有通貨緊縮的可能。另外，在 2008 年，貨幣供給量增加率為 -0.81%，但物價指數增加率卻是表中十年最高的 3.52%。

表 15.1.1　台灣的貨幣供給與物價水準

年度	2001	2002	2003	2004	2005
消費者物價指數成長率（%）	0.00	-0.20	-0.28	1.61	2.30
貨幣供給額－M1B 成長率（%，月底數字）	11.88	9.27	19.32	12.44	6.83
年度	2006	2007	2008	2009	2010
消費者物價指數成長率（%）	0.60	1.80	3.52	-0.86	0.96
貨幣供給額－M1B 成長率（%，月底數字）	4.47	-0.03	-0.81	28.92	9.00

資料來源：〈台灣總體經濟預測資料〉，財團法人經濟資訊推廣中心。
網址：nplbudget.ly.gov.tw/budget_ly_02/aremos.php。

　　貨幣供給量的增加只是物價水準上漲的一項可能因素，物價水準上漲也只是貨幣供給量增加的一項後果。因此，上述兩項對通貨膨脹的不同定義會引導出不同的政策建議。若採用物價水準上漲率的定義，我們關心的僅會是貨幣的平均購買力的變化。物價水準持續上漲時，貨幣變得不值錢；物價水準持續下跌時，貨幣就變得很值錢。這定義僅提供我們這些資訊而已。譬如以台灣在 2009 年為例，在物價水準上漲率的定義下，政府因看到物價水準的下跌，會大膽地擴大貨幣的供給；相反地，在貨幣供給上漲率的定義下，政府因看到貨幣供給的增加會採取緊縮政策。

　　當政府擴大貨幣供給時，主觀論不認為新增加的貨幣供給會自動且平均地分配到每位消費者，也不可能像直昇機從天上撒下新貨幣讓百姓去搶。一般而言，政府會先編列支出計畫和預算，然後再以各種名義撥款給計劃中的受款

人。假設政府並不想補助人民，只想幫助他們解決流動資金的需要。但是，只要先獲得發行貨幣的人，就能在市場價格還未上漲之前開始佈局，以近乎無利率的額外資金去搶占市場先機。資金投入市場後，相關的因素價格開始上升。新釋出的貨幣也會部分地流回金融機構，讓金融機構繼續第二輪的貸放。能從金融機構借得第二輪貸款者，雖然其市場機會和預期獲利率不及第一輪的貸款者，但至少還有一些剩餘的利潤可回收。

誰會是第一輪貸款者？毫無疑問地，他們不會是經由抽籤決定的人選。第一輪貸款者往往是與政策制訂者關係良好的個人或企業，而第二輪的貸款者則是與金融機構關係良好的個人或企業。到了第三輪的貸放，金融機構才會開放流動資金給一般百姓，但這時的商業利基已盡失，而且因素價格也已普遍上漲。

假設勞動力同質，則薪資率和能源、土地等價格會隨著投資的擴大而上漲。只要政府的擴張性政策還未陷入長期的惰性，第一期貸款者的投資將啟動繁榮，也同時預期即將來臨的繁榮。當繁榮來臨時，市場對最終消費財的需要將大幅增加。於是，他們在投資於最終消費財的生產時，也會同時投資於中間財的生產。這是他們在斟酌未來的市場占有率與即將出現之繁榮下的最適決定。這批投資將為這些產業帶來更高的報酬。此時，雖然因素報酬和薪資開始上漲會提升人們對最終消費財的需要，但最終消費財的供給也開始增加，故其價格還不會上漲。不過，生產消費財的中間財因供給還未增加而需要已增加，故其價格會開始上升。總之，這時因為勞動薪資的上升和因素報酬的增加帶來了景氣回春的訊息，消費財的需要和供給皆會增加，故物價還不會全面上漲，僅出現在消費財的投入因素。

當輪到第二輪貸款時，由於中間財市場已遭第一輪貸款者佔據，貸款者的投資只能傾向於消費財產業，這將導致消費財價格的下跌。然而，消費財產業的生產增加也拉高對因素之需要與中間財的價格，而中間財價格的上升將誘導在第一輪已賺得利潤的廠商投資到更高階的商品。這時，市場全面繁榮，各種商品之生產結構中各生產階段也都在擴大生產。第三輪貸款者大都是小商人，而此時各種商品之生產結構的各生產階段也都接近飽和。可以預期地，他們的

投資將以消費財的銷售產業和服務業為主，但很快地，這些產業就進入完全競爭的境地。

新增的貨幣供給是循著上述過程進入社會。凡它經過的產業，其商品和生產該商品之投入因素的價格便會變動，然後再把變動傳遞到更高階的產業。於是，物價結構便出現輪漲之現象，而某些商品或原材料也會出現先漲後跌的現象。由於物價水準是各種價格的加權平均，在繁榮啟動時，因其細項商品之價格有漲有跌，其加總後的價格時常未見太高的增加率。即使如此，由於細項商品輪番上漲，人們卻是可以感受到價格的上漲。換言之，統計所呈現的物價上漲遠低人們的感受。這感受會持續到市場全面繁榮時，而這時統計上也已出現物價上漲之訊息。

利率

利率是資金（貨幣）借貸的價格，因此它決定於資金的借貸市場（Loan market）。資金借貸市場裡有可貸資金的供給者，也有可貸資金的需要者。借貸市場借貸的是資金之使用權。最簡單的借貸是：我需用錢而對方正好有錢，我就跟對方借，說好明年還，也約定借貸之利率。因為借貸只是使用權的交易，因此明年我除了要給對方利息，也必須償還對方借我的錢。在多人社會，許多人願意借錢給我。若貨幣同質，借貸利率會趨近。若貨幣異質，不同貨幣的借貸利率就會不同。

可貸資金的供給者為有錢而不會投資者，可能是市場的菜販，也可能是省吃儉用的公務員。若個人擁有的資金多，就成了古代的員外或現今的資本家。資本家（Capitalist）是金融產業尚未發達時的稱謂，其實就只是「有錢人」。早期的有錢人自己將錢貸放出去，現在的有錢人則把錢投資於金融市場，然後交由金融仲介去尋找需要資金的投資者。

企業家是市場中最大的資金需要者。他們具有創業和開拓市場的能力，也有整合生產投入因素的能力，但未必擁有足夠的運作資金。投資生產需要租用廠房、購買機械、聘僱勞動力和購買原材料。由於這些支出都發生在投資計劃

支出之前，投資本身就意味著資金的需要。

　　每當金融危機發生時，媒體常喜愛報導一些靠著自有資金創業而未受金融危機波及的中小企業，潛藏著對借貸投資的不信任。借貸投資的確存在風險，但借貸市場的存在不僅讓較大投資計畫有實現之可能，也讓缺欠自有資金的企業家有施展抱負的機會。出身富裕家庭的投資者並不缺欠自有基金，因此，借貸市場能提供白手起家的人翻身致富的機會，且有利於社會階層的流動。

　　企業家的投資決策取決於他對投資案之未來各期預期收益之折現總值和投資成本的比較。如果未來的預期利率上升，投資案之折現總值會降低，將不利於投資。因此，凱因斯學派常要求政府降低利率以誘發投資。然而，除了利率外，還有兩項常被忽略的考慮因素。其一是投資計畫的預期回收期。預期回收期的增長可以提高預期回收之折現總值，而利率的下降有利於預期回收期較長的投資案。一般而言，愈高級的投資案會有較長的預期回收期，因此對於利率的變動也就較為敏感。其二是開始回收報酬的起點。報酬開始回收之起點愈遲，其折現總值愈低。因此，利率的下降相對有利於報酬開始回收起點愈遲的投資案，而這些投資案也大都是愈高級的投資案。在這兩因素之考量下，利率的下降不僅有利於投資，在投資結構上也相對有利於愈高級的投資案。

　　利率反映可貸資金的充沛程度。當市場存在超額供給時，利率下降；反之則上升。利率低，使用可貸資金的成本較低。在資金不充沛之經濟發展初期的社會，利率相對偏高。經濟發展初期的金融市場並不發達，利率無法反映出資金的全部使用成本。這使資金的全部使用成本超過市場利率，遠高於政府刻意推動之產業的補助利率。失去可靠之市場利率的指引，又遭遇政府管制利率的擾亂，許多發展中國家便選擇較高級之產業。蔣碩傑（1951）曾指出印度在發展工業初期採用「輕輕重重」（輕視輕工業、重視重工業）之政策的失當，主張中國應該採用「重輕輕重」（重視輕工業、輕視重工業）的產業政策。很幸運地，台灣初期的產業發展便是依循他所期待之路線。

　　借貸市場若不受政治干擾，貸放者和需求者決定的借貸利率是自然利率。如果市場受到政治干擾，出現的利率是市場利率。同樣地，匯率市場也可以類似觀點定義出自然匯率與市場匯率。讓我們考慮奉行自由經濟的某國，其匯率

與利率都處在自然匯率與自然利率下。再假設一位外國炒家（已經聯合了其他外國炒家），其資金規模遠多於該國的外匯存底，計劃向該國銀行借入大批該國貨幣，然後到外匯市場買美元並等該國幣值下跌後，再賣掉美元並償還貸款。換言之，這是對該國匯市進行的放空炒作。現在的問題是，假若該國央行並不護盤，這位炒家能成功嗎？很明顯地，他必須要讓該國貨幣貶值的程度超過利率才會成功，而這情勢必須仰賴國內銀行與市場大戶的聯手，也就是他們必須一起放空本國貨幣。這時，本國貨幣之可貸資金的需要會突然大幅提升，迫使利率跟著上升。利率上升後，原預定的貶值幅度必須提高，炒作才能獲利。記得，放空炒作必須先借到本國幣，而這前提與海外炒家的資金規模無關。由於該國政府不干預利率市場，任何新的資金需要都會排擠現有的投資機會，以致不斷推升利率，也就是不斷推升炒作成本。因此，炒家不會成功。

若在這過程中，中央銀行因不願利率上升而釋出貨幣，其結果是降低炒家放空的成本並提升其成功機率。這情勢也會引誘本國銀行和市場大戶參與放空炒作，讓成功機率更為提高。若在此過程中，中央銀行因不願本國匯率貶值而賣出美元，釋出貨幣，使利率加速上升。利率加速上升將吸引外資湧入，這可以緩和央行的壓力，但也勢必增加貨幣供給，隨之使利率下降。其結果勝負難定，反而讓央行失去大量外匯。此情境未必會較政府不干預更好。

政府對於利率的操控，常導致匯市遭受外國炒家的攻擊。就以泰國 1997 年的金融危機為例。泰國在 1990 年以後出口逆差，政府決定吸引熱錢以維持固定匯率，逐於 1991 年發行國際債券，並將利率提高至 13.7%。提升利率是一劑特效藥，外匯存底立即火速提升，1992 年底為 230 億美元，到 1996 年底達 520 億美元。此時，泰國外債也快速增高，從 1992 年底的 400 億美元累增到 1996 年底的 930 億美元，超過外匯存底，並接近國內生產毛額的半數。

在國際炒家看來，貿易赤字加上高外債，又企圖以高利率去維護固定匯率的國家是難得的一頭肥羊。索羅斯量子基金（Quantum Fund）就看準泰國，也預期泰國在遭受熱錢攻擊之後勢必抵抗，但因抵抗成本過高，將會很快就棄守固定匯率，讓泰幣貶值。索羅斯（George Soros）描述其攻擊泰幣的過程如下。[4]

4　Soros（1998）。

（一）1997 年二月，索羅斯量子基金向泰國銀行借入遠期泰幣 150 億，於匯市拋售，換買美金，泰幣貶值壓力遽增。泰國中央銀行向匯市場賣出 20 億美金（約 600 億泰幣），固守匯率。（二）三月，泰國中央銀行要求銀行提高壞賬準備金比率，銀行出現擠兌，股市與匯市雙雙下跌。（三）五月，國際炒家攻擊加劇，繼續從泰國本地銀行借入泰幣，在即期和遠期市場拋售，並吸引泰國本地金融機構一起搶購美元。泰國中央銀行再賣出 50 億美金，禁止泰國銀行向外借出泰幣。泰幣匯率回穩。（四）六月，泰幣貶值，股市下跌。（五）七月，泰國中央銀行宣佈棄守固定匯率，改為有管理的浮動匯率制。

泰國金融危機中最難置信的是，泰國中央銀行竟堅持在鉅額貿易赤字下固定匯率。堅守泰幣幣值就必須提高利率去吸引外資，而快速的外幣流入將迫使貨幣供給增加（約四倍）。由於生產力的不足才呈現出口赤字，在這情勢下，資金洪潮能流向股市比例有限，過半數的銀行放款資金都流向房地產，製造房市泡沫。人為的高利率不利生產事業，卻抵擋不住泡沫投資的高利潤。高利率也引誘銀行貸款給投機者，提供他們充裕的資金去炒房和炒匯。

景氣波動

當產出在一段期間中呈現先漲後跌的波動現象，稱為景氣波動。如果波動重複發生，就稱為景氣循環（Business Cycles）。關於景氣循環，有兩點必需留意。第一、不論是景氣波動或景氣循環，皆非一個經濟變數的獨特現象，而是幾個主要經濟變數同步變動（未必同方向變動）。第二、景氣循環一詞容易讓人誤以為經濟現象的重複波動乃是自然現象。

景氣波動有呈現轉好的復甦期，也有呈現轉壞的衰退期。景氣好到不行時稱為景氣高峰，其經濟情勢稱為繁榮；景氣壞到不行時稱為谷底，其經濟情勢稱為蕭條。我們利用這些名詞對景氣波動提出幾個問題：（一）為何會出現繁榮？（一）繁榮是否能夠持續？（三）為何會出現衰退？（四）衰退為何會陷入蕭條？（五）如何才能擺脫蕭條？

在經濟成長一章，我們討論了市場機制、企業家精神、創新、知識累積等

啟動經濟成長的市場驅動力。
市場驅動力有旺盛的時刻，亦
有微弱的時刻。當市場驅動
力微弱時，經濟成長會趨緩，
但理論上並不會出現蕭條。因
此，景氣循環的主要命題在於
探索蕭條出現的原因，以及如
何避免蕭條再度的出現，其次
才是如何擺脫循環的策略。

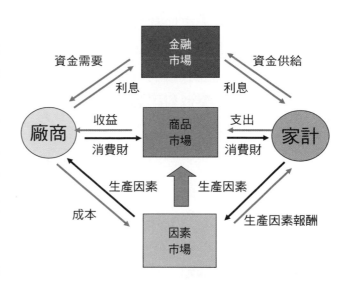

圖 15.1.1　經濟循環圖
金融市場僅在以貨幣交易的經濟下出現。

　　圖 15.1.1 是經濟學教科書
常見的經濟循環圖，其中包括
家計部門和廠商。家計部門和
廠商分別提供生產因素和消費財，並在商品市場與因素市場交易。貨幣出現
後，金融市場跟著出現。商品的相對價格影響商品的生產與交易，利率的高低
影響資本在兩期之間的相對雇用，而工資與利率的相對價格影響企業家對資本
與勞動力的取捨。企業家對於資本在兩期之間的實際雇用和對資本與勞動力的
實際雇用，進一步影響工資與利率的相對價格。利率、薪資和商品相對價格都
是在經濟循環中逐漸形成，且不時在調整。企業家熟悉經濟循環，也熟悉利率、
薪資和商品相對價格的演變，因此，他們對於利率、薪資和商品相對價格的變
化具有相當準確的預期能力。

　　當政府刻意壓低利率去影響廠商的投資決策時，新古典經濟學者認為
各產業的投資量都會同時增加。他們稱這時社會總投資量的增加為過度投資
（Over-Investment）。奧地利學派經濟理論則認為降低利率不只會提高社會的
總投資量，還會改變各種財貨生產的生產結構。圖 15.1.2 將上圖的因素市場以
生產結構再細分為低階因素市場和高階因素市場。

　　由於利率變動對生產結構裡不同級產業的投資效果不同，譬如降低利率
相對地有利於更高級產業的投資。在生產結構下，降低利率可同時提高低級和
高級兩因素市場的投資，但高級因素市場的增加效果更大。這種導致生產結構

改變的投資效果，奧地利經濟理論稱為病態投資（Mal-investment）。病態投資的一項極端例子是，壓低利率誘使生產結構往更高級產業延伸，或者出現一條全新的生產鍊。

過多投資大都發生在公共建設。假設政府在年度預算中編列了三條道路，後因金融危機，決議在擴大支出下多興建兩條。這兩條道路是否具有經濟效率？可能不會，既然當時預算並未編列

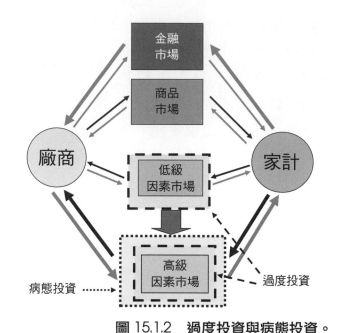

圖 15.1.2　過度投資與病態投資。

假設生產因素的生產結構分成兩級，降低利率可同時提高兩因素市場的投資，但高級因素市場的增加效果更大。

即是不看好這兩條路線的車流量。道路蓋好後，果然車流量很少。經過十年，車流量增加了，道路也逐漸擁擠。此時，政府會說他們「具有遠見」，甚至誇口回憶當年的話：「若現在不建，以後會後悔」。當然，這可能是事實，但也可能僅為狡辯；因為過早的投資就是一種浪費。這類錯誤皆為過度投資，因為投資量高過當時估算的最適量，雖然其中大部分的建設遲早會隨經濟成長而逐漸啟用。

過度投資往往非估算錯誤，而是政治人物考量了非經濟因素。台灣稱這些以建設卻遲遲未開張的公共建設為「蚊子館」。藝術家姚瑞中（2010）在實地踏查二百卅餘所蚊子館後，出版《海市蜃樓》一書，並在序言中說道：「蚊子館…部份原因是政治人物亂開競選支票、中央與地方政府決策不當且好大喜功、喜追求世界第一或遠東最大規模、預估使用率過於樂觀、規劃設計不當或不符民眾使用需求、設施地處偏僻且交通不便，以及後續興建、修復或營運經費不足等因素所造成。」他舉例提到，文建會推動的地方文化館計劃造就全台二百多座各式各樣文物館，客委會興建了二十餘座客家文物館，體委會為推廣青少年極限運動興建了二十四座極限運動場，各地方政府自籌預算興建的蚊子

館更是不勝枚舉。這些建設目前大多已荒廢閒置。

　　私人企業很少有非經濟的考量，較少形成過度投資，經常發生的是病態投資，此起因於評估投資所仰賴的總體經濟變數遭到政府的政策扭曲。這些政策往往宣稱要在短期內穩定經濟波動、提高就業，於是干擾利率和價格結構，改變資金在不同商品和兩期之間的配置。企業家會考量利率對民間未來消費的影響，並將消費的變化列入評估。一旦政策調整，消費者的行為和企業投資的成本負擔也跟著改變，導致先前的投資因成本增加而無法繼續，有些則因消費需要降低而虧損，還有些進行一半的投資計劃必須終止。

　　當利率由低向高反轉時，過度投資的資本財將被閒置，譬如採購過多的機械或興建過多的廠房。當景氣再度繁榮時，這些被閒置的機械或廠房會被再利用，因為在新古典經濟理論下，利率的變化並未改變生產結構。生產結構未變，再度繁榮時將沿著先前的軌跡發展，繼續利用之前的過度投資。如果低利率政策導致病態投資，則當利率反轉後，這些病態的新投資一樣會被閒置；但是，當未來景氣再度繁榮時，這些被閒置的機械或廠房會被拆除，因為人們在利率反轉後會重新調整經濟行為，並順此發展新的生產結構。在新的經濟行為和新的生產結構下，前期留下來的病態投資已不再是適合的投資。這些病態投資除非重新調整，否則只能荒廢或剷除。

　　資金市場在未遭受政府干擾前的利率為自然利率。現實世界的資金市場大都遭受政府不同程度的干預，此時之利率為市場利率。自然利率是分析概念下的利率，它可能不現實，但非虛構。民間企業的利潤計算必須仰賴穩定而可靠的預期利率。一旦政府介入資金市場，市場利率就背離自然利率，朝著政府操控的方向調整。被扭曲的市場利率無法反應自然利率，將錯誤地引導投資者的利潤計算和投資評估。[5] 政府的干預很難長久，只要干預期結束或者政策改變，市場利率立即調整，朝向新的操控方向。結果，投資者的預期利潤率無法實現，被迫中斷投資，廢棄興建完成而未啟用的投資。這些中斷的興建或遭廢棄的投資，都是病態投資的範例。圖 15.1.3 是 2008 年底台北縣已拆除的三芝鄉飛碟

5　R. W. Garrison: Mal-investment："The divergence of the market rate of interest from the natural rate causes a misallocation of resources among the temporally sequenced stages of production."

屋。當然，這項病態投資可能只是個案。然而，如果社會在同個時間發生普遍的投資錯誤，那就是廠商的資訊被普遍地扭曲與誤導。當市場出現被扭曲的利率時，病態投資就會普遍地發生，而不是個案地出現。

政府擴張性政策之目標在降低利率；即使利率不易下降，政府也會降低企業的借貸成本。當資金成本下降又預見繁榮時，企業家以其警覺

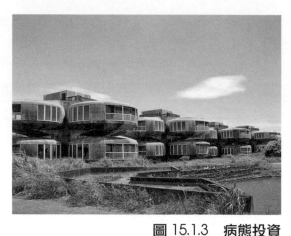

圖 15.1.3　病態投資

已拆除的新北市三芝區飛碟屋。圖片與資料來源：http://sofree.cc/237/

性會計劃發展更高級的產業，其中不乏企圖建立商業帝國的大計劃。相對於繁榮前的投資，現在的大計劃面臨更大的風險，但利息成本的下降部分分攤了風險。企業家常超前於社會經濟的發展，其投資也常帶有改變現行消費型態的企圖。就以建築產業為例。當景氣開始繁榮時，開發的建案多偏愛一般百姓習慣的房屋格局。進入全面繁榮期後，新建案多以超越傳統生活風格為主，如渡假小屋、鄉村別墅或北歐式的簡單奢華。這些建案的成敗決定於消費者對自己未來經濟條件的穩定預期，包括所得和購屋貸款債務的分期負擔。如果利率在他們未償清債務之前即大幅提升，其財務將陷入困境。若利率提升導致消費者無力償債或讓投資者面臨鉅額虧損，這類的投資計劃都是病態投資。病態投資之所以出現，因投資者誤以為政策下的低利率是市場的自然利率，或誤以為消費者當前的購買力是穩定成長下的能力，而消費者也誤以為當前的繁榮是可持續的。他們因而行錯誤的投資。

因為利率被壓得較自然利率為低，擴張性政策刺激了過度投資，也帶來病態投資，而其總投資量也超過穩定繁榮下的投資規模。超量的總需要加速物價的上漲，而全面性的物價上漲帶給人們對通貨膨脹的預期。於是，人們開始搶購房地產、黃金、礦產概念股。相對地，投向借貸市場的資金下降。另一方面，生產因素的價格上升迫使企業需要更多的資金，而資金流向房地產也擠壓銀行提供給企業的可貸資金，其結果使借貸市場利率升高。再加上消費財市場的激烈競爭，廠商的利潤開始下降。

借貸市場利率升高或隨後廠商利潤的下降，都是景氣開始逆轉的警訊，因為這兩趨勢都將影響家計部門的消費支出。當家計部門對消費財和服務業的需要開始減少後，消費財產業對中間財（第一級財貨）的需要下降，對勞動的需要也會減少。這趨勢還會擴及到再高一級的產業。於是，失業增加，薪資下降，使家計部門所得下降。所得下降後，繼續引發新一波的消費減少。消費的再下降，使得廠商虧損更加嚴重，倒閉家數增加，失業率繼續攀升。

廠商虧損也導致股價下跌。銀行開始對企業謹慎放款，緊縮銀根，其結果加重廠商資金周轉的困難。家計部門因薪資和股價下跌，無法按期繳納貸款，房屋遭拍賣的數目增加。當廠商和房屋貸款無法回收，銀行經營也開始發生困難，甚至出現倒閉潮。

第二節　經濟管理

在簡單地討論主觀論的貨幣與景氣循環理論後，本節將以該理論為架構去分析三個經濟史上知名的經濟管理政策。第一個是英國重返金本位，發生在凱因斯理論被廣泛使用之前。此說明經濟管理政策其實也是經濟政策的傳統問題，只是那時期尚未出現總合經濟變數的概念；直到凱因斯理論出現，經濟管理政策才公開地以總合經濟變數作為政策目標。最後，我們討論美國要求主要國家調整匯率的廣場協議（Plaza Accord），並以日本為例，說明其為了改善一時蕭條而大幅調降利率所帶來的長期禍患。

英國重返金本位

英國在歐戰後為了幣值穩定禁止資本輸出。後來又顧慮到航運安全，也停止了黃金的運送。金本位制度名存實亡。不久，英國持有的美元開始短缺。1919 年四月，英國政府利用美國正式參戰的時機，向美國借入美元去維護當時已降至一英鎊兌換 4.76 美元的匯率水準。由於美元仍盯著黃金，而英鎊對美元的匯率已低於金本位制要求的 4.86 美元。英鎊這時已偏離了金本位制度。英國政府仍想維持戰前的匯率水準，一方面為了維持倫敦在國際金融市場的領

導地位，另一方面則是澳大利亞、紐西蘭、南非等舊殖民地國都以英鎊作為主要外匯存底。[6] 大致而言，維持戰前的匯率水準幾乎是英國社會的共識。

1918 年，羅伊德喬治政府設立了一個規劃通貨與外匯回歸正常狀態的委員會，後來簡稱為「康利夫委員會」（Cunliffe Committee）。[7] 該委員會曾具體地向首相報告一些要維持金本位匯率的配合政策，包括減少公債發行數量、提高利率、減少違背貨幣發行準備規定的貨幣供給量。停止貨幣擴張勢必造成物價與貨幣工資率的下跌，會引起民間消費需要的下降。政府支出遽然減少，也將直接地減少來自政府部門的消費需要。這兩種消費需要的同時減少必然會增加失業人數與失業率。民主制度的政治人物往往會先顧慮政策的短期效果，然後才考慮政策的長期利益。1919 年的後半年，英國政府裹足不前，就是擔心緊縮政策會帶來的失業及社會動亂。[8] 直到 1919 年底，英國政府才展開了一連串的緊縮政策，將政府支出由 1920 年的 2.97 億英鎊減少至 1924 年的 1.80 億英鎊，其中除了國防支出因戰爭結束而快速減少外，一般行政、法律、社會服務、經濟事務等項目支出亦巨幅降低。

表 15.2.1 為英國在 1922-1929 年間的經濟數據。利率從 1922 年的 2.64% 連續提升至 1926 年的 4.48%，貨幣供給量則從 1922 年的 638 百萬英鎊連續降至 1926 年的 597 百萬英鎊。如一般所預期的，緊縮政策終導致物價連續價跌（負的上升率），英鎊美元的匯率也逐漸從 1922 年的 4.43 美元回升到 1926 年的 4.86 美元。

1925 年四月，保守黨新內閣的財長邱吉爾（Winston Churchill1）便宣布英國將重返金本位制度，而匯率也將回到戰前水準的 4.86 美元。戰前的匯率水準是許多英國人期盼恢復的目標，只是由邱吉爾明白地說出口而已。[9] 政策

6 有些國會議員甚至認為讓英鎊貶值是不道德的行為，因為它將實質地降低這些國家的外匯存底，無疑地是變相的搶奪行為。

7 該委員會並未進一步說明正常狀態的內容，但由當時的政策方向，人們大致可以猜出政府重返金本位制度的意圖。

8 Howson（1975）第 11-22 頁。

9 其實，當 1924 年保守黨贏得大選時，匯率便曾一度上升到 4.79 美元。次年初，財政部的估算是：國內物價只要再下降 6%，英鎊便能升到 4.86 美元。另外，根據凱因斯（Keynes, 1925）的說法，邱吉爾的顧問在比較英美兩國自 1914 年以來的物價指數之後，曾告訴過他：只要讓英國的物價再下跌 3%，匯率便能穩定在 4.86 美元的水準。Pollard（1970）認為英格蘭銀行要提升英鎊幣值的態度也影響邱吉爾的態度。當時的英格蘭銀行正受控於一批倫敦金融鉅子，由於他們大都與海外金融、船運、

表 15.2.1　1922-29 年間英國與美國的利率與貨幣量

年	利率	貨幣供給	失業率	物價增加率	匯率
1922	2.64	638	10.8	-19.4	4.43
1923	2.72	614	8.9	-4.5	4.57
1924	3.46	610	7.9	-0.8	4.42
1925	4.14	610	8.6	0.7	4.83
1926	4.48	597	9.6	-1.6	4.86

資料說明：失業率指失業人數佔總勞動力的百分比，物價增加率指國民所得平減指數的增加率，貨幣供給指強勢貨幣的發行量（單位為百萬英鎊）；利率指短期利率，採用三個月期債券；匯率為英鎊對美金之兌換率；以上資料取自 Friedman and Schwartz（1982），表 4.8-4.9。失業率為總失業人口佔總就業人口的百分比，取自 Feinstein（1972），表 58。

的結果一如預期，匯率果然於 1926 年升至預定的 4.86 美元的水準。在這期間，物價初期嚴重下跌，但在 1924-26 年間也已經控制在 -2.0% 的範圍之內，而失業率依舊維持在 8-10% 之間。就這些數據而論，當時英國重返金本位制度之政策與過程可謂成功。

凱因斯並不滿意這結果，其因失業率高居不下。他認為把英鎊推高到 4.86 美元的水準至少高估了 12%，而後來的經濟史學家則估計是高過 20%。如果英國政府在重返金本位制度之後不干預外匯市場，英鎊對美元的匯率不可能超過 4.00 美元的水準。換言之，英鎊重返金本位時應該採取貶值而非升值的政策。錯誤地高估匯率，將讓英國商品在國際市場中逐漸喪失其競爭能力。

通常在大戰時期消費品的生產會大幅減少，民間將因商品缺乏而出現被迫式的高儲蓄率，買入大量的政府公債。戰爭結束後，累積起來的公債數量相當可觀。只要物價不變，戰後個人對一般商品與休閒的消費都會提升，也會減少工作時數。[10] 如果投資未增加，供給將跟不上需求的增加，物價必隨之上漲。政府此時也正開始籌錢償還戰爭公債。當時政府可選擇的政策有：擴大貨幣發行、變賣公有地或公營事業、提高稅率、減少政府支出等。若選擇擴張政策，

保險等行業有金錢往來，自然希望把英鎊幣值提升到戰前水準，同時達到恢復倫敦昔日的金融地位和私人利益的雙重目的。

10　Dowie（1975）認為在這段期間，英國工人每週工作時數減少了 13%。

物價上升的速度勢必加快；若選擇融資政策，政府必須擁有足夠的土地或企業。因此羅伊德喬治政府選擇了緊縮政策，也如他們所預期地，物價隨之下跌。如表 15.2.2 所示：消費物價下降的幅度大過 GDP 平減指數（代表一般商品）的下降，也遠大於進口物價。由於名目工資和 GDP 平減指數的變化很接近，實質工資率並未減少，但人們卻已感受到消費品價格的上昂。不過，進口商品的價格則低於國產品與消費品的價格。

表 15.2.2　1920-24 年間的英國物價與工資指數（1920=100）

年	消費物價	名目工資	GDP 平減指數	進口物價
1920	100.0	100.0	100.0	100.0
1921	91.4	99.6	89.4	66.7
1922	78.5	77.0	75.1	53.4
1923	73.9	68.5	69.1	52.4
1924	73.3	69.3	68.1	54.5

資料說明：消費物價與進口物價分別指消費性商品與服務及進口商品與服務之物價指數。消費物價、進口物價、GDP 平減指數算自 Feinstein（1972）表 61。名目工資指平均每週名目工資率指數，算自 Feinstein（1972），表 65。

進口商品價格相對於國產品下跌，反應的是英國工業的生產能力已開始落後。如表 15.2.3 所示，英國在 1925 年之後的出口指數就落後在進口指數之後，且落差日益擴大。

表 15.2.3　1911-1930 年英國進出口指數（1922=100）

年	1923	1925	1927	1929
出口指數	109.8	112.6	116.2	120.9
進口指數	107.2	120.8	127.9	130.0

資料說明：進口指數與出口指數包括商品與服務交易，以 1922 年為基期，數據取自 Feinstein（1972），表 7。

除了出口惡化之外，出口相關部門的工人薪資也相對惡化。[11] 表 15.2.4 顯

11　其實，這點凱因斯便曾警告過。

示，出口相關的煤礦業、鋼鐵業、棉業的工人工資下降的幅度，大過鐵路和全體產業的平均數，其中以煤礦業下降最多。

表 15.2.4　1920-25 年間英國的工資指數（1920=100）

年	平均工資	煤礦業	鋼鐵業	棉業	鐵路
1920	100.0	100.0	100.0	100.0	100.0
1925	70.4	52.7	48.9	61.7	78.8
1929	66.0	46.5	45.2	60.8	75.3

資料說明：物價欄指消費者物價指數，平均欄指平均每週工資率，兩者分別算自 Feinstein（1972），表 61-65。其餘各行業工人的工資指數則算自 Mitchell and Deane（1962），第 351 頁。

1925 年，當匯率上升導致煤的出口危機時，煤礦場主計劃刪減工人的薪資並延長工時，煤礦工人則求救於總工會。在工會總委員會的主導下，煤礦工人獲得運輸工人與鐵路工人的支持，全面停止煤的出口作業，要求政府將煤礦業國有化。保守黨政府一方面在談判中答應補償煤礦工人被減少的工資（但只到 1926 年 5 月 1 日為止），一方面則成立一個由自由黨員負責的特別調查委員會。該調查委員會在 1926 年的報告中指出：為了提升煤礦業的生產效率，煤礦場不僅應維持私有制，政府更不應對煤礦業工人給予薪資補助。不久，保守黨政府便退出談判。1926 年五月，總工會在各工會的一致支持下，展開為期九天的全國總罷工。

凱因斯政策

1936 年，凱因斯出版《就業、利息與貨幣的一般理論》（簡稱《一般理論》），主張政府應以調整總體變數的方式，去控制經濟情勢和實現就業目標。凱因斯的「經濟管理政策」緩和了保守黨和工黨的政策對立。工黨方面同意，只要能維持充分就業政策，他們可以接受私有財產權。保守黨方面也同意，只要私有財產權和自由市場受到尊重，他們也歡迎充分就業政策。凱因斯的就業政策讓兩黨找到停止爭議的下台階。從此之後，就業就成了英國政府必須承擔

的新職責。[12]

　　根據經濟管理政策，當景氣蕭條、失業率嚴重之時，政府應採取擴張性財政政策，也就是擴大政府的消費和投資支出，並以政府借款或發行政府公債來籌措經費。凱因斯並不希望政府的財政政策破壞市場機制所依賴的相對價格。他建議政府以改變總體經濟變數去影響經濟，因為總體經濟變數是所有產業、廠商、消費者共同面對的經濟變數，其變動對相對價格的影響最小。其實，英國政府傳統上就常以擴大公共投資去對付景氣蕭條，但凱因斯認為政府應該避免正常預算之外的公共建設工程，因那會與現有的民營建設公司相互競標工程而改變工程價格。他主張政府可以雇用兩組失業人員，讓一組人員負責在荒地上努力挖洞，而讓另一組努力將挖好的洞填土回去。這樣，失業者有了工作，市場的價格機制也不會受到太大的破壞。相對地，當景氣繁榮、失業率降低時，政府就應採取緊縮性財政政策，用省下來的預算去償還景氣蕭條時期的貸款或買回公債。

　　降低稅率是新古典學派對付景氣蕭條的政策，也屬於擴張性財政政策。降低稅率也就降低了政府職能的力道。凱因斯不贊同減稅政策，因為他認為減稅所能誘發的民間消費和民間投資都相當有限，還不如讓政府把預算留下來直接支用。

　　歐戰前的英國除了維持低失業率外，也長期維持政府預算平衡及低物價上漲率。在對抗高失業率時，政府若發行貨幣，物價將上漲；若發行公債，則政府財政赤字會增加。這兩政策皆衝擊英國的傳統政治理念。因此，布坎南與華格納（1977）便曾問道：凱因斯如何說服保守的英國社會和政治人物接受赤字財政的政府預算概念？[13]

　　於「朕即國家」的君主時代，國王常會詢問財政大臣：「府庫還有多少銀

12　1944 年，暫時聯合政府發佈《就業政策白皮書》，宣布以「高就業率」作為施政目標。1948 年，保守黨也接受工黨長期以來在《工業憲章》中所主張的充分就業之目標。換言之，充分就業也就成為英國兩黨的主要經濟政策目標。1951 年保守黨上台承襲工黨政策 13 年。

13　Buchanan and Wagner（1977）。Buchanan, James M. and Richard E. Wagner, *Democracy in Deficit: The Political Legacy of Lord Keyne,* Academic Press, 1977.

両？」傳統的預算平衡概念要求政府預算支出不能超過預算收入，因為預算收入主要來自人民每年的稅賦，而這些稅賦必須經過當屆國會同意。民主政治並非每年在更換政府，何不以「政府任期內之預算平衡」替代「年度預算平衡」？也就是允許每屆政府必須保持其任內總的預算平衡，而不必侷限於每年的預算平衡。這樣，每屆政府就可以在任期內靈活運用預算，譬如在蕭條年借錢而在繁榮年還錢。於此新概念下，政府依舊遵守傳統的預算平衡制度，但更有效率。

凱因斯論述所要求的預算平衡週期是景氣循環週期，而不是政府任期。政府任期不一定會和景氣循環週期相同。再者，英國國會和首相的任期也和景氣循環週期一樣不穩定。[14] 這類跨期的不一致問題，在英國是藉由世襲的英皇制度、貴族上議院、下議院的黨鞭制度，以政黨間的跨期清算來解決。因此，在制度上，政府預算從年度平衡變更為任期內平衡或景氣循環週期內平衡是可行的。只不過，歷史經驗卻顯示，政府會在景氣蕭條年大量借錢，卻很少在景氣繁榮年還錢。於是，政府財政赤字與公債逐年增高。

這種政治失靈（Political Failure）出自於存在卻故意被忽視的人性因素，那就是人性自利。布坎南與華格納認為：在景氣繁榮而有預算盈餘時，自利的政治人物誰不想將預算盈餘用於公共建設或以福利支出來籠絡選民？他們為何要用本屆預算盈餘去償付被其指責為前任政府施政失敗所出現之政府財政赤字？即使迫於政治壓力，他們也只會償付部分借款，而讓赤字繼續累積。因此，凱因斯政策必然造成不斷累積的赤字財政。它不會保證任何一種的多年期預算平衡。

二次大戰後，英國採用凱因斯的經濟管理政策，通貨膨脹率與失業率都還控制在可接受的水準。如表 15.2.5 所示，1957 年的物價上漲率高達 3.7%，英國政府採取緊縮政策，把物價壓低到 1959 年的 0.6%，卻導致失業率提升到 1.7%。為了將失業率壓低到 1.3%，1961 年的物價上漲率提升到 3.5%。接著，又為了將物價上漲率壓低到 2.0%，1963 年的失業率又上升至 2.2%。重複地，1965 年將失業率降至 1.3% 的代價是物價上漲率提高到 4.9%，而 1967 年將物

14　英國是內閣制國家而首相也有權解散國會，國會一旦重選就產出新的內閣。

405

價上漲率壓低到 2.5% 代價是失業率又提升到 2.2%。

表 15.2.5　1957—1961 年英國一般經濟指標

年	1957	1959	1961	1963	1965	1967
失業率 （%）	1.0	1.7	1.3	2.2	1.3	2.2
物價增加率 （%）	3.7	0.6	3.5	2.0	4.9	2.5
外貿淨額 （百萬英鎊）	-29	-117	-152	-80	-237	-557

說明：失業率指總失業人數佔總就業人數的百分比；物價增加率指零售物價的增加率；外貿淨額單位為百萬英鎊。
資料來源：*Economic Trends*, H.M.S.O. London.

　　事實上，要有效地控制物價與失業率並不難，即使再加上所得平均分配的第三目標仍非難事，譬如計劃經濟就有辦法達到。在計畫經濟下，中央計畫局分配給每一個成年人相同的薪資，限制商品標價不能波動。不過，四十年的共產社會實驗否決了此方式，因為它會降低人們的生產意願並扭曲資源配置。凱因斯政策也同樣會扭曲工作、交易、儲蓄、投資等經濟行為，並且影響長期的生產力與經濟成長率。生產力低落讓英國產品喪失國際競爭力，導致外貿赤字一再增高。1957 年英國的外貿淨額只有少許赤字，但 1959 年之後開始惡化，到 1967 年便突破 5.57 億英鎊的貿易赤字。貿易赤字理當導致英鎊幣值下跌，有利於拉平貿易赤字和改善失業率。但英國政府不會放棄穩定英鎊幣值和穩定就業兩項目標。事實上，當時的英鎊幣值已是高估。

　　在經濟管理時代，英國經濟政策陷進如下的循環：失業增加時，政府以赤字財政改善失業，結果英鎊受貶值威脅，政府立即提高利率或緊縮通貨，這又讓失業再度提高。在惡性循環下，政府赤字持續累積。這情況經過 1972 年和 1975 年的兩度石油危機和煤礦工人大罷工更加惡化。在 1973 年，英國的失業率人口為 60 萬人，政府借款占 GDP 的比例為 11%；但到了 1977 年，這兩數字惡化到 160 萬人和 50%。1976 年，卡拉漢（James Callaghan）首相便說道：英國已經沒有刺激需要的政策工具。於是，英國不得不拋棄凱因斯經濟政策。

日本的失落年代

二次大戰後，西歐國家遭戰火摧毀又面對重建，黃金大量流出，不足以支持當時金本位制度的貨幣發行。再加以各國反省戰前的保護主義是導致戰爭的主因，四十四個國家的代表於 1944 年 7 月在美國布列敦森林舉行會議，達成重建自由經濟體系的協議。協議內容主要是：美元與黃金維持固定比例（1 盎司黃金之價格為 35 美元），各國貨幣與美元也維持固定匯率，各國貨幣不准隨意貶值，但可經由協商調整。會議還決議設立以解決經濟危機為任務的國際貨幣基金（International Monetary Fund，簡稱 IMF），和幫助低所得國家發展經濟的世界銀行（World Bank）。這個全球的貿易與貨幣體系稱為布列敦森林體系（Bretton Woods System）。

在布列敦森林體系下，美元成了各國貨幣的發行準備。只要美國堅守金本位制度並保持與黃金的固定匯率，各國的經濟危機是可經由國際貨幣基金的救濟和會員國以匯率協商去解決。事實上，該體系在美國國際收支存在盈餘時還算運作順利，直到歐洲和日本經濟復甦、美國國際收支出現赤字和黃金大量外流後才出現困難。1971 年 8 月，美國尼克森總統單邊宣布美元貶值並停止美元兌現黃金，布列敦森林體系正式崩潰。同年 12 月，美國與幾個主要國家達成了史密森協議（Smithsonian Agreement），正式宣布美元貶值，將 1 盎司黃金之價格從 35 美元調整到 38 美元。但到 1973 年 2 月，美元再次貶值，各國紛紛退出固定匯率制。

雖然固定匯率制瓦解，浮動匯率制取而代之，美元依舊是各國貨幣的主要發行準備或外匯存底，同時也是國際間資本清算的貨幣。這些機制意味著：美國可以利用發行美元去支付該國的貿易赤字，其代價最多只是美元貶值。由於美元貶值不利於大量持有美元的貿易盈餘國家，這些國家只好購買美國國債（Treasury Bonds），讓美元回流美國，以穩定美元匯率。這體制縱容美國以發行美元去消費外國生產的商品與勞務，然後再發行美國國債回收美元。這是當代全球經濟危機的根本源頭，而其導火線則是 1985 年 9 月的廣場協議。

戰後日本經濟的快速成長，始於 1954 年的神武景氣，直到 1973 年爆發的全球石油危機才緩和下來，並於 1974 年出現戰後第一次的經濟負成長。日本的經濟以製造業為核心，其工業在經濟快速成長期間的平均年增長率高達 11%，很快就成為世界的第二大經濟體。日本強旺的生產和外銷能力（出口以鋼鐵、汽車、電器為主）使日圓逐漸強勢。1977-1978 年秋天，美元兌日圓的匯率由戰後的 1:290 貶至 1:170，約貶值 40%。1979-1980 年發生第二次石油危機，美國通貨膨脹率達到二位數，並出現 -12% 的負實質利率。為了避免美元外流和持續貶值，美國聯邦準備理事會主席伏克爾（Paul Volcker）將利率提高到二位數。1979-1985 年間，美元回流，匯率開始回漲，兌日圓的匯率回升至 1:250。

隨著美元匯率回升，美國貿易赤字加大，於 1984 年破千億美元，其中對日本的貿易逆差約占半數。1985 年 9 月，美國邀請日本、德國、英國和法國等國財長及中央銀行行長，在美國紐約市廣場飯店舉行會議，協議讓美元（相對其他四國貨幣）逐年貶值，此稱為「廣場協議」。[15] 之後三年，美元對日幣的匯率貶至 1:86，美元對馬克、法郎和英鎊也各貶值了 70.5%、50.8% 和 37.2%。

1982 年，美國的通貨膨脹趨於穩定，聯邦準備理事會開始大幅調降利率。1986 年底，利率降至 6%。除了 1989-1991 年一度止跌反升外，1991-1993 年間的利率約在 3%。美國廠商因利率和匯率的雙率大幅下降，獲利能力大為提升，經濟景氣好轉。納斯達克綜合指數（NASDAQ）開始從 1987 年底的 330 點谷底復甦，1991 年升至 500 點，1995 年到 1000 點，1998 年到 2000 點，2000 年 3 月創造 5048 點的歷史記錄。1990-2000 年這段期間被稱為美國的新經濟時代（New Economy）。在這段時期，美國的 GDP 總共成長了近 70%，平均年成長率接近 6%，物價上漲率維持在 3% 上下，利率在 1993 年之後維持在 5% 左右，而失業率也從 1994 年的 6% 降至 2000 年的 4%。這是美國近代經濟史上的黃金時代。[16]

15　Callahan and Garrison（2003, QJAE）。

16　網景公司（Netscape）是這段時期的代表性傳奇。它於 1995 年八月首次公開募股（IPO）。在募股的前一個月，摩根史坦利公司（Morgan Stanley）預估網景公司的股價範圍約在 12-14 美元。隨後，摩根史坦利公司發現市場普遍看好網景公司，便以

在這段期間，總體經濟學家們充滿著自負，自認完全掌握總體經濟的運作原理，不再擔心蕭條或景氣循環的來臨。然而，住宅價格上漲率在 1994 年超過消費者物價的增加率，並在 1998 年超過利率。這一波利用寬鬆貨幣吹起的繁榮開始令人不安。同時，在東亞、蘇聯、巴西等國，也陸續出現經濟危機。

相對於美國的經濟復興，廣場協議帶給日本的卻是戰後的最大經濟惡夢。在接受廣場協議後，日本調升了匯率。為了緩和匯率提升對產業的衝擊，日本從 1986 年初開始五度的調降利率，將利率從 5% 降至當時日本史上最低的 2.5％。1987 年底，全球景氣回溫，美國與德國紛紛提高利率，但日本應美國的要求並未立即提高利率，直到 1989 年才升息。

日圓兌美元的匯率雖然大幅上升，但英鎊、馬克、法郎兌美元的匯率也接近同幅上升，因此，日本對美國的貿易順差趨勢並未改變太多。不斷累積的貿易順差和低利率政策，使得日本在這段期間釋放出大量的貨幣供給。從 1980 年到 1990 年，日本的基礎貨幣增加了 1.6 倍。過量的貨幣供給導致股市和房地產價格狂飆。日本的外匯存底從 1985 年的 300 億美元增至 1990 年的 560 億美元，日經股市從 1984 年的 10000 點上升至 1990 年的 37000 點，而房地產指數亦從 1987 年的 40 點增加到 1990 年的 111 點。難以置信的是，若以當時的匯率折算，東京市土地在 1990 年初的總市值竟等於全美土地總市值。

1990 年 3 月，日本大藏省已經無法忍受這巨大的金融泡沫，開始打壓房地產市場。房地產市場指數立即由 1990 年的 111 跌到 1995 年的 40，跌掉了近六成，回到 1987 年的水準。房地產的遽跌導致信用體系崩潰，並波及股市。日經指數也從 1990 年初的 37000 點跌到 1992 年底的 15000 點，也跌掉六成。

在日本陷入經濟危機時，美國剛好幫墨西哥度過了 1994 年的經濟危機。因此，在所謂的「逆向廣場協議」（Reverse Plaza Accord）下，美國提出以單

28 美元將其股票推出上市。掛牌當日，盤終價格漲至 58 美元，公司總市值估算為 22 億美元。這類的瘋狂於 1999-2000 年間達到頂點。底下幾組數字的跨年比較足以說明當時的狂飆情勢：（一）舊金山灣的首次公開募股（IPO）數量，從 1986-1990 年間的 90 家增至 1996-2000 年間的 390 家，增加了三倍多；（二）當地程式設計師的薪資從 1995 年的 45000 美元增至 2000 年的 100000 美元，增加了兩倍多；（三）當地商辦大樓租金（每平方英尺租金）從 1995 年的 2.10 美元增至 2000 年的 6.75 美元，增加了三倍多，而公寓租金從 1995 年的 920 美元增至 2000 年的 2080 美元，增加了兩倍多；（四）消費性槓桿（以 10% 的自備款購屋之比例為指標）從 1989 年的 7% 增至 1999 年的 50%，增加了六倍；（五）當地的個人儲蓄率卻從 1992 年的 8.7% 降至 2000 年的 -0.12%。

邊提升利率為條件，作為要求日本和德國擴大購買美國國債的交換條件。美國單邊提升利率可以降低日本廠商的經營成本。至於美國要求日德兩國購買美國國債，則因為美國長期以發行新貨幣去支付貿易赤字。美國增加發行國債，使債券市場供給增加、債券價格下跌，利率上升。由於利率上升，海外美元大量回流，進入股市。這是 1995 年開始納斯達克綜合指數狂升的主要原因。

當海外美元回流美國時，正逢網路產業興起，充裕的資金加速了網路創業潮，也帶來新景氣。人們預期網路科技將全面地掀起生活方式的變化，以熊彼德之創造性破壞的架勢引爆第三次產業革命。企業家們警覺到新產業的來臨，於是群雄並起，逐鹿中原。[17] 1990-2000 年的網路創業潮是最近的例子，每家新創公司都相信自己能於這場大變局中贏得最後的勝出。他們竭盡可能地去招兵買馬，不斷燒錢，為了獲得最後的王冠。這是一場群雄格鬥的市場競爭，必會經過血流成河的過程，直到千家滅亡而留下幾位勝利者，才會進入穩定的成長期。若將網路產業在崛起時期的爭奪疆域過程看成是一場網路泡沫（Dot-Com Bulbs），那是對市場競爭過程的錯誤認識。

第三節　當代經濟危機

1980 年代發生的停滯性通貨膨脹（Stagflation）讓凱因斯政策暫時失去市場，取而代之的是雷根——柴契爾的新保守主義和經濟自由主義。在這段期間裡，美國雖然獲得了政治勝利與經濟繁榮，但國內的財富分配與所得分配卻是日益惡化。同樣的現象也發生在歐洲。針對這情勢，美國政府趁著網路興起的新經濟時代，重新提倡美國夢，想盡辦法要為低所得者打造幸福家園。而於歐洲，各國政府則是利用參與歐盟的機會，力圖改善國內的福利措施。遺憾地，這些福利政策超出國家的財政能力，以致於接連出現美國的次貸風暴和歐洲的主權債務危機。

17　美國經濟史上曾出現過幾次這類時代。十九世紀末的鐵路建設改變了全美的運輸系統，也造就了一批被稱為「強盜貴族」（Robber Barons）的鐵路大亨和鋼鐵大亨。1920 年代的汽車產業和電器產業，以及第二次世界大戰後的電子產業，也都因新科技的突破帶來創造性破壞。

美國次貸風暴

　　美國於 2007 年發生次貸風暴的導火線並非 2000 年的網路泡沫，而是 2001 年發生的 911 恐怖攻擊。這條導火線連接到的火藥庫早已裝滿了美國政府為幫助低所得者實現「美國夢」（American Dream）而寬鬆貸放的信用（貨幣）。從建國開始，美國夢一直是吸引美國新移民的誘因，然後逐漸成為美國自由主義傳統的一部份。每個人都想擁有一棟自己的小木屋，前院種花，後院種菜和撿柴，過著政治獨立和經濟穩定的中產階級生活。美國夢的具體指標就是擁有穩定的工作和自己的房屋。

　　網路創業潮帶來的景氣提供許多新的工作機會，也大幅提高薪資。人們相信這波景氣來自於新產業的出現，便敢於規劃較長期的購屋計劃。他們謹慎地估算自己的償還能力，卻在評估中被扭曲的利率資訊嚴重地誤導。遭遇 911 恐怖攻擊後，聯邦準備理事會擔心人們的恐慌會導致通貨緊縮。同時，他們因接受物價指數的通貨膨脹定義，認定當時沒有通貨膨脹的威脅，就將聯邦基金利率降至 1%。利率愈低，投資的預期報酬率愈高，個人預估自己的償還能力也愈高。低利率讓更多人有勇氣去實現美國夢。

　　如果可貸資金的供給與需要之變動無法預期，未來利率的變動也就無法預期。如果利率不能預期，償還能力就無法準確估算，投資的風險也會提高。反之，如果可貸資金之供給與需要的變動都可預期，利率的變動也就能預期，投資風險就會降低。風險愈大，潛在危機就愈大。引爆危機的不是利率的變動，而是利率變動的無法預測。再往上推，就是可貸資金之供給與需要之變動的無法預測。

　　當政府發行新貨幣時，新貨幣會經由銀行體系而創造出更多的貨幣，這些新貨幣也會進入借貸市場，影響借貸利率。貨幣創造乘數愈大，貨幣發行對利率的影響愈大；貨幣創造乘數愈不穩定，貨幣發行對利率的影響就愈不穩定。乘數效果，也就是我們在金融危機中常聽到的槓桿效果。槓桿效果在金融體制中非常普遍，從銀行體系的貨幣發行到金融體系的資產證券化。金融機構的槓桿操作最容易引起難以預測的利率變動和金融危機。要避免危機，就得降低槓

桿效果。

　　早在 1930 年代的大蕭條時期，美國總統羅斯福（Franklin D. Roosevelt，1882-1945）為了幫助弱勢家庭順利購屋，先後成立房地美（Freddie Mac）和房利美（Fannie Mae）兩家由政府支持的房屋貸款機構（簡稱「二房」）。民主黨的柯林頓總統和共和黨的布希總統都明確表示，以人民擁有自宅比例為施政目標。二房也就降低人們購屋貸款的審核標準。在 1994-2003 年間，這兩家機構貸放給次級信用者的總數約增加 10 倍。[18] 他們之所以會冒此風險，一方面是配合政府政策，另一方面則是相信政府會遵守「大到不能倒」（Too Big To Fail）的政治潛規則。[19] 2004 年，美國的五大投資銀行聯手，成功地要求政府把 1:12 的投資槓桿比例提升為 1:40，讓他們有更大的空間去操作財務槓桿。這些投資銀行買入二房的次級房貸的債權，包裝成金融商品，進行槓桿操作，創造出數十倍的信用資產。在上述的政策扭曲下，不僅人們買的房子愈來愈大，即使沒錢沒工作的人都能貸款買屋。對於房屋的強大需求推漲了美國房屋價格，從 2003 年的 6% 上漲率拉升至 2007 年的 10%。

　　好景不長，美國一家經營房產貸款的新世紀金融公司（New Century Finance Corp），在 2007 年 3 月因為過度從事次級抵押貸款，被債權人檢舉違約貸放，股價大跌，而後即宣告破產。[20] 新世紀金融公司的破產突顯過度操作金融槓桿的風險，頓時讓包裝債權的金融商品失去市場，創造出來的信用資產也跟著泡沫化而破裂。2008 年 3 月，有 85 年歷史並為美國第五大投資銀行的貝爾斯登（Bear Stearns）陷入困境，由摩根大通（J P Morgan）收購。2008 年 9 月第四大投資銀行雷曼兄弟（Lehman Brothers Holdings Inc）宣佈破產，接著美林證券（Merrill Lynch）也出售給美國銀行。美國五大投資銀行倒下三家，剩下的高盛（Goldman Sachs）與摩根史坦力（Morgan Stanley）轉為一般銀行。最後，二房以及美國最大的保險金融集團 AIG（American International

18　關於美國次貸危機得相關數據，本文引用 http://zh.wikipedia.org/wiki/ 次貸危機。

19　1980 年末美國發生「儲蓄和貸款危機」（Savings and Loan Crisis）時，美國政府對這些儲蓄和貸款銀行（S &L，又譯為互助儲蓄銀行）大方的紓困方案，多少鼓勵業者進行大膽的借貸。「大到不能倒」造成的道德風險（Moral Hazard），不僅存在於金融界，也存在三大汽車公司。

20　如圖 15.3.2 所示，在二十一世紀金融公司破產時，美國房屋市場的價格便立即下跌。

Group）也都陷入危機，接受美國政府的鉅資救援。

簡單來說，美國次貸危機肇因於政府想以低利率政策幫助弱勢族群購買房屋，而承擔貸款的金融機構以創新的金融工具包裝這些風險大的貸款。在槓桿操作下，金融機構獲得更多資金，然後再貸款給更弱勢的族群。最後，終因槓桿比例過高而泡沫破裂。在回顧次貸危機時，人們常以鄙視語氣指責紐約華爾街以創新的金融工具追求貪婪，也指責美國政府錯誤的解除金融管制。解除金融管制是值得討論的，但問題並不在於過度槓桿化在理論上存在著巨大的金融風險，也不在於美國政府無視於這些風險的存在，而是（美國）金融產業的發展已脫離了自由經濟所要求的市場規則。

制度的本質是其運作的規則，一旦脫離規則，就等於脫離了制度。在美國次貸風暴中，金融產業公然地違背至少兩項市場規則。第一項是金融市場以其政治影響力去改變自己應該遵守的遊戲規則。任何的體制運作都包括兩層次，第一層次是規則的制訂或選擇，第二層次才是規則下的運作。金融產業是在1:12 的投資槓桿比例之規則下興起的，當其發展遇到瓶頸而需要改變時，社會要如何避免新的規則成為該產業的利益設計而已？在文化演化理論下，這過程應該是個別廠商遊走規則邊緣以及政府負責部門由主動糾察化為被動的發展，然後再讓廠商的跟隨者與其對立的利益團將此議題公開化。更嚴重的是第二項，也就是政府直接破壞了市場以追求利潤為目的之規則。自由市場是以經營利潤作為篩選存留者的競爭規則，其目的就是要負利潤的經營者退出市場，才能把空間讓給新進入者。然而，（美國）政府執意執行「大到不能倒」的說詞，不僅讓道德危機在金融產業被普遍內化，更直接否定市場的競爭規則。「大到不能倒」之信念是計劃經濟下的產物，因為每一根螺絲釘都是大機械運作所必須，也因此信念而形成各種的軟預算弊端。遺憾地，這說詞一方面以計劃經濟的信念去替代市場機制的競爭規則，一方面讓該退出市場的廠商成為新的壟斷廠商。

至於一般評論者對金融創新方面的批評則是錯誤的，因為創新本就是企業的靈魂，這包括金融創新。金融創新跟投資一樣，未必會循著正確的方向發展。我們必須檢討：是否是過度寬鬆的貨幣政策把華爾街的創新能力引導向病

態創新（Mal-Innovation）之道路？病態創新在未被扭曲的市場是不會出現的。華爾街的金融家是貪婪的，制度本就是為了將貪婪導入正途。任何金融創新只要不受到特權庇護，都必須經市場的檢驗。除非市場已淪為壟斷或相互勾結，否則就如米塞斯問的，是什麼力量大到能誘導獨立的企業家會犯相同的判斷錯誤？追查次貸危機的根源時，我們發現創新金融的切入點是為了實現弱勢族群的美國夢，可惜並沒有成功。只要市場中還存在尚未實現的夢想，只要其潛在市場規模夠大，都會吸引企業家的關注。企業家會評價計劃的可能性並設法去實現，但也擔心其評價所依據的（價格與利率）變數遭受扭曲。

歐洲主權債務危機

在各國推出史無前例的貨幣寬鬆政策後，2008 年全球金融海嘯對世界經濟的衝擊未如預期般嚴重。經濟危機可被往後推延，但會擴大為社會危機。譬如美國政府以各種理由救助華爾街和大公司的結果，惡化了其國內的所得差距。2011 年九月，近千名年輕示威者進入美國紐約市華爾街集會，掀起「占領華爾街運動」（Occupy Wall Street）。該運動以反抗大公司的貪婪和社會的不公為訴求，質疑美國政府以大到不能倒救助大公司，卻無視 9％的失業率。

在歐洲，各國政府對金融機構的抒困和提振經濟的各種措施，造成了財政赤字和公債的急遽攀升。2009 年底，三大信用評等機構同時調降希臘信用評等。2010 年初，希臘出現債務危機，國際貨幣基金和歐盟出手救援，條件是希臘必須降低政府赤字占 GDP 的比例，由 2009 年的 13.6% 降至 2014 年的 2.6%。

1999 年歐元區成立，要求會員國必須遵守「穩定與成長公約」（SGP，The Stability and Growth Pact），限制各國政府赤字占 GDP 的比例必須低於 3%，而政府負債占 GDP 的比例必須低於 60%。希臘於 2001 年加入歐元區，當時就有不少問題。若不計希臘，表 15.3.1 顯示，2001 年歐元區各國在政府赤字方面都符合公約要求，在政府負債方面也只有義大利未達到要求。到了 2002年，德國、法國、義大利、葡萄牙在政府赤字方面都超出公約的上限。這時，

表 15.3.1　歐洲國家政府預算盈餘及政府債務占 GDP 比例（2001-2003）

政府預算盈餘占 GDP 比例 （單位：%） SGP 要求 ≧ -3.0%			政府債務盈餘占 GDP 比例 （單位：%） SGP 要求 ≦ 60.0%			
國家	2001 年	2002 年	2003 年	2001 年	2002 年	2003 年
德國	-2.8	-3.7	-4.0	58.8	60.4	63.9
法國	-1.5	-3.1	-4.1	56.9	58.8	62.9
英國	0.5	-2.1	-3.4	37.7	37.5	39.0
義大利	-0.8	-3.1	-2.9	108.8	105.7	104.4
希臘	-3.7	-4.5	-4.8	103.7	101.7	97.4
愛爾蘭	4.8	0.9	-0.3	35.6	32.2	31.0
西班牙	-1.0	-0.6	-0.5	55.5	52.5	48.7
葡萄牙	-2.9	-4.3	2.8	52.9	55.6	56.9

資料來源：European Commission, Eurostat，http://epp.eurostat.ec.europa.eu/portal/ page/portal/ eurostat/home/。

這些歐盟的主要國家竟然召開歐盟理事會，修改公約的規定，允許政府赤字以五年平均值計算，並且排除教育、國防和對外援助等預算支出。這樣，除希臘和義大利外，各國在 2003 年超過原初的公約限制，並未超過修正後的公約限制。公約限制也就形成另一類型的軟預算。

　　這是極為嚴重的問題。穩定與成長公約是歐元區成立時的契約，不論是否成為事後的成文憲法，只要其精神繼續有效，就是其不成文憲法的一部分。因此，當該公約內容可以輕易地經由協商而變更時，未來就沒有任何的公約或契約內容不能在妥協下加以變更了。政治的方向是在尋找權宜之計，但憲法的精神則在於防阻權宜之際破壞了立憲原則。毫不驚訝地，如表 15.3.2 所示，各國（除希臘和義大利外），在 2008 年還能遵守修改後的公約限制。但當 2009 年經濟危機來到時，除了德國因為出口競爭力強外，各國政府赤字均超過了修改後的公約限制，如法國的 -7.5%、英國 -11.4%、愛爾蘭的 -14.4%、西班牙的 -11.1% 等，連原以超過限制的希臘也惡化到 -15.4%。同樣的情形，也見之於各國的政府債務。

表 15.3.2　歐洲國家政府預算盈餘及政府債務占 GDP 比例（2008-2009）

國家	政府預算盈餘占 GDP 比例 （單位：%） SGP 要求 ≧ -3.0%		政府債務盈餘占 GDP 比例 （單位：%） SGP 要求 ≦ 60.0%	
國家	2008 年	2009 年	2008 年	2009 年
德國	0.1	-3.0	66.3	73.4
法國	-3.3	-7.5	67.5	78.1
英國	-5.0	-11.4	52.1	68.2
義大利	-2.7	-5.3	106.3	116.0
希臘	-9.4	-15.4	110.3	126.8
愛爾蘭	-7.3	-14.4	44.3	65.5
西班牙	-4.2	-11.1	39.8	53.2
葡萄牙	-2.9	-9.3	65.3	76.1

資料來源：European Commission, Eurostat，http://epp.eurostat.ec.europa.eu/portal/ page/portal/ eurostat/home/。

　　由於歐元區是單一貨幣地區，各國政府無法自行印鈔票去償還債務，只能直接借款或發行公債借款。當政府無法自行印鈔時，因此，不論公債的持有人是否為國人，這債務在本質上與外債無異，政府只能從節省預算支出或以債養債方式去償還。從表 15.3.2 可知，除希臘的債務問題已經相當嚴重外，西班牙、義大利、葡萄牙等南歐國家也出現債務危機。這些國家或其部分地區的生產力相對於其他歐元區較差，在歐洲的境內交易處於不利地位，呈現出口逆差和失業率增加現象。在歐元區內，這些國家的政府無法操控匯率和利率，於是只能以財政赤字方式去補助失業、提升生產力、刺激繁榮。這些假性繁榮不容易吸引外資投資其產業。外資多流向房地產，炒高房市，也提升物價。然而，失業率依然無法改善，人民怨氣四起。譬如西班牙政府以緊縮政策去壓制物價，結果使失業率更加惡化。[21] 希臘政府以提升薪資和增加雇員方式去緩和民怨，也使政府赤字更加惡化。[22]

21　以西班牙為例，失業率達 25%，25 歲以下的失業率達 50%。

22　當然，希臘和西班牙可以開拓歐洲之外的貿易。由於生產力較為強大的歐元區國家（如德國和法國）因享有境內的大量盈餘和過多的貨幣供給，反而期待歐元升值，使得弱勢國家雪上加霜。

本章譯詞

AIG 保險金融集團	American International Group
大到不能倒	Too Big To Fail
世界銀行	World Bank
占領華爾街運動	Occupy Wall Street
可銷售性	Saleableness
史密森協議	*Smithsonian Agreement*
布列敦森林體系	Bretton Woods System
伏克爾	Paul Volcker
房地美	Freddie Mac
房利美	Fannie Mae
邱吉爾	Winston Churchill1
政治失靈	Political Failure
美林證券	Merrill Lynch
美國夢	American Dream
病態投資	Mal-investment
病態創新	Mal-Innovation
索羅斯	George Soros
索羅斯量子基金	Quantum Fund
逆向廣場協議	Reverse Plaza Accord
高盛	Goldman Sachs
停滯性通貨膨脹	Stagflation
國際貨幣基金	International Monetary Fund，IMF
康利夫委員會	Cunliffe Committee
強盜貴族	Robber Barons
通貨膨脹	Inflation
景氣循環	Business Cycles
新世紀金融公司	New Century Finance Corp
新經濟時代	New Economy
資本家	Capitalist
過度投資	Over-Investment
雷曼兄弟投資銀行	Lehman Brothers Holdings Inc.
網景公司	Netscape
網路泡沫	Dot-Com Bulbs
廣場協議	Plaza Accord
摩根大通	J. P. Morgan
摩根史坦力	Morgan Stanley
穩定與成長公約	*SGP，The Stability and Growth Pact*
羅斯福	Franklin D. Roosevelt（1882-1945）

詞彙

911 恐怖攻擊

AIG 保險金融集團

GDP 平減指數

二房

三芝鄉飛碟屋

大到不能倒

工業憲章

公共建設

日本的失落年代

世界銀行

充分就業政策

出口指數

占領華爾街運動

可貸資金

可銷售性

史密森協議

布列敦森林體系

交易條件

伏克爾

任期內之預算平衡

全國總罷工

年度預算平衡

希臘債務危機

房地美

房利美

物價水準

物價結構

邱吉爾

金本位

姚瑞中

政治失靈

美林證券

美國次貸風暴

美國夢

英國重返金本位

借貸市場

朕即國家

泰國金融危機（1997 年）

消費者物價指數

病態投資

病態創新

索羅斯

索羅斯量子基金

蚊子館

逆向廣場協議

高盛

停滯性通貨膨脹

國際貨幣基金

康利夫委員會

強盜貴族

第三次產業革命。

通貨緊縮

通貨膨脹

凱因斯理論

就業政策白皮書

景氣波動

景氣循環

新世紀金融公司

新經濟時代

經濟管理政策

資本家

道德危機

過度投資

雷曼兄弟投資銀行

預算平衡

實質工資率

緊縮政策

網景公司

網路泡沫

廣場協議

摩根大通

摩根史坦力

歐洲主權債務危機

總合經濟變數

聯邦基金利率

聯邦準備理事

穩定與成長公約

羅伊德喬治政府

羅斯福

第十六章　兩岸的政治經濟發展

第一節　台灣的經濟發展歷程
　　　　經濟起飛、財富分配惡化、病態消費
第二節　中國大陸的發展策略
　　　　改革開放、體制轉型、中國模式、後發劣勢、比較優
　　　　勢戰略
附錄　　一位自由經濟學家的證詞

當凱因斯說我們（經濟）在長期時都已死亡時，他並不認為政府有能力掌控經濟的長期發展。就像一個生病的人，醫生未必有能力掌控其未來之健康；但好的醫生絕對有信心醫治目前的病情。經濟管理就像疾病治療，醫生總設法以最適合的醫療手術和醫藥將病情扭轉為正常人應有之健康狀態。但是，建議人們未來健康發展的是營養師，而其建議大都是消極面的，如指出個人不宜缺乏之營養素與運動，或規勸個人減少不正常的生活習慣或不健康的飲食習慣。然而，當代政府在經濟方面的作為，卻是遠多於凱因斯的經濟管理，不僅動則干預經濟活動，還長期規劃經濟的發展路徑。接續在上一章對短期經濟波動的討論，本章將討論長期的經濟發展。

政府干預的邏輯是：既然經濟落後已是長期的陳疴，明顯地表示社會已經無法自發成長，因此政府必須介入。自由主義者則反駁道：長期的專制是社會陷入經濟落後的主因，只有要求政府退出市場，經濟才會出現生機。回顧人類歷史，落後的經濟社會的確都非政治民主的社會。但如常被提及的印度，其政治民主並未能有效地改善其經濟發展。

本章將不論述經濟發展的一般性理論，而僅討論兩岸政治經濟發展的過去與現在。第一節是台灣部分，由於第八章已經討論了台灣的民主發展，本節就回顧台灣的經濟發展，並指出其尚未解決之兩大問題：惡化的所得分配與病態的消費型態。第二節將回顧中國大陸的轉型過程。本節將先討論體制轉型的一般問題後再討論中國個案引發的爭議，如先前的後發劣勢或後發優勢之爭議以

及最近被提出的「中國模式」之可能性。同時，本節也將簡單論述林毅夫提出的比較優勢戰略。由於蔣碩傑對台灣走上自由經濟的貢獻卓越，本章附錄將簡述其對自由經濟的堅持。

第一節　台灣的經濟發展歷程

在 1960 年到 1990 年這段期間，臺灣很驕傲地向世人宣告一項經驗：自由經濟體制的經濟成長是可全民分享的。當然，臺灣在這段期間還處於威權時期，也在推展經濟計劃，但經濟自由的程度仍逐年在改善。

土地改革是臺灣經濟發展的起點。土地改革的第一項是 1962 年實施的「三七五減租」，規定 1962 年之後所有佃農交給地主的租金是 1962 年土地產出的 37.5%。這是馬歇爾（Alfred Marshall）提過之固定租金。於 37.5% 的固定租金下，往後各年所增加的產出都屬於佃農。這誘因讓佃農願意提高邊際投入，土地產出也就能快速增加。第二項是「公地放領」，將日本人退出臺灣後所留下的公有土地賣給佃農。放領土地的價格是土地當時年收穫量的 2.5 倍，就是以當時利率計算之地租的現值。[1] 第三項是「耕者有其田」，規定地主最多只能保有水田三公頃和旱田六公頃，其餘的土地都得由政府以公地放領的價格收購後，再以放領方式賣給農民。

公地放領將國有農地私有化，而三七五減租與耕者有其田雖只是私有產權的移轉，但由於政府並非用錢去收購地主之土地，而是予以 70% 的食物債券跟 30% 的公營事業股票，把國營事業私有化。當地主得到股票後，有些人因揮霍而傾家蕩產，有些人則因不懂投資而賠光；但也有一批會做生意的地主收購股權，掌控這些原國營事業的所有權及經營權，變身為臺灣第一批民間創業家。這發展竟然吻合寇斯定理的陳述，也就是順利地把國營事業的所有權和經營權移交給最有能力經營的人，也創造了最大的經濟效率。然而，這幸運並非當時政策所能預期之結果。

[1]　1960 年代臺灣中央銀行的重貼現率約為 11%，若銀行放款利率以 4% 之利差計算，在 V=R/i 的公式下，因地租（R）為 0.375 而利率（i）為 0.15，剛好土地現值（V）為 2.5。

這時期也是台灣金融改革的起點。金融改革的第一項是匯率改革。在這之前，台幣與美元的兌換率為 24：1。當時出口主要是米和糖，因為日本把臺灣島規劃為「大日本帝國」的農業生產基地。當時的貿易呈現逆差，蔣碩傑認為人多地窄的臺灣理論上不應該出口米跟糖。當時的貿易赤字便表示匯率必須改變。只要新匯率能反映台灣的比較優勢，米糖之外的新產業會隨新匯率而出現。當匯率調降到 38：1 後，創業家找到了新的出口產業。第一批出口產業為香菇、蘆筍等農業。現在回顧，這是可理解地，譬如香菇是以一層一層地疊起來的竹架去生產，不需很大的土地，但需要很多的勞力。這剛好反映當時生產因素的比較優勢。其後，隨著薪資率的提高、資本的累積、企業經營能力的提升等，台灣的產業就一期接一期在轉型。

　　利率也配合匯率一起進行改革。先是廢除複雜的官方利率，採用單一利率。改革前，民間向銀行貸款的利率高達 20%，而公營事業貸款的利率只有12%。1962 年，全部的貸款利率都調成一樣的 16%。單一利率讓資金在民間企業與公營企業的配置中達最大效率，同時也減少官員的裁奪和貪污腐敗之機會。

經濟起飛

　　在土地改革和金融改革之後，臺灣開始工業化。第一批創業家接手原國營事業，但不久，也出現許多自己開工廠的小地主和開貿易商的小商人。他們大多出身學徒或貿易公司之職員，在跟老闆工作一段時間後自行開業。其開業時面臨之最大問題，就是創業資金要從哪兒來？由於農民擁有農地的財產權，他們就拿農地跟銀行抵押貸款。那段期間，台灣滿街都是小創業家和小老闆，所得也就自然地平均化。

　　隨著民營企業之成長，國營企業占 GDP 的比重越來越小。在 1970-1985年間，台灣的產業政策從進口替代走向出口擴張。1975 年，政府設立了類似自由貿易區的「加工出口區」，以國際的市場價格購買中間財和原材料，也以國際的市場價格出口製成品，生產力與產出皆迅速成長。經過外匯改革，台幣貶值至應有的一美元兌換 40 元台幣的低價位，快速的出口成長便累積出巨額

外匯。

　　如表 16.1.1 所示，到了 1983 年，台灣的貿易盈餘已經高達 GDP 的 8.8%，但是，政府繼續以低匯率津貼出口，並未讓匯率進一步自由化。在 1981-1987 年間，台灣的儲蓄率年年超過投資率。貿易盈餘是以國內人民的辛苦產出而換取之外匯，並不是進口資本財或其他商品。貨幣是為了未來的消費或投資，外匯累積也應是為了未來的消費或投資。累積之外匯存底已超過未來的消費或投資的需要。[2] 這種以累積外匯為標的之「新重商主義」，埋下臺灣於 1990 年後經濟成長的衰退和所得分配惡化的禍根。

表 16.1.1　台灣的儲蓄、投資、貿易盈餘占 GDP 的比例（%）

年	1979	1981	1983	1985
貿易盈餘	1.1	2.0	8.8	14.0
國內儲蓄	33.4	31.3	31.5	32.6
國內投資	32.9	30.0	22.6	17.3

資料來源：行政院主計總處網站。

　　匯率與利率自由化之後，下一步應是公營銀行民營化，但政府當時並未繼續推動三家公營銀行的民營化。於是，利率也就無法繼續反應當時社會的資金狀態。孫震（2003）在回顧台灣自由化過程時說道：「政府只重視賺取外匯，甚至以出口擴張去彌補國內投資減緩現象。…1984 年行政院宣佈自由化、國際化、制度化，卻依舊遲疑。」[3] 他認為政府關心外匯累積甚過產業發展，中央銀行無限制收購外匯，最後導致台灣貨幣發行過多，「台灣錢淹腳目」，卻也造成利率過低。

　　在另一方面，台灣在經濟發展初期也受到蘇聯計劃經濟初期成就的鼓舞，從 1953 年開始推動「四年經濟計劃」。為了與蘇聯的共產主義計劃有所區別，計劃經濟被改稱為經濟計劃，而五年也被調整為四年。[4] 那時政經局勢漸趨穩

2　1980 年臺灣的外匯是 22 億美元，只有法國的十分之一；但 1990 年高達 720 億美元，是法國的兩倍。

3　孫震，2003 年，《台灣經濟自由化的歷程》，台北：三民書局出版。

4　在郝柏村當行政院院長時期，政府推出新的經濟計劃，同樣地避開五年的期限，名之為「六年國家建設計劃」。

定，政府為了達到物資自給和國際收支平衡之目標，設立經濟安定委員會以統籌美援並負責農業計劃，和工業委員會以負責工業計劃與管理公營與民營生產事業。

　　第二次經濟計劃是從 1957 年到 1961 年，一方面繼續推動進口替代政策，另一方面取消不必要之經濟管制。從 1961 年開始的第三期經濟計劃，其目標在降低對美援的依賴。1963 年，臺灣的國際收支首次出現順差，而工業產值也超過農業。接著，1963 年到 1972 年為出口擴張時期，政府在幾個城市設置加工出口區。1973 年全球爆發石油危機，政府開始進行第二次進口替代，並於 1974 年推動「十大建設」，包括鋼鐵、石化、造船工業、交通和電力等基礎工程。1978 年又展開「十二項基礎建設」，並將機械、電子、電機和運輸工具列為策略性工業。1980 年成立新竹科學園區，1984 年展開「十四項建設」。然而，1995 年提出的「六年國家建設計劃」、「亞太營運中心計劃」，以及 1997 年提出的「跨世紀國建計劃」均無法落實。[5]

　　對於台灣經濟計劃的評價，可對比於日本之作為。根據青木昌彥等（2002）之陳述，日本最早的經濟計劃是 1949 年的「經濟復興計劃」，其目的是要從佔領當局的經濟統治轉軌到市場經濟，同時也選擇以機械工業和重化工業作為國家未來的發展方向。以機械工業為例，當時日本機械的出口成本甚高，原因是日本缺乏鋼鐵、煤和運輸船。因此復興計劃就提出一個三年建設的明確目標，要求三年後將鋼鐵、煤和船運的價格同時壓低至國際水準，並要求政府對相關產業給予低利融資、降低稅率、甚至補貼等。1955 年，日本以同樣方式繼續推動新的「經濟自立五年計劃」。青木昌彥等指出：日本的經濟計劃以經濟預測為主要內容。政府提出計劃產業的遠景、規劃內容和實踐步驟，讓企業能在遠景中看到未來利基與自己在市場中的份額，形成極為籠統卻是產業聚焦的和氣共識氛圍、並在明確的實踐步驟中達成相互協調。

5　　十大建設的內容包括了：南北高速公路（1971-1978）、鐵路電氣化、北迴鐵路、中正國際機場（1979）、台中港、蘇澳港（1983）、大造船廠（1975）、大煉鋼廠、石油化學工業、核能發電廠（1977）。十二大建設內容共有：興建南迴線鐵路以及拓寬東線、新建新的東西橫貫公路三條、改善高雄屏東一帶公路交通、進行中鋼公司第一期第二階段工程、興建核能發電二廠與三廠、完成台中港第一階段、開發新市鎮、修建台灣西岸海堤工程及全島重要河堤工程、將屏東至鵝鑾鼻道路拓寬為四線高級公路、促進農業全面機械化、建立每一縣市文化中心。十四大建設包括了：中鋼三期擴建、電力擴建（核四廠）、石油能源重要計劃（開發油氣能源）、電信現代化、鐵路擴展計劃、公路擴展計劃、台北市鐵路地下化、建設臺北地區大眾捷運系統、防洪排水計劃、水資源開發計劃、自然生態保育與國民旅遊計劃。都市垃圾計劃、醫療保健計劃、基層建設計劃。

回顧這接二連三的經濟計劃，我們看不到任何類似日本經濟計劃那種「產業遠景─規劃內容─實踐步驟」之嚴謹程序，也沒耳聞企業能從中看到自己的未來利基和市場份額，更感受不到彼此的聚焦與共識。誠如李國鼎在其回憶錄中說的：「十大建設是好大喜功、浮誇的公共建設，完全是蔣經國一人下令決策，事後官員再配合籌措財源。」[6] 由於十大建設的成功和對台灣經濟結構的改變，此後，大型建設計劃就成為歷任行政院長施政計劃的一種模式，然後再重申蔣經國當時留下的名言：「今天不做，明天會後悔」。於是，孫運璿推出十二大建設、俞國華提出十四大建設、郝柏村提出六年國建，即使民進黨執政，其行政院長游錫堃亦提出新十大建設。

事實上，十大建設是成功的，但是它的成功不是計劃成功。若回到當時，我們會記得在高速公路興建之前，省道公路已擁擠到動彈不得。同樣地，電力、港口運輸、機場和鋼鐵等也都因台灣連續的十年經濟發展而呈現超載。十大建設中沒有一項是高瞻遠矚的計劃，每一項都是市場已期待很久之需要。譬如 1978 年完成了南北高速公路，修建好不久即接近飽和，1987 年立即興建北部第二高速公路。因為市場需要早已期待許久，這些建設自然不會錯誤。由於成功的理由被誤解，才導致後來繼任的行政院長各以大型經濟建設計劃強調其魄力。更糟地，這些經濟計劃也同時開啟台灣的財政赤字大門。

財富分配惡化

台灣在 1970 年代開始出現貿易盈餘，又因中央銀行維持的長期低價匯率政策，貿易盈餘不斷擴大，也累積了鉅額的外匯存底。如表 16.1.2 所示，台灣在 1985 年的外匯存底較 1980 年增加十倍，其規模已接近日本和法國等經貿大國。

6　康綠島（1993）。

表 16.1.2　各國外匯存底（十億美元）

年	台灣	日本	法國	美國	大陸
1980	2.2	24.6	27.3	15.6	2.5
1985	22.6	26.7	26.6	32.1	12.7
1990	72.4	78.5	36.8	72.3	29.6

資料說明：行政院主計總處統計網站。

不驚訝地，1985 年的廣場協議也間接迫使台幣對美元升值。即使在廣場協議之後，台灣的外匯存底依舊繼續累積，在 1990 年竟超過法國一倍而與美國接近。

表 16.1.3 為台幣對美元的匯率變化和中央銀行的重貼現率。台幣對美元的匯率從 1986 年的 37.820 升到 1989 年的 26.400，在四年間上升 30%。在 1982 年，中央銀行已將通膨時代的高利率（重貼現率）由 14.400% 調降至 7.750%。但為減輕台幣升值對出口廠商的不利影響，中央銀行在 1986-1989 年間進一步調降利率到 4.500%。

表 16.1.3　台幣對美元之匯率及央行重貼現率

年度	1960	1973	1979	1981	1982
匯率	40.000	38.000	36.020	36.840	39.110
重貼現率	14.400*	10.750	11.000	11.750	7.750
年度	1985	1986	1987	1988	1989
匯率	39.850	37.820	31.770	28.590	26.400
重貼現率	5.250	4.500	4.500	4.500	7.750
年度	1990	1996	1997	1998	2000
匯率	26.890	27.458	28.662	33.445	31.225
重貼現率	7.750	5.000	5.250	4.750	4.625

說明：匯率為一美元可以兌換台幣的金額。本表僅記錄匯率主要變動年度。1960 年的重貼現率為 1961 年的資料。資料來源：中央銀行。

鉅額的外匯存底加上低利率必然帶來鉅額的貨幣供給，譬如貨幣（M1B）的增加率在 1987 就高達 40%，可預期地，台北市的房價和股市在 1986-1989 年間高漲。以股市為例，股市指數在 1986 年為 1000 點，但到 1988 年六月則高漲至 5000 點，1992 年二月達到最高的 12682 點。當時台灣的總戶數約為 510 萬，但 1990 年全台股市開戶數則高達 460 萬，幾乎是全民都參與股

圖 16.1.1　無殼蝸牛運動
圖片來源：http://news.rti.org.tw/index_newsContent.
aspx?nid=237063

市投資。房市也同樣地瘋狂。台北市房市指數在 1986 年為 98，1989 年升至 220，也同於 1992 年升至最高的 230。正常股票的平均本益比約為 20，但於 1992 年時，台灣股票的平均本益比超過 100，呈現嚴重泡沫化。當 1989 年中央銀行大幅提高重貼現率和存款準備率後，股市便開始下跌，到 1990 年底跌掉 80%，指數降至 2485 點。房市也相應下跌，房市指數由 1992 年的 230 跌到 1995 年的 190。

長期及大量的貨幣供給增加而製造此次的股市和房市的泡沫化。貨幣供給的增加乃是政府不顧持續的貿易順差，繼續維持過低的固定匯率又壓低利率。當股市接近萬點時，房價已高漲至多數人購屋困難。他們成立了無住屋者團結組織，抗議飆漲的房地產價格，催生出「無殼蝸牛運動」，並於 1989 年 8 月發起萬人夜宿台北市忠孝東路。這股民間的反彈，加深政府感受到金融泡沫化的威脅，也啟動這次經濟波動的反轉力量。1989 年，貨幣增加率由 1987 年的 40% 突然降至的 5%，接著次年又降至 -5%，泡沫隨之破裂。

從 1980 年開始，臺灣出現社會運動，帶來 1984 年的勞工立法和 1986 年實施的〈勞動基準法〉。對於這些立法，很多人會鼓掌，可是蔣碩傑非常沮喪地指出：臺灣在經濟成長最快時完全沒有勞工法，因為市場在制衡老闆，不需依賴政府。法律若用以提高勞工的所得，而非改善勞工素質，可謂揠苗助長。他認為，我們要做的是提升勞工素質，如果勞工素質不提升，產業就會外移，工作機會就會流失。那時候，尤其在廣場協議導致台幣升值後，臺灣產業已開

始外移，主要是跑到東南亞。不久，克魯曼（Paul Krugman）就質疑臺灣憑什麼進行海外投資？臺灣的技術水準還未領先國際，當然應在臺灣內部繼續提升產業水準的投資。[7] 但是，臺灣沒有提升自己的技術，卻熱衷於海外投資，這是病態的。每個創業家都可能犯錯，但是當全體創業家都犯了同樣錯誤時，那就是被錯誤政策引導的結果。這全都是當時盲目的外匯累積造成的錯誤，其代價則是經濟成長的緩慢。如表 16.1.4 所示，台灣的經濟成長率在 1964 年到 1986 年間平均在 10.0% 以上，但 1986 年之後便開始逐年下降，到 1998 年已降至 3.5%。相對應地，基尼係數（Gini Coefficient）從 1964 年的 0.32 逐漸降至 1980 年的 0.28，然後從 1984 年開始上升，於 1998 年又回到 0.32。廣場協議對台灣的影響是從 1986 年開始，但在這之前，政府已是以低利率和寬鬆貨幣政策去刺激投資和持續累積外匯。寬鬆政策帶來的病態投資和病態消費，也帶來病態的貧富差距。

表 16.1.4　台灣的經濟成長率及基尼係數 1964-1998（%）

年	1964	1968	1972	1976	1980	1984
成長率	12.3	9.1	13.4	13.7	7.1	11.6
基尼係數	0.32	0.36	0.29	0.28	0.28	0.29
年	1986	1988	1992	1996	1998	
成長率	12.6	7.8	7.6	5.5	3.5	
基尼係數	0.30	0.30	0.31	0.32	0.32	

資料來源：行政院主計總處網站。

　　市場經濟讓個人發揮其生產潛力。當個人條件不同，其產出也會不同。經由市場機制，個人（可資利用於生產的）條件的差異會被放大。個人條件有三項：先天稟賦、政經環境之外的後天環境、政府提供的特殊權利。先天稟賦指個人未經訓練的聰明、機智、美貌、體魄、與人相處之潛能等。政經環境之外

7　Krugma（1994）指出：亞洲經濟成長主要來自要素投入的增加，而不是技術創新。當要素收益呈現邊際遞減後，經濟成長速度就會慢下來。（此文被認為是準確預測三年後爆發的亞洲經濟危機。）克魯曼針對那段期間寫過《東亞奇跡的神話》，那段時間有人跟他說亞洲四小龍經濟成長表現都好，他說那是在胡扯，這幾個國家全部都在做血汗生意。當時李光耀跟他辯論了一整晚，最後李光耀承認他錯了。克魯曼的意思是生產力沒有增加，經濟增長是來自於工人增加工作時間，男工出來工作，女孩子也被拉出來工作，所以臺灣女性工作之就業率很高。

的後天環境指個人所受的教育與訓練、來自親朋好友的餽贈與遺產、家族的人脈與人際網絡等。政府提供的特殊權利包括政府授與的特權、特殊立法的保障與保護等。市場的競爭機制會放大個人在先天稟賦的成就差異,但政府政策造成的個人成就差異則未必與個人先天稟賦有關。

上一章討論過,在低利率下,最先從金融機構獲得貸款者能搶得商業先機並賺取壟斷利潤,最後一波的貸款者只能在完全競爭下回收蠅頭之利。有能力獲得優先貸款者大多是政商關係良好的個人與企業,蔣碩傑認為這是造成財富不均之主因。他稱為「五鬼搬運」,因為這些企業的獲利能力多半超過其實際生產力,其以巧妙利用政府政策而從他人身上榨取財富。這現象也發生在其他國家,譬如金融危機發生前的南韓。假設當時南韓的市場利率為 10%,一般平民開設的便利商店只要有 15% 的利潤毛率,便可有 5% 的淨利潤率。當南韓政府為了培養大財閥而讓他們享有 5% 的貸款利率時,但其利潤毛率只要有 12%,淨利潤率便是為 7%。於是大財閥紛紛開設便利商店,以較高之淨利潤率擊敗平民便利商店。這是反淘汰現象,小即利潤毛率為 12% 的大財閥擊垮了利潤毛率為 15% 的小企業。這不僅傷及經濟成長,也不利所得分配。

因寬鬆貨幣政策所釋出之貨幣是否能找到投資的機會?是否有助於創業家開創新的產業?如果只是像金融危機發生前的南韓,釋出的貨幣並無法為社會開創新的產業,只是在進行反淘汰而已。當貨幣供給率高過創業家開創新產業的能力時,金錢會流向股市和房地產市場。孫震(2003)認為:在開放社會,貨幣發行過多未必會使消費者物價指數上漲,因為國內價格一漲,國外的食物、衣物都會進口而來。同時,也會有人將錢置於股票市場。這些經濟活動都讓消費者物價指數無法上漲。換句話說,在開放社會下,國際的物價會抑制國內物價的上漲,調漲的是國內的股價與大都市的房價。譬如在 1985 年,同樣以新台幣 1000 萬元可以在台北市購得一間三房的房屋,或在桃園縣的小鎮上購得三間三個房的房屋。20 年後,台北市的房價上漲了三倍,而小鎮的房價卻聞風不動。大都市房價的狂飆,拉大了個人與城鄉的財富差距。

大都市因人口數量與人口集中而存在規模經濟,這些規模經濟得利於政府的公共建設。譬如台北捷運系統,從都會中心區放射出去,每延伸一段或新建

一條，新通車地區的房價就跟著上漲。同時，捷運也為都會中心區帶來更多的人潮及便利性，進一步帶動調漲其房價和生活成本。這也是台北市都會中心區房價不斷上漲的原因之一。

大都市的就業和累積財富之機會都較其他縣市鄉鎮為高，這也是人們選擇向大都市遷徙的經濟理由。房價狂飆後，大都市的居住成本提高，低所得者將被逼迫離開。當低所得者被逼迫遷居郊區後，若他們還依戀著大都市的就業和生活環境，便得較過去付出更高的生產與生活成本。如果他們放棄原來居住的大都市，也等同放棄大都市的就業和累積財富的機會。

低利率也改變資本與勞動的相對價格，提高使用勞力的相對價格，降低廠商對非技術工人的需要。於是，就業人數和薪資率都朝下調整。當生產朝向資本密集而資本又容易集中時，雖然產出總額在勞動與資本配額比率變化不大，但以個人計算的財富分配卻會很快惡化。

病態消費

突然降臨的財富會改變一個人的消費習慣，甚至是其生活方式。當一個社會的所得成長過於迅速，人們的消費習慣和生活方式也會改變。在歷史上，除了韓戰帶動日本的經濟成長與中國大陸的改革開放外，一個社會能出現快速所得成長的例子不多。較多的是政府在寬鬆貨幣政策帶給社會的初期效果。

生產得仰賴生產知識。當生產者缺欠生產知識時，就無法提供計劃生產商品。消費也同樣仰賴消費知識。當消費者缺欠消費知識時，便不會去購買自己不具有消費知識的商品。交易順利完成的條件之一是，生產者擁有該商品的生產知識，且消費者擁有該商品的消費知識。如同生產者會不斷提升他們的生產知識以生產新商品，消費者也會不斷累積新的消費知識去消費新商品。隨著供需雙方的知識累積，市場交易的商品內容也不斷地提升。知識累積也就意味著交易商品內容的提升。

圖 16.1.2 的最內圈代表個人最初擁有之消費知識，然後沿著虛線持續擴大

其半徑，一圈圈地往外累積。假設個人獲取新消費知識所需之費用可省略不計，僅考慮個人將新知識融入原有知識體系所需要的時間。第三章曾提到，個人必須經過不斷的練習，才會對獲得的新知識產生信心。隨著生產知識的累積，生產者才有能力生產知識量較多的商品。圖中不同橢圓圈代表不同的知識量。假設這些知識量可以作為其對應之產出商品的標示，如 K_0、K_1、…、K_4。

圖 16.1.2　消費知識的累積
圖中不同橢圓圈代表不同的知識量。

　　假設某甲在某期的所得為 Y_1，其消費知識為 K_1，則他會去購買有效消費該商品所需之知識（簡稱「內含知識量」）低於 K_1 的商品，如圖 16.1.3 中的軸線上位於 K_a 到 K_1 範圍內的商品。這是假設他不會購買內含知識量高過他擁有之消費知識量的商品，但也不會購買內含知識量太低的商品。在這知識量範圍內，假設他的消費分佈接近於常態分配，或以圖中的 $C(K|Y_1, K_1)$。假設他的所得突然提升到 Y_2，於是，他的消費分佈就成為 $C(K|Y_2, K_1)$，消費分佈的商品範圍從 K_c 到 K_1，其中 K_c 略較 K_a 提升。這是因為暫時所得的增加太過突然，他的消費知識量還沒來得及提升。如果他增加的是恆常所得（而不是暫時所得），那麼他就有足夠的時間去累積消費知識，譬如在所得提升時的消費知識量也提升到 K_2，則其消費分佈為 $C(K|Y_2, K_2)$，消費分佈的商品範圍從 K_b 到 K_2。

　　若比較消費分佈從 $C(K|Y_1, K_1)$ 移到 $C(K|Y_2, K_1)$ 和移到 $C(K|Y_2, K_2)$ 的消費差異，我們發現所得上升太快的結果，將減少消費知識量從 K_1 到 K_2 範圍之商品，而增加消費知識量從 K_c 到 K_b 範圍之商品。由於前者

圖 16.1.3　病態消費
所得上升太快，個人將減少消費知識量從 K_1 到 K_2 範圍之商品，而增加消費知識量從 K_c 到 K_b 範圍之商品。

所含的知識量較高，因此所得上升太快的結果導致他無法消費知識量較高的商品。我們稱這種選擇遭受扭曲的消費結構為病態消費（Mal-Consumption）。

病態消費最常見的例子就是在短期間致富的暴發戶與販賣祖產獲得鉅款的「田喬仔」。由於他們的消費知識量無法隨所得快速累積，以致其消費行為常遭受輿論的冷嘲熱諷。又如媒體喜歡報導樂透中獎者下場淒慘的故事，其中不乏沈迷於嗑藥、簽賭等，也是因為消費知識量無法跟上所得之快速提升。[8] 相對地，韋伯倫（Thorstein Veblen）在其名著《有閒階級理論》中便描寫富裕階級如何以藝術修養、賽車、賽馬的技藝去炫耀其穩地而家傳的富裕。[9] 當這些貴族家庭沒落後，其後代所傳承的家庭教養往往表現在消費知識上，但此時個人擁有的財富已無法支付這些花費，他們的拮据處境常是十九世紀的文學題材。

一個社會可能因長期經濟成長而變得富裕，也可能因發現北海油田而致富。社會有一項不同於個人的現象，就是政府可利用政策去擴大當前的政府支出能力，讓未來的政府去承擔財政困難和經濟危機。當然，這大多發生在經濟蕭條時期。在蕭條時期，財政部常發行公債賣給中央銀行，政府有錢可推動公共建設，貨幣流向民間。貨幣供給增加，利率跟著下降，股市和房市同步拉抬。繁榮市場時，人們感受到的是暫時所得的增加。以台灣之經驗談，在匯率大調整的 1980-1989 年間，GDP 年平均成長率為 12.7%，年平均薪資成長率約為 10%，當我們放下數據，實際走出去，會看到新興的百貨公司、品味餐廳和誠品書店，同時，也看到路邊小吃攤、夜市皆在增加。或許令我們側目的是，色情場所與社區小神壇也在等比例增加。

第二節　中國大陸的發展策略[10]

第十一章在討論計劃經濟時，僅簡單地陳述中國大陸在大躍進運動時的情

8　資料來源：http://news.hkheadline.com/instantnews/news_content/200909/04/20090904b000010.html?cat=b

9　Venblen, Thoestein（1899/1994）. *The Theory of the Leisure Class*. New York: Penguin Books.

10　本節內容摘自黃春興與方壯志（2004）。

況，因為 1978 年展開的改革開放已脫離了計劃經濟。這節將討論中國如何展開其經濟轉型，又如何以「中國模式」自詡。最後，我們討論林毅夫試圖為中國模式建立的比較優勢戰略理論。[11]

改革開放

1979 年，中共允許農民在國家計劃指導下因地制宜，發揮生產積極性。1980 年，肯定了「包產到戶」的社會主義性質。至 1984 年，確認社會主義經濟是「公有制基礎上之有計劃的商品經濟」。[12] 承認家庭承包制和商品經濟都是中國大陸在不願直接承認市場體制下，對商品交換關係的承認。這承認鼓舞了中國經濟學界進一步探索非農村部門的制度變革。[13]

若與同時期東歐社會主義國家的制度變革比較，中國經濟改革的主要背景是：在未變更政治結構下，官僚本應壓制變革行動，卻普遍默許。官員態度的改變，應當歸因於 1966 年的十年文化大革命、1981 年的中共中央總檢討以及 1992 年鄧小平重申改革開放的「南巡講話」。文化大革命徹底地顯露計劃經濟的政經危機，總檢討激起整個社會求變的期待，南巡講話讓官員們能放手讓社會去尋找新的出路。

許多新的制度是在那段期間內所尋找到的。不論是包產到戶、蘇南模式、溫州模式等，都是基層人民趁著文化大革命正狂熱進行中而中央政府未注意到他們時，悄悄地在試誤中所發展出的。他們抱持著天高皇帝遠的僥倖心理，謹慎地摸著石頭過河。踏出之第一步是小規模的經營藍圖，若成功，就能繼續邁

11　最近，林毅夫推出「新結構發展經濟學」一詞，並含括比較優勢戰略。不過，本書認為原名稱仍較為適切。

12　《關於進一步加強和完善農業生產責任制的幾個問題》。改革開放是在「一個中心，兩個基本點」的原則下推動，也就是在以經濟建設為中心和堅持改革開放的同時，仍必須堅持四項基本原則。這四項基本原則依然是：堅持社會主義道路、堅持無產階級專政、堅持共產黨的領導、堅持馬列主義和毛澤東思想。

13　新制度經濟學（New Institutional Economics）在這過程中受到其他國家經濟學者難以置信的歡迎，因為它提供中國大陸學者一套能分析從公共所有制走向集體所有制的工具。同時，從社會主義到市場經濟的轉型過程，也提供了制度經濟學者「肥沃的研究素材」。許多改革開放後出國留學的經濟學家，也紛紛加入制度改革的研究。然而，隨著溫州模式逐漸取代蘇南模式，也隨著私營企業的快速成長，經濟學者逐漸了解私有產權制度畢竟優於各種集體所有制。他們對新制度經濟學的熱情開始冷卻，轉為重視市場機制和私有財產權的理論。

向下一步。來自基層的創造力推動整個社會的改變。這發展模式可以此描述：在政治力未注意的地區，一群想突破困境的創業家暗地進行著形式上不違背社會主義的試誤行動，在有限度的市場競爭中發展新的經濟模式。[14] 當人民公社導致經濟崩潰，中央政府又陷入文革紛亂時，基層人民也就循著政治邊緣展開各種可能的試誤行動。[15]

部分地區和部分人士的成功成為眾人的楷模，進一步吸引更多的地區和人士參與。成功者連續提供的經驗也會降低人民試誤的主觀成本，進一步吸引更多的民眾參與。當成功形成普遍現象後，政府就得認真且正面地看待這些成就。[16] 1987 年，中共十三大會議報告不再提計劃經濟，改為強調「國家調控市場，市場引導企業」，承認市場也是一個獨立於計劃外的資源配置機制。市場雖已成為官方允許的試誤機制，但仍未獲得其信任。價格不靈敏、市場不完善、市場失靈、貧富差距等都繼續成為政府干預市場的理由。[17]

改革的本質就是摸著石頭過河，只不過摸著石頭過河的主導者是創業家，並不是政府官員或 CPB。中國大陸近三十年的經濟改革，很完整地陳述了此經驗：在容許試誤的市場裡尋找適宜的發展方向，改革方能成功。

在計劃經濟時期，體制初衷是要滿足人民的普遍生活需要。在計劃經濟下，人們沒有機會發揮創業家精神，久而久之，創業家精神也就廢退（或隱而不顯）。[18] 當人們習慣了日復一日的計劃生活，也就習慣了按上級指令行動的

14　徐勇（2003）引述了鄧小平的一段話：「農村搞家庭聯產承包，這個發明權是農民的。農村改革中的好多東西，都是基層創造出來的，我們把它拿來加工提高作為全國的指導」。另外，胡宏偉與吳曉波（2002: 3）在研究溫州模式時的一些觀察可能是更貼切的說明：「在談及他的改革實驗遭遇到的阻力時，他脫口說到：『無所謂的，從一開始我就知道，改革，有時是從 '違法' 開始的。』…只是在實踐中獲得成功之後，才逐漸獲得一種社會認同並廣為效仿，進而得到官方的遲到的承認」。

15　官員執行壓制也會考慮到執行成本。當個人所得降低時，違法的人數和違法的程度將提升，這會增加政府執行壓制的成本。若個人尋找新出路的預期報酬大幅提升（相對於維持現況之所得），勇於試誤的人數和程度會提高，這也會增加政府執行壓制的成本。

16　當時，中國大陸的宣傳部門和教育部門仍堅守著傳統的思考模式，但實際負責經濟運行的體制改革部門和經貿部門已開始根據西方的經濟觀點分析市場機制。

17　劉詩白（1994）說到：「社會主義市場經濟中，市場缺陷主要表現為以下四個方面：（1）市場機制不能完全滿足自身運行所需的條件。…（4）市場機制運行的結果與社會主義經濟目標之間並非是完全一致的缺陷」（第 244-246 頁）。

18　已有不少研究指出：俄羅斯商人相對於中國商人更缺欠創業家精神。

心態，這時要如何喚醒已廢退的創業家精神？若不喚醒創業家精神，新的經濟體制就無從生成。如果整個社會的創業家精神都已消散無蹤，又如何能轉型？

　　針對這些棘手的問題，鄧小平的策略極其簡單：「讓一部分地區、一部分人可以先富起來。」[19] 這設想是要打破人們長期在計劃經濟下養成的「吃大鍋飯」和平均主義的習性。先富裕起來之人作為酵母，可幫助其他人也發酵。[20]薩克瑟尼安提到：矽谷（Silicon Valley）常自豪其旺盛的創業家精神遠非其他高新科技園區所能想像，因為該地區從十九世紀以來，不斷有人因尋獲金礦脈或發明新科技瞬間成為超級巨富。淘金夢遠較美國夢誘人。[21] 當人們發現一同工作的夥伴突然變成超級富翁，再回想他們與自己有差不多的出身條件時，類似劉邦式的「吾將取而代之」的豪情便會湧上心頭。

　　就整個社會言，經濟轉型在於訓練人們重新獲得與創業家精神相關的知識。舊知識是如何在計劃經濟的官僚體系下發現和獲取可提升個人效用之財貨和方式；新知識則是在市場機制發現和獲取可提升個人效用之財貨和方式。經濟轉型就是要讓人們將腦中在計劃經濟內累積的舊知識，轉換成在市場經濟可利用的新知識。[22]

　　個人知識的轉換是項非常艱難的工作。當過去一再重覆之思維形成了習慣，個人的認知就會被鎖在舊思維內，而不願再接受新事物。[23] 人們往往不願放棄現有的見解，習於以過往經驗去詮釋新環境。[24] CPB 在拋棄貨幣和價格結構後，由於缺乏對個人主觀需要的衡量，亦缺乏以利潤去評估管理績效，傳統

19　1985 年，鄧小平在會見美國企業代表團時說「一部分地區、一部分人可以先富起來，帶動和幫助其他地區、其他的人，逐步達到共同富裕。」之後，他又在多種場合多次提到讓一部分人先富起來的觀點。

20　這令我們想到《史記》一段關於秦始皇出巡時的敘述：「項羽好生羨慕，手指著秦皇：『吾將取而代之』。劉邦感慨萬端：『大丈夫當如此也』。」秦始皇出巡時陣仗的華麗和氣派，誘發了項羽和劉邦內心對於權勢的追尋。類似的現象也發生在當代：巨富的龐大莊園和奢華生活能誘發人們興起「大丈夫當如此也」的抱負。

21　Saxenian（1994）。

22　奧地利學派把轉型視為知識的改變，請參閱 Colombatto（1992）、余赴禮（2008）。

23　De Bono（1992）。

24　Allen and Haas（2001）。翻閱歷史，我們會發現蘇聯和中國大陸在走入共產體制的第一次轉型時，為了快速改變人們的知識，大量使用洗腦、嚴懲、自我批判、勞改等方式，讓人們在夢魘中阻斷舊知識的利用。不過，這類思想改造並未成功地產生新知識。

社會的身份關係開始成為配置資源的標準。人們積極學習取得身份及關係的技巧，並利用身份和關係去爭取其所需的財貨，造就出賄賂與貪污盛行的社會。這是蘇聯、東歐、大陸在第二次轉型初期所發生之普遍弊端。

在改革之初，社會上普遍仍是以舊知識去獲取個人財貨。這時，媒體對成功創業家「如何賺得第一桶金」的一連串報導，能潛移默化地教育人們如何獲致財貨的新遊戲規則。不時湧現的創業家及其成功故事從改革城市放射出去，不斷地調整各地的個人知識結構，讓新知識取代舊知識。

期待民間的思想轉型已屬不易，期待政府的思想轉型更是困難。官員們已習慣 CPB 下的龐大預算與權力，要他們放手讓民間自由地發揮創業家精神並不容易，更何況要他們放下手中既有的利益與權力。改革之初，民間在摸著石頭過河之際，仍舊害怕集權政府的壓制。1981 年的中共中央的檢討，除了斷定毛澤東與文化大革命的功過之外，更重要的是將大運動式的政策推動態度改為「政策試點」，並配合此改變將中央權力結構改為集體領導制。[25]

政府政策需要先行試點是出於兩項歷史原因：（一）馬恩思想缺欠實踐理論而蘇聯的計劃經濟也宣告失敗，（二）大躍進運動的慘痛代價不容許再發生。缺欠實踐理論的指導，試誤過程就必須遵守「謹慎原則」。[26] 謹慎原則的意義是：既然還未清楚如何將純粹理論展開到實踐過程，實踐中的各種策略都只是試誤手段，必須保持虛心和謹慎，不能幻想自己是全知全能的上帝，更不能誤以為自己有能力計劃全國的經濟運作。謹慎原則包括兩項內容：調查研究是依據理論展開與實踐，政策試點則允許理論之外的試誤。試誤可以根據理論，也可在理論尚未完整前先實踐。這項制度性突破允許人們在還未知道貓是否能抓到老鼠前，就先放貓去找老鼠。[27]

25　鄧小平是推動 1981 年《關於建國以來黨的若干歷史問題的決議》的主角。

26　方壯志與黃春興（2004）指出：謹慎原則是人類社會在不確定環境下產生的行為法則，個人依循這法則行事的態度與個人的經濟理性行為假設一致。

27　鄧小平到 1993 年才正式提出貓論。但 1987 年，他在〈建設有中國特色的社會主義〉中就大膽地說：「證券、股市，這些東西究竟好不好，有沒有危險，是不是資本主義獨有的東西，社會主義能不能用？允許看，但要堅決地試。看對了，搞一兩年對了，開放；錯了，糾正，關了就是了。怕什麼，堅持這種態度就不要緊，就不會犯大錯誤。」1992 年，他在〈南巡講話〉中又提到：「社會主義要贏得與資本主義相比較的優勢，就必須大膽吸收和借鑒人類社會創造的一切文明成果，吸收和借鑒當今世界各國包括資本主義發達國家的一切反映現代社會化生產規律的先進經營方式、管理方法。」

　　「摸著石頭過河」是民間摸索新制度的試誤過程，政策試點是政府尋找新制度的試誤過程。當時的環境是人民還習慣計劃經濟下的生活方式和知識，這兩過程雖然不完全符合市場機制的一些條件和要求，卻能讓民間與官方的創業家精神得以部分發揮。政府政策不可能完全擺脫強制性，但因中國疆域廣大，被強制作為試點的城市只是少數樣本。經過試驗期後，若失敗就停止。如果試驗成功，這政策將備受其他城市歡迎和複製。試點不是市場體制，但相對於大運動式的政策和計劃經濟，卻是更接近創業家的創新過程。

體制轉型 [28]

　　體制是一套社會運作的各種制度，包括政治制度、經濟制度、社會制度、教育制度等，而每種制度也都是一套協調眾人在該領域內順利合作的規則。由於這些制度彼此牽連，體制轉型很難單一進行，其核心意義在於推動各種制度的同步轉型。轉型並不限於從計劃經濟到市場經濟，凡是從一種政經體系轉換到另一種政經體系的過程都是轉型，包括日本的明治維新和台灣的政治民主化。文獻上將轉型分為三類：震盪療法、漸進主義與文化演化。以下，我們就這三類體制轉型下的經濟制度轉型略加討論。

　　震盪療法（Shock Therapy）指政府在短期內改變制度運作的規則。用薩克斯（Jeffrey D. Sachs）的話來說，震盪療法就是「逐次小規模變革，不如一次大規模變革」。[29] 第一波震盪療法發生在 1980 年代初期的拉丁美洲。當時，拉美國家發生外債危機，智利與阿根廷尋求國際金融機構，包含國際貨幣基金與世界銀行的援助。1985 年起，這些機構聯合美國政府，要求拉美國家接受了「華盛頓共識」（Washington Consensus），強化財政紀律、減低預算赤字、降低政府支出和補貼、進行稅改改革、推動貿易、利率與匯率自由化、開放外資直接投資與國內市場、國營事業民營化、鬆綁管制、保障私有財產等。他們有效地控制了通貨膨脹，但無法解決貧窮問題。到了 1990 年代末期，南美國

28　這段內容主要來自：趙唯辰，2012 年，《文化演進論觀點談教育改革》，國立清華大學經濟學系碩士論文。

29　Marangos（2003）引用 Sachs and Lipton（1990）「一步跳躍至市場經濟」。

家的貧富差距更加惡化。第二波的震盪療法發生在中東歐。1980 年代末期，波蘭在脫離蘇聯共產主義陣營後，邀請薩克斯擔任顧問，進行經濟轉型。展開國營企業私有化、改革國家財務制度、改革銀行體制、開闢資金市場、建立勞動力市場、貿易自由化等。[30] 由於波蘭經濟轉型相當成功，吸引其他後共產主義國家跟進，如 1991 年的捷克斯洛伐克和保加利亞，1992 年的俄國、阿爾巴尼亞和愛沙尼亞，和 1993 年的拉脫維亞。然而，並非所有國家皆能轉型成功。大致而言，波蘭、捷克、斯洛伐克和匈牙利（還有拉美大陸的玻利維亞）轉型成績都不錯，也迅速融入國際市場；但如俄羅斯、羅馬尼亞、保加利亞和烏克蘭的轉型並不理想。薩克斯解釋是，政治不穩定、貪腐情形嚴重、沒有外來金援或地理環境不利融入周邊經濟體的國家，很難在一夕之間調整。[31]

漸進主義（Gradualism）不同於震撼療法，主張階段性的開放政策。它沒有轉型步驟的理論，用鄧小平的話說就是摸著石頭過河。不過，它和震撼療法一樣是由國家主導，只是由上而下地決定逐步開放的內容和時程，而其步驟也都只是見機行事的設想。中國是漸進主義的代表，其轉型過程充分表現在改革開放之後政治與經濟發展歷程。由於震盪療法以全面性變革為原則，內容涵蓋財政、金融、經濟、政治、社會等各個層面，故其變革的交易成本巨大，很難在短時間內為社會接受與吸納。相對地，漸進主義以小規模分批進行，並在每一步變革後才進行下一步變革，故可降低轉型過程的交易成本。由於每一步變革都不大，因此也就不可能完全改變當前政治權力與財富的分配。既然政治權力的變革不大，既有權力階層在變革中所分配到的新財富必然相對地高。而這現象將轉而成為既有權力階層對於政治制度進一步轉型的抗拒。[32]

當制度變革方向明確時，政府帶領的震撼療法的生產效率會高過漸進主義。但其經驗是，百姓無法在思維上立即調整，也無法在日常生活上適應新制

30　Sachs（2007）。中文譯本，鐵人雍譯，《終結貧窮：如何在有生之年做到》，第六章。

31　Sachs（2005）。

32　薩克斯歸咎一些東歐國家轉型失敗的理由是貪腐嚴重。他責怪這些國家因擔心巨大的交易成本，而限縮震盪療法的變革範圍，未觸及財經以外的其他制度的轉型。Sachs（2005）很諷刺地，漸進主義最後也是僅觸及財經範圍，未觸及財經以外的制度。

度的規則，以致在混亂之際常出現懷念舊制度的抱怨情緒。[33] 漸進主義因給人民較多時間去調整思想和適應新規則，較容易遺忘舊制度。然而，中國的經驗也顯示，由於改革進程受到政府操控，改革時程和改革對象就淪為既得權力階層尋租的主要來源。又由於改革方向是由上而下，他們成為尋租的最大獲利者後，會將改革導向對自己更大利益的方向，並維護自己在下一步改革中的領導權力。

不同於震盪療法與漸進主義由上而下的強制性變革，文化演化將轉型工作交由全民展開，先讓民間發展出新的規則，再由下而上地去影響政府。不同的推動方向展現不同的結果。若推動力由上而下，權力階層在推動變革時會選擇自己費力較少而獲利較大的內容。當他們付出的成本愈來愈大且獲益愈來愈少時，就會停止變革。若推動力由下而上，推動變革的是非權力階層，而他們只能憑藉新的思想為權力，其變革內容勢必遍及各種制度。簡單地說，文化演化仰賴創業家選擇他可以突破的制度，展開不同於當前的論述與行動，以實際之成果及改變後的新貌吸引新的跟隨者，最後終因量變而質變，改變人們的行為與生活方式。第九章提到，任何一項制度的演化都需要創業家的接踵而至與前仆後繼。體制的演化轉型更需要企圖變新制度的創業家同步朝向各種制度變革。體制轉型只能於各制度皆到位後才能成功。

中國模式

蘇聯解體後，俄羅斯接受薩克斯等人的建議採納華盛頓共識，拋棄中央計劃，快速開放市場，緊縮政府財政規模，以劇烈改革去重建經濟。[34] 他們認為第一次經濟轉型把價格結構拉離了市場機制，第二次經濟轉型就要再拉回來，

33　余赴禮（2009）認為：「在俄羅斯來說，這等同要求人民放棄他們一貫『信以為真』的共產主義，而改用資本主義方式辦事。這方法在人民的思維中引起極巨大的震盪。俄國人一覺醒來，發現他們沿用的排隊購買糧食的方法已不再有效。他們的共用知識庫再不能詮釋新事物及解決日常問題。換言之，他們喪失了共同的預期，結果經濟協調失效，生產及經濟活動進入混亂。這說明為什麼當年前蘇共及東歐集團的經濟轉型，平均產量下跌了百分之四十。人民入息大幅下滑，大量裁員及廠房空置。」

34　1989 年，南美國家陷於債務危機，美國國際經濟研究所邀請國際貨幣基金、世界銀行、美洲開發銀行、美國財政部和南美國家代表在華盛頓召開研討會，研討南美國家的經濟改革政策。該所的經濟學家威廉姆森（John Williamson）提出以新自由主義為原則的一系列經濟改革主張，包括產權私有化、利率自由化、貿易自由化、資本自由化、放鬆政府管制、加強財政紀律、降低邊際稅率等，並在會議中取得共識。因會議在華盛頓召開，故稱為華盛頓共識。

而且愈快愈好。在第一次轉型時，俄羅斯只有模糊的遠景——共產社會。他們邊走邊鋪軌道，蠻撞地走向高度不確定的未來。到了第二次轉型，他們有明確的目標——市場體制，以華盛頓共識為指導去鋪設軌道。不過，這兩次經濟轉型都是由一群專斷的官員與自負的學者所主宰，他們明白體制轉型的調整成本會隨時間拖延而增大，卻忽略了一般百姓無法在短時間內調整知識結構。結果導致俄羅斯陷入國有資產嚴重流失、寡頭政治、經濟罪犯猖獗、經濟衰退、貧富差距擴大等困境。[35]

不同於俄羅斯的震撼療法，中國採取漸進主義，如前述的摸著石頭過河、讓部分人先富起來、政策試點等策略，表現了年平均經濟成長率連續三十年接近 10% 的成果，並超越日本成為世界第二大經濟體。憑這亮眼成績，中國一些學者稱其政策內容為「北京共識」（The Beijing Consensus），對比於引導俄羅斯轉型的華盛頓共識。[36] 由於北京共識只發生在中國，該語詞引起不少爭議，並在爭議中發展出中國左派陣營更加偏愛的「中國模式」。不過，自由派人士大都反對這語詞，因為：（一）中國三十年來的經濟發展和亞洲四小龍的發展軌跡近似，其成果都是來自市場開放所釋放出來的民間活力；（二）這語詞只不過是利用李光耀的「亞洲價值論」去掩飾中國政府的專制；（三）中國耀眼的 GDP 數字背後藏匿著數不清的污染代價、國企壟斷、官員貪污腐敗、人民貧富懸殊、社會風氣敗壞等。另外，也有學者以「強權力，弱市場、無社會結合」三個基本特徵去概括中國模式，並改稱之「中國式的國家資本主義」。[37] 相對於自由派的失望和批評，中國的左派則宣揚該模式具有避免資本淪為少數人擁有、避免富人掠奪社會的總產出、避免市場的波動等之優點。自由派則質疑這些優點都是空話，因為現實的中國正與這理想背道而馳。

35　這幾年，俄羅斯在政治逐漸穩定和石油開始輸出後，這些情況以大為改善。

36　2004 年，拉莫（Joshua Cooper Ramo）發表〈北京共識〉一文指出，中國的經濟改革成就是建立在幾個特徵上：堅決改革路線、政策試驗、政府保有大量外匯準備、堅持穩定政策。拉莫曾任美國《時代》週刊編輯，長期在中國生活，這使該名詞容易在中國傳散開來。

37　「強權力，弱市場、無社會結合」首見於北京清華大學社會學系社會發展課題組的報告〈重建權力，還是重建社會〉。朱嘉明（2011）提這說法，並具體地說明其特徵：（一）中央政府的可支配財力（也就是中央財政收入和國有企業之未分配盈餘）接近 GDP 的 30%；（二）地方政府公司化兼具發展型政府和掠奪型政府的雙重特徵；（三）國有企業高度壟斷生產要素，主導國家資本發展進程；（四）政府沒有建立權力制衡的意願，依舊行集體主義；（五）公民社會發育緩慢，社會還未具有自主性的自治和自律組織。他總結地稱之「中國式的國家資本主義」。

　　值得指出的是，左派在捍衛中國模式時提出以「善治」去替代民主制度的治理口號，明顯地繼承中國傳統強調聖王治理天下的政經思想。雖然中國政府在改革開放之際曾明確表示不再神格化政治領導人，但鄧小平依舊被封為「改革開放的總設計師」。這封號蘊含之能力，即使未達到古代聖王的天縱英明，也超過古代聖人的備物致用、去害興利。這種來自於聖人作制的觀念是中國能接受計劃經濟的文化基礎，但也因而無法擺脫專制體制的束縛。在此思想束縛下，不論發展型態的名稱為何，其核心信念就是轉化聖王作制的傳統並落實到中央政府。故其在政治上維持專制，而在經濟上推動民本的經濟體制。於是，中國模式就引發經濟成長是否可以不需要政治改革的爭論。

　　主觀論經濟學認為經濟成長的主要驅動力是創業家精神，只要這本能不被壓制，個人就可克服缺乏資源之環境，驅動長期的經濟成長。然而，長期生活在計劃經濟下的人們，其創業家精神早已飽受政治力量的外在打壓和恐懼心理的內在壓抑。由於恐懼，個人主動放棄追尋幸福與避開不幸的行動。由於打壓，其行動無法自由展開。中國在改革開放時，鄧小平企圖從政治和心理上掃除壓制創業家精神的力量，也更積極地藉一部份人先富起來的策略去重建。他成功地重建人們的創業家精神，卻未能掃除政治力之外在打壓。鄧小平之後，中國繼續在集權體制下推動經濟改革，也就是在不推動政治改革的前提下進行經濟建設。於是，中國的經濟建設問題就變成：在現行政治框架下，能容許多少創業家精神的發揮？

　　創業家在計算利潤時，會思考行動的方式和預期效果。投資的方向若沒有任何限制，他們的投資對象是自由的。如果政府限制投資方向或扭曲不同的投資成本，他們就只能在受限的範圍內選擇。政府限制投資方向必然是想控制產業的發展，因此，除了畫出限制線外，也會獎勵支持其政策的創業家。所以，政府限制投資方向未必就會減少創業家的投資利潤。創業家往往會獲得一些特權而享有更高的利潤率。對於沒有投資限制的產業，創業家的投資方式是自由的。但如果投資過程存在各種限制，而且裁判權掌握在（地方）政府手中，創業家就會以尋租方式爭取投資許可。他們在尋租中支付不少費用，但他們也獲得政府官員限制其他參與者進入競爭的保障。如果利潤受到影響，創業家就不會投資。扭曲的產業政策傷害的是產業的結構，而不是創業家的投資和特定產

業的發展。[38]

　　在脫離計劃經濟初期，百廢待舉，基礎建設的投資報酬率都是很高的。早期的深圳、珠海、廈門、汕頭等經濟特區都有耀眼的表現。蘇南的鄉鎮企業雖早在文革時期已開始，但真正發展期是與經濟特區同步。鄉鎮企業的產權屬於公有而非國有，大都是一般商品製造業，因改革開放獲得較大的經營自主權。在這時期，兩岸學界掀起探討最適產權模式的風潮，企圖在公有產權和私有產權外，尋找某種適合中國國情的混合產權制度。不少學者甚至鼓勵界定不清楚的產權制度。到了 1990 年代，鄉鎮企業模式的幻想被溫州模式打破。溫州模式類似於台灣的經濟成長經驗，以私有產權為基礎，由小商人從小商舖、小工廠開始生產粗陋、簡單、侵權的小商品，在賺取「第一桶金」後擴大生產規模。溫州模式催生大陸各地本土創業家的出現，也發展成外資企業、港台企業、國營企業、日韓企業之外的第五股產業群。

　　在另一方面，經濟特區的成功帶來兩大效應，其一是吸引各國資本的流入，其二是各省市紛紛設置高新科技園區（以下簡稱「工業區」）。在這兩效應交互作用下，各國資本不斷流入各省市，而各省市工業區的競爭吸引更多資本的流入。[39] 競爭是市場的驅動力，以不斷淘汰落後者的方式推動整體之進步。我們提過：追求利潤是市場法則，不論廠商願意與否或動機為何。同樣地，不論各省市設立的動機或貪腐情況為何，工業區的競爭帶動中國產業之進步。

　　只要工資與地價相對低廉，設立工業區就可以收到經濟租（Economic Rent）。高額的經濟租誘發地方政府的領導設立工業區。[40] 不過，張五常（2009）認為地方政府開發工業區的誘因是中國大陸於1994年實行的分稅制，

38　中國採用市場社會主義體系，把石油、鋼鐵、電信、運輸等特定產業劃入國有企業，排除民營企業的進入，享受壟斷利潤。新古典經濟學相信，這些產業因而獲取規模報酬遞增的好處。電信與運輸不同於石油與鋼鐵，可視為政府在基礎建設的公共投資，即使過度投資或經營虧損，也很少受到責難。

39　在台灣電子電機公會每年發佈的中國大陸各高新科技園區之優勢評比中，它們的相對名次每年都因激烈競爭而有很大的變動。

40　在當前的農地產權制度下，農地的公有權和使用權只在農地用於農業生產時才為農民所有。於是，地方政府便藉著開發工業區去強奪農地的公有權和使用權。譬如一畝地以 10000 人民幣徵收（其中一半給使用的農民，一半給村集體），地方政府開發成工業區後，再以 30000 人民幣的價格批給投資廠商。在扣除開發和招商成本後，可以據為己有的空間還是很大。如果農民滿意所獲得的補償，整個工業區開發過程就合柏瑞圖效率增進原則；否則，就出現群體抗議事件。不過，隨著招商競爭激烈化、農民維權意識成長、薪資率上升，設立工業區的經濟租逐漸下降。

而同時也是這兩千多縣的競爭帶來中國的經濟成長。他提出的理論證據是，「從 1990 年代中期開始，中國的經濟遇到很困難的情況，先有通脹跟著又通縮，房地產跌了 75%，又有肅貪，又有宏觀調控，破產、跳樓的人無數，在這種情況下長三角的經濟突然起飛了，在 8 年之間超越了比它起步早 10 年的珠三角。」[41] 在分稅制下，縣的主要收入來自全國統一的17%稅率的增值稅（即生產與服務之附加價值稅），並分得其中的四分之一。此數值雖然很大，也有誘因讓各縣市政府去招商，但還不是促成經濟快速成長的主要理由。如果進駐廠商能有效率地使用土地，在經濟帶動下，附近的地價也跟著上漲，那麼土地交易的增值稅就會增加。因此，如何讓進駐廠商有效率地使用土地，才是經濟成長的驅動力，而不是招來廠商而已。

根據經濟理論，分成收益（Sharing）租約（如經營利潤的 17%）的效率遠不如固定租約（如每年 2000 元），因為在分成租約下，進駐廠商的邊際報酬只有邊際投入的部分。相對地，在固定租約下，進駐廠商邊際投入會等於邊際報酬。張五常提到，馬歇爾在《經濟學原理》一書的注腳中提到：如果地主可以自由地調整資本的投入，分成租約的效果就會和固定租約一樣。馬歇爾討論的是地主和佃農的土地租約，而佃農以其勞動力耕作土地。在分成租約下，地主分享佃農投入的報酬，佃農自然會減少勞動力投入。但是，如果地主改為是佃農的合夥者，他出資本配合佃農的勞動力，兩人各分配資本的邊際產出和勞動力的邊際產出，佃農就不會減少勞動力的投入。

那麼，在進駐廠商投入資本和勞動力及分成租約下，地方政府要以何者作為與進駐廠商合作生產的投入？張五常發現，地方政府的投入是免收進駐工業廠商的各期土地租金。換言之，在經濟租逐漸下降和中央規定的分成稅制下，縣市地方政府利用無償提供土地方式與廠商合作生產，促進經濟成長，分配地方繁榮而增收增值稅的比例分配額。其推論是正確的，但是這不等於他在愉悅之餘說的：私有產權制度沒有比較好。私有產權採行的是固定租約，如馬歇爾說的，進駐廠商可在邊際投入成本等於邊際報酬的效率條件下行生產。

41　張五常，〈中國經濟奇跡的最大秘密〉，《網易財經》，http://money.163.com/10/0427/17/ 659U551800254CHD.html。瀏覽日期：2010-04-27。

後發劣勢

　　經濟制度是一套規範經濟運作之規則和相關的經濟組織所構成，政治制度也是由一套規範政治運作之規則與相關的政治組織所構成。經濟組織和政治組織可以相互獨立，但是規範經濟活動的規則和規範政治活動的規則卻無法完全分離。因此，我們不難見到有人為了實現經濟目標而從事政治活動，也有人為了實現政治目標而從事經濟活動。目標與行動在個人身上是一體的，也因此，規範經濟行動的規則往往也會成為規範政治行動的規則，反之亦然。譬如，不欺騙消費者與不欺騙選民，就是同一規則在不同制度上的呈現。另外，當政治制度未能實現民主時，人民處理政治事務就必須遵循一些潛規則，譬如錢權交易。這時，如果經濟制度已走向競爭，人民處理經濟事務是遵守商業的競爭規則。然而，商業競爭規則是與一些政治潛規則相抵觸的。規則是行動的依據。個人若在不同制度的行為表現不一致，就不容易獲得他人的信任與合作。如果大部分的人在不同的制度下必須遵守不一致規則，每個人都將因難於預期他人的行動而無法順利實現自己的目標。這時，社會將失去秩序。

　　因此，體制轉型的成功必須以各制度的同步轉型為前提。當單一制度若能轉型成功，意味著該制度運作的新規則已深入人心。若是，這些規則將自然地投射到其他也需相近規則的制度，從而推動該制度的自然演化。各制度的同步轉型應該是自然發生的，除非這些制度的演化受到外力的阻擾。鄧小平提出改革開放時，同時包括經濟開放和政治改革兩者。但中國在 1989 年之後，政治改革的步伐停滯，只剩下經濟改革單輪前進。經濟改革關懷經濟產出及其相關的產業結構、技術發展、所得成長等問題。政治改革涉及政治權力的分配、中央與地方的關係，也關懷社區發展、貧富差距、教育問題、勞農工的權利問題等。這兩面向息息相關，譬如都市發展需要從鄉村引進農民工，卻又無法給農民工和都市居民相同之居民權利。

　　在七十年代，經濟學曾區分為經濟發展與經濟成長的研究領域，前者探討經濟落後社會困於貧窮陷阱的制度因素，後者討論經濟發達社會之資本累積過程。經濟成長的前提是私有財產權、自由市場、發達的金融制度，而這些卻

是經濟發展的研究議題。在九十年代，新古典經濟學以內生經濟成長理論和新制度經濟學合力打破經濟發展與經濟成長的分界。不過，這兩學派所使用的分析工具差異甚大，而大部分的經濟學者僅選擇其一為專業。當時，政治改革已是中國的禁忌話題，經濟學者也逐漸在政治意向上出現分歧。有機會參與政府政策的經濟學者選擇了只談經濟建設而避談政治與制度改革；相對地，不受政府歡迎的經濟學者只能在國外的期刊、報刊和網路上呼籲中國制度改革的必要性。

當時，楊小凱（2001）曾引述奧爾森（Olson, 1982）的觀點，提出「後發劣勢」的論述：（一）就發達國家而言，其經濟的生產與創新機制無法與政治制度分割，故其經濟的每一步發展都是依賴政治制度的創新；（二）後進國家的政治領導階層常是經濟利益的控制者，為了保住自己的政治地位和經濟利益，只會引進經濟生產機制，而不願意引進新制度；（三）後進國家在短期內可以藉著購買與模仿技術，使經濟快速成長，但遲早會遇到制度瓶頸而成長停滯；（四）後進國家終將以更大的代價去進行制度改革，否則，便只好進行新的集權統治。[42] 早期張五常在探討貪污問題時，也承認貪污在專制下有利於資源的流動與利用。但他認為這種新古典經濟學的靜態經濟效率的效果不會持久，因為貪污腐敗久之就會形成「貪污腐敗權」的產權界定化。到那時，經濟將難以再繼續發展。

比較優勢戰略

不同於楊小凱和張五常於早期的憂慮，林毅夫（2002）提出後發優勢論述的轉型理論，或稱「比較優勢戰略」。他指出：經濟生產機制和政治制度是互動的，但後者可也存在著一段時間落差。那麼，何不妨先發展經濟生產機制，先小步快跑一段時日，等制度改變無法再延遲時再行政治改革？[43] 台灣的政經發展過程是他心中的典範，因為台灣於 1960-1980 年間的威權體制下而經濟起

42 近年來兩個現象突顯中國正面臨貪污權利界定化的危機：一個是「國進民退」的爭論，另一個則是對「潛規則」的探討。

43 林毅夫（2002）。

飛，到了 1990 年才開始政治改革。他在討論尼日利亞轉型時，就僅分析產業的轉型，皆不提教育制度、社會制度、法律制度等的轉型。他之所以關注於硬件基礎設施和產業的轉型，主要是其相信後進者在這方面具有迎頭趕上的優勢。

圖 16.2.1 開放經濟

生產鋒線為 PPF，表示比較優勢偏向農業。E 點為自給自足下的生產和消費組合。交易條件為 PP 時，生產 F 點而消費 S 點，福利可以提升。

由於長期的經濟封閉，中國大陸在啟動改革開放之初，其產業的比較優勢偏向貿易條件較差的勞動密集產業。如圖 16.2.1，假設生產可能鋒線為標示 PPF 的曲線，表示比較優勢偏向農業。E 點為自給自足下的生產組合和消費組合，此時的福利水準值為 I。

對外開放後，若國際間工業產出與農業產出之交易條件為經過 F 點的虛線 PP，經由國際貿易後，中國大陸會生產 F 點而消費 S 點，獲得較高的福利水準值 II。圖中經過 F 點的交易條件，其斜率愈平坦，交易條件愈不利於農業產品。就此圖言，F 點是以農業產出為主。在交易條件不利於農業產品下，開放政策也只能提升到 S 點，其福利效果不會太大。現今世界所有低所得國家都不是工業化國家，開放政策對提升低所得國家的福利效果相當有限。

經由貿易可以提升福利水準，但在 F 點下的工業生產卻低於未貿易前的 E 點，這是發展經濟學者無法接受的。他們相信人力資本在生產過程存在著工作中學習的效果，可強化專業化，帶來報酬遞增效果，進而推動產業的升值。如果不考慮這些效果，F 點的確反應當時的資源稟賦，但這種僅考慮給已定之條件的比較優勢是靜態比較優勢。相對地，動態比較優勢應考慮人力資本和資本財的量與質的內生改進。換言之，靜態比較優勢戰略會讓經濟體停滯在 F 點，而動態比較優勢戰略就是要讓經濟體能從 F 點逐漸移動到 K 點，也就是讓生產可能鋒線由 PPF 曲線轉移成 PPF4 曲線。面對這劣勢，林毅夫主張政府應該

以政策去改變產業的比較優勢,將生產可能鋒線改變成豎立狀 PPF4 曲線後,便能在 K 點生產而在 R 點消費,大幅提升福利。

　　有一點需要說明。中國大陸於 1958 年推動的大躍進運動(和全民大煉鋼)並不是比較優勢的改變,而是在同一條 PPF 曲線上選擇較多工業產品的生產組合,如圖 16.2.1 的 M 點。M 點的福利水準遠低於自給自足下的 E 點。如果生產技術沒提升,PPF 曲線就不會改變。PPF 曲線不變,就只是不同生產組合的選擇,而不是比較優勢的提升。林毅夫的政策建議是要提升產業技術水準和提高研究發展層次,並保護境內生產技術層次較高的產業和廠商。其實,這也是大部分低所得國家想實現的經濟發展目標。

　　提升生產技術需要投入較多的資金。資金來源有三方面:第一,將當期農業與工業生產的剩餘轉作工業的發展資金;第二,將預留為農業資本折舊的資金轉用到工業;第三,來自海外的投資資金。現僅就前兩項資金來源討論,因對於來自海外投資的資金,政府在引進時就可以限制其用途。假設圖 16.2.2 中的 PPF 曲線和 PPF4 曲線和圖 16.2.1 相同,而 PPF 曲線是當期的生產可能鋒線。

　　在正常狀態下,農業與工業每期都會有些剩餘資金可投資,讓下期的生產可能鋒線擴大成經過 A_2 點和 M 點的 PPF2 曲線。由於經濟體一旦專業於農業生產,就會繼續投資在農業。為了改變這靜態的比較優勢,政府應該將這些剩餘資金由農業部門轉出,去投資工業部門,使下期的生產可能鋒線擴大成經過 A 點和 M_3 點的 PPF3 曲線。[44] 但往往在求功心切下,CPB 不僅會將生產剩餘的資金轉去投資工業,連本來預留作為替代農業部門折舊的資金都會被轉移到工業,以便快速將生產可能鋒線

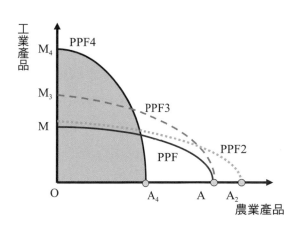

圖 16.2.2　動態比較優勢

經過 A 點的 PPF 是當期的生產可能鋒線。利用農業與工業剩餘投資,PPF 可擴大為 PPF2、PPF3、甚至為 PPF4。

44　來自海外的工業投資亦與此鋒線相同。

轉為經過 A_4 點和 M_4 點的 PPF4 曲線。

　　林毅夫對於經濟體的稟賦內容在古典經濟學提到的土地、勞動力與資本之外，還增加了基礎設施，「基礎設施包括硬件基礎設施和軟件基礎設施。硬件基礎設施的例子包括公路、港口、機場、電信系統、電網和其他公共設施等。軟件基礎設施包括制度、條約、社會資本、價值體系，以及其他社會和經濟安排等。」[45] 他仿效凱因斯，把基礎設施視為經濟體的稟賦內容，成為政府藉以操控經濟體稟賦的政策工具。這背後的理由之一是，當中國以引進外資推動經濟轉型時，政府對於外資投資方向的控制能力是有限的。不過，他更關注的是另一理由：改變勞動力主要靠教育和高技術的就業機會，而前者無法在短時內奏效，後者必須以產業已轉型為前提。因此，控制經濟轉型的方向與進程也就成了政府的職責。這意味著政府必須選擇可操作的戰略產業，並在硬件和軟件的基礎設施上控制其發展，這些權力勢必衍生出難以估算和無止境的尋租活動。再者，這思維就和古典經濟學一樣遺漏了創業家精神的功能，也等於是完全抹去民間創業家帶動經濟轉型的可能性。克魯格（Anne Krueger）也就這點加以批評：「生產和出口非熟練勞動密集型商品的企業，通常都瞭解國際市場中的機會，並累積經驗之後選擇進行升級。這種學習過程對韓國、台灣和其他地區的企業來說，似乎不是一個大問題。」[46]

　　改變比較優勢幾乎是所有發展中國家的企圖，台灣在發展過程中也不例外。在實際運作上，改變比較優勢通常需要尋找新的地區去開發新的工業區或科技園區，同時也有意或無意地壓制現行工業區的進一步發展。一個地區的開發往往是以壓制另一地區的發展為代價，這代價將表現在區域間的不平衡發展上。如果這兩地區屬於同一生活圈，如香港或新加坡等地，居民的工作地點、居住地點、消費地點都在同一生活圈內進行時，區域不平衡發展所造成的社會問題不會太嚴重。但在幅員廣大的中國大陸，如果選定沿海省份為新開發地區，由於內陸省份和沿海省份並不屬於同一生活圈，必然帶來許多嚴重的社會問題，譬如農民工的城市生活、夫妻長期分居、跨代教養、年節返鄉的大運輸

45　林毅夫（2012），《新結構經濟學》，北京大學出版社。17 頁。

46　林毅夫（2012），41 頁。

等問題。[47]

附錄：一位自由經濟學家的證詞 [48]

　　1950 年代後期，台灣幸運地出現幾位提倡自由經濟的學者，蔣碩傑是較具代表性的人物。他反對政府的金融和物價管制，主張台灣應走自由經濟路線。然而，在盛行計劃經濟的年代，蔣碩傑對自由經濟也是有所保留，其主張接近於市場社會主義，只是堅持人民應有一定程度的自由和民主。隨著 1980 年代展開的十大建設，他開始憂慮經濟計劃將帶來危害。當時，邢慕寰也感嘆台灣的自由經濟政策已開始後退。到 1990 年代，台灣的創業家打開了全球市場，蔣碩傑更積極主張自由經濟政策，好讓創業家能在自由市場中發揮創造力。

　　1948 年，蔣碩傑提到：「我們應該探討的途徑，是如何使社會主義兼而有理想中之自由主義的優點。…社會主義的經濟，儘可採用一種分權的經濟制度，而使之兼有完全競爭的自由主義之長處。」[49] 這段話是標準的市場社會主義之基調，一方面相信市場機制本質上是失靈的，另一方面也承認集體式社會主義運作上欠缺效率。他雖然反對集權式社會主義，卻保留很大的空間允許政府介入經濟事務。他稱這是「自由競爭的社會主義的中間路線」。[50]

　　1952 年，他於休假回台時介紹尹仲容閱讀米德（James E. Meade）所著的《計劃與價格機制》。該書旨在於推動社會主義的中間路線。當蔣碩傑推介該

47　台灣的幅員介於香港與大陸之間，依然存在東西與南北的區域不平衡發展，但因為台北與高雄間中型城市的平均發展而使區域不平衡發展不至於太嚴重。

48　本節摘自：黃春興・干學平（1999），〈蔣碩傑對奧地利學派自由經濟思想的最後認同〉，收錄於：吳惠林（1999，編），《蔣碩傑先生悼念錄》，台北：遠流出版公司。

49　蔣碩傑（1995b），第 212 頁。這段話顯示出蔣碩傑雖然也接納民主社會主義，但較台灣早期的其他自由主義者，如殷海光、夏道平等學者，約早了十年認識到「經濟平等」背後隱藏的政府集權。張忠棟（1998）。

50　根據他的說法，自由競爭的社會主義「容許自由競爭的私人企業與遵照完全競爭的生產原則的國營企業並存的經濟制度」。他說到：「我們不能有了社會主義的經濟制度就放棄民主的政治制度。相反地，我們如果採取了社會主義之後，將更需要有個可靠的民主政體。因為在社會主義的經濟制度（尤其集體計劃式的）之下，政府對人民之統治權利深入人民生活之各方面。」（同上書，第 214 頁）

書給尹仲容和負責經濟計劃官員時，也將社會主義的中間路線引進台灣。

米德表明該書是為了對「是否該採行經濟計劃」這個當代大議題表示意見。米德所稱的「大議題」就是「社會主義者之計算的大辯論」。米德對分配正義的觀點略不同於蘭格，但也是主張以分權式經濟計劃作為集體社會主義的修正路線。[51] 蔣碩傑這時也同樣地接受了這些理論。

經濟學家都明白經濟發展的必要條件在於有限資源的使用效率，也瞭解人力資源是其中最重要的一項，卻對人力資源的利用方式持不同主張。譬如市場社會主義就認為科學研究人員以外的人員，包括經濟計劃局的官員和工廠的管理者並不擁有創造能力，因此人力資源也就如其他資源一樣也存在資質（包括天資、能力、技術與學問等）的差異，也必須妥善安排與計劃。安排的原則是把資質較佳的人才安置於政府機關，因為政府政策的影響層面遠較生產事業為廣。然後由上而下，按資質的不同逐層安置。在未完全拋棄社會主義之前，蔣碩傑也持此態度。譬如他在 1977 年的〈如何維持台灣經濟快速成長的問題〉一文中，便說到：「我國於抗戰期間，工業人才大率薈萃於經濟部及資源委員會；遷台初期，亦復大致如是，故遷台初期一切民營企業之投資計劃，需先經政府官員之審核，或頗有理由。」

蔣碩傑對「自由競爭的社會主義」的信心維持到 1978 年。當年他與邢慕寰等五院士共同發表〈經濟計劃與資源之有效利用〉一文，還對經濟計劃懷抱遠景，並計劃將全國可用於投資之資源都加以規劃。[52] 這些規劃包括了調整關稅與商品稅、允許廠商對其投資自由折舊、發展資本市場、籌建大汽車廠、擴大經濟建設委員會之權責等建議。由於他並不信仰集體社會主義，因此該文的結論強烈地呼籲市場機能：「若政府不明順應之道，強加干涉，則如治絲愈棼，欲益反損。故凡市場機能靈活運行之國家，其經濟發展階段皆超前；凡是市場機能滯礙不暢之國家，其經濟發展階段類皆落後。史實昭然，無待列舉。即以台灣而論，倘非四十年代末期以至五十年代初期政府毅然取消一連串之管制措

51　當時學界普遍認為：分權式的社會主義不僅能達成自由經濟體系的生產效率，亦能實現社會主義的分配正義。

52　蔣碩傑（1978）提到：「經濟計劃之要義，在於規劃全國可用於投資之資源，如何加以分配利用，以達成最高度之人民福利，或最速之經濟成長。」（第 77 頁）。

施，並將複式匯率改為單一匯率，則經濟發展決不可能到達現今之階段。」[53]

像這樣既強烈主張計劃經濟又極力呼籲市場機能的文章，除了令人懷疑五位院士對經濟制度的觀點南轅北轍外，另外可能的解釋便是「自由競爭的社會主義」是政治上容易被接受的折衷主張。

該文允許政府可以在不干預市場機能前提下行指導性的經濟計劃。為了保持台灣經濟發展已有的成果，該文支持中央政府規劃的六年國建計劃，主張重建一個擁有實權的「經濟建設委員會」，讓其專責於模擬市場的運作機能、尋找產業發展方向、利用機制設計引導產業走上規劃的發展方向。這是不折不扣的市場社會主義，其相信只要政府擁有充分的資訊和無私的官員，便能正確地規劃出國家的經濟結構及長遠的發展方向。他們相信政府在遠景、資訊、計劃、甚至道德方面都優於個人。

然而，到了 1990 年代，蔣碩傑在主持中華經濟研究院時期，對政府計劃與指導的能力就不再具有如此信心。他說：「政府幫忙找尋新的比較利益工業是對的，像新竹的工業科技研究院做得很好。但是，光靠政府是不夠的，應該改善國內的投資環境，招募私人企業來參加，讓他們自由競爭、發展。而且完全由政府工業政策領導也不好，因為政府可能有錯，而把全國的資源用到錯的方向去，不是個好現象。」[54] 這段話說得很委婉，但他的轉變已很清楚。毫不驚訝地，他在《訪問記錄》中坦白道：「我的中文著作中有一篇〈經濟計劃與資源之有效利用〉，與現在的六年國建計劃有關係。這篇是我與邢慕寰、顧應昌、費景漢、鄒至莊等院士合寫，於民國六十七年提出來的。那時候眼光所及並不見得比現在深，不過對通貨膨脹的危險比較重視。現在我覺得國建六年計劃中，政府要支配這麼大比例的國家資源，不太好！因為政府眼光看得到的不一定都是對的，還是把它分散一點，由許多的私人創業家共同分攤責任比較好。」[55]

53　蔣碩傑（1995b），第 98 頁。

54　蔣碩傑（1995b），第 275-276 頁。

55　陳慈玉、莫寄屏（1992）《蔣碩傑先生訪問記錄》，台北：中央研究院近代史研究所。

在 1978 年到 1990 年間，蔣碩傑對政府的能力和經濟計劃的態度已完全不同於 1950 年代。他的轉變是如何開始的呢？我們認為他在 1960 年初期可能就已開始懷疑自由競爭的社會主義之正確性，但由於未能找到另一套令他信服的替代理論而未完全拋棄。至於引導他開始懷疑社會主義的是，他在 1960 年代初期對瓦拉氏法則（Walras' Law）的研究。最後讓他完全拋棄社會主義的是，他在 1990 年代初期對台灣經濟發展的研究。

瓦拉氏法則是新古典經濟學分析均衡的核心工具，也為凱因斯學派採用。蔣碩傑是從芝加哥大學教授帕廷金（Don Partinkin）的一篇文章警覺到瓦拉氏法則被普遍誤用的現象。[56] 他假設一個僅包括一個（總合）商品與一個債券的貨幣經濟，而各經濟單位在各期期末的預算限制式加總起來可寫成：$M_d + B = M_0 + B_s + (C_s - C_d)$，其中 C_s 和 C_d 表示各經濟單位在這期間內對商品的總供給與總需要，M_0 和 B_s 表示期初的貨幣供給和債券的供給，而 M_d 和 B_d 表示各單位在期末對貨幣和債券的總持有量。假設期末時債券市場與商品市場同時達到均衡，這兩市場的均衡式可寫成 $C_s=C_d$ 和 $B_d=B_s$，帶入預算限制的加總式之後，可導出 $M_d=M_0$。

蔣碩傑問道：這是否為貨幣市場的均衡式？若是，當商品市場與債券市場同時達成均衡時，貨幣市場便會自動達到均衡。這等於是將瓦拉氏法則的應用範圍由純粹的商品交易經濟推廣到貨幣經濟。[57] 若接受該法則，在分析均衡狀態時，我們便可丟棄其中任一個市場。這個「被丟棄的市場」可以是商品市場，或債券市場，或貨幣市場。蔣碩傑指出：利用預算限制式加總出來的 M_d，是各單位在期末時所持有的貨幣總量，最多只能稱作貨幣被作為價值儲存（到下一期）的需要，並不包括各單位在這期間內為完成商品交易而（預先）持有的數量，亦即貨幣作為交易媒介的需要。因此，在貨幣經濟裡使用瓦拉氏法則，不論是丟棄貨幣市場或是債券市場，都同樣地誤解了貨幣的功能。其結果將高估貨幣作為價值儲存的影響，並忽略貨幣作為交易媒介的影響。只要交易或投

56 Patinkin（1958）。

57 蔣碩傑認為：「用 Walras' Law 看，loanable funds 與 liquidity preference 兩種看法都是一樣的，兩個各自去掉一個 equation 沒有什麼不同。這真是誤用了 Walras' Law。」（陳慈玉和莫寄屏，1992，第 101 頁）。蔣碩傑認為這是對瓦拉氏法則之「誤用」，因為「Walras 從未將這個法則用在他的貨幣理論。」（Tsiang，1989，第 9 頁）

資計劃必須使用貨幣，採用瓦拉氏法則分析便會帶來病態的結果。

那麼，交易與投資計劃是否必須使用貨幣？這是「社會主義者之計算的大辯論」的主題。米塞斯認為貨幣不僅決定商品的貨幣價格，也解決各種計算問題，如消費者對效用的計算和生產者對利潤的計算等。經濟社會若無貨幣，則一切的經濟計算都會無法進行。但計劃經濟者辯稱：當代數理理論和計算技術的發展已經解決了大型方程式組的解值問題，因此經濟計算並不需要再借用貨幣和貨幣價格。計劃經濟者又辯稱：統計學和抽樣技術的發展，也已解決了商品的需要函數和生產函數的估測問題。他們便是以瓦拉氏的一般均衡模型作為模擬市場機能的工具，並以商品的相對價格去回應米塞斯所提出的貨幣價格。然而，沒有貨幣就無法進行經濟計算，自然無法進行交易和投資計劃。交易的本質是貨幣，以物易物的經濟只存在於想像的社會。蔣碩傑並不否認瓦拉氏法則使用於以物易物經濟的正確性，但那只是理論分析的起點。一旦考慮真實世界，交易和投資計劃都必須仰賴貨幣來進行，而此時瓦拉氏法則是不能使用的。蘭格放棄了集權式的計劃經濟，把中央計劃局重新定位為瓦拉氏理論中的拍賣者，並讓試誤過程去決定各種商品的價格。[58]

我們大致可以了解：當米塞斯所強調的價格計算和海耶克所提的知識利用被忽視後，市場機能所扮演的資源配置都能由中央計劃局順利接手。除非重新正視價格計算和知識利用的問題，否則我們難以看出市場社會主義的錯誤。故當蔣碩傑在批評瓦拉氏法則的誤用時能不含糊地將其罪源追溯到蘭格身上，也察覺隱藏在瓦拉氏法則背後之社會主義的危害。[59]

1983 年蔣碩傑發表〈台灣經濟發展的啟示〉一文時，他完全掌握了自由經濟的精髓，改變了與五院士聯合建言時對台灣經濟發展的解釋。他不再將台灣的成功歸因於政府的計劃與指導，而歸功於政府放寬外匯管制和台灣的創業家。鬆綁管制之後，商品價格與匯率會回歸市場，而這些不被扭曲的價格結構

58　蘭格在修正瓦拉氏的一般均衡模型後，提出他的解決辦法：生產工具可在中央計劃局的指導下交由國家工廠製造，但一般消費性商品則交由私人製造，並允許市場進行交易；在計劃之初，中央計劃局先估算一組各種商品的初設價格，私人根據這組價格決定供給與需要，中央計劃局再根據市場出現的超額供給或超額需求去調整各種商品的價格。

59　Tsiang（1989）說到：「奧斯卡・朗其是第一位給瓦拉氏法則命名的人。」（第 173 頁）。

提供創業家做正確的利潤計算，投資於具有比較利益的產品和生產方式。毫不驚訝地，這時的蔣碩傑以非常清楚的自由經濟去定義被誤解的出口導向策略。他說：「真正意義是以自由貿易、自由競爭方式找出本國在國際間最有優勢的生產事業，給以自由擴充的競爭環境，使之至海外市場盡可能的去發展，然後以其所賺得之外匯購進國內無生產優勢而有劣勢之產品。…這是我們在經濟成長起步之時，首先極力提倡以開發對外貿易為推進經濟起飛的動力的主因。此中道理，往往不為一般人所了解，而被扭曲為『出口至上』、『一切為出口』的政策了。」

在深入瞭解自由經濟的意義後，蔣碩傑提出民主風潮會傷害自由經濟的警語。1987 年，他說到：「令人擔憂的是，尤其在民主國家，揠苗助長性的經濟政策更具有令人難以抗拒的政治壓力。」1988 年，他又說到：「貿易自由化過程中最大的阻礙是，處於新進的民主化社會中，我國政府基於政治上的考慮，…使得政府推動進口自由化的工作難以進行。」他這時對於民主的態度已經完全異於他接納自由競爭之社會主義的時期。轉變之前，他為了保護民主而主張保有部份的私人企業；轉變之後，他為了保護自由而擔憂民主勢力的過度膨脹。

本章譯詞

分成收益	Sharing
北京共識	The Beijing Consensus
瓦拉氏法則	Walras' Law
有閒階級理論	*The Theory of the Leisure Class*
米塞斯	Ludwig Mises
米德	James E. Meade（1907-1995）
克魯曼	Paul Krugman
帕廷金	Don Partinkin
矽谷	Silicon Valley
青木昌彥	AOKI Masahiko
威廉姆森	John Williamson
韋伯倫	Thorstein Veblen（1857-1929）
馬歇爾	Alfred Marshall
基尼係數	Gini Coefficient
華盛頓共識	Washington Consensus
奧爾森	Mancur Olson
漸進主義	Gradualism
震盪療法	Shock Therapy
薩克斯	Jeffrey D. Sachs
薩克瑟尼安	Anna L. Saxenian
蘭格	Oskar R. Lange

詞彙

十二項基礎建設

十大建設

三七五減租

土地改革

大汽車廠

小平車

工作中學習

工業委員會

中國式的國家資本主義

中國模式

尹仲容

五鬼搬運

內含知識量

六年國家建設計劃

公地放領

公營銀行民營化

分成收益

分稅制

加工出口區

包產到戶

北京共識

台北捷運系統

台灣錢淹腳目

四年經濟計劃

外匯存底

平均主義

瓦拉氏法則

有閒階級理論

米塞斯

米德

自由競爭的社會主義

余赴禮

克魯曼

改革開放的總設計師

李光耀

邢慕寰

亞洲價值論

帕廷金

房價狂飆

拉美國家

林毅夫

波蘭

矽谷

社會運動

金融改革

青木昌彥

南巡講話

威廉姆森

後發劣勢

政策試點

韋伯倫

孫運璿

孫震

家庭承包制

病態消費

耕者有其田

馬歇爾

高新科技園區

商品經濟

基尼係數

張五常

第一桶金

貪污腐敗權

創業家

勞動基準法

單一利率

無住屋者團結組織

無殼蝸牛運動

善治

華盛頓共識

貿易自由化

進口替代政策

匯率改革

奧爾森

新自由主義

新重商主義

新結構發展經濟學

楊小凱

經濟安定委員會

經濟自由化

經濟自立五年計劃

經濟建設委員會

經濟租

經濟復興計劃

聖人作制

漸進主義

增值稅

蔣經國

蔣碩傑

蔣碩傑先生悼念錄

震盪療法

薩克斯

薩克瑟尼安

謹慎原則

關於建國以來黨的若干歷史問題的決議

蘭格

結　語

　　在瀏覽過市場經濟和不同的政治經濟體後，我們已能理解政治經濟學與經濟分析的差異。這差異並不完全表現在議題內容，而在於議題存在的上層條件。對亞當史密斯而言，經濟議題的分析必須要顧及人類文明的發展，人類文明的發展是經濟分析的前提。或許這意義不易理解，布坎南的說法可白話些：經濟分析只是憲政後的政策分析，而其前提是憲政選擇的分析。憲政選擇就是政經體制的選擇。不同的政經體制，決定了經濟分析能選擇的政策範圍。類似地，改用海耶克的話，經濟分析必須要在遵循原則下進行，而不能採權宜政策。本書最後兩章也都指出，凌越憲政約制的政策是導致各國經濟危機的元兇。

　　在這層認識下，我簡單地陳述當前台灣、中國大陸與全球的所面對的政治經濟議題作為本書結語。

台灣的議題

　　由於長期關注中國大陸的政經發展，大部分的台灣人不免會對比兩岸在經濟、軍事、人口的相對規模，心理總覺得台灣只是個小島。這心理魔障會窄化我們對於未來遠景的規劃。在討論未來的政經議題之前，我必須先掃除此心理魔障。

　　就土地面積言，台灣真的很小。看我們的鄰國，菲律賓的面積超過我們八倍，越南超過九倍，日本超過十倍，即使分裂的南韓也都有我們的三倍大。土地廣，軍事防禦就具備縱深條件，不過，國防安全非本書內容。土地廣的其他優勢還有豐富的礦產蘊藏與廣大的農業耕地，但這兩項並不是近代經濟發展的決定性因素。再就人口規模言。菲律賓超過我們四倍，越南超過三倍，日本超過五倍，南韓也有兩倍多。但若參照其他國家，如澳大利亞的人口數和我們相近，又如北歐四國（芬蘭、瑞典、挪威、丹麥）的總人口數剛好等於台灣（也就是 2300 萬人），人口數目也不是會影響台灣經濟發展的負面因素。

北歐四國的政經體制讓其百姓幸福快樂又享有自由與尊嚴，可說實現了古典政治經濟學家的理想國。在上個世紀的冷戰時期，它們矗立在自由世界的最前線，緊鄰蘇聯，最後卻見證了東歐共產集團的瓦解。今天，它們是許多大國在反省政經體制時的楷模。套用一句古諺「山不在高，有仙則名；水不在深，有龍則靈。」從政經體制來說，北歐四國並不是小國。

類似地，台灣在冷戰時期的經濟發展也曾是許多國家經濟發展的楷模，包括南韓和中國大陸。接著，台灣在 1980 年展開的民主化，也是華人世界常掛在嘴邊的政治發展楷模。1980 年，中國也開始經濟轉型。由於中國走在蘇聯集團之前開放經濟，而且人口規模龐大，也就吸引全球政經學者的眼光和研究。台灣在經濟發展過程中也曾吸引過全球政經學者的眼光和研究，但在這時期的政治轉型的確是被忽略了。這是很遺憾的，因為它對人類文明發展的價值遠高過其經濟改革經驗。

台灣在展開經濟發展不久，就逐步推行政治民主化。民主政治若運作良好，可以確保自由市場的發展；若運作不佳，整個社會即會陷入負和賽局。在經濟發展過程中，台灣並未打造類似於南韓的大財團，而是出現一群被稱為「螞蟻雄兵」的中小型企業。他們是經濟發展的主要驅動力，也是政治民主化的推手。在民主化早期，他們無力對抗擁有黨國資本的威權政府，只能默默地發展其事業。他們在經濟範圍內當家作主，安排工人生產，自負盈虧。

隨著民主政治的深化，在野黨勢力興起，但嚴重缺欠政治資金。威權政府下台後，黨國資本的運作大為收斂。一些成功的企業在經過長期的經濟成長後，已經壯大為大財團，有能力影響政策決定和政治運作。也由於財團力量開始操控政府的產業政策，勞工運動隨之興起。中小企業的生存空間開始受到擠壓，一邊是政府政策對大財團的傾斜，另一邊是勞工運動對政府政策的要求。台灣是否有能力發展出政治權力不能凌駕經濟運作的新規則？如果無法形成新的規則，未來的政治經濟情勢就只會在財團資本主義和民粹政治之間搖擺，甚至可能惡質化至兩者的聯合控制。

政治民主和經濟自由在西方的政經史上是同步發展。百姓隨著經濟發展而要求更多的政策決定權力。衝突不是來自長期累積的怨恨，而是薪資無法配合

物價的變動。過去，西方社會有足夠的時間去解決，點點滴滴地累積出全民可以接受的遊戲規則。台灣若能形成一些規則，其內容是否會同於西方發展出來的規則？

其次，中小企業曾是台灣經濟發展的主幹，一度造就了滿街是董事長與總經理的勞資和諧社會。但隨著東歐和中國大陸的開放及經濟全球化，中小企業所承受的國際競爭壓力與日增加。為了提高競爭力，台灣的企業與政府都有意提升企業規模，但在發展成大型企業過程中，中小企業如何避開政府補助的誘惑，繼續發揮其創業家精神？

最後，兩岸關係是影響台灣經濟發展的關鍵因素，也是一套雙方共同發展和情願遵守的規則。台灣和中國大陸如何去發展出這麼一套規則？台灣的原則又該是什麼？讓我們從一則報導談起。《中國評論新聞網》曾報導：中國擬建跨越台灣海峽的高速鐵路，預估可將北京到台北的時間縮短到 10 小時。該報導還指出，中國的專家正從路線選擇與技術選擇兩個面向討論該工程的可行性。[1] 這範例適切地表現出目前在思考兩岸問題的實務角度：哪一條路線所配合的相應技術是最適的選擇？

在接受務實的前提下，我們必須進一步思考連接兩岸之高速鐵路的「議案選擇問題」。如果將問題提高一個層次，興建連接兩岸的高速鐵路也就只是上層議案「擴大兩岸經濟往來」的一個選項。在這新議案下，其他可能的選項還包括：擴大兩岸往來的飛機航班、開放並提高兩岸的船運航班次。那麼，哪一個選項能讓兩岸的經濟往來達到最大化？但是，為何要擴大兩岸的經濟往來？若層次再往上推，新的議題便是：促進台灣的長期經濟發展。這議案下的選項，除了擴大兩岸經濟往來外，還有其他的可能選項，如發展成東南亞各國的帶頭者、推動台灣與日本的經濟一體化等。當然，兩岸統一也會是一個選項。

於是，我們看到，兩岸議題是一連串層次的議題與選擇問題，上一層次的選擇決定出下一個層次的議題。繼續拾級而上，在思考如何促進台灣長期經

1　三條規劃路線：北線方案從福建平潭島連接台灣新竹、中線方案從福建莆田連接台灣苗栗、南線方案從福建廈門經金門和澎湖連接到台灣嘉義。二種技術選擇：海底隧道或跨海大橋。

濟發展之前，我們會反問自身：追求長期經濟成長的目的何在？這反問可得出最上一層的議題：台灣未來的政治經濟體制。我們是否要將台灣發展成一個由人民自己決定自身福祉的社會？還是一個要求人民把自身福祉信託給政府的社會？因此，在探索兩岸問題之前，我們得先確定自己的政治經濟體系。

中國大陸的議題

中國大陸擺脫計劃經濟的嘗試，可上推到文革時期發生在江蘇南部的鄉鎮企業。費孝通（1987）認為那是趁著文革的混亂才有機會發展出來的，是民間長成的新產權制度。[2] 隨著經濟發展，中國大陸各界逐漸了解市場的發現機制，也開始明白市場的發展程度決定於私有財產權的範圍。當前中國的混合產權體制雖有利於市場經濟的破蛹，卻是進一步發展的障礙。如何從混合產權體制走向更寬廣的私有財產權體制，是中國今後體制變革的焦點。

中國的改革開放是從允許私有財產權和發展民營企業開始。之後，經濟體制並未進一步變革，國營企業仍控制主要的資源和基本設備市場，金融產業也幾乎全是國營。雖然一般性商品市場還算自由，但勞動力的移動並不自由。私有財產權在都市受到較高的尊重，但農民對其居住和耕作的農村土地卻還未擁有私有財產權。當前的體制離自由經濟仍有一段漫漫長路。

可預期地，接續之體制變革將比第一次體制變革更為艱辛，因為支撐專制集權政體的人本主義，也就是傳統文化的聖王、明君、善治、仁政等思想，早已經由章回小說、稗官野史、影視戲劇等滲入百姓的政治思維。改革開放之前的極端公有制導致極度貧困，也導致人們對體制變革的要求。當時的極度貧困現實讓中國政府不得不放手一搏。隨著私有財產權範圍的開放，社會走向繁榮，也走向一定程度的穩定。

對於百年中國的卑微和改革開放前的極度貧窮仍有記憶的人們，面對已壯大而仍在成長的經濟體制，即使不滿意也還可接受。由於參考點較低，他們大

2　費孝通（1987）。

都只要能看到個人所得的繼續成長，就不反對在分享大國崛起的榮光下接受專制政權。但是，年輕人已經沒有上述的記憶，他們的參考點是西方大國下的個人生活水準和自由與民主的權利。中國的新一代已清楚知道，國家富強不一定要犧牲個人的權利。中國與西方大國同樣都可達到富強，那麼，犧牲個人的權利的體制必定不是較佳的，也一定還存有可繼續改進的空間。只要改革的理想普遍存在，百姓與政府就必須同心協力去實現共同的目標。然而，一旦百姓與政府的生活與認知分屬兩個群體，這兩群體就無法同心協力，必須經由政治交易與政治契約去成就共同的目標。的確，中國進一步體制變革的困難度是較前次更為艱難。

全球的議題

自蘇聯解體後，經濟自由和政治民主已發展成普世價值，開放政策也成為時代潮流。同時，科技的快速發展大幅降低了商品的生產成本和全球流通的成本，使得各地的產品、生產因素、人才、技術、資金能夠迅速地流動。原本被切割成塊狀的全球經濟已緊密結合成一個大市場。在此全球市場裡，各國企業激烈地競爭著。然而，政治疆界並未因經濟全球化而改變，各國政府的政治權力和經濟政策依舊主宰著境內的經濟情勢。在各國之上，也沒有一個世界政府。於是，各國的政策很容易發生衝突，如美國嚴峻的智慧產權保護、歐洲各國對農業和農民的補助、中國的外匯金融管制等。面對這些衝突，我們自然地問到：全球化時代是否需要一套新的交易規則？新規則要如何形成？既然不存在世界政府，是否可繼續期待不受尊重的世界貿易組織（WTO）或其他的類似組織？還是讓各地區先形成區域合作模式，再等待進一步的擴大？或者，就讓市場在摸索和調適中成長出新的全球交易規則？

世界市場已形成，新商品和新產業很快地進入邊際利潤為零的完全競爭狀態。為了不斷獲取新的獨占利潤，各國政府和各廠商都積極於創新活動，尋找知識上的突破。創新活動增多，熊彼德（Joseph A. Schumpeter）所稱的創造性破壞現象也跟著增加。創造性破壞帶來的變革是不連續的。每一次變革的發生，消費者和廠商都需要一段時期去調適。當創造性破壞接連出現，每一調適

期都會被壓縮到很短，形成個人在生活上的巨大風險和壓力。這些風險與壓力透過民主化的操作會轉變成選票，迫使政府擴大支出與提升對市場的管理及干預。

　　譬如 2007 年美國次房貸風暴就起因於美國政府以非預算方式干預房屋市場，讓高風險的低收入戶也能輕鬆地貸款至市場中購買房屋。這些不良的貸款經由紐約華爾街投資銀行以創新金融商品方式包裝，行銷給各國金融機構。當市場利率上升後，先是直接引爆房貸危機，接著經由金融商品引發華爾街金融危機，就再傳遞到各國形成 2008 年的全球金融海嘯。由於金融槓桿操作的規模超過各國政府穩定經濟的正常能力，在束手無策下，他們一方面實施金融「戒嚴令」，不僅限制各種金融商品和金融市場的運作，並將許多金融機構收歸國有，另一方面大量發行貨幣和壓低利率以期刺激市場。過多的貨幣發行導致通貨膨脹，氾濫的資金開始炒作都市土地房屋、石油、黃金與貴金屬、穀物期貨、棉花橡膠等現貨，並開始囤積糧食。由於早期的布列敦森林協議（Bretton Woods System）以美元替代黃金成為各國的貨幣發行準備，美國發行的巨量美元可以直接從世界各國購買商品與物資，又能壓低美國匯率以利其商品出口。此自利政策徹底違背布列敦森林協議的精神，不僅利用廉價美元收刮各國商品與物資，增加了中等國家的貧窮人口，也導致低所得國家的糧食危機。另外，全球化帶來快速的經濟成長和財富累積，但也快速地消耗自然資源和自然環境。由於科學進展落後於經濟發展，日益劇烈的環境變化使各國難以適應。捍衛地球環境的全球運動澎湃，其理念和政策要求開始衝擊自由市場。面對這一波又一波的反自由經濟浪潮，政治經濟學是否需要以偏向政府干預的方向去調整理論？還是尋找新的論述以捍衛自由市場？

參考文獻

中文部分：

于光遠，1996，《政治經濟學社會主義部分探索（三）》，北京：北京人民出版社。網路節錄版：http://www.yuguangyuan.net/。

于光遠、董輔礽，1997，《中國經濟學向何處去》（編，北京：經濟科學出版社。

干學平、黃春興，2007，《經濟學原理》，台北：美商麥格爾 · 希爾公司。

干學平、黃春興、易憲榮，1998，《現代經濟學入門》，北京：經濟科學出版社。

中國共產黨中央委員會，1981，《關於建國以來黨的若干歷史問題的決議》，中國共產黨第十一屆中央委員會第六次全體會議。

方介，1993，〈韓愈的聖人觀〉，《國立編譯館館刊》，第二十二卷第一期，103-128。

方壯志、黃春興，2004，〈非理性行為與市場效率的新詮釋〉，《南京大學商學評論》。

王文亮，1993，《中國聖人論》。北京：中國社會科學院。

王震寰，1989，〈臺灣的政治轉型與反對運動〉，《臺灣社會研究季刊》，二卷一期，71-116。

石元康，1995，〈洛克的產權理論〉，收於錢永祥、戴華主編：《哲學與公共規範》。台北：中央研究院中山人文社會科學研究所。

朱嘉明，2011，〈海耶克經濟思想的現實意義——21世紀以來的市場經濟和民主制度危機及其出路〉，《儒家思想、自由主義與知識份子的實踐——周德偉教授傳記出版暨研討會》，臺北：紫藤廬文化協會。

吳釗燮，1998，〈臺灣民主化的回顧與前瞻〉，《中山大學社會科學季刊》，第1卷第3期，頁1～21

吳惠林，1995，《蔣碩傑先生悼念錄》，台北：遠流出版公司。

吳惠林，2001，〈吳序：還經濟思潮本質的楊小凱〉，《楊小凱經濟論文集》，台北：翰蘆出版社。

李常山（譯），1986，《論人類不平等的起源和基礎》，台北，唐山出版社。

李筱峰，1988，《臺灣民主運動四十年》，臺北：自立晚報。

邢慕寰，1993，《台灣經濟策論》，台北：三民書局。

邢慕寰，1995，〈一本書改造了尹仲容先生──追懷蔣碩傑先生〉，收於《蔣碩傑先生悼念集》。

林毅夫，2002，〈後發優勢與後發劣勢──與楊小凱教授商榷〉，北京大學中國經濟研究中心。

林毅夫，2012，《新結構經濟學：反思經濟發展與政策的理論框架》，北京大學出版社。

林毅夫、蔡昉、李周，2000，《中國經濟改革與發展》，臺北：聯經出版社。

姚中秋，2009，〈作為一種制度變遷模式的 " 轉型 "〉，收於《中國轉型的理論分析──奧地利學派的視角》，羅衛東、姚中秋主編，杭州：浙江大學出版社。

洛克，《政府論次講》。中譯本見葉啟芳、瞿菊農，1986。

胡宏偉、吳曉波，2002，《溫州懸念》，杭州：浙江人民出版社。

夏常樸，1994，〈堯舜其猶病諸〉，《台大中文學報》，第六期，59-78。

夏道平，1989，《自由經濟的出路》，台北：遠流出版社。

徐勇，2003，〈內核─邊層：可控的放權式改革─對中國改革的政治學解讀〉，《世紀中國》。

高全喜，2009，〈我們需要怎樣的政治經濟學？〉http://www.nfcmag.com/articles/1659。

高榮貴、尹文書、李柏鈞，1988，《社會主義政治經濟學史》，成都：西南財經大學出版社。

張佑宗，2009，〈搜尋台灣民粹式民主的群眾基礎〉，《台灣社會研究季刊》，第七十五期，85-113。

張忠棟，1998，《自由主義人物》，台北：允晨出版社。

梁啟超，1901，〈盧梭學案〉，收於《飲冰室合集》之《文集第六冊》。北京：中華書局。

莫志宏、黃春興，2009，〈損害具有相互性本質嗎？──論科斯思想中潛藏的計畫觀點〉，《制度經濟學研究》，第十卷第 24 期，180-193。

陳慈玉、莫寄屏，1992，《蔣碩傑先生訪問記錄》，台北：中央研究院近代史研究所。

費孝通，1987，《三訪江村》，香港：中華書局。

費孝通，1987，《江村經濟—中國農民的生活》，香港：中華書局。

馮友蘭，1937，〈中國政治哲學與中國歷史中之實際政治〉，《清華學報》，99-112。

黃春興、干學平，1995，〈由民本思想的落實與發展論政府組織的分工原則〉，收於錢永祥、戴華主編之《哲學與公共規範》。台北：中央研究院中山人文社會科學研究所。

黃春興、干學平，1996-97，〈強制的健康保險制度—是海耶克一貫的主張，還是矛盾？〉，《經濟前瞻》，分三部份刊於一九九六年九月、一九九六年十二月、一九九七年一月。

黃春興、干學平，1999，〈蔣碩傑的自由經濟思想與奧地利學派的關連〉，《經濟思想史與方法論研討會論文集》，台中：逢甲大學。

新新聞週刊，1989，《美麗島十年風雲》，臺北：新新聞文化。

新臺灣研究文教基金會，1999，《沒有黨名的黨 / 美麗島政團的發展》，臺北：時報文化。

葉啟芳、瞿菊農（譯），1986，《政府論次講》，台北：唐山出版社。

楊小凱，2001，〈後發劣勢〉，《天則雙周》，181 講。

楊儒賓，1993，〈知言、踐形與聖人〉，《清華學報》，第二十三卷第四期，402-428。

董輔礽，1997，〈中國經濟學的發展和中國經濟學家的責任〉，于光遠、董輔礽編《中國經濟學向何處去》，北京：經濟科學出版社。

臺灣史料編纂小組，1990，《臺灣歷史年表 / 終戰篇》，國家政策研究中心出版。

蔣碩傑，1948，〈經濟制度之選擇〉，收於《蔣碩傑先生建言集》。

蔣碩傑，1977，〈如何維持台灣經濟快速成長的問題〉，收於《蔣碩傑先生建言集》。

蔣碩傑，1978，〈經濟計畫與資源之有效利用〉，收於《蔣碩傑先生建言集》。

蔣碩傑，1983，〈台灣經濟發展的啟示〉，收於《蔣碩傑先生學術論文集》。

蔣碩傑，1984a，〈亞洲四條龍的經濟起飛〉，收於《蔣碩傑先生學術論文集》。

蔣碩傑，1984b，〈現代貨幣理論中的『存量分析』和『流量分析』之比較〉，

　　收於《蔣碩傑先生學術論文集》，台北：遠流出版公司。

蔣碩傑，1985，〈自序〉，《台灣經濟發展的啟示──穩定中的成長》，台北：
　　經濟與生活出版公司。

蔣碩傑，1987，〈「揠苗助長」的經濟政策〉，收於《蔣碩傑先生時論集》。

蔣碩傑，1988，〈貿易失衡的癥結與解決〉，收於《蔣碩傑先生時論集》。

蔣碩傑，1990，〈當前台灣經濟問題及政策方向〉，收於《蔣碩傑先生建言集》。

蔣碩傑，1991，〈台灣「出口導向」發展策略的再檢討〉，收於《蔣碩傑先生
　　建言集》。

蔣碩傑，1995a，《蔣碩傑先生學術論文集》，台北：遠流出版公司。

蔣碩傑，1995b，《蔣碩傑先生建言錄》，台北：遠流出版公司。

蕭公權，1934，〈中國政治思想中之政原論〉，《清華學報》，535-548。

蕭璠，1993，〈皇帝的聖人化及其意義試論〉，《中央研究院歷史語言研究所
　　集刊》，第二十六本第一分，1-37。

蘭格，1981，《社會主義經濟理論》，北京：中國社會科學出版。

顧忠華，2011，〈企業社會責任的思潮與趨勢〉，《企業倫理與社會責任論叢》，
　　台中：逢甲大學出版社。

英文部分：

Acemoglu, D. and James A. Robinson. 2000. "Why Did the West Extend the Franchise Democracy, Inequality and Growth in Historical Perspective?" *Quarterly Journal of Economics* 115(4):1167-1199.

Acemoglu, D., Simon Johnson, James A. Robinson and Pierre Yared., 2005. "Income and Democracy." *NBER Working Paper: 11205*.

Ackerman Bruce and Anne Alstott, 1999. *The Stakeholder society*, Yale Unicevsity Press.

Akerlof, George A. 2002. "Behavioral Macroeconomics and Macroeconomic Behavior." *The American Economic Review*. 411-433.

Aldcroft, D. H. 1968. *The Development of British Industry and Foreign Competition 1875-1914*. London: Heorge Allen & Unwin Ltd.

Arndt, H. W. 1978. *The Rise and Fall of Economic Growth*. Melbourne: Langman,

Cheshire.

Arrow, Kenneth J. 1951. *Social Choice and Individual Values*.

Arrow, Kenneth J. and Frank Hahn. 1971. *General competitive analysis*. San Francisco: Holden-Day.

Arrow, Kenneth J. and Gerard Debreu. 1954. "Existence of an Equilibrium for a Competitive Economy." *Econometrica* 22(3): 265-290.

Arrow, Kenneth J. 1994. "Methodological lndividualism and social knowledge,"*AEA Papers and Proceedings*. 84(2):1-9.

Aumann, Robert J. 1997. "Rationality and Bounded Rationality." *Games and Economic Behavior* 21: 2-14.

Axerlord, Robert. 1984. *The Evolution of Cooperation*. New York: Basic Books.

Balogh, Thomas, 1963. *Planning for Propress: A stratepy for labour*. London: Fabian Society.

Bardhan, Pranab and Roemer, John. 1993. *Market Socialism: The Current Debate*. Oxford: Oxford University Press.

Barry, Norman. 2005. *The Elgar Companion to Hayekian Economics*. Cheltenham: Edward Elgar Publishing Ltd.

Becker, Gary S. 1962. "Irrational Behavior and Economic Theory." *Journal of Political Economy* 70: 1-13.

Becker, Gary S. 1965. "A Theory of the *Allocation of Time*." *The Economic Journal* 75 (299): 493-517.

Becker, Gary S. 1976. *The Economic Approach to Human Behavior*, Chicago: University of Chicago Press.

Becker, Gary S. 1983. "A theory of competition among pressure groups for political influence." *Quarterly Journal of Economics* 98: 371-400.

Becker, Gary S. and Kevin M. Murphy. 1988. "A Theory of Rational Addiction." *Journal of Political Economy* 96: 675-700.

Bergson, A. 1961. *The Real National Income of Soviet Russia since 1928*. Boston: Harvard University Press.

Berle, A. A., Jr. and G. C. Means. 1968[1932]. *The Modern Corporation and Private*

Property. New York: MacMillan.

Blaug, Mark. 2001. "No History of Ideas, We're Economists." *Journal of Economic Perspectives* 15(1): 154-64.（中譯：賴建誠，2002，〈不要談思想史，拜託，我們是經濟學家〉，《當代》，第 108 期。）

Boaz, David. 1997. *Libertarianism: A Primer*, Free Press.

Boettke, Peter J. 1994. *The Elgar Companion to Austrian Economics*. Aldershot: Edward Elgar Publishing Ltd.

Buchanan, James M. 1965. "An Economic Theory of Clubs." *Economica* 32: 1-14.

Buchanan, James M. 1969. *Cost and Choice: An Inquiry in Economic Theory*. Chicago: University of Chicago press.

Buchanan, James M. 1975. *The Limit of Liberty: Between Anarchy and Leviathan*. Chicago: University of Chicago press.

Buchanan, James M. 1979. *What Should Ecsnomists Do?* Indianaporis: Liberty Press.

Buchanan, James M. 1984. "Politics without Romance: A Sketch of Positive Public Choice Theory and Its Normative Implications." In James M. Buchanan and Robert D. Tollison ed., *The Theory of Public Choice II.* University of Michigan Press. 11-22.

Buchanan, James M. 1986. "The Related but Distinct 'Sciences' of Economics and Political Economy." *Liberty, Market, and State: Political Economy in the 1980s*. New York: New York University Press. 28-39.

Buchanan, James M. 1987. "Towards the Simple Economics of Natural Liberty: An Exploratory Analysis." *Kyklos* 40: 3-20.

Buchanan, James M. 1993. *Property as o Guarantor of Liberty.* Brookfield: Edward Elgar Publishing Company.

Buchanan, James M. 1992. *Better Than Plowing and Other Personal Essays*. Chicago: University Chicago Press.

Buchanan, James M. 1991. *The Economics and the Ethics of Constitutional Order*, Ann Arbor: The University of Michigan Press.

Buchanan, James M. and Gorden Tullock. 1961. *The Calculus of Consent.* Ann

Arbor: Univ. of Michigan Press. Chapter 6.

Buchanan, James M. and Richard E. Wagner. *1999* [1977]. *Democracy in Deficit: The Political Legacy of Lord Keynes.* Indianapolis: Liberty Fund.

Buchanan, James M. and Viktor J. Vanberg. 1991. "The Market as a Creative process." *Economics and Philosophy* 7:167-186.

Buchanan, James M. and Yong J. Yoon. 1999. "Rationality as Prudence: Another Reason for Rules." *Constitutional Political Economy* 10: 211-218.

Burk, K. 1982. *War and the State,* London: George Allen and Unwin.

Caldwell, B. 1997. "Hayek and Socialism." *Journal of Economic Literature* 35: 1856-90.

Callahan, Gene and R. W. Garrison. 2003. "Dose Austrian Business Cycle Theory Help Explain the Dot-com Boom and Bust?" *Quarterly Journal of Austrican Econanics 6(2)*: 62-98.

Canovan, Margaret. 1999. "Trust the People! Populism and the Two Faces of Democracy." *Political Studies* XLVII: 2-66.

Chen, K. P., T. S. Tsai and A. Leung. 2005. "An Economic Theory of Judicial Torture." *Law & Economic Analysis Conference 2005*. Taipei: Academic Sinica.

Cheung, Steven N. S. 1987. "Economic Organization and Transaction Costs," In John Eatwell, Murray Milgate and Peter Newman ed., *The New Palgrave: A Dictionary of Economics*. London: Macillan Press.

Coase, Ronald H. 1937. "The Nature of the Firm." *Economica*: 386-405.

Coase, Ronald H. 1960. " The Problem of Social Cost." *Journal of Law and Economics* (3):1-44.

Coase, Ronald H. 1974. "The Lighthouse in Economics." *Journal of Law and Economics* 17(2): 357–376.

Coase, Ronald H. 1977. "The Wealth of Nations." *Economic Inquiry*: 309-325.

Coase, Ronald H. 1988. *The Firm, the Market and the Law*. University of Chicago Press. 中譯本：陳坤銘、李華夏譯，《廠商、市場與法律》，台北：遠流出版公司。

Cole, G. D. H. 1948. *A History of the Labour Party from 1914*. London: Routledge

& Kegan Paul.

Cosma's Home Page. 2003. "Otto Neurath, 1882-1945." In http://www.cscs.umich. edu/ ~crshalizi/notebooks/neurath.html.

Dowie, J. R. 1975. "1919-20 is in need of attention." *Economic History Review* 2nd ser.: 429-50.

Dunn, John M. 2003. *Locke: A Very Short Introduction*. Oxford: Oxford University Press.

Ebeling, Richard. 2000. *Time and Money*. London: Routledge.

Fama, E. 1998. "Market Efficiency, Long Term Returns and Behavioral Finance." *Journal Financial Economics* 49: 283-306.

Feinstein, C. H. 1972. *National Income, Expenditure and Output of the United Kingdom 1855-1965*. Cambridge University Press.

Feinstein, C. H. 1988. Part II: National statistics, 1760-1920. In Feinstein, C. H. and S. Pollard, *Studies in Capital Formation in the United Kingdom, 1750-1920*. Oxford University Press, 1988.

Feinstein, Charles.1990. "What Really Happened to Real Wages? trends in wages, prices, and productivity in the United Kingdom, 1880-1913." *Economic History Review* 2nd ser., XLIII (3): 329-355.

Fraser, D. 1984. *The Evolution of the British Welfare State*. 2nd. ed., London: MacMillan.

French, D. 1982. "The Rise and Fall of 'Business as Usual.'" In K. Burk ed., *War and the State*. London: George Allen and Unwin.

Friedman, M. and A. J. Schwartz. 1982. *Monetary Trend*. University of Chicago Press.

Garrison, Roger W. 2001. *Time and Money—The Macroeconomics of Capital Structure*. London and New York: Rutledge.

Giddens Anthouy, 1998. *The Third Way: The Ren-ewal of Social Democracy*. 中譯本：鄭武國，《第三條路：社會民主的更新》，台北：聯經出版公司，1999。

Gordon, Strathearn, 1958. *Our Parliament*. London: Cassel & Company Ltd.

Gough, I. 1987. "Welfare State." In John Eatwell, Murray Milgate and Peter Newman ed., *The New Palgrave: A Dictionary of Economics*.

Grove, Andrew S. 1996. *Only the Paranoid Survive: How to Exploit the Crisis Points That Challenge Every Company*. Random House. 中譯本：王平原譯，《十倍速時代》，台北：大塊文化。

Gualerzi, Davide. 1998. "Economic Change, Choice and Innovation in Consumption." In Marina Bianchi ed., *The Active Consumer: Novelty and Surprise in Consumer Choice*. Routledge.

Gunning, Patrick J. 1990. *The New Subjectivist Revolution: An Elucidation and Extension of Ludwig von Mises' Contribution to Economic Theory*. Maryland: Rowman and Littlefield.

Gunning, Patrick J. 1997. "The Theory of Entrepreneurship in Austrian Economics." in Keizer, W., Tieben B. and R. Van Zijp. eds. *Austrians in Debate*. London: Routledge.

Hall, Peter A. 1986. *Covering the Economy: The Politics of State Intervention in Britain and France*. Oxford University Press, Chapter 6-7.

Harris, J. 1982. "Bureaucrats and Businessmen in British Food Control, 1916-19. "In *War and the State,* edited by K. Burk. London: George Allen and Unwin.

Hayek, Friedrich A. 1960. *The Constitution of Liberty*. Chicago: University of Chicago Press. 中譯本：周德偉，《自由的憲章》，台北：台灣銀行，1973。

Hayek, Friedrich A. 1944. *The Road To Serfdom*. Chicago: University of Chicago Press.

Hayek, Friedrich A. 1945. "The Use of Knowledge in Society."*American Economic Review* 35(4): 519-30.

Hayek, Friedrich A. 1948. *Individualism and Economic Order*. Chicago: Chicago University Press.

Hayek, Friedrich A. 1952. *Sensory Order*. Chicago: University of Chicago Press.

Hayek, Friedrich A. 1960. *The Constitution of Liberty*. University of Chicago Press.

Hayek, Friedrich A. 1962. "Rules, perception and Intelligibility." *Proceedings of the*

British Academy. 又收於 *Studies in Philosophy, Politics and Economics*. New York: Clarion Book. 1967.

Hayck, Friedrich A. 1968. "Competition as Discovery Procedure." *New Studies in Philosophy, Politics, Economics and the History of Ideas*. Chicago: The University of Chicago Press.

Hayek, Friedrich A. 1973. *Law, Legislation and Liberty, vol. 1: Rules and Order*. Chicago: The University of Chicago Press.

Hayek, Friedrich A. 1976. *Law, Legislation and Liberty, vol. 2: The Mirage of Social Justice*. Chicago: The University of Chicago Press.

Hayek, Friedrich A. 1979. *Law, Legislation and Liberty, vol. 3: The Political Order of a Free People*. Chicago: The University of Chicago Press.

Hayek, Friedrich A. 1982. *Law, Legislation and Liberty*. Routledge & Kegan Paul.

Hayek, Friedrich A. 1988. *The Fatal Conceit: The Errors of Socialism*. Chicago: University of Chicago Press.

Heath, C. and A. Tversky. 1991. "Preference and Beliefs: Ambiguity and competence in Choice under Uncertainty." *Journal of Risk and Uncertainty* 4: 5-28.

Hewett, E.A. 1988. *Reforming the Soviet Economy*. Washington, D.C The Brookings Institute.

Hobsbawm, Eric. 1994. *Age of Extermes: The Short Twentieth Century 1914-1991*. 中譯本：鄭明萱，1996，《極端的年代——1914-1991》，台北：麥田出版社。

Houmanidis, Lazaros T. and Auke R. Leen. 2001. *Austrian economic thought: its evolution and its contribution to consumer behavior*. Wageningen: Cereales Fundation.

Howson, S. 1975. *Domestic Monetary Management in Britain 1919-38*. Cambridge University Press.

Huntington, Samuel P. 1991. *The Third Wave: Democratization in the Late Twentieth Century*. Norman: University of Oklahoma Press. 中譯本：劉軍寧，《第三波二十世紀末的民主化潮流》，臺北：五南圖書。

Janis, Irving L. 1982. *Groupthink: Psychological Studies of Policy Decisions and Fiascoes*. Boston: Houghton Mifflin.

Jolls, C., C. R. Sunstein and R. H. Thaler. 2000. A *Behavior Approach to Law and Economics*. Cambridge: Cambridge University Press.

Kahneman, D. and A. Tversky. 1979. "Prospect Theory: An Analysis of Decision under Risk." *Econometrica* 47: 3-291.

Kahneman, Daniel. 2011. *Thinking, fast and Slow*. Macmillan

Kaisla, Jukka. 2003. "Choice Behaviour: Looking for Remedy to Some Central Logical Problems in Rational Action." *Kyklos* 56: 245-262.

Keynes, J. M. 1925. *The Economic Consequences of Mr. Churchill*.

Kirzer, Willem.1994. "Hayek's Critique of Socialism." In Brner and R. V. Zijp. ed., *Hayek, Coordination and Evolution*.

Kirzner, Israel M. 1973. *Competition and Entrepreneurship*. Chicago: University of Chicago Press.

Kirzner, Israel M. 1979. *Perception, Opportunity, and Profit*. Chicago: The University of Chicago Press.

Kirzner, Israel M. 1985. *Discovery and the Capitalist Process*. Chicago: University of Chicago Press.

Kirzner, Israel M. 1989. *Discovery, Capitalism, and Distributive Justice*. New York: Basil Blackwell.

Kirzner, Israel M. 1997. "Entrepreneurial Discovery and the Competitive Market Process: An Austrian Approach." *Journal of Economic Literature* 35: 60-85.

Knight, F. H. 1921. *Risk, Uncertainty and Profit*. Boston: Houghton and Mifflin.

Kornai, J. 1982. *Growth, Shortage and Efficiency*. Oxford: Basil Blackwell.

Kornai, J. 1986. "The Soft Budget Constraint." *Kyklos* 39(1): 3-30.

Krugman, Paul. 1994. "*The Myth of Asia's Miracle*." *Foreign Affairs* 73(6).

Krugman, Paul. 2007. *The Conscience of a Liberal*. 中譯本：吳國卿（譯），2008,《下一個榮景》,台北：時報出版社。

Labour Party. 1958. *Labour Party Policy Statement: Plan for Progress*. Labour Party, Tranport House.

Lachmann, L. M. 1978 [1956]. *Capital and Its Structure*. Kansas City: Sheed Andrews and McMeel.

Landa, Janet T. 1986. "The political Economy of Swarming in Honeybees: Voting-with-the wings, Decision-making costs, and the Unanimity Rule." *Public Choice* 51:25-38.

Lange, O. and F. M. Taylor. 1938. *On the Economic Theory of Socialism.*New York: McGraw-Hill Book.

Langlois, Richard N. 1999. *"Scale, Scope, and the reuse of knowledge." In Sheila C. Dow and Peter E. Earl (eds.) Economic Organization and Economic Knowledge: Essays in Honour of Brian J. Loasby: Vol 1.* Aldershot: Edward Elgar.

Langlois, Richard N. 2001. "Knowledge, consumption, and endogenous growth." *Journal of Evolutionary Economics* 11: 77–93.

Langlois, Richard N. and Metin M. Cosgel 1998. "The Organization of Consumption." In Marina Bianchi (eds.) *The Active Consumer: Novelty and Surprise in Consumer Choice.* Routledge.

Lavoie, D. 1985. *Rivalry and Central Planning.* Cambridge University Press.

Leontief, W. 1941. *The Structure of American Economy, 1919-1929.* Cambridge: Harvard University Press.

Li, Ling-Fan and Chun-Sin Hwnag. 2006. "Malconsumption in Austrian Business Cycle Theory." In *The 4th Conference of Chinese Association for Hayek Studies*, Shenzhen China.

Lin, J. Y. and G. Tan. 1999. "Policy Burden, Accountability, and the Soft Budget Constraint." *American Economic Review: paper and Proceedings* 89(2):426-31.

Lindbeck, Assar. 1995. "Hazardous Welfare-State Dynamics," *AEA Papers and Proceedings 85(2)*. pp.9-15.

Lindbeck, Assar. 1997. "The Swedish Experiment." *Journal of Economic Literature* 35:1273-1319.

Linz, Juan J. and Alfred Stepan. 1996. *Problem of Democratic Transition and Consolidation: Southern Europe, South America, and Post-Communist Europe.* Baltimore: Johns Hopkins University Press.

Locke, John. 1988 [1690]. *Two Treatises of Government.* Cambridge: Cambridge

University Press. 部分中譯本：葉啟芳，1987，《政府論次講》，台北：唐山出版社。

Mainwaring, Scott. 1992. "Transitions to Democracy and Democratic Consolidation: Theoretical and Comparative Issues." In Scott Mainwaring, Guillermo O'Donnell and J. Samuel Valenzuela ed., *Issues in Democratic Consolidation*. Indiana: University of Notre Dame Press.

Mallet, B. and C. George. 1933. *British Budgets, Third Series*. 1921/22-1932/33, MacMillian,

Mauss, Marcel. 1990 [1950]. *The Gift: The Form and Reason for Exchange in Archaic Societies*. 中譯本：牟斯著，《禮物：舊社會中交換的形式與功能》，汪珍宜、何翠萍譯。

May, Kenneth O. 1952. "A Set of Independent Necessary and Sufficient Conditions for Simple Majority Decisions." *Econometrica* 20(4): 680–684.

McFadden, D. 1999. "Rationality for Economists?" *Journal of Risk and Uncertainty* 19: 75-105.

McKechnie, W. S. 1917. "Magna Carta 1215-1915." *Magna Carta Commemoration Essays*. Royal Historical Society.

McKenzie, Richard B. and Gordon Tullock. 1975. *The New World of Economics: Explorations into the Human Experience.* Illinois: Richard D. Irwin, Inc.

Meade, James E. 1949. *Planning and the Price Mechanism: The Liberal-Socialist Solution.* London: Puckering & Chatto Limited.,

Meadows, Donella, H. Dennis L. Meadows, Jørgen Randers and William W. Behrens. 1972. *The Limits to Growth*. New York: University Books.

Menger, Carl. 1892. "On the Origins of Money." *Economic Journal*: 239-255. (Translated by C. A. Foley)

Menger, Carl. 1981 [1871]. *Principles of Economics*. New York: New York University Press. Translated by Dingwall, J. and B. F. Hoselitz.

Menger, Carl. 1963[1883]. *Problems of Economics and Sociology*. Translated from German by F. J. Nock. Urbana: University of Illinois Press.

Meyer, Thomas, 1991. *Demokratischer sozialismus-soziale Demokratie: eine Eine*

Einfuhrung. 中譯本：殷敘彝，《社會民主主義導論》，1996，北京：中央編譯出版社。

Milgrom, Paul R., Douglass C. North and Barry R. Weingast. 1990. "The role of Institutions in the revival of trade: the law merchant, private judges, and the champagne fairs." *Economics and Politics* 2(1): 1-23.

Miller, John. 1983. *The Glorious Revolution.* London: Logman.

Milner Henry. 1989. *Sweden: Social Democracy in Practice.* Oxford University Press. 中譯本：陳美伶，1996，《社會民主的實踐》，台北：五南圖書公司。

Mises, Ludwig von. 1966 [1949]. *Human Action: a Treatise on Economics.* New Port: Yale University Press. 中譯本：夏道平（譯），《人的行為》，1991，台北：遠流出版社。

Mises, Ludwig von. 1981. *Socialism.* translated from German by J. Kahane, Indianapolis: Liberty Fund.

Mitchell, B. R. and P. Deane. 1962. *Abstract of British Historical Statistics.* Cambridge University Press.

Monshipouri, Mahmood. 1995. *Democratization, Liberalization and Human Rights in the third World.* London: Lynne Reiner Publishers.

Morgan, D. E. 1952. *Studies in British Financial Policy 1914-25.*

North, D. C. 1980. *A Neoclassical Theory of State, Structure and Change in Economic History.* New York.

North, D. C. and B. R. Weingast. 1989. "Constitutions and Commitment: The Evolution of Institutions Governing Public Choice in Seventeenth-Century England." *Journal of Economic History*: 803-832.

North, Douglass C. 1991. "Institutions, transaction costs, and the rise of merchant empires." In James Tracy ed., *The Political Economy of Merchant Empires.* Cambridge University Press. 22-40.

Nuti, D. M. 1986. "Hidden and Repressed Inflation in Soviet –Type Economies: Definitions, Measurements and Stabilization." *Contributions to Political Economy* 5: 37-82.

O'Donnell, Guillermo and Philippe C. Schmitter. 1986. *Transitions from*

Authoritarian Rule: Tentative Conclusions about Uncertain Democracies. Baltimore: The Johns Hopkins University Press.

O'Driscoll, G. P. Jr. and M. J. Rizzo. 1985. *The Economics of Time and Ignorance*. Oxford: Basil Blackwell.

Olson, Mancur Jr., 1965. *The Logic of Collective Action: Public Goods and the Theory of Groups*, Harvard University Press.

Olson, Mancur Jr., 1982. *The Rice and Decline of Nations: Economic Growth, Stagflation and Social Rigidities*, Yale University Press.

Olson, Mancur Jr., 1993. "Dictatorship, Democracy, and Development." *American Political Review* 87 (3): 567-576.

Palmer, R. R. and J. Colton. 1984. *A History of the Modern World*.

Patinkin, D. 1958. "Liquidity Preference and Loanable Funds: Stock and Flow Analysis." *Economica*. 300-318.

Pauli, Gunter. 2009. *The Blue Economy-A Report to the Club of Rome*. In www. blueeconomy.de.

Pelling, Henry. 1993. *A Short History of the Labour Party*. 10th ed., St. martin's Press.

Polanyi, George. 1967. *Planning in Britain: the Experience of the 1960s*. The Institute of Economic Affairs.

Polanyi, Michael. 1958. *Personal Knowledge: Towards a Post-Critical Philosophy*. University of Chicago Press.

Popper, Karl R. 1950. "Indeterminism in Quantum Physics and in Classical Physics." *British Journal for the Philosophy of Science* 1 (2):117-133.

Posner, Richard A. 1980. "A Theory of Primitive Society, with Special Reference to Law." *Journal of Law & Economics* 23 (1): 1-53.

Potes, R. 1981. "Macroeconomic Equilibrium and Disequilibrium in Centrally Planned Economies." *Economic Inquiry* 19(4): 559-578.

Przeworski, Adam. 1991. *Democracy and the Market: Political and Economic Reform in Eastern Europe and Latin America*. Oxford: Cambridge University Press.

Reisman, D. 1998. "Adam Smith on Market and State." *Journal of Institutional and Theoretical Economics*. 357-383.

Riker, H. William H. 1982. *Liberalism Against Populism*. San Francisco: W. H. Freeman and Company. pp. 1-16, 233-253.

Roemer, J. E. 1994. *A Future for Socialism*. London: Verso.

Romer, Paul M. 1986. "Increasing Returns and Long-Run Growth." *Journal of Political Economy*. 1002-1037.

Romer, Paul M. 2000. "Thinking and Feeling." *The American Economics Review* 90: 439-443.

Rousseau, Jean-Jacques. *Discourse on the origin of inequality*. 中譯本：李常山，1986，《論人類不平等的起源和基礎》，臺北：唐山出版社。

Rousseau, Jean-Jacques. *The social contract*. 中譯本：何兆武， 1987，《社會契約論》，臺北：唐山出版社。

Rowe, Nicholas. 1989. *Rules and Institutions*. Ann Arbor: University of Michigan Press.

Schelling, Thomas C. 1980[1960]. *The Strategy of Conflict*. Cambridge: Harvard University Press.

Schumpeter J. A. 1934. *The Theory of Economic Development*. Cambridge: Harvard University Press.

Schumpeter, Joseph A. 1911. *The Theory of Economic Development: An inquiry into profits, capital, credit, interest and the business cycle.*

Schumpeter, Joseph A. 1975 [1942]. *Capitalism, Socialism and Democracy*. New York: Harper & Row.

Shefrin, Hersh and Meir Statman. 2000. "Behavioral Portfolio Theory." *Journal of Financial and Quantitative Analysis* 35: 127-151.

Shiller, Robert J. 2003. "From Efficient Market Theory to Behavioral Finance." *Journal of Economic Perspective* 17: 83-104.

Simon, Herbert A. 1955/1982. "A Behavioral Model of Rational Choice." *Quarterly Journal of Economics*. Also in Herbert Simon. ed., *Models of Bounded Rationality, Behavioral Economics and Business Organization* 2. Cambridge:

MIT Press.

Skousen, Mark. 1990. *The Structure of Production*. New York: New York University Press.

Soros, George. 1998. *The Crisis of Global Capitalism: Open Society Endangered.*, PublicAffairs. 中譯本：《全球資本主義危機》，台北：聯經出版事業公司。

Soto, Hernando de. 2000. *The Mystery of Capital: Why Capitalism Triumphs in the West and Fails Everywhere Else*. New York: Random House.

Stigler, George, and Gary S. Becker. 1977. "De Gustibus Non Est Disputandum." *American Economic Review* 67: 76-90.

Taylor, Thomas C. 1980. *An Introduction to Austrian Economics*. The Cato Institute.

Tiebout, C. 1956. "A Pure Theory of Local Expenditures." *Journal of Political Economy* 64 (5): 416–424.

Tien, Hung-Mao. 1995. "Prospects for Democratic Consolidation in Taiwan." *An International Conference on Consolidating the Third Wave Democracies: Trend and Challenges*. Taipei.

Tocqueville, Alexis, de. 1840. *Democracy in America*. Web site: http://xroads. virginia.edu/~HYPER/DETOC/toc_indx.html. (2006)

Tomlinson, Jim. 1985. *British Macroeconomic Policy since 1940*. Croom Helm.

Tsiang, S. C. 1949. "Rehabilitation of Time Dimension of Investment in Macrodynamic Analysis." *Economica*. 204-217.

Tsiang, S. C. 1951. "Accelerator, Theory of the Firm and the Business Cycle." *Quarterly Journal of Economics*. 325-599.

Tsiang, S. C. 1966. "Walras' Law, Say's Law and Liquidity Preference in General Equilibrium Analysis." *International Economic Review* 7 (3). Reprinted in Tsiang (1989).

Tsiang, S. C. 1989. "Introduction." in Tsiang (1989).

Tsiang, S. C. 1989. *Finance Constraints and the Theory of Money: selected papers*. Meir Kohn, eds. Boston: Academic Press.

Tullock, Gordon. 1967. "The General Irrelevance of the General Impossibility Theorem." *Quarterly Journal of Economics* 81: 256-70.

Tullock, Gordon. 1971. "The Paradox of Revolution." *Public Choice* (11): 89-100.

Uhr, C. G. 1987. " Johan Gustav Knut Wicksell." in John Eatwell, Murray Milgate and Peter Newman, ed., *The New Palgrave: A Dictionary of Economics*.

Vanberg, Viktor. 1994. "Rules and Choice in Economics and Sociology." in Vanberg, V. ed., *Rules and Choice in Economics*. London: Routledge, 146-167.

Vaughn, Karen I. 1994. *Austrian Economics in America: The migration of a tradition*. Cambridge University Press, Cambridge.

Veblen, Thorstein. 1973. The theory of the leisure class. Boston: Houghton Mifflin.

Williams and Ariel Durant. 1975. *Rousseau and Revolution: Britain*. In their series of *The Story of Civilization*.

Wrigley, C. 1982. "The Ministry of Munitions: an innovating department." In K. Burk ed., *War and State*. London: George Allen & Unwin,

Yu, Tony Fu-Lai and Paul L. Robertson.*1999. "Consumer Demand and Firm Strategy." in Sheila C. Dow and Peter E. Earl eds. Economic Organization and Economic Knowledge: Essays in Honour of Brian J. Loasby: Vol 1.* Aldershot.

Yu, Tony Fu-Lai. 1999. "Toward a Praxeological Theory of the Firm." *Review of Austrian Economics*. 25–41.

Zweig, Stefan. 1942. *Die Welt von Gestern*。中譯本：舒昌善等，2004，《昨日的世界：一個歐洲人的回憶》，廣西師範大學出版社。

Zywicki , Todd J. 2004. "Reconciling Group Selection and Methodological Individualism." *Advances in Austrian Economic* 7: 267–277.

索引

詞彙之後的數字為出現在本書的章次。

10 倍速時代	04	
911 恐怖攻擊	15	
AIG 保險金融集團	15	
BOT 模式	14	
GDP	03	
GDP 平減指數	15	
LV 社會	06	
SARS 危機	10	
SSCI	03	
UNIX 作業系統	11	
ZARA 品牌	06	
一人世界	02	
一致同意	01	
一致性	09	
一般均衡理論	03	
一般均衡模型	01	
丁伯根	11	
二人世界	02	
二房	15	
人力資本	05	
人民之家	13	
人生而平等	06	
人身自由原則	07	
人性轉軌	11	
人的行動	01	
人稱關係	02	
入股台灣	14	
八十年代雜誌	08	
十二項基礎建設	16	

十大建設	16	
十月革命	11	
三七五減租	16	
三芝鄉飛碟屋	15	
三哩島核電廠	10	
凡爾賽條約	12	
于光遠	11	
土地改革	16	
土地國有化	11	
土地稅	11	
大汽車廠	16	
大到不能倒	15	
大眾傳媒	08	
大眾精品	06	
大會議	08	
大學雜誌	08	
大憲章	07, 08	
大躍進運動	11	
女妖塞壬	10	
小平重	16	
小穆勒	01	
工作中學習	16	
工傷賠償法	13	
工業民主	14	
工業委員會	16	
工業憲章	15	
已編碼知識	03	
不行動	03	
不完全競爭	06	

不參與權利	14	
不強制表決	08	
不提案的第三方	14	
不管閒事之人	14	
不確定	10	
不確定之幕	08	
不確定性	10	
不願表態之人	14	
中央計劃局	01, 11	
中位數選民定理	08	
中國式的國家資本主義	16	
中國模式	09, 16	
中間財	11	
中間路線	12, 13	
中藥	10	
丹比伯爵	08	
丹茲格	11	
尹仲容	16	
互助	13	
五年計劃	11	
五鬼搬運	16	
什一稅	08	
內含知識量	16	
內部秩序	09	
內嵌	05	
內湖科技園區	04	
六年國家建設計劃	16	
公平	14	
公平價格	14	

公正　14
公民有不服從的權利　14
公民投票　08, 10
公民社會　07
公民政府　07
公共支出計劃　13
公共利益　06
公共事務　08
公共建設　15
公共財　06, 08
公共創業家　08
公共就業　13
公共債務法　13
公共選擇　01
公共選擇理論　08
公地放領　16
公益團體　14
公設　03, 07
公義　14
公營銀行民營化　16
分工　05
分成收益　16
分稅制　16
分類行動　10
分權與制衡　08
反攻無望論　08
反對興建核電廠　10
天使模式　08
天道有常　07
尤里西斯　10
心理系統區　06
文化大革命　11
文化政策　14
文化演化理論　09

文明論　05
文林苑都更案　13
文法　03
文星雜誌　08
方法論個人主義　09
方法論整體主義　09
日日春關懷互助協會　08
日本 311 事件　10
日本的失落年代　15
日本愛知縣萬國博覽會　04
毛澤東　11
水平公平原則　14
父權主義　10
父權主義　12
牛頓　07
王國防衛法案　12
世界人權宣言　14
世界銀行　15
世界衛生組織　10
主觀論　01, 03
主觀論經濟學　03
以腳投票　07
代理人問題　08
充分就業政策　15
出口指數　15
加工出口區　16
包產到戶　16
北京共識　16
占領華爾街運動　15
可信賴之承諾　08
可信賴的制度　08
可貸資金　15
可銷售性　15

古典自由主義　08, 13
古典政治經濟學　01, 11
司法制度　09
司馬庫斯　09
司馬遷　07, 13
史記 ・ 貨殖列傳　13
史密森協議　15
史都華　01
史蒂格里茲　06
史蒂格爾　01
史達林　11
台大哲學系事件　08
台北捷運系統　16
台灣政論雜誌　08
台灣核四電廠案　08
台灣電力公司　11
台灣錢淹腳目　16
四人幫　11
四年經濟計劃　16
外部成本　08
外部性　06
外部秩序　09
外部董事　14
外匯存底　16
失業保險　13
失業問題　06
失衡性　04
左派分離主義　11
市場三原則　06
市場公義　14
市場手段　04
市場失靈論　06, 09
市場失靈論 1.0　06
市場失靈論 2.0　06

市場失靈論 3.0	06	瓦拉氏法則	16	全民保險	12
市場地	04	生育計畫	02	全國總罷工	15
市場均衡	03	生命不可剝奪權利	07	全球化	13
市場社會主義	11	生產可能鋒線	06	全球盟約	14
市場規則	04	生產函數	05	全體一致同意	07, 08
市場設計	06	生產性議案	08	共有地的悲劇	10
市場過程	04	生產知識	05	共有財	08
市場機制	04	生產效率	02	共享價值	09
布列敦森林體系	15	生產結構	05	共產黨	11
布坎南	01, 09	生產費用的壓低問題	02	列寧	11
布坎南	10, 13	生產與分配之二分法	06	同理心	09
布萊爾	14	生產鍊	05	同意原則	07
布爾什維克派	11	白色恐怖	08	同質商品的競爭	04
平台	04	白搭便車	11	名女人	06
平安寧靜	14	立法創業家	08	合作式國家計劃	12
平均主義	16	交易	04	因果關係	03
平均地權	11	交易正義	14	回顧型警覺	04
平等	13, 14	交易成本	01, 09	地方政府	09, 10
平等主義	09	交易自由	13	在地性質	09
平等的自由	13	交易條件	04, 15	多人世界	02
弗利德曼	01	交易規則	04	多國企業指導綱領	14
弗里希	11	交換論	05	多數暴政	08
弗里恩	12	伏克爾	15	存量	03
打造帝王	07	仲介市場	06	安那琪	07, 09
未編碼知識	03	仲裁人	07	年度保險費	10
正常利潤	03	仲裁者	01	年度預算平衡	15
正義：一場思辨之旅	06	任期內之預算平衡	15	成本	03
民主式計劃	12	企業	04	成長論	05
民主香腸	08	企業社會責任	14	托克維爾	08, 13
民法法庭	08	光榮革命	07	托利黨	08
民間融資方案	14	光榮革命	08	托洛斯基	11
民粹政治	08	光碟	11	有限理性	10
民粹強人	08	全民入股	14	有效需要	05
瓦拉	01	全民所有制	11	有巢氏	07

有閒階級理論	16	行為模式	03	希克斯	01	
次貸危機	10	行動	03	希特勒	12	
牟斯	05	行動人	03, 04	希臘共和國憲法	13	
米塞斯	01, 06	行動性	08	希臘債務危機	15	
米塞斯	11, 16	行動常規	09	快思慢想	06	
米德	16	行動理性	08	快閃記憶體	11	
老年保險	13	西蒙	10	快樂	03	
自生長成的協調	01	亨利二世	08	我們	14	
自由	09, 13	亨利三世	08	抗疫	10	
自由人	14	伽桑狄	07	抗稅權利	07	
自由人主義	14	佔有的公義原則	07	技術知識	03	
自由中國雜誌	08	伯明頓學派	08	折舊	05	
自由之人	14	伯恩斯坦	13	投入產出係數	11	
自由企業體制	04	低碳家園	10	投入產出模型	11	
自由的平等	13	余赴禮	05	投票人無限制公設	08	
自由社會的公正原則	07	余赴禮	16	抓大放小	11	
自由經濟體制	04	克倫威爾	08	改革法案	12	
自由解放主義	14	克魯曼	16	改革開放的總設計師	16	
自由解放者	14	兵役免除稅	08	李光耀	16	
自由競爭的社會主義	16	利他心	07	李敖	08	
自行模仿能力	07	利他心態	14	李嘉圖	01	
自我擁有的權利	07	利他主義	14	沙夫茲伯里伯爵	08	
自為兒定理	09	利他行為	09	沙漠風暴	08	
自食其力	03	利害關係人	14	沈沒成本	06	
自然利率	13	利益團體	08	汽車工廠	09	
自然法	07	利率	03	私人領域	09	
自然長成過程	09	利潤	03	私有財產權	09	
自然科學	01	利潤最大化問題	02	系統	09	
自給自足	09	呂嘉圖	05	系統一	06	
艾克瑟羅德	05	君主專制	01	系統二	06	
行為	03	均衡工資率	03	貝弗里奇	12, 14	
行為效果	09	坎蒂隆	04	貝弗里奇報告	12	
行為動機	09	完整性	08	貝克	01, 09	
行為經濟學	10	完整的市場機能	06	貝克	10	

貝隆	12	季斯卡總統	11	法國重商主義	01	
車諾比核電廠	10	尚書	07	物價生產暨所得委員會	12	
邢慕寰	16	居住正義	08			
里昂鐵夫	11	帕廷金	16	物價水準	15	
里查一世	08	延展性市場	09, 14	物價結構	15	
事件	03	延展性秩序	02	知人知識	03	
亞洲四小龍	11	征服者威廉一世	08	知地知識	03	
亞洲價值論	16	怪胎經濟學	01	知悉知識	03	
亞當史密斯	01	房地美	15	知識	03	
亞羅	01	房利美	15	知識力	03	
亞羅不可能定理	01	房價狂飆	16	知識存量	03	
亞羅的不可能定理	08	所得重分配政策	07	矽谷	16	
亞羅——德布魯定理	06	拉美國家	16	社區總體營造	14	
京都議定書	02	拉納	01	社會公益	06	
供給	03	拉赫曼	05	社會公義	14	
例外主義	11	易經	07	社會主義工人黨	13	
兩段式決策	08	明星款情結	06	社會主義者計算大辯論	01	
其他條件不變	01	昇陽公司	11			
制度	04, 09	服務性職能	07	社會民主	12, 13	
制度效率	02	服務與生產的產業鍊	05	社會民主工人黨	13	
制度資本	05	杭廷頓	08	社會安全	12	
制憲前的經濟學	02	林德伯克	13, 14	社會安全政策	13	
制憲後的經濟學	02	林毅夫	16	社會成本問題	01	
協商成本	08	波特	04	社會制度	02	
命令	09	波茲	09	社會的主義	14	
命令式計劃	12	波斯灣戰爭	08	社會契約論	06	
奉天承運	07	波普	03	社會革命	13	
奈特	01, 10	波義爾	07	社會偏好曲線	02	
委內瑞拉	07	波爾	12	社會基本權利	13	
委託人與代理人問題	11	波蘭	16	社會經濟史	01	
孟什維克派	11	法天作制	07	社會資本	05	
孟克瑞斯丁	01	法西斯主義	12	社會運動	16	
孟格	01, 09	法官	09	社會福利函數	01	
孟格	13	法案全書	08	社會福利最大化問題	02	
				社會選擇理論	01, 08	

社會權	13	契約	06, 07	施明德	08
社群	09	契約論	07	星法庭	08
社群主義	14	姚中秋	08	柯克爵士	08
社團	09	姚瑞中	15	柯蔡玉瓊	08
股份	12	姚嘉文	08	查韋斯	07
芝加哥政治經濟學	01	威克塞爾	01	查理一世	08
芝諾	04	威庭	08	柏林	13
初分配	06	威廉伯爵	08	柏瑞圖效率	02, 06
邱吉爾	15	威廉姆森	16	柏瑞圖增益	02
金本位	15	威瑪共和國	12	柏蘭尼	03
金車噶瑪蘭酒廠	11	威瑪憲法	13	柳宗元	07
金融改革	16	孩童	03	洛克	07
長成秩序	09	客觀載具	03	洛克的市場經濟定理	07
阿克頓爵士	08	客觀數據	03	洛克前提	07
青木昌彥	16	帝王師	07	炫耀性消費	06
非人稱關係	02	帝布羅	01	為進步而計劃	12
非市場手段	04	建構主義	06	相互遵守	09
非政府組織	08	後分配	06	看不見之手定理	01, 06
非政府組織	14	後發劣勢	16	科茲納	01, 04
非核家園	10	後憲政時代	10	科茲納	05
非理性行為	06	思想市場	06	科爾奈	11
非預期的結果	09	持久性	09	紀唯基	09
非獨裁公設	08	指導式經濟計劃	11	紀登斯	14
非營利組織	14	政府失靈	08	約安達索夫	11
信仰	10	政府與民間夥伴關係	14	約克郡	10
信守承諾	03	政府論二講	07	約翰國王	08
信教自由令	08	政治失靈	15	美林證券	15
俄國民粹主義者	11	政治市場	06, 08	美國次貸風暴	15
俄國社會民主黨	11	政治自由度	13	美國的民主	08
前提議案	08	政治的經濟分析	02	美國經濟結構：1919-1929	11
前憲政時代	10	政治創業家	08	美國夢	15
前瞻型警覺	04	政治權力	09	美麗島雜誌	08
南巡講話	16	政策試點	16	胡克	07
垂直公平原則	14	政黨	08		

胡適	08	哥達綱領	13	烏爾	13
若則敘述	03	哥德斯堡綱領	13	病態投資	15
英國重返金本位	15	孫中山	11, 13	病態消費	16
英雄主義	12	孫運璿	16	病態創新	15
計量經濟學	11	孫震	16	盎司	12
計劃失靈	11	家計生產	09	真的個人主義	09
計劃經濟 2.0	11	家庭承包制	16	破產法	08
計劃經濟 3.0	11	家庭津貼	13	祝福點	05
計劃經濟大實驗	11	宮庭大臣	08	租稅	07
計劃總署	11	庫布曼斯	11	秩序	01, 09
負和賽局	08	弱式柏瑞圖增益公設	08	素王	07
軍需品稅	12	恩格斯	01, 11	索羅斯	15
重分配正義	14	效用最大化問題	02	索羅斯量子基金	15
重分配政策	06	效忠	09	納許均衡	10
重分配議案	08	朕即國家	15	納粹	12
重建部	12	核心銀行	11	耕者有其田	16
重農學派	01	核災安置契約	10	能意識到的知識	03
韋伯	01	桑德爾	06	能警覺到的知識	03
韋伯倫	06, 16	桀逢士	01	航空公司	10
風險	10	泰國金融危機（1997年）	15	茲威格	12
香奈兒	08	泰堡	14	蚊子館	15
倍倍爾	13	泰堡模型	07, 10	財政幻覺	08
借貸市場	15	消費的精緻化	05	財務大臣	08
俱樂部理論	07	消費知識	05	財產權轉讓的公義原則	07
個人知識	03	消費者物價指數	15	財富	09
個案分析	01	消費面的創業家精神	09	財閥	12
個體經濟部分	02	消費財	03	逆向廣場協議	15
俾斯麥	13	消費結構	05	郡	08
倫理義務	14	消極自由	13	馬丁路德金恩	08
倫理實用主義	09	海耶克	01, 06	馬克思	01, 11
原始資本累積	11	海耶克	10	馬克思主義	11
原油價格	10	海薩尼	11	馬英九	04
原初社會	09	浩劫重生	01	馬斯金	11
原初約定	07				

馬歇爾	01, 16	執法權的普遍性原則	07	理性的無知	10
馬爾薩斯	01	奢華困境	06	理知	09
馬赫	13	奢華精品	06	理想社會	03
高盛	15	寇斯	01, 06	現代公司和私有財產	12
高新科技園區	16	專業化	05	產權之勞動理論	07
涂果特	01	專業形象	10	產權初始界定原則	07
偽科學	02	康利夫委員會	15	異質商品的競爭	04
停滯性通貨膨脹	15	康采恩	12	異質資本財	05
假的個人主義	09	康特羅夫基	11	票決矛盾。	08
做中學	05	康納曼	06	票決規則	08
勒丁	12	康寧祥	08	票決循環	08
勒納	11	張五常	16	移民社會	08
動態主觀論	03	強人	07	笛卡兒	07
動態可計算一般均衡模型	03	強制汽車責任保險法	08	第 0 級商品	05
動態效率	02	強制權力	07, 09	第 n 級商品	05
參選自由	08	強盜貴族	15	第一版陷阱	04
商品經濟	16	強權國家	12	第一桶金	16
商業創業家	08	從搖籃到墳墓	12	第三次產業革命。	15
國王子路易士	08	救助制度	12	第三條路	14
國王法庭	08	救貧法	13	統治性職能	07
國民經濟現象	09	教育	03	統獨問題	08
國家法西斯黨	12	教育券	12	組織	09
國家社會主義者	12	教皇殷諾森三世	08	組織資本	05
國家社會主義德意志工人黨	12	敏士	12	終身健康個人帳戶	12
國家約盟	08	棄權	08	終身福利個人帳戶	12
國家勞工顧問委員會	12	梅伊	08	終身醫療個人帳戶	12
國家經濟發展委員會	12	梅爾森	11	脫離社會的權利	07
國富論	01	清教徒議會	08	規則	09
國會全面改選	08	清算系統	08	規則學習	10
國際公義	13	理性	03	規範	04
國際貨幣基金	15	理性不足	10	販賣自由度	13
國營企業	11	理性主義	09	貨幣中立	13
基尼係數	16	理性行動	03	貪污腐敗權	16
		理性的非理性	10	貧窮	06

貧窮法	12	勞工管理制企業	14	街頭抗爭路線	08
軟信用	11	勞動基準法	16	評價理性	08
軟稅賦	11	勞動價值	05, 11	費雪	11
軟預算問題	11, 14	博奕理論	02	費邊社	01
軟價格	11	單一利率	16	貿易自由化	16
通貨緊縮	15	單形法	11	超英趕美	11
通貨膨脹	15	富人稅	13	超額利潤	06
逐案決策	10	尋租	09	超額利潤稅	12
造成秩序	09	就業政策白皮書	15	進口替代政策	16
透露個人資訊的安全性	06	就業博覽會	06	進步	05
郭雨新	08	普通法	09	進步主義	14
都市更新條例	13	普遍之可接受性	07	鄉村公社	11
都鐸王朝	08	普遍意志	08	開放性	04
陳鼓應	08	景氣波動	15	開斯拉	10
麥克米蘭	12	景氣循環	15	階級鬥爭	13
傑佛遜總統	08	替代關係	04	集體人	08
最小政府	07	渡船	05	集體所有制	11
最佳工具	10	湯姆漢克斯	01	集體理性	08
最高所得稅率原則	07	無住屋者團結組織	16	集體理性公設	08
最終消費財	05	無殼蝸牛運動	16	集體現象	09
最適多數決	08, 10	痛苦指數	12	雲霄飛車	10
最適配置點	02	發明	04	黃信介	08
最適量分析	02	發現程序	04	黑死病	10
凱因斯	01, 06	短缺經濟	11	黑板經濟學	06
凱因斯理論	15	硬預算	11	匯率改革	16
創造性破壞	05	硬碟	11	塔拉克	08
創造程序	04	等比例稅率原則	07	奧地利經濟學派	01
創新	04	策略性賽局	14	奧爾森	16
創新分析	02	結合	09	意外保險	13
創業家	01, 04	結構	01, 09	意志	03
創業家	11, 16	善治	16	慈善事業	06
創業家精神之分析	02	菸酒專賣制度	11	慈濟功德會	14
創業號	04	菁英主義	09	愛因斯坦	11
		華盛頓共識	16	愛爾佛特綱領	13

搭便車者	09	經濟復興計劃	16	道路交通管理處罰條例	13
敬業精神	10	經濟發展	04	道德危機	15
新中間路線	14	經濟發展	11	道德成本	14
新世紀金融公司	15	經濟管理政策	15	道德利得	14
新古典經濟學	01	經濟學	01	過失主義	08
新自由主義	16	經濟學原理	02	過度投資	15
新社會主義	14	經濟學家大軍	01	雷曼兄弟投資銀行	15
新政治經濟學	01	義工社會	14	雷震	08
新重商主義	16	義務教育	03	電力收購價格	11
新結構發展經濟學	16	群體選擇	09	電子計算機 ENIAC	11
新經濟政策	11	群體選擇	10	預算平衡	15
新經濟時代	15	聖人	07	預算限制線	11
極權政體	12	聖人作制	07, 16	嘉邑行善團	14
楊小凱	16	聖彼得堡	11	夥伴關係	12
温伯格	04, 10	聖經	07	寧過勿不及	10
瑟勒	06	葛洛夫	04	實質工資率	15
瑞典模式	13	葡萄牙共和國憲法	13	實體資本	05
禁忌	09	董輔礽	11	對不公義之佔有與轉讓的修正原則	07
稠密性	06	裙帶資本主義	11	榮譽	10
節能減碳愛地球	13	裕隆公司	11	演化過程	10
經濟人	03	解碼	03	漢森	13
經濟人公設	06, 09	詹姆士二世	08	漸進主義	16
經濟分析	01	資本主義	06	漸進改革主義	13
經濟安定委員會	16	資本主義、社會主義與民主	12	熊彼德	04, 12
經濟成長	05	資本存量	05	磁帶	11
經濟自由化	16	資本服務	05	福利國家	12
經濟自立五年計劃	16	資本家	15	福利經濟學	01
經濟利潤	03	資本財	05	福利經濟學之第一基本定理	06
經濟波動	04	資本財公有化	11		
經濟社會學	01	資訊資本	05	福利經濟學之第二基本定理	06
經濟建設委員會	16	跨代正義	10		
經濟租	16	跨時的替代關係	04	管制	07
經濟理性	08	載具	05	管制房租	12
經濟理性公設	10				

精確科學	01	摩根史坦力	15	儒士	07
精緻技藝	05	暴力創業家	12	憲政約制	09, 13
緊縮政策	15	暴力邊緣路線	08	憲政原則	02
網景公司	15	樞密院	08	憲政經濟學	01
網路泡沫	15	樞機主教藍頓	08	戰士楷模	10
網路效應	05	標準作業程序	10	戰爭軍需品法案	12
維克塞爾	13	模仿能力	07	擁擠性	06
蓋坦	12	樊綱	11	樹林小徑	09
認同	09	歐文	01	橋頭事件	08
說不權利	14	歐肯	12	機會成本	03
誘因相容機制	03, 11	歐門	10	歷史學派	01
赫維克茲	11	歐洲主權債務危機	15	獨立知識份子。	08
迂迴生產過程	05	歐洲價值	13	盧卡斯	05
遞移律	03, 08	歐斯卓姆	08	盧梭	07, 08
需求的橫向創新	05	歐爾森	09	積極自由	13
需求的縱向創新	05	歐爾森	12	罹難率	10
需求知識	05	潛水艇式分區隔離	10	諾伊拉特	11
需要	03	潛在經濟成長	04	諾齊克	07
領袖原則	12	澎湖	09	遵守命令	09
魁內	01	獎金	10	遵循規則	09, 10
齊桓公正而不譎	07	編碼	03	選擇	03
價值論	05	線性規劃	11	霍布斯	07
價格接受者	06	蔣經國	08	霍布斯邦	12
劉銘傳	14	蔣經國	16	霍布斯叢林	09, 12
增值稅	16	蔣碩傑	16	霍姆斯	08
廣場協議	15	蔣碩傑先生悼念錄	16	靜態主觀論	03
廠商的本質	01	論人類不平等的起源和基礎	07	默會致知	03, 05
影子價格	10			優勢策略	10
影子價格	14	論寬容	07	壓力團體	08
德國工人聯盟	13	輝格黨	07	嬰兒	03
德國社會民主黨	13	輝格黨	08	幫英雄安家	12
德國歷史學派	01	鄧小平	11	戴高樂	11
慾望的貪婪化，	08	震盪療法	16	擬撤家庭	10
摩根大通	15	墨索里尼	12	檢驗	03

環境正義	10
矯正型租稅	06
禪讓儀式	07
總合經濟變數	15
總體經濟部分	02
總體戰爭	11, 12
聯合國氣候變化綱要公約	02
聯邦基金利率	15
聯邦準備理事	15
舉聖為王	07
虧欠之情	07
謝夫茲伯里伯爵一世	07
賽伊	01
賽伊法則	04
賽局理論	02, 11
購買自由度	13
韓非子	07
擴散過程	09
擾亂性	04
禮物	05
簡單多數決	08
職分	12
薩克斯	16
薩克瑟尼安	11, 16
薩克遜王朝	08
薩爾姆森	01
藍尼米德草原	08
藍格	01
藍海策略	02, 04
謹慎原則	16
醫療保險	13
雙峰分佈	08
壟斷	06

龐巴維克	05, 09
穩定與成長公約	15
羅伊德－喬治	12
羅伊德喬治政府	15
羅伊默	11
羅威	10
羅馬俱樂部	05
羅斯	06
羅斯巴德	01
羅斯福	15
證嚴上人	08
邊際生產力遞減法則	05
邊際效用	01
邊際效用理論	05
邊際學派革命	01
關於建國以來黨的若干歷史問題的決議	16
關鍵產業	11
競爭	04, 06
競租理論	08
競賽	04
蘇維埃	11
蘇維埃社會主義共和國聯邦	11
蘇聯社會主義經濟問題	11
蘇聯教科書	11
議案提出層次	10
議案獨立公設	08
議案議決層次	10
議會路線	08, 13
議價權力	14
議價權利	14
黨鞭	08
蘭格	11, 16

蘭嶼	09
權利請願書	08
權利論	07
邏輯有效性	03
驚奇性	04

國家圖書館出版品預行編目（CIP）資料

當代政治經濟學／黃春興著—初版—新竹市：清大出版社，
　民 103. 08
　　496 面；19×26 公分

　　ISBN 978-986-6116-46-9（平裝）

　　1. 政治經濟學

550.1657　　　　　　　　　　　　　　　　103012331

國立清華大學出版社
NATIONAL TSING HUA UNIVERSITY PRESS

http://thup.web.nthu.edu.tw　　　　　　　　　　thup@my.nthu.edu.tw

當代政治經濟學

作　　者：黃春興
發 行 人：賀陳弘
出 版 者：國立清華大學出版社
社　　長：戴念華
行政編輯：范師豪
地　　址：30013 新竹市東區光復路二段 101 號
電　　話：(03)571-4337
傳　　真：(03)574-4691
其他類型版本：無其他類型版本
展 售 處：水木書苑 (03)571-6800
　　　　　http://www.nthubook.com.tw
　　　　　五楠圖書用品股份有限公司 (04)2437-8010
　　　　　http://www.wunanbooks.com.tw
　　　　　國家書店松江門市 (02)2517-0207
　　　　　http://www.govbooks.com.tw
出版日期：2014 年 8 月（民 103.8）初版

定價：新臺幣 550 元

ISBN：978-986-6116-46-9　　　　　　　　GPN：1010301208